暨南大学『211工程』三期建设项目——华侨华人与中外关系项目资助

朱|杰|勤|文|集

文学艺术史

WEN XUE YI SHU SHI

GUANGXI NORMAL UNIVERSITY PRESS
广西师范大学出版社
·桂林·

图书在版编目（CIP）数据

文学艺术史 / 朱杰勤著．—桂林：广西师范大学
出版社，2011.1（2011.7 重印）
（朱杰勤文集）
ISBN 978-7-5495-0230-1

Ⅰ．文…　Ⅱ．朱…　Ⅲ．①文学史—世界—文集
②艺术史—世界—文集　Ⅳ．①I109-53②J110.9-53

中国版本图书馆 CIP 数据核字（2010）第 234437 号

广西师范大学出版社出版发行

（广西桂林市中华路 22 号　邮政编码：541001）
（网址：http://www.bbtpress.com）

出版人：何林夏
全国新华书店经销
广西民族语文印刷厂印刷
（广西南宁市望州路 251 号　邮政编码：530001）
开本：787 mm × 1 092 mm　1/16
印张：33.25　　字数：590 千字
2011 年 1 月第 1 版　　2011 年 7 月第 3 次印刷
定价：80.00 元

如发现印装质量问题，影响阅读，请与印刷厂联系调换。

目　录

秦汉美术史

重订本自序

这本秦汉美术史是1934年我在中山大学文史研究所读书的时候写成的。它首先发表于本校1935年出版的《文史汇刊》,1936年又由商务印书馆印行。

这本小书原来就是一本不成熟的作品。第一,因为我进研究所之前,不是学习历史的,我的史学基础自然非常薄弱。对于史学的辅助科学,如考古学和艺术史等,我都是外行,因此,在处理秦汉美术史各项问题上感觉困难。第二,我入研究所第一年,虽然阅读过若干关于秦汉的书籍,抄集了若干资料,但没有学过史学方法一科,不知考证为何物,甚至抄录材料的时候,也不知道要详细注明材料的来源(例如仅记书名而不写明卷数及页数),这就造成今日重订时翻书对勘补注的困难。这种困难,虽然基本克服,但仍有几处材料,未能找出原书校勘,于心不安。而且最初撰述《秦汉美术史》的资料,也不过是从我的秦汉史料中抽出的一部分,却不是专为写作该书而深入钻研的,因此,难免孤陋之讥。第三,当时研究所组织尚未完备,对研究生的培养不免放任自流。我这篇论文没有教师指导,而我年少浮夸,也不主动向老先生请教和征求同志们的意见,自己知识水平又低,一意孤行,鲁莽行事,遂造成理论和方法的错误以及材料贫乏的后果。此书初版后,缺点非常显著,自己也看得出来,认为大有修改的余地。

1955年商务印书馆来信,提出重印此书的意见:"《秦汉美术史》作为一本全面介绍秦汉两代美术概况的读物,尚有重版价值,希望增加新材料(主要是实物材料),以充实内容,在观点方面,力求正确。此外,并盼增加插图若干幅,以辅助文字说明之不足。"我接受委托后,忽然产生"临事而惧"的心情。一方面,因为1938年日本侵略军占领广州时,我只身逃出,房屋被毁,其中关于美术史的书籍和实物尽付一炬,使我不得不放弃中国美术史的研究,而转向中西交通史及南洋史方面。十多年来,我几乎与中国美术史绝缘,手头并无有关的资料。另一方面,我目前在学校担任亚洲史讲席,工作颇忙,不能抽出足够的时间来进行修订的工作。因此踌躇下笔,屡次延期。现在,终于在各方策励下,费了三个月的晚上的工夫,把这本书修订完竣。

这次修订工作,主要是参照商务印书馆所提的意见进行的。修改之处,占旧作文字百分之六十以上,其中有几章是重写的,并加插图十多幅。虽然如此,错误之

处,恐怕还不能免。希望读者不断向作者提出宝贵意见,以便他日续修为幸。

在修订过程中,蒙中山大学容庚教授屡次鼓励并惠借图书,促成其事;中山大学商承祚教授及北京大学阎文儒教授亦热情介绍参考资料,大力支持,均当于此铭谢。

<div align="right">

朱杰勤

1957 年 6 月于中山大学历史系

</div>

自序（旧序）

　　我国草昧初辟，美术肇始。顾初民创作，实用为归。传疑时代若有巢氏之绘轮圈，伏羲氏之画八卦，轩辕氏之染衣裳，无不志在实用。当时美术之发明，系应乎时势之需要。欲观文化之程度者，观其制作，自可了然。唐虞三代两汉之世，则利用美术以沿饰礼制。于时儒教统一，朝野从风，美术一科，深被影响。陆士衡谓："丹青之兴，比雅颂之述作，美大业之馨香。"张彦远谓："画者成教化，助人伦。"殆可想见。六朝至唐，佛法入华，士耽禅悦，以为名高。故美术界中，顿呈异彩。唐宋以下，文章之家，驰骛于是者，指不胜屈，乃别有所谓文人画派鹰扬艺苑焉。此我国美术历代蜕变之四分期，而悉可以反映各代之民族思想者也。

　　我国立国最早，文化进步亦最先。文献足征，人所共晓。而美术一门尤为我国文化最矜贵之一部。西邦自大之徒，对于中国事物，不惜吹毛求疵，然一及美术，又复低首下心，厚加誉语。读其书者，无难立见。是知我国美术在世界上之地位，殊非一朝一夕所可幸致也。然国人之爱好美术者多，而著书讨论之者少。前人之说，率多东鳞西爪，破碎支离，且语多抽象，难索解人，而致力于有系统的美术史之编著，则更为寥寥。时至今日，学者始渐知此事之重要，而亟于美术史料之搜集是务。西人于此，探讨尤勤。其卓著者，如英人布什尼（S. W. Bushnell）之《中国美术》（*Chinese Art*），美人福开森（J. G. Ferguson）之《中国美术大纲》（*Outlines of Chinese Art*），日人大村西崖之《中国美术史》，及我国郑午昌之《中国画学全史》是也。布什尼之书，搜罗虽称宏富，然其撰述体裁，殊少系统，且于中国史迹，知之不多，未能畅所欲言，不足应国人之求也。福开森之书，虽不无提炼之功，亦未能有所创获。大村西崖之书，颇弥其憾，而其简略殊甚，利于发蒙，而无当于大雅，且考证未精，是其缺点。惟郑氏之书，虽偏于画学，然体例完善，材料丰富，甚便于读。郑君以画师而兼学者，读书既多，经验又富，其书诚我国美术界中一巨著也。中国之美术自应中国人求之。外人述之，必不如吾人之亲切，盖可断言也！

余近于治史之暇,颇留意于美术。凡典籍中关于美术材料者,必表而出之,所集既多,斐然有作,先成《秦汉美术史》一卷。然既非艺士,又乏专长,纰缪舛误,又岂俟论。惟与其见惜于后世,毋宁就正于当时,此则区区之微尚也。

朱杰勤自撰于广州中山大学文史研究所研究室

1934 年 12 月 26 日

目　次

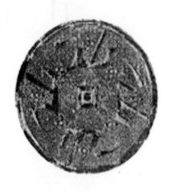

图版第一　兽纹地四丁镜(秦镜)

径一尺,兽状线,匙百缘

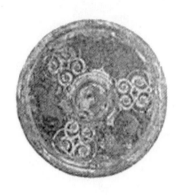

图版第二　金银错狩猎文镜(秦镜)

径五寸八分,圆钮,匙百缘

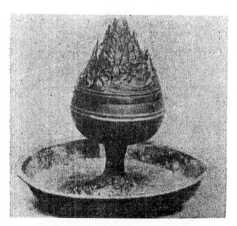

图版第三　汉铜制博山炉

图版第四　花文缘蟠虺镜(汉镜)

径六寸五厘,圆钮四叶文座内

行花文缘

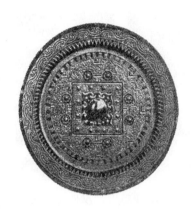

图版第五　尚文御竟铭四神镜(汉镜)

径六寸六分,圆钮,四叶文座,

外区流云文

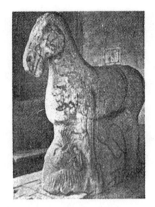

图版第六　马踏匈奴石刻

(长1.9公尺,宽1.68公尺)

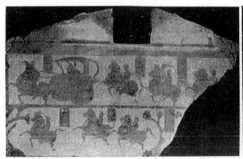

图版第七　武梁祠石刻车马

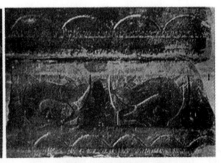

图版第八　武梁石刻双虎

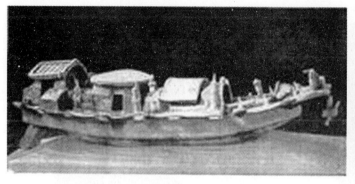
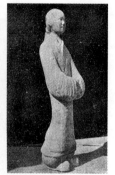

图版第九　广州东汉墓出土的陶船　　　图版第十　汉俑女立像

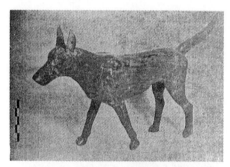
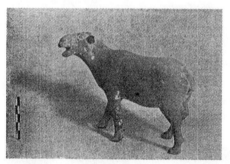

图版第十一　辉县出土的陶制小狗　　图版第十二　辉县出土的陶制母羊

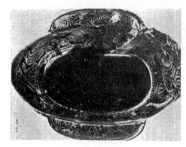
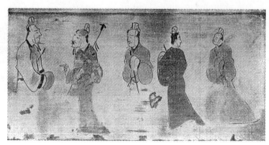

图版第十三　汉元始四年金铜扣漆耳杯　图版第十四　洛阳发现墓砖上之人物画

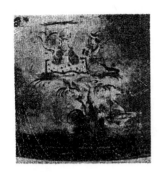

图版第十五　永平十二年漆盘神仙画像

图版第十七　汉"居延"笔

图版第十六　营子城牧城驿汉墓壁画

导　言

　　艺术是一种社会现象,乃以艺术形象反映现实与社会生活之一种社会意识形态。艺术家在社会生活中,对自然界山川草木、鸟兽虫鱼与日常接触之人物事件,能引起其注意者,则必藏之脑海,寄于语言,或模仿图写,反映其对象之特点于吾人眼前,加深吾人之认识,激发吾人之美感。然艺术家反映现实之艺术形式与方法,不仅决定于客观现实及其过程,并且决定于其感觉(包括审美感)之发展程度。盖艺术创作,除借助于思维外,还要借助于感官。人之感官是在劳动过程中随着脑之发展而臻于完善,惟有发达之感官,才能对世界有锐敏之感受力,从而发生丰富之感情,通过一定之思想组织及艺术形式,将心目中之形象表现出来。由语言文字表现,则为诗歌小说戏剧;以音律表现,则为音乐;以色彩表现,则为绘画书法;以身体运动表现,则为舞蹈;以造型技术表现,则为雕刻、建筑之类。艺术创作之形式虽有不同,但无不通过个人来反映并表现作者有意描写之现实及生活中特出之事物。由于艺术借助于一己之感觉及思维来表现,所以艺术作品,除反映现实之外,同时又反映出作者之思想、感情及个性等因素。[①] 而真美善之作品,在一定程度上,能激起观众之美感,往往比真实事物更为动人。正如杜甫《画鹘行》所描述:"高堂见生鹘,飒爽动秋骨。初惊无拘挛,何得立突兀。乃知画师妙,巧刮造化窟。写作神骏姿,充君眼中物……"[②]可知意匠惨淡经营之作,除客观写实之外,尚有主观之精神存在,博得"巧夺天工"之誉也。

　　艺术既为社会意识形态之一种,就不能脱离社会生产而独存。马克思主义者认为,人类必须从事社会生产,而彼此之间,亦必然发生一种不以其意志为转移之生产关系,此种生产关系之总和就成为经济结构。一切社会意识形态(包括艺术)就以此为基础,而受物质生活之生产方式决定,也就是由社会存在所决定。社会生产

　　① 　参看伏·凯明诺夫:《论现实主义艺术法则的客观性质》第三节,苏联《哲学问题》杂志 1952 年第六期。

　　② 　杜甫《画鹘行》:"高堂见生鹘,飒爽动秋骨。初惊无拘挛,何得立突兀。乃知画师妙,功刮造化窟。写作神骏姿,充君眼中物。乌鹊满樛枝,轩然恐其出。侧脑看青霄,宁为众禽没。长翮如刀剑,人寰可超越。乾坤空峥嵘,粉墨且萧瑟。缅思云沙际,自有烟雾质。吾今意何伤,举步独纡郁。"(《杜工部草堂诗笺》卷一三)

力发展到与现存之生产关系不相容时,此种生产关系遂成为生产力之桎梏。则生产关系必被打破,发生社会革命,另由一种新的生产关系代之而兴。经济基础改变,作为其上层建筑诸意识形态亦必随而改变,以适合新经济基础。但上层建筑出现后,不仅反映基础,而且反为基础服务,帮助基础之形成和巩固[①]。吾人应该根据马克思主义之经济基础及上层建筑之定义来认识艺术之基础,以科学态度来理解过去艺术上之发展规律,来认识艺术思想与社会物质生活条件之相互关系,并且根据上层建筑对经济基础之作用之原则,来认识艺术在社会生活中之地位及历代各派艺术发展规律与其历史价值。

斯大林同志指出:"基础是社会发展在每一阶段上的社会经济制度。上层建筑是社会对于政治、法律、宗教、艺术、哲学的观点,以及适合于这些观点的政治、法律等制度。"[②]凡欲探讨一国之经济及政治之性质及其盛衰,往往可从其艺术作品窥见端倪。昔春秋吴季札聘鲁请观周乐:"使工为之歌《周南》、《召南》,曰:'美哉! 始基之矣,犹未也,然勤而不怨矣。'为之歌《邶》、《鄘》、《卫》,曰:'美哉渊乎! 忧而不困者也。吾闻卫康叔、武公之德如是,是其《卫风》乎?'为之歌《王》,曰:'美哉! 思而不惧,其周之东乎?'为之歌《郑》,曰:'美哉! 其细已甚,民弗堪也,是其先亡乎?'为之歌《齐》,曰:'美哉! 泱泱乎大风也哉! 表东海者其太公乎? 国未可量也。'为之歌《豳》,曰:'美哉荡乎! 乐而不淫,其周公之东乎?'为之歌《秦》,曰:'此之谓夏声。夫能夏则大,大之至也,其周之旧乎?'为之歌《魏》,曰:'美哉! 沨沨乎! 大而婉,险而易行,以德辅此,则明主也。'为之歌《唐》,曰:'思深哉! 其有陶唐氏之遗民乎? 不然,何忧之远也。非令德之后,谁能若是?'为之歌《陈》,曰:'国无主,其能久乎?'自邶以下,无讥焉……"[③]观此,则知艺术作品是能够反映出当时社会生产力与生产关系,以及上层建筑与经济基础之关系,同时也表现出作者之思想感情。无怪季札观乐,聆音察理之余,就可以辨别代表各国民族之艺术作品,并推断各国政治之盛衰,文化之前进与落后。所以吾人欲全面了解某一民族某一时代之历史,不可不研究其时其地之美术;反之,欲明了一时一地美术作品之意义及其价值,亦必须从人民物质生活、从社会生产力及生产关系之间求得解释也。

劳动创造人类,创造艺术。人类因求温饱而劳动生产,而劳动生产也是艺术创作之泉源。例如乐、舞、歌、诗都是起源于原始劳动,人们在集体劳动的时候,往往发

① 参看马克思:《政治经济学批判序言》,人民出版社,1955。
② 斯大林:《马克思主义与语言学问题》,人民出版社,1951。
③ 《左传注疏》卷三九(襄公二十九年)。

出不约而同之声音(如哼哈、哎哟),因语音的重复,声调之一低一昂而自成节奏,一方面可使大家的身体动作和谐一致;同时又能令人忘却辛苦,持久工作。其后劳动者在音节之间加以有意义之字句,遂发展而为诗歌。如舂米的时候,劳动者亦会发出送杵之声,即古所谓"相杵"。"劳者自歌,非求倾听。"故诗歌起源之秘密即在劳动生产之间。①

至于绘画、雕刻与舞蹈,亦与生产方式密切关联。原始社会中,生产力低下,初民不能免于迷信,因而相信巫术(压胜之术),以为借助巫术就可增加生产。例如石器时代之壁画中,有以牛代表太阳者,其用意无非希望太阳普照,便利工作;野兽匿迹,获得安全;寒气消除,感觉温暖;谷物繁殖,收获有赖。或作野兽受伤,预期行猎结果。或有打猎部落在跳舞中模仿猎获动物之状,以为克制猎物之象征。亦有在求雨之时,跳舞者踢地呼天来代表雷电之来临。此外,图腾制度(以一种动物或精灵代表一个家族、部落,并以木石雕刻其象征性图形)之流行,亦有生存竞争之作用。图腾象征在初民社会各部落艺术中曾经占有支配的地位。

先秦时代百越地方之人民,濒海而居,其劳动生产以渔猎为主,因而有"断发文身"之习俗。剪发自然便于下水,在身上描绘水怪或龙形,据说可以克制水里害人动物如鳄蛟之类的侵袭。可见断发文身之习俗最初亦与劳动生产相结合。以后随着社会文化之进步,分工之结果,逐渐发展为美术的装饰。②

我国之有艺术,历数千年,在原始社会中,劳动人民发挥其智慧及经验,已有所创造,随生产力之发展,艺术亦从低级向较高阶段发展,而日臻成熟。

近日考古之学发展迅速,古代甲骨金石诸器出土日多,这些出土器物均足以证明我国艺术之悠久历史及古代人民之高度创造性。吾人于此,不必费词。读者参考斐文中《中国石器时代的文化》(中国青年出版社)、尹达《中国新石器时代》(三联书店)及胡厚宣《殷墟发掘》(学习生活出版社)各书,自可得其概要。关于殷周古物之书,不啻汗牛充栋,因不入此书范围,故亦存而不论。今世界言美术者类多分为欧洲美术与亚洲美术两大派系。欧洲凡百美术皆导源于希腊、罗马,而在18世纪时,亦曾大受我国之影响。亚洲方面之美术,自以中印二国为卓越。其他各国虽各有其民族艺术之特点,但我国历史之悠久,材料之丰富,作品之伟大,已为世界所公认。

不过,艺术是劳动人民创造出来,亦应该由全世界劳动人民共同享受。我国艺术曾经传播到朝鲜、日本、东南亚、波斯、阿富汗、尼泊尔、印度、蒙古,以至欧洲各地,

① 参看朱杰勤:《诗学考源》,《东方杂志》三九卷第二号。
② 详见朱杰勤:《亚洲各国史》越南部分,广东人民出版社,1958。

使它们的艺苑更为丰富,因而使其更有利于创作自己民族艺术。从古以来,我国艺术家亦善于吸收各国(特别是西域和印度)所长,独运匠心,创造出合于自己民族形式之优秀作品。现在我国与各国正加强经济文化之交流,研究中国美术史实为沟通各国文化之一助。

在中国美术史中,秦汉时代实为一重要之分期。盖秦汉二代,国势强盛,文化昌隆,各种美术形式至此期而大备,上承周代,下启六朝。论者至谓汉代美术有如欧洲希腊化时代与前期罗马帝国之艺术焉 ①。吾人欲考寻我国古今艺术之迹,不可不注意及之。凡学问之道,不能明其沿革者,鲜能言其实际,此为一定之理。吾因撰述《汉代文化史》之便,荟萃中西之典籍,参以一得之目验,特以暇日,勒为此编。按西洋所称美术,含义甚广,如图画、雕刻、建筑、音乐、舞蹈、诗歌等,无不包罗。今限于条件,缩小范围,仅以书画、雕刻、建筑等为主,而音乐、舞蹈、诗歌等则暂置之,自知难免趋易畏难,顾彼失此之诮也。惟我于美术史一科,素凡研究,无知妄作,谬误必多,只可自娱,宁敢问世,然或蕲以此引起当代美术史家之注意及讨论,拙著得因之而纠正则幸甚。同时各编巨作,纷至沓来,使秦汉艺术大显于世,则今之喤引,亦非尽属无谓之。

① M. Rostovtoutzeff:Inlaid Bronzes of Han Dynasty,p. 10(卢斯道夫杜捷耶夫:《汉代铜器》,第 10 页)。

第一篇　秦代美术概论

今按年代顺序,先论秦代之美术。盖美术一门,至秦已大备,汉代因之,遂成巨观。吾人试作比较研究之后,自易明了一代美术作品,孰为因袭,孰为独创也。秦王政崛起于战国之季(即位于公元前 246 年),沿用秦孝公(公元前 361—338)以来商鞅提出之政策,改革土地制度,保护小农经济,奖励耕战,逐步发展商业资本,彻底废除贵族之各种政治经济特权,并巩固王权。又利用韩、赵、魏、楚、燕、齐六国之相争,以及各国内部之重重矛盾(表现在广大人民与统治阶级之斗争,贵族与国君之间之内讧),向六国发动进攻,而逐个击破。公元前 221 年征服六国,完成统一事业,建立空前未有之大帝国。迹其成功,虽由于上述各种原因,但主要仍由于当时人民饱受战祸之余,渴望有一统一局面出现,来适合日益发展之生产力性质。而秦国在政治、经济、军事上及形势上皆远较六国为优越,并且具备统一之条件。①

秦王政征服六国后,便自称为始皇帝,建立中央集权王朝。一切政策(包括文教方面),都以巩固帝权为目的。政治制度、哲学、科学及艺术各项,在专制政体下,亦不能不为统治阶级服务。其政治经济政策,是适应商品货币关系之发展。即帝位后,下令"一法度衡石丈尺,车同轨,书同文字","治驰道","器械一量",废封建,"分天下以为三十六郡,郡置守尉监",以集中政权。徙六国贵族豪富 12 万户于首都咸阳,以便管理监视,并使首都成为全国最富之区。又没收民间兵器,重新制定严酷之法律。

在思想战线上,则厉行统治思想工作,防止人民对其措施提出反对意见,削弱其"威信"。特别禁止结成党羽,以古非今。用李斯之议,禁止"私学",下令"非秦纪皆烧之,非博士官所职,天下敢有藏《诗》、《书》百家语者,悉诣守尉杂烧之。有敢偶语《诗》、《书》者弃市。以古非今者族,吏见知不举者与同罪,令下三十日不烧,黥为

①　关于六国,特别是秦国事迹,请参看《战国策》、司马迁《史记·秦本纪》、司马光《资治通鉴·秦纪》、董说撰《七国考》、徐复编《秦会要订补》(联群)、杨宽著《秦始皇》。

城旦。所不去者，医药、卜筮、种树之书。若欲有学法令，以吏为师"①。其所以如此，主要在防止六国之贵族及游学之士之"造谤"，以便于推行专制政策，遂宁犯天下之不韪，务使法令之彻底执行。

清儒朱彝尊亦尝论之：

当周之衰，圣王不作，处士横议。孟氏以为邪说诬民，近于禽兽，更数十年历秦，必有甚于孟氏所见者。又从人之徒，素以摈秦为快。不曰嫚秦，则曰暴秦，不曰虎狼秦，则曰无道秦，所以诟骂之者靡不至。六国既灭，秦方以为伤心之怨，隐忍未发，而诸儒复以事不师古，交讪其非。祸机一动，李斯上言，百家之说燔，而《诗》、《书》亦与之俱烬矣。嗟乎！李斯者，荀卿之徒，亦常习闻仁义之说，岂必以焚《诗》、《书》为快哉？彼之所深恶者，百家之邪说，而非圣人之言；彼之所坑者，乱道之儒，而非圣人之徒也。特以为《诗》、《书》不燔，则百家有所附会，而儒生之纷论不止，势使法不能出于一，其恣然焚之不顾者，惧黔首之议其法也。彼始皇之初心，岂若是其忍哉？盖其所重者法，激而治之，甘为众恶之所归而不悔也。②

由此可知，秦始皇打击学术思想之发展，实为维持中央集权专制政体之一种酷烈手段。然而史官及博士官处仍有藏书，尚能保存文物之一部分。且艺术作品，未必均遭此厄③。可惜日后项羽攻入咸阳，"焚秦宫室，火三月不灭"，则秦代之文物遭其破坏者何可胜计？使吾人今日考察秦代艺术增加不少困难。不过秦代艺术之特点仍可略述如下。

（1）秦代一切艺术作品都是为统治阶级服务。正如马克思及恩格斯所说："每时代中统治阶级的思想就是统治的思想。即一个阶级在社会中有物质的统治力，同时也就是思想上的统治力。支配物质生产工具之阶级，同时也控制脑力生产工具。"④征于秦代文物而益信。例如表现在服御方面，秦始皇自以为得"水德"，水德属北方，故上黑。于是"衣服旄旌节旗皆上黑"。表现于雕刻者，秦代石刻文字皆群臣对始皇歌功颂德之词。表现于建筑者，如阿房宫之类，无非供其个人之享受。但此种支持统治阶级之意识形态之作用，亦往往遭受被统治阶级的意识形态之反抗。

①　《史记·秦始皇本纪》。
②　朱彝尊：《曝书亭集卷》卷五八《秦始皇论》。
③　《史记·秦始皇本纪》："始皇三十五年，卢生亡。始皇大怒曰：'吾前收天下书不中用者尽去之，悉召文学方术之士甚众，欲以兴太平'。"据此，则文艺之书似乎不禁。
④　马克思、恩格斯：《德意志意识形态》。

所以,人民亦以石刻来诽谤他咒骂他,形成两种对立思想之斗争。例如史载:"三十六年,荧惑守心有坠星下东郡,至地为石。黔首或刻其石曰:'始皇帝死而地分。'始皇闻之,遣御史逐问莫服,尽取石旁居人诛之,因燔销其石。始皇不乐,使博士为《仙真人诗》,及行所游天下,传令乐人歌弦之。"①举此一例,自可见被压迫之人民利用各种艺术形式而表现反抗者必不乏人,不过或横遭统治者之摧残抹杀,或因年代久远而湮没耳。

(2)秦代美术作品以建筑为最盛。固由于材料之丰富(秦二世欲漆其城,可见漆料之多),技术之提高,而人力之充足又以相副(每一巨大工程往往役使数十万人)。统治阶级之骄傲自大,穷侈极奢,豪商地主,尤而效之。"秦始皇骄奢靡丽,好作高台榭,广宫室,则天下富豪置屋宅者,莫不仿之,房闼备,厩库缮,雕琢刻画之好,博玄黄琦玮之色,以乱制度。"②由上所述,吾人可以看到,统治阶级及富豪如何剥削人民之劳动力并为自己之逸乐而使人民忍受牺牲。吾人又于富豪之间争奇竞巧,羞不相及之事实中窥见其矛盾。

(3)秦代统治阶级所专有之美术趣味,是充满萎靡而雕琢的气味,与劳动阶级之美术趣味截然不同。秦人固有之乐,"击瓮叩缶,弹筝博髀,而歌呜呜"。但秦始皇及秦二世反好郑卫靡靡之音,作戏倡优。"咸阳宫有琴长六尺,安十三弦,二十六徽,皆用七宝饰之,名曰璠玙之乐";"有玉管,长二尺三寸,二十六孔,名曰昭华之琯"。(《西京杂记》)。而民间之乐,仍多鼓缶、击筑,弦鼗、琵琶之属,都是劳动人民创造出来,供人民娱乐之用,或表不平之鸣。"秦苦长城之役,百姓弦鼗而鼓之。"(《通典·乐四》)是可证也。

(4)秦代劳动人民艺术创造之才能与劳绩,具体表现于被迫而作之美术作品上,而此种美术品反而独归统治者享用。至于民间美术,由于人民经济破产,生活困难,亦无发展余地。当时兵连祸结,内外不宁,男子疲于穿边,女子困于输役,据严安云:"秦祸北构于胡,南挂于越,宿兵于无用之地,进而不得退,行十余年,丁男被甲,丁女转输,苦不聊生,自经于道树,死者相望。"③又据伍被说,秦皇帝使尉佗逾五岭,攻南越。"尉佗使人上书,求女无夫家者三万人,以为士卒衣补,秦皇帝可其万五千人"④。由此可见,补衣之女子尚需三万人,则出征之兵必数十倍此数可知矣。秦始

① 《史记·秦始皇本纪》。
② 《世说新语·无为》。
③ 班固:《前汉书》卷六四下。
④ 《史记》卷一一八。

皇一时能征召无夫家之女子一万五千人,可知暴乱时代,怨女之多,与强征之惨。人民救死惟恐不赡,尚有何心培养美术兴趣,从事创作?即有富于反抗性之美术作品,恐亦为当代及后世统治阶级所毁灭。吾人只能就秦代遗留之有限的美术作品,窥探先民智慧与精力之表现而已。

第一章 建筑

建筑为实用的艺术,与雕塑及绘画有所不同。建筑物划定并维持一定空间以供人类居处之用,且配置其他艺术作品于其中,以为点缀。建筑物有两种作用,一方面,适合私人、公众使用,或宗教崇拜之特殊需要;另一方面,又须使人产生美感。

建筑物随社会生产力之提高而发展,因伟大建筑物是由工匠之高度技术及多种多量之材料构成。在奴隶社会及封建社会中,能大兴土木者一定是大奴隶主及封建统治者与特权阶级分子,因为只有他们才能集中较多之人力物力为其服务。统治者追求个人居处之安适,满足其浮华享乐之欲望,劳民伤财,在所不惜。

巨型建筑至战国末年而大盛。大都以台阁为主要建筑形式,楚灵王筑章华台于华容城,赵武灵王筑丛台于邯郸。至秦灭六国,更专擅其奢丽,无与抗衡。张衡《东京赋》云:

> 周姬之末,不能厌政,政用多僻,始于宫邻,卒于金虎。嬴氏博翼,择肉西邑。是时也,七雄并争,竞相高以奢丽,楚筑章华于前,赵建丛台于后。秦政利觜长距,终得擅场。思专其侈,以莫己若,乃构阿房,起甘泉,结云阁,冠南山,征税尽,人力殚。①

其实秦国统治者好宫室之奉,自秦穆公居西秦时已然,而阿房之初建亦开端于惠文王(名驷)时也。

> 秦穆公居西秦,以境地多良材,始大宫观。戎使由余适秦,穆公示以宫观。由余曰:"使鬼为之,则劳神矣,使人为之,则苦人矣。"是则穆公时,秦之宫室已壮大矣。惠文王初都咸阳,取岐雍巨材,新作宫室,南临渭,北逾泾,至于离宫三百,复起阿房,

① 《昭明文选》卷三张平子《东京赋》。

未成而亡。始皇并灭六国，凭借富强，益为骄侈，殚天下财力以事营缮。①

秦始皇即帝位后，"徙天下豪富于咸阳十二万户。诸庙及章台上材皆在渭南。秦每破诸侯，写放其宫室，作之咸阳北坂上，南临渭，自雍门以东至泾渭，殿屋复道，周阁相属。所得诸侯美人钟鼓以充入之"②。

始皇二十七年作信宫渭南，更命为极庙，又作甘泉及梁山离宫。按《始皇本纪》云：

> 作信宫渭南，已更命信宫为极庙，象天极，自极庙道通骊山，作甘泉前殿，筑甬道，自咸阳属之。③

> 二十七年作信宫渭南，已更命信宫为极庙，象天极，自极庙道通骊山，作甘泉前殿，筑甬道，自咸阳属之。始皇穷极奢侈，筑咸阳宫。因北陵营殿，端门四达，以则紫宫，象帝居；引渭水灌都以象天汉；横桥南渡，以法牵牛。桥广六丈，南北二百八十步，六十八间，八百五十柱，二百一十二梁。桥之南北堤缴，立石柱咸阳，北至九嵕甘泉，南至鄠杜，东至河，西至汧渭之交，东西八百里，南北四百里，离宫别馆相望联属。木衣绨绣，土被朱紫，宫人不移，乐不改悬，穷年忘归，犹不能遍。④

上述数宫，规模未甚广大，然其种种方面，已足令人张目咋舌而不能自已。但持较阿房宫犹远不相逮也。

三十五年，除道，道九原，抵云阳，堑山堙谷，直通之。于是始皇以为咸阳人多，先王之宫廷小，吾闻周文王都丰，武王都镐，丰镐之间，帝王之都也。乃营作朝宫渭南上林苑中，先作前殿阿房，东西五百步，南北五十丈，上可以坐万人，下可以建五丈旗，周驰为阁道，自殿下直抵南山，表南山之巅为阙。为复道，自阿房渡渭，属之咸阳，以象天极阁道，绝汉抵营室也。阿房宫未成，成欲更择令名名之，作宫阿房，故天下谓之阿房宫。隐宫徒刑者七十余万人，乃分作阿房宫，或作丽山，发北山石椁，乃

① 《三辅黄图序目》。
② 《史记·秦始皇本纪》。
③ 《史记·秦始皇本纪》。
④ 《三辅黄图》卷一。

写蜀荆地材皆至,关中计宫三百,关外四百余。于是立石东海上朐界中以为秦东门,因徙三万家丽邑,五万家云阳,皆复不事十岁。卢生说始皇曰:"臣等求芝奇药,仙者常弗遇,类物有害之者,方中人主时为微行,以辟恶鬼。恶鬼辟,真人至,人主所居,而人臣知之,则害于神。真人者,入水不濡,入火不热,陵云气,于天地久长。今上治天下,未能恬淡,愿上所居宫,毋令人知,然后不死之药,殆可得也。"于是始皇曰:"吾慕真人,自谓真人不称朕。"令咸阳之旁二百里内,宫观二百七十,复道甬道相连,帷帐钟鼓美人充之,各案署不移徙行。所幸有言其处者罪死。①

房宫亦曰阿城,惠文王造宫未成而亡,始皇广其规,而伟丽堂皇,空前绝后,秦二世继父业复作阿房宫。

元年夏四月二世还至咸阳曰:"先帝为咸阳朝廷小,故营阿房宫为室堂,未就,会上崩,罢其作者,复土骊山,骊山事大毕,今释阿房宫弗就,则是章先帝举事过也。复作阿房宫……"②

阿房宫之著称于世,与唐杜牧《阿房宫赋》之作极有关系。所谓"五步一楼,十步一阁,廊腰缦迴,檐牙高啄,各抱地势,钩心斗角",千百年来传诵不已。赋铺张扬厉,想象成分居多。未经目睹,不免离事实太远,颇使后人怀疑,当日之阿房宫未必真如杜牧所描写之华丽伟大。但其富丽奢侈,则汉人已频道之。贾山《至言》云:

……秦非徒如此也,起咸阳而西至雍,离宫三百,钟鼓帷帐,不移而具,又为阿房之殿,殿高数十仞,东西五里,南北千步,从车罗骑,四马骛驰,旌旗不挠,为宫室之丽至于此。③

贾山以汉人而言秦事,比较接近实际,颇足取信。

秦代所建之宫殿台观留名于后世者,为数盈百。有受宗教迷信之影响,结合五行相生相克之说(五德始终说)而建筑,目的在祈天永命者,如蕲年宫、信宫、压气台之类是也。有与四周风景有关,建筑物与风景互为辉映,相得益彰者,如长杨宫,因

① 《史记·秦始皇本纪》。
② 《史记·秦始皇本纪》。
③ 《汉书》卷五一《贾山传》。

宫园中有垂杨数亩而得名,又如望海台,因海水经台西而得名。亦有以装饰为主,异物奇珍,充斥其中,相映成趣,形式新巧,而无重复堆砌之处,如传说中之云明台是也。①

秦始皇除建筑宏丽宫殿外,同时又为自己建筑规模宏大之坟墓。坟墓靠近骊山北麓,在今临潼县东十五里。当始皇即位时已开始建筑,及统一中国,又征集全国刑徒七十余万人从事营建。凿土将近及水,熔铜塞地,墓中作宫观及百官位次,奇器珍怪,陈列殆满。墓室地上筑成全国地理模型,"以水银为百川江河大海,机相灌输"。又以奇花异木点缀其间,并有金银凫雁,蚕、雀之类,室顶上作天体状,以明珠为日月。又以"人鱼"(即鲵鱼)为烛(或曰鲸鱼膏为烛),期其久而不灭。为防范周全起见,命工匠装置许多穿上矢之机弩,如有穿墓之人走近,触机而矢辄射出。始皇用于建筑坟墓之人力物力之多,不下于阿房宫者。山坟高五十余丈,周回五里有余,树草木以象山,又有石麒麟为饰。② 秦始皇坟墓屡次被人发掘,今日已不能发现当时伟丽原形。不过此项建筑物仍不失为劳动人民双手造成的纪念物。吾人对建造者之技术钦佩之余,不应忘记专制帝王因此举而牺牲无限生命也。

秦始皇为加强全国之经济文化联系,巩固国防,并便利个人之出巡各地,于二十七年治驰道,极其伟观。贾山《至言》云:

……为驰道于天下,东穷燕齐,南极吴楚,江湖之上,濒海之观毕至,道广五十步,三丈而树,厚筑其外,隐以金椎,树以青松,为驰道之丽至于此。③

按驰道之作,求之世界历史上,罗马帝国盛时亦有之。罗马帝国以其国大地远之故,为了控制之便利,乃最讲开通道路之法。凡得一国,必造大道,令各属地皆与京师通。其广长亦足与秦驰道相比。但秦驰道之建筑,除牢固广大,合乎一定之规格外,又合乎艺术要求。其道路两旁,每隔三丈(约合今六点九公尺)种植松树一棵,美荫亭亭,与山色湖光争秀,则又非罗马大道所可及也。

尚有流名奕世、中外皆知之"万里长城",亦以秦始皇时代所修筑。

① 王子年《拾遗记》卷四云:"秦始皇起云明台,穷四方之珍木,搜天下之巧工,南得烟丘碧桂、丽水然沙、贲都朱泥、云岗素竹。东得葱峦锦柏、缥檖、龙松、云梓、寒河星术。西得漏海浮金、狼渊羽璧、涤嶂霞桑。北得冥阜干漆、阴坂文杞、襄流黑魄、晴海香琼,珍异是集。有二人皆腾虚缘木,挥斤斧于空中,子时兴工,至午时工毕。秦人谓之子午台。亦言于子午之地各起一台,二说疑也。"
② 参看《史记·秦始皇本纪》、张澍辑本《三辅旧事》、《太平御览》卷八七〇注引《三秦记》。
③ 《汉书》卷五一《贾山传》。

始皇二十六年(前220),"使蒙恬将三十万众,北逐戎狄,收河南,筑长城,因地形,用险制塞,起临洮,至辽东,延袤万余里,于是渡河据阳山,逶蛇而北"①。其实战国之世,六国均有长城。"秦昭王筑长城以备边。楚有长城,又有捍关以据巴。赵肃侯筑长城以备边。齐宣王乘山岭之上筑长城,东至海,西至济州以备楚。燕筑长城,自造阳至襄平,置上谷、渔阳、右北平、辽东以拒敌。魏之长城自惠王筑也。"②蒙恬将北方匈奴赶到黄河河套以北阴山更北地区,然后筑起长城,西起甘肃临洮,东到辽东碣石,延长一万多里。西段有若干地方是利用赵长城与秦昭王旧长城改造的,东段则利用燕国旧长城而加以补充,工程继续进行有十年之久。建筑材料,以土为主。今丰镇县北旧察哈尔界有古城址,相传是秦始皇所筑,土色紫,所以称为紫塞。③ 不过,现在吾人在居庸关北口所见之长城,并不是秦始皇所筑者,而是历代所筑,主要是北齐旧址,明代重修。④

万里长城担负起历史上巩固国防,保卫祖国之重任。明人谢肇淛有云:

秦筑长城以亡其国。今之西北诸边,若无长城,岂能一日守哉?秦之长城,自榆城并河以东,属之阴山,以今之长城计之,仅及其半。而燕代近胡之原有长城,又不自始皇始也。今九边惟辽东不可城,而政当女真之冲。蓟镇之寨城,则近时戚大将军继光所筑。其固不可攻,虏至其下,辄引去。其有功于边陲如此,而犹不免求全之毁,何怪书生据纸上之谈,而轻诋嬴政也。⑤

长城之雄伟,体现人类劳动在建筑史的巨大贡献。长城大部分是建筑在高山峻岭、悬崖陡壁上面,绵亘万里,一望无际。在古代交通不便,运输困难的条件下,我们的祖先赤手空拳来进行此项艰巨工作,如果不是具有爱国热情,雄伟气魄,坚忍毅力,并发挥集体的智慧,决不能完成此项伟大任务。

凡出居庸关、登长城而眺望之人,我相信其必为此连山刺天、两峰高耸之巨阙所慑,屏息张目,四顾流连,不禁以此民族奇迹而自豪。俄国著名学者巴维尔雅可夫列维奇曾经对长城发表感想说:"我们走向遮断我们去路的万里长城,我为一种感情所激动。远古底遗迹往往引起我们这种感情。我走近长城,在它底北面站住,置

① 《史记》卷八八《蒙恬传》。
② 董说:《七国考》卷三《长城》条。
③ 崔豹《古今注》曰:"秦所筑长城,土紫色,故称紫塞。"又参看《丰镇县志》卷二《古迹门》。
④ 详见俞同奎:《谈万里长城》,《文物参考资料》1956年第6期。
⑤ 《文海披沙》卷六(申报聚珍丛书本)。

身小山上，以便替这奇迹描一幅画，虽然这奇迹现在似乎是不必要的，但是它的巨大、古老和历史回忆仍然给每个人以深刻的印象。"①

第二章　雕塑（金石）

秦代美术之足称者，金石皆其类也。金石之研究者代有其人。金可证经，石可证史，则以金石器中，多有文字，往往足以考见古代之制度及风俗。许慎曰："郡国往往于山川得鼎彝，其铭即前代之古文，皆自相似。"②郑沅曰："古器之所以可贵者，大抵诸侯世卿有大勋于王室。其子孙复能守其业以祀其先。而为之铭者，又皆出于一时之贤人君子，非才艺优美，不敢与于其选。不若北朝佛刹之碑，造像之记，多属委巷小夫所为，俗体鄙文，不可读也。故非惟考见当时制度。尤以其文字渊奥，可神经训，为用无穷。"③郑氏为近代金石大家，其所言虽笃重三代之器物，然亦可见研究金石之重要矣。

然古器之贵重初不止此。盖其可以反映当时经济情况、社会生活及国家之治乱也。"古者之于器，又有二大尚焉，又不可以不辨也：一曰自造器，一曰以古人之器。盖于祭，于养，于享，于约剂，于旌，古者必自造器。于分，于藏，于陈，于好，于献，于赂，则以其古人之器。自夏后氏以降，莫不尊器者，莫不关器者。其凶吉常变，兴灭存亡之际，未有不关器者，是以君子乐论焉。"④

秦始皇初定天下，收天下兵，聚之咸阳，销以为钟铸金人十二，重各千石，置廷宫中。⑤试观聚天下之铜以成此装饰之品，不问其技巧若何，而其工程之浩大，已足令人咋舌。吾以为金人钟铸之具，必刻有文字，足资历史上之考证者，据郦道元称，铜人之胸有铭。⑥使其今日尚存，其历史价值可想，乃不幸而遇董卓之贪夫，不知文化

①　皮亚瑟茨基：《一八七四—一八七五年中国游记》第1卷第1页（叶尔玛朔夫著《亚洲曙光》引）。

②　许慎：《说文叙》。

③　郑沅：《吉金余录》，《庸言月报》第1卷第11号。

④　《龚定盒全集·说宗彝》。

⑤　《史记·秦始皇本纪》。按《汉书·五行志》云："二十六年有大人长五丈，足履六尺，皆夷狄服，凡十二人见于临洮，故销兵器铸而象之。"谢承《后汉书》云："铜人，翁仲其名也。"《三辅旧事》云："聚天下并且铸铜人十二，各重二十四万斤，汉世在长乐官门。"

⑥　郦道元《水经》河水注："始皇二十六年，长狄见于临洮，铸金人十二以象之，各重二十四万斤，坐之官门之前，为之金狄，皆铭其胸，云：皇帝二十六年初兼天下，以为郡县，正法律，同度量，大人来见临洮，身长五丈，足六尺。李斯书也"。《三辅黄图》则谓铭其后，李斯篆，蒙恬书。

为何物,竟椎破铜人及钟鐻以铸小钱。① 其毁弃名迹,谅非一事。无怪秦代文物之难见于后世也。

秦代器物遗留后世不多,或存其目而失其器。例如虞荔之《鼎录》所载:"李斯为丞相铸一鼎,其文曰'上丞相鼎',埋于上蔡东门。"又如陶弘景《刀剑录》所称:"始皇三年,岁次丁巳,采北祇铜,铸二剑,铭曰'定秦',小篆书,李斯刻,一埋在阿房宫阙下,一在日观台下,长三尺六寸。"然后世均未得睹其实物也。惟周氏梦坡室所藏有秦示我国周行器。邹适庐曰:"此器形如蟹螯,当时工人所用,与今转螺旋钉相若,疑古以出车钉,故上用诗'示我周行'句凿文,吾意为秦制。"②此器吾未目睹,未能决定其确为秦器否?

秦代戟戈,金石家亦有著录者。如冯云鹏、冯云鹓合辑之《金石索》(金石索二),载有秦二十四年戈。其他如二十五、二十九年所造之戈,亦散见于各家著录之书。秦始皇又尝令匠作机弩,必灵巧可观,惜不可考。

秦代统一量度制度,颁发权衡(铜铁均有)。其上刻有铭文,文作小篆,不独可窥法度之严密,而且可存一代之书法。《金石索》载有二权铭,其一文曰:"二十六年皇帝尽并兼天下诸侯,黔首大安,立号为皇帝,乃诏丞相状、绾,法度量则不壹,歉疑者,皆明壹之。元年制诏丞相斯、去疾,法度量尽始皇帝为之者,有刻辞焉,今袭号而刻辞不称始皇帝,其于久远也,如后嗣为之者,不称成功盛德,刻此诏,故刻左,使无疑。——平阳斤。"其二则缺少"平阳斤"一行。权各高二寸,径寸有九分。此器或称秦量,或称秦度,或称秦度量,或称诏权。篆文典重有法,人称李斯真迹。容庚撰集之《秦汉金文录》载秦诏权铭文多种,可以参看。

尚有秦钱,金石学家亦多著录。秦代划分货币为二等,黄金以镒名,为上币;铜钱识曰半两,重如其文,为下币,流行后世颇多。《汉书·食货志》指出:"秦钱铜质如周钱,文曰半两,重如其文。"秦钱文作小篆,员径逾一寸三分或四分,背平无文。《金石索》载其二枚样本。1916年广州龟岗发现一南越王冢,中有秦半两钱百余,尚有铜镜数枚。③

秦镜在各器中最擅艺术趣味。清儒龚定盦获得秦天禽四首镜,径三寸许,字细如发,制作精绝,精铭罕逾百字者,此镜乃有百四十四字,定盦为室以藏之,作诗以彰

① 《魏志·董卓传》。《关中记》云:"董卓坏铜人,余二枚徙请门里,魏明帝欲将诣洛,载到霸城,重不可致,后石季龙徙之邺,苻坚又徙入长安而销之。"
② 周庆云辑《梦坡室获古丛编》,上海1927年石印本。
③ 蔡守:《广东古代木刻文字录存》,《考古学杂志》创刊号。

之,所谓"我有秦时镜,窈窕鸾凤痕"者是也。① 清代论古镜之书甚众,自《西清古鉴》以下,有《浣花拜石轩镜铭集录》、《百镜轩镜录》、《藤花亭镜谱》、《簠斋藏镜录》等,近人如罗振玉之《古镜图录》、徐乃昌之《小檀栾室镜影》,均可参考。日本后藤守一之《古镜聚英》上篇,内容更为丰富,制版亦甚精美。秦镜被搜集于此编者,其数殆百,均出土(以淮河流域出土为最富)后流入外国之珍品也。各镜饰纹有雷文、兽文、涡文、饕餮文、蟠螭文、连弧文、透文、着采细文、松皮菱方样。亦有各文交错构成和谐悦目之图案者。一镜有三禽四禽,三兽四兽者,亦有作丁字形,内藏三丁至五丁字形者(图版第一),有作几何图案之形,作 TLV 状者,亦有作蟠螭人物画像者。其中以金银错狩猎文镜特为意匠经营之精致作品(图版第二)。各镜之大小不一,从径二寸余至一尺。其钮有带状钮、圆钮、虬龙钮、兽钮等。其边缘多作内行花文缘、匙面缘。其铭语尽作吉利语,如"大乐贵富,得长孙,千秋万岁,延年益寿"或"富贵未央,常年益寿"等词。

传说秦代有十二铜铸乐人,极制作之巧。《西京杂记》云:

秦咸阳宫中,有铸铜人十二枚,坐皆高三尺,列在一筵上,琴筑笙竽,各有所执,皆组绶华采,俨若生人。筵下有二铜管,上口高数尺出筵后。其一管空,一管内有绳大如指,使一人吹空管,一人纽绳,则琴瑟竽筑皆作,与真乐不异。②

盖十二金人亦是由人操纵之一套乐器而已。录之以补乐苑之遗。

秦代石刻亦盛,即如石像一物,有用为装饰之品,如长池之石鲸;有用为压胜之用者,则有蜀郡之太守李冰所刻之石牛。"秦始皇造渭桥,重不能胜,乃刻石为力士孟贲等像祭之,乃可动。今石人存。"③此不过举一二例以为引证耳。

秦代之碑碣,亦石刻中之有美术价值者,因其与书法攸关也。秦国起于西方,为周之旧壤,饱受周代文化之影响,因此秦代之书法大体上承袭周之传统,只是根据实际需要而略为改变。试观秦统一以前之金石文字便知。秦统一以前之铜器铭文流传于今日者,只有缪公时之秦公𣪘及孝公时重泉量两种。此外还有缪公时盄和钟,原器早亡,著录于薛尚功《钟鼎彝器款识》。上述三器之文字,秦公𣪘及盄和钟之

　　① 参看朱杰勤著:《龚定盦研究》,第六章《龚定盦之金石学》,商务印书馆,1947。
　　② 纪昀:《四库全书提要》说,《西京杂记》卷六,旧本或题汉刘歆撰,或题晋葛洪撰,实则梁吴均撰云。
　　③ 见《三辅黄图》卷六渭桥条(毕沅刻本)。《图书集成》所引,则作"始皇造渭桥,铁墩重不能移,乃刻石为力士孟贲像祭之,墩乃可移动。"不知其何据而云然。

字体与西周铜器铭文十分相似,而较为整齐。重泉量则与小篆相近,因秦孝公时距离秦始皇统一之期不远也。[1]

秦统一以前之刻石,流传于今只有石鼓文一种。此外尚有原石早佚之"诅楚文",见于《绛帖》。石鼓之名,习用已久,沿名责实,于义未安。近人马衡论之曰:

当刻碑未兴以前,只有刻石。《史记·秦始皇本纪》凡言颂德诸刻,多曰"刻石",或曰"刻所立石"。摩厓举立石,皆刻石也。立石又谓之"碣",《说文》(石部)"碣,特立之石"是也。其存于今者,有"泰山无字石","琅琊台刻石","禅国山刻石"(惟琅琊台一石,亡于近年,余皆无恙)。此十石之形制,皆与之同。其制上小而下大,顶圆而底平;四面有略作方形者,有正圆者;刻辞即环刻于四面。此正石刻之制,非石鼓也。

石鼓在隋以前未见著录,出土之时,当在唐初。其名初不甚著,自韦应物、韩愈作《石鼓歌》以表章之,而后始大显于世。其地为天兴县(今凤翔)南二十里许,郑余庆迁于凤翔府(今凤翔)夫子庙,经五代之乱,又复散失。宋司马池复辇置府学之门庑下,大观中自凤翔迁于东京(今开封)辟雍,后入保和殿。金人破宋,辇归燕京(今北京),今在清故国监。其字体为籀文,其文体为诗,其数凡十。宋司马池移置时亡其一,皇佑四年向傅师求得之。入汴以后,以金填其文示不复拓;入燕以后,又剔去其金。经此数厄,文字之残损者更多,十鼓虽具,而第八鼓已无字矣。[2]

其刻石之时代,后人多异其词,有主宗周者,有主秦者,有主后周者。近人马衡参稽群籍,折中众说,根据文字形体,定为秦物。并谓"文字之类小篆而较繁复,似宗周彝器之文而较整齐者,为未同一以前之秦文,亦即《史籀篇》之文,可断言也"。石鼓之为秦物,至此已获得多数之赞同。

二十八年秦始皇东巡狩,刻石著其功,兹将其立碑之经过略说于下。

二十八年始皇东行郡县,上邹峄山,立石与鲁诸儒生议刻石颂秦德,议封禅望祭山川之事。乃遂上泰山,立石封祠祀。……于是乃并渤海以东,过黄腄,穷成山,登之罘,立石颂秦德焉而去。南登琅琊,大乐之,留三月,乃徙黔首三万户琅琊台下,复十二岁。作琅琊台,立石颂秦德。……二十九年始皇东游至阳武博浪沙中,为盗

[1] 参看丁易著:《中国文字与中国社会》,第58页,中外出版社,1951。

[2] 马衡:《石鼓为秦刻石考》,北京大学《国学季刊》第1卷第1号。

所惊,求弗得,乃令天下大索十日。登之罘刻石。……三十二年始皇之碣石,使燕人卢生求羡门、高誓,刻碣石门……三十七年十一月上会稽祭大禹,望于南海而立石刻颂秦德。……①

秦二世即位力仿先世行为,即如巡狩一事,亦不甘示弱,观其与赵高谋曰:

朕年少初即位,黔首未集附,先帝巡行郡县以示强,威服海内,今晏然不巡行,即见弱,毋以臣畜天下。

春,二世东行郡县,李斯从,到碣石并海,南至会稽,而尽刻始皇所立刻石,石旁著大臣从者名,以章先帝成功盛德焉。皇帝曰:"金石刻尽始皇所为也,今袭号而金石刻辞不称始皇帝,其于久远也。如后嗣为之者,不称成功盛德。"丞相臣斯、臣去疾、御史大夫臣德昧死言:臣请具刻诏书刻石,因明白矣。臣昧死请。制曰可。②

石刻之盛,不外出自帝王自尊自大之心,而便嬖之臣复不惜百计以迎合其心理,皇帝示意于上,群臣奉行于下,兹举丞相李斯等之言作为显证:

古之帝者,地不过千里,诸侯各守其封域,或朝或否,相侵暴乱,残伐不止,犹刻金石以自为纪。古之三王五帝,知教不同,法度不明,假威鬼神,以欺远方,实不称名,故不长久,其身未没,诸侯倍叛,法令不行。今皇帝并一海内以为郡县,天下和平,昭明宗庙,体道行德,尊号大成,群臣相与诵皇帝功德,刻于金石,以为表经。③

石刻除上述用途外,尚有一切实用处,则以为区域分界之标识也。吾人今日犹知树立石碑,上载文字,以为土地所有权的表记,其来旧矣。始皇作阿房宫时,立石东海上朐界中以为秦东门,④即此是也。

秦代之罘刻石全文一百四十四字,载于《史记》,至宋遗石只存二十一字,见宋欧阳修之《六一题跋》。秦峄山刻石,原石早亡。欧阳修云:

① 《史记·秦始皇本纪》。
② 《史记·秦始皇本纪》。
③ 《史记·秦始皇本纪》。
④ 《史记·秦始皇本纪》。

今峄山实无此碑,而人家多有传者,各有所自来。昔徐铉在江南以小篆驰名,郑文宝其门人也,尝受学于铉,亦见称于一时。此本文宝云,是铉所摹。文宝又言,尝亲至峄山访秦碑莫获,遂以铉所摹刻石于长安,世多传之。①

峄山碑《史记》不载其文,其字体差大,刻画完好不类泰山存者。徐铉之摹本,今载于《金石索》。据郑文宝说,其师徐铉"酷耽玉著,垂五十年,时无其比。晚节获峄山碑模木,师其笔力,自谓得思于天人之际,因是广求己之旧迹,焚掷略尽"。显见李斯之小篆为历代书学之津梁矣。不过,据叶昌炽言,实远不足于泰山琅琊真秦篆相较也。此外尚有残碑二十字,祀巫咸之湫文,②亦李斯所作。至于各刻石释文,分别载于杨慎辑之《金石古文》及赵摀编之《金石存》,均可参看。各石刻之存没可看叶昌炽之《语石》卷一及顾燮光之《梦碧簃石言》卷一。

玺印为金石之一种,后世论印者必宗秦汉,盖至秦然后印有可观也。三代有印,古人言之凿凿,《周礼》:"货贿用玺节。"郑笺:"玺节,如今之印章。"玺印之见于载籍,实始于此。蔡邕以玺为古者尊卑共之,③此言是也。《汉旧仪》云:"秦以前民皆以金银铜犀象为'方寸玺',各服所好。秦以来,天子独称玺,又以玉,群臣莫敢用也。"晋卫宏亦云:"秦以前,民皆以金玉为印,惟其所好。秦始皇时天子独以玉,号称玺,臣下莫敢用玺。"然则玺者乃秦后为王者所用。潘伯寅曰:"自三代至秦皆曰鉨,即古玺字,从金从尔声。玺,有土者之印。"④秦始皇灭六国,遂得赵氏蓝田玉,命李斯篆,玉人孙寿刻之。后有向巨源、蔡仲手摹,文虽小异,大概可推,方四寸。汉末记载孙坚讨董卓得传国宝,方圆四寸是也。秦制六玺,文曰"皇帝行玺"、"皇帝之玺"、"天子行玺"。其后复得蓝田白玉,复制一玺,文曰"受天之命,皇帝寿昌",命李斯作篆,玉工孙寿刻之者是也。⑤秦印形式,初无定制,大者数寸,小至累黍,官印多白文而形大,有田字格边栏。私玺多朱文而形小,文字皆古错可观。秦代玉玺之钮,亦甚可玩,盖不如此,则不足以助玺之观瞻也。蔡邕云:"皇帝六玺,玉螭虎钮,皆以武都泥封之。"⑥即指此。

① 欧阳修:《六一题跋》卷一《秦峄山刻石》。
② 郑樵:《通志·金石略》。
③ 蔡邕:《独断》。
④ 潘伯寅序:《齐鲁古印攈言》。
⑤ 沙孟海:《印学概论》。
⑥ 蔡邕:《独断》。

印之称亦始于秦，始皇恶玺之音与死同，遂易称曰宝、曰印、曰章。[①] 其实皆印类，而名称之殊致如此。后世著录家统名为印，可谓善矣。

秦时小玺，其文曰"疢疾除，永康休，万寿宁"[②]。曾载于范氏《芸阁真谱》中，瘦劲如丝发，真有昆吾切玉之致。旧藏朱伯盛家，倪云林诗云"匣藏一钮秦朝印，白玉盘螭小篆文"，即指此也。此印曾入清秘阁，后转入于沈启南、陆取平、顾汝由诸家，今不知所终，秦印轶事推此，故著于编。

第三章　书学

书法为我国特有艺术之一。我国文字起源甚早，结绳记事废止之时，即形象文字发明之日。《易·系辞下传》云："上古结绳而治，后世圣人易以书契。"司马迁曰："造书契以代结绳之政。"[③]盖初民社会，借助于结绳，以为思想及事物之记号，后感其不便，乃创造文字以易之，此为社会发展应有之现象也。然则发明之者果何人乎？历观古籍，多言仓颉，[④]沮诵，但我以为文字之制作未必尽为彼二人之功，人为万物之灵，富于创造性，凡遇困难之事，则必自出心裁以应付之，往往不谋而合，文字既应需要而生，人情又不甚相远，自可运其灵机，自行创造字法，亦有可能。况文字固非小事，亦非一二人可能收其全功也，我以为创造文字一事，必通力合作而后成，仓颉、沮诵特其代表者耳。

文字之肇始虽古，而文字之变化至秦乃成大观。秦有八体书，皆坏古文而成者。

孔子书六经，左丘明述《春秋传》，皆以古文……其后分为七国……文字异形。秦始皇帝初并天下，丞相李斯乃奏同之，罢其不与秦文合者。斯作《仓颉篇》，中车府令赵高作《爱历篇》，太史令胡母敬作《博学篇》，皆取史籀大篆，或颇省改，所谓小篆者也。是时秦……大发隶卒，兴役戍，官狱职务繁。初有隶书以趣约易，而古文由此绝矣。自尔秦书有八体：一曰大篆，二曰小篆，三曰刻符，四曰虫书，五曰摹印，六曰署书，七曰殳书，八曰隶书。[⑤]

① 见《集古印格序》。
② 此印复制于冯云鹏《金石索》五。
③ 《史记·三皇本纪》。
④ 参看《吕氏春秋》，《韩非子·五蠹篇》，《鹖冠子·近迭篇》，《淮南子·本经训》，卫恒之《四体书势》，《太平御览》注引宋衷《世本》。
⑤ 许慎：《说文解字叙》。

秦代有功于书学者则以其统一文字,化繁为简也。且秦始皇提倡文字统一运动,自上而下,故善书者多为达官,秦代虽不永年,而书家亦有数辈,皆有发明,其功匪细,今略举之,其于书学之地位,亦附见焉。

李斯:李斯,楚上蔡人也,从荀卿学成,西入秦,秦始皇并天下,以斯为相。① 李斯妙大篆,始省改之,以为小篆,著《仓颉篇》七章。② 唐张怀瓘《书断》列李斯小篆为神品:"始皇以和氏之璧,琢而为玺,令斯书其文。今泰山、峄山、秦望等碑并其遗迹。亦谓传国之伟宝,百代之法式。斯小篆入神,大篆入妙。"③画如铁石,字若飞动,作楷隶之祖,为不易之法,其铭题钟鼎及作符印至今用焉。④《书》曰"作模作则",其斯之谓也。今相承或曰玉筋篆。小篆之后,又别有八,曰鼎小篆,曰薤叶篆,曰垂露篆,曰县针篆,曰缨络篆,曰柳叶篆,曰剪刀篆,曰外国胡书,此皆小篆之异体也。⑤

明赵宧光论小篆曰:

秦斯为古文宗匠,一点矩度不苟,聿道聿转,冠冕浑成,藏奸情于朴茂,寄权巧于端庄,乍密乍疏,或隐或显,负抱向背,俯仰桀承,任其所之,莫不中律,大篆敦而圜,小篆柔而方,书法至此,无以加矣。⑥

篆书上承籀文,下启隶草,"或镂纤盘屈,或悬针状貌,鳞羽参差而互进,珪璧错落以争明,其势飞腾,其形端俨。李斯是祖,曹喜、蔡邕为嗣"。李斯篆法固为百世之宗,然有一事,最足称道者,则简化文字,为后世开辟一条识字门径,且篆书既由古文蜕变而出,则三代遗文之面目赖其保存不少。

元吴澄《论篆》云:

仓颉字世为之古文,其别出者谓之古文奇字。自黄帝以来,至于周宣王二千年间,中国所通行之字惟此而已。史籀始略变古法,谓之大篆,李斯又略变籀法,谓之小篆,小篆大篆古文,名则三,实小异而大同。今世字书,惟许氏说文最先,然所纂皆

① 《史记》本传。
② 班固:《汉书·艺文志》。
③ 张彦远集:《法书要录》第八卷。张怀瓘:《书断》中。
④ 张怀瓘:《书断》上。
⑤ 陶宗仪:《书史会要》。
⑥ 赵宧光:《金石林绪论》。

秦小篆尔,古文大篆仅存一二。宋薛氏集古钟鼎之文为五声韵,虽其所据,有可信者有不可信者,然使学者因是颇见三代以前之遗文,其功实多。秦丞相斯燔灭圣经,负罪万世,而能损益仓史二家文字为篆书,至今与日月相炳焕,是固不可以罪掩其功也。①

李斯殁后,工其书以名世者七八百年仅见李阳冰。"李少温以篆名一时,自称于天地山川衣冠人物,皆有所得,斯翁以后,直至小生。然其笔法出于峄山……"②则知后人得其一部分之技术便足名家,而李斯在中国美术史上为不朽矣。相传其用笔之法云:

夫用笔之法,先急回,后疾下,如鹰望鹏逝,信之自然,不得重改。送脚若游鱼得水,舞笔如景山兴云,或卷或舒,乍轻乍重,善深思之,理当自见矣。③

此虽寥寥数语,实开后来多少书家之法门。次于斯后,则为程邈。

程邈:程邈,下邽人,字元岑,始为县衙狱吏,得罪始皇,幽系云阳狱中。覃思十年,益大小篆方圆而为隶书三千字,奏之。始皇善之,用为御史,以秦事繁多,篆字难成,乃用隶字以为隶人佐书。④ 程邈素精大篆,尝为始皇作篆书,即其所献隶书,亦增减大篆体,去其繁复而成。⑤ 或疑隶书出周代,杂引《左传》、《水经》为证,以一二形似之字,即谓隶书剧兴于周代,⑥此未尝无一部分之理由,以吾观之,秦代未统一之前,各国因民族地域之不同,文字亦有多种式样,所谓"言语异声,文字异形"。民间之书法,早不受士大夫惯用之史籀大篆体所缚束,而自行创造简单之写法,开隶体之先河。及秦以小篆统一文字,固比古文为简,但小篆体制,仍然严谨,民间仍以为不便于用,于是老百姓又将小篆简化,构成一种新字体,务求快捷适用。此种新体可能由徒刑之人传入狱中,程邈在狱中得到启发,集各俗书之大成,制成三千比较完整之新体字,以后称为隶书。人闪以此并推程邈为隶书之祖,其实隶书是劳动人民集体创造之结果。

胡母敬:胡母敬,本栎阳狱吏,为太史公,博识古今文字,亦与程邈、李斯省改大

① 吴澄:《吴文正公集·论篆》。
② 康有为:《广艺舟双楫》。
③ 陈思篡:《书苑精华》,《秦汉魏四朝用笔法》条。
④ 张怀瓘:《书断》。
⑤ 班固:《汉书·艺文志》及王僧虔:《能书录》。
⑥ 丘光庭:《明书》。

篆。① 所作有《史籀篇·博学》七章②。敬之书今无存者,然或杂于世所传之小篆中,亦未可知。

赵高:赵高,始皇时为中车府令,兼行符玺令事,二世以为郎中令,后拜为中丞相。③ 高善史书,教始皇少子胡亥书及狱令法令,亥私幸之。作《爱历篇》六章,汉兴,综合为《仓颉篇》④。高精刻符书,鸟头云脚,用题印玺者也。⑤

王次仲:王次仲,上谷人,少有异志,年及弱冠,变仓颉旧文,为今隶书。秦始皇时官务繁多,以次仲文简,便于事要,奇而召之,三征而辄不至。始皇怒其不恭,令槛车送之,于道上化为大鸟,出于车外,幡然而去,落二翮于斯山。故其峰峦有大翮、小翮之名。⑥ 郦道元所纪如此,未免以神话附会其平生也。次仲作八分。八分之说,议论纷纭。蔡文姬述父邕语曰:"去隶八分取二分,去小篆二分取八分。"张怀瓘曰:"八分减小篆之半,隶又减八分之半。"又云:"八分则小篆之捷,隶亦八分之捷。"其后历代书家及考古家皆有论列,因字形之变迁,遂致持说互异,要之八分之别,因时代不同,故近人康有为区为秦分、西汉分、东汉分、今分诸名目⑦,即如次仲一身,亦自难分其时代。张怀瓘从《序仙记》以为始皇时人;王愔以为建初之人;萧子良以为灵帝时人。因载籍缺略之故,不能辨为何代之人。今姑次之于秦代,以备学者之审定。

秦代书学,成绩虽优,然去今已远,实物罕存,而典籍所纪,又不详尽。今之所述,诚如司马迁所言,乃整齐其故事,非所谓作也。

第四章 绘术

书画二事,本出一源,所用工具,亦无异致。而且二者都能表现出时代之特征,作者之性情及艺术修养,均能引起观者之美感。书法一方面代表作者之思想及语音,具有实用之性质。但另一方面,作者不断加工、追求美化,"退笔如山","池水尽墨",则又由实用发展到风格艺术。书法之美者,有如苏东坡诗所云"刚健含婀娜",不能不令人为之神往。不过,中国书画虽然借助于笔触及线条而表现,但书法仍被

① 张怀瓘:《书断》。
② 《汉书·艺文志》。
③ 参看《史记》卷八七《李斯传》。
④ 张怀瓘:《书断》。
⑤ 见《书苑精华》卷三;韦续著《五六十种书》并序。
⑥ 郦道元:《水经注》注引《序仙记》。张怀瓘《书断》上亦有引之。
⑦ 参看康有为:《广艺舟双楫·分变篇》。

文字之构造所限，不容易发挥丰富之想象力。不如绘画取材之博，寄托之遥，写真入妙，阿堵传神，不独模山范水，点染云烟而已。此则绘术一日之长也。

图画之迹，至秦乃有可纪。秦之作品，今不可考，然秦开国之隆，其制度文物，必有可观。画之为物，人尽喜之，怡性情，悦心志，实为各种美术所不及。故逆料当日必有无数美术家供奉于朝，且有无数之美术作品以娱君主一人之目。绘画本可为宫廷之点缀品，当时之大建筑物如阿房宫等，其栋梁楼阁，必不少此一物；一生追求享乐之始皇断不加以漠视也。后世儒者多视美术为不急之务，且徒因其焚书坑儒之故，为传统之思想所锢蔽，遂深恶其人，兼及其一代之文物制度，操笔之士，不为效劳。至于今日吾人欲考当时之美术情况，每苦于材料之不充，即有所参稽，亦半出于野史稗官耳。《三齐略记》云"秦始皇求与海神想见，神云：'我形丑，约莫图我形，当与帝会。'始皇入海三十里与神相见。左右有巧者，潜以脚画神形"[①]。

此事荒诞，无征不信，然传说鲁班曾以脚画忖留[②]。此亦以脚画，事不必有，而理有可通。秦代能画一人可考见者只此一人，然亦为一无名之美术家，且又出于妄言妄听之传说。不过，似乎当时必多有画鬼神及人物之像者。夫以始皇享用之侈，其左右侍从之人，自不乏艺术之士，特托体卑下，姓名不彰耳。

或谓始皇以武力扩张版图，西南与印度为陆上之贸易。四裔之内，无不与中国通商。西域诸国，闻声归附，其来中土贸易者，亦有其人。其中或有瑰异之士，怀伎来献者。按王子年《拾遗记》所载：

> 始皇元年骞霄国献刻玉善画工名裔，使含丹青以漱地，即成魑魅及诡怪群物之象，刻玉为百兽之形，毛发宛若真矣。皆铭其臆前，记以日月。工人以指画地长百丈，直如绳墨，方寸之内，画以四渎五岳列国之图，又画为龙凤骞翥若飞，皆不可点睛，或点之，必飞走也……

刻画之形，何得飞走，其记载之夸大，从可想见。然外域良工入中国者恐非绝无其人，吾人亦不能完全否定上述之传说也。不过，此良工手段神秘，必无人能传其

① 此据《太平御览》所引。但《图书集成·艺术典》所引略有不同："按《三齐略记》：秦始皇于海中作石桥，海神为之竖柱。始皇求为相见。神曰：'吾形丑，莫图吾形，当与帝相见。'乃入海四十里见海神。左右莫动手，工人潜以脚画其状。"

② 《水经》渭水注云："桥（渭河桥）之南北有堤激立石柱，桥之北首，叠石水中，故谓之石柱桥也。旧有忖留神像。此神尝与鲁班语，班令其人出。忖留曰：'我貌很丑，卿善图容，我不能出。'班于是拱手与言曰：'出头见我。'忖留乃出首。班于是以脚画地，忖留觉之，便还没水。故置其像于水，惟背以上立水上。"

技,而其驻华之久暂,又不可知,则对于中国美术界似不能发生影响,亦徒留名于我
国美术史而已。

第二篇　汉代美术概论

秦始皇殁后,二世胡亥即位,承始皇之余威,严刑酷法,变本加厉。"欲悉耳目之所好,穷心志之所乐。"①"复作阿房宫,外抚四夷,如始皇计,尽征其才士五万人为屯,卫咸阳,令教射。狗马禽兽当食者多,度不足,下调郡县,转输菽粟刍藁,皆令自齎粮食,咸阳三百里内,不得食其谷。"②秦朝统治者对人民剥削压迫之加深,终于激起公元前 209 年以陈胜、吴广为首之农民大起义。项羽刘邦等继之,于公元前 206年初推翻秦朝之统治。

秦亡以后,楚汉纷争,天下汹汹,人无宁岁,兵戈所至,文物荡然,此数年中断不能有伟大之美术家及作品笃生其间,即固有者亦将为之磨折殆尽。故战争实为文化之大敌,然此厄在我国封建时代,则无代无之。他姑勿论,即以项羽一人,已足摧残一代之文化而有余。"项羽引兵西屠咸阳,杀秦降王子婴,烧秦宫室,火三月不灭,收其货宝妇女而东。"③火至三月不灭,未免过甚之词,然宫室残破,至此而极。

汉高祖(刘邦)起于草野,仗剑破秦,击败楚项羽后,在秦之废墟上建立汉帝国,有国凡 420 余年④。中间有一段时期,采取"与民休息"之政策,目的在培养人民再生产之力,以发展国家经济,巩固封建统治,在国民经济暂时相当稳定之际,社会生活有所提高,建设频繁,文物鼎盛,盖承破坏之余,必有建设。故除挟书之律,大开文纲,而艺术界中始勃勃有生气。有谓中国之早期明确之美术史,应始于汉代,盖汉以前之历史,尚不免有一部分之传疑,且又无绝对系统之记载;入汉而关于美术之事实及理论,操笔有人,翔实可征者较多。近日考古之学日精,而汉物之发现亦日多,吾人研究汉代美术史更有凭借。

关于汉代美术之内容具见于下列各章中。

――――――――――――

① 司马光:《资治通鉴》卷七《秦纪》(二世皇帝)。
② 《史记》卷六《秦始皇本纪》。
③ 《史记》卷七《项羽本纪》。
④ 自汉高祖元年乙未,讫献帝建安二十四年己亥,即公元前 206 年至 219 年。

第一章 建筑

一 汉代宫室

汉高祖以一酒色无赖之徒，①一旦得志，其自高自傲之心，岂必减于始皇。观其微时抱负，已可推测一二矣："高祖常繇咸阳，纵观秦皇帝，喟然太息曰：'嗟乎，大丈夫当如是也。'"②枭雄心理，于此可见。及其即帝位之后，其自奉之奢，则不让于前代。似此初非过甚之辞，征之记载，则有然也：

萧何治未央宫，立东阙，北阙前殿，武库，大仓。上见其壮丽，甚怒，谓何曰："天下匈匈，劳苦数岁，成败未可知，是何治宫室过度也？"何曰："天下方未定，故可因以就宫室；且夫天子以四海为家，非令壮丽，亡以重威，且亡令后世有以加也。"上说。③

观此则知高祖实为色厉内荏之人，声声以克己节约为前提，实着着以自己之地位而设想，重威示后之一语，彼实藏于心中而不敢说出者，今得萧何为之说出，为之奉行，其愉快为何如耶？以后建筑物之鼎盛，固由于经济条件所提供，但亦由萧何启之也。由于娄敬之提议，公元前 202 年汉高祖奠都于长安，公元前 187 年城始建成，城周回六十五里。每面辟三门，共十二门，皆通达九逵，以相经纬，衢路平正，可并列车轨。"城下有池周绕，石桥各六丈，与街相直。""城中有八街，九陌(市)，闾里一百六十，室居栉比，门巷修直。"市楼皆重屋，宫阙与民居相杂。汉代宫阙之多，难于屈指，兹先略举其目：

长安有长乐宫，未央宫，长门宫，鼓簧宫，承光宫，宜春宫，池阳宫，黄山宫，长平宫，望仙宫，长杨宫，集灵宫，延寿宫，祈年宫，通天宫，驳娑宫，沛宫，林光宫，甘泉宫，龙泉宫，首山宫，交门宫，明光宫，五柞宫，万岁宫，竹宫，寿宫，建章宫，太乙宫，思子

① 《史记》卷八《高祖本纪》有云："高祖为人……不事家人生产作业。……好酒及色。""高祖奉玉卮起为太上皇寿曰：始大人常以臣无赖，不能治产业，不如仲力。今某之业，所就孰与仲多。"
② 《史记·高祖本纪》。
③ 班固：《汉书·高祖纪》。

宫,①夜光宫,棠梨宫,扶荔宫,望远宫,昭台宫,蒲桃宫,萯阳宫,长平宫,②桂宫,③鼎湖宫,谷口宫,龙渊宫,首山宫,械阳宫。④

汉代之宫,上所举者已有四十余所,其实尚不止此数,秦代之三百离宫,汉代往往修之,⑤既因其固有者而复加增之,可谓超越前代矣。汉代建筑物之华靡伟大者首推未央宫。

> 未央宫周回二十八里,前殿东西五十丈,深十五丈,高三十五丈。营未央宫,因龙首山以制前殿。至孝武以木兰为棼橑,文杏为梁柱,金铺玉户,华榱璧珰,雕楹玉碣,重轩镂槛,青琐丹墀,左碱右平,黄金为壁带,闻以和氏珍玉,风至其声玲珑然也。⑥

> 台殿四十三,其三十二在外,其十一在后宫,池十三,山六,池一,山一,亦在后宫,门闼凡九十五。⑦

未央宫中有温室,"以椒涂壁,被之文绣,香桂为柱,设火齐屏风鸿羽帐,规地以罽宾氍毹"⑧。

其次为城内东南部之长乐宫。"长乐宫本秦之兴乐宫也。高皇帝始居栎阳,七年长乐宫成,徙居长安城。《三辅旧事》、《宫殿疏》皆曰:"兴乐宫,秦始皇造,汉修饰之。周回二十里,前殿东西四十九丈七尺,两序中三十五丈,深十二丈。长乐宫有鸿台,有临华殿,有温室殿,有信宫、长秋、永寿、永宁四殿。"(《三辅黄图》卷二《汉宫》)。"长乐宫中有鱼池,酒池,池上有肉炙树,汉或行舟于池中,酒池北起台,天子于上观牛饮者三千人。"又曰:"武帝作以夸羌胡,饮以铁杯,重不能举,皆抵牛饮。"(《三辅故事》)又次为建章宫。建章宫之建筑实起于术士之一言:

> 武帝太初元年柏梁殿灾。粤巫勇之曰:"粤俗有火灾,即复起大屋以厌胜之。"帝于是作建章宫,度为千门万户,宫在未央宫西,长安城外。帝于未央宫营造日广,以

① 散见《汉书》中。
② (汉)佚名:《三辅黄图》。
③ (晋)佚名:《三辅故事》。
④ 参看《图书集成》及《太平御览》散见各条。
⑤ 《汉书》卷六《武帝纪》。
⑥ 《三辅黄图》。
⑦ 刘歆:《西京杂记》。
⑧ 刘歆:《西京杂记》。

城中为小,乃于宫西跨城池作飞阁通建章宫,构辇道以上下。宫之正门曰阊阖,高二十五丈,亦曰璧门;左凤阙高二十五丈;右神明台,门内北起别凤阙,高五十丈,对峙井榦楼,高五十丈,辇道相属焉。连阁皆有罘罳,前殿下视未央,其西则广中殿,受万人。①

建章宫有馺娑、骀荡、枍诣、承光四殿。②

建章宫南有玉堂。璧门三层,台高三十丈,玉堂内殿十二门,阶陛皆玉为之,铸铜凤高五尺,饰黄金栖屋上,下有转枢,向风若翔,橼首薄以璧玉,因曰璧门。③

上述三宫,不过举其大者,其他稍卑者,虽典籍有载,然未暇于此细述也。位次于宫者曰殿。殿,堂之最大者也。④ 汉殿甚多,兹举其人著人耳目者:

未央宫有金华殿,神仙殿,高门殿,增城殿,宣室殿,承明殿,凤皇殿,飞雨殿,昭阳殿,钩弋殿,武台殿,寿成殿,万岁殿,广明殿,清凉殿,永延殿,玉堂殿,寿安殿,平就殿,东明殿,曲台殿,白虎殿,回车殿,长丰殿,晶德殿,麒麟殿,椒房殿,宣德殿,通光殿,高明殿。⑤

汉代皇家之建筑专务宏大华靡,竟使人不能加。故每一宫,往往占地过百里,容数万人。建章、未央、长乐三宫,皆辇道相属,悬梁飞阁,不由径路。⑥ 又东京"德阳殿容万人,激洛水于殿下"⑦。宫殿之壁,高而且厚。"东京五殿,荫殿也。壁厚五丈,高九十尺。"⑧

① 《三辅黄图》卷二。又见《前汉书》卷二五下《郊祀志》:"勇之乃曰:'粤俗有火灾,复起屋,必以大用胜服之。'于是作建章宫,度为千门万户,前殿度高未央,其东则凤阙,高二十余丈。其西则商中数十里虎圈。其北治大池,渐台高二十余丈,名曰泰液。池中有蓬莱、方丈、瀛洲、壶梁,象海中神山龟鱼之属。其南有玉堂、璧门、大鸟之属。立神明台,井干高五十丈,辇道相属焉。"

② 潘岳《关中记》。

③ 《三辅黄图》卷二《汉宫》注引《汉书》。

④ 许慎《说文》。

⑤ 散见《三辅黄图》卷二《汉宫》。

⑥ 班固《汉武故事》。

⑦ 蔡质撰《汉官典职》。

⑧ 韦述《两京记》。

其阶左碱右平,平以文砖相亚次,以便辇之上落,碱者如齿,为阶级也。① 阶甚高,间有高于平地四十余丈者。其墀则以丹漆地而成,故曰丹墀,②多造以白玉。宫殿之柱,多为铜制而涂金,往往有大数围者。③ 其梁则朱,其栋则雕作文禽之状。④宫室多窗。"宫有四面,窗八所。阁内有曲郤,郤上雀目窗。"⑤"窗户扇多是绿琉璃,皆通照毛发,不得藏焉。"⑥又有制以云母及珊瑚者。⑦其他宫苑之装饰,亦甚富丽,如武帝所命建之通天台上之承露仙人掌,⑧龙楼门楼上之铜龙,金马门之大宛铜马,⑨铜驰街之铜驰,飞廉观之铜铸飞廉,⑩昆明池石鲸及牵牛、织女石像,⑪及泰液池之石龟鱼,皆制作精工,堪称为一代杰作也。

汉代建筑物除上述诸项外,则以观为多。当时所谓观者,类多行乐之场,间有用为会议或祈仙之地者,故其建筑术亦颇不劣。汉代之观甚多,略举如下:

长安有临仙观,渭桥观,仙人观,霸昌观,兰池观,平乐观,九华观,豫章观,鸿雀观,昆明观,走马观,华光观,封峦观,走狗观,天梯观,瑶台观,流渠观,相思观,长平观,宜春观,华池观,射熊观,迎风观,露寒观,当市观,石关观,白渠观,鼎郊观,白虎观,怀德观,三雀观,林木观,温德观,长平观。⑫

阁又为大建筑物附属品之特色,其多亦不可胜计,"五步一楼,十步一阁,"在当时颇似之。"汉魏殿观多以复道相通,故洛宫之阁七百余间。"班固《西都赋》曰:"周庐千列,徼道绮错,辇路经营,修除飞阁。"虽为铺张扬厉之词,亦非离于事实也。

大治宫室之事,非独王者一人所有,今皇帝既务广宫室为心,自不能禁臣下之

① 挚虞:《决疑要注》。
② 《两京记》。
③ 班固:《汉武帝内传》。
④ 《汉武故事》。
⑤ 张敞:《东宫旧事》。
⑥ 《西京杂记》。
⑦ 《汉武故事》。
⑧ 见《前汉书》卷二五《郊祀志》。张澍辑《三辅故事》云:"建章宫承露盘高二十丈,大七围,以铜为之。上有仙人掌承露和玉屑饮之。"又云:"通天台……上有承露盘,仙人掌擎玉杯以承云表之露。"
⑨ 《三辅黄图》卷三《未央宫》。
⑩ 引风之神禽。《三辅黄图》卷五云:"飞廉观在上林。武帝元封二年作。飞廉,神禽能致风气者,身似鹿,头如雀,有角而蛇尾,文如豹。武帝命以铜铸置观上,因以为名。"
⑪ 见《西京杂记》卷四。又《三辅故事》:"刻石为鲸鱼,长三丈。"又引《关辅古语》云:"昆明池中有二石人,立牵牛、织女于池之东西以象天河。"
⑫ 《三辅黄图》卷五。

效尤也。故皇亲国戚,功臣宦者亦群起以建筑宫室为务。如汉景帝程姬之子恭王余,好治宫室,尝作灵光殿,名传于后世。东汉时,西京未央、建章两宫均见毁坏,而灵光岿然独存。后汉王延寿(文考)游鲁作《鲁灵光殿赋》。后蔡邕亦造此赋,未成,及见延寿所为,甚奇之,遂辍翰。王文考素研究天算之学,而文艺造就如此之深,亦我国学术界之奇才。后溺水而死,年仅二十余。兹择录其赋之片段,以见此殿制作之宏丽:

瞻彼灵光之为状也。则嵯峨嶵巍,崱巍嶙峋(言其高峻——引者)。……迢峣倜傥,丰丽博敞(言其广大深远)……崇墉冈连以岭属,朱阙岩岩而双立,高门拟于闾阖,方二轨而并入。于是乎乃历夫泰阶以造其堂,俯仰顾盼,东西周章。彤彩之饰,炜炜煌煌。隐阴夏以中处(原注:阴夏向北之殿),飂萧条而清冷,动滴沥以成响,殿雷应其若惊(言室内构造有回声之作用也)。骈密石与琅玕,齐玉珰与璧英。遂排金扉而北入,霄霭霭而晻暧。旋室㛅娟以窈窕,洞房叫窱而幽邃。西厢踟蹰以闲宴,东序(东厢)重深而奥秘……于是详察其栋宇,观其结构。三间四表,八维九隅。万楹丛倚,磊砢相扶。浮柱昭嶭以星悬,飞梁偃蹇以虹指……悬栋结阿,天窗绮疏。云节藻棁,龙桷雕镂(原注:云节"节栌也",画云气为山节也。棁,梁上楹,又画水草之文。龙桷,画橼为龙)。飞禽走兽,因木生姿(案:下文列举梁栋之上,雕刻形容生动之胡人,奔虎,虬龙,朱鸟,腾蛇,白鹿,蟠螭,狡兔,猨狖,玄熊,神仙,玉女之类。又加以描述富有教诫性之故事绘画)。……图画天地,品类群生,杂物奇怪,山神海灵,写载其状,托之丹青,千变万化,事各缪(异也)形,随色象类,曲得其情……于是乎连阁承宫,驰道周环,阳榭外望,高楼飞观,长途升降,轩槛曼延,渐台临池,层曲九成,屹然特立,的尔殊形……岩突洞出,逶迤诘屈,周行数里,仰不见日。①

鲁灵光殿在王文考之笔下,重现于吾人眼前,吾人研究汉代之宫室建筑艺术者,自可考察其原文,而得其全面也。

此外梁孝王武亦好治宅第苑囿。史载:吴楚反,被击破。"梁孝王,吴楚破,梁最亲有功,又为大国,居天下膏腴,北界泰山,西至高阳,四十余城,多大县。孝王太后少子,爱之,赏赐不可胜道,于是孝王筑东苑方三百余里,广睢阳城七十里,大治宫室,为复道,宫连属于平台四十余里。"②

① 《昭明文选》卷一一。
② 《前汉书》卷四七《文三王传》。

汉初法令颇宽,即如宫室建筑,除一二皇室例禁(如青琐丹墀之制,诸侯之墙不得施丹青之彩),他皆无甚界限,故贵族中人靡不隆其居室者。开国之初,破坏之余,继以建设,而功臣之领有封土者无不先注意于居住问题,于是土木工程,极一时之盛,然以海内初定,人民穷乏,仍未能肆志施行。"至武帝之初,七十年间,国家无事,非遇水旱,则民人给家足,都鄙廪庾尽满,而府库余财。京师之钱,累百巨万,贯朽而不可校;太仓之粟,陈陈相因,充溢露积于外,腐败不可食。众庶街巷有马,阡陌之间成群,乘牸牝者摈而不得会聚。守闾阎者食粱肉,为吏者长子孙,居官者以为姓号。……宗室有土,公卿大夫以下,争于奢侈,室庐车服,僭上无限。"①

盖经过汉初数十年休养生息,到汉武帝时(公元前140—前87年),生产事业不仅恢复,而且大有发展。社会财富亦大量增加,帝国力量亦因而强化。汉武帝统治时代为汉帝国最盛时代,却匈奴,通西域南海,灭卫氏朝鲜,开始与日本发生关系,对中外经济文化交流起了推动作用。一方面中国之丝织品及其他生产技术向外输出,另一方面,西域文化,如音乐、雕刻等亦输入中国。此时代一切艺术作品无不反映出当时经济繁荣,规模宏大,如昆明池之开凿及建章宫之筑成,均非有充沛之人力及物力莫办。统治者于享受奢侈生活之余,为巩固自己之政权起见,于是有祈福及求长生之举,此集灵宫、万岁宫、飞廉观所由建也。后人踵事增华,宫室更盛。正如班固所言:"肇自高而终平,世增饰以崇丽,历十二之延祚,故穷泰而极侈。"(《西都赋》)然而此种奢侈生活是建筑在劳动人民之痛苦上。

至公元8年,王莽夺取汉室政权后,为挽救西汉末年经济之凋敝并巩固其政权起见,依托古代传说,施行一系列之改革。这些改革,因为违反社会经济发展规律,不仅不能发展生产,反而严重缚束生产力之发展,加重人民之痛苦,引起人民之反抗。在王莽统治时代,社会经济文化一落千丈。王莽立意破坏汉朝旧制,因此对于前代宫室及古迹之有名者亦随意破坏以便已。

王莽梦大厦殿前五铜人语,莽恶之,斧斫开铜人腹。②

新莽坏彻城西苑中建章、承光,包阳,犬台,储元宫及平乐,当路,阳禄馆凡十余所,取其材瓦以起九庙。……皆重屋。黄帝太初祖庙,东西南北各四十丈,高十七丈,余庙半之。为铜薄栌,饰以金银雕文,穷极百工之巧……功费数百巨万,卒徒死

① 《前汉书》卷二四《食货志》。
② 《三辅旧事》,亦见《太平御览》。

者数万。①

由于王莽之倒行逆施，引起各地之武装反抗。有两支反抗王莽之主力军，一为樊崇领导之赤眉军，另一支军队则为刘秀等之军队。王莽失败被杀，长安秩序混乱，未央宫被焚，其余幸存。② 后赤眉樊崇等率数十万人入关，与刘秀之军作战，长安宫室市里尽被烧毁。宗庙园陵皆被发掘，惟霸陵、杜陵保存。③ 东汉一代于长安宫室虽曾不断修葺，而终未能恢复旧观。④

刘秀依靠地主阶级和没落贵族之支持，夺取农民起义之胜利果实，于公元 25 年即位，是为东汉光武帝，建都洛阳。刘秀一方面要镇压铜马及赤眉起义军，另一方面又与其政敌隗嚣、公孙述在今甘、陕、川一带进行剧烈斗争。各地曾经支持刘秀之豪强地主，在山东、河北等地因不甘受刘秀之制裁而屡次叛乱。光武帝忙于统一工作，未暇大兴土木，经营较大之宫殿。直至明帝(58—75 年)统治时代，施行减租或免税办法，并于永平九年(66 年)诏"郡国以公田赐贫民"，永平十三年(70 年)诏令"滨渠下田，赋与贫人，无令豪右得固其利"。此种措施，虽然仅能消极地限制官僚地主对农民剥削之加深，并无损于地主之利益，但亦略为减轻农民之负担。因而暂时和缓阶级矛盾，同时，在客观上也提高社会生产力，促进封建经济之发展，增加了国库之收入。

正在后汉比较繁荣时代，宫殿之建筑又积极进行。明帝除把原有之崇德殿重修外，并新建德阳殿。崇德在东，德阳在西，相去五十步。德阳殿为最大。汉帝常在此朝百官，赐宴飨，大作乐。"德阳殿周旋容万人，陛高二丈，皆文石作坛，激沼水于殿下，画屋朱梁，玉阶金柱，刻镂作宫掖之好，厕以青翡翠，一柱三带，韬以赤缇。偃师去宫四十三里，望朱雀五阙，德阳其上，郁律与天连。"⑤《洛阳宫阁传》云："德阳宫殿南北行七丈，东西行三十七丈四尺。"张平子所作之《东京赋》，对于此殿及其他各殿有壮丽之描写。⑥

在东汉朝廷中，封建内讧，殊为剧烈。外戚、宦官及官僚长期发生冲突。东汉皇帝大半早死，或幼君继位，或乏嗣继承，往往由母后及外戚专政。正如范晔所指："东

① 《三辅黄图》卷五《宗庙》。
② 《后汉书》卷四一《刘玄传》。
③ 参看《前汉书》卷九九下《王莽传》。
④ 范晔：《后汉书》卷一《光武帝纪》："建武十九年修西京宫室。"
⑤ 《后汉书》卷五《礼仪志》蔡质《汉仪》注文。
⑥ 见《昭明文选》卷三，有薛综注。

京皇统屡绝,权归女主,外立者四帝,临朝者六后,莫不定策帷帟,委事父兄,贪孩童以久其政,抑明贤以专其威。"①皇帝自幼处于深宫之中,长于妇人之手,最接近者为宦官,因此当外戚专政,皇帝自觉被威胁之时,则依赖宦官之助,由外戚手中夺回政权,但政权又为宦官所支配。外戚与宦官争权之结果,使东汉陷于纷乱局面,而宦官及外戚当权之时,其生活奢侈,不可殚述。以宫室之富丽而论,除皇帝宫殿外,首推佞幸外戚之宅第矣。例如,安帝乳母王圣因保养之勤,缘恩放恣,称为阿母。诏遣使者大为阿母修第。中常侍樊丰及侍中周广、谢恽等相煽动,倾摇朝廷。司徒杨震上疏劝阻:"伏见诏书为阿母兴起津城门内第舍,合两为一,连里竟街,雕修缮饰,穷极巧伎。今盛夏土王(旺),而攻山采石,其大匠、左校、别部、将作,合数十处,转相迫促,为费巨亿。"②

宦官与佞幸勾结用事,骄溢逾法,盛修宅第之情形,于此可见。当权之宦者如樊丰等,亦动用公家经费及建筑人材,竞修宅第。外戚执政,亦有同样情况。

汉桓帝时,大将军梁翼专政,乃大起第舍,其妻寿"亦对街为宅,殚极土木,互相夸竞,堂寝皆有阴阳奥室,连房洞户,柱壁雕镂,加以铜漆,窗牖皆有绮疏青琐,图以云气仙灵,台阁周通,更相临望,飞梁石蹬,陵跨水道。……又广开园囿,采土筑山,十里九坂,以象二崤。深林绝涧,有若自然,奇禽驯兽,飞走其间。……又多拓林苑,禁同王家。……又起菟苑于河南城西,经亘数十里。发属县卒徒,缮修楼观,数年乃成。"梁翼失败自杀,朝廷收翼财货,以充王府,散其苑囿,以业穷民。③

东汉末年,只闻外戚宦官之经营宅第,而公家反无壮丽之建筑物兴起。可见中央政权之下移与国家财政之衰竭。另一方面,外戚佞幸之大兴土木,亦是对人民榨取和奴役之表现,因此使阶级矛盾,更趋尖锐,人民被迫反抗,汉政权因而动摇,终于爆发黄巾起义。在镇压黄巾起义军时,宦官蹇硕等统领中央武装之西园军,外戚何进又暗中勾结地方势力为后盾。中平六年(189)汉灵帝死,蹇硕虽被杀,何进与司隶校尉袁绍共谋,召陇西董卓率兵入京以尽除宦官。宦官先杀何进,闭宫顽抗,袁绍带兵进攻,杀宦官几尽,武装冲突之际,南宫,嘉经殿,青琐门被焚。及董卓入关后,立献帝(刘协)——东汉最后皇帝。至初平元年(190),董卓被迫迁都长安,临行,"悉烧宫庙官府居(人)家,二百里内,无复孑遗。"④自经此役,东汉之宫殿成为废墟矣。因

① 范晔:《后汉书》卷一〇上《皇后纪》上。
② 《后汉书》卷八四《杨震传》。
③ 《后汉书》卷六四《梁统传》(附玄孙翼传)。
④ 《后汉书》卷七二,《董卓传》。

此,关于汉代之建筑惟有于文献中求之,而其实物仅在陵墓中保留一二。

二 汉代建筑遗址

汉代建筑之实物遗存至今者,以汉墓为最多。近年来由于全国基本建设关系,各地均有汉墓之发现。1954 年所发掘的汉墓,以洛阳及辽阳两地数量最多。洛阳仅防洪工程区便清理过 203 座,几乎尽是汉墓。辽阳市唐户屯一带所清理之汉墓达 213 座。再加上三道濠 103 座,鹅房 19 座,便达 335 座。此外,鞍山市继续清理 86 座,连前一年所清理者共达 400 余座。广州市清理过 74 座,其他地方发掘汉墓数座至数十座者极多。全国总计起来,所发掘者必超过 1000 座,可能接近 2000 座。①而 1954 年前后所发掘者尚未计算在内。

除陵墓外,在洛阳西郊又发掘出一座埋藏于地下的古城。据初步研究结果,认为是汉河南县城,城基位置在涧河东岸中部。轮廓近于正方,南北长约 1400 米,东西宽约 1460 米,周围约 5720 米,方向北偏西约五度。城垣系夯土筑成。土层中有汉砖,城垣内外普遍存在有汉陶片、五铢钱、瓦当及瓦片,又有汉灶、灰坑及废井。此座古城仍继续发掘,因汉代文化层下还有汉以前时代之文化堆积。②

1956 年上半年,西安北郊及西郊因为新建筑动工,暴露出了许多古代建筑遗址。其中有似为汉代明堂辟雍之遗址。③吾人于此,可以窥见汉代建筑规模之巨大。

关于墓之构造,汉以前之墓都系露天的土坑,所谓竖穴;汉代普遍以洞室为墓,所谓横穴。洞室墓因其构筑材料之不同,主要分为下列各种:(一)单纯土洞墓。承袭战国晚期,历西汉、东汉乃至以后各代一直存在。(二)空心砖墓,亦承袭战国末期,盛行于西汉一代,至东汉已逐渐衰微,以至于消灭。东汉时以小型砖代替大型空心砖来堆砌墓室。(三)砖室墓。开始发生于西汉晚期,东汉更为盛行,形制是承袭土洞及木椁墓制而加以改进。其墓室大都分为主室(置棺及一部分之随葬品)及耳室(全放随葬品)两部分。

至于墓砖砌法,西汉前期空心砖墓之墓砖多全系横立,西汉后期之空心砖墓墓室前端之砖竖立,作门之形状。西汉末及东汉初之砖室墓多系船篷式圆券顶,东汉

① 详见夏鼐:《一九五四年我国考古工作》,《考古通讯》1955 年第 6 期。
② 郭宝钧:《洛阳古城勘察简报》《考古通讯》创刊号,1955 年。
③ 详见刘致平:《西安西北郊古代建筑遗址勘查初记》,《文物参考资料》1957 年第 3 期。

中叶以后则盛行方锥状顶。土洞墓之墓室,如在洛阳所发掘者,亦有平顶、圆拱顶及方锥状顶之演变。洞室墓之墓道亦因时而异式。如中原一带西汉前期之墓道多是宽大竖井;西汉后期及东汉前期之墓道多是狭小竖井;东汉中叶以后之墓道多是狭长的阶梯或斜坡。[1]

石室墓流行于东汉中叶以后,系由石块堆砌而成,石上时有各种雕刻画像,故又称为画像石墓。因为墓室是由石料建造,故历一两千年尚能保存,如山东孝堂山之郭巨祠,嘉祥县之武梁祠及阙,是其例也。"石室通常立于坟丘之前。室平而作长方形,后面及两山俱有墙,正面开敞,正中立八角石柱一,分正面为两间。屋顶厦两头造。即清式所称悬山式,上施脊,瓦陇瓦当均由石块上刻石。"[2]

石阙。古代宫殿、寺庙、坟墓前都有之。成双者居多,形状为分立的两个阁楼形建筑物,阙前多有碑及巨大石兽。阙有用木构,亦有用石砌者。木阙今已无存,惟石阙颇多,均为后汉之物。阙身形制略如碑而较厚,上复以檐;其附有子阙者,则有较低较小之阙,另具檐瓦,倚于主阙之侧,檐下有刻作斗枋额,模仿木构形状者,有不作斗栱,仅用上大下小之石块承担者。[3] 据最近调查,四川保存之阙占全国百分之八十。最著者为四川绵阳平阳府君阙、夹江干江铺杨宗阙、新都王稚子阙、梓橦无名阙、渠县冯焕阙等。

崖墓。在西南地区,特别是四川境内,盛行在崖壁上穿凿墓穴,即所谓崖墓。四川人往往称为"蛮子洞"。乃就山崖凿出的水平深洞,作为埋葬死人之用,有各种大小不同之形状,最小者仅容一棺,最大者除放棺之洞,从数公尺至三十余公尺深外,洞外还凿出一个数十公尺宽之大堂,并雕刻有人物走兽图案风景之类。崖墓内地均内高外低,旁凿水沟,以便泄水。

尚有汉代明器中之建筑模型亦为研究当时建筑之重要材料。明器是殉葬之物,其中包括死者生前所用或企图供给死者身后所用之各种用具及佣人(殷周习用生人殉葬,春秋战国始用木俑及陶俑代替)。所谓"事死如事生,事亡如事存"。汉代明器中之陶屋,实当代居民住屋之缩影,吾人于此,不独可以考察当代之建筑,亦可以窥见当代人民生活情况之一斑。

明器住宅多作单层,简单者仅屋一座,平面长方形前面辟门,或居中,或偏于左右,门侧或门上或山墙上辟窗,或方或圆或横列,或饰以菱形窗棂。屋顶多厦两头

① 参看王中殊:《墓葬略说》,《考古通讯》创刊号,1955。
② 梁思成编:《中国建筑史》,第27页,1955年油印本。
③ 梁思成编:《中国建筑史》,第29页,1955年油印本。

造。亦有平面作曲尺形而将其余二面绕以围墙者。①

但亦有二三层楼阁者。例如重庆江北相国寺之东汉砖墓中，发现有陶屋两件，夹沙灰陶，中有一为三层楼房，最上一层楼中支一斗栱，为一斗三升，三面有楼栏，中层有两斗栱，皆一斗三升，下层屋基上有漏斗形的长三点五公分，宽三公分的东西，以便水流入地中。② 望都汉墓亦发现三层陶楼。

陶屋常有各种台阁院落以及宫殿城府之属。其中亦有人物鸟兽及生人住宅应有之物。例如1931年2月广州东山猫儿冈发掘汉冢，获小陶宫一座："小陶宫，外宫墙，纵一尺有四寸，衡相埒，连楼高一尺又三寸二分，四角有楼，前后门上亦有楼。内，前殿纵六寸又八分，衡九寸又六分，高八寸。殿中峨冠二人，抚几并坐榻上，榻前一人对立，鞠躬如奏事，左一人拜伏，檐下一卫士矗立。后楼纵五寸有四分，衡九寸有六分，高九寸，楼广一寸。楼下妇女一人，高髻长裙，楼上妇女二人，楼上一人伏拜。"③ 又如广州市东郊东汉砖室墓有"陶城府一件，全高三五公分，成方形，四壁微向外斜，上长宽四三公分，下长宽三八公尺。前后有高门，每门各二扇。上面各立望楼一座，四隅之上，有像角楼模样的小亭。城前壁的右边划有'大吉'二字，内部分格成左右两列小房。左列三间，右列二间，均有瓦盖，共五个，瓦盖为两坡式，因发现时被搞乱，其中一个无法复原。俑现存十三个（根据印迹计算原有俑应为十六个）；大部分站于小房之前，成两排，另有四俑跪于小房内。多数的俑都是半揖弓腰的，两手执圭形状物一件，表现着恭肃的神态"④。

此外，尚有陶仓、陶困、畜舍之类。陶仓、陶困多作筒形，大小不一，有平底者，有三脚者。广东发现之陶仓、陶困多有柱子垫隔，以防潮湿。畜舍则犬舍多作长方形。猪圈四周绕以墙，置厕于一隅，较高起。羊屋比人屋低而大。亦有二层之屋，上层住人，下层养畜者。又有作为居室附属品之陶井及陶灶等。

画像石墓中画像石上有所表现之建筑式样，亦可供研究建筑之参考。例如沂南古画像石墓中有日字形廊院，曲尺形房屋，五脊重层仓房，带栏杆之小阁以及大门双阙等式样。使人一见了然于汉代建筑之一斑，其明确为其他画像及明器所不及。⑤

① 梁思成编：《中国建筑史》，第29页。
② 沈仲常：《重庆江北相国寺的东汉砖墓》，《文物参考资料》1955年第3期。
③ 参看《发扬东山猫儿冈汉冢报告》，《考古学杂志》创刊号，1931年广州黄花考古学院出版。
④ 详见《广州市东郊东汉砖室墓清理纪略》，《文物参考资料》1955年第6期。
⑤ 参看曾昭燏等著：《沂南考古画像古墓发掘报告》。

三　汉代建筑之特征

汉代建筑一般都是木构,即用木板作壁,用夯土筑墙。亦有用砖砌墙壁者,但并不多见。比较大之建筑物必有阶基,班孟坚《西都赋》所谓"左碱右平,重轩三阶"是也。许多石阙亦有阶基承托。

汉代之柱础,以河卵石为之,柱本身有四角与八角者,有直柱,也有侧角。通常础作石卵状,向上凸起,柱之下部插入其中。此种形式虽然在结构上柱与础密切接合,而使柱稳定,然若上面重量过大或重心偏倚,则易使柱破裂,故此种形式日后渐归淘汰。①

至于柱础之制度可于汉武梁祠石刻及汉孝堂山郭巨祠见之。至汉末柱础已作复盆状。山东沂南古墓室中之八角擎天柱,"柱身高一点一〇公尺,柱下端径二五点五公分,上端径二三点五公分,上下仅二公分之差,但看起来似乎收分很大。柱础分上下两部,上圆下方;上圆的作复盆状,并有盆唇,盆高一二公分;下作正方形,每面均长四八公分,高一二公分。础的高宽之比为1∶2,形体结构十分肥硕而有力。柱上有栌斗,与柱为整块石材雕成。栌斗上有栱及二散斗,两散斗之间有一蜀柱,散斗和蜀柱的上面紧接着过梁,这一部分亦为整块石材雕成"②。其柱、础、散斗、栱栌斗都雕刻人物鸟兽及龙纹,相当工细。

斗栱在中国建筑木构架的构造中占非常重要地位,是构成中国建筑艺术特征之主要部分。其位置正当立材(柱子)与横梁(梁枋、檩子等)交接之处,主要是在房檐之下。其作用,在梁下可以增加梁身承载屋顶之力。在屋檐之下,并可使出檐加远,以防风雨之侵蚀墙面,建筑物愈大,檐之伸出亦愈远,而方斗及曲栱,层层叠叠,交错屈伸,加以彩色图案,自然美观,颜料可以保护木料,且切实用。

汉代斗栱在石阙,崖墓及画像石及明器中都可以看到。欲明其形式之复杂及沿革,可参看罗哲文撰《斗栱》一文(《文物参考资料》1954 年第七期)。斗栱之制,至东汉然后大备。斗栱形式在当时以"一斗二升"为最普遍,有些斗栱,在"二升"中间加一小方块,为日后流行"一斗三升"之滥觞。

屋顶与瓦饰。至东汉时,屋顶已具备后代所有几种主要形式。一种是"悬山式",只有一道屋脊;一种是"四角攒尖式",有四道屋脊;一种是"四阿式",有五道屋

①　关于柱础沿革可参看陈从周:《柱础述要》,《考古通讯》1956 年第 2 期;梁思成编:《中国建筑史》,第 30 页。

②　参看曾昭燏等著:《沂南考古画像古墓发掘报告》,第一章,第 5 页。

脊;一种是"歇山式",有九道屋脊。但九脊顶较为少见。①

大约在汉初,因屋檐太长,妨碍室内光线,遂发明"反宇"之结构,在四注式房屋,因屋檐向上反翘,四角自然成为反翘之状。因而产生巍宇翚飞之屋顶式样。其作用正如班固《西都赋》所云:"上反宇以盖戴,激日景而纳光。"是也。

檐端结构,石阙所示,由角梁及椽承托,椽之排列有与瓦陇平行者,有翼角展开者。椽之前端已有卷杀,如后世所常见。

屋顶两坡相交之缝,均用脊覆盖,脊多平直,但亦有两端翘起者。脊端以瓦或瓦当相叠为饰,或翘起,或伸出,正式鸱尾则未见也。②

瓦在汉代已普遍使用,有筒瓦、板瓦两种,多二者并用。汉瓦无釉,而有涂石灰地以着色之法。瓦当圆形者多,间亦有半圆者。

瓦当者,宋李好文《长安图志》谓之瓦头。盖屋瓦皆仰,当两仰瓦之际,为半规之瓦以复之,俗谓之筒瓦。古筒瓦长二尺余,两端皆有笋距,至覆檐际之瓦,一端下向为正圆形,径五六寸,有至七八寸者。其面篆书吉祥语意或宫殿门观主名,有十二字、六字、五字、四字、三字、一二字不等。篆文皆随势诎曲为之,间有方整者,以当藻饰。谓之瓦当者,以瓦文中有"兰池宫当"(按:此为秦瓦,较他瓦为大,连瓦上载重十余斤。应作"兰沱宫当"。张芑堂引《说文》云:沱,江别流也。臣铉等曰:沱沼之沱通用,今别作池非是。见《金石索》六)"洰,八风寿存当"等,是秦汉时本名。《说文解字》云:"当,田相值也。"《韩非子·外储》说:"玉卮无当。"注家谓当底也。瓦复檐际者,正当众瓦之底,又节比于檐端,瓦瓦相值,故有当名。③

汉瓦当以文字为饰者最多,有作颂扬语者,如"汉并天下";有作吉祥语者,如"长生无极"、"延年益寿"、"千秋万岁,"等;有作训诫语者,如"仁义自成"、"长毋相忘"等;有表示官职者,如"都司空瓦"、"宗正官当"、"右将"、"右空"等;有表示某建筑物所专用者,如"甘泉上林"、"骀汤万年"等。瓦当饰纹,除文字外尚有几何纹,如锯齿纹、波纹、钱纹、绳纹、菱纹等。文字以大小篆为多,但亦有作鸟虫书及隶书者。此外

① 参看王仲殊:《汉代物质文化略说》,《考古通讯》1956年第1期。
② 梁思成编:《中国建筑史》,第32页。
③ 引程敦:《秦汉瓦当文字》卷一,第2页。

有少数瓦当绝无文字，但有动物形象者，如飞廉观瓦，瓦文鹿头有角，龙身长毛，豹文蛇尾，四傍皆绘云气。又如朱鸟之瓦，上刻朱鸟，状甚勇捷，疑为朱鸟殿之瓦。其他如玄武阙瓦及凤阙瓦均是。① 其比较罕见者，有飞鸿形，文曰延年；有三雀形；有龟蛇交形；有饕餮形；有二马形，文曰甲天下；有鱼形。②

瓦当不仅足供吾人研究一代建筑艺术之用，并足为研究雕刻、陶器、书法及绘画之用。使吾人进一步由此窥见文化之嬗变。正如龚定盦所云：

汉氏宫殿之名不可得而薄录也。其瓦黝以温，其文字多哀丽伤心者，观其体皆深习八体六技者之为也。夫后汉祠墓之刻碑皆石工书，而前汉瓦文乃兼大小篆。嘻！可以识炎运之西隆，窥刘祚之东替也矣。③

以《秦汉瓦当文字》一书著名之程敦，更谓瓦当文字非其他金石文字可比。并谓"盖秦汉篆文留于今者绝少。许氏《说文解字》序所列秦书八体，自小篆摹印隶佐而外，其他不可得闻。今兹所存，虽不知为何人所作，要是署书之遗，亦颇有鸟虫之属，得瞻八体大略。又《说文》所录，但取正文，斯则一字之变，多至数十，是为宫阙所施，不同向壁伪造，已参错若此，殊非古书同文之旨。此马文渊所以上书，许叔重所以论定也。然存于今足以观一代风尚所趋，而于说文解经不无裨助。至玄武、朱鸟等瓦，可以明古行阵旌旗所绘，而朱鸟之象，说者未有明文，观此始知为鸷猛之鸟，若鹰隼之类。夫自昔传注之学，得之意度者，恒不若目击其物为明确"④。

有谓汉瓦多出工匠之手，不尽合于六书者，则汉瓦当文字，随势为之，不拘一体，于此更可见文字变化之奇。⑤ 例如八风寿存当，八字与风字合为一。骤视之以为创举，其实先秦已开此例。正如宋杨南仲所云："古语二字相属者多为一字书之，若秦钟铭有小(小子)，方(四方)之字是也。"⑥吾人对瓦当文字，不能拘泥许氏说文之规定也。

考古学家对于汉瓦当文字之研究，至宋代方开始留意，欧阳修之《集古录》仍无瓦当文字之著录。洪适《隶续》收汉永平、建初等砖文而不及瓦，瓦无年月也。

① 引程敦：《秦汉瓦当文字》卷一，第13页—17页。
② 参看龚定盦著：《定盦文集补编》，卷二《瓦序录》。
③ 参看龚定盦著：《定盦文集补编》，卷二《瓦序录》。
④ 程敦：《秦汉瓦当文字》第5页附《致孙编修渊如书》。
⑤ 参看张廷济《清仪阁题跋》第175页《汉延年寿瓦跋》。
⑥ 详见武亿：《授堂文钞》，卷二《秦汉瓦当文字记跋尾》。

逮元祐六年宝鸡县民权氏浚池得古瓦铭曰羽阳千岁,乃秦武公羽阳官瓦。其事载王辟之《渑水燕谈录》。瓦当文字之见于记载始于纪籍始此。后李好文著《长安图志》所见有长乐、未央等七瓦,号为至多。又黄伯思《东观余论》称有益延寿三字瓦。自是而后,阒无闻焉。①

至清代康熙年间侯官林同人游甘泉宫址(在今陕西淳化县内),见瓦碟如冈阜,多刓缺,因憩树下,见有小物坟起者,剔之,或一汉瓦,文曰长生未央(文见《金石索》六),一时知名之士竞为诗文以表彰之。后几及百年,武林朱排山(枫)以其子宦关中,获瓦当三十,异文者多至十六七,因作《秦汉瓦图记》。瓦当文字自此始有专书。

乾隆甲辰乙巳间,青浦王兰泉昶司臬陕西。仁和赵洛生魏游其幕。于市中潜收数品,土人不知重也。同幕多通材,渐物色之,关中人以可得重值,搜求益力。……洛生贫不能悬重金,苦心损衣节食,积之,比归得四十余种。②

既而嘉定钱别驾坫亦出重值购瓦三十余以与赵君相抗。厥后两君皆去,全椒俞太学肇修耽好尤甚,故获瓦四十余为独多。三人各为拓本,皆有识别,不相袭也。③

至乾隆末年,歙人程敦(彝斋)集合上述三人及其他考古家所搜得之瓦当文字,集为一卷,每文之下,著所从获,但拓本有真有放,真本已不可得,则取放本足成之,亦著明焉。更为复检群籍,知秦汉宫殿门观所施用,以遗世之嗜古者,题为《秦汉瓦当文字》,而目不著秦汉者,盖疑以传疑,不敢以臆见断也。亦可见其著书之审慎矣。当时金石学家武亿亦谓:"歙程君彝斋著《秦汉瓦当文字记》一卷,由当时数君子所搜缉,恐其众之易于亡佚,乃各录所从,并附以旧闻,其说多可依。"④研究汉瓦之专书以此为最。毕沅(秋帆)虽利用其巡抚陕西之便,获得若干瓦当文字,辑为《秦汉瓦当图》,但多出自其门下客之手,且考据不若程书之精审。

由于当时汉瓦受人重视,陕西人亦有伪造以图利者。但亦有辨别办法。"老砚

①　程敦:《秦汉瓦当文字》上,第3页。
②　张廷济:《清仪阁题跋》第172页,《秦汉瓦当文字》。
③　程敦:《秦汉瓦当文字》上,第4页。
④　引武亿《授堂文钞》卷二《秦汉瓦当文字记跋尾》。

工方某言:古人作瓦,不为砚计,凡细如澄泥者伪也。然瓦必坚致,始入土千岁不朽烂,凡松脆粗疏,多沙眼者伪也。"①

砖作。关于汉代用砖之法均见于墓中,根据梁思成先生之分析:"墓中壁砌法,或以卧立层相间,或立砖一层,卧砖二三层;而各层之间,丁砖与顺砖又相间砌,以保持联络。""墓室顶部穹隆之结构,有以平砌之砖逐层叠涩者,亦有真正发券者。""砖之种类,有普通砖,通常砌墙之用,发券砖,上大而下小,地砖大抵均方形,空心砖则制成柱梁等各种形状,并长方条,长方块,三角块等。"②

汉砖多刻有文字或图画,字多作隶书(篆书间或有之)。且多有年月,如"竟宁元年"、"永宁元年"、"永建"之类。有作吉祥语者,如"万岁富贵"、"既寿考","传世富贵"之类。有表示建筑物主人之姓名者,如"汉汝南黄安伯砖"、"潘氏砖"之类(均见《金石索》六)

画砖有作兽首之形者(如《金石索》六所载之汉竟宁砖),有作西王母或羽人像者,③亦有作种种之几何图案花纹者。

汉砖为考古家重视大约有下列原因:第一,因汉代器款比较少见,而瓦砖不如金石之坚牢,物罕为奇,是以可贵。第二,瓦无年月,而砖有年月,足资考据。汉砖之图画饰纹比较汉瓦为丰富多彩。吾人于此可窥汉画之遗迹。其文字亦可有裨于书学之研究。例如,"壽"作"寿",今为简体字,其实汉代已有此种写法。台州发现之"永寿元年八月"可证。④

汉砖之搜求盛于清代。阮元宦游两浙,得五凤黄龙等砖,大喜过望。龚定盦诗所谓"人间汉砖有五凤,广陵尚书色为动。十笏黄金网致回,欧阳欲语暗犹梦"者是也。阮元遂以"八砖"名其吟馆。同时谢苏潭亦有八砖书舫以敌之。张廷济亦于所得汉晋砖中,择其尤者,筑精舍储之,名曰八砖精舍。终有清一代,汉砖遂为考古家、艺术家之研究对象。今则汉砖之出土日多,区区八砖,渺乎其小矣。

藻井。沈括《梦溪笔谈》曰:"屋上复橑,古人谓之绮井,亦曰藻井,又谓之复海。今坟中谓之斗八,吴人谓之罳顶顶。惟宫室祠观谓之藻井。"⑤汉魏文献中不乏藻井一词。张平子《西京赋》:"蒂倒茄于藻井,披红葩之狎猎。"王延寿《鲁灵光殿赋》:"圆渊方井,反植荷蕖,发秀吐荣,菡萏披敷,绿房紫菂,窟咤垂珠。"左思《魏都赋》:"绮井

① 引《纪晓岚诗文集》卷四《书汉瓦当拓本后》。
② 梁思成:《中国建筑史》,第 32 页。
③ 详见《四川新繁清白乡东汉画像砖墓清理简报》,《文物参考资料》1956 年第 6 期。
④ 参看《台州砖录》卷一,第 3 页。
⑤ 沈括《梦溪笔谈》卷一九《器用》。

列疏以悬蒂,华莲重葩以倒披。"(注曰:疏布也,以板为井形,饰以丹青如绮也。)何平叔《景福殿赋》:"缭以藻井,编以粹疏。"曹植《七启》:"绮井含葩,金璧玉箱。"颜延之《七绎》:"木写云气,土秘椒房,既挺天而倒井,又斲圆而镂方。"薛综谓:"藻井当栋中,交方木为之,如井干也。"故藻井亦称方井。《水经注》称汉荆州刺史李刚墓:"屋施平天,造方井,侧荷梁柱。"据昔人解释,刻荷菱水藻均水物,所以压火。不过我认为此特艺术装饰而已。印度阿旃陀岩中壁画亦有作荷花之形,取其美观,不为五行相克之用。后世之天花板即藻井之类,亦有图案花卉饰纹。关于藻井之形式,读者可参看《沂南古画像石墓发掘报告》第8—9页。

门窗。墓门门框多方头,其上及两侧起线两层。石门扇均极厚而短,门扉两扇居多。

窗形见于陶屋者,以长方形为多,间亦有三角、圆形及其他形状者。窗棂以斜方格为最普通,亦有作垂直密列之形。窗狭小而长,但为室内明朗起见,于是特设许多小窗,四面均有,因其一线排列,故几个小长窗可以构成一个大窗,不过有窗柱分隔而已。

门扉上有饰物作动物衔环状,谓之铺首,即门扇鐶饰也。汉代孝元庙殿有铜龟蛇铺首。司马相如《长门赋》:"挤玉户以撼金铺兮,声噌吰而似钟音。"(注曰:金铺以金为铺首也。)扬雄《甘泉赋》:"排玉户而飏金铺兮,发兰蕙与苣蓩。"李尤《平乐观赋》曰:"过洞房之铺闳,历金环之华铺。"此种门环之饰,多作兽首衔环之状,以金为之,则曰金铺;以银为之,则曰银铺;以铜为之,则曰铜铺;以青画琐文镂中,则曰青琐,此其以质色而定者也。志其形制,有作蠡状者,有作兽吻者,有作蟾状者,盖取其善守闭也。又有作龟蛇者及虎形者,殆用以镇凶辟邪者也。[1]

汉代宫室之铺首虽罕见,但吾人仍可由汉代之石刻画像及明器中窥见其体制。山东武氏石室画像及江苏宝应县射阳聚石门画像都有兽首衔环。汉处士金恭阙画像,伏尉公墓石画像及柳敏碑阴画像都有此物。一九五四年江苏睢宁九女墩汉墓墓门上刻有兽形铺首,陶屋半掩之门扉上亦印有怪兽面形之铺首。总之,近年出土之汉墓多有类此之物,可知铺首实为汉代建筑上之门饰,而兽首衔环,则于商周彝器上早已见之。

① 参看曾傅韶:《铺首》,《考古学杂志》创刊号,1931年广州黄花考古学院出版。

四　汉代建筑家

汉代建筑物，虽无复存，而建筑界之宗工巨匠，犹可于文献中考见一二。然有一事所应知者，即此种营造家，除一两名外，非专以建筑为业。大都贵人巨宦，躬事其役者也。

胡宽：胡宽，汉高祖时匠人。高祖既定都长安，太上皇住居长安深宫，常思念故乡，悽怆不乐。于是高祖诏胡宽建筑城市以象丰，故号新丰。移诸丰民以实之。男女老幼，各知其居，放犬羊鸡豕于道途，亦识其家。移者皆悦其知而德之。故竞加赏赠，致累百金。

公玉带：公玉带，汉济南人。武帝欲治明堂于奉高（今山东泰安）旁，未晓其制度。带乃进黄帝时明堂图。于是上令作明堂于汶上如带图。

丁缓、李菊：丁缓、李菊皆汉武帝时匠人。

仇延：仇延，王莽时都匠及杜林等数十人将作，坏彻上林苑中建章等十馆，取其材瓦以起九庙：（一）黄帝太初庙；（二）虞帝始祖昭庙；（三）陈胡王统祖穆庙；（四）齐敬王世祖昭庙；（五）济北愍王王祖穆庙；（六）济南伯王尊祢昭庙；（七）元城孺王尊祢穆庙；（八）阳平顷王戚祢昭庙；（九）新都显王戚祢穆庙。殿皆重屋。太初祖庙东西南北各四十丈，高十七丈。余庙半之。为铜欂栌（欂栌柱上枅，即今所谓木沓也）。饰以金银雕文，穷极百工之巧，递高增下。

刘武：刘武，汉孝文帝次子也，以孝文十二年立为梁王。"好营宫室苑囿之乐。作曜华宫，筑兔园，园中有百灵山，山有肤寸石、落猿岩、栖龙岫。又有雁池，池间有鹤洲凫渚。其诸宫观相连，延亘百数十里，奇果异树，瑰禽怪兽毕具。"（《三辅黄图》卷三）诚贵族宫室之惟一代表作。犹有撼者，则其营造，未知果出自何手耳。

袁广汉："茂陵富民袁广汉藏镪巨万，家僮八九百人。于北山下筑园，东西四里，南北五里，激流水注其中。构石为山，高十余丈，连延数里，养白鹦鹉、紫鸳鸯、牦牛、青兕，奇兽珍禽，委居其间。积沙为洲屿，激水为波涛，致江鸥、海鹤、孕雏、产鷇，延漫林池，奇树异草，靡不培植。屋皆徘徊连属。重阁修廊，行之移晷，不能遍也。广汉后有罪诛，没入为官园，鸟兽草木皆移入上林苑中。"（《三辅黄图》卷四页二）此则工于点缀山林，为后世叠石为山之典型也。

章文：章文，汉豫章（今江西北境）人，高帝五年，灌婴讨定南方。文以南昌当诸道之冲，进计于婴，筑豫章城，婴因从之。遂命文董营建之役，鸠工庀材，规划咸宜。

阳城延：公元前3世纪初为汉高祖董建长安城及未央宫。初为军中军匠，后为

高祖之将作少府。

　　李翕:李翕字伯都,东汉汉阳阿阳(甘肃静宁)县南人。尝令渑池,修崤岭之道。桓帝时为武都(甘肃南境)太守。郡之西狭阁道通梁、益二州,缘壁立之山,临不测之溪,危难险峻,数有颠覆陨坠之虞。翕乃钻烧大石,改高即平,正曲广阨,遂成夷道。民可夜涉,咸歌德惠,乃为磨崖刊颂,于天升山鱼窍峡(甘肃成县境)中。灵帝建宁间,析里两岸夹峙,百仞屹立,江水从中流出,则上下不通,民皆病涉。翕乃凿石架木,建郙阁以济行人,而去沉溺之患。亦于桥旁磨崖为颂,以纪其功焉。磨崖之石,至今尚存拓本,玩索其文,犹想见之。

　　上述诸家,未为充足,典册无多,见闻有限,拾遗补佚,俟诸方来。

第二章　雕塑(金石)

　　汉代美术品以金石为大宗。吉金乐石被人珍视者,以其具有古朴之美,可供欣赏,并可以由此窥见古代社会发展情况与人民精神物质之生活,实为至贵重之史料。清代金石家洪颐煊曰:"国家易代修史,或采自传闻,或成于众手,残舛伪阙,势不能免,尤不若金石之出于当时为可据。他如六书之通转,文体之宗尚,皆可于是窥其厓略,此其学所以日积而日昌也。"[1]即谓金石品可以作为研究历史及艺术沿革之助。

　　金石品包括许多古器物,均属于雕塑范围,研究古金石自属于考古学之一支。此种学问起源于两汉。李少君识柏寝之器,张敞释善阳之鼎,载诸马班二书。厥后南单于得漠北古鼎以遗窦宪,案其铭文,知为仲山甫作。许慎《说文解字·叙》,谓郡国往往于山川得鼎彝,其铭即前代之古文。此均吉金文字之学肇于两汉之征。[2] 至宋代欧阳修有《集古录》之辑。"上自周穆王以来,下更秦汉隋唐五代,外至四海九州名山大泽,穷崖绝谷,荒林破冢,神仙鬼物诡怪所传,莫不皆有。"(《自序》)但所收汉代铜器只三事而已,其余尽碑版也。又宋代赵明诚德父,尝仿欧阳修《集古录》,著《金录》30 卷。根据前代金石实物,考书传诸家异同,订其得失,并补《集古录》之不足,为治金石之学者不可不读之参考书。至清代翁方纲著《两汉金石记》八卷,为两汉金石第一专著。其次则龚定盫之《汉器文录》,著录汉之铜器 29 件,泉,印,镜除

① 引洪颐煊:《平津馆读碑记自序》。
② 参看罗振玉:《辽居乙稿》,《贞松堂集古遗文序》。

外。铜器上之刻辞,多篆文,且比碑刻文字为工。

请先言汉代铜器。汉代统治阶级亦好铸鼎。有以盛酒食之用者:"汉孝景帝铸一鼎,名曰食鼎,高二尺,铜金银杂为之,形若瓦甑,无足。中元六年造,其文曰:'五熟是滋,君王膳之。'小篆书。""昭帝元平元年于蓝田复车山铸一鼎,高三尺,受五斗,刻其文曰:'宜君王,和四方,调滋味,去腥伤。'小篆书,三足。""废帝贺以天凤六年登位,废为海昏侯,铸一小鼎贮酒,其形若瓮,受二斗,其文曰'长满',上小篆书。""哀帝元寿元年铸一鼎贮酒,高四尺,三足。其文曰:'群臣元日用醴鼎',小篆书。"有以纪功者:"成帝绥和元年匈奴平,铸一鼎,其文曰:'寇盗平,黄河清。'八分书,三足,高五尺六寸。""后汉光武帝建元元年铸一鼎,其文曰:'定天下,万物伏。'小篆书,三足,高九尺。"有以祈天永命或克制之用者:"武帝登泰山,铸一鼎,高四尺,铜银为之,其形如瓮,有三足,太始四年造。其文曰:'登于泰山,万寿无疆,四海宁谧,神鼎传芳。'大篆书。"他如章帝元和二年之"镇地鼎",安帝延光四年之"承露鼎"均是。①

以上所举各鼎,后世未见原物。惟清代吴云之两罍轩藏有永始二年鼎之拓本。器通高今尺五寸,耳高一寸五分,阔一寸二分,深三寸四分,口径六寸,腹围二尺三分,径六寸六分。有盖,盖上有铭与器上同。各四十九字,文曰:"乘车十涷铜鼎容一斗并重十斤四两永始二年考工工林造护臣博守佐臣褒啬夫臣康掾臣开主守右丞臣闳守令臣立省第一。"②《金石索》一载有汉鼎数品,乃从《博古图》缩写者。

近年发掘之汉墓,其中随葬品亦有鼎,但以陶鼎为多,铜鼎极少见。

汉器遗存后世者洗为多。洗之为制,大小不侔,或深如罋,或浅如盂,供盥手之用。有以左鱼右鹤为饰者(如汉永和洗),有以双鱼为饰者(如汉初平双鱼洗)③,有以右鱼左鸟为饰者(如汉中平二年洗)。有双鱼之外,又有两兽者(如汉宜侯王洗),有两旁作双雁或鸳,下作双鱼者(汉大吉羊洗)④,有作羊形者(如汉吉羊洗)(按《说文》:羊,祥也)。铭文多作吉祥语,如"宜侯王"、"宜子孙"、"大吉昌"、"万寿"之类。均作篆文,亦有笔法介乎篆隶之间,即古隶者。其作鱼形者,取其象征丰盛之意,古人《鱼丽》之诗,美万物之盛多也。鹤形则取其寿,羊则取其祥。有作双鱼而其首相连者,亦比目之类,于鸳之意同也。此外,自然亦有审美之要求。

壶亦多见。普通有圆形者,两旁有环,腹上有线,其上有铭文,标识其容量、重

① 虞荔:《鼎录》,第 2 页—第 6 页。
② 吴云:《两罍轩彝器图释》卷九,第 4 页。
③ 冯晏海:《金石索》三《杂器类》。
④ 翁方纲:《两汉金石记》卷四,第 13 页—第 14 页。

量、制造者之名及物主之官衔者。亦有扁壶或方壶，两旁亦有环，且有铭。圆壶甚至附有四小环于脰上者(一般作兽口衔环状)，有以凤为饰者，有以鱼为饰者，亦有以云雷纹为饰者。壶所以盛饮料，但亦有唾壶及漏壶之属。

炉亦汉代杂器之一种。炉之为物，周代始兴，盖用以载炭取暖者。《周礼·天官》冢宰之属，宫人，"凡寝中，共炉炭"是也，然其器弗存。至汉代与西域诸国、南海各州交通，始有沉、檀等香料之输入，乃有用熏炉者(如《金石索》三复制《考古图》中之汉齐安官熏炉)，非独用以荐神，且用以熏宫室也。汉代有博山炉。《汉朝故事》谓，诸王出间则赐博山炉。张敞《东宫故事》云："皇太子纳妃，具博山炉二。"《西清古鉴》有其器，通盖高六寸八分，深二寸七分，口径三寸四分，腹围一尺二寸九分，重四十六两。此器分三层，盖为山形，下为承盘。此刘向所铭"上贯大华承铜盘"者是也。为盘存水，以防炉热灼席也。一说谓博山在山东青州，以其形似炉盖，故名之。博山炉之形式，其见于《金石索》三杂器栏内，中间有荇叶为饰，文曰："天兴子孙"、"富贵昌宜"，但制法及形式初不一律，有于炉体刻螭虎虬龙之形者，亦有作仙人者。李太白诗云："洛阳名工铸为金，博山千琢复万镂，上刻秦女携手仙。"亦指其制作之巧。今列复制铜博山炉图于本编。(图版第三)

又有一种兽炉，作独角兽之形，疑溶铜入模以制成者，长约四尺，高约二尺，其背有孔，用以焚香。中外收藏家多有之。

汉代制炉之技师有足述者：

长安巧工人丁缓者为恒满灯，七龙五凤，杂以芙华莲藕之奇。又作卧褥香炉，一名被中香炉，其法度本出防风，至缓更始为之。环转四周，其炉体常平，可置之被褥，故取被褥为名。又作九层山炉，镂奇禽怪兽诸灵，皆自然运动。[1]

灯亦三代之物，惟以陶制。至汉而铜灯甚多，其名称亦甚繁。其饰纹为名者，如雁足灯、羊灯、驼灯、犀灯、辟邪灯、凤龟灯等。以所属者之号名之者，有甘泉内者灯，汉黄山灯，汉馆陶公主家灯，奉山宫行灯等。其器以素身为多，《陶斋吉金录》有汉灯数具，宛似今之烛台者。日本大村西崖由二三十灯之款识而考订之，则谓由宣帝之世，至前汉末七八十年间为最多，其物皆出于考工室官之手云。昔欧阳修撰《集古录》，古文自周穆王以来莫不有之，而独无前汉时字，求之久而不获，每以为恨。后由

① 《西京杂记》。

刘原父得前汉五凤二年造之林华观行灯,制作精巧,始偿其愿。其为考古家欣赏如此。

然汉代铜器,特别是容器,无论在装饰方面还是质量及数量方面,均较战国时代为减色。汉代容器已经缺乏,战国铜器丰富多彩之花纹,仅在器上点缀一二道线纹及兽骨衔环之提耳。铜器之胎质极薄,往往是捶打制成者,

但汉代之铜镜有高度之发展。

汉镜有内行花文镜、四神镜、兽首镜、夔凤镜、龙虎镜、兽带镜、神兽镜、鼍龙镜、人物画像镜、兽文镜、位至三公镜、海马蒲桃镜等形式。

汉镜钮有弦纹钮、乳状圆钮、兽钮及连峰式钮等,边缘除宽窄不同之素平缘外,边缘上大量出现禽兽、流云、花草等类饰纹。钮座常有凹线方格,单线方格,凹线圈纹,四叶形纹等。[①]

汉镜之饰纹承袭战国时期之作风而向前发展。西汉之蟠桃螭镜(图版第四)、星云镜、重圈镜、内连弧纹镜,一方面有先秦铜镜之遗风,另一方面又受外来作风之影响。战国之山字镜及菱纹镜,逐渐向"规矩式镜"演化。[②]

汉镜最普通者为四神镜(图版第五),即朱雀、玄武、白虎、青龙,而镜铭中所谓"左龙右虎辟不羊(祥),朱鸟玄武顺阴阳"者,所以祈福也。有作仙人镜者,则祈寿也。铜镜本为贵族官僚特别是王室所使用。彼等所祈求者尽为富贵寿考多子孙等而已。因此除用此物,又刻吉语于上。其铭文者有三言至七言者,多押韵,其文字大小篆与隶书相杂,多刻作阳文,间亦有阴文者。其文体在谣谚之间,颇为可供文人之鉴赏。如"尚方作竟(镜)真大好,上有仙人不知老,渴饮玉泉饥食枣。浮游天下敖四海,寿如金石为国保";"上大山,见仙人,食玉英,饮澧泉,驾交龙,乘浮云,白虎引兮直上天,受长命,寿万年,宜官秩,保子孙"。(上方仙人镜铭)亦有结合当前国家形势而自求多福之铭文,如"驺(邹)氏作镜四夷服,多贺国家人民息,胡虏殄灭天下复,风雨时节五谷熟,长保二亲得天力,传告后世乐无亟"。(驺氏镜)有表示当时之统治思想——儒家思想而作勉戒语者。"许氏作竟自有纪,青龙白虎居左右,圣人周公鲁孔子,作吏高迁车生耳,郡举孝廉州博士,少不努力老乃悔。"(许氏镜)。

传世古镜有铭识者始于汉代,未见先秦物。古镜有年号者率东汉物,未见西京者,惟间有一二属于新莽时代,但文字镂刻均不精。古镜铭字多有偏旁及笔墨,如"涑治铜锡去其宰(滓)";又有作鄙别字,如"渴涎(饮)玉泉饥食枣";铭文字中亦有通

① 其图可参看后藤守一撰:《古镜聚英》上篇。
② 参看王士伦撰:《谈谈我国古代的铜镜》,《考古通讯》1955 年第 6 期。

假,如羊通阳等。①

汉代画像镜镜背纹饰之构图有通过人物动作表现神话传说、历史故事及社会
生活者。

有不少画像镜描刻西王母神话。《穆天子传》:"周穆王好神仙,觞西王母于瑶池
上。"《神异经》:"西王母岁登希有鸟翼上会东王公也。"汉代镜匠将此种神话运入镜
中,如汉盖氏仙人镜标出东王父、西王母之名,镜分四格:"东王父与西王母各自趺坐
一方,左右各有侍者二人,占二格地位。另一格作供奉之物,有光焰,亦有二人跪其
旁。又另一格有飞龙,仙人乘龙上天者也。"又有一枚西王母镜。镜分六格,一格画
一女子坐而听琴,题"西王母"三字。一格画一女鼓琴,疑王母侍者。一格画一女翻
身而舞,倒垂纤足。一格画一龙,一格画独角兽而马蹄,盖麟也。一格画一神鬼,跪
而击球,两手似翼。此种表现,往往见于汉代石室画像,如梁武祠之石刻。

亦有人物画像镜反映出当时社会生活者,例如《金石索》六所载汉人物画像镜
是也。镜分四乳为四格。其一格中立一人,张大袖而舞,扬其一足,帽似簪花,衣缘
边皆悉,旁一人鼓琴。又二女子在其后翻身而舞,望之似长蛇者弓腰也。琴旁有一
香炉,后有一剑三连环。一格中画一人,重茵而坐,左右侍坐各二人,有播鼗者,其他
亦有所执持,想亦乐器耳。一格画中坐者,有须,亦重席,左右坐三人,有作举手状
者,有壶盒,又有二女子袖手凝立于后,皆高丫髻,瘦腰长裙,古语所谓"城中好高髻,
四方高一尺"者。其一格画二车往来相值,皆驾五马,所谓良马五之车。车有圆盖,
有方轸,有直橘窗,有斜纹席。车后有叠山,有鸟图。外缘边作回鸾舞凤之饰。此镜
止汉尺八寸七分,而画人凡十五,画车二,画马十。一切歌舞饮食器具皆备,而且男
女衣着翘然古制,与梁武石室相似,可作缩本画像观之也。

按此镜是说明汉代统治阶级奢侈生活之一幅艺术作品,对于贵族官僚之衣食
住行各方面都有写实。吾人于此,可以窥见汉代文物制度之一斑。

汉镜除神兽镜外,尚有单纯用禽兽为饰纹者,如凤凰双狮镜之类,亦有植物动
物交错为饰纹之镜,如海马蒲桃镜。《金石索》六载有海马蒲桃镜数具,其一作五海
马,以其一为镜钮,又有孔雀二,其尾甚巨,以蒲桃错杂其间,其外层则鹊花蜂蝶蒲桃
绕之,此镜极厚重。其二,中层蒲桃安榴,外层海马凤凰,其边乃菱花蕊也。

按蒲桃及安石榴均自张骞通西域以后,由汉使输入中土,前者由大宛,后者由

① 参看罗振玉:《辽东杂著》卷上《镜话》。

安息，①但并非如一般人所说由张骞直接输入者。异域动植物之入华，丰富汉代之艺术作风，特别是在铜器方面。又如海马蒲桃镜中，以海马形为钮，可见匠心独运矣。关卫在其《西方美术东渐史》指出："汉代的镜背纹样上，或描忍冬唐草，或于唐草样纹上描异兽，都是西方艺术意匠之影响。"(第三章)

汉镜制造之精，以上方镜为最。按《续汉书·百官志》少府卿属尚方令一人，六百石，本注：掌上手工作御刀剑诸好器物。惟尚方镜遗留后世并不多。《宣和博古图》载汉镜一百有三，尚方镜居其四耳。

制镜之铜以丹阳出产为最好，有赤金之称。汉镜铭有云："汉有善铜出丹阳。和以银锡清且明。"《汉书·食货志》："金有三等，黄金为上，白金为中，赤金为下。"(注：赤金，丹阳铜也)。

汉镜是合金制成者，据日本小松茂、山内淑人两人分析，汉代铜镜平均铜占78％、锡占22％、铅占5％。合金中加锡之主要作用，是加强硬度并使之光泽。加铅之主要作用，第一，使合金溶液在镜范中环流良好；第二，使镜之表面匀整；第三，利用铅在冷后不会收缩之特性，使铸出之镜背花纹整齐清晰；第四，减少铜锡合金在溶解时最易发生之气泡，以免镜上发生泡斑。"镜范用泥制成，花纹与铭文都雕在范上，范有两道流通溶液之槽，铜镜铸成后还须加水银。"②

泉刀。汉代泉刀亦吉金之美术品，研究古泉，亦为一种专门之学。"古泉之学，至嘉道时有确识。"刘燕庭撰《古泉苑》至一百一卷之多，并有《咏古泉绝句》二百首，可谓富矣。③

汉钱除半两钱、三铢、五铢钱为世所习见者外，武帝时杂铸银锡为龙币、马币及龟币。龙币圆形中有孔，上刻龙形。马币四方形，中有方孔，刻有马形。龟币作长方形，中有长方形之孔，上刻龟形无数，则罕见之品也。

新王莽泉刀布以种类较多，而且仿古之制，故为考古学家爱赏。

甚至泉模(范)亦为珍赏之物。"古时铸泉之法，先琢成土型，次镕作铜模，然后涑土实填铜模中，印取泉文牝牡之形，如是者二，对合之便可冶铸。如铜模泉文具列面背者颠倒互合，止须一模。故今时所见面背具列之范，只一片已全，若泉文纯面纯

① 《史记·大宛传》："汉使取其实来，于是天子始种苜蓿蒲陶肥沃地，及天马多，外国使来众，则离宫别馆旁，尽种蒲陶苜蓿极望。"关于石榴，可参看桑厚隰藏著、杨炼译：《张骞西征考》，第50页。

② 参看王士伦《略谈我国古代的铜镜》(《考古通讯》1955年第6期)。读者如欲作进一步之研究，可参考日本《东方学报》第八册，小松茂及山内淑人合撰之《古镜之化学的研究》及梅原末治《关于古镜之化学成分》一文。

③ 参看《鲍臆园丈手札》(潒喜斋丛书本)第5页、第9页。

背，则模必两片方可对土印合。"①泉范之背亦有作鸟兽饰纹，不仅有文字而已。

关于各种钱范之形式，可参看《金石索》三杂器类。关于古泉一般知识，可参考近人丁福保之《古钱大辞典》十二册、《拾遗》一册(1938年上海医学书局石印本)

带钩以汉代为最精美。"虽一钩之微，藻饰之伟丽，图写之瑰奇，商嵌之精密，工良质粹，远出其他古器物上，盖近取章身故也。"②古钩不多见，而专书无多，徐乃昌之《镜影楼钩影》一书及日人所著《带钩之研究》所载者尚可供读者参考。

汉代南方居民有铜鼓之制。斐渊《广州记》云："俚僚铸铜为鼓，鼓惟高大为贵，初成悬之于庭，克晨招致同类，来者盈门，豪富子女以金银为大钗，执以叩鼓，叩竟留遗主人。"可见东汉以前，南方少数民族都有铜鼓之制作习俗。于赛神、宴客及战争时击之。朱彝尊谓："迨伏波将军平交阯，诸葛丞相渡泸，始铸铜为鼓，流传三川百粤颇多。"③未知何所见而云。按《后汉书·马援传》："援好骑，善别名马，于交阯得越骆铜鼓，乃铸为马式。"可见铜鼓在马伏波到南方之前已经普遍存在，伏波搜集铜鼓，铸为铜马而已。但后世何以纷传伏波将军制铜鼓，而南海神庙所藏之铜鼓，内有镌云："伏波将军制。"亦何以称焉？我认为马援可能仿效南方少数民族之铜鼓而另为之。张穆《异闻录》"昔马伏波征南，以山溪易雨，因制铜鼓。粤人亦谓，雷廉至交阯，滨海卑湿，革鼓多痹缓不鸣，无以振威，故伏波始制铜为之，状亦类石，名曰骆越之鼓。"此又一说也。④ 抑后人有得骆越铜鼓而附会马援所制，因镌伏波将军制数字于上，亦有可能。朱彝尊称："广州波罗江上南海神庙铜鼓二大者，唐岭南节度使郑絪出镇时，高州守林霭得之峒户以献絪，絪纳诸庙。"⑤可见此二鼓乃得之峒户，其上有"汉伏波将军制"数字，大约守土者刻上而已。

至于二大铜鼓之形状："面阔五尺，脐隐起，罗布海鱼、蝦蟆等纹，旁设两耳，通体色微青，杂以丹砂瘢，其光可鉴。"⑥此种铜鼓据邝露云："两粤滇黔皆有之，东粤则悬于南海神庙，西粤则悬于制府厅事，东粤二鼓，高广倍之。"⑦据邝露所述之铜鼓体制："伏波铜鼓深三尺许，面径三尺五寸，旁围渐缩如腰形，复微展而稍弇其口，锦纹精古，翡翠焕发，鼓面环绕作鼍鼍十数，昂首欲逃，中受击处，平厚如镜。"⑧

① 张叔未：《清仪阁题跋》，第34页，《新莽货泉范》。
② 徐乃昌：《镜影楼钩影》序。
③ 朱彝尊：《曝书亭集》卷四六，《南海庙二铜鼓图跋》。
④ 顺德仇池石秦山氏辑：《羊城古钞》，卷八，第38页。
⑤ 朱彝尊：《曝书亭集》卷四六，《南海庙二铜鼓图跋》。
⑥ 朱彝尊：《曝书亭集》卷四六，《南海庙二铜鼓图跋》。
⑦ 邝露：《赤雅》卷三，第14页。
⑧ 邝露：《赤雅》卷三，第14页。

至于诸葛亮铸铜鼓事,疑亦附会之谈。盖汉代西南民族早有铸铜鼓之习俗及技巧也。

汉代铜器比较次要而见于金文著录者,尚有戈戳、剑、戚、弩机、尺、钟、鐎斗、錞之类,不详述矣。

当时亦有以铜制科学仪器而有合乎美术之要求者,如张衡之候风地动仪是也。衡善机巧,尤致思于天文、阴阳、历算,尝作浑天仪。

> 阳嘉元年夏造候风地动仪,以精铜铸成,员径八尺,合盖隆起,形似酒樽,饰以篆文山龟鸟兽之形。中有都柱,傍行八道,施关发机。外有八龙,首衔铜丸,下有蟾蜍,张口承之。其牙机巧制皆隐在尊中,覆盖周密无际。如有地动,尊则振龙,机发吐丸,而蟾蜍衔之,振声激扬,伺者因此觉知。虽一龙发机而七首不动,寻其方向,乃知震之所在,验之以事,合契若神,书典以来,未之有也。尝一龙机发而地不觉动,京师学者咸怪其无征,后数日驿至,果地震陇西,于是皆服其妙。自是以后,乃令史官记地动从所方起。[1]

此器既有篆文及龙与蟾蜍为饰,则除实用之外,又可作美术品看待矣。

后汉灵帝使掖庭令毕岚铸铜人四列于苍龙玄武阙。又铸四钟皆受二千斛,悬于玉堂及云台殿前。又铸天禄蝦蟆吐水于平门外桥东转水入宫。又作翻车渴乌。(注:翻车,设机车以引水。渴乌,为曲筒以气引水上也。)施于桥西,用洒南北郊路,以省百姓洒道之费。[2]

于此可见汉代铜器应用之广泛,除实用外,仍注意于美术装饰矣。

汉代铜器之足述者,不止于上列区区数事。尚有符印,亦为大宗。所谓符者即铜虎符,全体作伏虎之形,分左右,其合面,有两边相反之凹凸金银错,腹背有郡国、军名、次第号数,及合同之字,间亦有涂金者。其遗品,大抵只左或右之一边,间亦有左右面为锈所结合成双者,然极少见。关中郭允伯家藏有朔方太守右第三铜虎符,银错小篆,极类秦碑云。[3] 虎符,及周之牙璋变相也。右留于京师,左给予郡国,国家发兵时,遣使者持此以为信,所谓发兵符也。此物战国时代,已极盛行,史载魏公

① 范晔:《后汉书》卷八九,《张衡传》。
② 范晔:《后汉书》卷七八,《张让传》。
③ 叶奕苞:《金石补录》卷一(涉闻梓旧丛书)。

子无忌使如姬盗晋鄙虎符,即其例也。① 此虽小器,然其重要过于印章。

今又述印。汉承秦制,少有变更,即印章一物,亦不能大异于前代,惟印章之文字稍有不同。"古玺印文字其在周季者,为古文之一体,专以摹印,故与古文或异。及汉两京官体印信,则易篆势之婉曲繁缛而为简直方正,其体文近古隶书,往往省变,违六书之正。"②今日遗存之汉印,其文字以隶书为多。与此说若合符节。汉代有所谓缪篆者亦盛行一时,缪篆所以摹印也。秦李斯始行小篆,不数十年,即为西汉,故西汉制造文字,概为小篆,细小精审。至新莽尤喜舞文弄墨,其官印有五字成文者,近人多称莽印,平正方直,渐失古籀遗意,私印亦然,元吾丘衍云:

汉有摹印篆,其法只是方正,篆法与隶相通。后人不识古印,妄意盘屈,且以为法,大可笑也。多见故家藏汉印,字皆方正,近乎隶书,此即摹印篆也。③

最奇者则古代匈奴所用之文字,同于先秦。皖中黄氏藏有匈奴相邦玉印,其形制文字,均类先秦古鈇,当是战国讫秦汉间之物,可见匈奴与中国言语虽殊,尚未自制文字。④

汉官印犹分三等:曰玺,曰章,曰印。惟诸侯王得称玺,然其所谓玺者,名称而已。按其体制,与章印同。比二千石以上皆银印,其文曰章,故《朱买臣传》:"视其印,会稽太守也。"师古曰:"《汉旧仪》云:'银印皆龟钮,其文曰章。'谓刻曰某官之章也。"比六百石以上皆铜印,则但曰印。汉官印形式甚少,可以玩弄于掌,兹杂引史事明之:

(1)《韩信传》:"至使人有功当封爵,刻印刓弊,忍不能予。"⑤

(2)《郦食其传》:"为人刻印,玩而不能授。"⑥

(3)《周昌传》:"高祖持御史大夫印弄之。"⑦

(4)《严助传》:"陛下以方寸之印,丈二之组,填抚方外。"⑧

(5)《徐璆传》:"送前所假汝南、东海二郡印绶。璆曰:'昔苏武不坠七尺之节,况此方寸印乎。'"⑨

① 详见《史记》卷七七《信陵君传》。
② 罗振玉:《玺印文字征序》(《辽居乙稿》)。
③ 吾丘衍:《学故编》。
④ 王国维:《观堂述林》。
⑤ 《前汉书》卷三四。
⑥ 《前汉书》卷四三。
⑦ 《前汉书》卷四二。
⑧ 《前汉书》卷六四上。
⑨ 范晔:《后汉书》卷七八。

（6）《皇甫规传》："可不烦方寸之印。"①

据此，则知汉官印不过数分，大亦不过寸许。孝武皇帝元狩四年通令：官印五分，②是其证也。今世所得汉印皆如此。

汉代制印之法共有二种，兹列举如下：

（1）铸印。铸印有翻沙、拔蜡二种，其体则无甚别异。

（2）凿印。亦名急就章。军中以急于封拜，草草凿成之，其稍整者，世或别谓之刻印，其实一也。

吾丘衍曰：

汉魏印章皆用白文，大不过寸许。朝中印文皆铸，盖官爵封拜，可缓者也，军中印文多凿，盖急于行令，不可缓者也。古无押字，以印章为官职信令，故如此耳。③

此言是也，凡能多见汉印，则自知之矣。

汉代公私印章之词句，除一般有封号者，他无非吉语也。汉有"建明德，子千亿，保万年，治无极"金印，其适例也。至于寻常私用，有一面姓名，一面吉语者，有两面俱为吉语者。其吉语作"日利"、"大年"、"长乐"、"常富"等，如是者不一而足。又有作多语者，如云："宜官内财"、"日入千石"、"宜官秩，长乐吉，贵有日"，诸如此类，不一而足，皆不出于利禄之外，志趣之卑，一至于此。

汉时有佩刚卯之制，盖自天子以达于庶人。刚卯者，压胜品也。汉之为字卯金刀也。以故正月卯日佩刚卯，以为压胜之意。服虔曰："刚卯以正月卯日佩之，长三寸，广一寸，四方。或用玉，或用金，或用桃，著革带佩之。今有玉在者，铭其一面曰正月刚卯。"晋灼曰："刚卯长一寸，广五分，四方，当中央从穿作孔以采线葺其底，如冠缨头蕤。刻其上，书作两行。书文曰：'正月刚卯既决，灵殳四方，赤清白黄，四色是当，帝令祝融，以教夔龙，庶疫刚瘅，莫我敢当。'其一铭曰'疾日严卯，帝令夔化。顺尔周伏，化兹灵殳。既正既直，既觚既方，庶疫刚瘅，莫我敢当。'"④《续汉志》以为双印，盖刚卯佩两也。中有云："佩双印，长二寸二分，方六分，乘舆诸侯王公列侯以白玉；中二千石以下至四百石皆以黑犀；二百石以至私学弟子皆以象牙。"⑤是刚卯亦可称印，取以为佩也。

《汉书注》详刚卯品级、尺寸并及词句。然以今所存者，其形式大小或有不合，而

① 《前汉书》卷九五。
② 应劭：《汉官仪》卷下，第9页，中华书局聚珍版。
③ 吾丘衍：《学故编》。
④ 参看《前汉书》卷九九、《王莽传》注。
⑤ 范晔：《后汉书·舆服志》。

字句多有参差,岂以地方尺寸不同,而各处方言之不能一致乎?《汉书注》仅列二行韵语。大约简略登记之故,亦未言有六方者,殊惜古人未有详细之考订耳。以今日所见考之,有四句者,有六句者,八句者,至多不过十二句,皆属韵语也。近人王汉辅,最喜刚卯,目验极富,兹记其所见所得刚卯若干品于左,供吾人之参考:

(1)六方形,长三寸余,玉质黯作深黄黑色者,字工。

(2)六方形,长二寸余,玉质黯作黑色者,字工。

(3)四方形,长寸余,玉质黯作深灰黑色者(此类较多,见有数种,字不一类。)

(4)四方形,长一寸,玉白莹然,质极细,似划而成者,极精。

(5)四方形,长一寸,玉质青白莹然,字工划粗。

(6)四方形,长一寸,玉黑而光,字细而小,多减笔。

(7)扁方形,长二寸,厚约一寸,两方面作螭纹,字刻于两侧,工而奇,玉质黯作黑白二色。

(8)扁方形,长六分,厚约三分,字刻两方面,玉质白,而有血浸若牛尾纹。

(9)四方形,长一寸,玉白莹然,均浸红色者,字细而工。

(10)四方形,长二余寸,桃木质者,字粗。①

我国私人古物收藏家家藏印之多咸推山东潍县之陈寿卿,搜集汉印为近世之冠,世有号为万印楼者。"近时汪氏印谱,自汉以来至近代之印,搜罗最富,吾粤则以潘氏看篆楼印谱,所收为最夥,皆古铜印也。程易畴撰序,考证甚精,见《通艺录》。"②

汉印发见日多,然解放之前,往往为资本主义国家之商贾巧取豪夺,运往国外,因而颇多散失。昔龚定盦得汉凤钮白玉印一枚,文曰"緁伃妾赵",拟于玉山之间,构宝燕阁居之。遍征海内外作者为诗,赋诗为倡,一时和者如云,蔚为文坛佳话。嗣后售于吾粤潘德舆家,又不知何年落贾客手,为潍县陈氏购获,藏诸簠斋。其拣印檀匣,四面刻字几满,尚留岭南。今又不知何处去矣。③

今录此一事,聊为汉印佳话。关于汉印之特点,陈兰甫先生有言之綦详者。文中所谓古印,当指秦汉之印而言。兹摘举如下:

(1)古人名印其文曰姓某,曰姓某印,曰姓某之印,曰姓某私印,曰姓某印信;二名则曰姓某某,曰姓某某印,其印字在姓下,回文读之也,单名者不得回文读也。有

① 王汉辅:《种瓜亭笔记》。

② 陈兰甫:《摹印述》(《广雅丛书》本)。

③ 参看姚大荣:《惜道味斋说诗》。

称臣者曰臣某；二名则曰臣某某，不加姓，亦无私印、之印等字。

（2）古人字印曰姓某某，又有加氏者曰某氏某某。

（3）古多两面印，一面姓名；一面曰臣某（凡称臣者两面印）或一面姓名；一面姓字；亦有一面姓名，一面做吉语，如"大年"、"长年"、"日利"、"常富"、"长乐"之类。

（4）古无道号印。古姓名印无加地名者。

（5）古人封书印文曰"某某启事。"且有作韵语者曰："姓某某印，宜身至前，迫事毋闲，愿君自发，印信封完。"

（6）古印字画疏密肥瘦均匀者为多，其不均匀者其斟酌尽善处也。不均匀乃其所以为均匀也。

（7）古铜朱文印其字方正，而多逼边，边与字画相留相等，或较字画稍细。

（8）古朱文小印多阔边细画，其字往往破碎，诡异不可识，然甚奇妙。

（9）古印多有半白文半朱文或三白文一朱文者，其章法一片浑成，骤观之，朱文亦似白文，其妙如此。

（10）古铜印文，古茂陈雅，章法则奇正相生，笔法则圆而厚，苍而润，有钗头屈玉，鼎石垂金之妙，与古隶碑篆隶无异，令人玩味不尽。

（11）古铜印或铸或刻。刻者往往不如铸者之精。铸法有二：一为拔蜡，一为翻沙，盖拔蜡者尤精。

（12）古官印不过方寸，私印尤小，然无小如豆如今人者。

（13）古印皆正方，少长方者。

（14）古有子母印，空其中而藏一小印也。

（15）古铜印之体皆扁，（即两面印亦扁）或兽边（兽头如正或左顾，无右顾者）。

或龟钮，或瓦钮，鼻钮，其贯钮必横。[①]

陈兰甫先生为吾粤经学大师，久处阮元幕下，精于凿刻，目验之富，学识之充，至足为后学取法也。

汉印之赝品最多，旧时北方之人，善伪金石，山东潍县之假汉印古泉，真有神似，盖因陈寿卿之多年好古，开其风气。皆以多见而相习也。陈氏自用之印，皆属人用汉印之篆法，故一变而翻印汉印矣。又得汉人铸印之法，故潍县估铸，遐迩皆知，初学好古，最易受其蒙蔽。

玉器独擅自然之美，加以人工之雕刻，遂成为美术品，玉器在古代可以表现其

① 陈兰甫：《摹印述》（《广雅丛书》本）。

主者之社会等级地位,亦可利用于宗教崇拜,反映出阶级社会文物制度,与铜器无殊。

玉器自三代以来,即受重视。大禹治水有功,受元圭之锡,成周分宝于伯叔之国,均以玉为贵。黄帝作律,以玉为管。虽出传说,亦不敢决其无也。

古人比德于玉,不独以为玩物也。《说文》云:

玉石之美,有五德者,润泽以温,仁之方也;触理思外,可以知中,义之方也;其声舒扬,专以远闻,智之方也;不挠而折,勇之方也;锐廉而不忮,洁之方也。①

玉种类固多,而其颜色亦不少。有黑玉,因其中含有大量铬铁质;亦有纯清白玉,有如羊脂。在黑白二色间,尚有红及棕纹之玉,则因过氧化铁作用使然。亦有黄玉,黄中带紫。灰玉而有白棕二色交缠者。最普通之颜色无过紫色,各种形式都有。《遵声八笺》云"玉以黄为上,羊脂次之,黄为中色,且不易得,白为偏色,时有得者"。凡此无穷之色泽,皆足令人悦目快意也。

玉性甚滑,令人接触之间发生美感。鉴赏家有称之为润者,润者谓其有泽性如朝露温雨之莹洁光润耳。又有称之为文者,则谓其古朴绝俗耳。有称其为坚而有理者,则就其组织上言之。

"白玉之色,须似羊脂,以莹白微红光润滋媚为绝品。""黄玉之色,如蒸栗,以光莹明润为绝品。""赤玉以色鲜红明莹如鸡冠者为上。""碧玉要色如新草,青翠明莹者为上。""黑玉色如漆,淳黑无斑点为上。"②

产玉之区:陕西蓝田县,阶州,四川嘉州、忠州,云南,河南,新疆(汉代西域)疏勒、莎车、于阗等地。见于秦汉记载者如下:

《淮南子》:"钟山之玉,炊以炉炭,三日三夜而色不变,得天地之精也。"

《吕氏春秋·士容篇》:"君子之容,纯乎若钟山之玉。"

《吕氏春秋·重已篇》:"昆山之玉……。"

《山海经》:"黄帝乃取峚山之玉华,投之钟山之阳。瑾瑜之玉为良,坚栗精密浊泽而有光,五色发作,以和柔刚。"

《史记·大宛传》:"汉使穷河源,出于寘,其山多玉石。"

《汉书·地理志》:"蓝田山出美玉。"

① 参看段玉裁:《说文解字注》第一篇上文三。
② 引谷应泰撰:《博物要览》卷七志玉。

《汉书·西域传》:"罽宾国出珠玑、珊瑚、虎珀、璧流璃。"

《后汉书·西域传》:"大秦国有夜光璧、明月珠、骇鸡犀、珊瑚、虎珀、琉璃、琅玕、朱丹、青碧。"

《水经注》:"莎车国有铁山,出青玉。"

古之用玉,虽杂以石,然其用则至广。如《周礼》:"以玉作六器以礼天地四方,作五瑞以正邦国,玉府掌供王之服玉珠玉,王齐供食玉,大丧供含玉。"《荀子》云:"聘人以珪,问士以璧,召人以瑗,绝人以玦,反绝以环。"《酉阳杂俎》:"古者安平用璧,兴士用圭,成功用璋,通戎用珩,战争用璩,城围用环,灾乱用琼,大旱用珑,大丧用琮。"又如饰笄充耳玩好投报之属,亦靡不用玉,则玉之多可知矣。汉代之玉遗留于今者视三代为多,亦情理中事耳。古者君子必佩玉。《中华古今注》谓:"玉佩之法,汉末丧乱而不传,至魏侍中王粲得古佩之法更制焉。"然今亦无存矣。古葬亦用珨,《周礼》含玉犹是也。《吕氏春秋·节丧篇》:"家弥富,葬弥厚,含珠鳞施。"高注云:"含珠实口也;鳞施,施玉于死者之体如鱼鳞也。"汉制:帝崩,以玉为襦,如铠状,腰以下,以玉为札。王侯亦以玉为札。陶弘景曰:"古来发冢,见尸如生者,其身腹内外,无不有大金玉。"近时所得古玉,亦出自墓中,故有血古尸古诸称。[①] 近人发掘广州东山猫儿冈汉冢,得璎玉高八寸弱,围约一尺有四寸。上有土黯处,色发黑,仍露玉之白筋细于纤纬。台承之处,白如截脂,边微作土黄色。[②] 其在他处举行之发掘工作所发见之玉类如穀璧、蒲璧,亦数见不鲜。汉之法器,虽从周制,然制作甚巧,如穀璧、蒲璧,于穀文、蒲文之外边,亦有加添螭虎、卧蚕、云雷等之装饰者。其双钩碾法,实为特色,其线画宛如游丝,细入秋毫,明净匀整,毫无滞机,殊可贵尚也。

由于汉代大量由西域输入玉料,除用为佩带陈设外,即建筑物亦用为装饰。例如《甘泉赋》云:"珍台间馆,璇题玉英。"应劭曰:"题,头也,榱橼之头,皆以玉饰,言其英华相烛。"《上林赋》:"华榱璧珰。"《西都赋》:"雕玉瑱以居楹。"均指此也。此外,尚有泰山石室之玉盘、玉龟之类。[③]

关于玉之名词及其解释,读者请参看段玉裁之《说文解字注》第一篇上文二(玉)及吴大澂之《古玉图考》。至于泛论玉石之科学专著,则近人章鸿钊之《石雅》一书繁征博引,可供参考。特为介绍如上。

① 谷应泰撰:《博物要览》卷七志玉:"玉器如汉唐宋之物,入眼可辨。至若古玉,存遗传世者少。出土者多土锈尸浸,似难伪造。古之玉物,上有血浸,色红如血,有黑锈如漆,做法典雅,摩弄圆滑,谓之尸古。如玉物上蔽黄土,笼潭浮臀,坚不可破,谓之土古。"

② 《发掘东山猫儿冈汉冢报告》,《考古学杂志》创刊号,1931年广州黄花考古学院出版。

③ 应劭:《汉官仪》卷下,第3页。

汉代尚有许多木刻作品,如丁兰刻木为亲形以纪念,匈奴刻郅都木像而崇拜。用于祭祀之木马,施于装饰之木虬龙及鹢首之类,名目繁多,不备述也。

石室雕刻艺术—我国公元前十二三世纪已有高度发展之石雕艺术。1934年第十次发掘殷墟侯家庄西北冈一〇〇一号大墓出土物有大理石饕餮、石鸮及双兽石刻。① 刻纹朴厚有力,兼肖物性,如饕餮张大口作垂涎贪婪之状,令人会心不远。汉代承受此种优美艺术遗产,石刻艺术更进一步。如汉代昆明池遗址(西安城西)之牵牛织女之像,不仅见于记载,而且尚有实物可据。石像因石材而施工,雕刻者可能受原料大小长短度数限制,未能充分发挥其技巧,线条非常简单,但古朴遒劲,可以代表西汉之立体雕刻作风。②

但是比较完整之西汉大型石刻,仍以陕西兴平县汉茂陵附近西汉名将霍去病墓上之九件石刻为最著,即马踏匈奴、跃马、卧马、卧虎、卧牛、卧猪、猩猩抱熊及怪兽等。霍去病死于约公元前116年,此种墓上物大约已有两千多年之历史。

此批石刻反映了塞外风光,也衬托出墓中人之生活。例如跃马、卧马、马踏匈奴等石刻,都以马为题材,充分说明汉人对马之重视及爱好。马援以善相马著称,并且曾经用铜铸马,陈列于京都。汉代不断与匈奴发生战斗,匈奴长于骑射,汉廷亦不能不利用良马来与敌周旋。一方面广畜良马,另一方面从外输入或夺取良马,如太初元年发戍卒十八万,遣贰师将军李广利攻大宛,得善马三千匹。武帝好大宛马,使者相望于道。武帝纳良马之献,作天马之歌。马在汉代在国防、行猎、交通运输方面应用极广。因此石刻作马形完全反映当时之社会生活。霍去病宣威塞外,斩将搴旗,名将名马相得益彰。所以去病墓前,刻有卧马、跃马及马踏匈奴三种形态。

马踏匈奴(图版第六)石刻,长一点九公尺,高一点六八公尺,马悄然卓立,作踌躇满志状,全身比例匀称,骨肉分明,胡人横卧马腹下,头伸出在前肢外,微向后仰,与马头上下相对。胡人脸短而宽阔,鼻扁平,嘴上及两颊都蓄有短髯,躯干就马腹下所留之岩石雕成,身段不高,足上屈,左手紧握一弓,作挣扎状。整个石刻明确表现出胜利与失败之两种神态,内容与形式统一之作风。此作是采用浮雕、线雕之方法制成。作者巧妙利用了岩石原有形态,如胡人身体亦完全利用马腹以下空隙留下的岩石形态。尽管材料有所限制,但巨匠仍能发挥自己的创造能力,以大胆而活泼之手法,来达到自己的目的。③

① 见胡厚宣著:《殷墟发掘》,图版二三,图版二七,图版三五。
② 详见顾铁符:《西安附近所见的西汉石雕艺术》,《文物参考资料》1955年第11期。
③ 详见顾铁符:《西安附近所见的西汉石雕艺术》,《文物参考资料》1955年第11期。

其他石刻如卧马、跃马及他种兽类，作者亦能以卓越手法，表现动物之特征。其作风特点，是质朴深厚，强健有力。富于现实主义及创造性。其刻画未甚精细，则当时技术水平及材料工具有以限之也。①

画像石。画像石盛于东汉，其题材及作法，一方面是上承战国画像纹及狩猎纹之器物图案而加以发展；另一方面又由战国到汉许多宫殿中大幅故事壁画及一部分墓室内画像、空心砖之构图演变而出。②

画像石多见于石室及石阙中。此处所谓石室，是指墓前所建立以供扫墓享祭之用的石造享堂。所谓石阙，是指庙祠之前及墓道之上所设立之小形门阙。

具有浮雕之石室、石阙、汉代遗物颇多。今择其较有艺术价值，而尚可窥见其大体者，略述于下：

(1)孝堂山石室画像。孝堂山石室画像在山东肥城县西北六十里。旧释是郭巨石室。有永建四年、永康元年题字。所画岑楼重阁，屋脊设凤凰，或猴或雁形，贵者冠皆平样，前仰后俯，即《续汉志》所谓进贤冠。次则前低后高，如纱帽无翅，贱者锐其上，车皆两轮两较，较或高出轮半，前式减轮半；或两较高仅及轮半，前式及减较半，或竟无两较，中有平盖，圆形，出较上，一桯擎之；又有曲槃，枝其四角，槃或在较外，又有较与盖四周相属如今车形，即古之安车，或一人中坐，较仅及肩，一人前立执舆，一人后立侍车，皆空其后面，或驾四马，或两马，或一马，皆一辕，上曲系于马首；大王车驾以四马，马首有衡，衡上立一鸟，长尾形。《续汉志》："乘舆，鸾雀立衡。"徐广曰："置金鸟于衡上。"是贵者所乘。又有两轮车，四人绳挽之，古谓之辇。又有两轮车，上阔下狭，中坐四人，盖极高。有两人持刀舞，及悬一物如鼓形，亦御以两马。疑即《续汉志》所谓黄门鼓车。③

图题以人物为多，主要计有：大王车骑之行列，周公、召公辅成王之故事，贯胸国人，战争，胡王献俘，狩猎，升鼎之故事，行舟，坠车，歌舞，奏乐，庖厨，为人服役之驼、象等之神话及历史风俗画，每个大体刻法，是在石平面上只用粗线条之阴刻表示每个单体之轮廓。其细部刻法，每一个单体之形象内部，仍用阴纹线条，表示人物之眉目衣纹，或树木、楼阁以及各种器物之内部。④

(2)武梁祠堂画像。武梁祠堂画像在山东嘉祥县南武宅山，凡三石，石五层，中

① 关于霍去病墓石刻之艺术评价，可参考王子云：《西汉霍去病墓石刻》，《文物参考资料》1955 年第 11 期。

② 参看北京大学阎文儒讲义：《美术史》第一单元《雕塑》(油印本)，第 13 页。

③ 参看洪颐煊：《平津馆读碑记》卷一，第 23 页，《槐庐丛书》本。

④ 参看北京大学阎文儒讲义：《美术史》第一单元《雕塑》(油印本)，第 18 页。

三层画皆题字。帝王伏羲至夏桀十人,惟黄帝、颛顼、帝喾、帝尧、舜冕服。梁节姑姊、齐继母、无盐丑女、榆母、章孝母等妇女皆长服被土。曾母投杼坐机上,机制与今同,其足略小,或以为古人缠足之证,非也。车凡九见,辕盖之制,皆与孝堂山画像同,惟处士车牛略异。①

(3)武氏前石室画像。武氏前石室画像在嘉祥县武氏祠,凡十五石,三石无字,文王十子题字。可见者七人:鲁秋胡、老莱子、荆轲、秦武阳已见祠堂画像,此复画之,有曰此君车马,君为都□时,君为市掾时,为督邮时,不知武氏何人。日本大村西崖据武荣碑定为武荣祠。②

(4)武氏后石室画像。武氏后石室画像在嘉祥县武氏祠,凡十石,题字俱漫漶,有石柱题"武家林"三字。黄小松谓边幅隐隐八分书中平等字,谛视之,尚可辨。或指为武开明祠。

(5)武氏左石室画像。武氏左石室画像在嘉祥县武氏祠凡十石,惟第一石有颜淑、侯嬴、王陵母、范雎四段事迹,题字颜淑。《毛诗·巷伯传》作颜叔子。左右室或指为武斑祠。③

(6)武氏石室祥瑞画像。武氏石室祥瑞画像在嘉祥县武氏祠,凡二石,每段画祥瑞草木禽鱼之状。题记皆与孙氏《瑞应图》,《宋书·符瑞志》同。

(7)武氏石室新出画像。武氏石室新出画像,凡九石,一石上下俱漫漶,中有武氏祠三大字,八分书。一石上有兽头,口衔大环,与射阳石门画像同,一石上层二人,骑马前后行,下层漫漶,中层似有题字五行,不可辨。余俱作宫室形,无题字。④

武氏祠各画像,以武梁祠者为最有名。此祠为后汉元嘉元年(151)郡从事武梁殁后其子孙所建造,选择名石于南山之阳,由良匠卫改负雕刻之责。武梁碑所谓:"孝子仲章、季章、季立,孝孙子侨,躬修子道,竭家所有,选择名石,南山之阳,擢取妙好,色无斑黄。前设坛坦,后建祠堂。良匠卫改,雕文刻画,罗列成行。摅骋技巧,委蛇有章。"

① 参看洪颐煊:《平津馆读碑记》卷一,第24页,《槐庐丛书》本。
② 容庚《汉武梁祠画像录》:"日本大村西崖《中国美术史·雕塑篇》页五六:据武荣碑云:'为州书佐,郡曹史,主簿,督邮,五官掾,功曹,守从事,年卅六,汝南蔡府君察举孝廉,郎中,迁执金吾丞,'与前石室画像中之榜题'君为都口时','五官掾车','君为市掾时',(第九石),'主簿','为督邮时','行亭'(第十石)等相证,其历官皆合,故改称前石室为武荣祠。叶瀚:《中国美术史》又以图像文王十子出《鲁诗传》证之武荣碑受鲁诗韦君章句,亦正相合。"第4页。
③ 叶瀚《中国美术史》指出其后石室为开明祠,左右室为武斑祠。大村西崖《中国美术史》第七章认为其有根据之新说。
④ 关于武氏祠各则引洪颐煊《平津读碑记》卷一,第23页—125页。

每个大体轮廓刻法，则在石平面上用减地法浮雕出人物、鸟兽、车马、楼阁、树木每个单体之轮廓。至于细部刻法，则于每一个单体之内部，用极细的阴纹线条表示出人和鸟兽的内部形象，或树的枝叶，楼阁之内部装饰等。① （图版第七）

石室图像取材，除描写古代帝王、忠臣、义士、孝子、贤妇诸像外，尚有以神怪、奇禽、异兽、龙鱼、花卉、车马、瑞物等为题材。尚有一石刻作双虎回首眈眈相视状，四肢表现非常有力，至可珍贵。（图版第八）从石像画中，吾人既可以窥见古代历史之片段事实，特别是文物制度。又可窥见古代神话之演变。如八首人面虎身之神人，出于《山海经》，又如前室有一石，"刻一神人坐台上，冠六棱而肩两翼，下有一人，一龙仰承。其台上有云龙及鸟身人手，旁有侍者二，其一持碗，未定为何神，其外五人皆双丫顶，鸟翼而两足，如尾相推而行。又有两首人二，三首尾鸟一，蟾蜍二，鸟二，皆内向"②。亦出自《山海经》，使人感觉先民想象力之丰富。

祥瑞图亦刻有奇禽异兽，与汉代盛行之谶纬之学有关，暗寓训诫之意。反映出封建社会之意识形态，但同时亦多少反映出人民之要求与愿望。例如图题"六足兽，谋及众则至"、"白虎，王者不暴虐，则白虎至仁不害人"、"璧琉璃王者不隐过则至"、"比翼鸟，王者德及高远则至"等是也。

梁武祠石室画像，有荆轲刺秦王事迹。图刻秦王为荆轲所迫，环柱而走，荆轲以匕首摘秦王不中，中铜柱，荆轲失手后，怒发上指，仍欲前扑，为侍臣所挟持，侍臣（侍医夏无且?）回首呼救。荆轲之副使秦武阳仓猝惊倒。吾人目睹此图，不禁为荆轲之壮烈气概所感动。正如陶渊明《咏荆轲诗》云："图穷事自至，豪主正怔营。惜哉剑术疏，奇功遂不成。其人虽已没，千载有余情。"可谓诗之与图有同等之动人效果。此外有如曾参之母因逸言三至而投杼训子之图。闵子骞衣芦花衣为父御车，体寒失棰，为父察知其故之图，均令人起敬老慈幼之念。

左右室第七石刻二桃杀三士之事，一士伸手欲取二桃之一，另一士摇手阻之，第三人攘臂欲前，情景活现，亦一杰作。

（8）孔子见老子画像。孔子见老子画像旧在嘉祥县武宅山，今移置济宁州学宫。榜四：曰孔子车，曰孔子也，曰老子，后一榜漫灭。凡人物七，车二，马三。孔子面右赟雁，老子面左，曳曲枝杖，中间又一雁，一人俯首在雁下，一物柱地，状若扇。侍孔子者一，其后双马驾车，一人坐车上，马首外向，老子之后，一马驾车，上亦一人，回首向外。太史公曰："鲁南宫敬叔言于鲁君曰："请与孔子适周，鲁君与之一乘车，两

① 参看北京大学阎文儒讲义《美术史》第一单元《雕塑》（油印本），第18页。
② 参看《金石索》三武梁祠上武氏前石室画像十五石释文。

马,一竖子,俱适周,盖见老子云。"必据此。一人俯首在雁下者必敬叔,惜其榜湮矣。《礼记》:"下大夫相见赘以雁。"孔子为季氏史,又为司职史,为司空,盖从大夫之后,故其用赘也欤![1]

(9)两城山之石室。孝山堂祠石刻之制作为期较早,手法亦较为幼稚,武氏祠石刻之制作,技术上视前为进步,作者之想象力亦较丰富,但均不及山东济宁县之两城山石室画像石之成就。

两城山石室之画像石遗留于今者,作奏乐、舞蹈、杂伎等人物动作,并有种种异兽及木连理等雕刻。每个单体之轮廓刻法,亦如武氏祠画像石。至于细部刻法,则于每一个单体之内部,用较粗之阴纹线条表示出内部形象。日本大村西崖谓:"其高古、琦玮、诡谲之趣,诚如前人所言。且其台阁竦崎,服饰容曳,使观者将现世羽化为羲农之代,而神游于华胥之国也。如读《离骚》之《九歌》、《天问》诸章,即与屈原同抱愤郁俯仰之慨焉。"[2]两城山石室雕刻手法之生动、豪放,比前二石室又进一步。

(10)洪福院画像。洪福院画像在嘉祥县刘村,凡三石,惟一石有成王、周公、鲁公三人题字。成王南面周公,鲁公在成王右,东面,冠前仰后俯,又有侍臣二人在成王左面,冠前后齐,无题字。

(11)射阳石门画像。江南宝应县,地名射阳者,有古墓焉。居民呼为夷齐墓,盖传讹也。墓有汉刻石二,其一高五尺三寸,阔二尺。凡画三层,上层孔子见老子像,孔子在中面左,老子在左面右,弟子在孔子后,手执束币。八分书题三行,曰孔子,曰老子,曰弟子。中层模糊不可辨。下层三人并食器、烹鱼者,腼鼎者。其一高与阔稍杀之,亦三层,上层大鸟,中层兽首衔环,下层一人执刀楯者。《礼·明堂位疏》曰:"舞者左执楯,右执斧,谓之武舞。"此盖其遗意欤?《周礼·夏官》共掌五盾。郑注云:"五盾,干橹之属,其名未尽闻也。"《诗·秦风》"蒙伐有苑。",按同章"龙盾之合"疏:"龙盾,画龙其盾也",则知蒙伐是画物于伐。《左传》:"蒙之以申以为橹",橹是大盾,故伐为中干,干伐皆盾之别名也。蒙为杂色,知苑是文貌。今见此画,其亦干戈橹盾之类欤?[3]

(12)朱鲔墓石室画像。朱鲔墓石室画像在济宁金乡县西三里,皆画男女燕飨,杯盘尊勺帷屏之属,尚有题字。

(13)李刚墓祠画像。所图车马之上横列七字云:"君为荆州刺史时。"前后有驺

[1]　参看叶奕苞:《金石补录》卷六及《平津读碑记》卷一。
[2]　大村西崖:《中国美术史》(汉译本)第七章。
[3]　翁方纲:《两汉金石》卷一四,第15页。

骑步卒为导从,其间标榜皆湮没,在后一车失其半榜,存东郡二字,向前一车榜存郡太守三字,前后亦有驺骑步卒及榜,而字不存矣。又有一车仅存马足,前六骑形状结束,胡人也。上有榜存乌桓二字。其一图《列女传》三事,其一三人,车一,马一,凡三榜,无盐丑女,齐宣王,侍郎诸字;其一四人三榜,梁高行,梁使者,一榜无字;其一四人,樊姬,楚庄王,孙叔敖,梁郑女,凡四榜,后有一榜,阙其人。像之残阙多矣。

(14)伏尉公墓中石画像。凡八石,一石横四人,高二尺有半,两巨人偶。右有伏尉公三字,左有"右将军韩侯子本"七字,坐后各一奴,下有两禽,又一石,七人分坐三席,题其左曰"高陵侯",右曰"曲阙侯"。两螭横其上,三席之下舞剑者,戏钱者,戏鼎者,使令之人凡二十。人物字画较前辈甚小。又二立石高五尺,上有朱爵相向,右禽之下一人,长且三尺,衣冠甚伟,左右一牛首衔大环。又一石有祭楼,人坐其下,一人前跪,后有一器,器上有物,两旁一禽四兽。又二方石长丈余,车四,马三,人六云。

(15)董君阙画像。其画像有一冢,冢上三物植立若木叶然,香炉一,二男子拜于前,其后一妇人二稚子,又有六妇人鱼贯于后,冢旁大树一,其下系一马,马后立一人,树左一妇人,前有一龟,若鸡鹜者三。

(16)路君阙画像。路君阙本分前后,前阙无可述者。后阙前后各一人,执杖负剑向字立,后阙之前,一人执杖负剑,一人正面立,腰下垂佩,两手各一有所执,末一人执杖负剑其前,一人侧面向字立,手中亦有所执。

(17)王稚子阙画像。王稚子阙画像今在成都。其石四周方数尺,上琢楼屋为盖如寺观中绛幢,画之两角有斗,斗上镌耐童儿,又作重屋,四壁刻坐莲之像四,左右一小儿,其像若今祠刹中所谓天王者。狮象之间僧四,乘马者四人,引车者二,乘车者以绳曳兽者一,中兽而立者亦一,耐儿童二十七,神体不具者三,龙一,象一,狮子八,其六在五角,兽面四,半体者五。

(18)范君阙画像。范君阙存"府君神道"四字,下人物五,飞鸟一,次横一马,最下三方有白文贯其中,似尝刻字,上四人皆向右行,又一石其人向左行。

(19)邓君阙画像。邓君阙分三段:一则褒衣讲相见礼,一奴偏而侍;一则一为驾车人坐盖下,有御有骖乘,一骑先驰皆向;一则三马驾车,人坐盖下,有御者四人,前导各有所执,一骑殿,皆向右。蜀人相传谓之邓君墓。

(20)鲁峻墓祠壁画像。右画像二石,并广三尺,崇二尺。其一上下三横,首行一榜云,祠南郊,从六驾出时,次有六车,帐下骑鲜明,骑凡十,六榜,六车之上一榜三字,上两字略存左榜,似是校尉骑字,车前两旁鲜明八骑,步于中者四人,一榜铃下二字。三十余骑如鱼鳞然,列两行,横车之后,后有驸马二匹,榜曰持驸马,又帐下一

骑,小史持幢,四骑次横一人,榜曰荐士生,又奏曹至佐主簿车各一榜,有车马又骑,史仆射二骑,各一榜。第三:横冠剑,接武,十有五人一榜,盖阙里之先贤也。字而不名,其上横两榜云:"君为九江太守时。"车前导者八人,后骑损其半。少前一榜云"功曹史"导有车马,车前二骑,其榜湮没,但刻云气。下横十有六人,形象标榜,与前石同,疑亦先贤也。又二石长过于前,其一之上横图画人物如武梁祠堂画像,至坐客拜,侍前后者六人,又主客三人列坐,侍者四人。中横三车,一车导,骑二,一车两人在前,一车一人在后,屋下之人三。又五宾,主三车,榜皆湮没。下横十有七人,人亦一榜而不可识,其一上横七骑,皆右驰,中横二车,一有一导骑,一则倍之,末有五人在屋下,二稚子在屋上,下横两毡,车皆驾以一马,一车有导骑二,末有五人在屋下立车皆有榜,惟四导骑上下各一字可认,上曰君,下曰郎。

(21)李翕𪚥池五瑞画像。上画像龙鹿,禾各一,木二,榜曰:"黄龙、白鹿、木连理、嘉禾。"一人捧盘于乔木之下,榜曰:"甘露降,露人。"左方题字二行:"君昔在𪚥池,修崤函之道,德治精通,致黄龙、白鹿之瑞,故图画其像云。"[①]

(22)南阳汉画像石刻。南阳汉画石刻未见前人著录,约三十年前,为张中孚、董彦堂发现于南阳城西南十八里丁凤店南草店之汉墓石室,石室正间东北,以方条石所构成,高二公尺一,深一公尺四,宽五公尺,左右通砖造之耳室。后面通砖造之圹室,而画像即刻于构成享堂之各种石材上面。石室前列之正面,即室外,楣石刻狩猎野兽图像,每石各一段,三石连成一景,四柱各作人物一,人物顶上各作一怪兽。每扇门上作立虎铺首,双门阖上时,其所作立虎即成对称形。下面之阈石不作雕饰。前列之背面,即室内,楣上亦作狩猎图像,四柱各作持翟之人物。中门二户各作执殳人物,左右二户之门上,各作执殳人物一,执节人物一,双门阖上时,人物各成对称形。阈石亦无雕饰。后列之正间,即室内后方,楣上刻乐舞图像,中间二柱各作持节之双人,双人顶上作双怪兽。左右二柱各持某物之人首龙身之怪物。中限作双兕角触形,左右两限各作单兕,惟左限之兕首向右,右限之兕首向左,而配成对称形。后列之背面与砖造圹室相接,所以无画像。通耳室左右两侧户,户限各作双兕角触形,背面与耳室相连,不作画像。梁上四面雕刻,前面柱头作龙口形,左右两面各作应龙,张口向前,下面即室内之天面刻星象,南梁刻南斗星及蟾蜍,北梁刻北斗星及金乌。梁上面又与砖造之顶相连,因而无刻像。

人物雕刻大抵剔地作并行横纹,人物浮起。眉眼鼻耳,手及指以及衣褶等凡欲

① 以上十则参引昆山叶奕苞:《金石补录》卷六。

显出其部分之形象者,都用粗劲线条,阴勒表示,浑朴古拙,意味无穷。吾人于此,可以窥见其衣冠饰样。

至于野兽狩猎游戏乐舞图像,因石材地位宽广,可以挥斥自如,手法奔放,变化百出。见于南阳画像之作品有投壶图,男女带袾儒图,剑舞,象人(戴假面具)及角抵、乐舞交作图像,都表现出当时贵族及豪富阶级之享乐生活。是写实之浮雕作品。[①]

(23)沂南古画像石墓。此古画像石墓位于山东沂南北寨村内,1947年间开始发现。画像共有43幅,分刻于墓门上及前、中、后三室内,就其所在处,可以分为四组,各有主题思想。除主体画外,尚有衬托主体画之插画。第一、二、三组之主题画是在横额上,墓门是以横额上的攻占图为主体。前室是以东、西、南三壁横额上之祭祀图为主体,中室是以四壁横额上之出行图、丰收宴享图及乐舞百戏图为主体,后室四壁上无画,所以主体画在承过梁之隔墙上。

以上各组雕刻品之雕刻方法,作者似有一定之规律。凡在墓门上之横额及门之支柱上都施以较凸起之浮雕,目的在将几幅主题画特别强调,并增加墓之雄伟气概。但对室内雕刻,则尽量保持墙壁之平面感,用浮雕及阴刻线纹显出事物之形象。使雕刻服从于建筑物。

由于沂南画像成于汉末,因此其雕刻技术比较早期之武氏祠及两城山之画像熟练得多,线条流丽,风格古拙。取材亦能反映出社会生活、文物制度、风俗习惯,实为极优秀之现实主义作品。[②]

上述汉代各处之画像石不过荦荦大者,尚有功曹史残画像,雍丘令残画像及其他刻于碑阴额之画像,为数甚多,近年亦续有发现。但以其价值稍逊,或文献不足征,故未加以著录。

石人与石兽同为墓前之装饰物,前文已略曾提及。征诸文献,《水经注·谷水篇》:"汉广野君郦食其庙有两石人对倚。北石人胸前铭云:'门亭长'。"牛运震《金石图》曰:"鲁王墓前东侧一石人,介而执殳,高五尺,腰围七尺,刻曰:'府门之卒,'一石人冕而拱手立,颔下裂文如滴泪痕,高五尺五寸,腰围七尺五寸,胸列:'汉故乐安太守麃君亭长'十字。两石人并肩西向。"

按汉人墓前祠庙碑阙石人石兽之制,史无明文。但已见盛行矣。

《水经注·清水篇》:"汉桂阳太守赵越墓冢北有碑,碑东又有一碑,碑北有石柱、

① 详见滕固:《南阳汉画像石刻之历史的及风格的考察》,《张菊生先生七十生日纪念论文集》。

② 详见《沂南古画像石墓发掘报告》。

石牛、羊、虎。"《阴沟水篇》:"特进费亭侯曹嵩冢北有碑,碑北有庙堂,庙北有二石阙,高一丈六尺,阙北有圭碑,碑阴又刊诏策二碑文,同夹碑,东西对列两石马,高八尺五寸。"《洧水篇》:"汉弘农太守张伯雅墓,茔域四周,垒石为垣,隔阿相降,列于绥水之阴,庚门表二石阙,夹对石兽于阙下,冢前有石庙,列植三碑……碑侧树两石人,有数石柱及诸石兽矣。旧引绥水南入茔域,而为池沼,沼在丑地,皆蟾蜍吐水,石隍承溜。池之南,又建石楼,石庙(庙当作楼)前,又翼列诸兽。"《睢水篇》:"汉太尉桥元墓冢,东有庙冢,列数碑,庙南列二石柱,柱东有二石羊,羊北有二石虎,庙前东北有二石驼,驼西北有二石马。"《渑水篇》:"汉安邑长尹检墓东冢西有石庙,庙前有两石阙,阙东有碑,阙南有二狮子相对,南有石碣二枚,石柱西南有二石羊。"《瓠子水篇》:"仲山甫冢西有石庙,羊虎倾低,破碎略尽。"[①]

关于石兽传世之代表作品,应推四川雅安县之益州太守高颐墓前之石兽(或云石狮,或云石虎)。兽肩上刻有如翅膀之物,或认为鬣毛,类狮而不类虎也。其作风疑传自西域。兽形四肢,极合比例,全身处处有力,殊为可贵。其次武梁祠前之石狮子,为石工孙宗之制品,亦颇活泼生动。

碑碣——贞石固可以证史,但因其与书法相通,且多有禽兽饰纹刻于碑上,与雕塑亦息息相关,故亦可以作为美术品研究。龚定盦指出:

古者刻石事有九:帝王有巡狩则纪,因颂功德,一也;有畋猎游幸则纪,因颂功德,二也;有大讨伐则纪,主于言劳,三也;有大宪令则纪,主于言禁,四也;有大约剂大谊则纪,主于言信,五也;所战所守所输粮所己敌则纪,主于要害,六也;决大川浚大泽筑大防则纪,主于形方,七也;大治城郭宫室则纪,主于考工,八也;遭经籍溃丧学术歧出则刻石,主于考文,九也。九者国之大也,史之大支也。或纪于金,或纪于石。石在天地之间,寿非金匹也,其材巨形丰,其徙也难,则寿侔于金者有之。古人所以舍金而刻石也欤!若夫文臣学古书体之美,魏晋以后,始以为名矣,唐以后,始以为学矣。[②]

定盦史才卓卓,可谓片言居要矣。是知以碑刻文字入于书学者,特后世好事者为之,其用意固不侔矣。又碑之用途不一,周世用以立于宫殿之前,以识日影,考知时间早晚,亦有立于庙前用充系牲之石柱者。故龚定盦又云:

① 参看刘宝楠:《汉石例》卷三,第24页。
② 《龚定盦全集·定盦续集》卷一,《说刻石》。

庙有碑，系牲牲也，刻文字非古也。墓有碑，穿厥中而以为窆也，刻文字非古也。刻文字矣，必著族位；著族矣，必述功德。夫以文字著族位，述功德，此亦史之别子也。仁人孝子，于幽宫则刻石而碣之，是又碑之别也。[1]

碑碣刻文字之风莫盛于汉。其时学尚经术，上下同风，操觚之士，类皆有典有则，文质相宣，故考碑者，一以汉代为依归焉。

方者为碑，圆者为碣，此就其形式言之，其作用初无异致也。汉碑之在今日，发现日多，其未著录者，亦甚众，倘一一加以叙录，时日恐有不给，且有专书在，未暇详于此也。

汉 碑 一 览 表

名 目	年 代	地 点	备 考
陈留太守程封碑		东京	
酸枣令刘熊纪绩碑		东京	有碑阴
执金吾高褒碑		东京	
太保高峻碑		东京	
丞相陈平碑		东京	
三老袁贡碑		东京	即袁贡之子
袁腾碑		东京	
西平令杨期碑		东京	
征西大将军碑		东京	
大司农陈君碑	中平四年	东京	共有四碑
边让碑		东京	
董袭碑		东京	
八都神庙碑		镇州	
封龙山碑		镇州	
藁城长蔡堪碑	光和四年	镇州	

[1] 《龚定盦全集·定盦续集》卷一，《说碑》。

名　目	年　代	地　点	备　考
无极山碑	光和八年	镇州	有碑阴
上谷太守张祥碑		定州	
孝子王立碑	汉明帝时	定州	
谯敏陣	中平二年	冀州	蔡邕文
贾敏碑		冀州	
李固碑		怀州	
左伯桃碑		安肃县	
苏武碑		京兆府	
乞复华下民细租状		华州	
西岳石阙铭	永和元年	华州	
西岳和山亭		华州	
司徒刘奇碑		华州	
西岳华山庙碑		华州	
刘党碑	延熹八年	华州	
主教院君神洞碑		华州	
太尉杨震碑		华州(阌乡县)	并碑阴题名
高陵令杨君碑		华州	及碑阴
繁阴令杨寻碑	熹平中	华州	杨震之孙今碑不存
金城太守杨统碑		华州	
郭有道碑		太原府	
郭林宗碑	建宁二年	汾州	蔡邕文并书
山阳太守祝睦碑	延熹七年	南京	不存今所见重刻本
阳翟令许叔台碑		南京	
兖州从事丁仲礼墓碑		南京	
太尉橡桥君墓碑		南京	
绎幕令碑		南京	

名　目	年　代	地　点	备　考
汉桥玄碑		南京	
慎令刘君墓碑	建宁四年	南京	
光禄勋刘耀碑		郓州	
袁安碑	永元四年	徐州	
冀太傅胜碑		徐州	
刘熙碑		徐州	
汉高祖感应碑	延熹十年	徐州	
高祖庙碑	延熹十年	徐州	有碑阴
太尉陈球碑	光和元年	徐州	
太尉陈球后碑		徐州	
陈球碑阴		徐州	蔡邕文并碑
御史大夫郑宫碑			二碑详略不同多
卜式墓碑		兖州	合史传
鲍宣碑		兖州	
王家谷嗣孔子碑	建宁二年	兖州	
孔子庙置卒史碑	元嘉三年	兖州(仙源县)	
鲁相复颜化繇发碑	永寿三年	兖州	鲁相史晨等奏
太山太守孔宙碑	延熹六年	兖州	有定为元嘉年者
孔彪碑及碑阴	建宁四年	兖州	
孔子墓坛前碑	永寿三年	兖州	婺州从事孔君德立
小篆碑		兖州	蔡邕书
河东太守孔雄碑	建宁四年	兖州	
司农孔峡碑	建宁元年	兖州	
鲁相韩叔节修孔子庙	永寿二年		此碑简古逸宕为
博士孔志碑		兖州	汉隶第一
御史孔翔碑		兖州	

名　目	年　代	地　点	备　考
博士逢汾墓前石柱碑篆		潍州	
大尉刘宽二碑		西京	门生故吏各一
并碑阴姓名			
萧何碑		西京	
元儒先生娄寿碑		襄州	折作两段
山阳太守碑		襄州	有阴　篆书
筑阳侯相景豹碑		襄州	
司徒椽梁君碑	建安二七年	襄州	
学生碑		襄州	
侍中王逸碑		襄州	
南阳太守秦君碑	熹平五年	襄州	
司徒从事郭君碑	建宁五年	孟州	
北军中侯郭君碑	建宁五年	孟州	
封观碑		陈州	
蔡昭碑		隋州	
桐柏神碑	延熹六年	唐州	
竹邑侯相强寿碑	建宁元年	单州	
侯伯威墓碑	建宁中	单州	
孙嵩碑		密州	
王章碑		密州	
安平王相孙根墓碑	光和四年	密州	
庐江太守范式碑		济州	蔡邕书
中郎王政碑	光和元年	济州	
任城府君颂		济州	
司隶校尉鲁峻碑	熹平元年	济州	蔡邕书
执金吾武荣碑		济州	

名　目	年　代	地　点	备　考
故司马城铁碑		济州	
谒者景君二碑，	安帝元初元年	济州	
御史大夫郗虚碑		济州	
童恢墓双石阙题			
中常侍曹腾碑	延熹三年	亳州(谯县)	
老子铭	延熹八年	亳州(苦县)	边韶撰
老子碑铭		亳州	钟繇书
幽州刺史朱龟碑	中平二年		有碑阴
赵王武臣碑		宿州	
东海祠碑	永寿元年	海州	
楚相孙叔敖碑	延熹三年	光州	固始令段君立有
堂邑令费君碑	熹平六年	湖州	碑阴　有碑阴
梁相费君碑		湖州	
曹娥碑	元嘉元年	越州	
罗训碑		衡州	
南昌太守谷君墓碑		衡州	
青州刺史刘君碑		衡州	
胡腾墓碑		衡州	
桂防太守周府君勋德碑	熹平元年	桂阳监	
桂防太守周使君碑		韶州	
周公礼殿石楹记			
阳泊侯墓碑	初平五年	成都府	钟会书。刻于殿柱
文文翁学生题名		成都府	凡一百有六人
析里桥陠阁铭	建宁五年	汉州	李翕造
刺史李珦碣		绵州	
中宫令杨畅墓碑		嘉州	

名　目	年　代	地　点	备　考
沛相范史墓阙文		剑州	
文襃墓碑		资州	
中常侍樊安碑		唐州湖阳	故吏立
河间相张平子墓志二碑	延嘉元年	邓州	崔瑗撰并篆
赵国相雍劝石阙碑		剑州	
秦君之碑	延熹七年		
泰山都尉孔宙碑			孔子四十七代孙
小黄门谯君碑	中平四年		
改西岳庙民赋碑	光和二年		庐俶文
孔宙碑阴题名	延熹七年		
孔德让碣	永兴二年	兖州	孔子二十世孙
歆碑	元光四年	绛州	
天禄辟邪字		邓州	南阳宗资墓石兽
周公礼殿记		成都府	上　蔡邕隶书
蔡邕石经　.			西京人收得残石
穸室铭	永建元年		
周府君碑阴		桂阳监	
麟凰赞并记	永建元年		
巴官铁量铭	永平七年		
会稽东部都尉路君阙铭	永平八年		
南武阳墓阙铭	元和三年		
章和石记	章和三年		
郯令景君阙铭	元初四年	济州	
北海相景君碑阴	汉安二年	济州	
敦煌长史武班碑	建和元年	济州	
武氏石阙记	建和元年		

名 目	年 代	地 点	备 考
司隶阳淮开石门颂	建和二年		
吴郡丞武开明碑	建和二年		
张公庙碑	和平元年		
祝长严诉碑	元嘉元年	济州	
从事武梁碑	元嘉元年		
平都侯相蒋君碑	元嘉元年		
东海相栢君海庙碑	永寿元年		
吉成侯州辅碑	永寿三年		有碑阴题名者四十余人
故民英公碑	熹平元年		
议郎元宾碑	延熹二年		
韩府君孔子庙碑	永寿二年		有碑阴
丹阳太守郭旻碑	延熹二年		
封丘令王元赏碑	延熹四年		
冀州刺史王纯碑	延熹四年		
河东地界石记	延熹四年		
成皋令任伯嗣碑	延熹五年		有碑阴
平舆令薛君碑	延熹五年		
尧庙碑	延熹十年	济阴	有碑阴
又尧庙碑	熹平四年		有碑阴
仓颉庙人铭	延熹五年		
仓颉庙碑	光和二年		
西岳二碑	光和二年又三年		
刘寻禹庙碑	光和二年		
白石神君碑	光和六年		
禹庙碑			有碑阴
荆州刺史度尚碑			

名　目	年　代	地　点	备　考
车骑将军冯绲碑	永康二年		
广陵县令王君神道	建宁元年		
冀州从事张表碑	建宁元年	冀州	
堵阳长谒者刘君碑	建宁元年		
金乡守长俊君碑	建宁二年		
柳孝廉碑	建宁二年		
卫尉卿衡方碑	建宁三年		
沛相杨君碑	建宁三年		有碑阴
淳于长夏丞碑	建宁三年		
中郎马君碑	建宁三年		
武都太守李翕碑	建宁四年		有碑阴
仲君碑	建宁五年		
成阳灵台碑	建宁五年		有碑阴
廷尉仲定碑	熹平元年		
堂溪典嵩高山石阙铭	熹平四年		
斥彰长断碑	熹平六年		
太尉郭禧碑			有碑阴
逢童子碑	光和四年		有碑阴童子名盛字伯弥
汉三公碑	光和四年		
郿坑君神祠碑	光和四年		有碑阴
扬州刺史敬使君碑	光和四年		
凉州刺史魏君碑	光和四年		
成阳令唐君碑	光和六年		有碑阴唐君名扶字正南
都乡正街弹碑	中平二年		有碑阴

名　目	年　代	地　点	备　考
尉氏令郑君碑	中平三年		
赵相刘衡碑	中和四年		
围令赵君碑	初平元年		
巴郡太守樊君碑	建安十二年		
绥民校尉熊君碑			有碑阴
司空宗俱碑			有碑阴
冯使君墓阙铭			
琅琊相王君墓阙铭			
武阴令高君墓阙铭			
永乐少府贾君阙铭			
临朐长仲君碑			
富春丞张君碑			
蜀郡太守任君神道碑			
蜀郡属国都尉任君神道碑			
益州太守杨宗墓阙铭			
巴郡太守张府君功德叙			
河南尹苏君碑额			
茅君碑	永光五年	江宁府牛迹山	
郫县碑	建平五年		
蜀郡太守何君阁道碑	建武中元二年	蜀	隶释云东汉隶书此为之首
汉豫州刺史路君阙	永平八年		
南安长王君平乡道碑	永元八年	嘉州	
冯焕碑并阴	永宁二年		
逍遥小石窟题字	汉安元年	简州	
县三老杨信碑	大汉元年	蜀	

名　目	年　代	地　点	备　考
益州太守无名碑	永寿二年		
干敕修孔庙碑两侧人名	永寿二年		共三十五人
江源长进德谒		蜀	
孝子严举碑阴	延熹七年		
司徒孔峡碣			
刘让阁道题字	建宁元年		
孔君碑			疑为孔宏碑
东海庙碑阴	熹平元年		东海相满君立
司隶校尉杨淮碑	熹平二年		同郡卞玉字子珪立
朱巫祭酒张普题字	熹平二年		
司隶校尉鲁峻碑阴	熹平年间	济宁	
武都太守耿勋碑	熹平元年		
郑子真宅舍残碑			
豫州从事尹宙碑		鄢陵县	即季度铭
金广延母纪产碑	光和元年		
舜子巷义井碑阴	光和中		
溧阳长潘乾校官碑	光和四年		潘君讳乾字元卓
司隶从事之碑	光和四年		文字残缺亡其姓氏
张景题字	光和六年		在高联石室梁上，磨灭殆尽
荡阴令张君碑并阴	中平二年		君讳迁字公方，陈留人
外黄令高君碑			
曹全碑	中平二年		
黄龙甘露碑	建安二十六年	眉州彭山县	大小各一
司徒掾梁休碑			
启母石阙题名	安帝时代	嵩山崇福宫	

名　目	年　代	地　点	备　考
少室神道石阙铭			
郎中王君碑			
李翊史人碑			
北屯司马沈君二神道碑			八分书，各刻朱雀形相向
麒麟凤凰碑	永建元年		凡二石高二尺余
中部碑			题名五十余人
平原东郡门生苏衡等题名	建初后立		凡卅余人。或题孔府君碑阴
是邦雄杰碑			是邦雄杰乃碑中之字
学师宋恩等题名		成都府	凡二石
仲秋下旬碑			以其人卒之月日以名碑
故吏应酬等题名			疑为蜀郡太守之碑阴
处士严发碑			
司农刘夫人碑	光和前立		太尉许馘之室
繁长张禅等题名			疑为蜀郡太守之碑阴
杜宣等题名		成都府	字清逸可爱
太尉刘宽禅道			凡二，一书名字，一书官谥
平阳府君神道残字			
残碑十三字			
蒙阴故县庄碑		山东	九行二十一字
王稚子阙铭			
冀州刺史王纯碑	中平四年		
竹邑侯相张寿碑			
冀州从事强表碑	建宁元年		
卫尉卿衡方碑			

名　目	年　代	地　点	备　考
郎中马君碑			
慎令刘君碑			
博陵太守孔彪碑		山东	
成阳灵台碑阴			
梁相赞汛碑			
仙人唐君碑			
唐君字公房成固人			唐君字公房成固人
相府小史夏堪碑			
四皓碑			惠帝为四始作
郑三盆阙铭	建元二年		
范功平磨鉴碑	建平五年		
开通褒斜道碑	永平九年		
戚伯著碑	建武年间		
桂防太守许荆碑			
青衣尉赵孟麟羊窦道碑	永元八年	眉州	
大匠翟鬴碑			
孝女叔先雄碑			
牂牁太守张子阳碑	永建四年	夏阳	
司马迁碑	永嘉四年		
漳河神坛碑	建和三年		汉阳太守殷济立
孔子庙碑	建和五年		是碑已震裂余半
班孟坚碑	建和十年		陈旧鲁国孔畴立
蜀国都尉丁鲂碑	元嘉元年	巴州	孟坚为东太山成人
彭山庙碑	元嘉三年		
孔庙置守百石孔龢碑	永兴元年	兖州	杜仲长立
李母冢碑	永肃元年		

名 目	年 代	地 点	备 考
华山祠堂碑	建安中		长沙王阜所立
广野君庙碑	延熹六年		张昶造并书
封龙山碑	延熹七年	获鹿县	
真道篆地	延熹七年	万州	凡二
郎中马江碑	元嘉三年		
宋子浚碑	建宁四年		
北军中候郭仲奇碑	建宁五年	孟州	
沇州刺史杨叔恭碑	建宁四年		隶释云汉隶之神品
成阳灵台碑	建宁五年		从事孙光等立
桂阳太守赵越碑			
乐成令大尉掾许婴碑	建宁年		
崔瑗墓碑			
崔实碑			
三老碑			清咸丰二年出
廷光残碑			清康熙年间诸城县 出土

上表所录之碑凡 170 余品,然未敢云备,盖金石之出土日多,而一人之聪明有限,金石之书虽多,而有系统者极少,学者惟有自出手眼以考订而已。此表之作,自信颇能予读者以利便,但名目繁杂,难保其无错谬,补订之功,俟诸他日。又因编此表所参考书籍凡十余种,其目如下:

(1)《汉书》(2)《后汉书》(3)《水经注》(4)《集古录》(5)《隶释》(6)《金石录》(7)《两汉金石记》(8)《金石补录》(9)《平津读碑记》(10)《汉石例》(11)《通志》(12)《金石萃编》

古代之碑斫大木为之,形如石牌,于椁前四角树之,穿其中间为辘轳,下棺以牵绕。[①] 汉碑上有一孔,在墓则引棺,在宗庙则丽牲。今曲阜夫子庙济宁州学溧水校官诸汉碑高不逾丈,空其中间,必为引棺丽牲之用。今既失其制,而碑之高大,至于

———————

① 参看《礼·檀弓注》

无度,与古制异矣。抑古今进化之迹,由朴而文,由简而繁,固为一定之理邪？古之美术起于实用,观此益信。乃至原流,诟学者,以竟刻石之说。

第三章　陶器与漆器

一　陶器

《说文》训匋为瓦器。三代早已有之,殷墟之发掘可以证明。就陶质说,殷墟出土者有灰陶、红陶、彩陶、黑陶、白陶及釉陶。灰陶为小屯、龙山、仰韶所共有,红陶为小屯、仰韶两期所共有,彩陶为仰韶式,黑陶为龙山式,白陶、釉陶为殷墟所特有。就形制说,圈足与平底类为最多;圜底三足类次之;圜底单足、凸底、四足又次之。种类有鬲、甗、皿、盘、尊、爵、洗、壶、瓿、釜、盆、碗、杯、罐、缸及并无旧名之"将军盔""喇叭器"。附着品最显著者为盖与耳:盖之形状甚多,有时刻字;耳或作兽头形,有可穿绳者,罕能容手。间或有流,皆平行。就文饰说,除仰韶式之彩器外,均为刻画,粗陶文饰最简单,黑陶与白陶最复杂。文饰之母题有两类,动物形和几何形,亦有介于二者间之符号化动物形。[①] 及周世尚文,陶器之制亦更多而巧。《考工记》分抟埴之工为陶人、旊人二官,以制日用之陶器。宋欧阳修谓:

太宗皇帝时,长安民有耕地得甗,初无识者。其状,下为鼎,三足,上为方甑,中设铜箄,可以开合。制作甚精,有铭在其侧。学士句中正工于篆籀,能识其文,曰:"甗也,遂藏于秘阁。"[②]

此甗疑是周陶人作品。甗者乃无底甑,可见周代陶器之精又比前代更进一步。
旊人所制之器视陶人为精美。因其所制者乃宾宴常用之什物及祭祀所陈之礼器,而与玉器金器并列者,则制必尤精。黄矞言:

先郑读旊为甫,后郑读为放,皆非也。旊当读为脂肪之肪,言所烧之器,面上敷釉,光泽如脂肪也。[③]

①　胡厚宣:《殷墟发掘》,第63页。
②　欧阳修:《集古录跋尾》卷一,《古器铭》。
③　黄矞编:《瓷史》卷一,第4页。

以考古学证之，1929年小屯村之发掘，已发现有一些带釉之陶片，为殷商时代作品，也可以说是中国瓷器最早之渊源。则周代之有瓷器，亦并非怪事。[1]

《说文》训瓷曰瓦器，后世称瓷，在古时统称为瓦。古无釉字，或谓之沫。《檀弓》："明器，瓦不成味。"郑读味为沫，云："沫，靧也。"疏云："沫，黑光也，靧者，以汁泽其面也。"沫即今之釉。[2] 据此，明器不成沫，则其他日用器涂沫可知。有釉之器，吾人可称之为粗瓷。数十年前粤东有李氏发掘秦赵佗墓，发现瓷器多件，一种为暖酒器，系粗瓷所制，形似碗，而底附有烧炭之具。又古瓷瓶数事，古意盎然，奇形异彩，其余瓦器，多未涂釉，则明器之类也。

至汉代陶业更为发达。有官营者（如《汉书》称南山有汉武旧陶，即其证也），有私营者，作坊亦比较集中，商品生产亦逐渐扩大。当时陶业作坊之产品在市场上已经有一定之身价，虽迁地制造时，往往仍在陶器上刻有老作坊之地名。汉代中叶已普遍应用黄色及绿色之釉彩。北方地区之釉陶，釉作浓黄色或浓绿色；陶胎系普通之土，往往烧成红色，器形则多属壶、鼎等物。此种陶釉，初时式样仿效铜器，及至东汉，则与铜器无关；于仓、灶等物模型，亦往往施有同样之釉彩。南方地区盛行硬陶，在器物上施以浅黄色、淡绿色釉，器多属瓶罐之类，近于瓷器。[3] 刘体仁《识小录》曰："明时发隗嚣墓，得酒盏如龙泉窑，色淡黄。"可见汉代确有瓷器之制造，王渔洋谓汉有瓷窑，当有所据。不过，据《说文解字》，西汉人书，仍以瓷为瓦器。刘歆《西京杂记》邹阳《酒赋》云："清醪即成，绿瓷既启。"邹阳武帝时人，可见绿瓷必当时所尚。王渔洋《池北偶谈》，称宋荔裳于秦州隗嚣故宫得汉瓷盏二，内有鱼藻纹，王西樵曾为作歌。则雕花瓷已早见于前汉矣。[4]

汉代陶制之明器（冥器汉代亦称秘器），由于统治阶级之厚葬而应用日益广泛，后汉且设官（东园匠令丞）负责制造。据《后汉书》卷十六《礼仪志》，大丧用瓦明器计有瓮三，容三升；甒二，容三升；瓦镫一；形方酒壶八，瓦灶二；瓦釜二；瓦甑一；瓦鼎十二；容五升；瓦案九；瓦大杯十六；容三升；瓦小杯二十，容二升；瓦饭盘十；瓦酒樽二，容五斗。瓮、甒不言瓦，余皆言瓦，示与粗陶有别，即粗瓷也。

汉代作为明器之陶器种类甚多。西汉早期有壶、钫、鼎、瓮、缶、盆、罐釜之类。

① 详见李济之：《殷商陶器初编》，《安阳发掘报告》第1期，1929年出版。
② 参看黄孟：《瓷史》卷一，第4页。
③ 参看王仲殊：《汉代物质文化略说》，《考古通讯》1956年第1期。
④ 黄孟《瓷史》卷一第6页有此一说。

西汉中期,除上述各种外,加上缸、匏、壶、簋、盉、纺锤、井、灶、屋、囷等。东汉有壶、鼎、簋、盉、盒、盆、缸、碗、勺、案、耳杯、三足釜、提桶、井、灶屋、仓、车、船、炉、灯台、砚台、陶矛、陶刀、陶戟、人俑及畜俑等。

陶器之主要部分依靠陶轮制成,器物之附属部分则普遍利用印模法。陶器上之纹饰,用戳子逐个逐段打印,或在模子中一次印出各种几何花纹,并由若干平行线组成弦纹。因此陶器花纹以几何花纹为最多,篦纹、水波纹、皱纹、鳞纹亦常见,陶器并有时刻有文字。

两汉陶器属细泥硬陶,胎质坚实作灰白色,烧度火候高,器面普遍施以黄色或绿色釉。不过,当时所施之釉,其中含有多量之铅,故日久变成褐色。西汉陶器,釉仅达器腹部;东汉前期者达器足部;后期者达器底部。东汉釉加上青白色及浅青色二种。西汉釉入土后易剥落,仅露灰白色陶衣,东汉釉剥落较少。西汉另有作红色或灰褐色不施釉之陶器,火候低,烧成易,但质地脆落,易于破碎。①

近年出土汉陶器之多,不可胜数。而最奇特者则为1954年12月广州市东郊东汉砖室墓发现之陶船。"陶船,长五四公分,通高一六公分,前宽八点五公分,中宽一五点五公分,后宽一一点五公分。船作长条形,首尾狭,中部较宽,底平。船首处两边安插桨架三根,舱艎横架八木以为担。有梁担则骨干坚强,食水可深,风涛不能掀簸。船内分前中后三舱(后舱即舵楼),前舱矮而宽,中舱略高,成方形,上盖作圆形而微凸之蓬顶,后舱特高,稍狭。前舱及后舱之上盖,均作拱形之蓬顶,船尾部为小特矮小之尾楼,后舱右侧附一小间,有门互通,大概是厕所。船前有锚,船后有舵,两舷为司篙之走道。船上有俑六个(俑高约六公分),其中一俑两手持圭形物一件,匍匐于地,因为发现时已被搞乱,原来所在位置不详。在船前侧一俑,倚栏而立,作远眺状。尾楼处一俑,跪于篷盖之上,俑缺上半,其余三俑分立于两边走道及前舱内,在右边走道之俑,左手抱一物,右手外扬,作除步而走之姿态。"②

吾人从此陶船模型,可以窥见汉代海上交通工具之一斑。此种船形与今日广东海上之大木船略约相似,使吾人更觉陶工表现实物之高度技巧。此种雕塑品,形体较巨,且相当复杂。因此,又可以代表汉代静物雕塑品之上选。

此外,汉陶俑亦有非常动人之作品。例如北京故宫博物院陶瓷馆藏有汉俑女立像(图版第十),把女性之温柔性格、美丽仪容、娴雅态度在一块捏成之泥土上完全

① 参看胡肇椿编:《秦汉魏晋考古参考资料》,广东省文化艺术干部学校油印讲义,第7页。朱杰勤著:《陶瓷小史》,《中山大学史学专刊》第一卷第3期,1936年4月出版。
② 详见《广州市东郊东汉砖室墓清理纪略》,《文物参考资料》1955年第6期。

表现无遗。又辉县出土之陶狗(图版第十一)及母羊(图版第十二),不独形状如真,而且神情活现。狗之稳步前进与母羊之呼唤小羊,前者之前脚表现有力,而后者踟蹰,一边盼望,一边长呼,使人发生无限之美感。既能反映客观现实,又能突出题材,简朴雄健。此种形象特征之表现方法,实为古典雕塑奠定良好的现实主义基础。[①]

二 漆器

漆器盛行于战国(公元前 403—前 221)时代,如养生送死之具(如几、案、盘、奁及棺木等)及武器之柄、鞘,都用漆髹。随漆器发展者,尚有与漆器相关之细木工,夹纻与丝织细工等,以及漆油及颜料之炼制技术,均有相当之发展。特别彩绘方面,表现更为优秀。其色彩绚丽,花纹流丽,丰富多彩,带有浓厚之民族色彩。[②]

近年出土之漆器甚多,其上有纪年铭。而散布于遐方之漆器,有平壤石岩里出土之始元二年(公元前 5 年)漆耳环,乐浪古坟出土之元始四年金铜扣漆耳杯。乐浪古坟出土之刻画夹纻漆盘及金铜扣夹纻漆盒。石岩里出土之金铜扣漆扁壶及漆盒。乐浪王盱墓发现之神仙画像漆盘等。元始四年金铜扣漆耳杯一器,尚能保存完整,除上有涡文外,傍有铭文:

元始四年,蜀郡西工。造乘舆髹羽画木黄耳棓。容一升十六籥。素工齿。髹工立。上工当。铜耳黄涂工古。画工定。羽工丰。清工平。造工宗造。护工卒史章、长良、丞凤、橼隆、令史褒主。[③](图版第十三)

扣即以金属镶器之口沿顶足,此种技术首创于战国时代,至汉更为发展,以蜀汉工人为最精。所以乐浪出土之漆扣器多刻明由蜀郡工人所造。汉谏大夫贡禹尝劝元帝节省,指出:"蜀广汉主金银器,岁各用五百万。……见赐杯案,尽文画,金银饰。"(《汉书》卷七十二《贡禹传》)且说明孝文皇帝时,"器亡雕文金银之饰"。可见汉代用扣之侈风至元帝时始大盛也。

王盱墓出土之漆器中有永平十二年神仙画像漆盘,尤为特殊。盘作丸盘形,径一尺六寸八分,高九分。木心夹纻加漆,内涂黑地朱漆,外施黑漆。盘内作神仙像,

① 参看刘开渠:《中国古代雕塑的杰出作品》,《文物参考资料》1955 年第 1 期。
② 参看商承祚编:《长沙出土楚漆器图录序》。
③ 详见梅原末治著:《支那汉代纪年铭漆器图说》。

以黑黄朱绿色漆之,二神仙岩上对坐,一麟鹿奔驰于右侧,其中一像,观其发饰,似是一女子(指西王母?)。岩石草叶,点缀成趣。吾人于此,可窥见汉画之一斑。(详见绘画一章)有一行铭文刻作隶体:"永平十二年,蜀郡西工。緂紵行三丸。治千二百。卢氏作。宜子孙。牢。"

三丸之义与三垸同,言漆之厚施。牢者有牢固之义,语兼吉祥。"治千二百"或为制此器所需之费也。书法流逸,似非出于一般工匠之手。铭文四角有四兽形,对称相映,更见雅致。"緂紵"是用麻布掺和灰漆髹成器物之谓。緂又作夹或侠。

近年来,我国考古发掘事业,随全国基建工作之广泛展开而日益发展。各地发现之汉墓中有不少漆器,难以备述。广东地区汉墓出土之漆器,属于西汉者其中有木胎漆盘,盘内涂朱漆,绘画作变形之凤纹图案。亦有文字,但非纪年。至于东汉墓之漆器,尤为丰富多彩。东汉漆器是夹紵胎,器有奁、簏(涂漆均内红外黑),圆形、椭圆形及方形之素首饰盒(内外均涂黑漆)、耳环、弩机匣、戟匣、弓等。花纹图案以涡纹、云纹为地纹,怪兽、猴、虎、鹿、兔、鸟等写实的形象为主纹,笔法生动,对称恰当。赋色有朱、绿、蓝灰等,亦调和美观。耳杯之耳部是嵌银丝镶铜者,即所谓金扣漆杯,在艺术上均有高度成就,值得重视。即此一斑,可见其余。

第四章　书学

柳子厚论文之言曰:"近古而尤壮丽者,莫若汉之西京。"惟书亦然。"夫汉自宣成而后,下逮明章,文皆似骈似散,体制难别。明章而后,笔无不俪,句无不短,骈文以成。散文篆法之解散,骈文隶体之成家,皆同时会,可以观世变矣。"[①]吾谓书之体制,至汉而极,其气体之高,亦复皋牢百代。史游作章草,蔡邕作飞白,刘德升作行书,皆汉人也。晚季变真楷,后世莫能外也。

一　章草

隶书由秦代开始,至东汉末年方成定型。西汉文字介乎篆隶之间,在汉器物上铭文可见。民间书法力求简易迅速,于是损隶体而变成为一种草书,如流沙坠简中之书法。此种创造性之变革,大便于用,于是遂为士大夫阶级采用,加以改修,勒为

① 　参看康有为:《广艺舟双楫》。

定式,所谓章草是也。章草之名托始于《急就章》。汉元帝时,黄门令史游作《急就篇》都三十二章,举凡姓氏、品数、官府、市里之名,莫不备具。法用藁书,以赴速急就,便于缮写,为草书之权舆。"所谓草章者。正因游作是书,以所变草法书之,后人以其出于《急就章》,遂名章草耳,今本每节之首,俱有章第几字,知《急就章》乃其本名,或称《急就篇》,或但称急就,乃偶然异文也。"①史游之《急就章》吸收俗书之变体并推广《仓颉》、《爰历》、《博学》、《凡将》等篇,参以古籀篆文而成,为古小学家所必讲。其为用,使转流速,转篆隶为省便,实为最简易之字体焉。当汉之时,为人师者,尝合《仓颉》、《爰历》、《博学》、蔡邕各篇以为课,每章以六十字为断。其考试制度,童子十七岁以上,试字九千,乃得为吏。虽无试草之明文规定,笺启章奏,咸奉为通行之字体焉。故此种书,实风行一时者也。所谓"史游制草,始务急就,婉若回鸾,攫如搏兽,迟回缣简,势欲飞透,敷华垂实,尺牍尤奇,并功惜日,学者为宜"②。其实此举非一人所能独擅也。

章草于元成之间列于秘府,其时朝野诸人,莫不贵仰而争习之。东汉杜操善章草,章帝雅爱其迹,诏使上书言事,人多法之,时称章草之圣,而徐干、崔瑗、崔实、张芝、张超、蔡邕相继作,而章草乃骎骎称盛云。

二 飞白书

飞白书者,后汉左中郎蔡邕所作,乃八分之轻者,变楷制而成,本是宫殿题署,势既径丈,字宜轻微不满,名为飞白。按汉灵帝熹平年诏蔡邕作《圣皇篇》,篇成,诣鸿都门上。时方修饰鸿都门,伯喈傅诏门下,见役人以垩帚成字,心有悦焉,归而为飞白之书。汉末魏初,并以题署宫阙,其体有二:创法于八分;穷微于小篆。自非蔡公设妙,岂能诣此?③ 张怀瓘《飞白赞》云:"妙哉飞白,祖自八分。有美君子,润色斯文。丝萦箭激,电绕雪雰。浅如流雾,浓若屯云。举众仙之奕奕,舞群鹤之纷纷。谁其覃思?于戏蔡君!"可谓形容尽致。但伯喈此制,乃受役人之启发,则不能独擅其美矣。后世祖述之者代不乏人,如韦诞、张弘等,则其尤者也。

① 纪昀:《四库全书总目提要》小学类二。
② 张怀瓘:《书断》上。
③ 张怀瓘:《书断》上。

三　行书

自隶法扫地，而真几于拘，草几于放，介乎两间者，行书有焉。于是兼真则谓之真行，兼草则为之行书。爰自汉末，有颍川刘德升者实精此体，即正书之少伪，务贵简易，相间流行，故谓之行书。德升以下复有钟繇、胡昭者，同出其门，皆足名家。张怀瓘《行书赞》曰："非草非真，发挥柔翰。星剑光芒，云虹照烂。鸾鹤婵娟，风行雨散。刘子滥觞，钟、胡弥漫。"即谓此也。

上述三种书体，皆为汉人特创，对于我国文字学之贡献，实非鲜浅。文字一物，本为表现思想之符号，苟能达意，愈简愈佳。我国文字，以形为主，字之结构复杂，则人将记忆为难，而书写又复需时，故欲文化之进步，应有改良文字之策划也。汉代书家甚盛，其他书体，各有专家，容述于下。

四　书家

汉代字迹，稽之记载，索之金石，其数量之多，实足令人咋舌。则汉代书家之盛，可想而知。但一事犹有憾者，则汉碑书人姓名多不著，年代久远，更无可考，故欲考汉代书家之名字，惟有于典籍中求之，亦限于缙绅先生，且汉朝极重书，有超人之技者往往可擢高官。故此项人才亦集中于士大夫阶级也。兹择其要，略著于篇。

萧何：沛人也。立国有功，封酂侯，为相国，谥文终侯。善篆籀。羊欣称，何为前殿，覃思三月以题其额，观者如流水，何便用秃笔，常自为之。其用退笔书尤工云。

司马相如：字长卿，蜀郡成都人也。帝读《子虚赋》而善之，召问请为游猎之赋。上令尚书为笔札，赋奏，天子以为郎，尝从上至长杨猎，因上疏谏，拜为文园令。[1] 所著有《凡将篇》，传诵一时，为小学之巨著。[2]

张世安：字子孺，少以父任为郎，用善书，给事尚书。宣帝即位，拜为大司马车骑将军，领尚书事，更为卫将军，谥敬侯。[3]

张彭祖：张世安之子，与上同席砚，封为阳都侯。[4]《九品书人》论其行草品上之下。

① 班固：《汉书》卷五七，《司马相如传》。
② 班固：《汉书·艺文志》
③ 班固：《汉书》卷五九，《张安世传》。
④ 班固：《汉书》卷五九，《张安世传》。

严延年：字次卿，东海下邳人也。为河南太守。为人短小精悍，敏捷于事，尤巧为狱文，善史书，奏成手中，奄忽如神。① 其书雅近赵高，时称其妙，后以罪弃市。②

史游：汉元帝时黄门令，作《急就章》，存字之梗概，损隶之规矩，纵任奔逸，赴俗急就，因草创之义，谓之草书。

李长：成帝时将作大匠，作《元尚篇》，仓颉中正字也。③

张敞：字子高，河东平阳人也。守京兆，复拜冀州刺史、太原太守。④《仓颉》多古字，俗师失其读，宣帝时征齐人能正读者，张敞从受之。⑤ 三王以来，古文之学盖绝，子高精勤而习之，好古博雅，有缉熙之善焉。⑥

杜邺：字子夏，扶风茂陵人，凉州刺史，工古文。⑦

刘向：字子政，本名更生，元帝初为散骑宗正给事中。成帝即位，更名向，为中郎，使领护三辅都水，迁光禄大夫。刘向博览群书，尤工书画。其校中秘书，自《史籀》以下凡十家，序为《小学》，次于六艺之末。⑧

孔光：字子夏，孔子十四世孙也。为大司徒、太傅、太师，历三世，前后十七年，赠博山侯，谥简烈侯。孔光经行著修，书法古雅，有足称者。⑨

扬雄：字子云，蜀郡成都人也。游京师，奏赋，除为郎，给事黄门，三世不徙官，莽世转大夫。作奇字，嗜酒，好事者载酒肴从游学。⑩ 元始中征天下通小学者以百数，各令记字于庭中，扬雄取其有用者以作《训纂篇》，续《仓颉》，又易《仓颉》中重复之字，凡八十九章。⑪

爰礼：沛人。孝平时征礼等百余人，令说文字未央庭中，以礼为小学元士，善书。⑫

陈遵：字孟公，杜陵人，略涉传记，赡于文辞，性善书，与人尺牍，主皆藏去以为荣。王莽素奇遵才，起为河南太守。既至官，召善书吏十人于前，治私书谢京师故

① 班固：《汉书》卷九〇，《严延年传》。
② 张怀瓘：《书断》。
③ 参看《汉书·艺文志》。
④ 班固：《汉书》卷七六，《张敞传》。
⑤ 参看《汉书·艺文志》。
⑥ 参看张怀瓘《书断》。
⑦ 参看张怀瓘：《书断》。
⑧ 参看班固《汉书》卷三六，《刘向传》。
⑨ 参看班固《汉书》卷八一，《孔光传》。
⑩ 班固：《汉书》卷八七，《扬雄传》。
⑪ 参看《汉书·艺文志》。
⑫ 许慎：《说文解字叙》。

人，遵凭几口占书吏，且省官事，书数百封，亲疏各有意，河南大惊，复为九江及河内尉。[①] 遵善篆隶，每书一座皆惊，时人谓之"陈惊坐"。按十八体书，芝英篆陈遵所作。在汉中叶武帝临朝，爰有灵芝三本，植于殿前，既歌《芝房》之曲，又述芝英之书，陈氏即芝英之祖云。[②]

杜林：字伯山，扶风茂陵人也。少好学深沉，家既多书，又外氏张竦父子喜文采。林从竦受学，时称通儒。建武六年征拜御史。前于西州得古文《尚书》一卷，尝宝爱之，虽遭艰困，握持不离身。代朱浮为大司空，称为任职相。[③] 按《书断》（张彦远集《法书要录》卷八）云："（林）尤工古文，过于邺也。故世言小学由杜公。尝于西河得漆书古文《尚书》一卷，宝玩不已，每困厄自以为不能济于乱世，尝抱经叹曰：'古文之学，将绝于此日。'初卫密方造林，未见则暗然而服，及会面，林以漆书示密曰：'常以此道将绝，何意东海卫君复能传之，是道不坠于地矣。'子曰：'德不孤，必有邻，'岂虚也哉！光武建平中卒。"

卫宏：字敬仲，东海人也。少与河南郑兴俱好古学，作《毛诗传》，从大司空杜林更受古文《尚书》，为作训旨，由是古学大兴。光武以为议郎。有《诏定古文字》一卷行世。[④]

曹喜：字仲则，扶风平陵人。章帝建初中为秘书郎，篆隶之工，收名天下。蔡邕云："扶风曹喜，建初称善。"卫恒云："喜善篆，小异于李斯。邯郸淳师焉，略究其妙，韦诞师淳而不及也。喜悬针、垂露之法，后世行之。仲则小篆书隶入妙。"[⑤]

杜度：御史大夫延年曾孙，本名操，为魏武帝讳，改为度。章帝时为齐相，善草书，章帝爱之，诏令上表亦作草字，时称草圣。[⑥]

班固：字孟坚，九岁能属文，及长，遂博贯载籍，九流百家之言，无不穷究。显宗召诣校书部，除兰台令。后迁玄武司马。[⑦] 班固工篆，李斯、曹喜之法，悉能究之。昔李斯作《仓颉篇》，高作《爰历篇》，胡母敬作《博学篇》，汉兴，闾里私合之，谓《仓颉篇》，断六十字为一章，凡五十五章。至平帝元始中，征天下通小学者以百数，各令记字于未央庭中，扬雄取其可用者作《训纂篇》二十章，以纂续《仓颉》也。孟坚乃复续

① 班固：《汉书》卷九二，《陈遵传》。
② 参看张怀瓘《书断》。
③ 范晔：《后汉书》卷二七，《杜林传》。
④ 范晔：《后汉书》卷七九下，《卫宏传》。
⑤ 参看张怀瓘《书断》。
⑥ 参看张怀瓘《书断》。
⑦ 范晔：《后汉书》卷七〇下，《班固传》。

十三章。和帝永初中，贾鲂又撰异字及固所续章而广之为三十四章，用训诂之末字以为篇末，故曰《滂喜篇》。言滂沱大盛，九百二十三章，文字备矣。明帝使孟坚成父彪所述《汉书》，永平初受诏，至章帝建初二十五年而成，以窦宪宾客，系于洛阳，大小篆入能。①

徐干：字伯张，扶风平陵人，官至班超军司马，善章草书。班固与超书称之曰："得伯张书，藁势殊工，知识读之，莫不叹息，实亦艺由己立，名自人成。"②

贾鲂：和帝时贾鲂撰《滂喜篇》，以《仓颉》为上篇，《训纂》为中篇，《滂喜》为下篇，所谓《三仓》也。皆用隶字写之，隶法由兹而广。③

王溥：琅琊王溥即王吉之后，安帝时家贫不得仕，乃挟竹简插笔于洛阳市佣书。善于形貌，又多文辞。来儌其书者，大夫赠其衣冠，妇人遗其珠玉。一日之中，衣宝盈车而归，积粟子廪，洛阳称为善笔，而得富。后以一亿输官，得中垒校尉。④

崔瑗：字子玉，崔骃子也。早孤好学，能传父业，诸儒宗之。举茂才，迁济北相，善章草，师于杜度。点画精微，神变无碍，利金百炼，美玉天姿，又谓冰寒于水。王隐谓之草贤。又妙小篆。今有张平子碑。著《草书势》七言，凡五十篇，今《唐书·艺文志》犹载崔瑗撰《飞龙篇》，合篆草势三卷。以顺帝汉安二年卒，年六十六。⑤

崔实：字子真，一名台，字元始，崔骃之子也。桓帝初举至孝独行，后为五原太守，召拜尚书。善章草，雅有父风，张茂先甚称之。⑥

许慎：字叔重，汝南召陵人也。少博学，时语曰："五经无双许叔重。"为郡功曹，举孝廉，再迁除洨长。尤善小篆，师模李斯，甚得其妙。作《说文解字》十四篇，万五百余字，皆传于世。安帝末年卒。⑦

尹珍：牂牁人。桓帝时自以生于荒裔，不知礼义，乃从汝南许慎受经书图纬。学成，还乡里教授，于是南域始有学焉。珍官至荆州刺史。善书，人鲜知之。⑧

张芝：字伯英，奂之长子，最知名。少持高操，以名臣子勤学，文为儒宗，武为将表，太尉辟公车有道，征皆不至，号张有道，尤好草书，学崔、杜之法。家之衣帛，必书而后练。临池学书，水为之黑。下笔则学楷则，号忽忽不暇草书，为世所宝，寸纸不

① 参看张怀瓘《书断》。
② 参看范晔《后汉书·班固传》及张怀瓘《书断》。
③ 参看张怀瓘《书断》。
④ 王嘉：《王子年拾遗记》卷六。
⑤ 参看范晔《后汉书》卷五二《崔瑗传》及张怀瓘《书断》。
⑥ 范晔：《后汉书》卷五二，《崔实传》。
⑦ 范晔：《后汉书》卷七九，《许慎传》。
⑧ 王愔《古今文字志》载尹珍之名。

遗。韦仲将谓之草圣。其行书则二王之亚也,又善隶书。以献帝初平中卒。伯英草行入神,隶书入妙。时赵袭、罗辉亦以书称,颇自矜持。芝尝自谓上比崔、杜不足,下方罗、赵有余,人以为至论。世谓芝书如武帝爱道,凭虚欲仙,或以似春虹饮涧,落霞浮浦,其知言哉![1]

张昶:伯英之季弟,字文舒,为黄门侍郎,尤善章草。家风不坠,奕叶清华,书类伯英,时人谓之亚圣。又极工八分。华岳庙前一碑,建安十年刊也,祠堂碑,昶造并书。以建安十一年卒,文舒章草入妙,隶书入能,并有重名,传于海内。[2]

朱赐:杜陵人,官太仆,时称工书。[3]

罗晖:字叔景,京兆杜陵人,官至羽林监。桓帝永寿年卒。善草,著闻三辅。[4]

赵袭:字符嗣,京兆长安人,为敦煌太守,与罗晖并以能草见重关西,而矜巧自与,众颇惑之。与张芝素相亲善,灵帝时卒。[5]

姜诩、梁宣、田彦和:姜诩(姜孟颖)、梁宣(梁孔达)、田彦和,皆伯英弟子,有名于世。[6]

苏班:平陵人也,五岁能书,甚为张伯英所称叹。[7]

蔡邕:字伯喈,陈留圉人也。仪容奇伟,笃孝,博学能画,又善音乐,明天文数术灾变。工书绝世,尤得八分之精微,体法百变,穷灵尽妙,独步古今。又创造飞白,妙有绝伦,动合神工,真异能之士也。羊欣云:"伯喈入嵩山学书于石室内,得一素书,角垂芒,篆写李斯并史籀用笔势,伯喈得之,不食三日,乃大叫欢喜,若就数十人。喈因读诵三年,便达妙其旨。"此虽未足信,然其书入妙,于此可见。建宁中拜郎中。熹平四年奏求正定六经文字,灵帝许之,邕乃自书册,使工镌刻,立于太学门外。碑始立,观视及摹写者,车乘日千余两,填塞街陌。初平元年拜左中郎将,封高阳乡侯。董卓用天下名士,而邕一日七迁,光照容显,顾宠彰著。王允诛卓,收伯喈付廷尉,以献帝初平三年死于狱中,年六十一。伯喈八分、飞白入神,大篆、小篆、隶书入妙,尝著《篆势》云。[8]

赵瓌、刘弘、张文、苏陵、傅桢、左立、孙表:《隶释》称:"史称蔡邕自书丹使工镌

① 参看范晔《后汉书》卷六五《张奂传》、王愔《古今文字志》及张怀瓘《书断》。
② 参看范晔《后汉书》卷六五《张奂传》、王愔《古今文字志》及张怀瓘《书断》。
③ 张怀瓘:《书断》。
④ 张怀瓘:《书断》。
⑤ 张怀瓘:《书断》。
⑥ 卫恒:《四体书传并书势》。
⑦ 张怀瓘:《书断》。
⑧ 参看范晔《后汉书》卷六〇下《蔡邕传》及卫恒《四体书传并书势》、张怀瓘《书断》、羊欣《笔法》。

刻,今所存诸经,字体各不同,虽邕能分善隶,兼备篆体,但文字之多,恐非一人可办。史云邕与堂溪典等正定诸经,别有赵𡘉、刘弘、张文、苏陵、傅桢、左立、孙表数人。窃意其间必有同时挥毫者。"按《东观余论》:"右经《论语》之末题云:'诏书与博士臣左立,郎中臣孙表。'又有一版《公羊》,其末云:'臣赵𡘉,议郎臣刘弘,郎中臣张文,臣苏陵,臣傅桢。'"亦可为七人共事之证。

刘陶:字子奇,一名伟,颍川颍阴人。济北贞王勃之后,陶明尚书训诂古文,是正文字三百余事,名曰中文《尚书》。灵帝时为谏议大夫。①

刘德升:字君嗣,颍川人。桓帝之时以造行书擅名,虽以草创,亦丰妍美,风流婉约,独步当时。胡昭、钟繇,并师其法,世谓钟繇行狎书是也。而胡书体肥,钟书体瘦,亦各有君嗣之美。尝夜观天象,忽然有悟,因造璎珞篆云。②

张超:字子并,河间郑人,灵帝时从车骑将军朱俊儁征黄巾为别驾司马。善于草书,擅名一时,字势甚峻,吴人以皇象方之,范晔云:"超草书妙绝。"③

师宜官:南阳人。灵帝好书,征天下工书者于鸿都门,至数百人,八分称宜官为最。大则一字径丈,小则方寸千言。甚矜能而性嗜酒,或时空至酒家,因书其壁以售之,观者云集,酤酒多售,则铲灭之。后为袁术将。耿球碑,术所立,宜官书也。④

梁鹄:字孟皇,安定乌氏人,少好书。而灵帝好书,世多能者,而师宜官为最,其矜甚能,每书辄削焚其札。梁鹄乃益为版而饮之,候其醉而窃其札。鹄卒以攻书至选部尚书。于是曹操欲为洛阳令,鹄以为北部尉。鹄后依刘表,及荆州平,曹操募求鹄,鹄惧,自传诣门,署军假司马。使在秘书,以勤书自效。曹操甚爱其书,常悬帐中,又以钉壁,以为胜宜官也。于是邯郸淳亦得次仲法,淳宜为小字,鹄宜为大字,不如鹄之用笔尽势也。⑤

毛弘:字大雅,河南武阳人,服膺梁鹄,研精八分,亦成一家法。献帝时为郎中,教于秘书。古文、隶书、章草,并皆佳妙。⑥

左伯:字子邑,东莱人,特工八分,名与毛弘等列,小异于邯郸淳,亦擅名汉末。尤甚能作纸。汉兴用纸代简,至和帝时,蔡伦工为之,而子邑尤得其妙。故子良答王僧虔书云:"左伯之纸,妍妙辉光;仲将之墨,一点如漆;伯英之笔,穷神尽思,妙物远

① 范晔:《后汉书》卷五七,《刘陶传》。
② 张怀瓘:《书断》。
③ 参看范晔《后汉书》卷八〇上《张超传》及张怀瓘《书断》。
④ 张怀瓘:《书断》。
⑤ 参看陈寿《三国志·魏志》卷一《武帝操传》注及卫恒《四体书传并书势》、张怀瓘《书断》。
⑥ 张怀瓘:《书断》。

矣,邈不可追。"然子邑之八分,亦犹斥山之文皮,即东北之美者也。①

荀爽:字慈明,一名谞,荀淑之子也。延熹元年,太常赵典举爽至孝,拜郎中,献帝时进拜司空。生平以书翰见称。②

朱登:字仲条,善隶,建宁中尝书卫君碑。③

徐安于:东洋公徐安于搜诸《史籀》,得十二时书,皆象神形也。④

唐终:鲁人,当汉魏之际,梦蛇绕身,寤而作蛇书。⑤

郭伯道:按《书品》:"郭伯道品中之上,论曰伯道里居,朝廷远讨其迹。"

王绮:按《九品书人》:"王绮正隶草,品上之上。"

王瞻:善书。金张天赐集古名家草书一帖曰《草书韵会》,其所取汉诸家中有王瞻,可以见矣。⑥

罗昐:善行书。⑦

刘悺:有隶书巴郡太守繁敏碑。⑧

李巡:汝阳人,善书。巡以诸博士有行赂定兰台漆书经字以合其私文者,乃白帝共刻五经文于石。⑨

刘表:字景升,为书家祖,钟繇、胡昭皆受学。其与袁尚兄弟书,笔力不减崔、蔡。⑩

曹操:魏武帝姓曹氏名操,字孟德,沛国谯人。尤工章草,雄逸绝伦,年六十六薨。操书传世绝少,惟《贺捷表》元时尚有本。所传《大飨碑》乃武帝篆。张华云:"汉安平崔瑗,字实。弘农张芝弟昶并善书,而魏武亚焉。"⑪

诸葛亮:字孔明,琅琊阳都人,先主(刘备)策为丞相,建兴元年封武乡侯,谥忠武侯。蜀主采金中山铁铸八剑,并是亮书。又作三鼎,皆孔明篆,隶、八分书极工妙。《宣和书谱》:"(诸葛亮)善画,亦喜作草字,虽不以书称,世得其遗迹必珍玩之。有创物之智,出于意匠,为木牛流马皆足以惊世绝俗,而八阵图咸得其要,必是心画之妙,

① 张怀瓘:《书断》。
② 范晔:《后汉书》卷六二,《荀淑传》。
③ 陶宗仪:《书史会要》。
④ 韦续:《墨薮》。
⑤ 韦续:《墨薮》。
⑥ 参看陶宗仪《书史会要》及杨慎《墨池琐录》。
⑦ 陶宗仪:《书史会要》。
⑧ 陶宗仪:《书史会要》。
⑨ 李巡事迹见于《后汉书》卷七八《吕强传》。
⑩ 《三国志》卷六《刘表传》及《襄阳府志》。
⑪ 《三国志·魏志》卷一《武帝操传》及《书断》。

可以不学而能,盖绪余以及于此耳……今御府所藏草书一《远涉帖》。"①

诸葛瞻:亮子,字思远。工书画,强识,蜀人追思亮,咸爱其才敏,每朝廷有善政佳事,虽非瞻所建倡者,皆曰:"诸葛侯之所为也。"景耀四年为行都护卫将军,平尚书事。②

张飞:字益德,涿郡人也。章武元年迁车骑将军,领司隶校尉,封西乡侯,谥曰桓。飞虽桓桓武夫,然亦擅书,涪陵有张飞刁斗铭,其文字甚工,飞所书也。张士环诗云:"人间刁斗见银钩。"即指此也。③

许靖:字文休,汝南平舆人,建安十六年转在蜀郡。先主即尊号,策靖作司徒。靖年逾七十,丞相诸葛亮皆为之拜。其书亦有名,以行草为美。④

刘敏:零陵人,优之孙。优父绰,本彭城人,为零陵太守,因徙家焉。敏善草书,帝禅时,除侍御史,为扬威将军,以功封云亭侯,拜成都大尹。⑤

皇甫规妻:扶风马夫人,大司农皇甫规之妻也。规初丧室家,后更娶之,妻善属文,能草隶书,时为规答书记,众怪其工。后夫人寡,董卓聘以为妻,夫人不屈,卓杀之。⑥

蔡琰:字文姬,蔡邕之女也。博学有才辨,又妙于音律,兴平中乱,没于南匈奴,曹操赎之。操因问曰:闻夫人家多典坟,独能忆识不?文姬曰:"昔亡父赐书四千许卷。今所忆裁四百余篇耳。"操曰:"当使十吏就夫人写之。"文姬曰:"男女之别,礼不亲授。乞给纸笔,真草惟命。"于是善书送之,文无贻误,常自书《胡笳引》十八章,极可观。⑦

以上所述,皆为汉代书家之最著名者。其实汉代书家,固不仅此数,惟此数人,卒以其缙绅先生故而名,纪传所传,特别着眼于立功立德立言之大事业,书固视为小技,有时波论及之。民间书家,岂无一二特出之人,即如黄门给事之流,亦尽有良材能手,但以卑官小吏姓名不著于记载,卒无从考见。况当时之史家,其目光常局于一君一主之间,龚定盦云:"君后通史书者班谢皆濡笔以纪。"可谓一语破的。

① 《三国志·蜀志》卷三五《诸葛亮传》及《法书苑》、《宣和书谱》。
② 《三国志·蜀志》卷三五,《诸葛瞻传》。
③ 参看《三国志·蜀志》卷三六《张飞传》及《丹铅总录》。
④ 参看《三国志·蜀志》卷三八《许靖传》。
⑤ 吕思湛:《永州府志》。
⑥ 范晔:《后汉书》卷八四《列女传·皇甫规妻传》及张怀瓘《书断》。
⑦ 张怀瓘《书断》云:"邕女琰,甚贤明,亦工书。"可以参证。

五 书论

我国古人对于美术作品,往往视为不可言诠之一物,偶下批判,必涉抽象。例如晋王珉《行书状》所谓:

> 邈乎嵩岱之峻极,烂若列宿之丽天。伟字挺特,书奇秀出。扬波骋艺,余好宏逸;虎踞凤跱,龙伸蠖屈。资胡氏之壮杰,兼钟公之精密。总二妙之所长,尽要善乎文质。详览字体,究寻笔迹;粲乎伟乎,如珪如璧。宛若盘螭之仰势,翼若翔鸾之舒翮。或乃飞笔放体,雨疾风驰;绮靡婉娩,纵横流离。[①]

似此之类,非止一端。一由于我国文人,最喜咬文嚼字,虽一二语可以了然者,亦往往引饰至数十言,风云月露,鸟兽虫鱼,满于篇幅;二由于我国美术,例重精神,浅言之则不足以示人,略言之又过于笼统,故作艰深,以文浅陋,讲者自谓心传,听者甚难入窍。"鸳鸯绣出从君看,不把金针度与人。"振古如斯,可为永叹。又凡精于此道者,往往不肯轻言,善《易》者不占,善《诗》者不说,示人以不可测,身怀绝技,秘不传人,身死而技亦随没,此昔日之积弊也。汉之书家虽甚多,而书学之评论则甚罕闻,左右求之,亦仅数家而已,兹略述之,以存梗概。

萧何论笔势曰:

> 夫书势法犹若登阵,变通并在腕前,文武遣于笔下,出没须有倚伏,开阖借于阴阳。每欲书字,喻如下营,稳思审之,方可下笔。且笔者心也,墨者手也,书者意也,以此行之,自然妙之。[②]

扬雄论书曰:

> 言,心声也;书,心画也。声画形,君子小人见矣。[③]

蔡邕《笔论》曰:

① 张怀瓘《书断》"行书"注引。
② 陈思纂:《书苑菁华》卷一,《秦汉魏四朝用笔法》。
③ 扬雄:《法言·问神篇》。

书者散也，欲书先散怀抱，任情恣性，然后书之；若迫于事，虽中山兔豪，不能佳也。夫书先默坐静息，随意所适，言不出口，气不盈息，沈密神采，如对至尊，则无不善矣。为书之体，须入其形，若坐若行，若飞若动，若往若来，若卧若起，若愁若喜。若虫食木叶，若利剑长戈，若强弓硬矢。若水火，若云雾，若日月，纵横有可象者，方得谓之书矣。①

蔡琰述笔势曰：

臣父造八分时，神授笔法曰，"书有二法：一曰疾，二曰涩，"得疾涩二法，书妙尽矣。②

此未足信，盖后人托琰之言，欲取信于人，故神其说耳。

赵壹非草书云：

余郡士有梁孔达、姜孟颖者，皆当世之彦哲也，然慕张生之草书，过于希颜、孔焉。孔达写书以示孟颖，皆口诵其文，手楷其篇，无息倦焉。于是后学之徒，竞慕二贤，守令作篇，人撰一卷，以为秘玩，余惧其背经而趋俗，此非所以弘道兴世也。又想罗、赵之所见嗤沮，故为说草书本末以慰罗、赵，息梁、姜焉。窃览有道张君所与朱使君书，称正气可以销邪，人无其衅，妖不自作，诚可谓信道报真，知命乐天者也。若夫褒杜、崔，沮罗、赵，欣欣有自藏之意，无乃近于矜技，贱彼贵我哉。夫草书之兴也，其于近古乎！上非天象所垂，下非河洛所吐，中非圣人所造，盖秦之末，刑峻纲密，官书烦冗，战攻并作，军书交驰，羽檄纷飞，故为隶草，趋疾速耳。示简易之旨，非圣人之业也。但贵删难省烦，损复为草，务取易为易知，非常仪也。故其赞曰："临事从宜"。而今之学草者，不思其简易之旨，直以为崔、杜之法，龟龙所见也，其蛮扶拄桎，诘屈反乙，不可失也。龀齿以上，苟任涉学，皆废仓颉、史籀，竞以杜、崔为楷，私书相与，犹谓就书，云适迫遽，故不及草，草本易而速，今反难而迟，失指多矣。凡人各舒气血，异筋骨，心有疏密，手有巧拙，书之好丑，在心与手，可强为哉？若人颜有美恶，岂可学以相若耶？昔西施心痛，捧胸而颦，众愚效之，只增其丑；赵女善舞，行步媚

① 陈思纂：《书苑菁华》卷一，《秦汉魏四朝用笔法》。
② 刘惟志：《字学新书》。

惑，学者弗获，失节匍匐。夫杜、崔、张子，皆有越俗绝世之才，博学余暇，游手于斯，后世慕焉，专用为务。钻坚仰高，忘其罢劳，夕惕不息，仄不暇食。十日一笔，月数丸墨，领袖如皂，唇齿常黑，虽处众座，不遑谈戏。展指画地，以草刿壁，臂穿皮刮，指爪摧折，见腮出血，犹不休辍。然其为字无益于工拙，亦如效颦者之增丑，学步者之失节也。且草书之人，盖伎艺之细者耳。乡邑不以此较能，朝廷不以此科吏，博士不以此讲试，四科不以此求备，征聘不问此意，考绩不课此字。善既不达于政，而拙亦无损于治，推斯言之，岂不细哉！夫务内者必阙外，志小者必忽大，俯而扪虱，不暇见天，天地至大而不暇见者，方锐精于蚊虱，乃不暇焉。第以此篇研思锐精，岂若用之于彼圣经，稽历协律，推步期程，探赜钩深，幽赞神明，鉴天地之心，推圣人之情，析疑论之中，理俗儒之诤，依正道于神说，济雅乐于乡声，兴至德之和睦，弘大伦之玄清，穷可以守身遗名，达可以尊主致平，以兹命世，永鉴后生，不以渊乎！[①]

赵壹所云，实偏见之言，而非笃论也。盖其见汉末草书盛行，士大夫专用为务，忘寝与食，置大事于不顾，争奇竞巧，废时失业，故立论偏宕，未足服人。其言："乡邑不以此较能，朝廷不以此科吏，博士不以此讲试，四科不以此求备。"诚如其说，书本末技，即精良如韦仲将，至书凌云之台，亦生晚悔。则下此钟、王、褚、薛，何工之足云？然北齐张景仁以善书至司空公，则以书干禄，盖有自来。唐立书学博士，以身言书判选士，故善书者众。鲁公乃为著《干禄字书》，虽讲六书，意亦相近。于是，乡邑较能，朝廷科吏，博士讲试皆以书，盖不可非矣。[②]

以上所述，都为书学上之指导法，虽其中或有伪造之嫌，（如蔡邕、萧何之说）然于字学之原理，固甚合也。夫以字学而论，则必以上端所述为椎轮大辂矣。

第五章　绘术

汉代虽无明令表扬美术之举，但社会比较稳定，人民复得安居，虽刘邦自夸以马上得天下，不知美术为何物，但亦未加干涉，汉代画学遂能成其广大矣。

美术与社会之经济基础，绝有关系，同时对于社会上层建筑之法律、政治、哲学及宗教……皆互有联络而非孤立者。所以美术不能脱离经济基础，乃为经济基础

① 《法书要录》卷一。
② 参看康有为《广艺舟双楫》。

服务。

汉代美术之盛,亦有其社会经济背景。汉自武、宣以来,海内安谧,民生充裕。诚有如《汉书·食货志》所谓"民人家给人足,都鄙廪庾尽满,而府库余财,京师之钱,累百巨万,贯朽而不可校;太仓之粟,陈陈相因,充溢露积于外,腐败不可食"者。于是休养生息之余,人民复留意于物质文化生活之提高,而图画一道,正是文化生活不可缺少之一面。贵族中人及富贾豪绅既好以图画点缀宫室,故不惜重金以求之,中国美术家又能利用机会以研究之,于是画学之发达,遂有一日千里之势矣。在上者又多效古制以点缀政教。文帝三年于未央宫承明殿画屈轶草、进善旌、诽谤木、敢谏鼓,乃其一例。是皆君主示臣以"事上"之道,亦维持统治地位之应有手段也。至武帝时用董仲舒议,表章六艺,罢黜百家,设太学,置博士,欲以儒教为政教之标准,而对于画家,又极端推重。尝置秘阁,搜集天下之法书名画,其便嬖使令之臣,隶属于黄门者,亦有画士以备诏。武帝又好大喜功,盛修武备,经营四方,征匈奴,通西域,远方如波斯、印度之文化,亦渐传于中土。当时美术作品,自不免受外族之影响,作法虽无甚变更,而取材则颇有别致。如天马蒲桃镜之镂纹,即取材大宛所献之天马蒲桃也。其后诸帝于听政之余,复留意于画品,一时画家辈兴,或为皇室供奉,点缀承平;或托身于工匠,粉饰金石。汉代设有考工室,岁费巨万,其中工匠之多,概可想见。故当时舆服器物,多有图绘,可谓极一时之盛矣。宣帝甘露三年,单于入朝,图画其人于麒麟阁。王充《论衡》至谓宣帝之时,图画烈士,或不在画上者,子孙耻之云。《汉书赞》亦云:"孝宣之治,信赏必罚,综核名实,政事、文学、法理之士,咸能精其能;至于技巧、工匠、器械,自元成间,鲜能及之。"自是以后,凡有歌功颂德及其他一切关于纪念之事,一资于画,其用实侔于文字。始于贵族,次于平民,争相采用,以为时尚。但另一方面,统治阶级亦间有借图画肆其淫佚之行者。如"广川王海阳十五年画屋为男女裸交接,置酒请诸父姊妹饮,令仰视画"[1]。此种绘画,未之前见,实即后世春画之先声也。元帝好色,宫人既多,尝令画工图之,欲有幸者,辄按图召之。故其宫廷中,置尚方画工,从事图画,是盖因武帝黄门附设画工之制,而更专其官,此举实为后世设立画院之滥觞。当时以画名家者颇不乏人,如毛延寿、陈敞、刘白、龚宽,其最著者也。沿及衰、平,政治混乱,文武二事,俱不足述,新莽篡立,人情未安,祸乱日亟,生灵涂炭,美术黜焉。

光武即位,是为东汉,以尝之长安受尚书,略通大义。[2] 故其于文艺,颇知注重,

① 《前汉书》卷五三,《景十三王·广川惠王传》。
② 范晔:《后汉书》卷一,《光武纪》。

又见乱世之后,思利用儒学作为思想统治之工具,故尤崇奖节义,以励士风。宫中常列古代圣帝贤后等像,以资观感。其子明帝尝与马后观览宫中画室,帝指娥皇、女英图而戏谓后曰:"恨不得如此之妃!"进而见陶唐像,后指尧谓帝曰:"群臣百姓恨不得君如此,"帝顾而笑。[①] 举此一例,可见其余。

明帝之立,崇尚儒术,其于画学,亦隐喻儒教之旨。创鸿都学以收纳奇伎之士,别开画室,诏班固、贾逵等博洽之士,选诸经史故事,命尚方画工画之。其提倡绘画,可谓尽力而施,后世播为美谈,亦即礼教画极盛之时代也。有一事最足述者,则佛教画之传入是也。夫佛教之输入,究在何时,其说不一,如袁枚之徒,竟远溯于周秦时代,然所根据典籍,不尽可信,故其说亦难于成立。要之,佛教之入中国也,在东汉初时,其传入之方向,或谓东南从海,或谓西北从陆,亦难明辨。当汉哀帝光寿元年,博士弟子秦景宪从大月氏王伊存口授《浮屠经》。时大月氏已盛于中亚,崇奉佛教,秦氏从受经,不得谓无因。后汉明帝尝梦金人以为佛,遣蔡愔等求佛经于天竺。偕沙门摄摩腾、竺法兰东还洛阳,乃为释迦之像,明帝命画工图佛置清凉台及显节陵上。又或谓愔等自大月氏齎归白氎画佛、雕像、经典,于洛阳城西雍门外起立佛寺,即所谓白马寺者。于其中壁,作千乘万骑群众绕塔图。而天竺僧随中国使者同来之摄摩腾、竺法兰,亦曾画《首楞严》二十五观之图于保福院。是佛教传入西北从陆之说,有足据者。顾汉明帝求法时,西域交通正中绝,使节往返,为事实上所不可能。梁启超于《佛教之初输入》一文,谓为根本不能成立,图像当属附会。拓自成都佛寺古殿画壁之《授经图》,人物十有一,即绘摄摩腾、竺法兰入汉献经像图,相传为汉魏间笔,而苏魏公谓观其衣冠服用,一若后魏、周、隋制度,疑彼时画工创意所造。有谓佛教传入,不自西北,而从东南者。自汉武帝刻意扩充海外交通事业,已与印度相通。《汉书·地理志》即载自日南航海所通诸国,虽其地不可悉考,而其中之黄支国,或云即印度之建志补罗(Kanchipura 名见《大唐西域记》)。后汉永平八年,诏令天下死罪皆入缣赎,楚王英奉送缣帛赎愆,诏报曰:"楚王诵黄老之微言,尚浮屠之仁慈,洁斋三月,与神为誓,何嫌何疑,当有悔吝。其还赠以助伊蒲塞桑门之盛馔。"[②]可知佛教在永平间已布行于楚。又丹阳人笮融在徐州广陵间,大起浮屠寺,上累金盘,下为重楼,又堂阁周回可容三千许人。作黄金涂像,每浴佛,辄多设饮饭布席于路,其有就食及观者且万余人。[③] 融当为吴人,其信奉佛教如此,则佛教传入东南从海之说,有

① 范晔:《后汉书》卷一〇上,《后纪·马皇后纪》。
② 范晔:《后汉书》卷四二,《楚王英传》。
③ 范晔:《后汉书》卷七三,《陶谦传》。

足据者。二说各执一词，顾以画史证之，则后说似较前者可信。盖汉代能画之士，见诸载记者，不下十余人，皆京、洛间产，未有以画佛名者，是佛画初入，尚不为我国画士所习，即习焉而不甚贵之也。故汉代佛教画可谓绝无，即有之亦必与黄老之道教画混合，佛之真身，惟有形于梦幻而已。[1]

一 画迹

汉代画学之发达，已如上述，原画所以终汉世而称盛者，则由于社会经济之发展，君主之提倡，而美术家又趁机自进。武、宣之世，有秘阁、金马、石渠之署，以藏图书；明帝又建鸿都学，收天下奇技之人物，当时美术之盛，可以想见。又后汉灵帝时蔡邕尝上疏议政，中有云"书画辞赋，才之少者（中略），非以教化取士之本……"[2]观此则知汉帝之视书画与辞赋并重，且又以为选择人才之标准。欧阳修云："物常聚于所好，而常得于有力者之强。"强者多得，信斯言也，则以帝皇之力，留意于翰墨之事，其收罗之富，必有令吾人咋舌者。欲考汉画，须先将各种载记之有关者，表而出之，令读者先有一明确之观念，然后作进一步之探讨，庶无紊乱之患。

（一）汉代之画，包括甚广，兹按其用途及目的而分别述之，但限于文献材料而已。

（甲）有关礼制者：

蔡质《汉官典职》："明光殿省中皆以胡粉壁，紫素界之，画古烈士。"

《后汉书·郊祀志》："文成言上即欲与神通，宫室被服，非象神之物不至，乃作画云气车。"

《后汉书·舆服志》："龙旗九斿七仞齐轸，鸟旗七斿五仞齐较，熊旗六斿齐肩，龟旐四斿四仞齐首，弧旌枉矢以象弧也。"（郑玄云："交龙为旗，诸侯所建；鸟隼为旟，州里所建；熊虎为旗，师都所建；龟蛇为旐，县鄙所建。"《觐礼》曰："侯氏龙斿弧韣，则旌旗之属皆有弧也。弧以张缲之幅，有衣谓之韣，又为设矢，象弧星有矢也，妖星有枉矢者蛇行有尾，因此云枉矢，盖画之。"）

"天子五路，建太常十二斿，九仞曳地，日月升龙。乘舆、安车、立车，橹文画辀，羽盖华蚤，建大旗十有二，画日月升龙。太皇太后、太后法驾，皆御金根，加帷裳；非

① 参看郑午昌：《中国壁画研究》，《东方杂志》卷二七第1号。
② 范晔：《后汉书》卷六〇下，《蔡邕传》。

法驾,则乘紫罽軿车,云辇文画辀。大贵人、贵人、公主、王妃、封君,油画軿车,大贵人加节画辀。皇太子、皇子、皆安车,黑辇文画轓文辀"(徐广曰:"旗旗九斿画降龙。")

"除吏赤画杠,其余皆青云。"(注引《古今注》曰:"武帝天汉四年,令诸侯王大国,朱轮,特虎居前,左兕右麋。小国朱轮,画特熊居前,寝麋居左右。")

"大行载车,其饰如金根车,前后云气,画帷裳辇文,画曲轓。诸侯王法驾,若会耕祠,主县假给辟车,所假诸车之文,乘舆倚龙伏虎,辇文画辀,龙首鸾衡,重牙班轮,升龙飞軨。"(薛综曰:"飞軨以缇油,广八寸,长注地,画左仓龙,右白虎,系轴头,二千石亦然,但无画耳。")

"皇太子、诸侯王倚虎伏鹿,辇文画辀,轓吉阳筩,朱班轮,鹿文飞軨,斿旗九斿降龙。公、列侯倚鹿伏熊,黑轓,朱班轮,鹿文飞軨,九斿降龙。卿,朱两轮,五斿降龙。"(以上各条节引)。

《汉书·景十三王传》:"广川惠王越殿门有成庆画,短衣,大裤,长剑。"

(乙)有关教化者:

《后汉书·蔡邕传》:"光和元年,置鸿都门学,画孔子及七十二弟子像。"

《历代名画记》:"汉明帝雅好画图,别立画宫,诏博洽之士班固、贾逵辈,取诸经史事命尚方画工图画。"

《玉海》:"成都学,有周公礼殿,云汉献帝时立,前汉文翁石室在焉。益州刺史张收画盘古三皇五帝三代君臣与仲尼七十弟子于壁间。"

(丙)其关于人文科学及自然科学者:

《汉书·天文志》:"凡天文之在图籍昭昭可知者,经宿常宿,中外官,凡百一十八名,积数七百八十三里,皆有州图官宫物类之象。"

《汉书·楚元王传》:"天文难以相晓,臣虽图上,犹须说,然后可知。愿赐清燕之间,指图陈状。"

《汉书·艺文志》"凡兵书五十三家,图四十三卷。"

《汉书·郊祀志》:"上(文帝)欲治明堂奉高旁,未晓其制度。济南人公玉带上黄帝时明堂图:明堂中有一殿,四面无壁,以茅盖,通水,水圜宫垣,为复道,上有楼,从西南入,名曰昆仑,天子从之入,以拜祀上帝焉。于是上令奉高作明堂汶上,如带图。"

《后汉书·王景传》:"永平十二年议修汴渠,乃引见景,问以理水形便。景陈其利害,应对敏给,帝善之。又以尝修浚仪功业有成,乃赐景《山海经》、《河渠书》、《禹

贡图》。"

《后汉书·东平宪王苍传》:"中元六年冬,东平宪王苍上疏求朝。明年正月帝许之。苍既至,赐以秘书列仙图、道术秘方。"

(丁) 有以为装饰者:

《汉书·成帝纪》:"汉元帝在太子宫,成帝生甲观画堂。"(颜师古注:"画堂,谓画饰也。")

王延寿《鲁灵光殿赋》:"图画天地,品类群生,杂物奇怪,山神海灵,写载其状,托之丹青,千变万化,事各缪形,随色象类,曲得其情。"

(戊) 有用以慑敌者:

《后汉书·南蛮传》:"时郡守都尉府舍,皆有雕饰,画山神海灵奇禽异兽以炫耀之,夷人益畏惮焉。"

(己)有用以纪功颂德者:

《汉书·苏武传》:"汉宣帝甘露三年,单于始入朝,上思股肱之美,乃图画其人于麒麟阁,法其形貌,署其官爵姓名。"

《后汉书·二十八将传论》:"永平中,显宗追思前世功臣,乃图画二十八将于南宫云台。其外有王常、李通、窦融、卓茂合三十二人。"

《汉书·赵充国传》:"初,充国以功德与霍光等,列画未央宫。成帝时,西羌尝有警,上思将帅之臣,追美充国,乃召黄门郎扬雄即充国图画而颂之。"

《汉书·金日磾传》:"金日磾母教诲两子甚有法度。上闻而嘉之,诏图画于甘泉宫,署曰休屠王阏氏。日磾每见画,常拜,向之涕泣,然后乃去。"

《后汉书·胡广传》:"熹平六年,灵帝思感旧德,乃图画广及太尉黄琼省内,昭议郎蔡邕为颂。"

《后汉书·方术传》:"晨(邓晨)于都宫为杨(许杨)起庙,图画形像,百姓思其功绩,皆祭祀之。"

《后汉书·南蛮传》:"安帝时,蜀郡夷叛,益州刺史张乔,遣从事杨竦破击之。竦厚加慰纳,余种皆降。论功未上,会竦病创卒。张乔深痛惜之,乃刻石勒铭,图画其像。"

(庚)有用以表行者:

《后汉书·蔡邕传》:"邕死年六十一。缙绅诸儒莫不流涕,兖州陈留闻之,皆画像而颂之。"

《后汉书·文苑传》:"高彪迁内黄令。帝敕同僚临送,祖于上都门,诏东观画彪

像以劝学者。"

《后汉书·阳球传》:"乐松江览为鸿都文学,诏敕中尚书为松等三十二图像立赞,以劝学者。"

《后汉书·陈纪传》:"纪字元方,实之子也。遭父忧,虽衰服已除,而积毁消瘠,殆将灭性。豫州刺史嘉其至行,表上尚书,图象百城,以厉风俗。"

《后汉书·列女传》:"孝女叔先雄,父泥和堕湍水死,后六日与父相持浮于江上。郡县表之,为雄立碑,图像其形焉。"

《后汉书·延笃传》:"延笃遭党事禁锢,卒于家。乡里图其形于屈原之庙。"

《后汉书·独行传》:"公孙述欲以李业为博士,持毒酒劫令起。业饮毒死。蜀平,光武下诏表其闾。益部记载其高节,图画形像。"

《后汉书·列女传》:"皇甫规妻为董卓所酷,不屈骂卓,死卓车下,后人图画,号为'礼宗'。"(以上六条皆撮引原文)。

是以图像一事,在后汉尤为盛行,凡有功德、文学及"节义"之足"表扬"者,往往为之图像,或系以赞词。

(辛)有用祛邪者;

《汉旧仪》:"《山海经》称东海之中度朔山,山上有大桃屈蟠三千里,东北门百鬼所出入地。上有二神人,一曰神荼,二是郁垒,主领万鬼,恶害之鬼,执以苇索以食虎。黄帝乃立二桃人于门户,画神荼、郁垒与虎苇茭索以御鬼。"

古代祛邪多用面目狰狞可怖之怪物,使邪鬼乃有可惧,如周代之方相氏,蒙熊皮,黄金四目,玄衣朱裳,执戈扬楯是矣。所以汉人于桃人之外,又画神荼、郁垒以壮声威焉。应劭《风俗通》亦有同样之记载。

《拾遗记》:"尧时有只支之国,献重明之鸟,一名重精。双睛在目,状如鸡,鸣似凤,时解羽毛肉翮而飞,能博逐猛兽虎狼,使妖灾群恶不能为害。国人或刻木或铸金为此鸟之状,置于门户之间,则魑魅自然退伏。今人每岁人日图画为鸡于牖上,盖重精之遗像也。"

此其用意实与桃人相类,古有此风,汉人斟酌采用,由刻木铸金而变为图画矣。

(壬)有用以奉祀者:

《汉书·郊祀志》:"武帝作甘泉宫,中为台室,画天地太一诸鬼神,而置其祭具以致天神。"(此条节引)

《后汉书·西域传》:"汉明帝梦见金人,长大,顶有光明,以问群臣。或曰:'西方有神名曰佛,其形长丈六尺而黄金色。'帝于是遣使天竺问佛道法,遂于中国图画形

象焉。"（节引）

《魏志·仓慈传》注："汉桓帝立老子庙于苦县之赖乡，画孔子像于壁。"

（癸）有用以借鉴者：

《汉书·霍光传》："上使黄门画者画周公负成王朝诸侯图以赐光。"

《汉书·杨恽传》："恽上观西阁上画人，指桀纣画谓乐昌侯王武曰：'天子过此一二，问其过，可以得师矣。'画人有尧、舜、禹、汤不称，而举桀纣。"

《后汉书·后纪》"顺烈梁皇后常以列女图画置左右以自监戒。"

《后汉书·郡国志》注："郡府厅事壁诸尹画，肇自建武，迄于阳嘉，注其清浊进退。"

《后汉书·外戚传》："班倢伃辞曰：观古图画，圣贤之君，皆有名臣在侧。"

综上以观，则知汉画之礼教化及宗教化，与周代初无二致，而当时之民情风俗亦无不反映而出。汉代儒家之盛，益跃跃然现于纸上矣。第有一事须注意者，则上述之画迹多附属于建筑物之上，或且为舆服之饰，自不与金石同其寿命，其湮灭于今日，亦意中事耳。汉代本有纸画绢画，其量数亦料视上述诸款为多，然卒令吾人引为憾事者，则不得不归咎于一二穷兵黩武之元凶巨慝也。

董卓之乱，献帝西迁，图书缣帛，军人皆取为帷囊所收，而西犹七十余载。两京大乱，扫地皆尽。惠怀之乱，京华荡复，渠阁文籍，靡有孑遗。元帝蓺公私经籍归于江陵，周师入郢，咸自焚之。[1]

又加以五胡之摧残，如刘曜之于晋，侯景之于梁，此尤斑斑可考之事。至于私家庋藏之聚散，更有所不忍言。[2] 则汉画之消沉，其咎实由于战祸，至再至三，而先贤呕心沥血之成绩，破坏无余。故至唐武后时，六朝之画，已多出于摹写。

天后朝，张易之奏召天下画工，修内库图画，因使工人各推所长，锐意摹写，仍旧装背，一毫不差。[3]

今伦敦博物馆所藏顾恺之《女史箴图》，推为现存中国画之最古者，然论者多以

① 见《隋书·经籍志》。
② 参看张彦远：《历代名画记》卷一，《书之兴废条》。
③ 参看张彦远：《历代名画记》。

为唐代模写之作。则欲求汉代之画笔，惟有赖于考古发掘耳。

我国数十年来考古之学极发达，而以解放后为最；往往有新发现为前人所未曾梦见者。如汉居延笔及汉笔画三种，斯诚惊人之发现矣。关于汉居延笔，将于下文述之，而三种汉画，近人贺昌群亦有文为之介绍。[①] 特节录之，以供同好。

第一种为洛阳出土之墓砖，上绘男女人物及动物之像。砖为1925年发现于洛阳汉墓中，入于巴黎中国古董商卢木斋之手，卢氏复经伯希和之婉劝，让与 Denman W. Ross，后存该博物馆。砖共五件，其中两件为长方形，均广2.4厘米，高19.60厘米，为作墓门之用，其余三件，则在墓门之上，作门拱用者，均为三角形，（大小为75×55厘米）一如墓中砖片厚而多孔。砖之两面皆有画，其贴于白垩之一面，笔痕已模糊，正面则清晰可辨。

三角形砖之画为描写一虎一熊之斗争，二者各作相扑之状，其人物多执短矛或鞭，大约为驱策此猛兽者。长方形之砖两件，上绘或立或行之人物，画旨不甚明了，大抵与墓中主人翁有关系之人，前立者多为男性，衣长衣，作谈话之状，其他或作行走，或作调笑他人之状（图版十四）。此砖反面所绘，除一人似卖珠宝者外，皆为女性，有二妇饰有颈炼，其他或作游戏，或作舞蹈之姿。

各砖上人物都以黑线描画，而于画底衣着之显明处，则施彩色，有鲜红、淡青、薄紫诸色，大多已剥落。笔致极流利准确，绝无滞涩、添改、修润之迹。其人物头面，似皆随意点缀而成，但姿态情致，活泼有生气，而女子衣袖之标举，栩栩如仙。

画之年代无从确知，但以其合葬之物及画风观之，自为东汉之物，大约或在明帝年间也。

第二种是1925年东京帝大学文学部在今朝鲜平壤大同江郡（汉乐浪故郡）发掘后汉五官掾王盱墓所得。墓中有饮食用具如漆制杯、盘、壶及瓦瓮等，有化粧及服饰品如剑、镜、耳珰、钗、栉等，此画乃在一漆盘之上（图版十五），盘径一尺六寸八分，高八分。其形体汉代石刻画多见之。此盘周边有缘如盆形，盘内施朱漆，盘外黑漆，缘边黑漆地两施朱漆线，作几何菱形纹。盘内近缘边处之一小部分，分画神仙像，更于其斜对角配以龙虎之画像。神仙像为黑、黄、朱、绿各色绘成，二仙立于岩上，岩石右下有一麒麟奔驰，正面仙人端坐于树下，其右侧一大树，树叶葱茏，恰如大盖，荫蔽仙人之上，仙人姿态酷似武氏各祠刻画像及汉镜花纹中者，又正面仙人发髻之左右有鬘下垂，大约为西王母之像。其侧立一仙人，当为侍女，所绘衣裳、岩石、树叶等情致

① 　贺昌群：《三种汉画之发现》，《文学季刊》创刊号。

婉曲,自与汉代石刻笔及镜纹之趣迥异。龙虎之描写,亦颇雅丽。盘之内底中央有未书铭文一行云:"永平十二年蜀西工緰絹行三丸治千二百卢氏作宜子孙牢"

墓中又发现一贴玳瑁之小匣,已破损,但贴于匣身各面之玳瑁则皆残存,匣上之漆未尽脱,尚存原形。匣之大,盖高三寸三分平方,身高三寸一分平方,如盖与底互相笼合,全高共约一寸五分。内部髹以朱漆,分为三部作丁字形。匣之外面,除底部外,皆贴玳瑁,底涂黑漆。盖为四合形,盖顶嵌二寸六分平方之玳瑁薄片,其上有人物画,画为黑漆细线,丽致而雄健,非石刻画可比,此人物画之题材,苦难解释。中央有叶状纹四枚,常见于汉镜之纹样,四叶状纹之尖端,有着长帽褒衣人物各四,鼻甚高,论者谓之胡人。汉代有四裔乐,不知此画之题材是否即此?画之上段左边坐二人与右边坐二妇人,为观胡人舞蹈之图。下段中央,踞坐,头倾斜,两手上举之男子,大概亦为一种舞蹈姿势。左旁之二女子,右旁之二男子,亦为观舞之图。

第三种为1931年在大连至旅顺间营城子东之牧城驿小车站地名沙冈屯之一汉墓中发现。此外掘得多种明器,皆属动物之物。此画在墓中正室之左右两壁,所绘为人物及动物之像。室内底壁有壁画一大幅,大抵为墓中主人公之供养图。图之左上作卷云形,云端现羽翼仙人,对方有单翼鸟翱翔而下。其前立一衣冠之白发人,其右下绘供养跪拜图,此为该画面之第二段。上段戴三山冠佩剑之人物,后有一小侍者。下段绘拜伏、跪拜、立拜三人。伏拜者之前,置几案,上陈食事,其器为铜,圆形,前后有羽觞二三具,要为供奉死者之酒食。立拜者之后,绘案件四张,当亦系供物。又图之右方绘羽翅龙形之动物,只现半身。画中诸人,除侍童外皆有须髯,与洛阳墓砖所绘人物相同(图版十六)。

其次为墓穴,南方过道内,拱壁绘图形无头面两方伸张之怪物,左右有执旗人物各一,均有髯云。

此画全体用墨绘,惟人物之唇、耳、颈、及动物之斑点,则施朱色。画法虽疏简,而风格与前二种同,其年代谅相距不远也。

是知天壤中不少瑰奇罕见之物,如汉之笔画乃其一也。地不爱宝,来者无穷,安知其继续有发现耶?是在吾人之努力而已!

诚然,近年来发现之汉墓壁画有比营城子古墓壁画为胜者。例如1944年秋在辽阳棒台子屯发现之古墓壁画,壁画面积较广,色调比较多彩(都有墨廓五彩),内容亦较丰富(有门卒、饮食、出行、宅第、庖厨各图)。有一壁表现一个主题内容,有几壁连画一个内容,亦有一壁上下分写两个主题内容者。在画法上已能意在笔先,挥洒自如,兼备后世水墨写意、先设色然后勾勒、设色而不加绘轮廓之没骨与白描等四

种方法。用墨有浓有淡，线条有粗有细；刚劲柔婉之情致，亦都不同。显见创作时是针对不同之描写对象而选择一种最适宜之方法。至于色彩之使用，有平涂，有作适度之浓淡渲染，更有暗面外廓内画一度淡线表示反影，都已稳握色彩学上"对比"与"调和"之原则。其色彩变化复杂，形象生动逼真，使人有精炼豪健之感觉。[1]

其次，1952年春发现之河北省望都汉墓，四壁都有壁画。内容有人物、鸟兽，是用墨描绘轮廓，再以朱、青、黄三色加彩。因使用矿物质颜料，至今日仍然鲜明。线条简练，描写逼真。壁画上之题字亦极有笔力，实为东汉之代表作品之一。[2]

尚有山东梁山汉墓壁画，亦笔法简练有力。设色与辽阳、望都汉墓壁画大同小异。亦用朱、黑、绿、黄四种矿物质颜料绘成，鲜明耐久。同是汉代壁画之优秀作品。[3]

汉代通西域之结果，促成文化交流，遂使遐方边地，亦多有汉画之发现。清代纪昀曾远至新疆，记述汉代壁画云：

喀什噶尔山洞中石壁剗平处，有人马像。回人相传云是汉时画也，颇知护惜，故岁久尚可辨。汉画如武梁祠堂之类，仅见刻本，真迹则莫古于斯矣。后戍卒燃火御寒，为烟气所熏，遂模糊都尽。惜出师时无画手橐笔摹留一纸也。

汉代壁画之传至今日，其价值可想，不幸复归湮没，斯诚我国艺术界之巨大损失，倘无纪氏笔之于书，吾人至今犹不知此段事迹也。纪昀又曰：

余尝惜西域汉画毁于烟煤，而稍疑一二千年笔迹何以能在。从侄虞惇曰："朱墨著石，苟风雨所不能及，苔藓所不生，则历久能存。易州、满城接壤处有村曰神星，大河北来，复折而东南，有两峰对峙河南北，相传为落星所结，故以名村。其峰上哆下敛，如云朵之出地，险峻无路，好事者攀踏其孔穴，又至山腰，多有旧人题名。最古者有北魏人、五代人，皆手迹宛然可辨。"然则洞中汉画之存于今，不为怪矣。惜其姓名，虞惇未暇一一记也。易州、满城皆近地，当访其土人问之。[4]

① 详见李文信：《辽阳发现的三座壁画古墓》，《文物参考资料》1955年第5期。
② 详见北京历史博物馆、河北省文物管理委员会编辑：《望都汉墓壁画》。
③ 详见关天相、冀刚合著《梁山汉墓》一文及章毅然《谈梁山汉墓壁画的摹绘》，均见《文物参考资料》1955年第五期。
④ 纪昀：《阅微草堂笔记》卷一三。

新疆伊犁之昭苏、霍城一带，有许多古代石刻之遗存，其造型及风格与汉代石刻相似，亦可为一佐证也。

二　画家

以上所举画迹既如是之繁赜，则作者必车载斗量，不可胜数矣。不知此事竟有出吾人意料之外者。上述画迹之作者类多失名，而列名于画史者，其作品又复不传于世。古人视绘画为小道，目画家为工匠，作成之后，往往不署名其上，故欲从作品以求画家，殆不可能，今惟有于典籍求之耳。

毛延寿：杜陵人，画人形，丑好老少必得其真。元帝时后宫既多，不得常见，乃使画工图形，图案召幸之。诸宫人皆赂画工，独王嫱（昭君）不肯，遂不得见。后匈奴入朝求美人为阏氏，上案图以昭君行。及去，召见，貌为后宫第一，帝悔之，而名籍已定。乃穷案其事，画工毛延寿等皆同日弃市。①

陈敞、刘白、龚宽：陈敞安陵人，工为牛马飞鸟众势，人形好丑不逮延寿。刘白新丰人，工为牛马飞鸟。龚宽亦然。②

阳望、樊育：阳望下林人，善画，尤善布色。樊育，亦善布色。③

张衡：字平子，南阳西鄂人也。少善属文，通五经，贯六艺，征拜郎中，迁侍中，出为河间相。相传建州蒲城县山有兽名骇神，豕身人首，好出水边石上，平子往写之，兽入潭中不出。或出："此兽畏人画，故不出也，可去纸笔。"兽果出。平子拱手不动，潜以足指画兽。④ 此虽附会之谈，但张衡有巧思，精艺事，故人以此归之。

蔡邕：字伯喈，陈留圉人，为一代大文豪，人知其善书，而鲜知其工画。有《讲学图》、《小列女图》传于代。灵帝时诏邕画赤泉侯五代将相于省，兼命为赞及书，邕书画及赞皆擅名于代，时称三美。⑤

郑玄、阮谌：郑玄字康成，北海高密人，博通六艺，称为纯儒。《隋书·经籍志》载有《三礼图》九卷，郑玄及后汉侍中阮谌等撰。

赵岐：字邠卿，京兆长陵人，初名嘉，字台卿，后避难，故自改名字，示不忘本也。

① 《西京杂记》。
② 《西京杂记》。
③ 《西京杂记》。
④ 参看范晔《后汉书·张衡传》及杨孚《异物志》。
⑤ 刘珍等《东观汉纪》卷二一《蔡邕传》及《历代名画记》。

岐少明经,有才艺,拜为太常。年九十余,先自为《寿藏图》,季札、子产、晏婴、叔向四像居宾位;又自画其像居主位,皆为赞颂。①

刘褒:汉桓帝时人,官至蜀郡太守。尝画《云汉图》,人见之觉热;又画《北风图》,人见之觉凉。是又于人物画外别辟一格矣。②

刘旦、杨鲁:刘旦、杨鲁并光和中画手,待诏尚方,画于鸿都学。③

杨孚:字孝元,章帝朝举贤良,对策上第,拜议郎。和帝时,南海属交趾部刺史,夏则巡行所部,冬则还天府表奏,举刺不法。其后竞事珍献,孚乃枚举物性灵悟,指为异品,或为韵语,使士民识之,遂著《南裔异物志》,《隋书·经籍志》载其目。梁皇太子谢敕赉广州瓯等启云:"方物罕逢,不谢议郎之画。"以广州土物而用广州故事,议郎必孝元也。盖萧梁时,《南裔异物志》尚存,书中必有插图如《山海经》之类。其意亦以枚举物性,使士民遍识,有非图画不明者耳。④

诸葛亮:善画,尝为南夷作图,先画天地日月君臣城府,次画神龙及牛马驼羊,后画部主吏乘马幡盖,远行安恤,又画夷牵牛负酒赍金宝诣之。以赐夷,夷甚重之。⑤

诸葛瞻:亮之子也。工书画,为行都护卫将军,平尚书事。

李意其:蜀人也。先主欲伐吴,问其意,求纸笔画作兵马器仗数十级,又画一大人,掘地埋之。⑥

以上所举诸人,见诸记载者,大致如是,其偶有遗漏,亦必民间画家,有创作而不居其名者也。然以上诸人大半为缙绅阶级,故得名亦独盛。后世文人画之风,实肇端于此,此亦何足怪!汉代画界最留意典章文物,欲熟悉之,又非求诸经史典籍不可。当时经术之盛,横扫千秋,三家村中,不少博闻洽识之士;即画家之中亦必不乏通才。故往往以丹青为生涯者,不久即掇高科以去,而转入缙绅阶级。终汉一代之画学,惟以士大夫独擅胜场也。"是以古人之画与儒术相辅,所绘之图,咸视其肖物与否,以定工拙,古画之工拙视乎学,今画之工拙视乎才。"⑦顾炎武云:"古人图画皆指事为之,使观者可法可戒,自实体难工,于是白描山水之画兴,而古人之意亡矣。"⑧其论颇为精确,吾人于此,可窥古今画学嬗变之迹矣。

① 范晔:《后汉书》卷六四,《赵岐传》。
② 参看《历代名画记》。
③ 参看《历代名画记》。
④ 参看《隋书·经籍志》、《艺文类聚》卷七三、《太平御览》卷七五九、《广州人物志》。
⑤ 参引《蜀志·诸葛亮传》及常璩《华阳国志》卷四《南中志》。
⑥ 见葛洪《神仙传》。
⑦ 引自刘师培:《古今画学变迁论》,《国粹学报》第 26 期。
⑧ 顾炎武:《日知录》。

三 画论

先秦时代,绘术萌芽,注重实用,转相沿仿,习以成风。大抵求与学术相发明,而不重审美,故罕用其批评焉。我国典籍,载之亦少。惟当时所尚,乃在实物画,盖以其取材,除人物外画日常见惯之物,形之肖否,人所共知,不似宋元之趋重白描,流连光景,默运神思也。故韩非曰:"狗马最难,鬼魅最易。狗马人所知也,且暮于前,不可类之,故难;鬼魅无形,无形者不可睹,故易。"古人对于画之形似虽斤斤计较,然亦贵独抒己见,别开生面。庄子说画史解衣盘礴,此真得画家之法,而开后世无限之法门也。汉代刘安曰:"寻常之外,画者谨毛而失貌。"(高诱注:谨悉微毛,留意于小则失大貌。)亦对于当时之拘泥形似者痛下针砭也。汉代之人,多迷信神权,故图画鬼神之像,以为供奉或压胜之物,故从事者实繁有徒,亦以牛鬼蛇神,易动人目。故张衡曰:"画工恶图犬马而好作鬼魅,诚以实事难形而虚传不穷也。"此虽暗袭古人之语,然当时画风可见一斑。画家取材于动物,除犬马之外,实以龙虎为最多。

效伯高不得,犹为谨敕之士,所谓刻鹄不成尚类鹜者也;效季良不得,陷为天下轻薄子,所谓画虎不成反类狗者也。[1]

僖与崔篆孙骃复相友善,同游太学,习《春秋》。因读吴王夫差时事,僖废书叹曰:"若是画龙不成反为狗者也。"[2]

其实当时画家取材于自然界中,殊不止此,他如凤凰、蟾蜍诸物,往往而是。汉代画家,既无一定之尊,又无规律以为范,至谢赫出,然后始有六法,而绘术批评于是大盛。汉人所讨论者,亦不外如上之寥寥数语,且又非专为画学立论者也,但时代限人,得此亦差强人意。本史家有闻必录,不厌求详之旨,故不惮其烦而记之。

[1] 范晔:《后汉书》卷二四,《马援传》。
[2] 范晔:《后汉书》卷七九上,《儒林传·孔僖传》。

附录 文具杂考

普通所谓文具,乃笔、墨、纸、砚之类,亦艺林中不可或缺之具也。书画二事,述之详矣,至于此推进二者成功之工具,似不宜置之度外,倘秦汉之世,文具未尝发明,则整个文化之发展,必受阻碍,遑论其一小部分之美术耶?故今于论述美术之便而一考之,以汉代为断限。庶吾人于秦汉美术得一轮廓印象以后,对促成美术发达的重要条件之一如纸笔等物之发明,亦有所了解。

一 笔考

笔之来源甚古,自有书契,即便有之。《尔雅》曰:"不律谓之笔。"《曲礼》:"史载笔。"《诗》云:"贻我彤管。"孔子因获麟而绝笔。《庄子》云:"画者舐笔和墨。"则知其由来远矣。古笔多以竹,如今木工所用木斗竹笔,故其字从竹;又或以毛,但能染墨成字,即谓之笔。我以为木竹及毛皆有用以制笔,各从其便,东南多竹则以竹,西北少竹则以木,笔制以竹或木而不用毛,自是较初期之作品,盖披沙画壁,自优为之,即未有墨之前,亦可应用。其后逐渐改进,有用木或竹为管,束鸟兽之毛为其锋,醮以朱、墨,即可书写。根据发现,最迟至殷代已应用毛笔。1932年第七次发掘殷墟,发现有一陶片上面有一墨书"祀"字,锋芒毕露,知殷代必已有毛笔。[1] 又1936年郭宝均、石璋如等作第十三次殷墟发掘,在小屯村北,除发现有用朱笔书写之陶皿外,还发现大批甲骨,其上卜辞是用朱笔先写后刻。可见殷代确已有书写之颜料及毛笔。[2]

1954年6月,湖南省文物管理委员会在长沙左家公山发现战国木椁墓。其中遗物有一支真正之毛笔。毛笔在竹筐内,全身套在一支小竹管里,杆长十八点五公分,径零点四公分,毛长二点五公分。据老笔工观察,认为此笔是用上好兔箭毛做成,其制法与现在略有不同,不是将笔毛插在笔杆内,而是将笔毛围在杆端,以丝线缠住,外面涂漆,以防腐蚀。与笔同在一处者有铜削、竹片及小竹筒各一。疑为当时写字之全套工具。铜削用以刮竹片,以利上墨,而小竹筒或为盛墨之器也。[3] 此支笔之发现,对我国工艺史及美术史之研究有极大之贡献。

① 参考董作宾:《殷人之书与契》,《中国艺术论丛》,商务印书馆,1938年版。
② 详见胡厚宣:《殷墟发掘》,第100页,学习生活出版社,1955年版。
③ 详见湖南省文物管理委员会:《长沙左家公山的战国木椁墓》,《文物参考资料》1945年第12期。

史载,秦始皇灭六国,令大将蒙恬、太子扶苏筑长城。恬取中山兔毛造笔,令判案也。因此,后人有以为蒙恬发明毛笔。现在吾人根据实物完全可以证明此说之无稽,古人已有不少怀疑,其明达者且否定此说。"王睿云,有书契以来,便应有笔,世传蒙恬制,非也。"①晋崔豹则指蒙恬所造仅为秦笔:"牛亨问曰:'自古有书契以来,便应有笔,世传蒙恬造笔,何也?'答曰:'蒙恬始造即秦笔耳。以枯木为管,鹿毛为柱,羊毫为被,所谓苍豪,非兔毫竹管也。'"②或谓蒙恬笔,以狐狸毛为心、兔毛为副。③

无论如何,吾人可以确定:第一,笔非秦蒙恬创造。早在有文字创立时即已有之。第二,蒙恬可能曾经制造毛笔,不过,制笔技术并非他个人独擅,由于他是统治阶级分子,采用材料或特别贵重。第三,统治阶级奴役人民替他们服务,惯于掠夺人民之劳动创作成果。例如秦筝,亦谓蒙恬所造,也是因秦朝蒙恬是为统治者服务,比较有名之人物,即以创制之美名加于其身。正如宋苏易简所说:"灭前代之美,故蒙恬独称于时。"④作为实物之秦笔,在考古发掘中,尚未有所发现。因秦承战国之遗制,笔之形状料与前述所发现之战国毛笔当无大差异也。

汉代之笔管多以竹为之。笔管皆圆形,虚其中以纳毫,宜于用竹。其地少竹者则以木代之。其毫则以鹿毛或兔毛为之。其制笔之法:"先以发梳梳兔毛及青羊毛,去其秽毛讫,各别用梳掌痛正,毫齐锋端,各作扁极,令匀调平好。用里羊青毛,毛毫去兔毫头下二分许,然后合扁,卷令极圆。讫,痛颉(疑结字)之,以所整青羊毛中截里笔中心,名曰笔柱,或曰墨池,承墨复用毫青外如作柱法,使心齐,亦使平均,痛颉,纳管中,宁心小,不宜大,此笔之要也。"⑤汉时诸郡献兔毫出鸿都,惟有赵国毫中用。天子笔管以错宝为跗,毛皆以秋兔之毫,官师路扈为之,以杂宝为匣,厕以玉璧翠羽,皆值百金。⑥其他官府人员所用者,其管皆赤,尚书令仆丞郎月给赤管大笔一双,篆题曰:北宫工作。此其例也。犹有一事,颇可述也,则汉代之笔管,往往折而为二或四,可开可合,其纳笔头于管,固之以漆,束之以麻;当其敝也,敝其笔头,管固无恙也。故古人之于敝笔,易笔头而不易管,如今之钢笔焉。笔之长短,载籍罕有述之者。扬雄答刘歆书论《方言》云:"故天下上计孝廉及内郡卫卒会者,雄常把三寸弱

① 李石:《续博物志》卷一〇。
② 崔豹:《古今注问答释义》第八。
③ 见张华:《博物志》。
④ 苏易简:《文房四谱》卷一,第2页。
⑤ 韦诞(仲将):《笔方》。苏易简:《文房四谱》卷一,第11页;贾思勰:《齐民要术》均引之。
⑥ 参见《西京杂记》。

翰,齎油素四尺,以问其异语。归即以铅摘次之于椠。"此言三寸者也。王充《论衡·效力篇》云:"智能满胸之人,宜在王阙,须三寸之舌,一尺之笔,然后自动。"此言一尺者也。汉之三寸,只当今尺二寸二分弱,颇不便于把持,意者扬雄采录方言,随时随地写之,故怀小笔及油素,为其便于取携,归而录之于椠,非常制也。王充所言一尺之笔,乃常人所用者。揆诸情理,颇得其真。不图近日竟有汉笔出现于世,此诚惊人之发现,可以一证上述之言矣。马衡先生有一文述之,兹援引其一小段以见梗概。

二十年(一九三一)一月西北科学考察团团员贝格曼君(F. Bergman)于蒙古额济纳旧土尔扈特旗之穆兜倍而近地方(其地在索果淖尔之南,额济纳河西岸,当东经一百至一百一度,北纬四十一至四十二度之间。)发现汉代木简,其中杂有一笔,完好如故。今记其形制如下:

笔管以木为之,析而为四,纳笔头于其本,而缠之以枲,涂之以漆,以固其笔头。其首则以锐顶之木冒之。如此,则四分之木上下相束而成一圆管。笔管长公尺〇.二〇九,冒首长〇.〇〇九,笔头(露于管外者)长〇.〇一四,通长〇.二三二。圆径:本,〇.〇〇六五;末,〇.〇〇五。冒首下端圆径与末同。管本缠枲两束:第一束(近笔头之处)宽〇.〇〇三,第二束宽〇.〇〇二。两束之间相距〇.〇〇二。笔管黄褐色,缠枲黄白色,漆作黑色,笔毫为墨所掩,作黑色,而其锋则呈白色,此实物之状态也。(图十七)

按索果淖尔即古之居延海,汉属张掖郡,后汉属张掖居延属国。额济纳河即古之羌谷水,亦即弱水。穆兜倍而近之地,据木简所记,在当时为甲渠侯,为居延都尉所属侯官之一。复就所存木简中之时代考之,大抵自宣帝以迄光武帝,若以最后之时代定之,此笔亦当为东汉初年之物,为西纪第一世纪,距今且千八百余年矣。羽毛竹木之质,历千八百年而不朽,非沙碛之地,盖不克保存也。今定其名曰汉居延笔。[①]

由上述之汉居延笔之形态观之,则知其形殊类于今制,特精粗之别,则时势限之耳。

文化工具,莫尚于笔,能举万物之形,序自然之情,宣人类之志。后汉蔡邕尝作《笔赋》以赞美之云:

① 马衡:《记居延笔》,北京大学《国学季刊》第3卷第1号。

惟其翰之所生，生于冬季之狡兔。性情亟以摽捍，体遄迅以骋步。创文竹以为管，加漆丝之缠束。形调抟以直端，染玄墨以定色……①

吾人于此可了然于汉笔形状、制法之大概矣。

二　墨考

我国在新石器时代（约公元前2500到公元前2100年），已知利用墨色作为美术之装饰。1931年在济南附近龙山镇城子崖石器时代遗址发现黑色之陶器，"漆黑发光，薄与蛋壳相类"。黑色乃墨之本质。② 又殷墟发现之甲骨文乃先用墨写，然后刻者。③《周书》有涅墨之刑，《庄子》有"舐笔和墨"之语，可见墨之应用久矣。古墨用松烟、石墨二种，石墨自魏晋以后无闻，独尚松烟。汉扶风隃糜、终南山之松，原料极佳。《汉书》云："尚书令仆丞郎月赐隃糜大墨一枚，小墨一枚。"④相传汉代有田真者善制墨云。墨形多丸状："皇太子初拜，给香墨四丸。"⑤魏韦仲将（即韦诞）善书，并优制墨。所谓"仲将之墨，一点如漆。"其墨方传于世，今叙录之，其必与汉代墨工之法相差不远也。

今之墨法，以好醇松烟干捣，以细绢筛于缸中，筛去草芥，此物至轻，不宜露筛，虑飞散也。烟一斤以上，好胶五两，浸梣皮汁中，梣皮即江南石檀木皮，入水绿色，又解胶，并益墨色。可下去黄鸡子五百枚，亦以珍珠一两，麝香一两，皆分别治，细筛，都合调下铁臼中。宁刚不宜泽。捣三万杵，多亦善，不得过二月、九月，温时臭败，寒则难干。每挺重不过三两。⑥

以吾观之，韦诞之方，只有贵族中人，始适用之，制墨而用珍珠麝香，平民岂能供之？然吾人由此窥见汉代制墨之一斑，则不无可录者也。纪墨之最备者，应推陶涉

① 苏易简：《文房四谱》卷二，《笔谱下》。
② 李济：《中国考古学之过去与将来》，《东方杂志》第五一卷七号。
③ 胡厚宣：《殷墟发掘》，第100页，学习生活出版社，1955年版。
④ 应劭：《汉官仪》卷上，第16页，中华书局聚珍版。
⑤ 陆友：《墨史》卷下，杂纪注引《东宫故事》。
⑥ 转引贾思勰：《齐民要术》。苏易简《文房四谱》卷三《墨谱》亦载此方。

园所编之《涉园墨萃》(十四册,武进陶氏刊),读者可参看。

三 纸考

上古无纸,用汗青者,以火炙竹汗出取青,易于作书,故简、策字皆从竹。西汉时多用木简。《汉书·司马相如传》:"相如著《子虚》之赋,上读而善之。乃召问相如曰:'此乃诸侯之事,未足观,请为天子游猎之赋。'上令尚书给笔札。"(注:札,木简之薄小者也。时未用纸,故给札以书)是其证也。但缯嫌贵,竹嫌重,木嫌大,皆不便于人,于是社会需要一种较为轻便而价廉之物以供书写之用。群众乃发挥集体智力,经多次之试验,终于发明一种代替缣帛与竹木简之纸。东汉永元十二年(100)许慎写成之《说文解字》,已收有纸之一字:"纸,絮一笘也。"可见当时已有纸之出现。其制造方法,据段玉裁进一步之解释,则谓:"造纸昉于漂絮,其初丝絮为之,以笘荐而成之。今用竹质木皮为纸,亦有致密竹帘荐之是也。"[1]按笘乃漂絮簀。当在水中漂絮时,絮放在荐(簀)上,用棒打击,就可能在簀上留下丝棉薄片,干燥后成为棉纸,可供书写。[2]但纸质薄而面积小。因此在西汉时代有"赫蹏书"之称,赫蹏者即薄小纸。[3]

前汉之劳动人民在生产实践中发明用絮制成之纸后,不久又知用麻制纸,质地较韧。1933年黄文弼于新疆罗布淖尔汉朝烽燧亭遗址中,发现西汉纸一张。"麻质,白色,作方块薄片。四周不完整。长约40毫米,宽约100毫米。质甚粗糙,不匀净,纸面尚存麻筋。"因同时在此地发现有黄龙元年(汉宣帝年号)之木简,而定此纸为西汉遗物。[4]

至东汉时,纸之应用渐广,且以为献赠物品。史载和熹邓皇后(绥),于永元十四年(102年)冬立为皇后,"是时方国贡献竞求珍丽之物,自后即位,悉令禁绝,岁时但供纸墨而已"[5]。可见当时纸墨并不是难得之品。

其后有宦官蔡伦改进造纸方法,利用树皮及敝布、渔网作纸。《东观汉纪》云:

① 段玉裁:《说文解字注》第一三篇上。
② 参看袁翰青:《造纸在我国的起源和发展》,《中国化学史论文集》,三联出版社。
③ 《前汉书》卷九七下,《外戚列传·孝成赵皇后传》。
④ 黄文弼:《罗布淖尔考古记》,第168页。
⑤ 范晔:《后汉书》卷一〇上,《后记·和熹邓皇后纪》

蔡伦字敬仲，桂阳人，为中常侍，有才学，画忠重慎，每至休沐，辄闭关绝宾客，曝体田野。典作尚方，造意用树皮及敝布、渔网作纸（案一本作伦典尚方，作纸用故麻，名麻纸，木皮名縠纸，渔网名网纸）。元兴元年奏上之，帝善其能，自是莫不用，天下咸称蔡侯纸。①

《后汉书》亦有大同小异之记载，谓"伦乃造意，用树肤、麻头及敝布、渔网以为纸"②。我认为元兴元年(105)蔡伦所上之纸，其质地自较以前之纸为佳，且能利用各种原料造出多样之纸，在手工制造业上有极大之改进。不过，据我个人推断，此种新制之纸，可能出于尚方工匠合作之结果。蔡伦身为尚方令，特总其成而已。史载："永元九年兼作秘剑及诸器械，莫不精工坚密，为后世法。"而蔡伦固非各种器械制作之专家，尚方制作之精，实出于工匠之手，而蔡伦不过监工得力而已，蔡伦所献之纸可能出自尚方工匠之手，"伦乃造意"，疑亦向工匠提出几点意见，以资改进而已。《湘州记》称："耒阳县北有汉黄门蔡伦宅，宅西有一石臼，云是伦舂纸臼也。"亦后人附会之谈。总之，蔡伦是造纸术之改良者而不是发明者，殆为定论。

同时有东莱人，名左伯，字子邑者，甚能作纸，擅名一时云。③

四　砚考

文房用品，若纸、笔、墨见于古籍者甚多，惟罕见有砚之记载。上古无砚之名，古人百事简易，及研墨不必在砚上，但可砚处，即为之耳。故独称为研，不谓之砚。传说黄帝得玉一纽，诏为墨海焉，其上刻篆文曰："武鸿氏之研。"④太公金匮之砚铭，⑤伍缉之《从征记》云："鲁国孔子庙中有石砚一枚，制甚古朴，盖夫子平生时物也。"⑥均后人附会之说，不足信也。至汉而文献足征。《汉书·张安世传》："安世小男彭祖，彭祖又小与上同席研书。"⑦盖有笔墨不能无砚，砚之为物至汉代已通用矣。

① 班固、刘珍等：《东观汉记》卷二〇。
② 范晔：《后汉书》卷七八，《蔡伦传》。
③ 张怀瓘：《书断》。
④ 苏易简：《文房四谱》卷三，《砚谱》；唐询：《砚录》；余淡心：《砚林》（《昭代丛书》之一）。
⑤ 苏易简《砚谱》载："太公金匮砚之书曰：石墨相著而黑，邪心谗言，得无污白。"余淡心《砚林》亦有大同小异之记载，显见互相传袭之迹。
⑥ 转引苏易简《砚谱》。唐询《砚录》及余淡心《砚林》均有转引。
⑦ 《前汉书》卷五九《张汤传》（附《安世传》）。

1952 年发现之望都汉墓壁画中有墨丸砚台,可以参证。天子之砚,以玉为之,取其不冰,士大夫以至于庶人有用铁砚者,有用瓦砚者,不一而足,各从其便。

李尤曰:"书契既造,研墨乃陈;烟石附笔,以流以申。"则以上四品,必相助而著其功效,而在艺术界上占有相当之重要位置也。但今之所述,只明其源而未畅其流,读者犹以为未餍所闻者,则自有专书在,可供读者之参考。而本文全以秦汉美术为断限者,恕未能多予论述。

上海:商务印书馆,1936 年 7 月初版,1957 年 12 月重印第 1 版(修订版)。

王羲之评传

目　次

一 引 言

　　书法在人类生活上占重要之位置,所以达情,所以记事,犹之饮食服御之不可或缺,先哲发明,由于需要。变通不极,日用无穷,与圣同功,参神并运,前人列书学为六艺之一,亦不以小道视之也。自后汉张芝,雅擅草书,时人如梁孔达、姜孟颖爱而效之,于是后学竞慕,以为秘玩。盖已不复视书学为实用之技能,而竟视为美术之创作矣。唐窦泉所谓:"古者造书契,代结绳,初假达情,浸流竞美。"(《述书赋》)龚定盦亦云:"夫文臣学士书体之美,魏晋以后,始以为名矣,唐以后,始以为学矣。"(《说刻石》)是知书学初源于实用,后成为美术之专科,其中遭迹,颇有可言。然文物进化,由简而繁,初民朴拙,今人巧思,自有文字,吾人因之而为图画。六书中之象形,即为我国最初最简之画也,后书画虽分为二事,而书除保留其特殊功用外,仍与图画并为直接表现个人情绪之一种造型艺术。书画同为线条构成,其名虽异,其质则同。故一代书法之变化,画亦随之而转移,易代便见,文徵明谓:"唐人画,正如晋人画,法度具备,变幻迭出。"盖其证也。凡承认我国画为美术者,不得不与书法同类并看,盖二者皆仗线条构成,同出一途,且其发挥个性,挑拨美感,又无不同也。我国名画家几无不善书者,画家即书家,书法即画法。赵子昂论画诗:"石如飞白木如籀,写竹还须八法通,若是有人能会此,须知书画本来同。"则可悟二者之关键矣。西人不视书法为美术者,则以中西文字之构造不同,彼主音而我主形,彼简易而我尚美观,然彼诠衡我国美术,又无不以书法列为首要也。我国浅人,学画而不从书法入手,是真数典忘祖,见诮外人矣。

　　我国书史,源远流长,专门典籍,汗牛充栋,名家巨子,车载斗量,若为之一一整理,则非累数百万言不能殚,则又非个人心力能几及也,故有心整理书史者,则惟有择其最重要之时代,最有名之人物而讨论之。余虽不善书,然亦知其美,研究之余,斐然有作。吾闻之黄山谷云,学书须从魏晋入手,其他书家,莫不云然,且又竞推王羲之为书家祖,则书学之最重要时代厥为晋,而晋代书家尤推羲之为第一矣。我国虽市井之徒,苟问其谁为我国之大书家,则必曰:"王羲之哉! 铁画银钩之王羲之哉!"其实彼等多未能睹王羲之字迹,且或未知王羲之为何代人物,不过耳熟能详,信口而出耳,可见王羲之之书法,为我国书界之极轨,实至名归,百世不朽者也。以如

此伟大之美术家,倘在海外文明诸国,则必有人为之创立纪念会矣,提倡王羲之奖金矣,为之举行百年祭矣,而关于彼人之年谱列传,尤多至不可胜数,至少亦视之为拉飞耳(Raphael)、米克郎启洛(Michelangelo)等俦,为人扮扯殆尽矣。乃王羲之之在我国,虽享身后之名,但除少数书家文士之外,一般人对于此伟大美术家之平生及价值,一概置之不理,几以为徒记其名已足于用者,此种不求甚解之心理,似不可为讳者也。《晋书》中虽有王羲之传,但语焉不详;而书学书中,虽间有王羲之事迹,而散漫已甚,令人阅过十种书,而仍不得一清晰之概念,无怪一般民众不能深切认识之。晚近整理国故之风,甚嚣尘上,诚为我国文艺复兴之新现象。然环顾我国固有学术中,任何一题足供研究,即如王羲之一人,已足为美术史家研究之对象,乃仍无人下手者,似亦有故。第一,王羲之之名太旧太熟,妇孺皆知,则研究结果,必不能出奇惊众,故皆择其最近世者、最新奇可喜者研究之。第二,书学本我国美术独有之特色,既不能以外国美术原理沟通之,则不能大发议论矣,取材不出于旧籍,材料丰富,则人反以抄袭堆砌为嫌,否以守旧见讥,实可为而不可为也。第三,书学范围,视书法为狭,而枯燥加甚焉,且人人能作书,则人人鲜知书矣。此美术批评专家所以日少也。有此三因,人遂不欲走入此途,除少数为艺术而攻艺术者之外,他无有也。余非能抱此高尚主义者,不过好为其难,偶执中国美术史之一题为研究之对象,既开其端,为贯彻始终起见,不得不埋头苦干耳,所谓"困学",非"乐学"也。并世贤达,有起而和之,则区区心血不为徒洒,而研究精神,或可加倍兴奋也。

二　少年时代

王羲之,字逸少,琅琊临沂人也。祖正,尚书郎,父旷,淮南太守,家世清华,奕叶不替。羲之幼讷于言,无异常童,人皆易之。其含光隐曜,善刀而藏,固未可以常理测也。

羲之七岁学书,不待拘迫,年十一,见前代笔论于父枕中,窃而读之,爱不忍舍。父曰:"汝何来吾所数也?"羲之笑而不答。其母曰:"汝年幼小,看用笔法,未能解晓,纵获父教,恐复不能秘惜。"父乃语羲之曰:"待汝成人,吾当授汝。"羲之拜曰:"愿早授之,使得成人,已为暮学。"父奇之,语以大纲。羲之尽心习之,不事嬉戏,学功日

进,复从卫夫人(名铄,字茂猗,晋汝阴太守李矩妻)学。卫夫人之笔法,传自钟繇,而钟繇则上承蔡邕之法脉也。羲之既有家学,又得名人所授,虽童年弄笔,便有老成之志,卫夫人叹其异日享名必居其上,亦可谓慧眼识人矣。

羲之年十三,尝谒周顗。周顗者,高居显职,而爱才若命,固当日之龙门也。彼素有广大教主之目,多士趋之,如水就下,士有得其一言之褒者,往往如膺荐命焉。"座上客常满,樽中酒不空。"顗可为此老咏也。羲之以执礼见,顗察而异之。于时盛筵既张,华堂客满,时重牛心炙,人皆有欲炙之色,座客未啖,顗先割啖羲之,一时座客皆惊,争相瞩目,从前之悬悬于牛心者,今皆眈眈于羲之矣,由是传播,遂以知名。

而其叔王廙尤深异之,尝画孔子十弟子并赞界之云:"余兄子羲之,幼而岐嶷,必将隆余堂构。今始年十六,书画过目便能,就余请书画法,余画孔子十弟子以励之。嗟尔羲之,可不勖哉!画乃吾自画,书乃吾自书,吾余事虽不足法,而书画固可法。欲汝学书,则知积学可以致远。学画可以知师弟子行已知道,又各为汝赞之。"审此,羲之于书翰之外,又能绘事矣。逸少既长,博学有口辩。以彼天分既极高强,判别又能敏捷,辩才无碍,意态横生,如此少龄,实为罕见。且其事事有定识,不随波逐流,人是以骨鲠称之。当时彼之书法已甚有名,尤善隶书,为一时之冠,论者谓其飘若浮云,矫若游龙,为不可及。遂深为其从伯敦、司徒导所器重。时陈留阮裕有重名,为敦主簿。敦尝谓羲之曰:"汝是吾家佳子弟,当不减阮主簿。阮主簿亦澡然意下,目羲之与王承、王悦为'王氏三少'。"其少年头角已峥嵘如此。

羲之少时,本与诸昆季同读于家塾,王家兄弟,固自不弱,然风流文采,独让羲之也。时太尉郗鉴,门第清华,有女及笄,甚知书,欲了向平之愿,使门生求女婿于王导。导令就东厢遍观子弟。门生归谓鉴曰:"王氏诸少并佳,然闻信至,咸自矜持,惟一人在东床坦腹食,独若不闻。"鉴曰:"此正佳婿邪?"访之乃羲之也。鉴素慕其名,遂以女妻之。羲之青年识趣,已自不凡,而郗鉴观人于微,可谓能择佳婿矣。

三　　**出处大端**

羲之起家秘书郎。征西将军庾亮请为参军,累迁长史。亮临终上疏称羲之清贵有鉴裁,迁宁远将军,江州刺史。羲之既少有美誉,朝廷公卿皆爱其才器,频召为侍

中吏部尚书皆不就。复授护军将军，又推迁不拜。其高致如此。扬州刺史殷浩素推重之，劝使应命，乃遗羲之书，其语甚切：

悠悠者以足下之出处，足观政之隆替，如吾等亦谓为然。至如足下出处，正与隆替对，岂可以一世之存亡，必从足下从容之适。幸徐求众心，卿不时起复，可以求美政，不若豁然开怀，当知万物情也。

王羲之答之，愿就宣抚之使：

吾素无廊庙志，直王丞相时，果欲内吾，誓不许之，手迹尚存，由来尚矣。不于足下参政而方进退。自儿娶女嫁，便怀向子平之志，数与亲知言之，非一日也。若蒙驱使关陇巴蜀，皆所不辞。吾虽无专对之能，直谨守时命，宣国家威德，均不同于凡使，必使远近咸知朝廷留心于无外，此所益殊不同居护军也。汉末使太傅马日磾慰抚关东，若不以吾轻微，无所为疑，宜及初冬以行，吾惟恭以待命。

羲之既拜护军，又苦求宣城郡不许，乃以为右将军，会稽内史。时桓温既灭蜀，威势大振，朝廷惮之。简文帝以浩负盛名，朝野推伏，故引为心腹，以抗于温。浩既拜扬州刺史，遂参综朝权，益与温交相水火。颍川荀羡少有令闻，浩擢为义兴吴郡以为羽翼。羲之密说浩羡，令与桓温和，不宜内构嫌隙，以国家之安在于内外和睦，因寓书于浩以戒之，浩不从。及浩将北伐，羲之以为必败，以书上之，其言甚切，浩又不从，整军遂行，果为姚襄所败，复图再举。羲之又遗之书，劝以休养生息，尊贤虚己，不以快意于目前，致生民于涂炭也。其书云：

知安西败丧，公私愤怛，不能须臾去怀，以区区江左，所营综如此，天下寒心，固已久矣，而加之败丧，此可熟念，往事岂复可追，愿思弘将来，令天下寄命有所，自隆中兴之业。政以道胜，宽和为本，力争武功，作非所当，因循所长，以固大业，想识其由来也。自寇乱以来，处内外之任者，未有深谋远虑，括囊至计，而疲竭根本，各从所志，竟无一功可论，一事可记，忠言嘉谋，弃而莫用，遂令天下将有土崩之势，何能不痛心悲慨也！任其事者，岂得辞四海之责，追究往事，亦何所复及，宜更虚己求贤，当与有识共之，不可复令忠允之言，常屈于当权，今军破于外，资竭于内，保淮之志，非复所及，莫若还保长江，都督将各复旧镇，自长江以外，羁縻而已。任国钧者，引咎责

躬,深自贬降,以谢百姓,更与朝廷恩布平正,除其烦苛,省其赋役,与百姓更始,庶可以允塞群望,救倒悬之急。使君起于布衣,任天下之重,尚德之举,未能事事允称,当重统之任,而丧败至此,恐阖朝群贤,未有与人分其谤者。今亟修德补阙,广延群贤,与之分任,尚未知获济有期,若犹以前事为未了,故复求之于分外,宇宙虽广,自容何所? 知言不必用,或取怨执政,然当情慨所在,正自不能不尽怀极言。若必亲征,未达此旨,果行者,愚智所不解也,愿复与众共之。复被州符,增运千石,征役兼至,皆以军期,对之丧气,罔知所厝。自顷年割剥遗黎,刑徒竟路。殆同秦政,惟未加惨夷之刑矣,恐胜广之忧,无复日矣。

羲之于此,颇见风稜,而关怀家国,顾恤民艰,实为循吏之本色。其尚有与会稽王(简文帝)笺,陈浩不宜北伐,并论时事云:

古人耻其君不为尧舜,北面之道,岂不愿尊其所事,比隆往代,况遇千载一时之遇,顾智力屈于当年,何得不权轻重而处之也。今虽有可欣之会,内求诸己,而所忧乃重于所欣。《传》云:"自非圣人,外宁必有内忧",今外不宁,内忧以深,古之弘大业者或不谋于众,倾国以济一时功者,亦往往有之,诚独运之明,以德迈众,蹔劳之弊,终获永逸者可也。求之于今,可得拟议乎? 夫庙算决胜,必宜审量彼我,万全而后动,功成之日,便当因其众而即其实,今功未可期,而遗黎歼尽,万不余一,且千里馈粮,自古为难,况今转运供继,西输许洛,北入黄河,虽秦政之弊,未至于此,而十室之忧,便以交至,今运无还期,征求日重,以区区吴越,经纬天下十分之九,不亡何待,而不度德量力,不弊不已。此则内所痛心叹悼,而莫敢吐诚。往者不可谏,来者犹可追,愿殿下更垂三思,解而更张,令殷浩、荀羡还据合肥。广陵、许昌、谯郡、梁、彭城诸军,皆还保淮,为不可胜之基,须根立势举,谋之未晚,此实当今策之上者,若不行此,社稷之忧,可计日而待,安危之机,易如反掌,考之虚实,著于目前,愿运独断之明,定之于一朝也。地浅而言深,岂不知其未易,然古人处闾阎行阵之间,尚或干时,谋国评裁者,不以为讥,况厕大臣末行,岂可默而不言哉? 存亡所系,决在行之,不可复持疑后机,不定之于此,后欲悔之,亦无及也。殿下德冠宇内,以公室辅朝,最可直道行之,致隆当年,而未允物望,受殊遇者。所以寤寐长叹,实为殿下惜。国家之虑深矣,常恐伍员之忧,不独在昔,麋鹿之游,将不止林薮而已! 愿殿下蹔废虚远之怀,以救倒悬之急,可谓以亡为存,转祸为福,则宗庙之忧,四海有赖矣。

羲之前后三书，皆为殷浩而发，盖能深度事变，知彼知己，力断北伐之举为不成功，诚欲以口舌之功，以报知己，而致国无疆之庥也。殷浩苟听其言，何致有山桑之败，重为天下戮笑。桓温素忌浩，及闻其败，即上疏罪之。竟坐废为庶人，徙于东阳之信安县。昔人云："凡举事者，无为亲厚者所痛，而仇者所快也。"而殷浩一以兼之，可哀也矣！殷浩之体德沉粹，识理淹长，而犹轻举妄动，一败涂地，愈可征羲之卓识，迥出时流，而笃念旧恩，尽忠报称，为不可及也！

四　会稽荒政

羲之既就会稽内史之职，非其志也。自谓"如此都郡，江东所聚，自非复弱干所堪"（《辞郡帖》）。"寻复逼，或谓不可以恭命，遂不获已，处世之道尽矣。"（《恭命帖》）盖欲报朝廷之知遇也。及莅郡，而荒灾迭起，盖军兴以来，割削遗黎，刑徒竟路，大军之后，必有凶年，非具经济长才，不能解厄也。羲之与人书云：

此郡之弊，不谓顿至于此，诸连滞非复一条，独坐不知何以为治，自非常才所济，吾无故舍逸就劳，恨无所复及矣。"虽属一时之愤言，而此郡之棘手难理可知。幸羲之富于责任，戮力从事，不避权势，民有饥色，辄开仓赈贷。朝廷赋役繁重，吴会尤甚，羲之每上疏争之，朝廷推重其人，事多见从，羲之怀抱，得以少舒。故其与谢安书曰："顷所陈论，每蒙允纳，所以令下，小得苏息，各安其业，若不尔，此一郡久以蹈东海矣。

古云：救荒无善策，非无策也，无其人也，非无人也，无其心也。羲之既有救荒之心，其政自有可观者矣。吾尝钩稽其集，论次如左。

羲之赈灾之方，侧重漕运，盖漕运一法，所以便民。在昔未知漕运，遇有饥荒，惟有移民就食，如梁惠王之法——河内凶，则移其民于河东，河东凶亦然者。自有漕运之良法，而一遇凶年，则以粟就人，而非以人就粟，故其保存亦众。此实国计民生之先务也。虞都冀州，稽总赋于王畿，而贡物经行，即为运道之祖。汉兴即位关中，始引渭渠以漕山东之粟，旋浚褒斜以致汉中之谷，初不过岁运数十万石，及其盛时，岁

益漕六百万石,类由河渠疏利,治之有方。魏武篡汉,偏安洛阳,然犹任邓艾,开广漕渠以达江淮。至晋而五胡乱华,势成割据,交通不便,漕运久停,迫北伐军兴,转运供给,西输许洛,北入黄河,民苦于征,流亡日众,东土饥荒,自不暇救。羲之仁心爱民,毅然请朝廷复开漕运。

> 今事之大者未布,漕运是也。吾意望朝廷可申下定期,委之所司,勿复催下,但当岁终考其殿最,长吏尤殿,命槛车送诸天台,三县不举,二千石必免,或可左降,令在疆塞极难之地也。(《与谢安书》)

漕运本无弊,日久则弊生,有司者上下相蒙,而民生受害。故立赏罚之条以维持之。其效乃可睹。为政在责任之尊,而不在从事者众。古人谓筑室道谋,三年无成,可称的论。我国向来行政,素鲜讲求效率,故办事者虽多,而散漫无纪。行政机关,主者每易一人,往往从新改革,不恤故常,吏民大不便。每有纷更,而国家财政,大受耗损,民众间接亦损失不少。东晋时代,大概有此情况。羲之莅任以来,时为兴叹。

> 又自吾到此,从事常有四五,兼以台司及都水御史行台,文符如雨,倒错违背,不复可知!吾又瞑目循常,推前取重者,及纲纪轻者。在五曹,主者莅事,未尝得十日,吏民趋走,功费万计。……江左平日,扬州一良刺史,便足统之,况以贤才,而更不理。正由为法不一,牵制者众。思简而易从,便足以保守成业。(《与谢安书》)

盖时郡政之纷剧难理,可见一斑。其时东土饥荒,朝廷既设法救济,故各县皆有官仓,以备其患。而疲猾州县,克扣赈粮,弥补亏空,害国病民,此等奸官,羲之尤为厌恶,并欲杀一儆百,无奈众不从之。

> 仓督监耗盗官米,动以万计。吾谓诛剪一人,其后便断,而时意不同。近检校诸县,无不皆尔,余姚近十万斛。重敛以资奸吏,令国用空乏,良可叹也!(《与谢安书》)

此次郡荒,其范围甚广,“周旋五千里,所在皆尔”,且为时又久。羲之遂欲断酒以救济之。盖造酒耗谷甚巨,且为不急之物。奇荒之岁,万口待哺,固宜禁造酒以裕民食。他尝云:

断酒事终不见许,然守之尚坚,弟亦当思同此怀。此郡断酒一年,所省百余万斛,米乃过于租,此救民命,当可胜言。(《断酒帖》)

百姓之命如倒悬,吾夙夜忧此,时既不能开仓庾赈之,因断酒以救民命有何不可。(《与谢安书》)

断酒救民,实为治标之良策。而右军之关心民瘼,盖可知矣。此外荒政,如防民流逸,羲之尤有特见。

自军兴以来,征役及充运,死亡叛散不反者众,虚耗至此,而补代循常,所在凋困,莫知所出。上命所差,上道多叛,则吏及叛者,席卷同去。又有常制,辄令其家及同伍课捕,课捕不禽,家及同伍寻复亡叛。百姓流亡,户口日减,其源在此。又有百工医寺,死亡绝灭,家户空尽,差代无所,上命不绝,事起或十年十五年,弹举获罪无懈息,而无益实事,何以堪之,谓自今诸死罪,原轻者及五岁刑,可以充此。其减死者可长充兵役,五岁者可充杂工医寺,皆令移其家以实都邑,都邑既实,是政之本。又可绝其亡叛。不移其家,逃亡之患,复如初耳。今除罪而充杂役,尽移其家,小人愚迷,或以为重于杀戮,可以绝奸。刑名虽轻,惩肃实重,岂非适时之宜邪?(《与谢安书》)

是知羲之非独一大艺术家,且为一代之经济巨子。观其刻刻以天地万物为心,以迈往不屑之韵,而俯同群辟,诚有如古人所谓行其道忘其为身者。其经济长才,为其艺事所掩,世罕知之。余今特别提出讨论,俾世知六朝人物之大有人在也。惟《右军集》中之经世文字极形缺乏,无能供更进之探讨,则美犹有憾耳。

羲之尝与谢安登冶城,悠然遐想,有高世之志。羲之谓安曰:"夏禹勤王,手足胼胝,文王旰食,日不暇给。今四郊多垒,宜思自效,而虚谈废务,浮文妨要,恐非当世所宜。"(《晋书·谢安传》)观此,则羲之志趣可知矣。羲之于玄谈最盛之时,而诋其废务妨要,可谓庸中佼佼者矣。羲之非无出世之想,但非主张个人主义者,只顾个人之享乐,而忘民众之痛苦者,盖一富有责任心之国民,其字画特其余事。"自负匡时好才略,彼天强派作诗人。"百代艺人,非羲之所乐受也。

五　兰亭修禊

　　右军风流潇逸人也，而体弱多病，故雅好服金石之药，耽于引导之术，游山玩水，养性怡颜，不乐处京师。初渡浙江，便有悠焉之志。既宦游会稽，益乐以忘死。会稽有佳山水，一时名士，多乐居焉，谢安未仕时亦其一也。他如孙绰、李充、许询、支遁等，皆以文华冠代，并筑室东土，与羲之同好，出则渔弋山水，入则言咏属文，无尘世意。羲之尝与同志宴集于会稽山阴之兰亭，修祓禊之礼。何谓禊？萧颖士释之曰："禊，逸礼也，《郑风》有之。盖取勾萌发达，阳景敷照，握芳兰，临清川，柔和斓洁，用祓介祉是也。"时同会者有太原孙统（承公）、孙绰（兴公），汉广王彬之（道生），陈郡谢安（安石），高平郗昙（重熙），太原王蕴（叔仁），释支遁道林、魏滂、桓伟、谢藤、谢瑰；并逸少子凝、徽、操之等四十有二人。一时人物之盛，清标雅致，浮动于左樽右俎间。右军酒酣，挥毫制序，其词云：

　　永和九年，岁在癸丑，暮春之初，会于会稽山阴之兰亭，脩禊事也。群贤毕至，少长咸集，此地有崇山峻岭，茂林脩竹，又有清流激湍，映带左右。引以为流觞曲水，列坐其次，虽无丝竹管弦之盛，一觞一咏，亦足以畅叙幽情。是日也，天朗气清，惠风和畅，仰观宇宙之大，俯察品类之盛，所以游目骋怀，足以极视听之娱，信可乐也。夫人之相与，俯仰一世，或取诸怀抱，晤言一室之内，或因寄所托，放浪形骸之外，虽趣舍万殊，静躁不同，当其欣于所遇，暂得于己，快然自足，曾不知老之将至。及其所之既倦，情随事迁，感慨系之矣。向之所欣，俛仰之间，已为陈迹，犹不能不以之兴怀。况修短随化，终期于尽。古人云："死生亦大矣"，岂不痛哉！每览昔人兴感之由，若合一契，未尝不临文嗟悼，不能喻之于怀，固知一死生为虚诞，齐彭殇为妄作。后之视今，亦由今之视昔，悲夫！故列叙时人，录其所述，虽世殊事异，所以兴怀，其致一也。后之览者，亦将有感于斯文。

　　右将军司马太原孙丞公等二十六人，各有赋诗，前余姚令会稽谢胜等十五人不能赋诗，罚酒各三斗。

　　诗

　　右将军会稽内史王羲之

代谢鳞次，忽焉以周。欣此暮春，和气载柔。咏彼舞雩，异此同流。乃携齐契，散怀一丘。

仰眺碧天际，俯瞰绿水滨。寥朗无涯观，寓目理自陈。大矣造化功，万殊靡不均。群籁虽参差，适我无非亲。

司徒谢安

伊昔先子，有怀春游。契兹言执，寄傲林丘。森森连岭，茫茫原畴。迥霄垂露，凝气散流。

相与欣嘉节，率尔同褰裳。薄云罗物景，微风扇轻航。醇醪陶玄府，兀若游羲唐。万殊混一象，安复觉彭殇。

司马左西属谢万

肆眺崇阿，寓目高林。青萝翳袖，脩竹冠岑。谷流清响，条鼓鸣音。玄萼吐润，飞雾成阴。

衾冥卷阴旆，勾芒舒阳旌。灵液披九区，光风扇鲜荣。碧林辉杂英，红葩擢新茎。翔禽无汗远，腾鳞濯清泠。

右司马孙绰

春咏登台，亦有临流。怀彼伐木，肃此良俦。修竹荫沼，旋濑萦丘。穿池激湍，连滥觞舟。

流风拂枉渚，亭云荫九皋。婴羽吟修竹，游鳞戏澜涛。携笔落云藻，微言剖纤毫。时珍岂不甘，忘味在闻韶。

行参军徐丰之

俯挥素波，仰掇芳兰。尚想嘉客，希风永叹。
清响凝丝竹，班荆对绮疏。零觞飞曲津，欢然朱颜舒。

前余姚令孙统

茫茫大造,万化齐轨。罔悟玄同,竟异标旨。平勃运谟,黄绮隐几。凡我仰希,期山期水。

偶至观山水,仰寻幽人踪,回沼激中逵,疏竹间脩桐,因流转轻觞,冷风飘落松,时禽吟长涧,万籁吹连峰。

前永兴令王彬之

丹崖竦立,葩藻映林。绿水扬波,再浮再沉。
鲜葩映林薄,游鳞戏清渠,临川欣投钓,得意岂在鱼。

王凝之

庄浪濠津,巢安颖湄,冥心玄寄,千载同归。
烟煴柔风扇,熙怡和气平。驾言与时游,逍遥映通津。

王宿之

在昔暇日,味存林岭。我今斯游,神怡心静。
嘉会欣时游,豁朗畅心神。吟咏曲水濑,绿波转素鳞。

王徽之

散怀山水,萧然忘机。秀薄粲颖,疏松笼崖。游羽扇霄,鳞跃清池。归日寄叹,心冥二奇。
先师有冥藏,安用羁世罗,未若保冲真,齐契箕山河。

陈郡袁峤之

人亦有言，意得则欢。嘉宾既臻，相与游盘。微音迭咏，馥然若兰。苟齐一致，
遐想揭竿。

四眺华林茂，俯仰清川焕。激泉流芳醪，豁尔累心散。遐想逸民轨，遗音良可
玩。古人咏舞雩，今也同斯叹。

已上十一人各成五言四言诗一首。
散骑常侍郗昙

温风起东谷，和气振柔条。端坐兴远想，薄言游近郊。

前参军王丰之

肆眄岩岫，临泉濯趾。感与鱼鸟，安兹幽峙。

前上虞令华茂

林荣其郁，浪激其隈。汎汎轻觞，载欣载怀。

颍川庾友

驰心域表，寥寥远迈。理感则一，冥然玄会。

镇军司马虞说

神散宇宙内，形浪濠梁津，寄畅须臾欢，尚想味古人。

郡功曹魏滂

三春陶和气，万物齐一欢。明后欣时康，驾言映清澜。亹亹德音阳，萧萧遗世
难。望岩愧脱屣，临川谢揭竿。

郡五官佐谢绎(一作怿)

踪畅任所适,回波萦游麟。千载同一朝,沐洛陶清尘。

颍川庾蕴

仰怀虚舟说,俯叹世上宾。朝荣谁云乐,夕毙理自因。

前中军参军孙嗣

望岩怀逸许,临流想奇庄。谁云玄风绝,千载挹遗芳。

行参军曹茂之

时来谁不怀,寄散山林间。尚想方外宾,超超有余闲。

徐州曹西平(或云曹华平)

愿与达人游,解绂游濠梁。狂吟任所适,浪游无何乡。

荥阳桓伟

主人虽无怀,应物寄有尚。宣尼游沂津,肃然心神往。数子各言志,曾生发奇唱。今我叹斯游,愠情亦暂畅。

王玄之

松竹挺岩崖,幽涧激清流。萧散肆情志,酣畅豁滞忧。

王蕴之

散豁情志畅，尘缨忽以捐。仰咏挹遗芳，怡神味重奂。

王涣之

去来悠悠子，被褐良足钦，超迹脩（一作超足循）独往，玄契齐古今。

已上一十五人各成一篇。

侍郎谢瑰，镇国大将军椽卡迪，行参军事印丘髦，王献之，行参军羊模，参军孔炽，参军刘密，山阴令虞谷，府功曹劳夷，府主簿后绵（一作泽），前长岑令华耆，前余姚令谢滕，府主簿任儗（一云汪假），任城吕系，任城吕本，彭城曹礼（一作禋，晋列传有李充、天章，碑则无之。）

已上一十六人诗不成罚酒三巨觥。

观所传诗，皆四言、五言而又两韵者尔，四韵者无几，四言二韵只十六字尔，终日之晷，成此区区，不见难得。是知彼辈虽为名士，但不工诗者也。彼等挹庄列之余风，想逸民之遗轨，风流自赏，以为达观，盖当时道教盛行，方士多端，以消远为宗，虚无为理，隆元学而尚清谈，疏礼法而贱名教，风气所趋，贤者亦未能免俗矣。右军扶醉挥毫，用蚕茧纸，鼠须笔，遒媚劲健，绝代无俦。凡三百廿四字，有重者皆具别体，其中之字有二十许，变转悉异，如有神助，及醒后他日更书数十百本，终不能及，右军亦自诧而宝之。诚稀世之奇迹，而右军之代表作也。关于《兰亭集序》传世始末，余别有文叙之，不歧出于此。

右军文余雅不喜，而《兰亭序》大足令人回肠荡气，迥异其平日所为者。右军笔札，传世虽多，不得不推此为绝作矣。又此文不入《文选》，诚沧海遗珠之憾也，或以潘岳《金谷诗序》方其文，而以羲之比于石崇。然石崇第多财贿耳，岂足比右军，金谷之会，望尘而集，以人才而论，又非兰亭会之比也，强为附会，殊可不必，吕颐浩所谓："魏氏以还，东晋擅摇毫之妙；钟繇以降，右军驰独步之名。矧兰亭修禊之游，非金谷望尘之俗；骋怀寄傲，存逸想于胸中，感事临文，发奇姿于笔下，斯极当年之美，遂为历代之师。"（《谢赐御书兰亭表》）其所称扬，殆无溢美。

右军在会稽，非特遗爱在人，而轶事流传，不乏书林之佳话，如书换白鹅之举是矣。右军性爱鹅，盖取鹅颈之伸屈尽致，可悟书法耳。时有孤居老妪养一鹅，善鸣，求市，未能得，遂携亲友命驾就观。姥闻羲之将至，烹以待之，一场美意，讵料煮鹤焚琴。羲之得悉，为之投箸，叹惜弥日，仍厚以报之。又山阴坛酿村有道士养鹅甚美，

羲之命驾往观,意甚悦,徘徊不肯去,固求市之。道士谓之曰:"久欲写河上公《老子》,缣素已具,无人能书,府君能自屈书两章,当合群以奉。"羲之大喜,欣然命笔,为停半日,写毕携鹅而去。其率真如此,游戏韵事,至今犹在人口。李白咏之云:"右军本清真,潇洒在风尘。山阴遇羽客,爱此好鹅宾。扫素写《道德》,笔妙精入神。书罢笼鹅去,何曾别主人。"以一代大诗家为绝代之书家生色,可谓二难并矣。

右军尝诣门生家,见棐几滑净,因书之,真草相半,门生侍坐见之,适适然惊,私引为幸。及送右军出门,返,则为其父误刮去矣。为之惊懊累日。其字之魔力摄人如此。

又尝在蕺山,见一姥,持六角竹扇卖之。终日无利市。羲之悯之,书其扇各为五字,姥初有愠色,因谓姥曰:"姥毋忧,但言是王右军书以求百钱可也。"姥如其言,人竞买之,瞬即尽。次日姥又持扇来,羲之笑而不答,其书之得众也如此,其风趣之脱俗又如此。

羲之逸事,或不止此,此特荦荦其大,为世人乐道者,故不嫌琐碎,著录如右。

六 誓墓文成

羲之辞官,其事甚趣。初骠骑将军王述少有令誉,侔于羲之,而羲之甚轻之,由是情好不协。述先为会稽,以母丧居郡境,羲之代述,止一吊,遂不重往。述犹望羲之之好己,每闻角声,辄洒扫以待之,如是累年,而羲之终不至。述深以为恨,及代殷浩为扬州刺史,将就征,周行郡界而不过羲之,临发,一别而去,由是交恶不已。羲之尝对人云:"怀祖正当作尚书耳,投老可得仆射,更求会稽,便自邈然。"及述膺显职,羲之耻为之下,遣使诣朝廷求分会稽为越州,行人失辞,大为时贤所笑。既而内怀愧叹,谓其诸子曰:"吾不减怀祖,而位遇悬邈,当由汝等不及坦之故耶!"坦之为述子,少有重名。时人为之语曰:"江东独步王文度",文度乃坦之字也。坦之有风格,尤非时俗放荡,不敦儒教,颇尚刑名,固与羲之诸子异趣,然优劣实难下定评也。羲之以有官阶不前,而归咎诸子,颇足发噱,盖或因期望诸子太深,遂致出言失检耳,而怀祖清亮简贵,为人所称,而羲之偏白眼视之,毋亦一时任性,致蹈文人相轻之陋习耶?

后述检察会稽郡,辩其刑政,主者疲于简对,羲之深耻之,遂称病去郡,于父母墓

前自誓曰：

维永和十一年三月癸卯朔，九日辛亥，小子羲之敢告二尊之灵。羲之不天，夙遭闵凶，不蒙过庭之训，母兄鞠育，得渐庶几，遂因人乏，蒙国宠荣，进无忠孝之节，退违推贤之义，每仰咏老氏周任之诫，常恐死亡无日，忧及宗祀，岂在微身而已。是用痛寐永叹，若坠深谷，止足之分，定之于今。谨以今日吉辰，肆筵设席，稽颡归诚，告誓先灵，自归之后，敢渝此心，贪冒苟进，是有无尊之心而不子也，子而不子，天地所不覆载，名教所不得容，信誓之诚，有如皦日！（《本集》）

羲之因不欲做官而至于誓墓，非羲之不能有此倔强的风趣，遂成为千古归田官之佳话矣。大凡赋有才识之人，每每褊窄，羲之亦不能免于褊窄之目。一时负气，拂袖归田，殊不足诧。彼亦富有田产，不汲汲于禄养，而彼本一孤高而自足之士，既不能行其主张，遂无心于宦海。但羲之此际，不过三十四岁耳，正在人生事业进程之中，前途未可限量，而遽萌退志，其心非受重大之打击，殆必不出此一途，盖亦犹乘桴浮海之志也，其《兰亭集序》可表示其思想之一斑。

七　　隐居养真

朝廷以其誓苦，亦不复征之。羲之既去官，与东土人士，尽山水之游弋钓为乐。又与道士许迈，共修服食，采药石，不远千里，遍游东土诸郡，穷诸名山，泛沧海，叹曰："我卒当以乐死！"而文艺之事，得江山之助为多焉。羲之少慕蜀中山水之奇，其《与谢安书》谓："蜀中山水，如峨嵋山，夏含霜雹，碑版之所闻，昆仑之伯仲也。"然竟不遂其雅志，兹可恨也。谢安尝谓羲之曰："中年以来，伤于哀乐，与亲友别，辄作数日恶。"羲之曰："年在桑榆，自然至此，顷正赖丝竹陶写，恒恐儿辈觉，损其欢乐之趣。"其风趣如此。时刘惔为丹阳尹，许询尝就惔宿，床帷新丽，饮食丰甘。询曰："若此保全，殊胜东山。"惔曰："卿若知吉凶由人，吾安得保此？"羲之在座曰："令巢许遇稷契，当无此言。"二人并有愧色。羲之真隐士哉！羲之固与谢安之弟谢万交好，羲之优游林下时，贻书于万，述其隐居志事。

古之辞世者,或被发伴狂,或污身秽迹,可谓艰矣,今仆坐而获免,遂其宿心,其为庆幸,岂非天赐,违天不祥。顷东游还,脩植桑果,今盛敷荣,率诸子,抱弱孙,游观其间,有一味之甘,割而分之,以娱目前,虽植德无殊邈,犹欲教养子孙以敦厚退让,戒以轻薄。庶令举策数马,仿佛万石之风,君谓此何如?比当与安石,东游山海,并行田视地利,颐养闲旷,衣食之余,欲与亲知,时共欢宴,虽不能兴言高咏,衔杯引满,语乡里所行故,以为抚掌之资,其为得意,可胜言耶?常依陆贾、班嗣、杨王孙之处世,甚欲希风数子,老夫志愿,尽于此矣。

羲之暮年行乐,可于此书见之。聊桑梓之深情,聚天伦之乐事,含哺鼓腹,以游以嬉,一丘一壑,述风人寤寐之怀,某水某山,指童时钓游之所,人间清福,为之享尽矣。

时万再迁豫州刺史,领淮南太守,监司豫冀并四州军事。羲之恐其意满躁进,遗书戒之。

以君迈往不屑之韵,而俯同群辟,诚难为意也。然所谓通识,正自当随事行藏,乃为远耳。愿君每与士之下者同,则尽善矣,食不二味,居不重席,此复何有,而古人以为美谈,济否所由,实在积小以致大。君其存之!

羲之又与桓温书,欲其节制谢万。并不从。万既受任北征,放豪傲物,尝以啸咏自高,未尝抚众,诸将恨之,出征败后,废为庶人。世由此多羲之之先识。《容斋随笔》云:"逸少盖温太真、蔡谟、谢安石一等人也,有以抗怀物外,不为人役,故功名成就,无一可言,其操厉识见,议论闳卓,当世亦少其比!"以此观之,诚非谬赞。

羲之暮年,颇多乐趣,然一事最伤其心者,其二孙女之夭殇。

延期官奴小女并得暴疾,遂至不救……至情所寄,惟在此等,以禁慰余年,何意旬日之中,二孙夭命,日夕左右,事在心目,痛之缠心,无复一至于此!(《官奴帖》)

羲之有内外孙共十六人。孙桢之、外孙刘瑾皆知名,一门鼎盛也。彼有七儿一女皆同生,知名者五人。阖家崇奉五斗米道,亦通人之一蔽也。

羲之以晋大兴四年辛巳(321年)生,与荀羡同时,卒于太元四年己卯(379年),

享年五十九。赠金紫光禄大夫，诸子遵父先旨，固让不受。

八　传业有人

　　羲之有子七人，知名者五人，而皆工书。玄之，善隶草行，早卒。次凝之，亦工草隶，仕历江州刺史左将军、会稽内史，后为孙恩所害。徽之(子猷)放诞不羁，为大司马桓温参军，蓬首垢面而从公，不理俗务，性好竹，自谓一日不能无。人家有好竹，则命驾造之，不问主人也。尝居山阴，月夜独酌，忽忆戴逵，逵时在剡，便夜乘舟访之，经宿方至，望门而返。其率性如此。其弟献之(子敬)死，奔丧不哭，直上灵床，取献之琴弹之，久而不调，叹曰："呜呼子敬！人琴俱亡！"因顿绝，先有背疾，遂溃裂，月余亦卒，彼尝欲以其寿算续弟，亦血性人也。子桢之，有令名。

　　献之(子敬)少有令名，而高迈不羁，风流自赏，谢安最爱之。子敬雅有胆量，尝家居遇火遇盗，皆恬然处之，若无事焉，为诸兄所不及。工草隶，善丹青，七八岁时学书，其父密从其后掣其笔不得，叹曰："此儿后当复有大名。"盖深赏其精力之贯注，而用志不纷也。尝以扫帚沾泥汁书壁为方丈大字，势若飞动，观者数百人，羲之亦甚以为能，与所知书，谓子敬飞白大有意。桓温尝使书扇，笔误落，因画作乌驳牸牛甚妙。谢安请为长史。大元中，新起太极殿，安欲使献之题榜，以为万代宝，以言试之曰："魏时凌云阁榜未题，而匠有误钉之，不可下，乃使韦仲将悬凳书之，比讫，须鬓尽白，裁余气息，还语子弟，宜绝此法。"献之揣知其旨，正色曰："仲将魏之大臣，宁有此事，使其若此，有以知魏德之不长。"安遂不之逼。献之初娶郗昙女，离婚后尚新安公主，晚年悔之。寻除建威将军，吴兴太守，征拜中书令，卒于官，无子，惟一女，立为安僖皇后，以后追赠侍中，特进光禄大夫太宰，谥曰宪。献之以晋建元二年(344 年)生，卒于太元十三年(388 年)，年四十五云。书法直追其父，世有"二王"之名。

九　书学研究

西洋美术大都分为诗歌、文章、舞蹈、音乐、绘画、建筑、雕刻、园艺术等,而我国美术则除此之外,加以书法一种。盖我国画为六书象形之一,学画无异于学书,杨维桢曰:"书画一而已。"明岳正曰:"画乃书之余。"故吾国苟认画为美术,则书尤为美术中之美术矣。书法之必推魏晋,犹画法之必推唐宋也。晋末二王,为千古书家之代表,艳称人口,实属艺术由已立,名自人成。羲之父子之得享盛名非无故也。

晋人好清谈,喜游戏,人有一艺之长者,往往受众欢迎。一部《晋书》中人物,其间不少弹筝吹笛之徒,其精于艺者尤特著之。晋人喜结纳,应酬工具,笔札为先,顺手挥来,别饶风趣,今世所传晋帖,皆此类也。欧阳永叔云:

> 所谓法帖者,其事率皆吊哀候病,叙暌离,通问讯,施于家人朋友之间,不过数行而已,盖其初非用意,而逸笔余兴,淋漓挥洒,或妍或丑,百态横生,披卷发函,烂然在目,使人骤见惊绝,徐而视之,其意态愈无穷尽,故使后世得之,以为奇玩,而想见其人也。(《论古法帖》)

晋人传世之书,无论其出自何人,其功力之深浅,大都绝无剑拔弩张之态,而有缓带轻裘之风,殊足表示作者之个性,风流疏放,称卫派焉。

书虽小道,但与性情才学,息息相关。余十二三岁时,尝见有一同学,十八九岁矣,字为同窗之最劣者,彼亦自知其短,乃日夕执笔练字,其字益俗不可耐,盖其赋性既低,又不知多临碑帖,惟出于白描,又不多读书,无以启发其胸襟眼界,求其进步,戛戛其难。今相别十载,未知其于字学近有进步否?是知书学一科,性情、天才、学力,缺一不可也。执此以衡羲之,则彼于斯三者实为完备。庾亮临薨,上疏称羲之清贵有鉴裁,史又称其以骨鲠,则其于性情方面,可谓信美。郝经亦谓:

> 羲之正直有识鉴,风度高远,观其遗殷浩及道子诸人书,不附桓温,自放山水间,与物无竞,江左高人胜士,鲜能及之。故其书法韵胜道媚,出奇入神,不失其正,高风绝迹,邈不可及,为古今第一。(《陵川集》)

彼年十三而知名,其才调已白于世,有诸内必形诸外,羲之天才,又何疑焉?羲之渊源家学,自幼学书,"少学卫夫人书,将自谓大能,及渡江北游名山,比见李斯曹喜等书,又之许下,见钟繇梁鹄书,又之洛下,见蔡邕石经三体书,又于从兄洽处,见张昶《华岳碑》,始知学卫夫人书,徒费年月耳,遂改本师,仍于众碑学习焉"。则自道其学力所在也。抑吾闻之,羲之书初不胜庾翼、郗愔,及其暮年方妙,尝以章草答庾亮,而翼深叹服,因与羲之书云:"吾昔有伯英章草十纸,过江颠狈,遂乃亡失,常叹妙迹永绝。忽见足下答家兄书,焕如神明,顿还旧观。"其为时习所叹服如此,而进步之速,实由学力之深也。陶隐居亦谓逸少自吴兴以前,诸书尤为未称,凡厥好迹,皆是向会稽时永和十许年中者。(《与梁武帝论书》)益可征其苦练而成也。羲之曾与人书云:"张芝临池学书,池水尽墨,使人耽之若是,未必后之也。"又云:"吾书比之钟繇、张芝当抗行,或谓过之,张草犹当雁行,张精熟过人,临池学书,池水尽墨,若吾耽之若此,未必谢之,后达解者知其评之不虚。吾尽心精作亦久,寻诸旧书,惟钟张故为绝伦,其余为是小佳,不足在意,去此二贤,仆书次之。须得书意转深,点画之间,皆有意,自有言所不尽,得其妙者,其事皆然。"羲之少学钟书,胜于自运,其后自辟门户,别成体势,所谓由模仿而至创作矣。"夫运用之方,虽由己出,规模所设,信属目前,心不厌精,手不忘熟,若运用尽于精熟,规矩谙于胸襟,自然容与徘徊,意先笔后,潇洒流落,翰逸神飞。"(《吴郡书谱序》)是以右军之书,末年更妙,当缘思虑通审,志气和平,不激不随,而风规自远。是知天才独诣,非偶然也。

(一) 羲之论书

昔人谓凡天下之事莫不有理,惟于理有未穷,故其知有不尽也。书学之道,为六艺之一,必有原理,以相启发,后学之迷惘者,必其原理与实践两不精到耳。扬子云云:"断木为棋,㧟革为鞠,皆有法焉。"而况书乎?羲之之书,为世景仰久矣,其书学原理,亦当为好学诸君所乐闻也,特著于篇。

夫三端之妙,莫先乎用笔,六艺之奥,莫若乎银钩。昔秦丞相李斯见周穆王书,七日兴叹,患其无骨,蔡尚书入鸿都观碣,十旬不返,嗟其出群。故知达其原者少,暗其理者多,近代以来,多不师古,缘情弃道,才记姓名,学不该赡,闻见又寡,致使成功不就,虚费精神,自非通灵感物,不可与谈斯道矣。今删李斯笔妙,更加润色,总七条,并作其形容,列事如左,贻诸子孙,永为模范,庶将来君子,时复览焉。

要先取崇山绝刖中兔毛,八月九月收之,笔头长一寸,管长五寸,锋齐要强者。

砚取煎涸新石,润涩相兼,又浮津耀墨者。其墨取庐山之松烟,代郡之鹿角胶,十年以上,强如石者。纸取东阳鱼卵虚柔滑净者。然后静神虑思,挥襟作之,先学执笔,若真书,去头二寸一分,若行书,去头三寸一分,执之。下墨点画,芟波屈曲,真草皆须尽一身之力而送之。若初学先大书,不从小。善鉴者不写,善写者不鉴,凡书多肉微骨者谓之墨猪,多力丰筋者胜,无力无筋者病,一一从其消息而用之,若作横画,必须隐隐然可畏,若作虿锋,如长风忽起,蓬勃一家,若飘散离合,如云中别鹤遥遥然。若作引戈,如百钧弩发。若作抽针,如万岁枯藤。若作屈曲,如武人劲弩筋节。若作波,如崩浪雷奔。若作钩,如山将岌岌然。

夫执笔有七种:有心急而执笔缓者,有心缓而执笔急者,若执近而能竖者,心手不齐,意后笔前者败,若执笔远而急,心前笔后者胜。又有十一种,结构圆满如篆法,飘扬洒落如章草,凶险可畏如八分,窈窕出入如飞白,耿介峙立如鹤头,郁跂纵横如古隶,尽心存委曲,每为字各一象其形,斯道妙矣,书道毕矣。(此据《墨池编》及《全晋文》卷二十六钞出)

夫纸者阵也,笔者刀稍也,墨者鍪甲也,水砚者城池也,心意者将军也,本领者副将也,结构者谋略也,扬笔者吉凶也,出入者号令也,屈折者杀戮也。夫欲书者,先干研磨,凝神静思,预想字形,大小偃仰,平直振动,令筋脉相连,意在笔前,然后作字,若平直相似,状如算子,上下方整,前后齐平,便不是书,但得其点画尔。昔宋翼常作此书,翼是钟繇之弟子,繇乃叱之,翼三年不敢见繇,即潜心改迹,每作一波,常三过折笔,每作一点,常隐锋而为之,每作一横画,如列阵之排云,每作一戈,如百钧之弩发,每作一曲,如高峰坠石,屈折如钢钩,每作一牵,如万岁枯藤,每作一放纵,如足行之趣骤。翼先来书恶,晋太康中,有人于许下破钟繇墓,遂得笔势论,翼乃读之依此法学,名遂大振。欲真书及行书皆依此法,若欲学草书,又有别法,须缓前急后,字体形势,状等龙蛇,相钩连不断,仍须棱侧起伏,用笔亦不得使齐平,大小一等,每作一字,须有点处,且作余字,总意然后安点,其点须空中遥掷笔作之。其草书亦复须篆势八分,古隶相杂,亦不得急,令墨不入纸,若急作,意思浅薄,而笔即直过。惟有章草及章楷行押等,不用此势,但用击石波而已,其击石波者,缺波也。又八分更有一波,谓之准尾波,即钟公《泰山铭》,及魏文帝《受禅碑》中已有此体。夫书须先引八分章草入隶字中,发人意气,若直取俗字,不能先发。(《题卫夫人笔阵图后》)

羲之论书,可谓详矣,临池之法,用笔之方,皆片言居要,洵足为千古之金针也,故不嫌钞胥,录之甚备,且犹恨其论世之文字遗世尚少也。古今书学书中,不少载有

逸少教子敬笔论十二章，其实为伪迹，文风不同，事实矛盾，其为后人伪托无疑，孙过庭尝辨其伪云：

> 代传羲之与子敬论笔势十章，文鄙理疏，义乖言拙，详其旨趣，殊非右军，且右军位重才高，调清词雅，声尘未泯，翰牍仍存，观乎致一书，陈一字，造次之际，稽古斯在，岂有贻谋令嗣，道叶义方，章则顿亏，一至于此？又云与张伯英同学，斯乃更彰虚证，若指汉末伯英，时代全不相接，必有晋人同号，史传何其寂寥，非训非经，宜从集释。"（《书谱》）

羲之名满天下，伪迹甚多，此即其一也。但作伪虽巧，终难掩千秋之面目，徒心劳而日拙，诚之不可掩有如是夫！羲之临池工具，亦甚讲究，工欲善其事，必先利其器，有以也。录之以实此栏。

> 汉时诸郡献兔毫出鸿都，惟有赵国毫中用，时人咸言兔毫无优劣，管手有巧拙。采毫竟，以麻纸裹柱根，次取上毫薄薄布，令柱不见，然后安之。
>
> 有人以绿沉漆竹管及镂管见遗，录之多年，斯亦可爱玩，讵必金宝雕琢，然后为宝也。
>
> 昔人或以琉璃象牙为笔管，丽饰则有之，然笔须轻便，重则踬矣。（《初学记》二十一）

此皆可以考见当时制笔法之一斑。笔需轻便，不尚文饰，此羲之用笔之信条也。

羲之尚有《用笔赋》一篇，遣词工巧，用意甚渺，详真草之法，皆出自胸臆，前无古人者也。熟读而深思之，非独于羲之得力之处，洞悉无遗，而古人用笔之秘，亦可得而知也，不欲割裂，转载于此。

> 秦汉魏至今，隶书其推钟繇，草有黄绮、张芝，至于用笔神妙，不可得而详悉也。夫赋以布诸怀抱，拟形于翰墨也。辞曰：
> 何异人之挺发，精博善而含章。驰凤门而兽据，浮碧水而龙骧，滴秋露而垂玉，摇春条而不长，飘飘远逝，浴天池而颉颃。翱翔弄翮，凌轻霄而接行。详其真体正作，高强劲实。方圆穷金石之丽，纤秾尽凝脂之密。藏骨抱筋，含文包质。没没汩汩，若濛泛之落银钩，耀耀晞晞，状扶桑之挂朝日。或有飘飘骋巧，其若自然。包罗

羽客，总括神仙。李氏韬光，类隐龙而怡情，王乔脱屣，焱飞凫而上征，或改变驻笔，破真成草，养德俨如，威而不猛，游丝断而还续，龙鸾群而不诤。发指冠而皆裂，据钝钩而耿耿。忽瓜割兮互裂，复交结而成族。若长天之阵云，如倒松之卧谷。时滔滔而东注，乍纽山兮暂塞，射雀目以施巧，拔长蛇兮尽力。草草眇眇，或连或绝，如花乱飞，遥空舞雪。时行时止，或卧或蹶。透嵩华兮不高，逾悬壑兮非越，信能经天纬地，毗助王猷，耽之玩之，功积山丘。吁嗟秀逸，万代嘉休。显允哲人，于今鲜俦，共六合而俱永，兴两曜而同流，郁高峰兮偃盖，如万岁兮千秋！（《墨池编》）

此篇《用笔赋》可与其书论同看也。蔡邕《笔论》，已开其端，而后贤仿之，作者如麻，如索靖《草书状》、王岷《行书状》、杨泉《草书赋》等其著者也。但都不及此文，则以知书者未必善书，而善书者又未必知书，不能互相发明，或二者皆兼，其品又下于羲之，故惟有以羲之者惟最可法也。度世金针，艺林先觉，羲之兼之矣。

（二） 羲之在书学之地位

书至六朝，尽善尽美，上之则三代古籀文字，其次则秦汉篆隶分草，至六朝则笔法无不宣之秘，后世亦莫之能外。是则六朝书者，法古书之局，开今书之源者也。六朝既为古今书学之钤键，而羲之又为一代之大师，则羲之亦可称为万世之书圣矣。羲之所推者，张伯英钟繇二人，张伯英号为草圣，然无复遗迹传世；而钟繇虽擅美一时，且为羲之少日所取法，然其体古而不今，字则长而逾制，美犹有憾也。"所以详察古今，研精篆素，尽善尽美，其惟王逸少乎！观其点曳之工，裁成之妙，烟霏雾结，状若断而还连，凤翥龙蟠，势如斜而反正，玩之不觉为倦，览之莫识其端。"（《本传赞》）王僧虔论书云："仆前不见古人之迹，计亦无以过于逸少。"右军作草如真，作真如草，为百世书人立极，复乎其不可及也！爰先取历代名贤评其书之语，叙次于篇，俾知实至名归，非一二私淑者所能鼓吹有效也。

南朝宋羊欣云："王羲之，晋右军将军会稽内史，博精群法，特善行楷，古今无二。"（《叙古今书家姓名》）

南朝梁庾肩吾《书品》，以王羲之为上之上。

袁昂云："王右军书，字势雄强，如龙跳天门，虎卧凤阁，故历代宝之，永以为训。"（《古今书评》）

张怀瓘《书断》则以羲之隶书、行书、章草、飞白、草书入神品，而叹之曰："若行真妍美，粉黛无施，则逸少第一。""备精诸体，惟独右军。""逸少可谓韶尽美矣又尽善

也。"

唐人《书评》:"王羲之书如壮士拔山,壅水倒流,头上安点,如高峰坠石,作一横画,如千里阵云,捺一偃波,若风雷震骇,作一竖画,如万岁枯藤,立一揭竿,若虎卧凤阁,自上揭竿,如龙跃天门。"

岑宗旦《评书》云:"语其众妙,足以争造化者,羲之也。"

黄山谷云:"右军真行章草藁,无不曲当其妙处,往时书置论以为右军真行皆入神品,稿书乃入能品,不知凭何便作此语。""右军笔法如孟子道性善,庄周谈自然,纵说横说,无不如意,非复可以常理物之。"(《山谷全集》)

元郑子经云:"王羲之有高人之才,一发新韵,晋宋能人,莫敢雠拟。"(《至朴篇》)

《春雨斋续书评》云:"右军如子之燕居,申申夭夭。"(《墨池手录》)

刘熙载云:右军书以二语评之曰:"力屈万夫,韵高千古。"

总之右军之门,谁敢不服,异口同声,推为书圣,位置之高,无待赞美。然余以为王氏之书,功在开创,自其一出,而用笔之变备,不复为古人所传来,毁之者,则谓其古法荡然,而誉之者则谓其有新生命、新体势也。须知由繁趋简,穷极则变,使今日而犹守古籀小篆以应世,殊属不可能之事矣。右军尝谓:"夫书先须引八分章草入隶中发人意气,若直取俗字,则不能生发。"则其善变可知,右军常常劝人师古,彼又安能废古,不过善学古人,而变其面目耳。姜尧章云:"王右军书羲之字、当字、得字、深字、慰字,最多,多至数十字,无有同者,而卒未尝不同也,可谓所欲不逾矩矣。"(《书谱》)盖羲之书纯乎神行,不可方物,常视其依书时之意态而定,故其体势或可摹而能,而意态不可强而致也。善乎孙过庭之言曰:"右军之书,代多称习,良可据为宗匠,取立指归,岂惟会古通今,亦乃情深调和,致使摹拓日广,研习岁滋,先后著名,多从散落,历代孤绍,非其效欤? 试言其由,略陈数意,止如《乐毅论》、《黄庭经》、《东方朔画赞》、《太史箴》、《兰亭集序》、《告誓文》,斯并代俗所传,真行绝致者也。写《乐毅》则情多怫郁,书《画赞》则意涉瑰奇,《黄庭经》则恬怿虚无,《太史箴》又横纵争折,暨乎兰亭兴集,思逸神超,私门诚誓,情拘志惨,所谓涉乐方笑,言哀已叹,岂惟驻思流波,将贻啴暖之喜,驰神睢涣,方思藻绘之文,虽其目击道存,尚或心迷意舛,莫不强名为体,共习分区。岂知情动形言,取会风骚之意,阳舒阴惨,本乎天地之心,既失其情,理乖其实,原夫所致,安有体哉!"(《书谱》)则是羲之之书,实难求其结构之法,吾非谓人不能斤斤效其结构之法,但愈得其形式者,将远失其精神耳。然则何为而可? 曰:临写既多,自能会意也。六法以气韵生动为第一,羲之之字亦气韵生动,其长处在此,其难学处亦在此。

羲之创为龙爪书,形如龙爪也,惟未之见。又相传其为一笔书,疑亦草书之类耳。

(三) 羲之与献之之比较

东晋一代,名书家多出于王氏,而羲之父子尤特异焉,而献之之书,几与乃父抗礼,诚虎父无犬子也。赵孟頫谓右将军王羲之总百家之功,集众体之妙,传子献之超轶特甚,故历代受书者又以王氏父子为称首,虽有善者,蔑以加矣!(《松雪斋集·论书体》)

《窦臮述书赋》云:

穷极奥旨,逸少之始,虎变而百兽跧,风加而众草靡,肯綮游刃,神明合理,虽兴酣兰亭,墨仰池水,武未尽善,韶乃尽美,犹以为登泰山之崇高,知群阜之迤逦。逮乎作程昭彰,褒贬无方,秾不短,纤不长,信古今之独立,岂未学而能扬。幼子子敬,创草破正,雍容文经,踊跃武定,态遗妍而多状,势由已而靡馨,天假神凭,造化莫竟,象贤虽乏乎百中,偏悟何惭乎一圣。

则父子二人,相提并论,不为轩轾之言,实由于工氏父子,期向相同,而功力相差不远,彼此几欲乱真,故亦甚难下绝对之评语也。然王氏父子二人皆于书学有独辟蚕丛之功,则变行隶及藁体为八体书也。

袁襄曰:"汉魏以降,大抵皆有分隶余风,二王始复大变,右军森严而有法度,大令散朗而多姿。"山谷谓右军似左氏,大令似庄周,即此意也。齐梁之际,右军几为大令所掩。梁武帝云:"世之学者宗二王,元常逸迹,曾不睥睨,羲之有过之之论,后生遂尔雷同。元常谓之古肥,子敬谓之今瘦,张芝钟繇,巧趣精细,殆同机神,肥瘦古今,岂易致意。逸少至学钟书,势巧形密,及其独运,意疏字缓,及子敬之不迫逸少,犹逸少之不迫元常。"陶贞白答之云:"伏览书论,使元常老骨,更蒙荣造,子敬懦肌,不沉夜泉,逸少得进退其间,则玉科显然可观。"此则针砭世俗之见,为元常、逸少吐气,而断子敬不迫逸少也。孙过庭云:"元常工于隶书,伯英尤精于草体,彼之二美,而逸少兼之,拟草则余真,比真则余草。"又云:"以子敬之豪翰,擅右军之笔札,虽复粗传楷则,实恐未克箕裘。"张怀瓘亦谓:"子敬谓武尽美矣,未尽善也,逸少可谓韶尽美矣,又尽善也。"则皆以子敬为不及逸少也。至唐太宗则盛称羲之而深抑子敬,谓:"献之虽有父风,殊非新巧,观其字势疏瘦,如隆冬之枯树,笔纵拘束,若严家之饿隶,

其枯树也，虽槎枒而无屈伸，其饿隶也，则羁羸而不放纵，详察古今，研情篆素，其惟王逸少乎!"而自称心慕手追，惟逸少一人而已。此则微涉偏见，无与大公也。

总而论之，右军书虽凤翥龙翔，实则暗寓规矩，实为难能。大令则失其真意，规矩者过于导谨，翔舞者过于放纵，右军风流，渐以澌薄。大令天才初不弱于乃父，惟以学力稍逊，致造诣有差也。右军之年五十九，大令仅得四十三，天假之年，其前途正未可限量，不闻逸少之书，至暮年而始工乎？唐代而后，古今书林中，右军绰然为盟主，而大令之名，远处其下，沿及近世，子敬之名，渐漓于一般民众之口矣。盖晋人之真迹，至清而尽亡，至今日所传之帖，无论何家，无论何帖，大抵宋明人钩重屡翻之本，名虽羲献，面目全非，精神尤不待论。碑学乘之而兴，而人之留意于古帖者甚少。且古帖亦不易求，佳本尤可勿论矣。故今世之称羲之者大都耳食其名，人云亦云者众矣，子敬之名为父所掩，益不为人所乐道。吾深恨古人虽多崇拜羲之父子者，但究无一人辑为专书，俾其韵事长存，价值不朽，大抵是不为也，非不能也。今余所为，亦所以自弥其憾耳，著述云乎哉？

（四） 羲之代书人

陶弘景答梁武帝启曰："王羲之代书，未详其姓氏。逸少罢官，告灵不仕以后，略不复自书，皆使此一人，世人不能别，见其缓异，呼为'末年书'。子敬年十七八，全仿此人书，故遂成，与之相似。"此人亦无名美术家也，乃不传其姓名，惜哉！

（五） 羲之书之盛行

世人贵远贱近，荣古虐今，已为通病，故中外文人艺士，生前寂寞无聊，死后显赫莫比，往往有之，然亦有例外者，如王羲之其一人也。羲之为老妪书扇，群争市之，门生失其书，致懊丧累日。其余逸事，已见上文，不必赘述矣。又桓玄爱重二王书法，每宴集辄出法书示宾客，客有食寒具者，乃以手提书，大污点；后出法书，辄令客洗手，兼除寒具。谢奉起庙，悉用棐材，右军取棐书之满床，奉收得一大簀，后以败奔投于河。其书颠倒世人已如此。（参考虞和《二王书论》）

宋齐之际，右军之名，几为大令所掩，盖时人喜大令之放纵，而畏学右军之规矩。由是子敬之书盛行，几不复知逸少，而刘休独重右军，右军书名，得此复振。梁武帝精于书，持论精确，雅好羲之，为《论书》一卷，商略笔势，力扬羲之。陶贞白萧子云二人和之，右军书学之地位复著。梁武帝既好图书，搜访天下，大有所获。二王书大凡七十八帙，七百六十七卷，并珊瑚轴织成帙，金题玉躞，缄在书府，侯景之乱平后，王

僧辨搜括，并送江陵。承圣末，魏师袭荆州，城陷，元帝(萧世诚)将降，其夜乃聚古今图书十四万卷并大小二王真迹，遣后阁舍人高善宝焚之。于是历代秘宝，并为灰烬。周将于谨收拾烬余，凡四千卷，名人字迹，多在其中，以归长安。大业末，炀帝幸江都，秘府图画多将随行，中途船没，沦失大半。弑逆之后，并归宇文化及，至辽城，为窦建德所破，至是并亡，留东都者后入王世充之手，世充平，始为唐有。贞观六年正月八日太宗命整理御府古今工书钟王等真迹，得一千五百一十卷。至十三年敕购求右军书，并贵价酬之，四方妙迹，靡不毕至。真伪杂陈，乃敕起居郎褚遂良、校书郎王知敬等于元武门西长波门外，科简内出右军书共相参校，令典仪王行真装之，梁朝旧装纸见存者但裁剪而已。右军书大凡二千二百九十纸装为十三帙，一百二十八卷，真书五十纸，一帙八卷，随本长短为度，行书二百四十纸，四帙四十卷，四尺为度，草书二十纸，八帙八十卷，以一丈二尺为度，并金缕杂宝装轴织成帙，其书每缝皆用小印印之，其文曰"贞观"。唐代修晋史，太宗亲为羲之作传论，自称心摹手追，此人而已，可谓倾倒之至。王建《宫词》云："集贤殿里图书满，校勘头边御印同，真迹进来知字数，别收锁在玉函中。"犹可考其盛况。

唐时集字刻碑，亦为崇拜羲之之一斑。太宗时玄奘法师翻译佛经既成，为文纪其事以传于世。乃由僧怀仁与其徒侣费二十年之精力，就内府所藏羲之真迹，搜集其字，以成一碑，然碑文中所有之字，羲之书中未必尽有，亦间大小不一致者，于是乃取其偏旁，配成适当之字，卒成《大唐三藏圣教序》全文，如天衣无缝，可谓难得，开后世集字之门，其功固不磨也。太宗之癖爱《兰亭序》一轶事，传播艺林，吾别有《兰亭新考》述之，兹不兼述于此。

唐代善学右军者，惟颜鲁公耳，欧阳询褚遂良次之。宋人不尚右军，然黄山谷亦极力推尚。至元而赵子昂复有羲之之风。至明而董其昌复续其绪。清初致力于二王帖学，实繁有徒，如王铎者其人也。其余托庇于二王字下，指不胜屈，恕不列载矣。

（六）羲之帖目

名称	书体	数目	批评	备考
桓公帖	草书			
朝廷帖	同上			
宰相帖	同上			
司徒帖	同上		淳古可爱	

名称	书体	数目	批评	备考
中书帖	同上			
侍中帖	同上			
尚书帖	同上			米芾有记,五百十三字。
司马帖	同上			
太常司州帖	同上			
太常帖	同上	二		
护军帖	同上			
谯周帖	同上			
参军帖	同上			
谢二侯帖	同上	二		
朱处仁帖	同上			
二谢帖	同上			凡七十六字,无残缺。
荀侯帖	同上			
阮生帖	同上			疑伪
江生帖	同上			
远生帖	同上			
道家帖	同上			
龙保帖	同上			
舅母帖	同上			
母子帖	同上			
贤姊帖	同上			
姊告安和帖	同上			
贤室帖	同上			
诸贤帖	同上		书有顿挫,锋势雄劲。	
远妇帖	同上			
儿女帖	同上			

名称	书体	数目	批评	备考
留女帖	同上			
小女帖	同上			
女孙帖	同上			
官舍帖	同上			米芾有记
讲堂帖	同上			
修园帖	同上			
屏风帖	同上			
门风帖	同上			
气力帖	同上			
协中帖	同上			
初月帖	同上			
月半帖	同上	二		
月末帖	同上			
二月帖	同上			
四月帖	同上			
末春帖	同上			
去夏帖	同上			
秋来帖	同上			
季冬帖	同上			
雨晴帖	同上			
热日帖	同上			
大热帖	同上		锋势纯熟	纯雅可爱,当是真迹。
热甚帖	同上			
异热帖	同上			
差凉帖	同上			
节日帖	同上			

名称	书体	数目	批评	备考
节气帖	同上			
当日帖	同上			
数年帖	同上			
草书帖	同上			
飞白帖	同上			
王略帖	同上			
临书帖	同上			
数字帖	同上			
三都帖	同上	二		
过京帖	同上			
乡里帖	同上			
永嘉帖	同上			
成旅帖	同上			
山川帖	同上			
州中帖	同上			
钱塘帖	同上			
江州帖	同上			
临川帖	同上			
丹阳帖	同上	二		
山阴帖	同上			
嘉兴帖	同上			
余杭帖	同上			
远宦帖	同上			
附农帖	同上			
勿杀生帖	同上			
方物帖	同上			

名称	书体	数目	批评	备考
旃罽胡秫帖	同上			
胡桃帖	同上			
山药帖	同上			
祀物帖	同上			
纯酒帖	同上			
裹鲊帖	同上			只十八字,是唐人双钩。
海盐帖	同上			
盐井帖	同上			
送梨帖	同上			
白石枕帖	同上			
高枕帖	同上			
石班帖	同上			
清宴帖	同上			
情虑帖	同上			
和书帖	同上			
书问帖	同上			
乐问帖	同上			
知问帖	同上			
北问帖	同上			
得告帖	同上		神采飞越	凡三十八年
得书帖	同上	三		
二书帖	同上			
遗书帖	同上			
旦书帖	同上			
累书帖	同上			
有书帖	同上			

名称	书体	数目	批评	备考
无书帖	同上			
顿喜帖	同上			
喜庆帖	同上			
庆慰帖	同上			
安慰帖	同上			
清和等帖	同上			
清和帖	同上	四		
安和帖	同上			
平安帖	同上			
安西帖	同上			
安善帖	同上			
小佳帖	同上			
佳静帖	同上			
小差帖	同上			
奉对帖	同上			
奉待帖	同上			
大醉帖	同上			
奉忆帖	同上			
甚快帖	同上			
有理帖	同上			
万福帖	同上			
造次帖	同上			
方回帖	同上			
省别帖	同上	二		
此辈帖	同上			
瞻近帖	行草书	二	骨相甚丰,笔法精妙。	硬黄纸本

名称	书体	数目	批评	备考
知远帖	同上			
远近帖	同上			
远念帖	同上			
逋滞帖	同上			
内事帖	同上			
先期帖	同上			
举聚帖	同上			
界内帖	同上			
达事帖	同上			
慨然帖	同上			
多义帖	同上			
适为诸帖	同上			
如命帖	同上			
阿万帖	同上			
悬量帖	同上			
行穰帖	同上			
送谢帖	同上			
所论帖	同上			
虞休帖	同上			
速还帖	同上			
数有帖	同上			
得熙帖	同上			
人理帖	同上			
集理帖	同上			
旧志帖	同上			
重熙帖	同上			重熙为郗昙之字,右军妇弟。

名称	书体	数目	批评	备考
甚佳帖	同上			
委曲帖	同上			
当有帖	同上			
晚善帖	同上			
晚可帖	同上			
还白帖	同上			
君事帖	同上			
此事帖	同上			
平定帖	同上			
大都帖	同上			
致此帖	同上			
昨有帖	同上			
兼致帖	同上			
东北帖	同上			
念虑帖	同上			
七十帖	同上			
卞驸马帖	同上			
十一月等帖	同上			
临钟繇所怀帖	同上		遗貌取神,自成一家。	
豹奴帖	章草			
乐毅论	正书		为小楷书之模范本	王右军亲书于石,以贻后人。
黄庭经	同上	.	米元章定为天下第一	存者仅半
东方朔画象赞	同上		笔纵茂密,规矩深长。	其糜破处,欧阳询补之。
定公帖	同上			
报国帖	同上			
口诀帖	同上			

名称	书体	数目	批评	备考
草命帖	同上			
伯熊帖	行书			
诸贤子帖	同上			
蔡家帖	同上			
家中帖	同上			
夫人帖	同上			
贤弟帖	同上			
诸弟帖	同上			
从弟帖	同上			
曹妹帖	同上			
阮公帖	同上			亦有释阮郎帖者
贤女帖	同上			
此月帖	同上			
六月帖	同上			
九月帖	同上			
十月帖	同上			
快雨帖	同上			
夏日帖	同上			
极寒帖	同上			
三月帖	同上			
快雪时晴帖	同上			白麻纸真迹
州民帖	同上			
旧京帖	同上			
安西帖	同上			
山阴帖	同上			
永兴帖	同上			

名称	书体	数目	批评	备考
建安帖	同上			
噉豆帖	同上			
青李来禽帖	同上			
平安帖	同上		质朴有篆籀意	暮年书
奉告帖	同上			
小佳帖	同上			
悉佳帖	同上			
自慰帖	同上			
叙慰帖	同上			
廓然帖	同上			
遣书帖	同上			
省书帖	同上			
宿昔帖	同上			
慈颜帖	同上			
十三帖	同上			
书魏钟繇千文	同上		笔力圆熟	纸本高八寸,长九尺三寸,凡七接,计字一百一十二行。
禊帖	同上		右军最得意之作	又名兰亭序

以上所列右军帖目,乃依宣和御府所藏者为蓝本,而以《绛帖》、《淳化秘阁法帖》等对勘之,其中容或有疏漏或重出之处,则以此种工作,零碎过甚,且每件作品本无划一之名目,任人随意以其中一二字为标题耳,整理之困难,不足为外人道也。至于辨伪及批评之工作,则尤属书家共同之事,非浅学如我者,所能独当一面。

十　结论

　　王羲之为中国书家之圣,中国文字一日不废,其名亦必随之俱存。惟有人以为习字求足于用可矣,夸羲之之书法于今日,不贻玩物丧志之讥乎? 不知审美观念,人皆有之,义有精粗,物有美恶,自然之理,不可诬也,而美术一端,关系于民族精神甚大。盖美术能代表一国之文化,而文化又为民族精神所托命者也。古人闻乐而知国之兴衰,见字而断其人之寿夭,即此故也。夫提倡字学,发扬美育,即复兴民族之一傍义也。羲之论书,谓"信能经天纬地,毗助王猷,耽之玩之,功积山丘"(《用笔赋》)。诚哉其重之也。惟其忠于其艺,为艺术而研究艺术,其志洁,其业颛,其成就乃大。夫论书之作,肇于后汉,崔蔡二家,腾为口说,南北朝尤重此艺,工文者,史入文苑,工书者,托体小学,乃入儒林。字学虽不必附庸经学,然亦可见古人从来不以小道目之。

　　余向治史学,故为文喜胪史,亦积习也。此文所援引,皆经考讨,稍有怀疑,不肯滥用。例如旧籍中有载羲之夜眠,以手指在其夫人肚皮上作字,以资练习。其夫人忍俊不禁,谓羲之曰:"汝自有肚皮,何必在他人肚皮学字也?"羲之憬然悟,后乃自成一家。(大意如此)闺房夫妇之事,何能传之于外,其为后人杜撰明矣,不图竟为后人所乐道,无识已甚,然究不能阑入我史家法也。余为此文,自信颇能以科学方法,作旧学商量,不涉模糊影响之谈,此则稍堪自信,龚定盦诗云:"导河积石归东海,一字源流奠万哗。"我虽不敏,窃慕斯人。

主要参考书目

《晋书》(唐魏征等撰)　　　　　　　《宣和书谱》(秘监)

《全晋文》(清严可均编)　　　　　　《东观余论》(宋黄伯思)

《叙古书家姓名》(南朝宋羊欣)　　　《广川书跋》(宋董逌)

《古今书评》(南朝梁袁昂)　　　　　《松雪斋集》(元赵孟頫)

《书品》(南朝梁庾肩吾)　　　　　　《书史会要》(明陶宗仪)

《唐朝书录》(唐韦述)　　　　　　　《墨池手录》(明王涣)

《书断三品》(唐张怀瓘)　　　　　　《艺苑卮言》(明王世贞)

《书评》(唐岑宗旦)　　　　　　《清河书画舫》(明张丑)

《续书评》(唐嗣真)　　　　　　《格古要论》(明曹昭)

《法书要录》(唐张彦远)　　　　《佩文斋书画谱》(清王原祈等编)

《集古录》(宋欧阳修)　　　　　《式古堂书画汇考》(清卞永誉)

《东坡全集》(宋苏轼)　　　　　《六艺之一录》(清钱塘倪涛)

《黄豫章集》(宋黄山谷)　　　　《淳化阁法帖考证》(清王虚舟)

《米氏书史》(宋米芾)　　　　　《书苑精华》(宋钱塘陈思)

《广艺舟双楫》(清康有为)　　　《艺舟双楫》(清包世臣)

附录一

兰亭新考

小序

　　余少不耽书,致诮恶札,比来谬厕著述之林,周旋笔札之际,弄翰飞素,日逾千言,忽忽不暇草书,刺刺不能自止。然临池求速,潦草可惊;下笔陆离,有时失笑。知友常以为言,余亦适然自省,意欲屏置俗务,从事临池,乃先涉猎艺林,浏览群籍,观古人之会通,考书学之沿革,略为引申,以便自学。惟以书林哲匠,金推右军,大雅风流,奕叶不替,知人论世,实至名归,爰有《王羲之评传》之作。又右军遗迹,传世虽多,而《兰亭》一序,尤为典型,考订之家,前后接踵,皆自命知音,不讳好事,然或各尊成见,固执不通,或随众附和,因循相袭,虽吉金片羽,足备后学之讨求;而西爪东鳞,致昧庐山之真面,折中乏人,望洋兴叹。余不忖愚昧,窃慕古人,别分途径,著为专篇,名之曰《兰亭新考》,博识者之一哂,瓮天蠡海,无当大方,入主出奴,吾知免矣。

一　名称

　　会稽山水甲天下,而山阴道上,胜迹尤多,王右军卜居兹土,于群山万壑中,独取兰亭一席地。兰亭在山阴县之西,相传为右军所置,以为游宴之所,今亭宇虽废,基址尚存,即今天章寺前之一平壤是也。① 晋穆帝永和九年暮春三月三日,右军与群贤修禊于此,曲水流觞,挥毫作字,诗成多篇,右军制序。② 世传书用蚕茧纸,鼠须笔,遒媚劲健,旷世难逢,凡三百二十四字,有重者皆具别体,就中之字有二十许,变转悉异,遂无同者,如有神助,盖无意求工,其工自不可及也。③ 右军醒后更书数十

① 参看张岱《琅嬛文集·古兰亭辨》。
② 详于拙作《王羲之评传》。
③ 参看何延之《兰亭记》。

副本，终不及此，几如李广射石没羽，可一而不可再矣。右军亦自爱重此书，留付子孙，永为世宝云。

此帖晋人称为《临河序》，唐人称《兰亭诗序》，或言《兰亭记》。欧阳修云《修禊序》，蔡君谟谓《曲水序》，苏东坡云《兰亭文》，黄山谷云《禊饮序》，唐太宗则题曰《禊帖》，盖帖本无定名，故人得自便也。致古今雅俗通称，俱云《兰亭》，如云学《兰亭》者，则世尽知其学右军之《兰亭帖》也。犹之西人读莎士比亚之作品者，第云读莎士比亚，则人皆会意，已成通例。故吾亦以《兰亭新考》名篇，吾从众。

二　授受

此帖数传至七代孙智永，永即右军第五子徽之之后，安西成王咨议念祖之孙，庐陵王胄昱之子，陈郡谢少卿之外孙也，与兄孝宾俱入道，俗号永禅师，孝宾亦改名惠欣。兄弟初落发时，住会稽嘉祥寺，右军之故宅也，后以每年拜墓便近，因移此寺，自右军之坟及右军叔荟已下茔域，并置山阴县西南三十一里兰渚山下。梁武帝以欣永二人皆能崇拜释教，故号所居之寺为永欣寺焉。[①] 智永耽书，出有祖风，临书阁上，凡三十年，所退笔头置之于大竹簏，簏受一石余，而五簏皆满，后取笔头瘗之，号为退笔冢，自制铭志。临得真草千文好者八百余本，浙东诸寺各施一本，唐时犹值钱数万也。智永生时，人来觅书，并请题额者如市，所居户限为之穿，乃用铁叶裹之，谓为铁门限。[②]《书断》称夷途良辔，大海安波，微尚有道之风，半得右军之肉，兼能诸体，于草最优云云。其徒僧述、僧持与智果，皆工书。智永年近百岁乃终，其遗书遂落于其再传弟子辨才之手，辨才俗姓袁氏，梁司空昂之元孙。辨才博学能文，琴棋书画，靡不精绝，自得《兰亭》，宝爱甚于面目。唐贞观初，太宗留心翰墨，醉爱右军，高价悬赏以购右军之书，而《兰亭》遂落于其手，万机之暇，倍加赏玩，致其获之经过，颇有可言，且其说不一，皆有兴趣。兹一一分别撮录如下，辨其真伪。

一说谓唐太宗使萧翼以计取诸辨才者，此说何延之主之。

……贞观中，太宗以听政之暇，锐志玩书，临写右军真草书帖，购募并尽，惟未得《兰亭》，寻讨此书，知在辨才之所，乃降敕追师入内道场供养，恩赍优洽。数日后，因

① 参看《会稽志》。
② 参看何延之《兰亭记》。

言次乃问及《兰亭》，方便善诱，无所不至，辨才确称往日侍奉先师，实尝获见，自禅师殁后，洊经丧乱，坠失不知所在。既而不获，遂放归越中，后更推究，不离辨才之处，又敕追辨才入内，重问《兰亭》。如此者三度，竟靳固不出。上谓侍臣曰："右军之书，朕所偏宝，就中逸少之迹，莫如《兰亭》，求见此书，劳于寤寐。此僧耆年，又无所用，若为得一智略之士，以设谋计取之。"尚书右仆射房元龄奏曰："臣闻监察御史萧翼者，梁元帝之曾孙，今贯魏州莘县，负才艺，多权谋，可充此使，必当见获。"太宗遂诏见翼，翼奏曰："若作公使，义无得理，臣请私行诣彼，须得二王杂帖三数通。"太宗依给。翼遂改冠微服至湘潭，随商人船下，至于越州，又衣黄衫极宽长，潦倒得山东书生之体，日暮入寺，巡廊以观壁画，过辨才院，止于门前，辨才遥见翼，乃问曰："何处檀越？"翼乃就前礼拜云："弟子是北人，将少许蚕种来卖，历寺纵观，幸遇禅师。"寒温既毕，语议便合，因延入房内，即共围棋、抚琴、投壶、握槊，谈说文史，意甚相得。乃曰："白头如新，倾盖若旧，今后无形迹也。"便留夜宿，设塌面药酒茶果等，江东云塌面，犹河北称瓮头，谓初熟酒也。酣乐之后，请各赋诗，辨才探得来字韵，其诗曰："初酝一塌开，新知万里来，披云同落寞，步月共徘徊，夜久孤琴思，风长旅雁哀，非君有秘术，谁照不然灰？"萧翼探得招字韵诗曰："邂逅款良宵，殷勤荷胜招，弥天俄若旧，初地岂成遥，酒蚁倾还泛，心猿躁似调，谁怜失群翼，长苦叶风飘。"妍媸略同，彼此讽咏，恨相知之晚，通宵尽欢，明日乃去。辨才云："檀越闲即更来此。"翼乃载酒赴之，兴后作诗，如此者数四，诗酒为务，其俗混然，遂经旬朔，翼示师梁元帝自画《职贡图》，师叹赏不已，因谈论翰墨。翼曰："弟子先门皆传二王楷书法，弟子又幼来耽玩，今亦有数帖自随。"辨才欣然曰："明日来可把此看。"翼依期而往，出其书以示辨才，辨才熟详之曰："是即是矣，然未佳善，贫道有真迹，颇亦殊常。"翼曰："何帖？"辨才曰："《兰亭》。"翼伴笑曰："数经乱离，真迹岂在？必是响拓伪作耳！"辨才曰："禅师在日保惜，临亡之时，亲付于吾，付受有绪，那得参差，可明日来看。"及翼到，师自屋梁上槛内出之。翼见讫，故驳瑕指颣曰："果是响拓书也。"纷竞不定。自示翼之后，更不复安于梁槛上，并萧翼二王诸帖并借置于几案之间，辨才时年已八十余，每日于窗下临学数遍，其老而笃好也如此。自是翼往还既数，童弟等无复猜疑。后辨才出赴灵泛桥南严迁家斋，翼遂私来房前，谓弟子曰："翼遗却帛子在床上。"童子即为开门。翼遂于案上取得《兰亭》及御府二王书帖，便赴永安驿告驿长曰："我是御史，奉敕来此，有墨敕，可报汝都督齐善行。"善行闻之，驰来拜谒。萧翼因宣敕旨，具告所由。善行走使人召辨才，辨才仍在严迁家，未还寺，遽见追呼，不知所以。又遣散直云侍御须见。及师来见御史，乃是房中萧生也。萧翼报云："奉敕遣来取《兰亭》，《兰

亭》今得矣,故唤师来取别。"辨才闻语,身便绝倒,良久始苏。翼便驰驿而发,至都奏御,太宗大悦,以元龄举得其人,赏锦彩千段,擢拜翼为员外郎,加入五品,赐银瓶一,金镂瓶一,玛瑙碗一,并实以珠,内厩良马两匹,兼宝装鞍辔,庄宅各一区。太宗初怒老僧之秘恡,俄以其年耄,不忍加刑,数日后,仍赐物三千段,谷三千石,便敕越州支给。辨才不敢将入己用,回造三层宝塔,塔甚精丽,至今犹存。老僧因惊悸患重,不能强饭,惟歠粥,岁余乃卒……①

上所记载,事既恢奇,而文笔又能相称,娓娓言来,颇能动听,遂为后世隶《兰亭》事迹者之蓝本,然余以为此特作者之狡狯,欲彰《兰亭》之价值,遂不恤捏造一件以万乘之主而算匹夫之故事,以见《兰亭》之难得,意非事实也。太宗身为君主,而辨才不过一贫僧。据我国旧时"率土之滨,莫非王臣"之义,太宗何求而不得,辨才又何敢靳而不出,何致使人计赚之也。既可出于巧取,必可出于豪夺,太宗如有意求之,自可诏当地有司,将辨才拘留,而遣人穷搜其居,则此物何所遁形,又何必遣萧翼行此不可必得之故事也。若谓不欲人知,则巧取豪夺,二者皆不能守秘密。太宗思以贞明治天下,必不肯出此一途也。房元龄为一代贤臣,岂有逢君之恶者,而盈廷诸臣,必不少魏征之辈,又不闻谏阻者何也? 故余敢谓此说之难信也。又萧翼与辨才酬答之诗,格调风韵,如出一人,是必何延之捏造者也。辨才既胆敢欺上于前,又何致惊悸患重于后哉! 唐人小说甚盛,此说亦好事之流为之也。须知持此说者,不止何延之一人,一说数出,其附会可知,《唐野史》云:

贞观中,太宗尝与魏征论书,征奏曰:"王右军昔在永和九年暮春之月,修禊事于兰亭,酒酣书序。时白云先生降其室而叹息之。此帖流传至于智永,右军仍孙也,为浮屠氏于越州云门寺,智永亡,传之弟子辨才。"上闻之,即欲诏取之。征曰:"辨才宝此过于头目,未易遽索。"后因召至长安。上作赝本出示,以试之。辨才曰:"右军作此三百七十五字,始梦天台子真传授笔诀,以永字为法。此本乃后人模仿尔。所恨臣所收真迹,昔因隋乱,以石函藏之本院,兵火之余,求之不得。"上密遣使人寻访,但得智永千文而归。既而辨才托疾还山。上乃夜祝于天,是夜梦守殿神告以此帖尚存,遂令西台御史萧翼持梁元帝画《山水图》,大令书《般若心经》为饵,赚取以进。翼至越,舍于静林坊客舍,着纱帽大袖布衫往谒辨才,且诳以愿从师出家,遂留同处,乃

———————————

① 何延之《兰亭记》

取出《山水图》、《心经》以遗之。辨才曰:"此两种料上方亦无之。去岁上出《兰亭》模本,惟老僧知为伪。试将真迹眤秀才如何?"翼见之,佯为轻易,且云:"此亦摹本耳。"辨才曰:"叶公好龙,见真龙而慑,以子方之,顾不虚也。"一日,辨才持钵城中,携翼以往,翼潜归寺中,绐守房童子,以和尚令取净巾,遂窃《兰亭》及《山水图》《心经》,复回客舍,方易服报观察使,至后亭,召辨才出诏示之,辨才惊骇,举身仆地,久之方苏。翼目即诣阙投进,上焚香受之,百僚称贺,拜翼献书侯,赐宅一区,钱币有差,又赐辨才米千斛,二十万钱……

此说与何延之《兰亭记》如出一辙,勉强附会,殊不值识者一哂,但何说固较此说为详尽,事实彼此错出,其伪显然。今人多惑于野史之言。文人学士,未能免俗,贻误非浅,不可不避之也。今姑论之如次:按《唐书》开元二十二年初置十道采访处,置使,至德三年,改采访为观察处,置使,则太宗时焉得有观察使,其不合于事实一也。又龙朔二年改门下省为东台,中书省为西台,则太宗时何来西台御史,其不合于事实二也。《三藏记》云:玄奘法师周游西域十有七年,唐贞观十九年二月六日奉敕于宏福寺翻译经文,凡六百五十部,《心经》其一也。右军时何得有《心经》,其不合于事实三也。唐太宗为开国之英主,不应以玩好之事,致失信于臣民,魏征为骨鲠之臣,尤不应逢君之恶,其不合于情理一也;所谓拜献书侯与夫赐宅及百僚朝贺等事,何以史官实录,缺而不载,其不合于情理二也;如白云先生降宅,天台子真传艺,守殿神告密,尤为神话之怪诞,至不可究诘者,皆稍有常识之人,所不敢道者也,其不合于情理三也;萧翼身为御史,岂有微服出关而朝野不知之理,行踪诡秘,鼠窃狗偷,其不合于情理者四也。由此言之,其说实为伪造,有同儿戏矣。考《南部新书》,谓《兰亭》者武德四年欧阳询就越州求之,始入秦府,麻道至嵩,教拓两本,一送辨才,一王自收,嵩私拓一本,则求书者乃欧阳询尚非萧翼也。或谓辨才所居云门寺有萧翼留题二诗,则好事为之,至不足据。至若阎立本绘辨才与翼图,则出于何延之等附会,谓为立本当时之亲见尤非也。后世多据何延之等说,以考订《兰亭》,尤不足为训者也。

三 流传与亡佚

太宗得书后,不离肘腋,及即位,学之不倦,既成书以赐欧阳询等,又命供奉官拓书赵模、韩道政、冯承素、诸葛贞等各拓数本,分赐皇太子、诸王、近臣,而一时能书如欧虞褚薛辈,皆临拓相尚,故《兰亭》刻石流传数多。一日太宗病急,附耳语高宗曰:

"吾死之后,与吾《兰亭》将去也。"高宗流涕受命,及奉讳之日,用玉匣贮之,藏于昭陵,唐末之乱,为温韬所发,其所藏书画,皆剔取其装轴金玉而弃之于野,于是晋魏诸贤墨迹,复落人间。[1] 然《兰亭》原本已不复可考。

唐太宗生时,尝诏供奉临《兰亭序》,惟率更令欧阳询所拓本夺真,勒石留之禁中,他本付之于外,一时贵尚,争相打拓,故流传独多,禁中石本,人不可得,石独完善。石晋之乱,自中原辇宝货图书以北,至真定(杀狐林),德光死,永康立国,乃交兵,遂弃此石于山中。庆历中李学究得之,秘不示人,韩宗献守武定,学究之丈人也,一日,偶以墨本示公,公索石观,学究砌词搪塞,力求之,乃埋石土中,及学究死,其子出石,举以售人,本必千钱,由是好事者稍稍得之。后李氏子负官缗,无力偿之,宋景文为帅,出公帑代输,取石匣藏库中,非贵游故旧,不可得见矣。熙宁中,薛师正为守,士大夫乞墨本者沓至,薛恶磨打有声,自刊别本,留谯楼下,多持此以售求者,此郡真赝已有二刻矣。薛之子绍彭,私又摹刻,易元杀狐林本以归,欲以自别,乃取杀狐林本湍流带右天各剜一二笔私以为记。或又谓古迹仰字如针眼,殊字如蟹爪,列字如丁形,又云字微带肉,乃唐古刻。大观中诏取此石于薛氏家,其子嗣昌纳进御府。徽庙盒置宣和殿。靖康之乱,金人尽取御府珍玩以北,此刻非彼所识,独得留焉。宗汝霖为留守见之,并取内帑所掠不尽之物驰进,高宗时驻跸维扬,日置左右,逾月敌骑大至,仓猝渡江,因此复失之。绍兴中,向子固(叔坚)为扬帅,高宗尝令冥搜之,竟不获。[2] 其后叔坚遭台评,谓穷寻窖金宝藏,至于广掘地土,即此事也。然此物竟不复出。

滕庄敏公则谓有游士携此石走四方,后死于定武营妓家,伶人孟水清以献,则又与前说不同,有谓游士即李学究云,不可考。然皆宋景文公守郡之日也。

世之谈《兰亭》拓本者,率以定武本为贵云。

四　定武兰亭

《兰亭序》出定武者凡三本:其一宋景文帅是邦,实庆历之岁,得于李学究,所谓玉石本,传为陈僧法极字智永所橅。逮薛师正来牧,其子绍彭别刊本易去,宣和中,绍彭之弟嗣昌帅长安,有旨取石置睿思殿,尝以墨本分赐近臣,即此本也;其二绍彭

① 参看欧阳修《集古录》。
② 参考王清明《挥尘录》。

所橅,有锋锷,字差大,亦乱真,往往目为旧本也;其三修城得于役夫,自崇山字上下中断,颇瘦劲,后归康为章家。[1] 王大醇诗有云:"昭陵永阁千年迹,定武相传几样碑。"盖谓此也。

周勋云:"唐太宗既得右军《兰亭序》真迹,使赵模等拓十本赐方镇,惟定武用玉石刻之。文宗朝舒元兴作《牡丹赋》刻之碑阴,事见墨薮,世号定武本。薛师正尚书之为帅,求之不得,其犹子绍彭遍索之,无所得,闻公厨有石用以镇肉,刻文不知云何,亟取视之,乃刻《牡丹赋》于背者,绍彭别刻石以易之,携玉石归长安私第,宣和中,诏于其家取之,乃连夜墨拓,冀得多蓄,流传人间,每叠三纸,加毡墨焉,故最下者近石,字肉为真,在上二纸,字画愈细。"[2]

有谓当时薛绍彭刊石易旧本归其家,镵去湍流带右天五字,今世所传本五字不全者薛氏旧物也,又仰字如针眼,殊字如蟹爪,列字如丁形,论者往往以此为断,然非其伪可也,别其优劣则不可,世之赏定武本者,以其不失右军笔意为足贵矣。

定武本又有肥瘦之不同,宋尤延之谓瘦者为真定武,而王顺伯(厚之)则主肥者,瘦者号为五字损本,其实或肥或瘦,皆有佳处,黄山谷所谓肥不剩肉,瘦不露骨是也。其实肥瘦与《兰亭》绝无关系,世以笔墨肥瘦论者,殆得其形似耳。赵孟頫云:"大凡石刻虽一石而墨本辄不同,盖纸有厚薄粗细燥湿,墨有浓淡;用墨有轻重,而刻之肥瘦暗明随之,故《兰亭》难辨,然真知书法者,一见便当了然,故不在肥瘦明暗之间也。"[3]洪景庐有云:"碑刻不必问所从来,但以书之工作为断。"可谓知言矣。朱竹垞曰:"禊帖肥瘦攸殊,褚廷晦本肥,张景元本瘦,欧阳行本本瘦,石熙明本肥,释怀仁本前瘦后肥,王顺伯主肥,尤延之主瘦,黄鲁直取肥不剩肉,瘦不露骨,斯执中之论与!大都书家率以瘦本为贵。相传宣和中拓定武本,叠匮金三纸,加毡椎拓之故,下肥上瘦,若是,则在下者方不失真,安见肥者之不如瘦者乎?"[4]总之《兰亭》未可以肥瘦定去取,飞燕太真,皆为倾国,目光不同,各如其面耳。然以肥瘦别拓本之先后,亦不可废。

一云明宣德四年扬州某寺僧舍发地得二石,乃《兰亭》旧刻,两淮运使何士英(白浙之东阳人),命工匠齐合之为一,前所存者十八行,止犹不二字,后存者十行,起能不二字,士英宝而献之,会宣宗昇遐,不果,遂携之归,惜遭回禄,自是定武旧刻绝迹,

① 参见《寓意录》定武兰亭荣包跋。
② 桑世昌:《兰亭博议》。
③ 赵承旨:《十六跋定武兰亭》。
④ 朱彝尊:《兰亭践石拓本跋》。

然犹有疑为薛师正之赝刻者,未能深考也。

《兰亭》有损本及不损本之分:昔人所谓不损本者,盖未经绍彭刻损,乃元丰以前所拓也,不可得而见矣。

定武本流传有玉有石,有棠梨版,字有阔行,有断损,有肥有瘦,有始肥终瘦,各本不同,纷纷翻印,谁定其真。姜白石云:"《兰亭》何啻数百本,而定武为最佳,然定武有数样,今以诸本参之,其位置长短大小,无不同,而肥瘠刚柔工拙要妙之处,如人之面无有同者,以此知定武虽名刻,又未必得真迹之风神矣。字书全以风神超迈为主,刻之金石,其可苟哉。"世之肉眼,往往据一二恶本,以为得右军之面目,唐突甚矣。夫以一纸之字,临摹响拓数十百本而刻之,虽不能不失真,犹可书曰互有得失,盖所传者之未远也。然一石之字,搥拓之间,且有纸墨工拙之异,浓淡肥瘠之不同,岂有一碑转相传禅变而为数十百种而有不失其真者乎?一传而质已坏,再传而气已漓,三四传之后尚髣髴其流风余韵者鲜矣。[1] 故吾人之学《兰亭》者,须得其旧本如定武者师之,然定武《兰亭》,今世罕存,有之亦值巨万,非寒士所可致,则求其古石刻可矣。李绩云:"沿唐至宋,举世摹刻木石,不下什伯,虽其才情笔力,非复晋人风流,然犹庶几雄秀之气。"近世之刻《兰亭》者果不可用,真有如康有为所云:"名虽羲献,面目全非"者。

宋理宗内府所藏之定武诸刻有:定武阔行(若合一契行阔)、定武肥本、定武瘦本、定武板刻、定武缺名、定武断石、定武古刻,共七刻云。[2]

至于辨别版本之书,则翁方纲《苏米斋兰亭考》一书可读也。

五　玉枕兰亭

《定武兰亭》外,尚有《玉枕兰亭》,相传出于褚河南之临写,若玉枕小刻,则河南始促其体,或谓率更亦尝为之,其笔意颖精,与定武本无异。《玉枕兰亭》之大者字画如定武大小,其石前后剥落,中间只存九行,仅五十三字,小刻则其石差长。此石贾似道得于山阴王氏家,似道家既籍,石亦并去,当时传打墨本颇多,今浙东大家,犹有存者。

《太平清话》内载贾秋壑令廖莹中以灯影缩小刻之灵壁石,经年乃就,酬刻工王

① 采王柏:《鲁斋集·考兰亭》。
② 陶宗仪:《兰亭诸刻考》。

用和以男爵,盖重视之如此。则贾氏实重刻之也。贾氏好《兰亭》,藏石刻至八千余匣,可想见《玉枕兰亭》之精选矣。

六 结论

书至右军入圣,右军书至《兰亭》而变化无方,博古之士,宝之过于头目。米元章诗云:"翰墨风流冠古今,鹅池谁不赏山阴,此书虽向昭陵朽,刻石犹能易万金。"故后学益以为秘宝,于是负床之孙,披艺之子,猎缨捉衽,争言书法,提笔伸纸,竟摹《兰亭》。然《兰亭》岂易学哉?东坡诗云:"天下几人学杜甫,谁得其皮与其骨。"学《兰亭》者亦然。黄山谷曰:"世人但学《兰亭》面,欲换凡骨无金丹。"此意不可不知也。康有为曰:"学《兰亭》但当师其神理奇变,若学面貌,则如美伶候坐,虽面目充悦,而语言无味。"①赵子昂亦曰:"学书在玩味古人法帖,悉知其用笔之意,乃为有益,右军书《兰亭》是已,运笔因其势而用之,无不如志,兹其所以神也。"②总之,善学《兰亭》者,惟书其笔意神理而已,神明变化,全乎其人,学力天才,二者并济,于欧褚何让焉。赵子昂亦云:"昔人得古刻数行,专心而学之,便可名世,况《兰亭》是右军得意书,学之不已,何患不过人耶。"此虽老生常谈,亦自有至理,虽知子昂之成功,亦泰半得自《兰亭》者也。

古今临《兰亭》者,以欧阳询、褚遂良、范文度、薛绍彭、赵子昂、董其昌等作为最佳云。

附录二 六朝书家评述

导言

书为我国特有之美术,由来古矣。六艺归其美,八体宣其妙,名家巨子,先后相望,师宜八分之巧,元常三体之妙,史籀李斯之篆,梁鸿曹喜之书,莫不标能擅美,虎视艺林。书至六朝,尽善尽美。前乎此者,则三代古籀文字,秦汉篆隶分草,至六朝

① 《广艺舟双楫》第二十五章。
② 赵子昂:《兰亭十三跋》。

而笔法无不宣之秘,后乎此者,唐讲结构,宋尚气韵,其源流派别悉本之六朝。六朝书者,结古书之局,开今书之源者也。六朝人最重书,右军每叹曰:"夫书者元妙之伎,自非达人君子,不可与谈斯道。"故常有父子争名,君臣相伐之剧。余虽拙于书,而耽之有素,六朝人物,尤所醉心,闲将名家事迹,钩稽校订,择要批评,以为知人论世之一助。标曰《六朝书家评述》,聊示后学向往之心,并记一代艺林之美。班固云:"摅怀旧之蓄念,发思古之幽情。"崇拜英雄,古今一揆,此篇之作,意在斯乎!绠短汲深,诚恐未达,岐多路惑,示我周行。

所谓六朝者,或指都于金陵之吴、东晋、宋、齐、梁、陈六代而言;或又指南北朝对立之宋、齐、梁、陈、北魏、北齐而言。兹编所述,由晋至隋三百年间书学之概况也。

晋代为我国书学之关键,名家辈出,书体翻新,隶体虽不背前人,而行书楷书,绝足奔放,不复作两汉面目,而自有其特色,风气所趋,而天潢贵族,亦多耽书,且出类拔萃者,往往有人焉。其卓荦者有数人:一曰司马攸,(字大猷,文帝第二子,封齐献王,官至侍中大司马,咸宁四年卒,年三十六)大猷能文章,善尺牍,京洛以为楷法,其行草书,兰芳玉洁,奇而且古,为世所宝。东晋康帝(康帝讳岳,字世同,成帝子),则幼年书学,已自不凡,纵横雄拔,体势异常,惜年不永,未竟其功。其余若元帝(讳睿,字景文)之豪翰美异,法度可观。哀帝(讳丕,成帝长子)之笔力古劲,不坠家风。晋代名臣工书者,则卫氏尚矣。卫瓘(字伯玉,河东安邑人,惠帝即位,录尚书事,为贾后所害)则妙善草书,天姿特秀,章草入神,篆隶行草入妙,尝发明柳叶篆,迹类薤叶而不真,笔势明净而难学。其侄卫恒(字巨山,少辟齐王府,转太子庶子黄门郎)博雅不凡,为四体书:曰草,曰章草,曰隶,曰散隶。又作云书,笔动若飞,字张如云。其传世者以草书为多。论者谓如插花美人,舞笑鉴台,则其书当以婀娜取胜矣。其弟宣善篆及草,名亚父兄,宣弟庭,亦工书。又卫恒子仲宝叔宝,皆有能书名,恒之从女铄(茂猗)各体皆佳,尤善钟法,王右军之师也。家学相承,四世不坠。

同时经学家如荀勖、杜预亦皆工书,而杜预草书,尤有笔力,张华亦然。而索靖尤为特异,索靖(字幼安,敦煌人)为张芝之姊孙,传芝草而形异,矜其书,名其字势曰银钩虿尾。又善八分,韦钟之亚,《母丘兴碑》是其遗迹。有《草书势》,颇能述其得力之处。其书法与卫瓘齐名,与义献比美也。

竹林七贤,能书者居其泰半:王戎(字浚沖,琅琊临沂人)则草字渊雅,上继崔杜。嵇康(字叔夜,谯国铚人),则善于草制,体势自然,流水行云,令人意远。阮籍阮咸之书,皆优,入作者阃域。

陆机陆云,著述之外,并擅书名。张翰(字季鹰,吴郡人,晋大司马椽)则草书攀

附张索;卢志(字子道,范阳涿郡人)则善法钟繇。牵秀(字成叔,武邑观津人)王衷(字伟元,城阳营陵人)并有书名;刘琨(字越石,中山魏昌人)傅玉余事为书,刚健绝伦;杨肇(字季初,荥阳宛陵人)则草隶兼善,尺牍必珍,翰动若飞,纸落如云。杨经(字仲武)羊忱(字长和,一名陶,泰山平阳人)并擅行草。陈畅杨谭江琼江统,皆以能书,著名当世。蔡克(子尼)则书体简约;朱诞(永长)则偏艺流声。何充(次道)则淳实,熊远(孝文)则刚健,应藤(思远)则气古法定,陶侃(士行)则肌骨闲媚,葛洪(稚川)则善飞白,王隐(处叔)则好真书,羊固(道安)则善行草著名当时,李充(弘度)则以楷书见重当世。他如荀兴(长引)、李式、李钦、丁潭、范汪、张兴之流,皆以书名,著在史册。而江左望族,郗氏庾氏,亦多名家,郗鉴以草书称,古劲超绝,其子愔、昙、超三人,皆能步武,愔则书兼各体,章草亚于右军,下笔如冰释泉涌,云奔龙腾,态度既多,而筋骨有余;昙则书有跋扈之气,勇健可观;超则草书亚于二王,尤得家传之妙。庾亮(元规)妙善草行,其弟怿、冰、翼,其孙准皆善书。庾怿(叔预)庾冰(季坚)虽有能名,然犹不及翼也。庾翼(稚慕)善草隶,名亚右军,右军亦推服之,庾翼初轻右军,及见其章草乃大叹服。然翼之书固自不凡也。今尚有数帖行世。

王氏世代簪缨,文华照世。王导(茂弘)行草,见贵当世,初师钟繇,力学不倦,其子恬、洽、邵、荟,皆以书名。王恬(敬豫)工于隶书,草法尤妙。王洽(敬和)则书兼诸法,于草尤工,挥毫落简,如郢运匠斤。王邵工荟,大有父风。洽子珣(元琳)亦号当时之大手笔,其弟珉(字季瑛),工隶行草,名出珣右,尝以四匹缣素,自旦及暮,操笔如一,又无误字。王献之见而言之曰:"弟书如骑骡欲度骅骝前。"遂与献之齐名,人称献之为大令,珉为小令云。王荟子嵲(伯兴)骨体曼正,精采冲融。王廙(世将,导之从弟)工于草隶飞白,卓然可传,右军为其侄,受其指导尤多。王旷,羲之之父,亦工书,得蔡邕法以授其子,其子羲之为古今书圣,(请看拙著《王羲之评传》)有子元之、凝之、徽之、操之、涣之、献之皆工书,各得家范,具体而微。王淳之(献之侄)善行书。王敦王邃,并有美名,流芳遗泽,奕叶不替。而王洽之妻荀夫人,王泯之妻汪夫人,羲之之妻郗夫人,凝之之妻谢夫人(道韫)并工书,为金闺诸彦之领袖。

典午风流,世称王谢,谢氏一族,亦不乏名书家也。谢尚(仁祖)作草,深得古意,论者以比注飞涧之瀑流,投全牛之虚刃,盖得之矣。谢尚之侄谢奕(字无奕)雅善行书,飘逸之气,扑人眉宇。故窦臮美之曰:"达士逸迹,乃推无奕,毫翰云为,任兴所适。"其弟安(安石),亦善行书,虎踞龙盘,堪称能品,安石弟万行草最长,清润遒劲,风度不凡,家学渊源,有自来矣。

善隶书者,尚有张嘉(子胜)及张彭祖,彭祖翰墨,右军至珍重藏之。王濛(仲祖)

隶草俱入能品,论者方之庾翼。其子修(敬仁)善隶行,能学右军,殆将入室,子敬每省其书,辄云咄咄逼人,其伎可知。王述、王坦之、王绥、温放之等,皆以善书名,亦各有独至。惟时有唐昕者能仿二王书,人不能辨,或谬宝其作,与式道人同其绝学。而刘瑰之韦昶(文休)二人先后以八分大篆题太极榜,固妙善榜书者。曹茂之(永叔)李志(温祖)则并与羲之同时,书亦争衡。桓温、桓元、诸葛长民诸公,并倾慕二王,颇能彷彿其余韵。顾恺之(长康)以画家而善书,吕忱以经师而工篆。卢循(于先)、江灌(道群)、郭荷(承休)、谢敷(庆绪)、谢静、戴逵、刘讷、刘劭、柳详、陈逵、刘恢、岑渊、张越、韦弘、韦季、沈嘉、陆耀、刘瑛、谢藻、宋挺、张野、向泰、费之瑶、谢璠伯、张炳、谢发、崔悦、虞安吉、卢谌、卢宴、卢邈、崔潜、杨羲、许翔、许翊等皆以书翰见称于时者也。

晋代书家之多,可谓空前,盖时人綦重应酬,留意翰墨,而书本为抒情美术之一,晋人于谈玄之余,肆志于此,可以娱心志,饱眼福也。晋人清标,每多不俗,故下笔成书,辄如其人;书体惟行草最能写意,晋人之行草,高韵深情,宛然如见,肖乎其人之天性,蔡中郎所谓肇于自然者也。

西晋索靖卫瓘齐名。瓘之书学,上承父觊,下开子�,而靖得张芝韦诞之法,要之两家皆并笼南北者也。西晋诸家多师钟繇,渡江以来,王谢郗庾四氏,书家最多,而王氏羲献,世罕比伦,遂为南朝书法之祖,其后擅名宋代莫如羊欣,羊欣实亲受业于子敬者,齐莫如王僧虔,梁莫如萧子云,渊源皆出自二王,陈僧智永,尤得右军之髓,则谓晋代之书,代表六朝可也。

沿及刘宋(420-478),风犹未泯。宋宗丙少文则精擅图书,创九体之制(所谓缣素书、简奏书、笺表书、吊记书、行押书、槁书、藁书、半草书、全草书。)极真草之妙。谢灵运以一代文人,亦擅书翰,宗仰王法,人竞称之。其族弟惠连,书画并妙。谢综善隶颇有骨力,皆一时之杰也。

时有羊欣(敬元)者,得王献之之秘传,雅善隶法。时人为之语曰:"买王得羊,不失所望。"其名重如此。欣尝撰《续笔阵》一图一卷,又撰《古今能书人名》一卷,津梁后学,尤足称焉。孔琳之(彦琳)天性豪放,笔力迈众,师于大令,骨胜于肉。萧思训学于羊欣,得其体法,风流自赏,烟视媚行。范晔以一代史家,兼明书翰,工于草隶,大篆尤精,初师羊欣,后能变格。薄绍之(敬叔)则风格攸异;丘道护则结构精巧,斯二人者,皆羊欣之畏友也。工草书者则有贺道力、张裕、颜延之、王愔、羊咨诸人,著于史册。余若颜腾之、颜炳之、张永、张裕、谢庄、谢晦、孟顗、陶隆、颜竣、徐爰、孙奉伯、徐希秀、虞和、骆简、史棱、山胤之徒,皆以善书而见称于世。

至齐(479—501)而王僧虔为第一,其飞白书,上儗子敬,吴郡顾宝先卓越自奇,自以伎能,僧虔乃作飞白示之。宝先曰:"下官今为飞白屈矣。"又为虎爪书,并书赋传于世。时有张融者,名与僧虔相埒。善草书,有古风,自美其能。齐高帝曰:"卿书殊有骨力,但恨无二王法。"答曰:"非恨臣无二王法,亦恨二王无臣法耳。"其倔强自负如此。评者谓其草书,体用得法,意气有余,齐梁之际,殆无以过,可谓的评矣。

同时善飞白者,有纪僧猛刘绘等辈,精正书者,则有儿珪之蔺静文之徒,凡有创作,为世所珍者也。他如周颙、张欣泰、刘琪、宗测、崔偃、徐伯珍、庾景休、褚元明、陆彦远、张大隐诸君,皆耽书不辍,用是有成者,自郐以下,无足数焉。

梁氏(502—556)享祚较长,文艺亦有相当之发展。文学家如沈约、江淹、任昉诸人,皆笔墨精妙,气韵超绝。而一代巨手,则佥推萧子云、陶弘景二子矣。萧子云(景乔)草隶为一时之冠,自云善效钟元常、王逸少而微变字体,盖一有创作精神之艺士也。武帝评其书云:"笔力劲骏,心手相应,巧逾杜度,美过崔实,当与元帝并驰争先。"其见重如此。百济国慕其盛名,遣使求书,拜行致词曰:"侍中尺牍之美,远流海外,今日所求,惟在名迹。"子云乃挥翰书数十纸与之,获金货数百万,古人润笔之丰,无其伦比,而艺术家之作国际宣传者,亦推彼为第一人矣。子云于书,诸体兼精,而创造小篆飞白,尤见清新,欧阳率更谓其书轻浓得中,如蝉翼掩素。有传其笔乃以胎发为心者,殆后人忖测之词,未可据为信也。尚有五十二体书一卷传世,《唐书·艺文志》载之云。子云之子萧特(世达)亦善草隶,犹卫恒卫瓘父子之比也。武帝评其书云:"子敬之迹,不及逸少,萧特之书,遂逼乃父。"若特者可谓能继美矣。简文帝撰特墓志云:"银钩之巧,重世乔隽,况此临池,蝉轻露润。"则又推许备至一字千金者也。时有陶弘景者,少嗜书,长工书隶,颇异常蹊,自号为华阳陶隐居,书法颇异于右军,传世者有焦山下《瘗鹤铭》为后世金石家所宝。龚定盦云:"万古焦山一痕石,飞昇有术此权舆。"盖崇拜隐居之至也。又有阮研(文几)者,行草学右军,隶则师钟繇,集古今之变,窥众妙之门,而自成一家者也。有以名书家而操品藻之事者,则傅昭(茂远)庾肩吾(慎之)其人矣。傅昭勤于操翰,至老不倦,并撰《书法品目》传世。肩吾则自称自少迄长,留心兹艺,敏手谢于临池,锐意同于削板。所作书品,文字可观。凡所品藻,颇得其平。工行草者尚有徐勉、陆倕、江隽、王籍、王筠、柳恽、朱异、孔敬通、王克、蔡瑜、陈则等辈,善隶书者则有殷钧、萧几、萧骏、范怀约、颜协、丁觇、杜道士之流。至于王志善藁隶,徐希秀称为书圣,丁觇未达,萧子云刮目相看。士得知己,可无憾矣。其余偏师只骑,薄负时名者,更车载斗量,未能悉论也。

陈朝(557—588)美术,稍见陵夷,国势偏安,至艺苑亦局促自保,势成弩末。文

学家虽有徐陵(孝穆)江总,并妙词翰,足为一代生色,善行草者则有谢嘏、张正、张克见、顾越、江总、蔡凝、伏知道、贺朗、王公干、蔡圣等。好奇字者则有顾野王庾持二子。他如速而工者,则沈君理毛喜。蔡凝逸韵,可比晋人,郑仲古朴,追踪太傅(钟繇)。时有右军之七世孙智永,居永欣寺,勤于翰墨,退笔成冢,求书如市,门限为穿。《书断》称其远祖逸少历纪专精,微尚有道之风,半得右军之肉,兼能诸体,于草最优。卓然为该代之后劲也。

北朝文物,颇异于南,南人约简,得其英华,北学深芜,穷其枝叶。《颜氏家训·杂艺篇》云:"北朝丧乱之余,书迹鄙陋,加以专辄造字,猥拙甚于江南。"盖北人豪爽尚武,其于文艺,多不措意。又在上位者,中杂夷虏,只有尚武之精神,难求美术之兴趣。故美术一道,固宜稍逊于南人也。

北方元魏(起于东晋太元十一年,即386年)初都恒安(山西大同),后徙洛阳。梁大同元年(535)分东西两魏。东魏都邺(梁太清三年,即549年,为高齐所灭),西魏都长安(陈永安二年,即558年,为宇文周所灭)。文化虽低,而书翰家亦有可称者焉。崔宏工于草隶,为世楷则。其子浩(伯源)亦工书,挥毫落纸,人尽宝之,浩弟简亦以善书知名,皆一时之俊也。精隶书者则有谷浑、沈含馨、卢鲁元、沈法会、柳僧习、孙伯礼等流。习篆体者则有江式、江顺和诸君,他如黎广、江强、屈恒、崔挺、刘芳、郭祚、刘懋诸君,亦兼善诸体。庾道、王世弼、王由三君,尤善草隶云。

北齐(承东魏之后,都于邺,梁之大宝元年,即551年,陈之大建八年,即576年,被周所灭,计二十六年)一代,无特出之书家。第二流人,则颜之推、李铉、韩毅、魏逖、李元护、元行恭、杜弼诸人。他若工草则刘珉。工行草书,则刘玄平。工八分则姚淑王思诚,余子虽多,不足观也。

后周人文颇盛,庾信薛慎,皆以文豪而擅书札。王褒尤工草隶,得萧子云之传。同时赵文深(本名文渊)冀俊,并主当时碑榜。而文深隶书,尤为一代物望,周文帝以隶书纰缪,命与黎季名沈遐等依《说文》及《字林》刊定六体,成万余言。王褒入关,名流倾倒,至于碑榜,褒亦每推之。其精擅草隶名亚王褒者,则推萧撝矣。他如薛温、薛慎、柳弘、裴汉诸君,皆有书名,著如史册。

尝试论之,书法之事,惟南方独擅其美,江左一隅,王羲之为擎天石柱。其在北方,刘曜石勒,争衡于前,符姚慕容,问鼎于后,文墨之物,扫地以尽。魏文称政,始励文风,然破坏之余,艰于建设,虽王褒入关,贵族从游,而积习难移,未能振发。《魏书·江式传》云:"皇魏承百王之季,世易风移,文字改变,篆形错谬,隶体失真,俗学鄙习,复加虚巧,谈辩之士,又以意说,炫惑于时,难以厘改。"故后周太祖尝命赵文深等

厘正字体。可知北朝书法,不参经典。清代金石家赵之谦所以有《六朝别字记》之作也。北朝碑碣,出土日多,后世学书,颇资其便,且能救帖学之穷。诚有如康有为所云:"三尺之童,十室之社,莫不口北碑写魏体。"则以北碑之传世较多,而南帖之真相实罕,舍晋碑而学北碑者,势也亦情也。然以书法之雅正为标准,则吾愿诸君毋忘晋人之功。

商务印书馆,中华民国二十九年十二月初版

龔定盦研究

自序

　　四年前，余有《清代学术史》之纂，将以补江藩《汉学师承记》及梁启超《清代学术概论》之阙，乃遴选若干清代硕儒，为研究之对象，或作或辍，积稿盈箧。去岁广州沦陷，此稿被焚，幸其中有一部分关于龚定盦者以早在各学术刊物发表，竟得略约保存，痛定之余，吾为此惧，意欲印为专书问世，俾区区此编，不再罹文字之厄也。

　　龚定盦为清代思想启蒙运动之一领袖，清末维新派如康、梁之徒，及民国以来革命诸巨子，受其影响者甚多，文笔振世，尤其小焉。定盦博学，不名一家，然彼夙治公羊家言，公羊书中，固多非常可怪之论，所以定盦遂为一般平庸之学究视为怪人，而古文派认其为今文派而大肆攻击也；定盦文章，气象万千，凌纸怪发，其散文为清代第一人，乃竟为抱残守缺，依竹附木的文人自为野狐禅；定盦立身制行，孝悌仁慈，徒以反抗虚伪之社会，乃被以礼文奸者目为暴徒，不衍礼义，何恤人言，在定盦可率性而行，而腐儒多一孔之论矣。世之知定盦者，多爱其文学，而文学一科，正定盦之末技，而彼又不欲以此名家也。

　　此编文凡六篇，皆论列定盦最擅长之学术，而又鲜人道者，此外各科，在定盦则为涉猎，在世间则人所共知，恕不具论。宁缺毋滥，取精用宏，虽非其伦，不敢不勉，补遗纠谬，敬俟高明。

<div style="text-align: right">

朱杰勤序

民国二十八年五月七日

</div>

目　次

自序

一　龚定盦别传

龚定盦之死(1841年),距今将有百年,已成为异代之人矣。但其文集在我国文学界中,早已成为名著,其名字亦当为时人所熟知,现在国内各大书店,竞将其全集翻印,文能寿世,定盦其不死矣。定盦当时固巍然为文士之代表,思想界之领袖,且为世界大散文家之一。其文章之魔力,直诉吾人之知觉,如感电焉。其文章之技术,纵横百家,出入三乘,立意命辞,自出机杼,如行云流水,来去无踪,令人不可捉摸,惊才绝艳,旷代一人,远非桐城派诸人所及,桐城派诸人,只能远窥《史》《汉》,近接归(有光)、唐(荆川)及其末流,平淡沓洩,而定盦已能与先秦诸子相上下矣。吾人读其文者,玩索既深,则定盦之思想行事之怪特,如在目前,因其文最能代表其个性。定盦至今,仍无详细之专传,而稗史所载,信口雌黄,以笔随人,全无负责,间有捏造事实,污他名节,以致一代奇士,沦于正人君子之口,亦一不平之事也。余雅爱定盦,以其性情虽偏,而品行无亏,精神有纪律,形骸无纪律,终其一生,不过率性而行,并非放僻邪侈也。忍俊不禁,略记其生平,为异代之契。

仁和龚定盦以乾隆五十七年(1792)生于郡之东城马坡巷之一旧宅中,其祖父归田时所买者,呱呱坠地之时,声如洪钟,目闪闪如电,见者知为伟器。其父丽正先生爱之甚至,母段氏,为小学家段玉裁之女,淑质精文翰,定盦之生而聪敏,实得自胎教为多。定盦一生,富于情绪,一生全受灵感所激动,他之文学作品,亦多由灵感而来。自谓:“我生受之天,哀乐恒过人”是也。他虽为心地宽厚,感觉敏锐之人,但其性格反被变态的及狂放的心灵所支配。故其童年,虽活泼可爱,然往往感着精神上的恐怖。定盦小时,每闻斜日中饧箫之声,则心神为痴,其母立以棉被覆之,依偎之,但夜梦犹呻吟投入母怀也。及其壮盛,此病犹未止。定盦小时教育,得力于家庭为多。其母固才女,口授定盦吴梅村诗。其父亦浙中有名学者,家学渊源,有所凭借。定盦十一岁始从宋先生(璠)游,事亲以孝。十二岁从外王父段玉裁先生问学,得力尤多,其于小学一道,可谓入室。尝有诗云:“张杜西京说外家,斯文吾述段金沙,导河积石归东海,一字源流奠万哗。”(《己亥杂诗》之一)盖定盦实能传玉裁之学,非自夸也。“夫解经莫如字,解字莫如经,”以小学治经,其经学可信。高邮王引之尝云:“夫三代之语言,与今之语言,如燕越之相语也。吾治小学,吾为之舌人焉。其大归曰:‘用小

学说经，用小学校经而已。'"（《定盦文集·工部尚书高邮王文简公墓表铭》）定盦之期向，亦在于此。段玉裁亦亟称之。段玉裁《经韵楼文集·怀人馆词选序》有云："仁和龚自珍者，余女之子也，嘉庆壬申（嘉庆七年，即 1802 年）其父由京师出守新安。自珍见余于吴中，年才弱冠。余索观所业诗文甚夥，间有始经史之作，风发云逝，有不可一世之概。"少年即为长老倾倒如此，其根底固自不凡矣。

然定盦之敬仰其外祖父，非徒慕其学，且钦其品，盖段公最孝，七十丧亲，如孺子哀，八十祭先，未尝不哭泣，八十时读书，未尝不危坐，坐卧有尺寸，未尝失之。可谓内行完备。定盦人格，受其影响最深，定盦一生，最笃于伦理，集中忆亲感旧之作，随处可见，虽其为血性中人，家风淳朴，然亦当与其所学有关。定盦亦曰：

小学者弟子之学，学之以侍其父兄师保之侧，以待父兄保师之顾问者也。孔子曰："入则孝，出则弟，有余力以学文。"文文之事，求之也必劬，获知也必创，证之也必广，说之也必涩。不敢病迁也，不敢病琐也，求之不劬则粗，获之不创则剿，证之不广则不信，说之不涩则不忠，病其迁与琐则不成。其为人也，淳古之至，故朴拙之至，朴拙之至，故退让之至，退让之至，故思虑之至，思虑之至，故完密之至，完密之至，故无所苟之至，无所苟之至，故精微之至。小学之事，与仁爱孝弟之行一以贯之而已。（《抱小》）

定盦才大心细，内行完备，其深造有得于小学必矣。

定盦二十八岁，始从武进刘申受受《公羊春秋》，为《五经大义终始答问》及《春秋决事比》，多本其师之说。自序云：

自珍既治《春秋》，鳃理蟠隙，凡书弒、书篡、书叛、书专命、书潜、书灭人国、火攻诈战、书伐人丧、短丧、丧娶、丧图婚、书忘雠、书游观伤财、书罕、书亟、书变始之类。文直义简，不俟推求而明，不深论，乃独好刺取其微者，稍稍迂回赘词说者，大迂回者，凡建五始，张三世，存三统，异内外，当兴王，及别月日时，区名字氏，纯用公羊氏，求事实，间采左氏，求杂论断，间采穀梁氏，下采汉师，总得一百二十事，独喜效董氏例，张后世事以设问之。

其书为后世言《公羊春秋》者所乐道焉。

定盦平生师友以常州派为最多。作《常州高材》篇送丁若士（履恒）云：

丁君行矣龚子忽有感，听我掷笔歌常州。天下名士有部落，东南无与常匹俦。我生乾隆五十七，晚矣不及瞻前修。外公门下宾客盛，始见臧(在东)、顾(子述)来哀哀。奇才我识恽伯子，绝学我识孙季逑。最后乃识掌故赵(味辛)，献以十诗赵毕酬。三君折节遇我厚，我益喜逐常人游。乾嘉辈行能悉数，数其派别征其尤。《易》家人人本虞氏，毖纬户户知何休。声音文字各窭奥，大抵钟鼎工冥搜。学徒不屑谭贾孔，文体不甚宗韩欧。人人妙擅小乐府，尔雅哀怨声能道。近今算学乃大盛，泰西客到攻如雠。常人倘欲问常故，异时就我来谘诹。勿数耆耋数平辈，蔓及洪(孟慈)管(孝逸)庄(卿山)张(翰风)周(伯恬)。其余鼎鼎八九子，奇人一董(方正)先即邱。所恨不识李夫子(申耆)，南望夜夜穿双眸。曾因陆子(祁生)屡通讯，神交何异双绸缪……

　　吾人读此，可见其师友之一斑，至其详情，余别有《定盦学侣考》载之。其对于先辈，执礼甚恭。少年之时，飞扬跋扈，中年亦自悔其轻薄。其交友常披肝胆相示，其一生得力于朋友为多，故其游踪所至，到处逢迎，半生飘零，不虞困厄。尝有诗云："黄金脱手赠椎埋，屠狗无惊百计乖，侥倖故人仍满眼，猖狂乞食过江淮。"(《己亥杂诗》之一)亦仗义疏财之好报也。定盦本是一善于花钱的人。"结客五陵英少，脱手黄金一笑"，"愿得黄金三百万，交尽美人名士，更结尽燕邯侠子"，则与杜陵之广厦万间何异。袁枚之诗云："英雄第一开心事，撒手千金报德时。"可知从来英雄奇士，断无不以朋友为性命，金钱如粪土者。

　　定盦性既任侠，自命不凡，怀抱利器郁郁不伸。自称是"终贾华年气不平"，自赞是"何敢自矜医国手"，自叹是"书生挟策成何用"，自伤是"只今绝学真成绝"。定盦是素娴武略之人，自称是"我亦阴符满腹中"。他言裴骃《史记集解》之误，为《孤虚图表》一卷、《古今用兵孤虚图》一卷，所谓"轩后孤虚踪莫寻，汉官戊己两言深。著书不为丹铅误，中有风雷老将心"是也。他又留心于西北边务，为《西域置行省议》《东南罢番舶议》两篇，目光如炬，可以实行，非郑樵、陈同甫之流可比，但当轴不能从，而定盦遂有文章误我之叹矣。定盦虽是热衷，但亦不失为志士，常欲奋志功名，为一代独开生面，自谓："少壮心力殚，匪但求荣仕，有高千载心，为本朝瑰玮。"其自待已不浅。或以为定盦露才扬己，无病呻吟，不知此正定盦之关心世道，先天下之忧而忧，后天下之乐而乐也。他为一诗，以诉其志。

黔首本骨肉，天地本比邻，一发不可牵，牵之动全身。圣者胞与言，夫岂夸大陈，四海变秋气，一室难为春。宗周若蠢蠢，褰纬烧为尘。所以慷慨士，不得不悲辛。看花忆黄河，对月忆西秦，贵官勿三思，以我为杞人。（《杂感》）。

定盦抱瑰奇玮丽之才，有揽辔澄清之志，于是国势阽危，民生耗败，外交棘手，人才空疏，故留心经济，以应时艰，但当时朝野，皆懵于事机，偷安自大，对于积极建设与改革，惮烦不为，无复与有同情者。程秉钊诗云："一虫独警谁同觉，万马无声病养痈。"实足为定盦惜也。

定盦以书学六朝，不知馆阁体为何物，既中礼部试，殿上三试三不及格，不入翰林，考军机处不入直，考差未尝乘轺车，供职祠曹，潦倒卑官。其有诗云："促柱危弦大觉孤，琴边倦眼眄平芜，香兰自判前因误，生不当门也被锄。"亦自悼也。定盦于是心灰意冷，收拾狂名。从来豪杰下场，非逃于醇酒妇人，即皈依佛教，或躬耕陇上，而定盦皆有此想。"栽花郑重看花约，此是刘郎迟暮心。""若使鲁戈真在手，斜阳只乞照书城。"可见其有隐志矣。尝欲购田六亩，为三径之资，有老我锄边，避君匿笑之语。"随身百轴字平安，身世无如屠狗宽。"居然欲随渔樵以老。而在他方面，又未忘情于醇酒妇人也。"设想英雄垂暮日，温柔不住住何乡。"盖镇物矫情，不失其英雄本色。读者亦须怜其失志，有托而逃也。其诗又云："少年揽辔澄清意，倦矣应怜缩手时，今日不挥闲涕泪，渡江只怨别蛾眉。"道学先生必以其儇薄，为不可救药，不知此是一种反动，一种有激而为之心理表现也。彼初从江沅先生学佛，深究《华严》，一意逃禅，力求摆脱。"幸掩却禅关，不闻时事，一任天涯陆沉朝与市。"某生谓其"所至通都大邑，杂宾满户，则依然渠二十年前承平公子故态。其客导之出游，不为花月冶游，则访僧耳"。知其选色谈空，犹存结果。其后卒于丹阳，死事不明，相传为仇家毒毙，事涉暧昧，未可详也。定盦一生，女友颇多，其中艳遇，实有一二。而青楼妓女，不少与之有啮臂盟者。定盦元配段宜人。为段玉裁孙女，娴习诗礼，二十年继配何宜人。何宜人字去云，山阴人，亦雅知书翰，性情亦与定盦相匹。其女友归珮珊所称"国士无双，名姝绝世"者也。定盦对于才调纵横之女性，不惜当筵倒拜。定盦之审美，以康健为标准，尤反对缠足，允为社会之改革家，与袁枚相伯仲也。

定盦一生不畜门弟子。治学则尊德性道学问，而于当时盛行之考订，则慊其琐屑，不复置道，以为非通人所为。沟通汉宋，不立门户，是其长也。诗则宗仰吴（梅村）、陆（放翁），词则出入苏（东坡）、辛（弃疾），皆非其至也。

知人论世，来者难诬，即此短文，亦客观之叙述耳。

二　龚定盦之革命思想

（一）

　　言清季革命思想不能遗龚定盦(1792－1841)，犹之言我国文字之起源不能不述结绳制度也。清末一般所谓维新人物如康有为、谭嗣同、梁启超等及南社诸君，大都瓣香龚氏，或间接受其影响者；虽取径不同，而渊源有自，证据俱在，良不可诬。张维屏谓近数十年来，士大夫诵史鉴，考掌故，慷慨论天下事，其风气实定公开之。殊属定论。盖能知夷夏之防限，社会之进化，非读史不为功，而定盦固濡染史学至深者也。其才调思想，迥不犹人，且当时中国尚闭关自守，风气未开，明夷夏之防，即知复仇之义，睹专制之酷烈，即知革命之当倡。一通人而具有革命思想，殊不足怪，盖其时革命之观念，尚未如今者之复杂也。清代之革命思想，固导源于黄梨洲、吕留良，然中经君主之摧残 ，几无复燃之希望，至宣统时代，始有人为之表章，而龚定盦一出，清朝已呈衰象，岌岌可危，彼亦巧于心计，虽有排满之思想与文字，亦如帷灯匣剑，掩抑而已，初不授人以可乘之隙，故其一生未受政府之仇视，盖深于应世而巧于谋己者耶！其革命文字不多，而寓意又至巧，然其思想渊渊，笔风甚峻，袭人于不觉。梁任公谓读其文如受电，其魔力可知，宣传革命之文字，最宜富于刺激性，龚氏当之，宜其风靡一时，而潜播其革命种子矣。吾敢为一语，似非夸侈，中华民国革命之告成，龚氏亦颇具一臂之力。虽然，龚氏之行事，已不尽可考，革命行动，可谓绝无，而其寄于文字之革命思想，又微而难睹，盖专制时代，言论绝对不能自由，欲免诛锄，而又欲作不平鸣者，惟有于言外见意而已。故其集中，初不见一反动文字也。后人或言过其实，谓龚倡极端排满主义。有日人号是非闲人者，著《清季佚闻》，谓龚尝发怪论，云"以国授满人，不若剖分之以赠西人为快"，未知其何所据而云然也。龚氏生时，清廷势力犹未十分崩溃，民族运动，尚未发端，明哲保身，岂宜出此，然则尚论之士可不谨其所发也哉！龚氏余素所服膺，自问童时亦颇受其影响，今欲将其革命思想，抉出评述，俾知清代革命思想家，尚有卓卓如定盦者，为吾人生色，侃侃而言，吾知必有笑其阿好而附会者矣。愿垂教焉。

(二)

今请先言革命之真义。普通以为革命就是革故鼎新，凡打破旧环境，创造新环境，都为革命。此种定义，严格而言，犹不免稍涉空泛，盖新者未必佳，而旧者亦未必劣，以新易旧，未必尽合于理，故余以为革命二字应为："凡要推翻一种不良好不适合的学说、制度、或事物，而重新创造一种更良好更适合的学说、制度、或事物，就是革命。"

详言之，革命是环境造成者，而不能改造环境，则不成为革命。所以革命之起点，乃由旧环境之不真美善，而革命之终点，则在造成一真美善之环境耳。故必有革命，然后社会始得进步。但革命之思想亦非尽人而有。惟热血青年，爱国志士，有清晰之头脑，有彻底之主张，及正义之目的，始能当之，醉生梦死之流，鸡鸣狗盗之辈，谈不到革命二字也。但使政治修明，社会安乐，而革命思想又不能容易发生也。使定盦生于康熙极盛时代，而又早年得志，位尊多金，世受虏恩，心满意足，则方歌功颂德之不暇，又何肯作不平之鸣，无奈龚氏一生，固未尝得志，卑官潦倒，百事无成，大发牢骚，逞其才华，抨击当世，特当时满人之恶未贯盈，人心犹未大去，一时和者寥寥，卒未能有所表现，俟数十年后，其效始大显。虽有智慧，不如乘势，虽有知机，不如待时，非龚定盦之低能，盖时势限人耳。试述产生其革命思想之原因。

1. 政治之不良——我国古代本严于夷夏之防，但所谓夷夏云者，乃义化程度上之区别，非种族之关系。春秋之义，诸侯用夷礼则夷之，夷而进于中国则中国之。此义前人已发挥尽致，兹不待论。盖我国人民，于种族之间，本无歧视，圆颅方趾，均属天生蒸民，我国人素有大同之思想，固不以排斥异族为能也。五族共和，说本不谬。无奈满人入关，不顾秩序，倒行逆施，残民以逞，以不平等待我汉族，遂激起吾人对彼之反感，因专制之厉行，而政治益腐败至不堪问，豺狼当道，民众受屠，稍有思想者，目击世变，岂能复忍，革命思想之产生，非无因也。当时官僚之腐败，见诸龚氏之笔墨者，抽论如左：

(1) 贪货财——"今上都通显之聚，未尝道政事，谈文艺也；外吏之宴游，未尝各陈设施，谈利弊也。其言曰：'地之脟膌若何，家具之赢不足若何，车马敝而责券至，朋焉以为忧，平居以贫故失卿大夫体。'"（《明良论》一）夫人非木石，不食亦知饥，不衣亦知寒，人情皆愿娱乐其亲，赡其家室，廪告无匄，索屋租者且至相逐，家人嗷嗷然谇，到此境地，尚焉有国忘家，公忘私之官吏哉？贫无所出，势必作弊，暮夜苞苴，视为惯常，而欺诈民财，尤所擅出。清代官俸甚薄，而责以廉，其势实矛盾，贫而无告，焉得不贪？贪念乘之，焉有余闲以谋利国福民之事？清代官僚之腐败，率由于此。

（2）无耻心——"历览近代之士，自其敷奏之日，始进之年，而耻已存者寡矣。官益久则气愈媮，望愈隆则谄愈固，地益近则媚益工。……窃窥今政要之官，知车马服饰言词便给而已，外此非所知也。清暇之官，知作书法赓诗而已，外此非所问也。堂陛之言，探喜怒以为之节，蒙色笑获燕闲之赏，则扬扬然以喜，出夸其门生妻子，小不霁，则头抢地而出，别求夫可以受眷之法，彼其心岂真畏敬哉？问以大臣应如是乎？则其可耻之言曰：'我辈只能如是而已。'其居心又可得而言：'务车马给捷者不甚读书'，曰：'我早晚直公所，已贤矣，已劳矣。'作书赋诗者稍读书莫知大义，以为苟安其位一日，则一日荣，疾病归田里，又以科名长其子孙，志愿毕矣，且愿其子孙世世以退缩为老成，国事我家何知焉？嗟乎哉！如是封疆万万之一有缓急，则纷纷鸠燕逝而已伏栋下求俱压焉者赵矣。"（《明良论》二）夫一国之官泰半皆无耻之辈，尚何以为国？无耻之徒，既工媚上，必能骄下，作威作福，鱼肉百姓，所有主张，谄上之主张也，所有政策，害民之政策也。

（3）贵苟且——"今之士进身之日，或年二十至四十不等，依中计之，以三十为断，翰林至荣之选也，然自庶吉士至尚书，大抵须有三十年或三十五年，至大学士又十而弱，非翰林出身，例不得至大学士，而凡满洲汉人之仕宦者，大抵由其始宦之日，凡三十五年而至一品，极速亦三十年，贤智者终不得越，而遇不肖者，则以驯而到。此今日用人论资格之大略也。夫自三十进身以至于为宰辅，为一品大臣，其齿发固已老矣，精神固已惫矣，难有耆寿之德，老成之典型，亦足以示新进，然而因阅历而审顾，因审顾而退葸，因退葸而尸玩，仕久而恋其籍，年高而顾其子孙，儽然终日不肯自请去，或有故而去矣，而英奇未尽之士，亦卒不得起而相代，此办事者所以有年力不足之叹也。城东谚曰：'新官忙碌石駼子，旧官快活石狮子。'盖言乎资格未深之人，维勤苦甚至，岂能冀甄拔，而具形相向，坐者数百年，莫如柱外石狮子，论资当最高也。如是而欲勇往者知劝，玩恋者知惩，中材绝侥幸之心，智勇甦束缚之怨，岂不难矣。至于建大猷，白大事，则宜乎更绝无人也。"（《明良论》三）龚氏之言，确为事实。清朝有此制度，宜乎养成无数之乡愿大臣，迨道光朝，苟且之风尤盛，曹振镛晚年恩遇益隆，身名俱泰，门生某请其术，振镛曰："无他，但多磕头，少说话耳。"又有门生改官御史者，必戒曰："毋多言，毋恃豪气。"由是台谏承风，循默守位，浸成风俗，总之"大官不谈掌故，小官不立风节，典法陵夷，纪纲颓坏，非一日之积。"（定盦之语）"处事不计是非而首禁更张，躁妄喜事之名立，百端由是废弛矣。用人不问贤不肖，而多方遏抑，少年意气之论起，柄权则颓暮矣。陈言者，则命之曰'希望恩泽'；程功者则命之曰'露才扬己'。既为糊名以取之，而复隘其途，既为年资以用之，而复严其

等,财则惮辟利源,兵则不贵朝气,统政府台谏六部九卿督抚司道之所朝夕孜孜不已者,不过力制四万万人之动,絷其手足,涂其耳目,尽驱以入契乎一定不移之乡愿格式。"(谭嗣同语)夫牺牲多数人民之体魄灵魂,以供极少数人之利用,则独夫残贼之手段也。

清廷之腐败情况,书不胜书,我亦不欲多言,读者请自向史乘中寻之可矣。试问一有革命思想之人物,目睹政治之污浊,民生之凋敝,能不热血沸腾,而一思改革,且不平之事,相迫而来,冲决网罗,解放民族,亦志士所不能或忘者也。

2. 社会之腐败——清代社会,固一混浊而不平等之社会。四民之中,农工商皆能开天地自然之利,自养之外,有以养人,独士嗷然开口待哺,故士者国民之蠹也。而士乃居然坐第一位,而视此三界为下品,则科举制度有以致其骄气。自有科举而士独多,乡曲小儒,斗方名士,未知菽麦之分即埋头八股之学,侥幸博一衿,出而夸乡党,如是而领乡荐,成贤士,入词林,可以膺民社,作公卿矣。超俗之士,则治诗古文词,此追秦汉,彼尚八家,苏黄李杜,七子优孟,六家鼓吹,或则树汉学之赤帜,作许郑之走徒,深衣几幅,明堂两个,钟鼎校铭,珪琮著考;或则高谈理性,颂说程朱,百篇语录,秘之枕中,半日静坐,以为功课。莫不褒衣大袖,扫地摇风,傲气迫人,大言恐世,尚志之士,实罕其人。其有思想行为出乎流俗者,亦将为社会所排挤,视为怪物,如龚定盦、汤海秋等伦是矣。自有科举而中国鲜人才,社会多游手,人才之出于科举者千不一二,而锢与科举者半中国也。龚定盦亦曾受此厄矣。清制度:凡贡士中礼部试,乃殿试,以楷法为标准,三试皆高列,乃授翰林院官,清朝宰辅,必由翰林院官,乡贰及封圻大臣由翰林者大半,其非翰林官以值军机处为荣,选军机处之职,有军事则佐上运筹决胜,无事则备顾问祖宗掌故以出内命者也,保送军机之考试亦以楷法为标准,京朝官由进士者例得考差,考差人选,则乘轺车衡天下之文章,考差亦以楷法为衡。定盦中礼部试,殿上三试,三不及格,不入翰林,考军机处不入直,考差未尝乘轺车,乃著有《干禄新书》以讽世,始有废科举之议,其主张容后述之。彼对于当时制度之不满意,此为一端,可谓为其一生革命思想之动机。他如鸦片之盛行,缠足之陋习,神权之迷信,定盦皆极力反对,因其思想之遗俗,人皆怪之,而彼对于众人亦多所白眼,故人益不满,彼自度不得于世,故敢为玩世不恭之态度以抨击专制,批评社会也。

3. 民生之困苦——"自乾隆末年以来,官吏士民狼艰狈蹶,不士不农不工不商之人十将五六,又或殄烟草,习邪教,取诛戮或冻馁以死,终不肯治一寸之丝,一粒之饭以益人。承乾隆六十载太平之盛,人心惯于泰侈,风俗习于游荡,京师其尤甚者,自

京师始,暨乎四方,大抵富户变贫户,贫户变饥者,四民之首,奔走下贱,各省大局,岌岌乎皆不可支日月,奚暇问年岁。"(《西域置行省议》)读者知之,此封建社会动摇之象征矣。定盦又云:"人心者,世俗之本也。世俗者,王运之本也。人心亡则世俗坏,世俗坏则王运中易,王者欲自为计,盍为人心世俗计矣! 有如贫相轧,富相耀,贫者阽,富者安,贫者日愈倾,富者日愈壅,或以羡慕,或以愤怨,或以骄汰,或以啬吝,浇漓诡异之俗,百出不可止,至极不祥之气,郁于天地之间,郁之久,乃必发为兵燹,为疫疠,生民噍类,靡有孑遗,人畜悲痛,鬼神思变置。"(《平均篇》)萧伯讷(George Bernard Shaw)云:"人类之不平等,乃经济上之不平等也。经济上之不平等,革命之动机也。"

4.国势之陵夷——嘉庆道光时代,家国迭开边衅,民穷财尽,岌岌不可终日,而英人已款关直入,交涉间时有冲突,而俄国又狡焉思启,边界之交涉亦日繁,而兵制腐败,国防日疏,断不能大张挞伐,扬我国威,诚有如定盦所云:"今兵力物力,皆非开边衅之会,克则杀机动,不克则何以收事之局?"盖当时清廷已日就僵局,人民对于政府,不复信任,民族解放运功,已现端倪,满人之无能,益为汉人所轻视,朝廷功令,渐不通行,识者早知其命运之不久矣。龚定盦于与人书云:"今有家于此,邻人诉其东,市人噪其西,或决水以灌其墙,或放火以烧其篱,举家惶骇,似束手无策矣。入其门,奴仆鹄立。登其庭,子姪秩然,奴仆无不畏其家长者,子姪无不畏其父兄者,然则外来者举无足虑,而其家必不遽亡。又有家于此,宾客望门而致敬,四方财货麇至,门庭丹臒,奕奕华好,入其门则奴仆箕距而嬉,家长过之无起立者,登其堂有孙攘臂欲箠笞其祖父,祖父欲愬于宾客,面发颓而不得语,此家宁可支长久耶,开辟以来,民之骄悍不畏君上未有甚于今日中国者也。今之中国,以九重天子之尊,三令五申,公卿以下,舌敝唇焦,于今数年,欲使民不吸鸦片烟,而民弗许,此奴仆踞家长子孙箠祖父之世胄也,即使英吉利不侵不叛,望风纳款,中国尚且可耻而可忧,愿执事且无图英吉利。"(《与人笺》八)

清廷至此,已现分崩离析之象,而又无才将才相以辅弼之,且人才出于君权之世,亦不能自振拔,专制不除,不特无民权之存在,且牺牲人民以巩固一己之地位,用尽种种方法以束缚人民思想。有清一代,文字狱凡六七起,其他概可想见。当其势力未固,不能不求人助,则以手段联络人才,以为爪牙,既得志而复拑制之,或诛锄之,使其不得叛己。龚定盦曰:"霸天下之孙,中叶之主,其力弱,其志文,其聪明下,其财少,未尝不周求礼义廉耻之士,厚其貌,姁其言,则或求之而应,则或求之而不应,则必视祖之号令以差。"又曰:"昔者霸天下之氏,称祖之庙,其力强,其志武,其聪

明上,其财多,未尝不仇天下之士,去人之廉,以快号令,去人之耻,以嵩高其身,一人为刚,万夫为柔。"(《古史钩沉论》一)定盦一言,揭穿千古专制君主之假面具。闲尝历览史乘,见无数古人为人做功狗而猝死于无罪者。如子胥、韩信、彭越之徒,其初效力奔走之时,未尝不为人所重视,君主前席,下礼殷勤,然一俟专制已成,则剪除羽翼,免为其后患,排除异己,固不待言。猜忌之心,本为专制君主之个性。满人入国之初,搜罗人才,摧荡廉耻,其所以致之者,不遗余力,及事势一变,高枕无忧,则加诛窜,而又为贰臣传以辱之,是何异逼弱孽而污之,而又责其失节也。专制君主之手段诚毒矣。总而言之,则以术愚天下,以一人之势力,括尽天下之势力,以一人之聪明,括尽天下之聪明。龚定盦又曰:

"自非二帝三王之醇备,国家不能无私举动,无阴谋,霸天下之统。其得天下与守天下皆然。老子曰:'法令者也,将以愚民,非以明民。'孔子曰:'民可使由之,不可使知之。'齐民且然,士也者,又四民之聪明意义论者也。身心闲暇,饱暖无为,则留心古今而好论议,留心古今而好论议,则于祖宗之立德,人主之举动措置,一代之所以为号令者俱不大便。凡帝王所居者曰京师,以其人民众多,非一类一族也。是故募召女子千余户入乐籍,乐籍既碁布于京师,其中必有资质端丽桀黠辨慧者出焉,目挑心招捭阖以为术焉,则可以箝天下之游士,乌在其可以箝塞也。曰:'使之耗其资财,则谋一身且不暇,无谋人国之心矣。使之耗其日力,则无暇口以谈二帝三王之书,又不读史,而不知古今矣。使之缠绵歌泣于床第之间,耗其壮年之雄才伟略,则思乱之志息,而议论图度,上指天,下画地之态息矣。使之春晨秋夜,为艳体词赋游戏不急之言,以耗其才华,则论议君国臧否政治之文章可以毋作矣。如此则民听一,国事便,而士类之保全者亦众。'曰:'如是则唐宋明岂无豪杰论国是,掣肘国是,而自取僇者乎?'曰:'有之,人主之术,或售或不售,人主有苦心奇术,足以牢笼千百中材,而不尽售于一二豪杰,此亦霸者之恨也吁!'"(《京师乐籍说》)定盦此文,只明谓唐宋明而不称元者,因元代乃蒙古,是外族也,今清亦外族也,故不提及元代,即不敢明斥清人也。吾然后知专制君主麻醉天下人之体魄,科举之外,尚有所谓乐籍者在,八股虽为利禄之途,然有识之士所不屑道,独女色迷人,其害无形,世之所谓风流名士,失路英雄者,一入圈套,意气消磨,不患其复有革命思想也。故京师及通都大邑,必有乐籍,岂无故哉?洪杨乱后,曾国藩等盛奖勾栏,秦淮河上,彻旦笙歌,或以为风流韵事,点缀承平,讵知其别有副作用者耶。

清朝积百年之力,以震荡摧锄天下之廉耻,禁制天下之真才。"而才士与才民出,则百不才督之、缚之,以至于僇之,僇之非刀、非锯、非水火,文亦僇之,名亦僇之,

声音笑貌亦傯之。傯之权不告于君，不告于大夫，不宣于司市，君大夫亦不任受，其法亦不及要领，徒傯其心，傯其能忧心，能愤心，能思虑心，能作为心，能有廉耻心，能无渣滓心。又非一日而傯之，乃以渐，或三岁而傯之，十年而傯之，百年而傯之。才者自度将见傯，则蚤夜号以求治，求治而不得，悖悍者则蚤夜以求乱。夫悖且悍，且暡然瞳然以思世之一便己，才不可问矣，向之伦胠有辞矣。然而起视其世，乱亦竟不远矣。"（《乙丙之际著议》第九）龚氏盖预知专制之不可长恃，沿而不革，将召乱矣。果然，不久而太平天国遂崛起于南，延蔓七省，费时五年，仅乃平之，而清廷之败象，已不可收拾矣。虽然，此实为革命起源之总因也。

（三）

革命之产生，无不是基于社会全体之要求，如果社会基础稳固，文化开明，即使政治偶然倾斜，常可以不经过革命的手段，就能立即匡正，一定到社会全体腐坏变乱，然后四方八面，一齐逼来，要求产生一次革命。所以革命之爆发，一定为破坏旧组织，反对旧文化者，换言之，革命的归结，一定要建设新组织，创造新文化。清代社会之腐朽，前已言之，经济凋落，组织紊乱，教育颓废，伦理和人生观之倒塌，无论任何方面皆要积极改革者。而龚定盦乃当时革命的文化运动之第一员猛将也。何以言之，将于其已成及未成之功绩见之。兹摘述如下，以谂国人。

1. 废科举——满人承唐宋以来驾驭英雄之旧术，厉行科举之劣制，盖其目的本在断送天下人才，无异凿一大坑，驱通国之士悉实其中，俾无一得自振拔，此坑愈深，则人才之埋没者益众，其计诚毒。苟其志在禄位以求荣达者，无不仰鼻息于科举，俯首帖耳，入于时文之樊，时文之功拙，毕生之命运系焉，其有卓越眼光之人，虽知时文之鄙，然为功令所系，不得不下死功夫，以求上进，既得进身，然后弃之耳。其中才以下，则生葬于时文窟中矣。时文之为物，又不能真为圣贤立言，徒以格于文律，不得已，乃强取古人之糟粕，排比而敷衍之，勉强涂附，以争一日之短长，利试官之肉眼而已。时文之弊，通达之士，类能言之，以其功令，多不敢诽，贤如袁枚，亦惟有劝人暂时尽力时文，登科之后，乃弃之。故时文一事，亦中材之人所不能免者也。定盦少时尝致力于时文甚深，后悟其非，乃焚其功令文二千篇，后以成进士，而不得入翰林，又屡蹶于考差，益明白时文之不应存在，思以讽书射策代之。其议云云：

　　言也者，不得已而有者也。如其胸臆本无所欲言，其才武又未达于言，强之使言，茫茫然不知将为何等言，不得已则又使之姑效他人之言，效他人之言种种，实不

知其所以言。于是剿掠脱误，摹儗颠倒，如醉如梦以言，言毕矣，不知我为何等言。今之父兄，必使髫丱之子弟执笔学言，曰功令也，功令实观天下之言，曰功令观天下说经之言。童子但宜讽经，安知说经，是为侮经。曰功令兼观天下怀人赋物陶写性灵之华言。夫童子未有感慨，何必强之为若言。然则天下之子弟，心术坏而义理锢者，天下之父兄为之。父兄咎。功令，宜变功令。变之如何？汉世讽书射策皆善矣。讽书射策，是亦敷奏以言也。如汉世九千言足矣。则进而与之射策，射策兼策本朝事，中事中十者甲科，中七者乙科，中三四者丙科，不及三，摈之。其言不得咿嚘不定唱叹蔓衍，以避正的，宜酌定每条毋逾若干言以为式，其不能对，则庄书未闻二字以为式。如是则功令不缛，有司不眩，心术不欺，言语不伪。至于说经，则老年教学之先生为之，成人有德者为之，髫丱姑毋庸。私家著述，藏名山者为之，大廷姑毋庸。诗赋则私家之言，又不急之言也，及夫唱叹蔓衍之文章，大廷试士毋庸。（《述思古子议》）

又其与某大臣笺云：

今世科场之文，万啄相因，词可猎而取，貌可拟而肖，坊间刻本，如山如海。四书文禄士五百年矣，士禄于四书文数万辈矣，既穷既极，阁下何不及今天子大有为之初，上书乞改功令，以收真才。（《拟厘正五事》）

时文之害心术而坏义理，诚有如定盦所云，易之以射策，滋为便矣。有此一文，而后人千百排斥八股之文尽废，即如维新时代如吴汝纶、严复、康有为、梁启超、胡翼南（胡翼南字礼垣，著有《新政真诠》、《劝学篇书后》、《梨园娱老集》等书，才识之卓越，议论之开通，为张之洞、康有为深畏，而姓氏几沦于当世学子之口，亦一不平事也。）诸君，时代较后，且受西学之洗礼，究亦无以胜之。其后废八股而易以策论，疑亦受龚氏之暗示也。奈当时龚氏人微言轻，而清帝亦别具用心，故时文得不废。手无权柄，奈八股何！吾料龚氏亦必引为一生之恨也。

2. 禁鸦片——鸦片之害，人尽皆知，无待余之赘述。其传入我国，当在元明之世。（余别有考）至清而为害尤烈，道光时间，林则徐奏禁之，广东一炬，大快人心，中外震惊，本有根除之势，乃当时藩镇，全不知兵，鸦片之战，竟成奇耻大辱。林公伟绩，一旦付之东流，殊可痛恨。不知林公禁烟之行，定盦实有贡议。其关于禁鸦片之语有云："汉世五行家以食妖服妖占天下之变，鸦片烟则食妖也。其人病魂魄，逆昼

夜。其食者宜环首诛;贩者造者宜刿脰诛;兵丁食者宜刿脰诛。以决定义,更无疑义。"(《送钦差大臣侯官林公序》)又旁及防守之法甚详。林公覆书大体赞成,且谓:"归墟一义,足坚我心,虽不才,曷敢不勉?"林公后在广州厉行禁烟,有斩枭绞流等刑,大概从定盦之议也。定盦又有诗云:"津梁条约遍南东,谁遣藏春深坞逢,不枉人呼莲幕客,碧纱橱护阿芙蓉。""鬼灯队队散秋萤,落魄参军泪眼荧,何不专城花县去,春眠寒食未曾醒。"

则当时军政界之染黑籍之多,概可想见,而定盦对于鸦片之仇视,竟不惮其烦而笔诛口伐也。

3.戒缠足——重男轻女之风,早为吾国之污点,而清代尤甚,女子受病之烈,莫如缠足一事,惨无人道,腾笑万邦,积习成风,牢不可破。清人如李子松、袁枚之流,未尝不知其非,发为言论,以醒当世,但其本身亦未能免俗,殊不足以正己正人也。惟定盦为人,素来平等。"朝从屠沽游,夕拉驵卒饮。"营娼官妓,略迹相见,早无贫富阶级之观念。故其于缠足一事,大加反对,尝有诗讽云:"姬姜古妆不如市,赵女轻盈蹑锐屣,侯王京庙求元妃,徵音岂在纤厥趾。"(《偶感》)又云:"娶妻幸得阴山种,玉颜大脚其仙乎!"则非但托之空言,抑且见诸行事矣。然社会犹未大悟者,则腐败分子之阻力。大势所趋,非一手一足之烈所能奏效也。八十年后,张之洞等始有禁缠足会之设,何其晚也! 天足运动虽近五十年间事,然百年前已有发其端者,龚定盦其一员猛将也。解放女性提倡男女平等,定盦实有可称。吾愿金闺诸彦,买丝绣之。

4.除苛礼——拜跪之礼,我国自古有之。其实此种礼节,最无意识。盖同为人类,一则昂首天外,一则泥首地下,揆之三教原理,未合平等矣。谓拜跪以表敬意乎?则受者大模大样,居之不疑,而行者屈七尺之躬,以头抢地,未必乐为,心既不平,礼将何托? 谓以别亲疏乎? 心所不乐而强之,身所不便而缚之,缚则升降拜跪之文繁,强则至诚恻怛之意泪,亲反因此而疏,疏反冒此而亲,日糜其有用之精力,实贵之光阴,以从此无谓之虚礼,即贤者亦岂不知其可笑,特习俗相尚,惟有从之而已。或以子之于父,臣之于君,固应尔尔。此又为三纲之说所惑也。名之所在,不惟关其口使不敢倡言,乃并锢其心使不敢涉想,愚民之术,莫若繁其名以为尚焉。君臣之名,主客之关系耳。人多知之。"至于父子之名,则真以为天之所命,卷舌而不敢议。不知天命者,泥于体魄之言也,不见灵魂也。子为天之子,父亦为天之子,父非人所得而袭取也,平等也,且天又以元统之,人亦非天所得而凌压也,平等也。庄曰:'相忘为上,孝为次焉。'相忘则平等矣。詹詹小儒,乌足以语此哉! 虽然,又非谓相忘者,遂有不孝也。法尚当舍,何况非法,孝且不可,何况非孝哉!"(谭嗣同《仁学》)又大同之

治,不独父其父,不独子其子,父子且无,何有于君臣,举凡独夫民贼所为一切拑制缚束之名,不得而加诸,更何有于拜跪形式哉？清制,伯叔父若从祖父,虽朝夕燕见,不能无拜跪,朝廷二品之大臣,朝见而免冠,夕见而免冠,朝见长跪,夕见长跪,奴态可掬,气节丧尽,一有失仪,而谴责立至。定盦深以为无谓,乃冒万不韪而讥之。撰四等十仪,以寄其讽。

凡生民四体之盘礴高卑迟邀以行礼,其别有三:一曰坐,二曰立,三曰跪,立然后揖,揖之别则有三。跪然后拜。古亦兼谓揖为拜。拜之别有九。凡朝之等有四:曰常朝;曰大朝;曰礼食;曰通行。凡常朝之仪又有三。

一曰主坐臣亦坐;二曰主立臣亦立;三曰主坐臣立。

一曰主坐臣亦坐,于载籍有征者如干事。

二曰主立臣亦立,于载籍有征者如干事。

三曰主坐臣立,于载籍有征者如干事。

大朝之仪又有三:一曰主立臣立;二曰主坐臣坐;三曰主坐臣立。

一曰主立臣立,于载籍有征者如干事。

二曰主坐臣坐,于载籍有征者如干事。

三曰主坐臣立,于载籍有征者如干事。

其通行于大朝常朝者一事,曰主立臣拜。

又通行于大朝常朝者一事,曰臣拜起仍就列立。

至于燕飨,皆谓之礼食。礼食之仪有二:一曰主立臣立,二曰主坐臣坐。

一曰主立臣立,于载籍有征者一事。

二曰主坐臣坐。

夫是之谓朝廷之四等十仪。古柱下之裔官,纂而志之云。

（附注:所有例证,繁不备载。）

定盦劫于尊制之威而未敢大声疾呼以排斥之,然其于朝上通行之三跪九叩之礼,期期以为不可矣。读者切勿以拜跪为小事,须知叩头问题,在外交上酿出无数之纷争,大失国际之好感。欧洲使臣,欣欣然而来者,无不悻悻然去之,亦由我国断断计较三跪九叩之礼也。跪拜之礼,西人惟施于上帝,此外概不适用。惟我国旧家庭内,尚有行之,盖已浸渍于人心,而不可猝革矣。惟定盦于百年前悍然起改革之想,不可谓非民众之领导也矣。

5.破迷信——吾国已开化数千年，而社会迷信之离奇，如崇拜青蛙、家蛇、门神、灶司之类，有不可究诘者，殆由于一般人民智识之薄弱，缺于理解。然吾国士大夫仍有迷信神权者，诚可怪诞。曾国藩为一代通人，而信择日占卦风水之类，殊为贤者之玷。惟定盦对于此种弱点，颇能消除，其于阴阳术数尤所痛斥，著《非五行传》以衍其言。满人入关，本无文化，其迷信神怪至不足论。故所立之纪典，常有怪诞至不可究诘者，社会从风，遂成积习，至今我国各地，尚有淫祠，则前清之遗毒，为不可讳矣。前清科举时代，旧家庭多奉文昌帝君及魁星张星之类，家有其像，供奉维谨，迄无人言其非者，惟定盦为此慨然，乃提议废之。

今法，自京师及外州县，皆有文昌帝君祠。曰："是司科名之得失者。"科名果有神，宜失求科名者自祠之，不必官为立祠。祠之之徒曰："斗魁戴匡六星，在《周礼》，祀第四第五星。吾曹仿《周礼》遗意而变通之，祀其第六星无不可者。"呜呼！志科名者，志禄而已！言甚鄙，不可以为训。又曰："帝君即张星。"又曰："梓橦神，姓张名亚子者也。"谨求之经传，《天官书》文昌六星非张星。张星非文昌六星，张为二十八宿之一，不当有特祀。梓橦张亚子，见于小说家词赋家，或曰，人也，或曰，非人也，不足深论，不宜在命祀。三说屡变屡遁，而卒不相合。要之，三言皆不中律令。帝君之称，出于符醮青词家，益悖律令，官给太牢，春秋跪拜惟谨，恐后世大姗笑，宜罢之。（《祀典杂议五首》之一）

此事微不足道，不足为定盦重，然举世不觉其非，独彼能廓除之，谓非时代之先驱者不可也。

（四）

定盦之革命思想已略如上述。在吾人今日视之，亦平实无奇，人人能道者，不知定盦此举，当世已诧为骇人听闻，掩耳疾走，即在清末维新时代，人亦以为新奇可喜之论，为之延誉，不如今日之泛泛也。昔哥伦布发现美洲之后，扬帆回国，当道宴之。席上有嫉其功者，谓"君之此举，其谁不能？不见今日往美洲船数之多乎？"哥伦布不语。适席间有鸡蛋一盘，随手取其一，而倡言曰："谁能使其直立？"众谢不能。哥伦布乃敲破其一端，竖于案上。众哗然曰："君欺我，苟如此，我亦能之。"哥伦布曰："君何不早言此法？今已让我捷足先得，诸君惟有继吾之后耳。"众乃服。今余举此佚事，无非欲表扬先觉之功耳。定盦往矣，其觉世之功，似不可没，使定盦生迟二十年，

则必为太平天国之功臣，或一百年亦必为民国革命之猛士，且定盦已早见清廷之宜改革，苟不改革，人将革之，而劝其豫早改革矣。其言云：

> 夏之既夷，豫假夫商所以兴，夏不假百年矣乎。商之既夷，豫假夫周所以兴，商不假八百年矣乎。无八百年不夷之天下，天下有万亿年不夷之道。然而十年而夷，五十年而夷，则以拘一祖之法，惮千夫之议，听其自弊，以俟踵兴者之改图尔。一祖之法无不敝，千夫之议无不靡，与其赠来者以勚改革，孰若自改革。抑思我祖所以兴，岂非革前代之败耶？前代所以兴，又非革前代之败耶？何莽然其不一姓也，天何不乐一姓？鬼何不享一姓耶？奋之，奋之，而将败则豫师来姓。又将败则豫师来姓。《易》曰："穷则变，变则通，通则久。"非为黄帝六七姓括言之也，为一姓劝豫也。（《乙丙之际著议第七》）

议虽佳，奈清廷之不听从何。或又以定盦竟不为汉族谋独立，而斤斤为一姓谋利益，不可为训。不知定盦当日之时势，固不容其倡民族革命，打倒帝制，彼又不忍汉族之受摧残，故劝清廷之维新改革，以利人民，亦为汉族计耳。譬如生当康熙、乾隆时代，不能不受籍为清朝民也。或又以定盦文集中，甚鲜具体之革命激烈文字，谓为不彻底性。以吾观之，此正定盦文字之乖巧处。吾人读之，独专制之淫威，煽人心目，而毅然起革命之思，为不可及也。忽忽提笔，逞臆直书，不能多所参考，发挥尽致，愧无以对吾定盦也。

三　龚定盦之掌故学

——清代之内阁与礼部

引言

宋明两朝，政尚宽大，稗官札记，层见叠出，操觚之士，所取掇焉。清以异族，入主华夏，恣其猜忌，百端挢制，文字之狱，接武于朝，环首骈诛，流难死窜者，不知其几何人也。故士稍谨慎者，辄不敢褒贬时事，自取罪累。士大夫妄议朝政，尤为大逆不

道。观乎杭大宗之事可知。"乾隆癸未岁,杭州杭大宗,以翰林保举御史,例试保和殿,大宗下笔为五千言,其一条云:'我朝一统久矣,朝廷用人,宜泯满汉之见。'是日,旨交刑部,部议傺死。上博诉廷臣。侍郎观保奏曰:'是狂生,当其为诸生时,放言高论久矣。'上意解,赦归里。"(《定盦文集杭大宗逸事状》)定盦尝见大宗此疏,大略引孟轲齐宣王问答语,用己意反复说之,而犹蒙祸如此,则何怪时人之噤若寒蝉者。故终清之世,不独讥刺朝廷之语,绝无所闻,即掇拾掌故,导扬盛美之书,如《熙朝新语》、《石渠广记》之类,亦不多见,其稍抒议论,有稗故实者,惟《啸亭杂录》,《庸盦笔记》而已。大抵清帝之为此,苦心妙术,以拑制天下之士,去人之廉,以快号令,去人之耻,以崇高其身,一人为刚,万夫为柔,以大便其有力强武,故定盦云:"大抵国朝奏议,自雍正以后,始和平谨质,得臣子之体矣;自乾隆三十年之后,始圆美得臣子之例矣。追而尚之,颇犹粗悍,或披扶疏。沿明臣习。甚矣,风气之变之必以渐也。"(《定盦文集与人笺》)则是明末清初,人臣犹有气节,中叶以后,而士之知耻者寡矣。

故今欲考前清之掌故,舍官书外,几无借手,而官书又多不可信,则惟有求之清人文集之际耳。定盦文集,卷帙虽少,而颇有清朝掌故,可资史料者。定盦一生,颇以掌故自豪,其先祖官礼部,其父又官礼部,及其身三世矣,诸老前辈,往往以旧事询之,盖自髫龀以来,即闻掌故,"凡关甄综人物,搜辑掌故之役",其父尝以任之。尝自豪云:"掌故罗胸是国恩,小胥脱捥万言存,他年金鐥如搜采,来叩空山夜雨门。"(《己亥杂诗》)其自待已不浅。

掌故之学,实史氏之旁支,语其大者,则可以经世,汪家禧云:"今时最宜亟讲者,经济掌故之学,经济有补实用,掌故有资文献,无经济之才,则书尽空言,无掌故之才,则后将何述。高冠褎衣,临阵诵经,操术则易,而致用则非也。"(《经世文编·与陈扶雅书》)王元文亦曰:"夫士习之弊甚矣,其可为悼叹者,今亦不欲尽言,就其中驯谨自好之流,不过俯首帖括,揣摩机调,而号为古学者,掇拾馆阁之唾余,效渔洋他山之声口,而仿佛其一二,已自有名于众,其于天人性命之微,兴亡理乱之原,制度典章之要,复以为不切于时用,而迂之,而弃之,夫迂之弃之诚是也。及乎居官莅政,而行事无本,不足持以为重,至其甚而可为悼叹者,又有不欲尽言者耳。"(《上陆朗甫书》)故欲求有本之学,应世之方,则非读史书,而习掌故不可。语其细者,则有功艺林,并可为转移风气之助。定盦所谓"小小异同,小小源流,动成掌故,使佺偬拮据,朝野骚然之世,闻其逸事而慕之,揽其片楮而芳香恻悱"(《江左小辨序》),言下如闻叹赏之音。定盦至老,犹以文献自任,掌故之学,亦可备其抱负之一格。今之所录,特小试其端而已。

（一）内阁述

定盦尝一度为内阁中书，自谓"仕内阁，糜七品之俸，于今五年"。其平日所见所闻，皆关实际，其间风气变迁，制度沿革，宜无不烂熟于胸中矣。今请言清代之内阁。

按内阁之名，始于明季。以其人授餐大内，常侍天子殿阁之下，避宰相之名，故名内阁。洪武十五年，国家罢置丞相，以国务分归六部管理，内阁阁员，只备顾问，其职务几与今之秘书厅之职务相似。嘉靖以后，其权位始凌驾于六部之上。其阁员皆大学士当之。其职责乃掌替可否，奉承规诲，点检题奏，票拟批答，以平允庶政。至其详情，有《明史·职官志》可考也。

清代多沿明制，内阁制度，率由旧章，机务出纳，悉关内阁。清代内阁设大学士满汉各二人，正一品，"均由特简，赞理机务，表率百僚"（《历代职官表》卷二），凡"内外诸司题疏到阁票拟进呈"（《皇朝通考·职官考》）。补授后，再由君主命兼殿阁及六部尚书衔。殿阁名有六——保和殿、文华殿、武英殿、体仁阁、文渊阁、东阁（旧制殿名四，阁名二，乾隆十三年省中和殿衔，增入体仁阁衔，为殿阁名各三）。再设协办大学士满汉各一人，俱从尚书衔，为从一品，与大学士同厘阁务。此外尚有侍读多人，国初汉侍读本三人，至嘉庆时，满洲蒙古汉军侍读缺十二人，汉缺二人。因满人不欲令汉人分权，其势遂成。

清代内阁虽成于康熙时代，但谕旨或有令南书房翰林撰拟，是时南书房最为亲切地，如唐翰林学士掌内制也。至雍正年间，始别立军机处，虽由六阁分支，然大有青出于蓝之概。龚定盦云：

> 康熙中，有议政王大臣，而无军机大臣，大事关大臣，群事关内阁，譔拟谕旨，则关南书房，南书房之选，与雍正以来军机房等。（《定盦文集·徐尚书代言集序》）

南书房旧在乾清宫南廊下之西，最为重要之地，或代拟谕旨，或咨询庶政，或访问民隐，或讲求学业。南书房中人，多翰林官，其礼数非他臣所敢望，赐赉与王公军机大臣同。故定盦谓南书房之选，与雍正以来军机等也。

蔡镇藩亦云：

> 国初内三院皆设大学士，康熙时改为内阁，分其职而设翰林院，雍正时又分其职而设军机处。内阁、翰林院、军机处，即初时之国史院、宏文院、秘书院也。惟军机

处因西北军务而设,未遑定官,迄今百数十年,赞理万机,政事无所不统,并非专办军务。(《请审定官职疏》)

先是雍正七年,青海军事兴,用兵西北两道,以内阁在太和门外,�票直者多虑漏泄事机,而议政诸王大臣,半皆贵胄世爵,不谙世务,故特立军机大臣,设军需房于隆宗门内,选阁臣及六部卿贰,熟谙政体者,兼摄其事,并拣部曹内阁侍读中书舍人等为僚属,名曰军机章京,其升擢仍视本秩,其行走班次,亦皆视其本秩。王昶云:

其大臣惟尚书侍郎被宠眷尤异者始得入,然必重于宰辅。其属例用内阁中书舍人,舍人改庶吉士则不复入,改六曹御史给事中递迁卿寺至都察院副都御史,内阁学士入直如故,惟擢侍郎亦不复入,间有以赀以荫为郎得预者,率大臣子弟为然。(《军机处题名记》)

其资格颇不易也 。军机大臣初无定员,视事繁简。军机章京则由中书部曹考取,分满汉员。军机京章由部曹充任,于理不顺,且不合故事,定盦在内阁日,乃大疵警之。

雍正壬子,始为军机大臣者,张文和公、鄂文端公,文和携中书四人,文端携中书二人,诣乾清门帮同存记及缮写事,为军机章京之始,何尝有以六部司员,充章京乎?文和兼领吏部户部,何尝召吏户两衙门司官,帮存记缮写乎?厥后中书升主事,即出军机处何也?六部各有应办公事,占六部之缺,办军机处之事,非名实也。其升部曹而奏留内廷者,未考何人始,至于由部员而保充军机处者,又未考何人始,大都于文襄、傅文忠两公,实创之主之,其后遂有部员送充之例。内阁占一半,六部占一半,阁部对送,阁所占已不优矣,但阁与部未尝分而为七。嘉庆二十一年,睿皇帝顾谓董中堂曰:"此处保送,内阁独多。"董中堂衰耄,未遑据大本大原以对,反叩头认过。于是特谕内阁,与六部衙门,均平人数,而阁与部遂为七,今中书在军机者最希,最失本真,职是故也。(《定盦文集·上大学士书》)

定盦此议,颇能名实兼顾。迹其意见,谓姑且依雍正故事,六部专办六部之事,内阁办丝纶出内之事,停止六部送军机处。其由军机中书升任部员后,不得奏留该处,立饬回部当差。其法颇善。

清初内阁翰林院及军机处,虽同为君主之秘书厅,然其职务,则厘然有序。王昶云:

本朝谕旨诰命其别有四。凡批内外臣工题本常事,谓之旨,颁将军总督巡抚学政提督总兵官榷税使,谓之敕,皆由内阁撰拟以进。凡南北郊时享祝版,及祭告山川,予大臣死事者祭葬之文,与夫后妃宗室王公封册,皆由翰林院撰拟以进。然惟军机处恭拟上谕为至要。上谕亦有二,巡幸上陵,经筵,蠲赈,及内臣自侍郎以上,外臣自总兵知府以上黜陟补,暨晓谕中外之"明发上谕",诰诫臣工,指授兵略,查核政事,责问刑罪之不当者,谓之'寄信上谕'。明发交内阁以次交于部科,寄信密封交兵部用马递,或三百里,或四五六百里,或八百里以行。其内外臣工书所奏事,经军机大臣定议取旨,密封递送亦如之。(《军机处题名记》)

但至壬子以后,内阁之大权,遂旁落于军机。内阁翰林院撰拟有弗当,又下军机处审定,故所任独重。军机处权势膨胀日加,而内阁亦不失为至贵至近之臣。程晋芳云:

方乾隆之初,岁批奏二千余道,迄今三十余年,四方章奏之事,辄以折代本,达之军机,直由内阁者少矣而一岁之中,部本几六千余道,三倍于初年。……于是侍读之外,增设协办数员,佐理繁赜,渐增至五六员之多,凌晨而趋,日昃而返,一字一句,敬慎详核。虽定式之宜遵,贵因时而达变。旁观者谓密勿重务,咸在军机,内阁秉成例而行,如邮传耳。乌知国家大政,内自九卿以下,外而督抚藩臬,凡诸兵农礼乐刑赏之事,胥于是而出纳焉,可不谓至重欤?(《章奏批答举要序》)

龚定盦亦曰:

军机处为内阁之分支,内阁非军机之附庸也。雍正辛亥前,大学士即军机大臣也。中书即章京也。壬子后,军机为谕立之政府,内阁为旨之政府,军机为奏之政府,内阁为题之政府,似乎轻重攸分。然囊中上谕,有不曰内阁承发奉行者乎?囊中奏牍,有不曰内阁抄出者乎?六科领事,赴军机处?赴内阁乎?昔雍正朝以军务宜密,故用专折奏,后非军事亦折奏,后常事亦折奏,后细事亦折奏。今日奏多于题,谕多于旨,亦有奏讫在案,补具一题者,绝非雍正朝故事。(《定盦文集·上大学士书》)

本来内阁与军机处之地位,在清初为并立,其职务又往往相通,内阁人员,亦无特异于军机处者,不过军机处地近宫廷,便于宣召,为军机大臣,皆为亲臣重臣,口含天阙,有以自豪耳。

内阁之职权。内阁之执掌,乃起草诏令,奉承规诲,点检题奏,票拟批答,诸项。兹为清楚起见,分别述之如左:

1.起草诏令。定盦谓内阁为旨之政府,票拟纶音,是其专责。"凡批内外臣工题本常事,谓之旨,颁将军总督巡抚学政提督总兵官榷税使,谓之敕,皆由内阁撰拟以进。"又"内阁拟旨所答,皆题本也,所循字句,皆常式也,旨极长,无过三十字。"(定盦《上大学士书》)但所拟旨,须先由君王裁可,然后发。

2.票拟批答。凡内外诸司之题奏到阁,内阁检阅题奏之内容及方式,付以意见,用小票墨书贴各疏面以进。此种办法,今日各机关尚多采用。批答本宰相事,自有内阁,归内阁人员负责办理,宰相署押而已。

3.收发本章。"内阁为至近至贵之臣也。外吏不敢自通于主上,故仍明制,由通政司达内阁,谓之通本",故"内阁自有大学士一人到,汉侍读上堂,将部本通本,各签呈定迎送如仪,中书有关白则上堂,无关白则呈。此国初以来百八十年不改,而且雍正壬子以后,九十年来,莫之有改者也"(定盦《与大学士书》)。内阁看本后,先拟办法,进呈君主,君主裁夺后,交还内阁发送下去。按清代本章有题本,有奏本。凡奉部文成例而行者,谓之题本,有私意解请者,谓之奏本,体例各不同也。(《广阳杂记》)

4.保管图书宝物。内阁大库,藏历代册籍,并封贮存案之件,汉票签之内外纪,则具载百余年诏令陈奏事宜。又清代御宝,藏于交泰殿者二十五,藏于盛京者十,数千年之珍宝,乃至祖宗之传授玉玺,皆在于此。并皆由内阁所掌。

5.撰拟徽号谥号。"凡上徽号,进册宝册印,俱由内阁拟撰文篆,至皇子皇孙及王公公主名号,俱承旨拟奏。"

6.纂修官书。"凡纂修实录史志诸书,充监修总裁官。"龚定盦亦云:"各馆官书,以内阁翰詹衙门,充总纂纂修协修官,此国初以来定例,近日尚有明文可见。一见于嘉庆六年十月,大学士王杰等会典馆再奏。再见于嘉庆七年十一月大学保宁等,会典馆原奏,弁冕会典者也。会典馆如此,历圣实录馆如此,一切官书局无弗如此。"(《与大学士书》)

军机处之职务。军机处为枢密重地,非亲臣重臣,不得摄职,因君主之亲信,而

其权独大,其初只为军务而设,后则军国大事无所不理。其职权可确分如下:

1. 备人主之咨询。军机为君王之最高顾问机关,不论君主在京或在外巡幸,皆令军机大臣随行,随时召见。赵翼《军机处述》云:"上每晨起,必以卯刻长夏,时天已向明,至冬月才五更尽也。时同值军机者十余人,每夕留一人宿直舍,又恐诘朝猝有事非一人所了,则每日轮一人早入相助,谓之早班,率以五鼓入。"可知天子无日不与大臣相见矣

2. 商议军国大计。军机处之创立,本为处理军务以见,继而国家大政,亦往往归军机处议决,再由君主裁可,如审理大狱,黜陟百官等皆属之。

3. 起草上谕与审核章奏。"军机撰述谕者,向例撰定后于次日进呈,自西陲用兵,军报至辄递入,所述旨亦随撰进。"(赵翼《军机处述》)军机时在左右,撰述尤能神速,其得权固宠也宜哉!又凡内阁及翰林院所拟之文,军机处有审核之权。然须奉旨敕议乃可。又凡外臣章奏,军机处必录副以藏之。

总之军机处乃全国最高之行政机关。内而六部各卿寺暨九门提督内务府大监之敬事房,外而十五省东北至奉天、吉林、黑龙江将军所属,西南至伊犁、叶尔羌将军办事大臣所属,迄于四裔诸属国;有事无所不综汇。论其威权,只在君主一人之下耳。述内阁竟。

(二) 述礼部

礼部官廨,在大清门附近。其风气在京曹中最为雅正。定盦曰:"风气小者,视时迁移,或视乎其人,大端大礼,不卑不亢,百年来无以礼曹为口实者。"(《礼部题名记》)定盦先祖官礼部,定盦之父,又官礼部,及其身三世矣,故其于礼部掌故亦知之最详。礼部实缺官,有尚书侍郎郎中员外郎主事司务,满汉分任,又有堂主事七八九品笔帖式,惟满有之,小京官惟汉有之,此皆额设之员也。然部中办事之员初不止此,盖部分四司,祠祭司、主客司、仪制司、精膳司,司有掌印,有主稿,有帮主稿之类。"定制各部则例,十年一修……十年之中,凡钦奉上谕及臣工条奏,关系某部事宜,经某部议准者,该部陆续纂入,以昭明备。"(《定盦文集·在礼曹日与堂上官论事书》)但日久玩生,各部往往有逾期失修者矣。而礼部尤甚。"今按礼部则例,自嘉庆二十一年重修后,今二十三年矣。祠祭司典礼,最为重大,应行纂入者,较三司繁赜数倍,三司亦有应行纂入者,署中因循,惮于举事,若再积数年,难保案牍无遗失者,他日必致棘手。"故定盦在礼曹日,为主客司主事,兼坐办祠祭司事时,尝一度上书,论重修礼部则例,认为当务之急,其言云:"礼曹为朝廷万事折中之地,较五部为重,今各部

皆无二十年不开则例馆者,揆其轻重,未为允洽。又巩祚(定盦)读嘉庆二十一年所修则例,舛错极多,此日重修,见闻尚接,尚易订正,若迟至数年而后,旧人零落,考订益难,宜饬首领司详议,迅办奏稿,本年夏间举行。"此可谓能知先务者矣。

礼部中司员,有主稿,有掌印,有笔帖式,笔帖式之分,曰委署之事,曰掌稿,曰缮折,曰牌子,所以供笔扎司收掌任奔走,而实则学习部务以备司员之选,分胥吏之权也。龚定盦论之曰:

向来司员,名为坐办司事,至于掌印,尤系一司之雅望,岂以趋跄犇走为才。嘉庆初,司员有于官门风露中,持稿乞画者,使少年新科为之,谓之观政,资格稍旧,则不为之矣。或笔帖式为之,主事不为之矣。近日以赴官门说稿为才,自掌印以下,有六七辈齐说一件事者,有六七辈合捧一稿者。……至于本部赴圆明园直日,是日也四司不闻一马嘶,不见一皂隶迹矣。定例部臣赴园直日,轮派一人留署,注明折尾,是呈上尚不欲堂官之全赴园也,况司官哉,堂官直日耳,司员自有其坐办之事,直日何预于四司哉。夫部中多一趋跄奔走,乞面见长之人,则少一端坐商榷,朴实任事之人,且司员日赴官门见堂官,则堂官因之不必日至署,司官为无益之忙,堂官偷有辞之懒,所系岂浅鲜哉。宜颁发堂谕一通曰,内廷尚书侍郎,不能日日入署者,应画之稿,积至第八日(直日八日一周,)遣笔帖式二员,汇捧至官门面画,主事以上官,不许前来,如此,则司事简矣。又颁堂谕一通,不在内廷行走之尚书侍郎,日日入署,无须在官门画稿,如此,则堂事肃矣。又定一章程曰,遇奏事之期,其奏稿系由某司办者,许本司原办之官,前来一员,随同听旨,余员不必来,如此则司事益肃。夫简以肃,则复乾隆以前之气象矣。(《定盦文集·在礼曹日与堂上官论事书》)

观定盦所言,虽为礼曹而发,其实亦对我国历来之官僚政治而发。我国政治之腐败,其故非一,然不讲行政效率,亦其重大之一端也。官吏为保持地位计,故以趋跄奔走为才矣。即就定盦时代之礼部而论,则组织紊乱,毫无法揆,说稿一事,自掌印以下,有六七辈齐说一件事者,有六七辈合捧一稿者,可知彼辈第有媚上之心,毫无奉公之实。且奔竞之人多,其中必有倾轧之事,私人交恶,而公务必大受其不良影响,官吏对公家无负责之观念,则事之败坏,尚可言哉? 官僚政治之下,最多植党营私,礼部为风气之宗,未能澄清此弊。定盦谓:"本部遇题缺,及派差使时,竟有对众夸张。堂官向我询贤否,我保举谁,我保全谁者。"真能揭发此辈黑暗之内幕,此种丑态,惟在官场现形记见之,不图定盦笔下,尤有燃犀也。旧日官僚行政,最乏法治之

精神,苟且徇私,因以为利,其弊不至于亡国不止。且善于逢迎取巧者,必不乐于办事,正如定盫所云:"夫部中多一趋跄奔走、乞面见长之人,则少一端坐商榷、朴实任事之人。"理也,亦情也。清代某大僚教人云:"后生从政,惟有多叩头,少说话耳。"此实为一般腐败官僚之护身符。夫多叩头,则善于奉承,少说话,则毫无建白,为一身计则乐矣,奉公如此,尚可问哉? 国家岁耗巨俸,以养此徒哺啜之流,能不日沦窘境,以至于亡耶? 定盫之言,盖为宦海中人而发也。积习已成,颓波难挽,手无斧柯,奈龟山何? 吾不禁为定盫长叹息也。

祠祭司在礼部关系綦重,但其间不分股办公,故散漫无纪,除掌印以外,并无专责。嘉庆间王引之侍郎知其如此,命以祠祭司仿照南司分股办事,行之未久,有掌印者,志在独办,不愿均劳,以为若分办,则掌印者与余员何异,乃力白其不便而止。定盫有见及此,提议复王侍郎之旧,分股办公,各有专责,亦促进行政效率之一法也。

礼部之有主客司,乃专理外交之事,如今日之外交部者焉。定盫述之曰:

我朝藩服分二类,其朝贡之事,其隶理藩院者,有隶主客司者。其隶理藩院者,蒙古五十一旗,喀尔喀八十二旗,以及西藏青海。西藏所属之廓尔喀,是也。隶主客司者:曰朝鲜,曰越南(即安南),曰南掌,曰缅甸,曰苏绿,曰暹罗,曰荷兰,曰琉球,曰西洋诸国。一曰博尔都嘉利亚,一曰意达里亚,一曰博尔都噶尔,一曰英吉利。自朝鲜以至琉球,贡有额有期。西洋诸国,贡无定额,无定期。

理藩院古典属国官也。清初建置。初置蒙古尚书一人,侍郎二人,秩视六部,同汉院判一人,秩三品,满蒙郎中员外主事若干人,汉知事四人,主事二人,经历二人。后康熙中,汉员尽裁去,惟满员独存,司蒙古内外部落诸务。分司六:曰旗籍、前后司、录勋、宾客、理刑,后改旗籍。后司曰柔远,宾客曰王会,录勋曰典属。又特设徠远,以司四部。此理藩院之大凡也。至于主客司则全为外交而设,所以柔远人,使外夷,尊中国,地綦重也。内设四译馆,有监督一人,司外宾适馆授餐之事,礼部之有四译馆,犹户部之有宝泉局,兵部之有马馆也,其印贮。礼部后库。外夷在馆,钱粮出入,例由馆造册报司,由司复核,咨户部报销,道光时代,百务一诿之四译馆,监督以京堂自处,而主客司遂为赘疣矣。

主客司理册封之事。"朝鲜、越南、琉球皆有册封之礼,朝鲜以内大臣、内阁满学士、六部满侍郎、乾清门侍卫、散秩大臣往琉球以内阁中书,礼部司官,六科给事中,或翰林院官往。越南如琉球之礼,嘉庆朝,定册封越南,用广西布政使,或按察使往,

不以京官往。……凡颁赏陈于午门，先期咨内务府备赏物，咨护军统领弹压。届期御史二员来监礼。礼部侍郎一员，主客司司官二员，莅赏。会同四译馆满监督一员，手奉而授之，鸿胪序班，以国语督其拜跪。"(《主客司述略》)清代之待朝鲜、越南诸藩属也，态度甚倨。康有为谓："其待缅甸、安南诸贡使也，督抚坐于堂，环列群官，贡使九拜而赐座于席地焉。"然清朝虽以天朝面目向人，但亦知用羁縻之手段，即所谓怀柔之法也。于是册封颁赏之事，层出不穷，亦不顾人之乐受与否也。至外国如英吉利之来聘者，辄强称之为贡使，亦绝不计及他人之来意，其来通商因而有所请求者，稍备礼物，以为先容及交欢地步，则我国命吏与以小旗，大书某国进贡，俾众共睹，以为盛事。康有为谓："甚至英法诸国之来交通也，未知其商人之伪称贡表欤？抑真自政府来欤？而上谕煌煌，黄绫之纶綍煌煌，皆曰谕该国王。又甚之外商之递贡表者，不知其真为领事欤？抑为外商之谬冒欤？其来粤也，闭粤城南门，令一千总，高坐于城门胡床上，令递贡表者跪于城门前而戴表于首，绲而上之，然后开门赐谒。"则主客司之待外宾，其情形当仿佛似之。夫礼部为朝廷万事折中之地，较五部为重，而主客司又为礼部体面所寄，中外大体大计所关，日久弊生，尤须整顿，故定盦在礼部为主客司主事日提议云："宜急定章程，四译馆监督用三司郎中为之，在主客司者回避，永为定例。凡遇外夷具呈言事，令该司各员中明白大计者议，其或准或驳，共见共闻。小事白堂官，大事具奏。中外之情，不壅遏于一夫，天朝永无失大体矣。"此决定义，更无疑义，非谋识宏远者不能言，而非关注深切者不肯言也。此议若行，吾料清末外交，必不若是之颠预也。

王者正朔用三代，乐备六代，礼备四代，书体载籍备百代，而礼部之设，所以总其成者也。而礼臣者，规行矩步，率由旧章，斯无忝乎！自珍曰："昔之日，仕祖家朝，手定大典细例，役心目焉。今日奉行之，不失尺寸，则无忝礼臣矣。"(《礼部题名记叙》)其聪明特达，能通文学，能见官书，能考官书，能见档案，能考档案，能钩稽补缀，能属词比事，大端大礼，守而勿失，则可为首出之士。惟自珍足以当之。自珍上大学士书谓："自古及今，法无不改，势无不积，事例无不变迁，风气无不移易，所恃者人才必不绝于世而已。夫有人必有胸肝，有胸肝则必有耳目，有耳目则必有上下百年之见闻，有见闻则必有考订异同之事，有考定异同之事则或胸以为是，胸以为非，有是非则必有感慨激奋，感慨激奋而居上位，有其力，则是者依，所非者去，感慨激奋而居下位，无其力，则探吾之是非，而昌昌大言之。如此法改胡所弊，势积胡所重，风气移易胡所惩，事例变迁胡所惧。"此虽近夸，然的论也，非有真知灼见，关怀国事者，岂能侃侃言之？即定盦亦自谓言人所不能言，用以自豪者也。其诗有云："万事源头必正

名,非同综核汉公卿,时流不沮狂生议,侧立东华仵佩声。"遇建而白,必也正名,定盦有之矣。又云:"千言只作卑之论,敢以虚怀测上公,若问汉朝诸配享,少牢乞祔叔孙通。"则其在礼部时上书堂上官论四司政体宜沿宜革者三千言,自拟于叔孙通者也。

余论

吾人治清史者,除正史官书外,则清人文集,尤为材薮矣。《定盦文集》虽卷帙无多,而其中关于当代之政治经济社会史料,颇为丰富,且往往有意外之收获,如《蒙古图志诸叙》、《西域置省议》数文,陈义虽高,皆可见诸行事。他如《保甲正名》、《地丁正名》、《祀典杂议》诸文,非特有稗掌故,抑且对于经济建设、社会改革各端,有不可磨没之价值。尚有名人佚事,社会情形,求之其中,殊满人意。章实斋谓文集为一人之史。此特为恒人言之。读书执笔论天下事如定盦者,益时务,定民生,其泽不止于十世,其学影响于群流。求清代掌故者,必于龚氏之门也。

四　诗人龚定盦

(一)　导言

杜甫尝有诗云:"文章千古事,得失寸心知。"挨披克提忒(Epictetus)亦有句云:"人生苦短,艺术无涯,机会如飞,实验不定,而鉴别维艰。"(Life is short, art is long, opportunity fleeting, experiment slippery. judgment, difficult)前者伤知己之难求,后者见批评之不易。故无判断力者不能为文艺批评家,而缺乏同情心者,尤不可为文艺批评家也。文人相轻,自古已然,盖由同情心之缺乏,而好胜之念有以乘之。古人立言所以为公,未尝私以为己有,尚有此弊,近世尤不堪言矣。故昔人作文学史,往往不为时人立传,惧涉标榜或相轻之习也。吾人执笔论古人之艺术,盖棺论定,恩怨两忘,宜若可为。然时移世变,古人之往事遗文,已不尽可考求,而彼等自居于作者之立场,与其文学之背景,吾人只能就其文章或其同辈之著述窥见一二,然究竟所得之观念,有合于古人否,则自问不能起古人于九泉而证之。韩非子所谓尧舜不可复生,谁复定尧舜之真也。故吾人解释或批评前人之文艺,或褒或贬,未必尽能令古人心服,甚或未得时人之首肯,且文艺亦何常之有,甲以为是,乙乃非之,丙以为是,

丁又非之；此亦一是非，彼亦一是非。我国诗人，"李杜"并称，重写实则以杜为大师，言浪漫则以李为巨擘。莎士比亚固为万古不废之英国诗人——世界诗人——历世相推，迄无异说，而近世托尔斯泰、萧伯讷等，则抨击不遗余力，几乎不值一文，谁是谁非，姑勿具论。此种现象，遍于世界，率其偏爱之心，何所不至，在文艺鉴赏上实未可厚非，而在批评事业中，则绝不通用。古今之批评家虽公道自持，然诉诸感情者多，纯凭理智者少，或因其经验学识之不足，不能甄赏文艺本身之美，故虽涉客观之樊篱，犹存主观之见解，惟批评家有深厚之文学素养者，其见解大都不谬耳。袁枚所谓"不相菲薄不相师，公道持论我最知"，恐不免大言欺世。故真正之批评家，"感觉欲其敏，断制欲其中，其为之也，变动不居，如水之流，诡异错杂，如鱼龙之化，而又有谨慎温文之度以临之"。(《荷马译文论》)。又必身为文学家，博览宏通，备尝甘苦，操之既熟，发而皆中。刘彦和所谓："操千曲而后晓声，观千剑而后识器。圆照之象，先务博观。"(《文心雕龙·知音篇》)故批评之事非可一蹴而就，故有天才之批评家，实为天之所靳，比诸耶路撒冷圣墓长明灯油为贵矣。

所贵乎批评家者，以其能负文学的鉴赏的义务，而明白解说所欲批评之作家及作品，分别文学作品之优劣，以省读者之时间及心力，且表示作者以读者之需要，为作者及读者之指导人。故批评家实为爱好文学者之指南针，又为文学史家之先导者，文学之进步，端赖批评家之推挽，大雅扶轮，中流砥柱，批评家之荣光也。我国批评事业最不发达，其终身以批评文艺为事业，卓然成家者，尤不数数见，刘彦和之《文心雕龙》，钟嵘之《诗品》，皆为文学批评之书，然为数亦仅，下如唐宋人之诗话，类多党同伐异，碎义逃难，明清以降，卑无高论，卓绝一世之大批评家金圣叹，犹不见容于社会，心折之者只有刘献廷一人，其他概可想见。近二三十年来，中国文坛大受欧风之撼，学者始知文艺批评之重要，有以之为事业者，持此利器以整理国故，实为文艺界之福音，今人成绩，不难突过古人矣。

近有以惟物史观以解释文学，其中自多新奇可喜之论，未尝不是一种新方法，但究其极亦止能解释产生文学之背景及作家所受社会之影响，而对于该文学作品之美的价值，不免忽略，则美犹有憾也。

余性嗜文学，中西名著，并览兼收，只求甄赏，无意成家。故每读一名著，其优劣纯以己之观点诠定之，偶有臆见(赋性未敏，读书无多，不敢言心得也，)亦不敢告人，人叩之者，惟惟而已，惧人之癖好及观点，未必与余者合；且鉴于批评事业之尊重，未敢猝尔从事，为世所嗤。文艺批评之书，余览者无多，心非所好，殊不欲于此再下工夫。读者见余上述之语之浅陋，知余于此一科，终未有得。今余竟执笔为似是而非

之批评文章者,非敢藏拙,则必有故矣。

龚定盦之为人,余所拜服,清儒中能令余俯首者,不过数人,而彼实其中之一,尝欲为之效宣传之务,使青年学子皆有所矜式。近亦尝撰成数篇关于龚定盦之文字,共之于世。自愧学识未充,不能表扬十一,仓促成篇,咎尤有在。然龚氏之学,涉及多端,非二三小文所能尽阐,则复为此篇以相发明。平日鉴批评事业之难,何敢再为冯妇,悔其少作,即在目前,但情有独钟,心烦技痒,则亦聊尽介绍说明之责,批评云乎哉?至深刻研究,正待通才,余非其伦,特好事耳。

历来批评龚定盦文学之文,实所罕睹,有之,亦寥寥百数十言,(倘有巨著长篇,恕余寡闻孤陋。)浮光掠影,附会穿凿者居多,少许未必胜人多许也。余案头书少,不能多所参考,只就平日之感想,拉杂书之,自问尚不唐突古人也。"平生沉俊如侬,前贤倘作,有臂和谁把?"(定盦词)定盦九原有知,必拈须而笑,莫逆于心矣。

(二) 诗人之龚定盦

天才之发展有两种形式,一是直线形的发展,一是球形的发展。直线形的发展,则彼自具一特殊天才为起点,精益求精,止于至善,如莎士比亚之于文学,弗洛伊德之于心理学是也。球形的发展,则其具有一切之天才,四方八面,肆应无端,远者如王阳明之于理学、文学、政治、经济、军事,靡不擅长;近者如龚定盦之贯通文学、哲学、史学、地学、经济学、政治学、社会学诸类是也。定盦虽为多方面之天才,而吾人卒以天才之文学家称之者,则以其他诸科尽为文学所掩,择其所长而称之也。例如文艺复兴大师文西精于制炮,吾人只称其绘画,王羲之善画,而吾人只称其字学,歌德善医,而吾人只称其文词。今吾以文学天才称定盦,亦即此意。然定盦生时,岂料有人以文学传之哉?彼尝有句云:"纵使文章惊海内,纸上苍生而已。"又谓:"雕龙文卷,岂是平生意?"(定盦词句)盖自问其他学术实胜词华,但既欲暂逃于混沌尘世之外,不能不托庇于艺术之宫,而文艺之神,含笑相待,后虽皈依佛教,而结习终难忘也。

前人之称定盦者,有谓其"好深湛之思者",有赞其思想之渊渊入微者,亦有毁其好奇而失之诡者,并有因其诗文之不平凡而议其无行者,而狂生之名,遂加于定盦身上,其实此种变态之疯狂,正为天才之特征。世界不少著名才人,如卢梭、尼采、叔本华、约翰孙,本国之人何尝不一度视为狂物。天才为上帝所吝之物,不能人人而有,苟有天才,自成偏癖,人不见惯,乃以为狂。故天才之诗人,多被狂名,诗人岂真狂人哉?诗人心的发展(Mental development)与常人心的发展不同,而其应付环境

之态度,亦与常人有异。人见其举动离奇,以为神经错乱,不知此种狂性者,特钟于诗人,希腊哲人柏拉图所谓诗狂(Poetic madness)是也。此种疯狂,乃艺术家受文艺女神激动后才发生者,诗人例有狂名,试翻古今中西诗集,必不少狂之一字,即龚定盦亦谓:"怨去吹箫,狂来说剑。"又云:"收拾狂名须趁早。"亦不自讳其狂,然则人何能狂?人在尘世,其心灵常有种种欲望,此种欲望,乃为思想及行为之动机,如在种种欲望中有数种得满足,则吾人之行动亦止,而此种满足又能使吾人舒服而愉快,换言之,即使吾人不致发狂,而恒保其平健之态度。倘其如此,则无缺憾矣。但吾人之欲望,既不能满足,则不快,而痛苦之情感随之而起,遂发生情绪不宁之事(emotional disturbance);不宁之情度愈高,激情之转变愈速,此时不难达到发狂之地步。所谓诗狂,即由未满足的欲望所引起达于高度之不安情绪。吾人之欲望种类不一,有强有弱,有平淡者,有复杂者,或暂时者,长久者,不满足之程度,亦有深浅强弱之分,故所引起不安的情绪,亦不能一致。司马迁谓:"《诗》三百篇,大抵圣人发愤之所为作也。"诗人何为发愤?乃其本身发生种种欲望,种种缺憾,既不能偿,即借诗以为发泄之具,或怨天尤人,或自怨自艾,或褒贬国政,或指导民众。诗之表白,即在减除诗人之疯狂。人目为狂,彼所不计。所谓:"知我者谓我心忧,不知我者谓我何求!"金圣叹谓:"诗非异物,只是人人心头舌尖所万不获已,必欲说出之一句说话耳。"(《贯华堂与家伯长文昌》)亦即此意。屈原之行吟泽畔,他不得志,至徘徊于泽畔,行吟以泄其愁郁。欲望之不满足,人皆有之,而诗人独丰富者,则以诗人之心灵,较庸人为活泼,平人之心灵,发展于实现的世界,而诗人之心灵,则发展于实现的世界及精神的世界,故诗人多入于沉思之府,存身于自身所想象的世界。诗人好沉思,与哲学家无异。惟其多幻想,是以多烦忧。此情此景,惟定盦能领会之,但知其然,而不知其所以然也。其自白云:

夫心灵之香,较温于兰惠,神明之媚,绝娉乎裙裾。殊呻窈吟,魂舒魄惨,殆有离故实,绝言语者焉。鄙人禀赋实冲,孕愁无竭,投闲箧乏,沉沉不乐,抽毫而吟,莫宣其绪,欹枕内听,莫讼其情。谓怀古也,曾不朕乎诗书;谓感物也,岂能役乎肇悦;将谓乐也,胡送至而不和,将谓哀也,抑娄袭而无疢。徒乃漫漫漠漠,幽幽奇奇,览镜忽唏,颜色变矣……(《写神思铭》)

此种神思即心灵作用。心灵之幻动(Visionary action of mind)乃生变态。"徒乃漫漫漠漠,幽幽奇奇,览镜忽唏,颜色变矣",此种情况,不可告人,有时亦难自喻。

然天才之诗人,始得有之,下愚者安得具此?

诗人常称为大梦想家。不论在白昼或夜间,诗人皆能做梦。白昼的梦幻,不过是当昏迷时的心境退后的一种回忆。兰姆(Charles Lamb)说:"真诗人能在清醒时做梦。"又说:"梦常在半闭的眼前荡漾。"由是"幻觉"就应用于诗人身上,可知诗人知道他的幻觉,亦是当其经过狂乐或突醉之后所能记忆之一些,记述其幻觉与吾人说梦一般,故吾人视幻觉与梦为相似之物。古今中外大诗家如李白、但丁、歌德、陶潜,皆能说梦,其作品中充满幻觉。可见诗人与梦同为想象运用之出产品(Products of the some imaginative operation),亚南坡(Alan Poe)尝谓做梦乃其一生事业。而龚定盦亦善于做梦之一诗人也。

龚子闲居,阴气沉沉而来袭心,不知何病,以审江沅。江沅曰:"我尝闲居,阴气沉沉而来袭心,不知何病?"龚子则自求病于其心,心有脉,脉有见童年。见童年侍母侧,见母,见一灯荧然,见一研一几,见一仆姬,见一猫。见如是,见已,而吾病得矣。龚子又尝取钱枚长短言一卷。使江沅读,沅曰:"异哉!其心朗朗乎无滓,可以逸尘埃而登青天,惜其声音浏然,如击秋玉,予始魂魄近之而哀,远之而益哀,莫或沉之,若或坠之。"龚子又内自鞠也,状何如?曰:"予童时逃塾就母时,一灯荧然,一研一几时,依一姬抱一猫时,一切境未起时,一切哀乐未中时,一切语言未造时,当彼之时,亦尝阴气沉沉而来袭心,如今闲居时……(《宥情》)

此段可与定盦之《写神思铭》参看,天下惟诗人及情人方能具此似梦非梦,言愁欲愁之景象及幻觉。据上所述,不论其为真梦,抑假梦,或幻觉,都可称为文学中之材料,可知梦想常入于真梦。而真梦又能占清醒的生活,故梦与清醒的幻觉,同为心灵上之产品,不论在睡眠时或清醒时都能发生者。定盦诗多有梦中作,即此理耳:

不似怀人不似禅,梦回清泪一潸然。瓶花帖妥炉香定,觅我童心廿六年。(《午梦初觉怅然诗成》)

不是斯文掷笔骄,牵连姓氏本寥寥。夕阳忽下中原去,笑咏风花殿六朝。(《梦中作》)

湖西一曲坠明珰,猎猎纱裾荷叶香。花貌风鬟陪我坐,他身来作水仙王。(《梦中述愿作》)

官梅只作野梅看,(似是宋句)月地云阶一倍寒。翻是桃花心不死,春山佳处泪

栏杆。(《九月二十七夜梦中作》)

　　抛却湖山一簑秋,人间无地署无愁,忽闻海水茫茫绿,自拜东南小子侯。

　　黄金华发两飘萧,六九童心尚未消。叱起海红簾底月,四厢花影怒于潮。

　　恩仇恩仇日苦短,鲁戈如麻天不管。宾客漂流半死生,此公又筑忘忧馆。

　　一例春潮汗漫声,月明报有大珠生。紫皇难慰花迟暮,交与鸳鸯诉不平。(《梦中作四截句十月十三夜也》)

　　昙誓天人度有情,上元旌节过双成,西池酒罢龙娇语,东海潮来月怒明,梵史竣编增楮寿,花神宜敕敕词精,不知半夜归环珮,问是崆峒第几声?(《纪梦》)

　　定盦一生全受灵感之激动,其文学作品大都由灵感得来,而诗之灵感作用,极其纯粹,故当感情紧张时,彼往往眼见种种幻觉,回忆过去,想望将来,一时千虫百怪毕现其前。泰纳(Taine)谓"种种幻象都是纯粹想象之结果,想象中的虚幻意象与狂放,能代诗人开辟路径,使其成为一个受灵感之人——且此想象在心灵中鼓动,不受人的限制,亦不同他合作,只以突如其来之幻觉给之。此时彼只觉心灵中另有一'我'在,不可捉摸,动如脱兔,狡狯异常,能增益吾人之机能,又能操纵吾人之性格,能令公喜,能令公怒……"定盦常常为第二我所降服。人谓其思想渊渊入微;又谓其好深沉之思,实皆知其一而不知其二者也。莎士比亚有言曰:"狂人情人与诗人,想入非非莫与伦。"始可与言诗已矣。定盦尚有《纪梦》七首,书不胜书。

　　吾人读龚定盦之诗文,常觉其孩子气太重,似是弱点,不知正其作品之最精华之处也。人之一生,想象最丰富之时期,莫过于童年。孩童之幻想,乃天真未凿,活泼而自由;及其既长,与实际社会相接触,思想渐起实际,其儿时之种种奇想及生活已不可复得。然亦有人能持之不变,则尚能呈现其旧时自由活泼之状,但非上智与下愚之人不可。故兰姆云:"最智者及最善者之心中常存一些童心以适应早年醉心之事,不但在行动上表现之,且在语言及思想习惯表而出之。一个诗人,不问其新的机能如何发展,及其由生活的经验上得有若干智慧,但问其能否保留童年想象之新鲜。"鲍德莱(Baudelaire)谓:"天才不是别的,只是童年能够自由恢复。"都德(Daudet)亦谓:"诗人是犹能用儿童眼光去看之人。"(见其所著 *Jack* 一书)龚定盦者乃最善坠入旧时想象之人生观者也。其诗中有"猛忆儿时心力异"及"觅我童心廿六年"等句,可见其对于儿时之依恋矣。其追想童时之作品颇多,但又为世人了解者亦少。定公自谓:"蚤年撄心疾,诗境无人知,幽想杂奇悟,灵香何郁伊。"是也。其诗至性弥漫,真情悱恻,殊非专务神韵及格律而忽性灵者所可梦到。录其一二以备甄赏:

<div align="center">丙戌秋日独游流源寺寻丁卯戊辰旧游遂经过寺南故宅怅然赋</div>

　　髫年衰秋心，秋高屡逃塾。宿往不可收，聊就寺门读。春声满秋空，不受秋束缚。一叟寻声来，避之入修竹。叟乃歔古笑，烂漫晋宋谑。寺僧两侮之，谓一猿一鹤。归来慈母怜，摩我百怪腹。言我衣裳凉，饲我芋栗熟。万恨未萌芽，千诗正珠玉。醰醰心肝淳，莽莽忧患伏。浩浩支干名，漫漫人鬼箓。依依灯火光，去去门巷曲。魂魄一惝怳，遂欲叩门宿。千秋万岁名，何如小年乐！（叟为金坛段清标吾母之叔父也）

<div align="center">寒月吟（其四）</div>

　　我生受之天，哀乐恒过人。我有平生交，外氏之懿亲。自我慈母死，谁馈此翁贫。江关断消息，生死知无因。八十雁饥寒，虽生犹僇民。昨梦来哑哑，心肝何清真。翁自须发白，我如髫卝淳。梦中既觞之，而复留遮之，挽须搔爬之，磨墨揄揶之，呼灯而烛之，论文而哗之。阿母在旁坐，连连呼叔耶！今朝无风雪，我泪浩如雪，莫怪泪如雪，人生思幼日。（谓金坛段玉立字清标，为外王父段若膺先生之弟）

　　诗人感旧，事至寻常，但求如龚定盦先生之出自肺腑，历历道来之语，吾亦罕见，定盦入世虽深，（观其集中《与人笺》数通及《记松江两京官》、《论私》等文，对人情世态明察秋毫）而终未被恶劣社会所包围，亦不失其赤子之心，故其诗常流露一种“孺慕”之情，我爱其人尤爱其诗。凡文艺之最有价值者，必其感情之合理。“中实无有，而求激发人之深情者，恒流为无病呻吟之文学，其感情常可乐，而一入于文，则放荡恣睢。至无涯涘无病呻吟之通俗力，大抵如是，识者一望而知其感情率易，言之无物，安能竭其真挚之情，以之自扰自肆哉？无病呻吟者急于求人之同情，肆力外表，一泄无余，而真美术家之用情，则不知若是其易，必其基于人生真理，而后激发之。”(Winchester: *Principles of Literary Criticism*)观定盦诸诗，思出幽深，不肆狂热，而雍穆之情，令人深叹，则其天性之厚，自感之深，故能博读者之同情，非尽由于修辞之功也。抑我尚有言者，世人常视定盦为荡检踰闲之人，至少亦为狂放不羁之士，后之执笔传之者，往往对于其人格上多所雌黄，以笔随人，不如其已，是不可以不辨。吾粤张维屏先生，固与定公为石交，初闻定公狂名，及其定盦，始知人言之谬，盖定盦乃一品行纯洁之士，以不平凡故，乃为细人所点。邵阳魏季子以谊称定盦为太世伯者，乃其所作《羽琌民逸事》中有云：“山民一日在剧园当台坐，友列坐言龚氏历世学派，次及其尊人阇斋先生（丽正，段金沙婿也，官苏松太兵备道）山民微首肯曰：‘稍有

通气',次及其叔父礼部尚书,(守正后谥文恭)山民曰:'一窍不通。'大笑,遂以足置棹上,以背倚椅,一顿。身赴于地,满园皆大笑。"又云:"龚文恭定盦叔父,诮之曰:'吾叔读五色书学问;红面者搢绅,黄面者京报,黑面者禀帖,白面者照会,蓝面者账簿也。'"随意诬捏,污人名节,既欲传之,又欲毁之。定公何须有此后辈。后人之小说稗官,一倡百和,至定盦蒙此不白之冤,人竟视之为绝无伦理之凉血动物。谁为厉阶,至今为梗?吾于魏氏无恕辞焉。不知定盦固为血性男子,而又笃于伦理者,搜其作品,到处可见。试觕引若干首,辟之何如。

门内沧桑事,三人隐痛深。凄迷生我处,宛转梦中寻。窗外双梅树,床头一素琴。醒犹闻絮语,难谢九原心。(《乙酉除夕梦返故庐见先母及潘氏姑母》)

一十四年事,胸中盎盎春。南天初返棹,东阁正留宾。芳意惊心极,愁容入梦频。娇儿才竟尽,不赋早梅新。

绛蜡高吟者,年年哭海滨。明年除夕泪,洒作北方春。天地埋忧毕,舟车祖道频。何如褰冰雪,长作墓庐人?(《乙酉腊见红梅一枝思亲而作时客小昆山》)

癸秋以前为一天,癸秋以后为一天。天亦无母之日月,地亦无母之山川。执赢执绌执付予,如奔如雷如流泉。从兹若到岁七十,是别慈亲卅九年。(《元日书怀》)

黄犊踯躅,不离母腹。踯躅何求,乃不如犊牛。(《一解》)

书则壮矣,夜梦儿时,岂不知归,为梦中儿。(《二解》)

无闻于时,归亦汝怡;矧有闻于时,胡不知归。(《三解》)

归实阻我,求佛其可;念佛梦醒,佛前涕零。(《四解》)

佛香漠漠,愿梦中人安乐;佛香亭亭,愿梦中人苦辛,苦辛恒同,乐亦无穷。(《五解》)

噫嘻噫嘻!归苟乐矣,儿出辱矣,梦中人知之,佛知之凤矣。(《六解》)

(右题黄犊谣,一名佛前谣,一名梦为儿谣。)

温良阿者泪涟涟,能说吾家六十年。见面恍疑悲母在,报恩祝汝后昆贤。

天教梼杌降家门,骨肉荆榛不可论。赖是本支调护力,若敖不馁怙深恩。(《到秀水县重见七叔父作》)

只将魄汗湿莱衣,悔极堂堂岁月违。世事沧桑心事定,此生一跌莫全非。

里门风俗尚敦庞,年少争为齿德降。桑梓温恭名教始,天涯何处不家江。

六义亲闻鲤对时,及身删定答亲慈。划除风雪关山句,归到萱堂好背诗。

（以上乃《己亥杂诗》）

上述诸诗，固粹然血性人物之言。其对长辈系念之深，可谓恭敬孝悌矣。而妄人竟敢谓其对于其父若叔，轻视讪笑，诬挬至此，令人发指。定盦累代书香，忠孝传家，其童年家庭教育之完备，令人钦羡，少学于外王父段玉裁氏，而段氏固大孝也，名教中自有乐地，定盦又何致如此？无根之谈，切不可信。有以定盦道德行为及思想之缺乏为言者，余虽不敏，自愿不惮繁辞而辟之也。定盦之道德感情丰富。所谓道德之感情者，非狭义之是非心，凡人之品性行为所引起之情，而表同情于人生者是也。

弃妇丁宁嘱小姑，姑恩莫负百年劬，米盐种种家常话，泪湿红裙未绝裾。（《有弃妇泣于路隅因书所见》）

词家从不见知音，累汝千回带泪吟，惹得而翁怀抱恶，小桥独立惨归心。

志乘英灵琐屑求，岂其落笔定阳秋。百年子姓殷勤意，忍说挑灯为应酬。（为人撰家传墓表，则详审为之，多存稿者。）

苍生气类古犹今，安用冥鸿物外吟，不是九州同急难，尼山谁识忧然心。

黔首本骨肉，天地本比邻。一发不可牵，牵之动全身。圣者胞与言，夫岂夸大陈。四海变秋气，一室难为春。宗周若蠢蠢，釐纬烧为尘。所以慷慨士，不得不悲辛。看花忆黄河，对月思西秦。贵官勿三思，以我为杞人。

寿短苦心长，心绪每不竟。岂徒庸庸流，费志有贤圣。为鬼那能续，它生渺茫更。所以难放达，思得贤子孙。继志与述事，大哉孝之源。长夜集百端，蚤起无一言。倘能心亲心。即是续亲寿。呼儿将告之，怃然先自疚。"（《杂诗十五首》之二）

东抹西涂迫半生，中年何故避声名，才流百辈无餐饭，忽动慈悲不与争。

固粹然道德之言。吾知孔子复生，一读其诗，亦必连声道其恕也。最高之文字，当有道德之性质，即此是矣。定盦乃一热肠之人，一个至性之人，极富于同情心之人。其同情心之伟大，可以震动天地，可以使吾人生惊，可以使吾人起敬，使吾人歆歔，使吾人号泣。其忠君爱国，忧时忧世，不让杜甫；江湖侠骨，健儿身手，不让辛弃疾，既不如当时文章巨公，侧身朝列，应制作诗，以宣上德，而通民瘼之空套，又非若今日坐华堂，吸咖啡，燃雪茄，口谈普罗文学以欺众，尝过市肆有诗云："消息闲凭曲艺看，考工古字太丛残；五都黍尺无人校，抢攘廊间一饱难。"（《己亥杂诗》）

民生维艰，觅食匪易，物质之陋，教化未行，皆有心人所不能已于言者。此犹触目兴感，人多能为，未足见其能克己也。他有一次抵淮浦作诗："只筹一缆十夫多，细筹千艘渡此河。我亦曾縻太仓粟，夜闻邪许泪滂沱。"（《己亥杂诗》之一。五月十二日抵淮浦作）则推己及物，有为众生入地狱之想，此种精神，何等伟大！如云："不论盐铁不筹河，独倚东南涕泪多。国赋三升民一斗，屠牛那不胜栽禾。"（《己亥杂诗》）此语若出自黄仲则单纯之诗人，便是空口说大话。然定盦固济世出群之才也。彼尝为《西域置行省议》《东南罢番舶议》二篇，又尝陈北直种桑之策于畿辅大吏，亦不见用。其文字亦关于经世为多。"著书不为丹铅误，中有风雷老将心。"真不愧其言也！林则徐之禁鸦片，定盦实促成之。林公为钦差大臣之时，定盦以序送之。极言鸦片之害。谓"汉世五行家，以食妖服妖，占天下之变，鸦片烟则食妖也。其人病魂魄，逆昼夜。其食者宜环首诛。贩者造者则刭脰诛，兵丁宜刭脰诛。此决定义，更无疑义"。林公亦深韪之。其对于当时政客嗜鸦片者，尤为蒿目痛心，有诗刺之云。

津梁条约偏南东，谁遣藏春深坞逢。不枉人呼莲幕客，碧纱㡡护阿芙蓉。

鬼灯队队散秋萤，落魄参军泪眼荧。何不专城花县去，春眠寒食未曾醒。（《己亥杂诗》）

言下如闻太息之音，感国事之陵夷，见同胞之堕落，言怒而哀，盖不胜其悲愤者矣，此所谓"问题文艺"也。尚有一事，可发大噱，则彼对于当时流行之小脚风气，深致不满，尝有诗云："姬姜古妆不如市，赵女轻盈蹑锐屣，侯王宗庙求元妃。徽音岂在纤厥趾？"盖讽小脚，其意隐晦，知者不多，故未能与袁枚等媲美耳。他又云："娶妻幸得阴山种，玉颜大脚其仙乎！"非徒托之空言，抑且见诸行事矣。定盦之维新思想初不一端，异日专篇述之。

由前所述，吾人既知定盦为一天才，一血性人物，一爱国者。证据多端，吾人得而承认之。然定盦固多方面（All—rounded）之人，殊不容易窥见。诵诗读书，知人论事，吾人不可审慎也。读者诸君，欲考其遗闻雅故乎？无已，则有定盦之抒情的自传诗在。有如狂风骤雨，密密而来，读者请看：

冬日小病寄家书作

黄日半窗暖，人声四面希。伤箫咽穷巷，沉沉止复吹。小时闻此声，心神辄为痴。慈母知我病，手以棉覆之。夜梦犹呻寒，投于母中怀。行年迫壮盛，此病恒相

随。饮我慈母恩，虽壮同儿时。今年远离别，独坐天之涯。神理日不足，禅悦讵可期，沉沉复悄悄，拥衾思投谁。

定盦每闻斜日中箫声则病，莫喻其故，但亦不足怪，盖诗人往往有离魂病，如英国文豪约翰生博士每于华筵上骤脱贵妇之履，口中喃喃不知何语，令人惊诧，而归途间以手计路傍之灯柱，复能复述无遗。定盦之有此病初无足怪。"小楼一夜听春雨，深巷明朝卖杏花"，诗人最引为乐事；"饧箫咽穷巷，沉沉止复吹"，亦易动人愁思。定盦天生情种，闻之心神为痴，亦不足怪。盖其呱呱坠地，即带愁根，有触方发，神思惝恍，一世皆然。观其赋忧患云：

故物人寰少，犹蒙忧患俱。春深恒作伴，宵梦亦先驱。不逐年华改，难同逝水徂。多情谁似汝，未忍托襄巫。

以忧患为多情之物，对于人生，可云达观矣。又有寒月吟者，龚子与其妇何岁暮共幽忧之所作也。相喻以所怀，相勖以所尚，郁而能畅者也。录其三首，借此以见诗人之怀抱：

夜起数山川，浩浩共月色。不知何山青，不知何川白。幽幽东南隅，似有偕隐宅。东南一以望，终恋杭州路。城里虽无家，城外却有墓。相期买一邱，毋远故乡故。而我屏见闻，而汝养幽素。舟行百里间，须见墓门树。南向发此言，恍欲双飞去。

双飞去未能，月浸衣裳湿。悄焉静念之，劳生几时歇。劳者本庸流，事事乏定识。朴愚伤于家，放诞忌于国。皇天误矜宠，付汝忧患物。再拜何敢当，藉以战道力。何期闺闱中，亦荷天眷别。多难淬心光，黾勉共一室。忧患吾故物，明日吾故人。可隐不偕隐，有如月一轮。心迹如此清，容光如此新。

我读先秦书，莱子有逸妻。闺房以逸传，此名蹈者希。勿慕厥名高，我知厥心悲。定多不传事，王孙无由知。岂但无由知，知之反涟洏。羞登中垒传，耻勒度尚碑。一逸此患难，所全浩无涯。一逸谢万古，冥冥不可追。示君读书法，君慧肯三思。

又有：

西山风伯骄不亡，虓如醉虎驰如轮。排关绝塞忽大至，一夕炭值高千缗。城南有客夜兀兀，不风尚且凄心神。家书前夕至，忆我人海之一鳞。此时慈母拥灯坐，姑倡妇和双劳人。寒鼓四下梦我至，谓我久不同艰辛。书中隐约不尽道，惝恍悬想如闻呻。我方九流百氏，谭讄罢，酒醒炯炯神明真。贵人一夕下飞语，绝似风伯骄无垠。平生进退两颠簸，诘屈内讼知缘因。侧身天地本孤绝，矧乃气悍心肝淳。欹斜谲浪震四坐，即此难免群公瞋。名高谤作勿自例，愿以自讼上慰平生亲。纵有噫气自填咽，敢学大块舒轮囷。起书此语灯焰死，狸奴瑟缩偎帱茵。安得眼前可归竟归矣，风酥雨腻江南春。（《十月廿夜大风不寐起而书怀》）

朝从屠沽游，夕拉驵卒饮。此意不可道，有若茹大鲠。传闻智勇人，伤心自鞭影。蹉跎复蹉跎，黄金满虚牝。匣中龙剑光，一鸣四壁静。夜夜辄一鸣，负汝汝难忍。出门何茫茫，天心牖其逞，既窥豫让桥，复瞰轵深井。长跪莫一启，风云扑人冷。

弱龄羡高隐，端居媚幽独。晨诵《白驹诗》，相思在空谷。稍长诵楚些，招魂招且读，陈为乐之方，巫阳语何缛。嘉遯苦太清，行乐苦太浊。愿言移歌钟，来就伊人躅。天涯当兰蕙，吾心当丘壑。蹉跎复蹉跎，芳流两寂寞。忽忽生退心，终朝閟金玉。

（《杂诗十五首》）

上列诸诗，可以当片段的定盦自传读。其中名理警句，不可遽数。我以修辞之功，容有过于定盦者，然以思想之幽渺奇瑰而论，则清儒中要为第一人矣。吾人知"寥落文人命，中年万恨并"的定盦是一个"朝从屠沽游，夕拉驵卒饮"之豪迈士，而又为"一灯古店斋心坐"之澹荡人。其生活全是不安定，全是有纠纷。忧无可遣，一意逃禅，然"名理孕异梦，秀句镌心春，庄骚两灵鬼，盘踞肝肠深"，其文章结习终难除起也。其有诗云："晓枕心气清，奇泪忽盈把。少年爱恻悱，芳意婐幽雅。黄尘倾洞中，古褭不可写。万言摧烧之，奇气又瘖哑。心死竟何云，结习幸渐寡。忧患稍稍平，此心即佛者。独有爱根在，披之暑难下。梦中慈母来，絮絮如何舍。"彼有时竟欲戒诗，作《戒诗诗》五章，不知诗乃生命之表现，生命如柏格荪所说时时在变化中，即时时在创造中，诗已造穷，则不啻云生命已至末日。故诗不能戒，勉强戒之，徒自苦耳。定盦倘为下愚之人，为不识字之人，则犹可免忧患之丛集，今既有天才，又恋文字，宜其方寸之不任矣。彼亦知文字为忧患之媒，吟哦苦思，动关性术。思至此，常欲废弃其文事。观其诗云：

危哉昔几败，万仞堕无垠。不知有忧患，文字樊其身。岂但恋文字，嗜好杂甘辛。出入仙侠间，奇悍无等伦。渐渐疑百家，中无要道津。纵使精气留，碌碌为星辰。闻道幸不迟，多难乃缘因，空王开觉路，网尽伤心民。

戒诗昔有诗，庚辰诗语繁。第一欲言者，古来难明言。姑将谲言之，未言声又吞。不求鬼神谅，剟向生人道。东云露一麟，西云雾一爪。与其见鳞爪，何如鳞爪无。况凡所云云，又鳞爪之余。忏悔首文字，潜心战空虚。今年真戒诗，才尽何伤乎。

<div align="right">（《杂诗十五首》）</div>

然彼之所云，徒虚愿耳。自然界中，广大壮丽，万法互错，倏忽变幻，吾人目触之而成色，耳得之而成声，印象既深，安能遏置，以诗人多情，必不失于鉴赏，怅触于心，借书于手，亦诗人之当务也。故定盦亦知其难，《与江居士笺》云："顾谻语言，简文字，省中年之心力，外境迭至，如风吹水，万态皆有，水亦何容拒之哉？"又谓："余自庚辰之秋戒诗，于谻语言，简思虑之指，言之详，然不能坚也。"（《己亥杂诗》自识）先生自道之语，当知其消除结习之难也。

定盦之抒情诗，人所爱重，盖由其心灵之最深处，倾吐而出，语语真挚，读之使人若受电焉，真奇作也。兹择其可诵者于下：

偶赋凌云偶倦飞，偶然闲慕遂初衣，遇逢锦瑟佳人问，便说寻春为汝归。
少年哀乐过于人，歌泣无端字字真，既壮周旋杂痴黠，童心来复梦中心。
银烛秋堂独听心，隔帘谁报雨沉沉；明朝不许沿溪赏，已没溪桥一尺深。
九流触手绪纵横，极动当年炳烛情，若使鲁戈不在手，斜阳只乞照书城。
家园黄熟半林柑，抛向筠笼载两三；风雪盈裾好持赠，预教诗婢识江南。

<div align="right">（以上五首《己亥杂诗》）</div>

妙心苦难住，住即与之期。文字都无着，长空有以思。茶香砭骨后，花影上身时。终古天西月，亭亭怅望谁。（《有所思》）

海棠与江蓠，同艳异今古。我折江蓠花，间以海棠妩。狂呼红烛来，照见花双开。恨不称花意，踟蹰清酒杯。酒杯清复深，秋士多春心。且遣秋花妒，毋令秋魄沉。云何学年少，四座花齐笑。踯躅取鸣琴，弹琴置当抱。灵雨忽滂沱，仙真窗外过。云中君知否，不敢问星娥。（《秋夜花游》）

河灯驿鼓满天霜，小梦温馨乱客肠。夜久罗帱梅弄影，春寒银铫药生香。慈闱

病减书频寄,稚子功闲日渐长。欲取离愁暂抛却,奈君针线在衣裳。

钗满高楼灯满城,风花未免太纵横,长途借此销英气,侧调安能犯正声,绿鬓人嗤愁太早,黄金客怒散无名,吾生万事劳心意,嫁得狂奴擘已成。

书来恳款见君贤,我欲收狂渐向禅,早被家常磨慧骨,莫因心病捐华年,花着天上祈庸福,月堕怀中听幻缘,一卷金经香一炷,忏君自忏法无边。

<div align="right">(《驿鼓》三首)</div>

回肠荡气,不愧高咏,格虽守常,而意有独创,极抒情之能事,造语奇崛,一片豪迈之气,凌纸怪发,读之令人兴会标举,齿颊生香。其诗有时毗于李白;有时近于陆游,但亦不甚相类,因定盦之诗,个性绝强,处处皆有"我"在。亦即定盦自谓"欲为平易近人诗,下笔情深不自持"者是也。此犹不尽定盦诗之瑰奇英杰,其恋爱诗尤为天下奇作。清诗人王次回、黄仲则固娴此道;然王次回则多而无当,猥而近俗,且常为闺阁中做代言人,得人之得,而不自得其得,落笔时必不甚愉快,虽自成家,难称大雅。黄仲则则清新自然,而写情之妙手,但微嫌用典太多,性灵微薄。故有清一代之恋爱诗,吾亦惟推定盦矣。定盦一世落拓,而艳遇颇多,但其情词惝怳,未易考其恋爱事迹也。今举其诗,读者惟有意会,一鳞片爪,披沙拣金,读者亦知撷择名著之不易乎。

天花拂袂著难消,始愧声闻力未超。青史他年烦点染,定公四纪遇灵箫。
一言恩重降云霄,尘劫成尘感不销;未免初禅怯花影,梦回持偈谢灵箫。

<div align="right">(《己亥杂诗》)</div>

上述之灵箫,不知何人,要为定盦所眷之女子。尚有小云者,则妓女耳。定盦闲情偶寄,为留半月,小云欲以身相报,定盦此时已过中年,渐删狂习,不欲自沉爱河,卒谢之。有诗云:

能令公愠公复喜,扬州女儿名小云,初弦相见上弦别,不曾题满杏黄裙。
坐我三薰三沐之,悬崖撒手别卿时,不留后约将人误,笑指河阳镜里丝。
美人才调信纵横,我亦当筵拜盛名,一笑劝君输一着,非将此骨媚公卿。

<div align="right">(《己亥杂诗》)</div>

定盦倦游仕宦，牢落归，选色谭空，依然二十年前承平公子故态。"中年才子耽丝竹，俭岁高人厌薜萝，两种情怀俱可谅，阳秋贬笔未宜多。"其流连花月，亦不得志所为，然吾人又得几首佳诗矣：

豆蔻芳温启瓠犀，伤心前度语重题，牡丹绝色三春暖，岂是梅花处士妻。
对人才调若飞仙，词令聪华四座传，撑住南来金粉气，未须料理五湖船。
小语精微沥耳圆，况聆珠玉泻如泉，一番心上温馨过，明镜明朝定少年。
去时栀子压犀簪，次弟寒花摺到今，谁分江湖摇落后，小屏红烛话冬心。
盘堆霜实擘庭榴，红似相思绿似愁，今夕灵飞何甲子，上清斋设记心头。
风云材略已消磨，甘隶妆台伺眼波，为恐刘郎英气尽，卷帘梳洗望黄河。
玉树坚牢不病身，耻为娇喘与轻颦，天花岂用铃幡护，活色生香五百春。
眉痕英绝语谖谖，指撝小婢带韬略，幸汝生逢清晏时，不然剑底桃花落。
凤泊鸾飘别有愁，三生花草梦苏州，儿家门巷斜阳改，轮与船孃住虎丘。
收拾风花倜荡诗，凌晨端坐一凝思，勉求玉体长生诀，留报金闺国士知。
绝色呼他心未安，品题天女本来难，梅魂菊影商量遍，忍作人间花草看。
臣朔家原有细君，司香燕姞略知文，无须诇我山中事，可肯花间领右军。
美人才地太玲珑，我亦阴符满腹中，今日簾旌秋缥缈，长天飞去一征鸿。
青鸟衔来双鲤鱼，自缄红泪请回车，六朝文体闲征遍，那有萧娘谢罪书。
万一天填恨海平，羽琌安稳贮云英，仙山楼阁寻常事，兜率甘迟十劫生。
身世闲商酒半醺，美人胸有北山文，平交百辈悠悠口，掷罢还期将相勋。
金缸花烬月如烟，空损秋闺一夜眠，报道妆成来送我，避卿先上木兰船。

定盦情诗之佳处，则是毫无俗气，而又浏亮自如，情由衷发，远追义山，近祧梅村。故吾亦不嫌多录。我以为定盦重视于新文学家在此，其结怨于道学家亦在此。然不知恋爱诗固诗之正家也。《诗》三百中多情诗，固不待论。而屈原、宋玉千古诗人，靡不有爱之颂赞。古尔蒙(Gourmont)云："除去恋爱，已无艺术，除去艺术，恋爱亦仅生理之冲动而已。"此语诚然。无爱神(Venus)则艺术女神(Muse)不成哑子，亦寂寞不堪矣。闲情偶赋，何碍纯儒。"便牵魂梦从今日，再睹婵娟是几时"，李昉诗也；"银烛未销窗送曙，金钗欲坠座添香"，韩愈诗也；"环佩一声星欲堕，泪痕双落梦谁家"，海瑞诗也。胡林翼之《忆旧篇》、彭玉麟之《梅花诗》，皆哀感顽艳，恻悱动人，事关风雅，何损于正人耶？清人自朱竹垞倡言宁愿不食两庑猪肉，亦不肯废风怀诸

诗;袁枚亦著诗为之张目。以后情诗作者日多,然著录虽多,可传者少,则以言情之什,甚难藏拙也。作香艳诗者最易流于绮靡,多所堆砌,而定盦之诗,则奇气逼人,感情丰富,亦儿女,亦英雄,读其诗如见公孙大娘舞剑,仪态万方,振疲起弱。其艳诗甚多,不胜录,录其《秋风词》云。

秋风张翰计蹉跎,红豆年年掷逝波。误我归期知几许,蟾圆十一度无多。

拊心消息过江淮,红泪淋浪避客揩。千古知言汉武帝,人难再得始为佳。

小楼青对凤凰山,山影低徊黛影间;今日当牖一奁镜,空王来证鬓丝斑。

娇小温柔播六亲,兰姨琼姊各露巾;九泉肯受狂生誉,艺是缄神貌洛神。

阿嬢重见话遗徽,病骨前秋盼我归;欲寄无因今补赠,汗巾钞袋枕头衣。

云英未嫁损华年,心绪曾凭阿母传,偿得三生幽怨否? 许侬亲对玉棺眠。

残绒堆积绣牖间,慧婢商量赠指环。但乞崔徽遗像去,重摹一帧供秋山。

昔年诗卷驻精魂,强续狂游拭涕痕。拉得藕花衫子婢,篮舆仍出涌金门。

此数诗中事迹,余不敢妄加推测,亦不欲有所推测,因此篇不涉考据之范围,且吾人得偿追求艺术之欲可矣,奚事拘而不化哉? 康有为夙喜定盦诸作,而于此数诗尤特嗜焉。康有为爱妾之死,有客唁之以联云:"天若有情亦老,人难再得为佳。"上句用唐诗而下句直抄定盦"人难再得始为佳"之句也。有为大喜,称为知音,时值岁暮,赍以千金。以康有为之兀傲自喜,而犹有龚癖,则其价值可想。小泉八云谓自文艺中抽去性爱成分,文艺且将寂寞得多。我谓定盦诗集中,抽去情诗则复成何样子,近人江标题其诗云:"清才深恐天涯少,艳福从来未必奇,若得河东君尚在,定教手写定公诗。""不从俗熟于奇句,却喏华鬟只博综,一笑跳坪相对处,茶烟正扬鬓云鬆。"盖羡乎言之也。

定盦诗集中有《小游仙》十五首。读者往往以为情诗,非也;盖其为考军机未得而作也。寓言甚微,不可不辨,考《游仙诗》一体与无题诗同。"无题诗与香奁诗界若鸿沟,李义山之诗,无题诗也,韩冬郎之诗,香奁诗也。盖无题之什,不必尽写情怀,而香奁之篇,则竟专作腻语,至闲情风怀。则指实事矣。"(梁绍壬《两般秋雨盦随笔》)定公此什,最为著名,欲论其诗,不能或阙。其词云:

历劫丹砂道未成,天风鸾鹤怨三生;是谁指与游仙路,抄过蓬莱隔岸行。

九关虎豹不讥诃,香案偏头院落多;赖是小时清梦到,红墙西去即银河。

玉女窗中梳洗成，隔纱偷眼大分明；侍儿不敢频频报，露下瑶阶湿姓名。

珠簾揭处佩环摇，亲荷天人语碧霄；别有上清诸女伴，隔窗了了见文箫。

寒暄上界本来希，不怨仙官识面迟；倘幸梁清一私语，回头还恐岁星疑。

雅谜飞来半夜风，鳌山徒侣沸春空；顽仙一觉深瞒过，不在鱼龙曼羡中。

丹房不是漫相容，百劫修成忍辱功。几辈凡胎无觅处，仙姨初拳可怜虫。

露重风多不敢停，五铢衫子出云屏。朝真袖屡都依例，第一难笺《瑷珞经》。

不见兰旌与桂旄，九歌吹入凤凰箫，云中挥手谁相送，依旧湘君旧姓姚。

仙家鸡犬近来肥，不向淮南旧宅飞，却踞金床作人语，背人高坐着天衣。

谛观真诰久徘徊，仙楮同功一茧裁，姊妹劝书尘世字，莫瞋仓颉不仙才。

秘籍何人领九流，一编鸿宝枕中抽，神光照见黄金字，笑到仙人太乙舟。

金屋能容十种仙，春娇簇簇互疑年，我来敢恨初桄窄，曾有人居大梵天。

吐火吞刀诀果真，云中不见幻师身，上方尚有东黄祝，先乞灵符制鼋神。

众女娥眉自尹邢，风鬟露鬓觉伶俜，扪心半夜清无寐，愧负银河织女星。

游仙词体乃渊源于《楚辞》至晋郭景纯而其体大备，以虚无缥缈之词，寄其磊落情怀，体须清新，意皆有托，所谓不食人间烟火者，庶乎近之。兼有比兴之义，不为无病之呻，既超乎空，又能脱欲，空则入禅，欲则近俗，故游仙词实非易作。清代之善为此调者其厉樊榭及龚定盦乎！

定盦挚友宋于庭之妹夫曰缪中翰，分授礼部试，于庭以回避不预试，定盦作《紫云回》二叠送其出都。《紫云回》古乐府名，其词不传，定盦补之也，其什如下：

安香舞罢杜兰催，水瑟冰璈各费才，别有伤心听不得，珠簾一曲《紫云回》。

神仙眷属几生修，小妹承恩阿姊愁，宫扇已遮簾已下，痴心还竚殿东头。

上清丹篆姓名讹，好梦留仙夜夜多，争似芳魂惊觉早，天鸡不曙渡银河。

凡无题诗类多费解，即如此什，苟不点明其事，读者将不觉其妙，但既知其事，又不得不叹其练事精确，而寄托遥幽也。录此三什，以为尾声。

龚定盦为一极伟大之抒情诗人，前已言之，一种悲天悯人之思想，常不绝于其心，所谓大人不失其赤子之心，而好生及物者。故其不觉人可爱，而且与物有情。江宁之龙蟠、苏州之邓尉、杭州之西溪，皆产梅，而鬻梅者，斫其正，养其旁条，删其密，夭其稚枝，锄其直，遏其生气，以求重价，而江浙之梅皆病。定盦购三百瓮皆病者，无

一完者,既泣之三日,乃誓疗之,纵之,顺之,毁其盆,悉埋于地,解其棕缚,以五年为期,复之,全之,辟病梅之馆以贮之,又欲得多暇日,又多闲田,以广贮江宁、杭州、苏州之病梅,穷其一生之光阴以疗梅。(根据其《病梅馆记》)其愿力可谓宏矣。定盦深入佛海,天人一贯,其爱众生,无间一体,观其罢官出都之后,既忆京师鸳枝、芍药、海棠、丁香诸花,又忆北方狮子猫,各为诗念之,又屡屡作诗为花乞命。其救花偈云:"门外闲停油碧车,门中双玉降臣家,因缘指点当如是,救得人间薄命花。"诸花其有知耶?其无知耶?其有知,应悟万物同源,凡诸有相,皆可爱,可怜,可度;我以是去。彼以是来,众生以外,复有众生,因缘莫大于此。其无知耶?益悟情谊所感,不必皆应,应不应在彼,感不感在我,因不应而复不感,感而不周,其隘莫甚,此即诗人所谓悱恻缠绵者也。定盦复有诗云:"落红不是无情物,化作春泥更护花。"于无知之中,幻作有知相,有时确有,亦有时确无。(摘录廖苹盦《生趣》)

哲理诗最难成功。"艺术底生命是节奏,正如脉搏是宇宙底生命一样。哲学诗底成功少,而抒情诗底造就多者,正因为大多数哲学诗人不能像抒情诗人之捉住情绪的脉搏一般捉住智慧的节奏——这后者是比较隐潜,因而比较难能的。"(梁宗岱《范乐希先生》)因智慧的节奏不容易捉住,一不留神,即流为干燥无味的教训诗(Didactic),故哲学诗人在中国实为难得。定盦在清代成为哲学诗人之成功者,虽其抒情诗较为伟大。吾人细看其诗,又足令吾人首肯者:

卿筹烂熟我筹之,我有忠言质幻师;觉理自难观势易,弹丸累到十枚时。(《道旁见鬻戏术者因赠》)

荒村有客抱虫鱼,万一谭经引到渠,终胜秋燐无姓氏,沙涡门外五尚书。

学羿居然有羿风,千秋何可议逢蒙;绝怜羿道无消息,第一亲弯射羿弓。

西来白浪打旌旗,万舶安危总未知。寄语瞿塘滩上贾,收帆好趁顺风时。

(《己亥杂诗》)

此等诗本含有教训的意味,然一经定盦之手,即变为有声有色,毫无斧凿之痕。所谓"寓劝惩于谐噱,直须大笑横行,谈道学于风流,不必正襟危坐"(《西青散记》序言)。诗能沁人心脾,便是佳诗,不必如邵尧夫《击坏集》中之作也。

定盦为一豪气诗人,然绝非如陈其年等毫无学养之一流人。洪子骏尝赞之云:"结客从军双绝技,不在古人之下,更生小会骑飞马,如此燕邯轻侠子,岂吴头楚尾行吟者?颇肖其为人。"定盦亦自有诗云:

绝域从军计惘然,东南幽恨满词笺;一箫一剑平生意,负尽狂名十五年。(《己亥杂诗》)

春夜伤心坐画屏,不如放眼入清冥。一山突起丘陵妒,万籁无言帝坐灵。塞上似腾奇女气,江东久陨少微星。平生不蓄湘累问,唤出姮娥诗与听。

沉沉心事北南东,一眄人才海内空。壮岁始参周史席,瞽年惜坠晋贤风。功高拜将成仙外,才尽回肠荡气中。万一禅关砉然破,美人如玉剑如虹。

<div align="right">(《夜坐》)</div>

定盦何以想从军?彼何以不恤人言——重文轻武之社会的讥笑——抛弃其豪华生活而欲从军?谓定盦穷乎?则定盦固累代簪缨也。谓彼佻达好事乎?彼亦不致自寻烦恼也。然则彼欲从军者,其故可想矣。盖由其一生好奇。不欲局促一隅,安度其平凡生活,故欲从军以换其环境,以偿其志。且当时英人方欲藉鸦片寻衅,而俄人又蠢蠢欲动以侵我边疆。朝臣泄泄沓沓者多,发愤图强者少,既愤外人之侵侮,又见政府之无人,有心人断不忍漠视,则其从军又安能已。彼亦尝有诗云:"九州生气恃风雷,万马齐喑究可哀,我劝天公重抖擞,不拘一格降人才。"他一则感国难之方殷,人才缺乏,二则伤本身之沦废,众醉独醒,伤时抚事。形诸笔墨,直可谓之爱国诗人。《秋心》三首,亦为其得意之作。

秋心如海复如潮,但有秋魂不可招。漠漠郁金香在臂,亭亭古玉佩当腰。气寒西北何人剑?声满东南几处箫?斗大明星烂无数,长天一月坠林梢。

忽筮一官来阙下,众中俛仰不材身。新知触眼春云过,老辈填胸夜雨沦。《天问》有灵难置对,《阴符》无效勿虚陈,晓来客籍差夸富,无数湘南剑外民。

我所思兮在何处?胸中灵气欲成云。槎通碧汉无多路,土蚀寒花又此坟。某水某山迷姓氏,一钗一佩断知闻,起看历历楼台外,窈窕秋星或是君。

此三首诗,传诵万口,所谓"少年哀艳杂雄奇"者然也。定盦一生多奇气,自谓"奇气一纵不可阖"、"出入仙侠间,奇悍无比伦"。吾人读其诗文,亦觉其勃勃有奇气,近人李石岑谓:"奇气为创造力。"此言诚是。定盦诗文之能自成一家,何莫非奇气为其促进力。"自矜辨慧能通禅,遂挟齐心恣缥缈。"定盦诗之奇气,诚难企及,天才学力,缺一不可,且关于其人之性格,非可强而致也。此其理吾于上文已有述焉,

今不必再加讨论矣。

吾人已大概明瞭龚定盦诗之本质,兹更就文艺形式上稍作说明,使吾人知定盦为一代诗豪,殊非偶然。

定盦诗之好处,是形式上变化复杂,其一首中自四言变为五言,五言变为七言,而八言,而十余言,句法长短,都无一定,无论若干篇幅,皆可举重若轻,此事求诸古人如李白、长吉,有时亦不免缩手。盖定盦之诗,纯以古文之法行之,字字古雅,语语惊人。出入《庄》《骚》,超乎尘俗。

<center>能令公少年行</center>

序曰:龚子自祷蕲之所言也,虽弗能逐,酒酣歌之,可以怡魂而泽颜焉。

蹉跎虖公,公今言愁愁无终。公毋哀吟娅姹声沉空,酌我五石云母钟。我能令公颜丹鬓绿,而与年少争光风。听我歌此胜丝桐,貂毫署年年甫中,著书先成不朽功。名惊四海如云龙,攫挐不定光影同,征文考献陈礼容,饮酒结客横才锋,逃禅一意皈宗风。惜哉!幽情丽想销难空,拂衣行矣如奔虹!太湖西去青青峰,一楼初上一阁逢。玉箫金琯东山东,美人十五如花秾,湖波如镜能照容,山痕宛宛能助长眉丰,一索钿盒知心同,再索班管知才工。明珠玉煖春朦胧,吴歈楚词兼《国风》,深吟浅吟态不同,千篇背尽灯玲珑,有时言寻缥缈之孤踪,春山不妒春裙红,笛声叫起春波龙,湖波湖雨来空濛,桃花乱打兰舟篷,烟新月旧长相从,十年不见王与公,亦不见九州名流一刺通,其南邻北舍谁欤相过从,痴婆丈人石户农。嵚崎楚客,窈窕吴侬。敲门借书者钓翁,探碑学揭者溪僮。卖剑卖琴,斗瓦输铜。银针玉薤芝泥封,秦疏汉密齐梁工。佉经梵刻著录重,千番百轴光熊熊。奇许相错错许攻,应客有元鹤,惊人无白骢;相思相访溪凹与谷中。采茶采药三三两两逢,高谭俊辩皆沉雄,公等休矣吾力慵,天凉忽报芦花浓。七十二峰峰峰生丹枫,紫蟹熟矣胡麻饛。门前钓榜催词筩,余方左抽豪,右按谱,高吟角与宫,三声两声欋唱终,吹入浩浩芦花风,仰视一白云卷空,归来料理书灯红,茶烟欲散颊鬓浓,秋肌出钏凉珑鬆。梦不坠少年烦恼丛,东僧西僧一杵钟,披衣起展华严筒,噫嚱!少年万恨填心胸,消灾解难畴之功,吉羊解脱文殊童。著我五十三参中,莲邦纵使缘未通,它生且生兜率宫。

此诗在格律上,音节上,意义上,皆有新鲜之意味,一韵到底,尤为难得,观其一气呵成,毫无停滞,读之者几不知是文是诗,可谓化矣。或谓此种格调,古人有行,如卢仝、黄山谷亦精于此道。不知诗重性情,意须独创。而格调虽稍因袭,亦不妨也。

定盦自有定盦之特性,故可称为定盦独有之诗。且就诗论诗。亦不逊于汉魏乐府,真气淋漓,且时时有弦外之音,非深于此道者不能究也。定盦此种诗甚多,兹举其可读者如《奴史问答》、《西郊落花歌》、《辨仙行》、《桐君仙人招隐歌》,皆其代表作也。

定盦诗之第二优点,则为风格高绝。其高谷绝妙,如阮嗣宗,能达到古雅之地位。古雅二字,甚难解释,但吾人能感觉之。譬如三代之鼎彝、秦汉之印玺、魏晋南北朝之碑碣,虽拙劣异常,全无修饰,而吾人第觉其可爱,欣赏不已,以视世俗玩物,又有轩轾其间,吾人不自知是何心理,大概其具有某种优美之特点,古色古香,令人志远耳。此所谓古雅也。古人之文,在今日犹堪一读,职此之故,古无可存,何仿古之辈,代有其人也,然此特就文艺而言耳,不得为复古者所借口。定盦之诗,究不失为古雅,其仿古与否,吾不知之,但似此天才,必不屑以模仿见长者。但其好古之性,乃甚剧烈,落笔自然入古,事无可疑。兹举其诗一二首,以见其技:

春小兰气淳,湖空月华出。未可通微波,相将踏幽石。一亭复一亭,亭中乍曛黑。千春几辈来,何况婵媛客。离离梅绽蕊,皎皎鹤梳翮。鹤性忽然驯,梅枝未忍折,并坐恋湖光,双行避苏迹。低睐有谁窥,小语略闻息,须臾四无人,颜弱未工热。安知此须臾,非隶仙灵籍。侍儿各寻芳,自荐到扶掖。光景不少留,群山媚暝色。城闉催上灯,香舆竚烟陌。温温怀肯忘,暖暖昫靡及,只愁洞房中,余寒在鸳屟。(《纪游》)

破晓霜气清,明湖敛寒碧。三日不能来,不觉情瑟瑟。疏梅最淡冶,今朝似愁绝。寻常苔藓痕,步步生悱恻。寸寸蝴蝶枝,几枝扪手历。重重燕支蕾,几朵挂钗及。苑外一池冰,曾照低鬟立。仿佛衣裳香,犹自林端出。前度未吹箫,今朝好吹笛。思之不能言,扪心但手热。我闻色界天,意痴离言说。携手或相笑,此乐最为极。天法吾已受,神亲形可隔。持以语梅花,花颔略如石。归途又城闉,朱门敏还入。袖出三四华,敬报春消息。(《后游》)

读之自觉一种恬静之意味,此二诗纯以意境为主,而用字精审,声调自然,犹其余事,抒情之诗,此为上乘矣。朱竹垞《风怀》之什,徒逞辞藻,未可与之比肩也。

黄摩西尝谓明人之制艺传奇,清之试帖诗,皆空前之作。吾深韪其言。清代考试制度所用以为取士之具,八股文、赋之外,尚有试帖诗。试帖诗是何物,恐非吾辈民国纪元后诞生之青年所可习见,且吾恐并其形式尚多有未知者也。吾粤诗人宋芷湾(湘)有五言八韵题(即试帖诗)一首,诗云:

四十贤人座,何年又倍之。五言仍汉制,八韵溯唐诗。琢句和而节,谋篇耦匪奇。是名为试帖诗,此体重当时。家数长城在,吟情矮屋知。手叉规结构,官限审参差。应响风从律,成文色染丝,至今鸣盛者,雅奏汉彤墀。(《红杏山房诗集》)

则对于试帖诗颇能言其大概。文人学士,多下苦工,故擅长者竟大不乏人,如吴锡麟、彭元瑞者是其一例。定盦所谓一代功令开,一代人才起,盖利禄之利使然也。定盦早年驰骛于此,作有功令文二千篇,后因归安姚学使先生之言,乃付之一炬,其试帖诗谅必不少。今不存。今有一诗,乃同其体,乃儿女喁喁之言,而非朝廷穆穆之作。

世上光阴好,无如绣阁中。静原生智慧,愁亦破鸿濛。万绪含淳待,三生设想工。高情尘不滓,小别泪能红。玉苗心苗嫩,珠穿耳性聪。芳香笺艺谱,曲盝数窗棂。远树当山看,云行入抱空。枕停如愿月,扇避不情风。昼漏长千刻,宵缸梦几通。德容师窈窕,字体记玲珑。朱户春晖别,蓬门淑暑同。百年辛苦始,何用嫁英雄?(《世上光阴好》)

吾人至此,始知定盦真无施不可。一片冰心,照人肝胆。吾人试一曼声长哦,自觉口齿生香。他能将女子之心理,曲曲传出,而承认女子的处女时代为最快乐,预料其一嫁人即无异入于黑暗。子女嫁人生育之苦,及其遇人不淑之苦,彼所洞悉。但标梅之怨,及"老女不嫁,踏地呼天"之境况,则彼熟视不理。但定盦实独具婆心,最少亦不失为一尊重女性者。

犹忆定公二十七岁时,应浙江乡试中式。试帖诗为《赋得芦花风起夜潮来》,得来字五言八韵:

莽莽扁舟夜,芦花遍水隈,潮从双峡起,风剪半江来,镫影明如雪,诗情壮挟雷,秋生罗刹岸,人语子陵台,鸥梦三更觉,鲸波万仞开,先声红蓼浦,余怒白苹堆,铁笛冲烟去,青衫送客回,谁将奇句觅,丁卯忆雄才。

瑰丽为全场之冠云。

定盦之诗,拟求之于西洋则浪漫主义之文艺,拜伦之俦也。拟求之于中国,则性

灵派一流,导源风骚,追踪盛唐,在清人中颇堪独霸,而讲文学史者鲜有称之,则以耳为目,毫无真赏者耳。南施(闰章)、北宋(琬)、王渔洋、朱彝尊,虽僭称大家,读之徒闷人意。袁枚论诗云:"宁作名家,终身不入大家之国,勿作大家,转为人擤出名家之外。"可谓快言。

(三) 定盦文学所受之影响

"问渠那得清如许,为有源头活水来。"是以学贵本原,而天才贵修养。定盦先生诗之成功,非徒恃其天才。天才之为物,苟无学力以济之,环境以佐之,则几如未凿之蓝田璧,初无人知,则其为宝,尚有几何?历代初无生而为巨文豪,必有学力以济之,环境以铄之,然后可。定盦固学人,出入于九经七纬诸子百家与古人文学同时并进。公余手不释卷。其文则与庄子为近,其诗则直入李白之堂奥也,尝谓:"庄屈实二,不可以并,并之以为心,自白始。儒仙侠实三,不可以合,合之以为气,又自白始也。其斯以为白之真原也已。"(《最录李白集》)他又喜读陶诗。陶潜血性男儿,外似澹薄而内实激昂。观其《咏荆轲》一篇,尽露本来面目。但其涵养之功甚深,故人多不觉耳。定盦与之,颇有同情。《舟中读陶诗》有云:

> 陶潜诗喜说荆轲,想见停云发浩歌,吟到恩仇心事涌,江湖骨侠恐无多。
> 陶潜酷似卧龙豪,万古浔阳松菊高,莫信诗人竟平淡,二分《梁甫》一分《骚》。

又彼于吴梅村诗集,虽自知非文章之极,而自髫年好之,至弱冠益好之,自揆造述,绝不出此,而心常依依也。盖吴诗由其母口授,故尤缠绵于心,壮而独游,每一吟此,宛然幼少依膝下时,所感深矣,题其集云:"莫从文体问高庳,生就灯前儿女诗,一种春声忘不得,长安放学夜归时。"吴梅村诗,其少作大抵才华艳发,吐纳风流,有藻思绮合,清丽芊眠之致。及乎遭逢丧乱,阅历兴亡,激楚苍凉,风骨弥为道上,暮年萧瑟,论者以庾信方之。其中歌行一体,尤所擅长,格律出乎四杰,而情韵为深,叙述类乎香山,而风华为胜。韵协宫商,感均顽艳,一时尤称绝调。(《四库全书提要》)袁枚称"就使吴儿心木石,也应一读一缠绵",亦非虚美。吾人于清代诗家,亦未能忘情于梅村也。定盦《咏史》一首,酷似梅村,兹录之以资比较:

> 金粉东南十五州,万重恩怨属名流。牢盆狎客操全算,团扇才人踞上游。避席畏闻文字狱,著书都为稻粱谋。田横五百人安在?难道归来尽列侯!

此惜曾宾谷中丞之罢官也。忠州李芋仙言曾官盐政时,有孝廉某谒之,冀五百金,不得,某恚,授之以诗曰:"破格用人明主事,暮年行乐老臣心。"上句谓其谄和珅得进,下句谓其日事荒谬。言官以此诗上闻,曾遂得罪永废。本事确否,无从稽考,吾人姑且不论,第就此诗而论,固梅村之法乳也,世有真识,必以为然。集中有赠艺人俞秋圃诗,亦用娄东体与梅村王郎曲诗竞美。

犹有一事,不可不知,则定盦似曾受陆放翁之影响。此事初无明文,但其诗染有不少陆放翁之作风,为抉其隐,聊当佐证。其诗有袭放翁诗意者,如"促柱危弦太觉孤,琴边倦眼眺平芜。香兰自判前因误,生不当门也被锄",即陆放翁诗"此贫正坐清狂尔,莫向瞿昙问凤因"之意也。有步其迹者,如云:"从此青山共鹿车,断无只梦坠天涯;黄梅淡冶山攀靓,犹及双清好到家。"则末句与放翁诗"犹及清明好到家"只差只字耳。放翁绝句好插耦语,如:"野人喜我偶闲游,取酒匆匆劝少留,雨后携篮挑菜甲,门前换担卖梨头。"此诗末二句为耦矣。而定盦诗此类尤多,如:"似笑山人不到家,争将晚节尽情夸,三秋不賷夫容马,九月犹开育痲花。""客心今雨昵旧雨,江痕早潮收暮潮,新欢且问黄婆渡,影事休提白傅桥。"其他神似之处,犹未细举。由此可知彼二人之关系矣。

定盦之诗,除渊源于上述各家之外,似深被佛教文学之影响。盖其诗实含有若干佛教成分也。梁任公以为我国近代之纯文学——若小说,若歌曲,皆与佛典之翻译文学有密切之关系。吾亦以为然。盖佛教之能盛行吾国者,固由其教义顺应时势以发展,而借助文学之力亦居多,《法华》、《维摩》、《华严》诸经,皆世界最优美之文学书也,文质彬彬,于吾国固有文体外别树一帜。我国文艺界在魏晋之时,已深被其影响,唐宋以降,激流扬波,固未尝有一日之间断。关于中国历代佛教文学可以作成数十万言之书,今不必于此详论矣。定盦受佛学于彭绍升(1740—1796),晚受菩萨戒。"才人老去例逃禅。"定盦固筹之已熟。然彼自谓前生乃天台一老僧,今世宜具凤因。此僧生平一无所长,惟今日诵《法华经》而已。僧卒日即定盦生日,然定盦却聪慧绝伦,盖定能生慧,亦诵经之功也,定盦曾至其前圆寂之地,有诗数首,曾为王某书扇,集中,所未载也。其中有句云:"到此休论他世事,今生未必胜前生。"盖自慨其半世苦修,未能出生死流,仍沉沦于三界中也。此或定盦大言欺人,容未可知,然定盦固为晚清文儒之深入佛海者。定盦对于佛教贡献多端。彼以为佛法必不离乎语言文字。"或宗《华严经》,或宗《法严经》,或宗《涅槃经》。荆溪《赞天台》云:'依经帖释,理富义顺。'而晚唐以还,像法渐谢,则有斥经论用曹溪者,则有祖曹溪并失曹溪之解

行者,瘛降瘛滥,瘛诞瘛易,昧禅之行,冒禅之名,儒流文士,乐其简便,不识字髡徒,习其狂猾,语录繁兴,夥于小说。工者用廋,拙者用谣,下者杂俳优成之,异乎闻于文佛之所闻。狂夫召伶俐市儿,用现成言句,授之勿失腔节,三日,禅师其徧市矣。乃疾焉,又怀焉,乃写《法华》……"(《择录支那古德遗书序》)又重辑《六妙门》刻之,并与江沅及贝墉重刻《圆觉经略疏》。其对于佛学造诣之深浅,恕吾莫之能窥。但其环文渊义则深得于彼教也。"先生读书尽三藏,最喜维摩卷里多青词。"(《西郊落花歌》)既持《陀罗尼》已满四千九万卷,乃新定课程,日诵普贤普门普眼之文,有诗纪之云:

车中三观夕惕若。七藏灵文电熭若。忏摩重起耳提若。三普贯珠累累若。(《己亥杂诗》)

彼见佛书入震旦以后,校雠者希,乃为《龙藏考证》七卷;又以《妙法华经》为北凉宫中所乱。乃重定目次,分本迹二部,删七品。存廿一品,丁酉春勒成。"历劫如何报佛恩,尘尘文字以为门,遥知法会灵山在,八部天龙礼我言。"(《己亥杂诗》)又述天台家言为《三普销文记》七卷,又撰《龙树三桠记》。"龙树灵根派别三,家家柳栗不能担。我书唤作《三桠记》,六祖天台共一龛。"定盦晚年皈依于佛,情现乎词。夫我国佛教,自罗什以后,几为大乘派所独占,此人尽知之者矣。大乘首创,共推马鸣,然马鸣固一大文学家而兼主教者。凡读其佛本行赞者,皆知其文学之美。其后成立之大乘经典,靡不汲其流而扬其波,《华严涅槃》,金光四照。定盦有诗云:"道场醢醯雨天花,长水宗风在目前,一任拣机参活句,莫将文字换狂禅。"尤可窥定盦蕲向所在。总之,定盦之佛学,吾诚不测其浅深,致其诗之汪洋恣肆,渊乎其源,一谓非得自佛书不可也。今举其诗之佛化者以为例:

过百由旬烟水长,释迦老子怨津梁,声闻闭眼三千劫,悔慕人天大法王。
小别湖山刧外天,生还如证第三禅。台宗悟后无来去,人道苍茫十四年。
狂禅辟尽礼天台,掉臂琉璃屏上回,不是瓶笙花影夕,鸠摩枉译此经来。
难凭肉眼测天人,恐是优昙示现身,故遣相逢当五浊,不然谁信上仙沦。
吟罢江山气不灵,万千种话一灯青,忽然阁笔无言说,重礼天台七卷经。

<div style="text-align:right">(《己亥杂诗》)</div>

诗中新语如"由旬"、"大法王"、"天台"、"鸠摩"、"天人"、"优昙"、"五浊"、"万千种话"等皆佛门名词,顺手拈来,都成妙谛,信乎其真能读佛书者,其声色香味,迥非死守一部唐诗之浅夫所可几及。定盦一生之思想,受佛教之影响正多。他日专篇述之。

　　吾又知定盦为一大游历家,以观察自然,表现自己为天职。凡属作家,必要游历,以解放其生活,扩大其眼界,故太史公历览天下名山大川以奇其文。从未有闻死守书本,畦步不出家门,而能成为大文豪者。故智者皆以自然为书本,盖亦以游历为高等教育也。定盦幼即好游,大宙东南,马蹄踥踥,其诗成于船唇马首者满南北焉。诗人之事,多识于鸟兽草木之名,苟不外游,安得解此?奇气之士,必游历四方,遍察物情风土之异,纵观乎人士之林,文章之薮。《李白送蔡侯序》云:"吾观蔡侯奇人也,有四方之志,不然,何周游宇内太多耶?"则知游历家之多奇士也。游之有助于文思固无可疑者,黄仲则自嫌诗少幽燕气,故作冰天跃马行。龚定盦曰:

　　平原旷野无诗也,沮洳无诗也。碗确狭隘无诗也,适市者其声嚣,适鼠壤者其声嘶,适女闾者其声不诚。天下之山川,莫尊于辽东,辽倞中原,逶迤万余里,蛇行象奔,而稍稍泻之,乃卒恣意横溢,以达乎岭外大瀥际南斗,竖亥不可复步,气脉所届,怒若未毕,要之山川首尾,可言者则尽此矣。诗有肖是者乎哉?诗人之所产,有禀是者乎哉?"自珍又曰:"有之。诗必有原焉。《易》、《书》、《诗》、《春秋》之肃若沈若,周秦间数子之缜若峷若,而莽荡而嘈哢若,敛之惟恐其抵,揪之惟恐其隘,孕之惟恐其昌洋而敷腴,则夫辽之长白兴安大岭也有然。审是则诗人将毋拱手欲言,肃拜植立。拑乎其不敢议,慁乎其不敢笑言乎哉?于是乃放之乎三千年青史氏之言,放之乎八儒三墨兵刑星气五行,以及古人不欲明言,不忍卒言,而姑猖狂恢诡以言之之言,乃亦撱证之以并世见闻,当代故实,官牍地志,计簿客籍之言,合而以昌其诗,而诗之境乃极则如岭之表,海之浒,磅礴浩汹,以受天子之瑰丽,而泄天下之拗怒也亦有然。(《送徐铁孙序》)

　　信如其言,则地理与文艺之关系綦重哉!其言虽侈,我则信之,定盦过居庸关与蒙古人相挝戏,因而叹曰:"使余生赵宋世,自尚不得睹燕赵,安得与反氄者相挝戏于万山间乎?生我于圣清中外一家之世,岂不傲古人哉!"(《说居庸关》)定盦以此傲古人,吾亦以此羡定盦也。要之,其诗文之博大奇丽,变幻莫测者,除得力于书本,为吾人所已知者;至于戎马关山,潜移默化,实振作其诗魂不少,山岭泽畔,柳下檐前,固

诗人行吟之所,而青天碧海,巨浪长风,尤易动人慷慨悲歌也。定盦尝有诗云:

> 亲朋岁月各萧闲,情话缠绵礼数删,洗尽东南尘土否? 一秋十日九湖山。
> 剩水残山意度深,平生几緉屐难寻;栽花郑重看花约,此是刘郎迟暮心。

<div align="right">(《己亥杂诗》)</div>

他与山水结缘,初非一日事,东涂西抹,以大块为文章,即以自然界为诗料,处处有新环境,新意象,故能多所创作,又非纯在书本上下工夫之结果可比也。

再定盦之诗,微有金石之气息,醃馤丽硕,又往往瘳然。其四言在易谣与诗之间;三言至七句,在谣与谚之间,体裁尤芳异,则饱受汉器文字之影响也。书之以备一说。

定盦之诗不多,盖不欲以诗名家,且欲废诗,其学多端,又不能专力于此也。自云:

> 余自庚辰之秋戒为诗,于发语言,简思虑之指,言之详,然不能坚也。辛巳夏,决藩柂为之。至丁亥十月,又得诗二百九十篇,自周以迄近代之体皆用之,自杂三四言,至杂八九言皆用之,不自割弃,而又诠次之,录百二十八篇,为《破戒草》一卷,又依乙亥庚辰两例,存余集凡五十七篇,亦一卷。大凡录诗百八十四篇,删勿录者尚百五篇。录诗则以《扫彻公塔诗》终。乃矢之曰:"余以年编诗,阅岁名十有八,自今以始。无诗之年,请更倍之。惟守戒之故。使我寿考,汝如勿悛,勿自损也。俾无能寿考于其身。至于没世,汝亦不以诗闻,有如彻公。"

诗编年始嘉庆丙寅,终道光勒成二十七卷。今所传定盦诗,实视其生前手定之本为少。即今亦无划一定本也。定盦自称诗以少作为佳。其诗有云:"文侯端冕听高歌,少作精严故不磨,诗渐凡庸人可想,侧身天地我蹉跎。"定盦少作,才气发皇,因少年肯用心思,哀乐过人,纯以性灵,此为高也。又其诗集绝少应酬之作,即有亦皆存诚意而无客气者,琅然可诵也,

(四) 结论

或谓前人之称定盦者多喜其文,而子乃津津乐道其诗,岂非有意立异,自矜真识者耶? 余虽无似,亦不敢有是念。我亦知其在文学上之地位,文为第一,诗为第

二,词又次之。其文知者多,而论者亦不一,诗则嗜之者多,而论之者则绝无仅有耳,故吾先论其诗,次及其文词。三者皆为吾之爱物,当不致有歧视也。定盦生平不蓄门弟子,无人为之呐喊,世俗往往以其诗之难通,亦不之好,任意雌黄,所在多有。梁任公为一代通人,其《清代学术概论》,称:"嘉道间龚自珍、王昙、舒位号称新体,则粗犷浅薄……直至末叶,始有金和、黄遵宪、康有为元气淋漓,卓然大家。"真是离奇呓语。定盦诗形式璀璨,吐嘱瑰丽,声情沉烈,悱恻遒上,如万玉哀鸣,谁不知之?而谓其"粗犷浅薄"殊不可解。吾恐其误认奇气为粗犷,古雅为浅薄耳。且定盦之诗,不知谁称之为新体,恐亦梁氏之私言耳。

黄遵宪之诗则出于定盦者最少,亦私淑于定盦。其《人境庐诗草》,行世已久,亦梁任公为之编定者。此书数年前吾曾一度读之,今案上无其诗,不能细细比较矣,今余信记忆力所及随意录其一二,非敢必有功也,愿以伸平日之见。定盦诗《杂感》十五首,遵宪诗集亦有之,皆勇于解放,气韵举相似也。但其迹犹未显然,致其绝句,多相似者。遵宪《不忍池杂诗》,余夙爱诵之。有一首云:"万绿沉沉嘒一蝉,微茫水气化湖烟,无端吹坠丰湖梦,不到丰湖已十年。"此与定盦诗之"万绿无人嘒一蝉,三层阁子俯秋烟,安排写集三千卷,料理看山五十年"宛如同出一手。遵宪之学定盦,诚不可讳之事,而任公竟称以大家,而对于前辈之定盦,诋之不遗余力,可谓不知定盦,并不知遵宪矣。清末诗人受定盦影响者多,固不只遵宪一人,即近时易实甫、苏曼殊、柳亚子、叶楚伧、杨杏佛诸君,亦皆私淑之。总之,嘉道间之诗人,龚定盦实为第一,但不足为浅见寡闻者道也。

吾于文艺但为客贯(Amateur),好读诗而不恒作。定盦之诗,吾读之数年矣。工余之暇,曼声长吟,又似"偷得浮生半日闲"者。定盦往矣,而其诗固长存于天壤间也。后人诵诗而不诵定盦诗者,不读《离骚》,又焉得称为名士?我虽化身,横尽虚空,竖尽来劫,作其沙尘,一一沙中有一一舌,一一舌中出一一音,而以赞定盦不能尽也。诗界无尽!定盦之文学价值无尽!我愿亦无尽!

"臣将请帝之息壤,惭愧飘零未有期,万一飘零文字海,他生重定定盦诗。"

五 龚定盦之史地学

（一） 发端

余十余岁时即知有龚定盦先生之名,盖尝有父执某君赐以《龚定盦全集》一部,要余浏览,彼本为清末维新派之一,而当时维新派中人颇多酷好龚氏者也。余得而读之,则见其文章傀杰,卓尔不群,奇气凌纸怪发,不可逼视,遂好之不少衰,朝取一编通其意,暮取一篇玩其辞。然第赏其辞华,致其他所蕴之学术,则茫乎其未有见也。近数年读书稍多,自问进步之迟滞如蜗牛之上壁,然心胸眼界与前者迥不相侔,则复取其文,细心尽读,乃知定盦先生于文章之外复有莫大之志业在。久欲著为专文,以伸所见,但以我治学之杂,任事之忙,在短促时间中,或未有完成之希望,则先遴其素所擅长之史地学而讨论之,稍布其服膺之志。定盦之史地学材料实并不多,研究之间,颇觉困手,今为此文,自知躁进,其纰缪荒疏之处,大雅幸赐正焉。

龚定盦之为人,毁誉参半。誉之则谓其才气无双,自成一子;而毁之者则谓其文多伪体,人是狂生,"刻深峭厉,既关性情,荡检踰闲,亦伤名教"(朱一新《无邪堂问答》)。张之洞《哀六朝诗》亦视为怪人,毁之不遗余力。大抵毁之者守旧派居多,盖彼等文章学术莫不主平正一途,新思想往往为所排斥,而视为诡险者也。世之誉定盦者多称其文学,而于其得力最深之史地学则罕有说之。胡甘伯尝以汪容甫、魏默深、龚定盦为国朝古文三大家,谓汪文内闳肆而外谨严,龚文内谨严而外闳肆,魏文亦闳肆亦谨严。严子高谓汪文似不及龚,汪仅能及于汉,龚则已造于秦。康有为亦称龚定盦散文为清朝第一(康有为《广艺舟双楫》)。皆盛称其文者也。即清代末叶维新时代之南社诸君,皆具有龚癖,鼓吹不遗余力,亦多甄赏其诗古文辞,而定公所不屑措意者。梁任公少时亦深被其影响,自谓"初读《定盦文集》,若受电焉"。然其为《清代学术概论》及《清代学者成绩之总结算》二书,则并无一语及定盦之史地学也。

尝考定公史地学式微之故,则其史地之学终为词华所掩,不以史地学家称,虽壮年曾参国史馆席,而卑官潦倒,未暇一展其才,而当时学者对于史地学观念颇为狭窄,只知研究史地历有长久时间者为史地学家:如邵二云、钱大昕、章实斋、徐星

伯、张石洲、何愿船、李文田、洪文卿、魏默深等诸公之有大著遗世者,而不知一身擅长政治经济,窥千古之成败,振一代之疲癃,读史而得史学之精意,不以考证见长之龚定盦实为当代未易之史才也。近数十年来,士大夫诵史鉴,考掌故,慷慨论天下事,其风气实定公开之。迹其平生著作之取材亦得力于史籍为多:"言天人性命之奥旨则取法于《易》;帝王政事之大,则取法于《书》;美恶劝惩之义,是非褒贬之条,则取法于《诗》与《春秋》;验家国之兴亡,知人事之臧否,则必征诸三传,考典章之明备,审制度之精详,则必征诸三礼,以及遗闻佚事,故书雅训则又采于周秦传记之书。"(曹籀《定盦文集题辞》)促进近世史学应用之发达,定公亦有一臂之力,因治史而牵连及于诸般社会科学,不为书册所囿,斯所以为通人欤。吾人不言定盦则已,言之,则其史地学必不能阙然不述也

(二) 产生龚定盦史地学之原因

欲作史地学之评述,则必以史地学家之态度言之,庶能不失正鹄。龚定盦之史地学本非从天上掉下来,学而知之,遂有解释其经过之必要,我国历来学人,自号开明者,无不涉猎史部,盖不如是,则成为半个学者矣。(刘献庭先生说)定公幼承家学:其先祖匏伯好史,批校《汉书》,家藏凡六七通,又有手抄本,其父闇斋亦尝官礼部,入国史馆,盖亦长于史学者,及定公之身,年十二受小学于外王父金坛段玉裁,年二十八又从武进刘申受受《公羊春秋》。交游中则有地理学专家徐星伯,纪传学家江藩,而又与魏默深齐名,其史地学自有渊源,而在一个殊时代所形成者。彼常以太史公自期,亦深信其史地学之足恃。今先言产生其史地学之背景。

1. 胚胎于朴实之学风

清代学风甚盛,经学之外,史学为重,而地理之学亦因史学之援引而特显。学士大夫苟非深知史地学者亦难入于通人之列。陈卧子谓"士不读三通,是为不通",盖三通亦史籍也。学人如戴震、汪中,不可谓不著,而并以不专精于史学,而受章实斋之姗笑矣。文人如厉樊榭、袁枚之辈,亦对于史学特饶兴趣,而皆有史学之著作,盖史地学本为人类知识之总汇,苟不以文人自囿,不如是将不可也。

清代朴学之风,实事求是,不尚苟同,实创自清初诸大儒,而主张读史救国,则自昆山顾亭林倡之也。亭林痛明社之屋由于学术之空疏,故其平生为学,务求笃实,讲求经世之务,考究制度得失,民生利病,与前史旁推互证。尝谓:"引古筹今,亦吾儒经世之学。"(《本集·与人书八》)其主张读史亦最力,引为大戒:"世人之能读全史而罕矣,宋宣和与金结盟,徒以不考营、平滦二州之旧;至于争地构兵,以此三州之故,

而亡其天下,岂非后代之龟鉴哉。"(《本集·营平二州史事序》)其言之痛切如此。故其游历所至,以骡马载书自随,凡西北阨塞,东南海隅,必呼老兵退卒询其曲折,与平日所闻不合,即发书检勘。其为文非关于国计民生者不苟作,后人读其《天下郡国利病书》,可知其治学之态度矣。其书自序云:"崇祯己卯,秋围被摈,退而读书,感四国之多虞,耻经生之寡术。于是历览二十一史及天下郡国志书,一代名公集文,间及章奏文册之类,有得即录,共成四十余帙。一为舆地之记,一为利害之书。"全祖望谓其书"务质之今日所可行,而不为泥古之空言",实为我国实用地理之首创。无锡顾祖禹谓"以史为主,以志佐之。形势为主,以理通之。河渠沟洫,足备式遏,关隘尤重,则增入之。朝贡四夷诸蛮,严别内外,风土嗜好则详载之。山川设险,所以守国,游观诗赋,何与入事,则汰去之"(《读史方舆纪要》彭祖望序)。魏禧称其言山川险易古今用兵战守攻取之宜,兴亡成败得失之迹所可见,而景物游览之胜不录焉,实吻合于政治及军事地理之原则,以专门名词言之,最小亦可称为历史的地理(Historical Geography)也,大兴刘献庭平生启遍历九州,览其山川形势,访其遗佚,交其豪杰,以质证所学,此种求真之精神,实为清儒所独有,后人推以治学,不患无成。龚定盦尝深被其影响,观其出入蒙古一带,研究其风土习俗、方言,其关于此类之书,皆有资于实验,并非徒托空言。尝有诗云:"俭腹高议我用忧,肯肩朴学胜封侯。"此其态度。一本顾、刘诸先生也。

2.渊源于时人对于史地学之注重

史地之学包括人类知识之全,而又互相经纬,非常密切。诚欲辨其领域,颇非易事,盖二者有辅车相依、唇齿相及之势,故清儒无不两者兼治,微有轩轾而已。清代言地理者有顾景范、顾亭林、阎百诗、胡朏明、黄子鸿、赵东潜、钱竹汀、全谢山诸家,然大半兼史学家也。盖我国地学,附庸经史,为世所重,亦已久矣。齐召南(次风)尤精西北地理。似有神悟,袁枚《小仓山房集》中有《礼部侍郎齐公墓志铭》,言"次风先生搜览闳博,记性过人。新开伊犁诸臣,奉使者辄先诣齐侍郎家问路。公与一册,某堠某驿,应宿何所,所需若干粮,数万里外,若掌上螺纹,豪忽无讹。或问:'曾出塞乎?'曰:'未也。''然则何由知之?'曰:'不过《汉书·地理志》熟耳'。问之读《汉书》者卒亦不解。"故凡勤边事者靡不治史,亦靡不留意舆地。陈沣序李恢垣《汉西域图考》云:"………虽然,李君著书之意,岂欲以是为奇哉。两汉《西域传》所载,最远者大秦、安息。今则大秦之外,西北海滨之人,已夺据天竺,距云南仅千余里,自中国罢兵,议款,增立互市,游行天下,而馆于京师,安息之外,西南海滨之人,入中国千余年,生育蕃多,散处诸行省。近且扰乱关陇,用兵未休。呜呼! 其为中国患如此,而

中国之人，茫然不知其所自来。可不大哀乎。古人之书大都有忧患而作也。今之为患，千古所无之患，李君之书，遂为今日所不可无之书，岂徒以其奇而已哉！"（《东塾集》）龚定盦治史地之学，而偏重于西北，疑亦由此志也。

3.激发于清季之外侮

胜清自道、咸以降，外交失败，国难日亟，割地偿款，接踵而至，有志之士，戚焉忧之。俄国与我，壤地毗连，西自新疆帕米尔高原，东迄黑龙江，延袤万里，犬牙相错，勘界立约之事，几无岁无之。俄人变诈百端，以顺治时扰黑龙江，踞雅克萨、尼布潮二城而有之，凡三十年，后平定。然以后国有内争，则复如封豕长蛇，荐食上国，得寸进尺，欲海难填，交涉之困难，更倍于其他列强，而我国使臣，多不谙边务，经界不明，糊涂行事，每次交涉，吃亏尤多，满蒙新疆各边境，岌岌可危。而英国复欲染指，蠢蠢欲动。当时士大夫目击世变，既愤外人之侵侮，又痛政府之无能，则竞奔于实用科学之途，高谈经济，自诩通才。汪家禧云："今时最宜亟讲者经济掌故之学。经济有补实用，掌故有资文献，无经济之才，则书尽空言；则掌故之才，则后将何述。高冠褒衣，临阵诵经，操术则是，而致用则非也。"（《经世文编·与陈拱雅书》）故当世之学者，其研究史学，则渐知注重政治经济方面，引古证今，大论天下之事。而研究地理者，则渐知形势之重要，旁及水利，勤求边事，借挽时艰，毅然以振国威、安边境为己任矣。魏默深之著《海国图志》、《圣武记》。徐星伯之著《新疆识略》，张石州之著《蒙古游牧记》，何愿船著《朔方备乘》，皆一时有心人也。定盦奇才挺出，不可一世，平身用力于西北史地最深，自负亦不凡，盖欲藉乎以措国家于磐石之安也，尚有一佚事足为谈佐者："定公己丑四月二十八日应廷试，交卷最早，出场，人询之。定公举大略以对。友庆曰：'君定大魁天下。'定公以鼻嗤曰：'看伊家国运如何？'盖文内皆系实对于西北屯政綦详也。"（魏季子《羽山珍民逸事》）吾以为定公研究史地之动力实社会环境所促成者，不然，使其生于康熙期间，必为考据事业所缚束，最少亦不免成为一个稍有目光之政客而已。欲其对于史地学有所贡献，不亦难乎？定盦史地学之优劣，容于下章述之。

（三）　龚定盦之史学

近人朱希祖先生之言曰："结绳为记事之发端，亦为历史之权舆。"（《中国史学之起源》）然此特就时间言之，由空间而论，则史之存在，固无所谓终始，即远及洪荒，未有人迹，虽无史之名，未尝无史之实；禽兽草木，山川丘泽，史之实也；憔悴生灭，荣枯变化，史之情也。吾人固知所谓史学，非人类活动所专有，如地质有史，生物亦有史，

史不能为人类所专有，但人类能造史，故史学范围，以人类活动为限耳。天地之开辟，不知其距今若干年，当时尚无人类，遑论传闻，即地质学家亦不敢妄有确定，譬如鬼魅妖孀，妄言妄听而已，近日考古学日精。生人之始，地质学家言约在新生代，距今自五十万年至百万年。其分布形貌生活，今尚无可考知。进化学者之言曰，凡人类同立于大地上，则不能无优劣之分，其中拙弱不适于环境者卒受天演淘汰；而优秀之人类能适应环境乃能生存。虽穴居野处，与兽同群，然必其心灵高出于其他一切之动物，惟心灵渐进，见识日开，必不安于野蛮，始渐有改进生活之期望，因此而有所需于记忆力，则发明种种方法以辅之。结绳记事，是其一法。后感其不足于用，有智者出，发明书契以广之，而书契之史因之而起。介乎结绳与文字之阶级者厥为图画，记事者必托于绳，其不便可知。倘无绳或未及携之，则穷于术，进而为图画，则随在可以表其符号，以便于记忆，或画于地，或画于石，一身之外，不假他求。既无提携积压之劳，而有行所无事之便。举结绳诸缺点一扫而空。上述三者，以书契为最便，其他二者功用远不及之，太古以来，能代文字之功用有三：始则结绳，继而图画，终而书契，史家往往以前后二者对举，图画之效用，遂为文字所掩，不能显著，征诸我国，则有然也。《易》称上古结绳以治，后世易之以书契，书契作而史官与，创作文字，大功告成，而后有史，故太古之文字，靡不以记事为归。古史所纪，大都人类生活之事实，归纳言之，史之起源，直接由于文字之发生，而间接由于生活之需要，盖需要为创造之母也。

　　应用文字以作史固矣，然在上古时代能载笔以作史者，舍贵族阶级之缙绅先生殆无其人，盖封建社会，平民贵族之界限綦严，平民生活困难，知识低下，当然无术著史，而贵族则养尊处优，而有暇从事文化工作，故史学开始萌芽。在昔专制时代，文化事业皆为君主所包办，故作史者则有史，史者乃百官之一职。盖史之建官，其来尚矣。昔轩辕氏受命，仓颉、沮诵，实居其职。（见《说文》序，《后汉·献章纪》注引《风俗通》及《晋书·卫恒传》）至于三代，其数渐繁。（案《礼记·内则篇》：五帝三王皆有史）案《周官·礼记》有太史、小史、内史、外史、左史、右史之名。太史掌国之六典，小史掌邦国之志。内史掌王命，外史掌书使于四方，左史记言，右史记动。《曲礼》曰："史载笔。大事书之于策，小事简牍而已。"《大戴礼》曰："太子既冠成人，免于保传，则有书过之史。"《韩诗外传》云："据法守职。而不敢为非者，太史令也。"斯则史官之作，肇自黄帝，备于周室。而周代史官之位置则高至不可思议。帝王之待史官几等于师傅。《书·酒诰》："矧太史友。"既称太史内史为友，则君主之待史官，其礼遇之隆，可以想见。又岂徒礼遇而已，即以官职论，立政记周公之言，太史与司寇并列；

而顾命又冠太史于太保太宗之上,则史之官阶,其占政治上重要之位置,从可见矣。龚定盦云:

> 周之世,官大者也。史之外,无有语言焉;史之外,无有文字焉;史之外,无有人伦品目焉。史存而周存,史亡而周亡。殷纣时,其史尹挚抱籍以归于周。周之初,始为是官者,佚是也。周公、召公、太公,既劳周室,改质家跻于文家,置太史。史于百官,莫不有联事,三宅之事,佚贰之,谓之四圣。盖微夫上圣叡美,其孰任治是官也。(《古史钩沉论·尊史》)

观上所述,史官之身份可谓无以尚之,以史而系国之存亡,言之似为夸大,但按之事实,亦理所当然。盖古代史官,学识丰富,执掌繁难,管理文书,记载事迹之外,尚有兼祭祀、卜筮、医术、天文等务,所以然者,古代人智幼稚,分业之事,极其粗疏,遇有长于学术者,辄谓其于学无所不包,而一以任之,而史亦娴习之,居然为一国学术之中心,备受社会人士之信仰,故能左右国事。而况秘密文书,为其所掌,一旦出奔,为敌利用,其害又何可胜道哉!尝谓汉高祖(刘邦)之得天下,萧何之预收秦代图籍之功,殆居其半也。"国而无史,是谓废国,人而无史,是谓瘘人。"(陈介石《独史》)非虚言也。

1.六经皆史论

浙东史学家章实斋大声疾呼"六经皆史"之口号,为千古史学,辟其蓁芜,其实此种主张,乃发起于王阳明。其《传习录》有云:

> 以事言谓之史,以道言谓之经,事即道,道即事,《春秋》亦经,五经亦史。《易》是庖牺氏之史,《书》是尧舜以下之史,《礼》、《乐》是三代之史。

刘道原亦云:

> 历代史出于《春秋》,刘歆《七略》,王俭《七志》,皆以《史》《汉》附《春秋》而已。阮孝绪《七录》才将经史分类,不知古有史而无经,《尚书》、《春秋》皆史也;《诗》、《易》者,先王所传之言;《礼》者先王所立之法,皆史也。故汉人引《论语》、《孝经》皆称传不称经也。六经之名,始于庄子,《经解》之名,始于戴圣;考六经,并无以经字作书名解者。

袁枚亦云：

> 古有史而无经，《尚书》、《春秋》今之经，昔之史也；《诗》、《易》者，先王所存之法，其策皆史官掌之。（《史学例义序》）

以上所引，对于六经皆史之谊，自可明瞭，然有比以上诸说为透辟而足为上说张目者则龚定盦为第一人矣。

> 是故儒者言六经，经之名，周之东有之。夫六经者，周史之宗子也。《易》也者，卜筮之史也；《书》也者，记言之史也；《春秋》也者，记动之书也；《风》也者，史所采于民，而编之竹帛，付之司乐者也，《雅》、《颂》也者，史所采于士大夫也；《礼》也者，一代之律令，史职藏之故府，而时以诏王者也。小学也者，外史达之四方，瞽史谕之宾客之所为也，今夫宗伯虽掌礼，礼不可以口舌存，儒者得之史，非得之宗伯。乐虽司乐掌之，乐不可以口耳存，儒者得之史，非得之司乐。故曰五经者，周史之大宗也。（《古史钩沉论二》）

"五经皆周史之大宗"一语，实无异于"六经皆史"之语，而二氏之威权，迄未有人反对之。盖史虽官名，而持书记事，必于竹帛，引申之，记录于简册者，亦得为史，史遂流为故事记载之总称，而一切典籍，皆名为史，有是书即有是学，故谓凡百学术，皆出于史，亦无不可。龚定盦又云：

> 孔子殁七十子不见用，衰世著书之徒，蠡出泉流，汉氏校录最为诸子，诸子也者，周史之小宗也。故夫道家者流，言留辛甲、老聃。墨家者流，言留尹佚。辛甲、尹佚官皆史，聃实为柱下史。若道家，若农家，若杂家，若阴阳，若兵，若术数，若方技，其言皆言称神农、黄帝。神农、皇帝之书，又周史所职藏，所谓三皇五帝之书者也。老于祸福，黩于成败，絜万事之盈虚，窥至人之无竞，名曰任照之史，宜为道家祖。综于天时，明于大政，改夏时之等，以定民天，名曰任天之史，宜为农家祖。左执绳墨，右执规矩，笃信谦守，以待弹射，不使王枋弛，不使诸侯骄上，名曰任约剂之史，宜法家祖。博观群言，既迹其所终始，又迹其所出入，不蒙一物之讥，不受诸侯蹈觝，使王政不清，庶物奸生，名曰任名之史，宜为名家祖。胪引群术，爱古聚道，谦让不敢删定，整

齐以待能者,名曰任文之史,宜为杂家祖。窥于道之大原,讥于吉凶之端,王事之贵因,一呼一吸,因事纳谏,比物假事,不辞矫诬之刑,史之任讳恶者,于材最为下也,宜为阴阳家祖。近文章,眇语言,割荣以任简,养怒以积辨,名曰任喻之史,宜为纵横家祖。抱大禹之训,矫周文之偏,守而不战,俭而不夺人,名曰任本之史,宜为墨家祖。五庙以观怪,地天以观通,六合之际,无所不储,谓之任教之史,宜为小说家祖。刘向云:"道家及术数家出于史,不云余家出于史,此知五纬,二十八宿异度,而不知其皆系于天也;知江河异味,而不知皆丽于地也。故曰诸子也者,周史之支孽小宗也。"(《古史钩沉论二》)

三代以上,无文章之土,而有群史之官,群史之官之职,以文字刻之宗彝,太氏为有土之孝孙,使祝敔告孝慈之言,文章亦莫大乎是,是又宜为文章家祖。(《商周彝器文录叙》)

读者观此,得勿讶史流之大,而史权之重乎?虽然,自周而上,史学家之范围之广阔,威权之浩大,实无愧上述诸言,定盦引申之言犹未已也:

自周而上,一代之治,即一代之学也。一代之学,皆一代王者开之也。有天下,更正朔,与天下相见,谓之王;佐王者谓之宰;天下不可以口耳喻也,载之文字谓之法,即谓之书,谓之礼,其事谓之史职。以其法载之文字而宣之士民者谓之太史。谓之卿大夫。(《乙丙之际著议第六》)

是则史自周而上,非特为一代之学,且为一代之治。福礼门(Mr. Freeman)谓"历史是过去的政事,政事是现在的历史",我则谓"文字者历史之耳目,历史者国家之组织"也。国于大地,必有与立,与立者何,惟史而已。昔有讥人之数典忘其祖者,而预测其国之必亡,盖本国民族之历史,尚不自知,则要望其有爱国之念。故强国之灭弱国也,必消灭其历史,消灭其历史,不啻沉埋其国性,使其与之同化而不自觉。强秦之并吞六国也,即罢各国之文字不与秦文合者,而用秦之国书焉,所谓书同文者,即毁灭他国之史,而发扬本国之史,使其与之同化。龚定盦又慨乎言之:

夏之亡也,孔子曰:"文献杞不足征。"伤夏史之亡也,殷之亡也,孔子曰:'文献宋不足征。'伤殷史之亡也。周之东也,孔子曰:"天子失官。"伤周之史亡也。灭人之国,必先去其史,隳人之枋,败人之纲纪,必先去其史。绝人之材,湮塞人之教,必先

去其史，夷人之祖宗，必先去其史。（《古史钩沉论·尊史》）

曾巩以谓唐虞三代之盛，载笔而纪，亦皆圣人之徒，甚矣其盛也！周之东迁，官失其守，实史学界空前绝大之变迁，研究中国史学史者焉能置而不道，而龚定盦更平心静气，精虑覃思以考其沿革也。其书有云：

周之东，其史官大罪四，小罪四，其大功三，小功三。帝魁以前，书莫备焉，郑之君知之，楚之左史知之，周史不能存之，故传者不雅驯，而雅驯者不传，谓之大罪一。正考父得商之名颂十二于周，百年之间亡其七，太师之其声弦焉，太史又亡其简编焉，谓之大罪二。周之雅颂，义逸而荒，人逸而名亡，瞽所献，燕享所歌，大氏断章，作者之初指不在，瞽儒序诗以断章为初指，以讽谏为本义，以歌者为作者，史不能宣而明，谓之大罪三。有黄帝历，有颛顼历，有夏历，有商历，有周历，有鲁历，有列国历，七者周天子不能同，列国赴告，各步其功，告朔怠，终乃乱而弗从。周享国久，八百余祀，历敝不改，是以失礼，是失官之大者，谓之大罪四。古之王者存三统，国有大疑，匪一祖是师，于夏于商，是参是谋。今《连山归藏》亡矣，三《易》弗具，孔子卒得《坤乾》于宋，亦弗得于周，史之小罪一。列国小学不明，声音混茫，各操其方，微孔子之雅言，古均其亡乎，史之小罪二。夫史籀作大篆，非废仓颉也。周史不肯存古文，文少而字乃多矣，象形指事，十存三四，形声相孳，千万并起。古今困之。孔壁既彰，蝌斗煌煌，匪籀而仓，盖宪章者文武，而匪宪章宣王，史之小罪三。列国展禽观射父之徒，能言先王命祀，而周史儋，乃附苌弘为神怪之言，不能修明，巫觋祝宗，不能共鬼神，燕昭秦皇，淫祀渐兴，儋弘阶之，妖孽是征，史之小罪四。帝魁以降，百篇权舆，孔子削之，十倍是储，虽颇间不具，资粮有余，史之大功一。孔子与左丘明乘以如周，获百二十国之书，夫而后《春秋》作也，史之大功二。冠昏之杀，丧祭之等，士大夫之曲仪，咸以为数。夫舍数而言义，吾未之信也。故十七篇之完，亦危而完者也，史之大功三。周之时，有推步之方，有占譣之学，其步疏，其占密，天官有书，先臣是传，唐都甘公，爰及谈迁，是迹是宣，史之小功一。史秩下大夫，商高大夫，官必史也，自高以来，畴人守之，九章九数，幸而完，史之小功二。吾懯彼奠世系者，能奠能守，有历谱牒，有世本，竹帛咸旧，是故仲尼之徒，亦著帝系姓，后千余岁，江介之都，夸族之甚，史之小功三。夫功罪之际，存亡之会也，绝续之交也。天生孔子，不后周，不先周也，存亡绝续，俾枢纽也。史有其官而亡其人，有其籍而亡其统，史统替夷，孔统修也，史无孔，虽美何待，孔无史虽圣曷庸。由斯以谭，罪大亦可拚，功大亦可蒙也。

孟子之论圣人谓："自周公五百岁而有孔子。"则以孔子继周,而孔子亦从周为安身立命之所矣。孔子之史学得之于周。孔子上承尧典,下因《鲁史》,修《春秋》。龚定盦云:

> 昔者仲尼大圣,与左丘明、南宫敬叔,观宝书于周,先是正考叔得名颂于周,老聃主周藏室,仲尼问礼名颂也,宝书也,礼也,其授受不可以尽知,要知古人之人所以宠灵史氏,镇抚王室,以增天府之重,则可知也。(《太史公书·副在京师说》)

由此可知史官常挟皇室自重,而皇室亦叨其光。及周之末,史官在政治上之势力,次第失坠。即名史官如老聃者流,相继阶隐,昔日赫赫之势力,已无复存,至其失坠之原,犹有可述。一由于有力者之摧残:盖昔日之史,有类无冠皇帝,拥有文字上赏罚之权,专制霸王,久为侧目,晋之董狐,齐之太史,皆赏以直笔触当道之忌,而在齐史,被杀者且有二人焉,史代之书,类多摧灭,孟子所谓"诸侯恶其害己也,而皆去其籍",可为有力者摧残史官之铁证。则史官在政治上之地位,安得不江流日下也。二由于史官之退化:凡为史者,皆世其业,若他阶级之人,不得与其选焉。《史记·太史公自序》谓司马氏世典周史:则周之史官,由于世袭,从可想矣,然世袭实难得传统之良好人才,盖学问一门,父有不得任意于其子也。故其弊往往拘墟而不知时变。孔子言文胜质则史,其拘于虚文,而不知精义,可以见之。孔子既知史之腐败,乃思改造之,乃窃取其意而修《春秋》,打破史之特殊阶级,而以学问著作之权,公诸天下,以儒者身,续周之绪。殁后而继志述事之无人,故史学遂凌夷至汉也。然史学式微之故,言之甚鲜其人,言之中肯者尤难其人,梦梦我思之,我惟推龚定盦矣。其言云:

> 孔虽殁,七十子虽不见用,王者之迹虽息,周历不为不多,数不为不踦,府藏不为不富,沉敏辨异之士,不为不生,绪言绪行之迹,不为不竦。庄周隐于楚,墨翟傲于宋,孟轲端于梁齐,公孙龙哗于齐赵之间,荀况废于道路,屈原淫于波涛,可谓有人矣。然而圣智不同材,典型不同国,择言不同师,择行不同志,择名不同急,择悲不同感,天各材,材各志,志各器,器各情,情各名,名各祖。夫周,自我史佚、辛甲、史籀、史聃、史伯而后,无闻人焉;鲁自史克,史丘明而后,无闻人焉,此失其材也。七十子之徒,不之周而之列国,此失其志也。不以孔子之所凭借者凭借,此失其器也。三尺童子,瞀儒小生,称为儒者流则憙,称为群流则愠,此失其情也。号为治经则道尊,号

为学史则道诎,此失其名也。知孔子之圣,而不知周公史佚之圣,此失其祖也。(《古史钩沉论·尊史》)

总括上文而言,吾人所得而知者数事,即史之起源,史之界说,及史官之沿革是也,然于史之应有条件,及其地位之确定,犹未陈说尽致,则必为《尊史》一篇以畅论之。兹录其文而附以评判焉。

史之尊,非其职语言,司谤誉之谓,尊其心也。心何如而尊? 善入。何者善入? 天下山川形势,人心风气,士所宜,姓所贵,皆知之。国之祖宗之令,下逮吏胥之所守,皆知之。其于言礼,言兵,言狱,言政,言掌故,言文礼,言人贤否,如其言家事,可谓入矣。又如何而尊? 善出。何者善出? 天下山川形势,人心风气,士所宜,姓所贵,国之祖宗之令,下逮吏胥之所守,皆有聊事焉。皆非所专官,其于言礼,言兵,言狱,言政,言掌故,言文体,言人贤否,如优人在堂下,号咷舞歌,哀乐万千。堂上观者,肃然踞坐,眄睐而指点焉,可谓出矣。不善入者非实录,垣外之耳,乌能治堂中之优也邪? 则史之言,必有余瓤,不善出者,必无高情至论,优人哀乐万千,手口沸羹,彼岂能自言其哀乐也邪? 则史之言,必有余喘,是故欲为史,若为史之别子也者,毋瓤毋喘,自尊其心,心尊,则其官尊矣,心尊则其言尊矣;官尊言尊,则其人亦尊矣,尊之之所归宿如何? 曰:乃又有所大出入焉。何者大出入? 曰:出乎史,入乎道,欲知大道,必先为史此非我所闻,乃刘向班固之所闻。向固有征乎? 我征之曰:古有柱下史老聃,卒为道家大宗。我无征也欤哉?(《尊史》)

龚氏以为史者非徒知史学本身之事,而于其他科学亦靡不宣究,反是,则不得称为良史,按其所指定史所应知之学,有言语学、文学、哲学、政治学、经济学、法律学、社会学、人类学、考古学、地理学等与一切与史学有关之学,可谓博大高明,能入能出矣。凡能具此条件者,乃能为史。《南齐书序》云:"古之所谓良史者,其明必足以周万物之理,其道必足以适天下之用,其智必足以通难知之意,其文必足以发难显之情,然后其任可得而称也。"鲁特(James Ford Rhodes)谓:"除天资外,史家所应有之特性为勤勉,正确,爱真理,公平,对于其慎重选择,经长久考虑之材料有彻底之镕化,及能缩小其叙述至极小之范围,与其全部故事,不生矛盾。"(*Historical Essay*,第20页)则我知史之应尊,实以其难能而可贵。

观定公尊史之文,推其心之所至,则居然欲以良史自命,心有喜乐,形于文笔:

梦梦我思之，如有一介故老，攘臂河洛，悯周之将亡也，与典籍之将失守也，搜三十王之右史，拾不传之名氏，补诗书之隙罅。逸于后之剔钟彝以求之者。以超辰之法，襫不显之年月，定岁名之所在，逸于后之布七历以求之者。为礼家之儒，为小节之师。为考订之大宗，逸于后之弥缝同异以求之者。明象形，说指事，不比形声，不谭挚生，雅本音，明本义，逸于后之据引申段借以求之者。本立政，作周官，述周法，正封建之里数，逸于后之杂真伪以求之者。诵《诗》三百篇，纲于义，义纲人，人纲于纪年，明著竹帛，逸于后之据断章升谏以求之者。呜呼！周道不可得而见矣，阶孔子之道以求周道。得其宪章文武者何事，梦周公者何心，吾从周者何学，逸于后之谭性命以求之者，辞七逸而不居，负六失而不恤，自珍于大道不敢承抑万一，幸而生其世，则愿为其人欤！愿为其人欤！(《古史钩沉论二》)

定盦于古之史家最推服司马迁。谓其学圣人而著书中律令。(《江子屏所著书叙》)且其得《春秋》之微言大义，最足为后学所取法也。尝有诗训子云：欲从太史窥《春秋》，勿向有字句处求，抱微言者太史氏，大义显显则予休。(《己亥杂诗》之一)亦可见其期向之所在矣。其评论迁书，亦别具眼光，其评《外戚世家传》云：

夫六经之称命罕矣，独《诗》屡称命，皆言妃匹之际，帷房之故者也。文王取有莘氏之女姒氏，生九男夫妇并圣，惟此神圣，克券灵命，命以莫不正，诗人庄言之，又夷易言之，曰："有命自天，命此文王，于周于京，缵女维莘。"南国之夫人，有不妒忌之德，使众妾以礼进御于君，众妾则微言之，又稍稍感慨言之。曰："肃肃宵征，夙夜在公，实命不同。"曰："抱衾与裯，实命不犹。"此命之无如何，而不失为正命者也。乃有无如何而不受命者矣，不受命而卒无如何矣。诗人则刺之曰：'乃如之人也，怀昏姻也，大无信也，不知命也！'其言有嫉焉，有懑焉，抑亦有歈歔焉，抑亦似有憾于无如何之命，而卒不敢悍然以怨焉。之三诗者可以尽天下万世妃匹之际，帷房之故之若正若不正。汉司马迁引而申之，于其序外戚也。言命者四，言之皆累歔。善乎迁之能读三百篇，阐幽微，告万世也！(《尊命》)

其评《货殖列传》云：

汉大儒司马氏为《货殖传》，所以配《禹贡》，续《周礼》，与《天官书》同功。不学小夫，乃仅指为诙嘲游戏愤怒之文章，慎夫！(《陆彦若所著书序》)

班固讥司马迁以为是非颇谬于圣人，论大道则先黄老而后六经，序游侠则退处士而进奸雄，述货殖则崇势利而羞贫贱，窃思之，固之言似是而非者也。盖货殖者圣贤所不废，太公之劝女红，管子之正盐筴，卒收圣贤平治之功。龚自珍曰："五经财之源也，德与寿之溟渤也。《成周书》真伪半，勿具论，论尧时，《尧典》言百谷矣，其后但言五谷、六谷、九谷，五六九以外，蔬荪可材，尽《尧典》之所谓谷也。汉儒马融说昝絲暮之文，曰：'庶艰食，犹庶根食也'。谓凡草木有根者根可食，或实可食，或华叶可食，皆曰根食，然则庶根食者，其犹百谷欤！"则是六经中有言财富，而《史记·货殖列传》第一人即为子贡，子贡为孔子高徒，素为夫子所称悦，则货殖之无损于人格可知。故司马迁之传货殖，实亦折中六艺，而无可非议。有以为愤时而作，有以为戒君而作者，实未能抓着痒处也。惜乎龚定盦之史学评论仅寥寥一二条，否则尽举而胪列之，其必有新奇论调，为吾辈闻所未闻者也。

2．龚定盦之方志学

"夫化民之要，风土为先，图治之方，志乘为重，非徒以考古迹、征文献而已，将以熟悉山川道理之险易，土宜物产之纤悉，人情谣俗之好尚。故政必因其地而施，教必顺其俗而化。故志书之裨于政治不细，有心民事者之所必需，诚宜与会典相辅而行者也。"（《孟途文集·为陶方伯橄郡县修志文》）。故地方官莅任，必征郡县志书以观旧迹。非徒循行故事，以为点级风景，馈赠寅僚之物也。实以方志为地方之史，集无数地方区域而成国家，每一地方区域各有其发展之序，发展之序不同，故一国中文风之文野不同，民生之菀枯不同，民德之刚柔不同，王制所谓广谷大川异制，民生其间者异俗，必如是而后形成一大国家，一大民族，故欲了解国家与民族粲然万殊之习性情状，必自了解各地方之史始。（兑之《志例丛话》）善乎梁启超氏之言曰："吾侪诚欲自善其群以至于大地，则吾群凤昔遗传之质性何若，现在所演进之实况何若，环境所重习所驱引之方向何若，非纤悉周备真知灼见无以施对治焉。舍历史而言治，其言虽辩无当也，中国之大，各区域遗传实况环境之相差别益甚赜，必先从事于部分的精密研索，然后可以观其全，……有良方志然后有良史，有良史然后开物成务之业有所凭借，故夫方志者，非直一州一邑文献之寄而已，民之荣悴，国之污隆，于兹系焉。"（《余氏龙游县志序》）章实斋以方志为国史之要删。诚为一语中的。其实清代之法，国史取《大清一统志》，一统志取省志，省志取府志，府志特为底本，以储他日之史，则方志为国史之基，洵可重也。清代修志诸公，往往对于方志之性质，不加注意，至直其与国史无复会通之义，且修志诸人对于所采访之材料，务以多删为贵，驯至最可宝贵之材料，因求简之故，多摈而不录，故方志之修，理宜多立名目，广储材

料,以备他日国史之采摘,斯为正当之职务。龚定盦有见及此,故其与徽州府志局纂修诸子书云:

> 府志非史也,尚不得比者志。今法,国史取《大清一统志》,一统志取省志,省志取府志,府志特为底本,以储他日之史。君子卑隰之道,直而勿有之义,宜繁不宜简,设等而下之作县志,必应处繁于是,乃中律令,何疑也。蒙知二三君子必不忍重剪除埋没忠清文学幽贞郁烈之士女,以自试其文章,而特恐有不学苟夫,为不仁之言,以刺侍者之耳,徽人亦惧矣。明宁陵吕氏尝曰:"史在天地间,如形之景,人皆思齐高曾也,皆愿睹其景,至于文儒之士,其思书契已降之古人,尽若是已矣。是故良史毋吝为博多以贻之,以餍足之。"良史者必仁人也。且史家不能逃古今之大势。许叔重《解字》之文曰:"字孳也,孳生愈多也。"今字多于古字,今事赜于古事,是故今史繁于古史。等而下之,百世可知矣;等而上之,自结绳以迄周平王,姓氏其何几。左邱明聚百四十国之书为《春秋》,二百四十年间乃七十万言。其事如蚁,岂非周末文胜,万事皆开于古,而又耳目相接,文献具在,不能以已于文,遂创结绳以还未尝有者乎?圣门之徒,无讥其繁者,设令遇近儒,必以唐虞之史法绳之,议其缛而不师古矣。二三君子,他日掌翰林,主国史,走犹思朝上状夕上状。自上国文籍,至于九州四荒,深海穹峤,僰臣蛮妾,皆代为搜辑而后已,而不忍以简之说进,今事无足疑也。

定盦固常以国史自任,方志之学,非所容心,故其编修方法,亦不能尽见,但主繁一说,则对于史料学碻有所长,且其所谓繁者,并不出会计委吏之徒。部籍横前,逐事心书,苟如是,又何贵乎缙绅先生之满胸墨汁也。善主繁者则史料虽多,而排配得法,作为史文,读者惟恐其将尽,斯可以称繁矣。左氏之繁胜于公谷之简,繁简之说,惟会心人自能明白,毋俟余之喋喋矣。

3.谱学

"谱牒为专门之学,前史往往失传,欧阳《唐书·宰相系表》创其例而不能善其法。郑樵《通志·氏族》之篇,存其义而不能广其例,盖缘一代浩繁,向无专门之书可为凭借,故难为也。"(章学诚《湖北通志·凡例》)谱牒之学,来源甚古。龚定盦云:"民我性能类,故以书书其所生,又书所生之生,是谓之姓,是谱牒世系之始。"(《壬癸之际胎观》)故周官小吏奠系世,辨昭穆,谱牒之掌,古有专官,司马氏以五帝系牒《尚书》集《世记》为三代世表,氏族渊源,由来旧矣。龚定盦曰:"先王以人道序天下,故氏族肇焉。"(《〈徽州府志·氏族表〉序》)然"氏族之宗支,非谱学不能明,而先王谱学

之设,实与宗法相维,王者封建、井田、学校、财赋、礼乐、政刑………萃天下之渔,纲天下之目,一以宗法为率,宗法又一寄于谱牒。嗟乎,天下祸乱相寻,不知所届,由亲亲之谊薄,散无友纪,而宗法不行于今也。宗法不行,宗法之不明也。使无谱牒,又乌从明而行之?是足为宗法之本焉"(参引谭嗣同《氏族谱叙例》)。朱九江(次琦)自序其家谱亦云:"……世禄废,宗法亡,谱学乃旷绝不可考。"亦尝慨乎言之矣。章实斋自述其族望表之编纂,必以世族大姓为依归。其言云:

古者瞽矇诵诗并诵世系以戒劝人君,当时州闾族党之长,属民读、法,乡大夫三年大比,考德艺而献书于王,则其系世之属必有成数以集上于小史可知也,奠系世之掌于小史与民数之掌于司徒,其义一也。杜子春曰:'奠系世为帝系,诸侯卿大夫世本之属。'然则比户小民,其世系之牒,不隶小史可知也。卿大夫以岁时登其夫家之众寡,三年以大比与一乡之贤能。夫夫家之众寡,即上大司徒之民数,其贤能为卿大夫之选,又可知也。民贱故仅登户口众寡之数,卿大夫贵则详系世之牒,理势之自然也。后代史志详书户口而谱系之作无闻,则是有小民而无卿大夫也,孟子曰:'所谓故国者,非谓有乔木之谓也,有世臣之谓也。'后代方志,流连故迹,附会桑梓,至于世牒之书,阙而不议,则是主乔木而轻世家也,夫以司府领州县,以州县领世族,以世族率齐民,天下大计,可以指掌言也。唐三百年谱系仅录宰相。彼一代浩繁,出于计之无可如何耳。方州之书,登其科甲仕官,则周成周卿大夫之所以书上贤能者也。(《〈湖北通志·族望表〉叙例》)

按章氏之言最得谱学之真意,确乎其不可拔,龚定盦之为《徽州府志·氏族表》亦一依古法,以大姓为主,姓何谓大?"民皆能言所姓,而姓以世德家行,及勋贵之迹有述者,谓之大。"其义例曰:

载大宗,次子以下不载。夫宗法立,而人道备矣。次子之子孙,官至三品则书,不以宗废,贵贵也。其有立言明道,名满天下则书,不以宗废,贤贤也。自今兹嘉庆之世,推而上之,得三十世以上者,为甲族,得三十世者为乙族,得二十世者为丙族。义何所尚?尚于恭旧。遂著录洪氏、吴氏、程氏、金氏、鲍氏、方氏、汪氏、戴氏、曹氏、江氏、孙氏、毕氏、胡氏、朱氏、巴氏,凡十有五族。其余群姓附见焉。弗漏弗滥,书既成,阅六年,嘉庆庚辰之岁,则开箧而最录之如此。若夫齐梁之浮谭,江左之虚风,侈心膏粱之名,诡言氏族之学,朝之失政,野之失德,作者何师焉?(《定盦文集补编·

〈徽州府志·氏族表〉序》）

今观龚氏之言,实有取法乎周官之意,六朝浮夸,不足齿数。其所建议,无懈可攻,章学诚似逊精粹。近人潘光旦君精研谱学,历举谱学名家,竟无一语及定公者,其故何也？岂其理论及实践之不多,而难挂人眼角而不宣乎？

尚有一事,足征定盦谱学之真知灼见,不同凡俗者,则以谱牒之兴,乃人各私其子孙,欲其必贤,故以祖先之嘉言善行为之示范,于是家法家训生,又胪而为家谱,广而为家乘,二者立而谐乘举矣。其言曰：

民之生,尽黄帝炎帝之后也,尽圣者之后也。葤而有国,毂而有家,各私其子孙。夫使私其子孙,乃各欲其子若孙之贤也,起中古家天下之圣人而问之,不易此心矣。又使天下有子孙者皆如此心,天下后世庶几少不肖之人矣乎！起黄帝炎帝而问之。不易此心矣,欲子孙之必贤有道乎？曰：圣者弗能,无已姑称祖父之心,而明惠之以言。则有二术焉：曰家法,曰家训。家法,有形者也；家训,无形者也。家法,如王者之有条教号令。家训,如王者之有条教号令之意。家训,以训子孙之贤而智者。家法,以齐子孙之愚不肖者,由是胪而为家谱,则史表之遗也。广而为家乘,则史传之遗也。二术立,谱乘举矣。谱何起？起江左。滥于唐,诞于明。贤矣,有禄于朝,则引史书贵官闻人以为祖。江左诸帝倡之,又品差之。明之文士述家谱,诞者至八十世婚姻必书,汉郡李必陇西,陈必颖川,周必汝南,王必太原是也。儒者实事求是,又思夫大本大原,皆黄炎。汉郡何足书。我则笑之。（《定盦续集·〈怀宁王氏族谱〉叙》）

定盦之言,盖甚精审,私之一义,非他人所敢言,亦非他人所能言。龚子之论私义曰：

天有闰月,以处赢缩之度,气盈朔虚,夏有凉风,冬有燠日,天有私也。地有畸零华离,为附庸闲田,地有私也。日月不照人床闼之内,日月有私也。圣帝哲后,明诏大号,劬劳于在原,咨嗟于在庙,史臣书之。究其所为之实,亦不过曰：庇我子孙,保我国家而已。何以不爱他人之国家,而爱其国家,何以不庇他人之子孙,而庇其子孙。且夫忠臣忧患,孝子涕泪,寡妻守雌,扞门户,保家世,圣哲之所哀,古今之所懿,史册之所纪,诗歌之所作,忠臣何以不忠他人之君,而忠其君？孝子何以不慈他人之

亲,而慈其亲？寡妻贞妇何以不公此身于都市,乃私自贞,私自葆也。(《定盒续集·论私》)

定公之言虽辩,其实有至理存焉。是知世之所谓大公无私者,为不近人情,如杨朱墨翟之流,不免有无父无君之谓。既名为人,焉能无私？既为社会之一员,又焉能无私？"且夫狸交禽媾,不避人于白昼,无私也。若人则必有闺闼之蔽,房帷之设,枕席之匿,颊颒之拒矣。禽之相交,径直何私？孰疏孰亲,一视无差,尚不知有父子,何有朋友？若人则必有孰薄孰厚之气谊,因有过从宴游,相援相引,款曲燕私之事矣。"(《论私》)由此观之,则人人望其子孙之贤良,以光大其族,为后代所矜式,则其克修家法,创设家训,而使内外有别,长幼亲疏有序,有无相赒,吉凶患难相恤,腊腊祭飨饮食相周旋,毋以财失义,毋以忿废亲。《诗》曰:"岂无他人？不如我同姓。"此谱牒所由作也。定盒又以为吾人尽黄帝炎帝之后,对于文士述家谱之扳付华胄,虚张勋伐,诞者至八十世婚媾,必书汉郡。甚以为非,盖吾人宗枝,同出一源,而诞者徒事扳拊之,既不能寻根溯源,又不能实事求是,甚无谓也。又从而申之曰:"古之有姓氏,有谱系者,必公卿大夫之族,尽黄炎之裔,姬姜子姒嬴芊之人也。若夫草莽市井之人,丛丛而虬虬,不出于黄炎,其先未尝得姓受氏之荣也。"(《京师悦生堂刻石》)此语可为谱学成立之一原理,故著于此,以弥前说。

4.龚定盒之史学方法

清代史地学之发达乃朴学运动促成之,前已言之矣。其实所谓朴学运动者,不过是史学方法之运动,顾亭林教人为学之方,先从文学声音下手。"读九经自考文始,考文自知音始,以至诸子百家之书,亦莫不然。"(《顾亭林文集·答李子德书》)前者为校勘之学,后者为声音字义之整理会通,其实皆史学方法之一部分而已。胡适之有见及此,故云:

朴学是做实事求是的工夫,用证据做基础,考订一切古文化。其实这是一个史学的运动。是中国古文化的新研究,可算是中国的"文艺复兴"(Renaissance)时代,这个时代的细目有下列各方面:

(1)语言学 包括古音的研究,文字的假借变迁等。

(2)训诂学 用科学的方法,客观的证据,考定古书文字的意义。

(3)校勘学 搜求古本,比较异同,校正古书文字的错误。

(4)考订学 考订古书的真伪,著者的事迹等等。

(5)古物学 搜求古物,供历史的考证。(《胡适文存》三集卷一,133—134页)

上述五门,不过为史学方法之初步,详言之,即史料之整理与论定而已。但以上每种尽属专门,清代大儒,有终其身从事于此,而犹未克登峰造极者盖比比然也。龚定盦故富有朴学之精神,而又能深入其境,甘苦备尝,复天才独出,故每树一义,考一事,精赅无伦,得未曾有,新知之富,高揖群伦。兹补述之,愿为先导。

(1)语言学。定盦之语言学,乃得诸其外祖金坛段玉裁氏。故尝有诗自述云:"图籍移从肺腑家,而翁学本段金沙。"(《己亥杂诗》之一)金坛段公,七十丧亲,如孺子哀,八十祭先,未尝不哭泣,八十时读书,未尝不危坐,坐卧有尺寸,未尝失之,平生著书,以小学名。(《抱小》)定盦小学,确有渊源,而天才独至,乃成绩迥不犹人。其论语言之起源云:

三皇之世,未有文字,但有人声,五帝三王之世,以人声为文字。故传曰:"声之精者为言,言之精者为文。"声与言,文字之祖也,文字有形有义。声为其魂,形与义为体魄,魄魂具而文字始具矣。夫乃外史达之,太史登之,学僮讽之,皆后兴者也。是故造作礼乐,经略宇宙,天地以是灵,日月以是明,江河以是清,百王以是兴,百圣以是有名,审声音之教也。(《拟上今方言表》)

其论小学发展之程序,及治小学之方法,则有《家塾策问一道》:

《周礼》保氏掌教国子以六书,外史掌达书名于四方,瞽史谕书名。六书学,三代綦重之矣。……汉安帝时,许冲上其父南阁祭酒慎《说文解字》十四篇,此古今书名之大宗也……说文形书也。顾一字有一字之形,与一字之音与义,而后一篆完……以字义而论,一字有一字之本义,有引申之义,有假借之义,往往引申假借之义,通行于古今而本义反晦者……六书之目,有体有用。……二用中之假借,由古人字少,固也。但假借亦必中师法。……周末汉初,经师口授,不著竹帛。又或用方言,是故群经异师则异字,自胡母生之治《春秋》而已然矣。说文称经,与群师之称经异。好古者又据许以改经,未见其可也。……许之言六书与郑众之言六书,与刘歆班固之言六书,次弟小不合,形声与谐声殊趣。……今音古分十七部,秦以前有均之文可覆按也。若依声以胪许之九千字,不独形声字,而以部分厘之,亦古今之奇作也。……许书所有之字,当时俗字,固不栏入,乃群经所有之正字,亦颇有不收者。况本书见于说解则有之,篆文则无之,所从得声则有之,本声则无之,此自有其故也,岂可尽以某字即某字当之欤?……古均各家,疏于十七部者,十部,十三部也,密于十七部者,十

八部,二十一部也。……六书为小学之一门,声又为六书之一门。等均之学,又为声中之一门,然则谈古均者,胡为而不屑谈等均也?抑治经未暇与?意者谓古均足裨经读,而等均为余事。不知古均明而经明,其体尊,等均明,而天下之言语明,语言亦文字也,其用大。……郭忠恕《汗简》,夏竦《古文四声韵》,博采古文,何其夥也,往往为《凡将》、《急就》、《滂喜》、《元尚》、《训纂》所未及,俱可信而奉之,以补许氏古文之阙……

案上述之言,乃龚氏教授诸生之小学问题,今择而胪之,亦足窥见其主张之一斑也。龚氏又以为治经莫尚于小学。且述王引之言曰:"夫三代之语言,与今之语言,如燕越之相语也。吾治小学,吾为之舌人焉。其大归曰:用小学说经,用小学校经而已矣"。读此可知其平日治学之期向矣。

定盦好游,足迹半中国,雅擅方言,富于雄辩。虽流寓他方,而操语无异世者。遨游大江南北,凡驺卒谓其为燕人,凡舟子谓其吴人,其有聚而嘐嘐者,则两为舌人以通之。尝有诗云:"北俊南孊气不同,少能炙轂老能聪,可知销尽劳生骨,即在《方言》两卷中。"(《己亥杂诗》之一)盖纪实也,定盦尝以为"古之世,语言出于一,以古语古,犹越人越言,楚人楚言也。后之世,言语出于二,以后语言,犹楚人以越言名,越人以楚言名也。"(《壬癸之际胎观第三》)彼先认定古今方言之不同,遂于研究古音之外,不废今之语言。因在京师,造今方言书,徂江之南,逾岁而成。首满洲,胪十八行省,终琉球、蒙古、喀尔喀、而述其旨云:

民之所异于禽兽也,则声而已矣。人性智愚出于天,声清浊侈弇鸿纤出于地。每省各述总论,述山川气也。气之转无际,际庳气者有际。寸合而尺徙,尺合而咫徙,故府州县以渐而变,不敢紊也。董之以事,部之以物,俾可易考也,天道十年而小变,百年而大变。人亦小天,古今朝市城邑礼俗之变,以有形变者也,声之变,以无形变者也。撢择传记,博及小说,凡古言之存者枼于下,方知今之不自今始也。及今成书,以今为臬也。音有自南而北东西者,有自北而南而东西者,孙曾播迁,混混以成,苟有端绪,可以寻究,虽谢神瞀,不敢不聪也,旁采字母翻切之旨,欲撮举一言,可以一行省音,贯十八省音,可以纳十八省音于一省也。(《拟上今方言表》)

定盦之今方言书,现已失传,只存其表,其方法虽属模糊,然推其志,可称实事求是,有功当世者矣。

定盦尚有一绝诣者,则蒙古语言之研究也。清代学人研究蒙古语者少,而深造有得,著书立说者尤少。而龚定盦竟能于汉、满、蒙、回、藏五族之言语,悉钻而通之,诚难能而可贵者矣。其为《蒙古声类表序》自记曰:

治六书小学与四裔之学两不相涉也。因小学中有声一门,声之中有大韵、今韵、等韵三门。等韵中有西番一门,暇日聊以意推之如此,而凡史籍中声音转变之地名、人名、官名采易从今读者,亦既揫其枢纽矣。

其序曰:

自国语(满洲语)以至额讷特珂克、土伯特,以至天山,北路准部,南路回部,皆有方语,则皆有字头呼韵之学,而五十一旗部属,及喀尔喀四大部,反无之。今蒙古语言文字具在,沿流而溯源,因子而识母,因其自然,而不惟师心之尚,能之乎?曰不能,则无为贵聪矣。但其义例,触手钩棘,道出于天,籁无不同,法成乎人,例实不一。自《国书》十二篇外,经典白氎,同为世尊之所宣说,同是阿难之所结集,译祖东游震旦,笔受一经之文,先后数译,尚尔乖迕。若夫神珙所制,司马光所图,与德干必特雅星哈所受,通密缴喇所传,乾隆初仰承睿指,或烦定正,而后胪列整齐,源流明备,各还其一家之言,重以准部有托忒体,回部有弹舌声,下士谫愚冥,搜博采,求其贯通,不亦劳矣。今先举诸家各不同处,然后准的可得而案,义例可得而择也……

观其所言,可谓体大思精,卓然不朽也。定盦殁后,数十年来,吾华学者研究西北地域之语言,而自成系统者实不多,而外国如俄、法、德、英、瑞典、日本诸汉学家,乃反孳孳然致力于此,而我国人反拾其唾余,以撑门面。相形之下,殊觉定盦之可爱也已!

定盦语言文字之学,所以鲜人知者,一则绝学难传,无门弟子为之继意述事也;二则好高慕远,所学非一,不若金坛段氏,高邮王氏之毕生精力究心于声音文字之学,著书之多,流传远也。故吾人所窥见定盦语言文字之学者,廑为起例发凡,及其他未竟之业也。

(2)校勘学及考订学。校勘考订之学,为鉴定史料之阴郁工作,能使历史之知识深密精确,如无校勘考订,则无历史矣,凡治历史科学,第一步必要之工作为审查史料之真伪,简称可曰"辨伪"。盖不经此步工作,则任何材料都供捃撆,生吞活剥,自

侈多文，必致下笔千言，离题万丈，作者尽力而为，读者不知所谓。中国伪书之多，令人咋舌，不加别摘，为害非轻，故校勘考订之学，实为当今之急。世有良史，必加意焉。故 Saint Gerom(拉丁神父纪元后 331 至 420)有言曰："世事苟不务其细者，则不能成其钜者。"章学诚曰："辨章学术，考镜源流，非深明于道术精微群言得失之故者，不足与此。"(《校雠通义叙》)校勘学即目录学。龚自珍曰：

> 目录之学，始刘子政氏，嗣是而降，有三支：一曰朝廷官簿，荀勖《中经簿》，宋《崇文总目》，《馆阁书目》，《明国史·经籍志》是也。一曰私家著录，晁公《武郡斋读书志》、陈振孙《书录解题》，以下是也。一曰史家著录，则汉《艺文志》、隋《经籍志》，以下皆是也。三者其例不同，颇相资为用，不能以偏废。三者之中，其例又二，或惟载卷数，或兼条最书旨，近世好事者，则又胪注某钞本，某椠本，某家藏本，兹事最细，抑专门之业，必至于是，而始可谓备，则亦未易言矣。(《上海李氏藏书志叙》)

言目录学者必以刘向父子为不祧之祖，其功甚伟。龚定盦曰："刘向有大功，功在《七略》。"(《非五行传》)又谓其著书中律令。其私淑之至，无异章学诚也。龚氏年十六读《四库全书提要》，是平生为目录之学之始，壬午岁，不戒于火，所搜罗七阁未收之书，烬者什八九。定盦对于辨伪劳作，亦尝痛下苦工，然其最有成绩者，以余观之，则其所作《六经正名》一篇，足称刘氏功臣，而与章实斋把臂入林者也。且其对于史料之分类，(今之经，昔之史)简洁尽致，世之尊经而不得其道者，应出一通置之座右。龚氏校勘考订学之大端，亦可以此为代表也，未能割爱，姑尽录之，本不欲割裂原意，而又省解释复述之劳也。

龚自珍曰："孔子之未生，天下有六经久矣。"庄周《天运篇》曰："孔子曰，某以六经奸七十君而不用。"记曰："孔子曰，入其国其教可知也，有《易》、《书》、《诗》、《礼》、《乐》、《春秋》之教。孔子所睹《易》、《书》、《诗》，后世知之矣。若夫孔子所见《礼》，即汉世出于淹中之五十六篇。孔子所谓《春秋》，周室所藏百二十国宝书，是也。是故孔子曰，述而不作。司马迁曰，天下言六艺者，折中于孔子。六经六艺之名，由来久远，不可以肊曾益。善夫，汉刘向之为《七略》也。班固仍之，造《艺文志》。序六艺为九种，有经、有传、有纪、有群书。传则附于经，记则附于经，群书颇关经，则附于经。何谓传？《书》之有大小夏侯欧阳传也，《诗》之有齐鲁韩毛传也，《春秋》之有公羊穀梁左氏邹夹氏亦传也。何谓记？大小戴氏所录，凡百三十有一篇，是也。何谓群书？

《易》之有《淮南道训》古五子十八篇,群书之关《易》者也。《书》之有《周书》七十一篇,群书之关书者也。《春秋》之有《楚汉春秋》、《太史公书》,群书之关《春秋》者也。然则《礼》之有《周官》、《司马法》,群书之颇关《礼经》者也。汉二百祀,自六艺而传记,而群书,而诸子毕出,说大备。微夫刘子政氏之目录,吾其如长夜乎。何居乎,后世有七经九经十经十二经十三经十四经之喋喋也。或以传为经,《公羊》为一经,《穀梁》为一经,左氏为一经。审如是,是则韩亦一经,齐亦一经,鲁亦一经,毛亦一经,可乎? 欧阳一经,两夏侯各一经,可乎?《易》三家,《礼》分庆戴,《春秋》又有邹夹,汉世总古今文为经,当十有八,何止十三? 如其可也,则后世名一家说经之言甚众,经当以百数。或以记为经;大小戴二记毕称经。夫大小戴二记,古时篇篇单行,然则《礼经》外,当有百三十一经。或以群书为经;周官晚出,刘歆始立。刘向、班固灼知其出于晚周先秦之士之掇拾旧章所为,附之于《礼》,等之于《明堂阴阳》而已。后世再为经,是为述刘歆,非述孔氏。善夫刘子政氏之序六艺为九种也,有苦心焉,斟酌曲尽善焉。序六艺矣,七十子以来,尊《论语》而谭《孝经》。小学者,又经之户枢也。不敢以《论语》夷于记,夷于群书也。不以《孝经》还之记,还之群书也。又非传,于是以三种为经之贰。虽为经之贰,而仍不敢悍然加以经之名。向与固可谓传学明辨慎思之君子者哉!《诗》云,自古在昔,先民有作;向与固岂非则古昔,崇退让之君子哉? 后世又以《论语》、《孝经》为经,假使《论语》、《孝经》可名经,则向早名之,且曰序八经,不曰序六艺矣,仲尼未生,先有六经,仲尼既生,自明不作,仲尼曷尝率弟子使笔其言,以自制一经哉? 乱圣人之例,淆圣人之名实,以为尊圣,怪哉? 非所闻,非所闻。然且以为未快意,于是乎又以子为经。汉有传记博士,无诸子博士。且夫子也者,其术或醇或疵,其名反高于传记。传记也者,弟子传其师,记其师之言也。诸子也者,一师之自言也。传记,犹天子畿内卿大夫也。诸子,犹公侯各君其国,各子其民,不专事天子者也。今出孟子于诸子,而夷之于二戴所记之间,名为尊之,反卑之矣。子舆氏之灵,其弗享是矣。问子政以《论语》、《孝经》为经之贰,《论语》、《孝经》,则若是班乎? 答否否,《孝经》者,《曾子》以后,支流苗裔之书,平易泛滥,无大疵,无闳意眇指,如置之二戴所录中,与《坊记》、《缁衣》、孔子《闲居》、曾子《天圆比》,非《中庸》、《祭义》、《礼运》之伦也。本朝立博士,向与固,因本朝所尊而尊之,非向固尊之也。然则刘向班固之序六艺为九种也,北斗可移,南山可驒,此弗可动矣。后世以传为经,以记为经,以群书为经,以子为经,犹以为未快意。则以经之舆僬为经,《尔雅》是也。《尔雅》者,释诗书,之书所释又诗书之肤末,乃使之与诗书抗,是尸祝舆僬之鬼,配食昊天上帝也。"

定盒校雠之法,乃以经还经,以记还记,以传还传,以群书还群书,以子还子,可谓得其所矣。且拟欲就《周书》去其浅诞,剔其讹衍,写定十有八篇,《穆天子传》六篇,百篇书序,三代宗彝之铭,可读者十有九篇,《秦阴》一篇,桑钦《水经》一篇,以配二十九篇之《尚书》、《左氏春秋》。(宜剔去刘歆所窜益)《春秋》、《公羊传》、《郑语》一篇,及《太史公书》以配《春秋》。重写定《大戴记》(存十之四)、《小戴记》,加《周髀算经》、《九章算经》、《考工记》、《弟子职》、《汉官旧仪》,以配《礼》古经。《屈原赋》二十五篇,汉《房中歌》、《郊祀歌》、《饶歌》,以配《诗》。许氏《说文》以配小学。是故《书》之配六,《诗》之配四,《春秋》之配四,《礼》之配七,小学之配一。(参引《六经正名答问五》)龚氏之言论虽奇,然亦无背乎刘向、班固之旨,至其分类之详细,用心亦有颇焉。

其余校勘考订之文,关于经史者则有下列诸篇:

(1)《六经正名答问》五道;(2)《说中古文》一篇;(3)《志写定群经》;(4)《最录穆天子传》;(5)《非五行传》;(6)《与陈博士笺》;(7)《表孤虚》;(8)《最录易纬是类谋遗文》;(9)《最录尚书考灵耀遗文》;(10)《最录春秋元命苞遗文》;(11)《最录平定罗刹方略》;(12)《与人笺第四》;(13)《附与江子屏笺》;(14)《太誓答问》一至二十六。

其关于子集者则有:

(1)《最录急就》;(2)《最录中论》;(3)《最录归心篇》;(4)《最录神不灭论》;(5)《最录李白集》。

嘉庆壬申岁定盒校书武英殿,是为平生为校雠之学之始。戊子岁成《尚书序大义》一卷,《尚书马氏家法》一卷,《太誓答问》一卷。癸巳岁成《左氏春秋服杜补义》一卷,其刘歆窜益左氏显然有迹者为《左氏决疣》一卷。又为《诗非序》、《非毛》、《非郑各》一卷。为《汉书随笔》得四百事。癸巳岁成《西汉君臣称春秋之义考》。所知止此,他无可考矣。

(3)古物学。古物学为专门之学,即昔人所谓金石学也。吾国金石学权舆于宋代,至有清中叶,作者日众,骎骎乎为史学之中坚。迨近数十年,考古之学日精,而金石学之名亦不足以范围之也。宋人之治斯学也,初非以赏玩为事。欧阳修为《集古录》十卷既成之八年,诏其子棐曰:"吾集录前世埋没缺落之文,独取世人无用之物而藏之者,岂徒出于嗜好之癖,而以为耳目之玩哉!其为所得,亦已多矣。故尝序其说而刻之,可与史传正其缺谬者已粗备矣。"欧公为宋代第一金石学家,而其目的端在于史料,则可知金石之可证经史,为足尚也。

定盦研究古器物学甚早。年十七见石鼓,是收石刻之始。彼固世家子,吉金贞石,多所储藏,迹其所为,非徒以鉴赏为事,将以考古代文化之迹也,彼以为金石者,史之所寄也,古人之言动悉寓乎其中也。其言曰:

古者刻石之事者有九:帝王有巡狩则纪,因颂功德,一也。有畋猎游幸则纪,因颂功德,二也。有大讨伐则纪,主于言劳,三也。有大宪令则纪,主于言禁,四也。有大约剂大诅则纪,主于言信,五也。所战,所守,所输粮,所瞭敌,则纪,主于言要害,六也。决大川,浚大泽,筑大防,则纪,主于形方,七也。大治城郭宫室则纪,主于考工,八也。遭经籍溃丧,学术歧出,则刻石,主于考文,九也。九者国之大政也,史之大支也。(《说刻石》)

庙有碑。系牲牷也,刻文字非古也,墓有碑,穿厥中而以为空也。刻文字非古也,刻文字矣,必著族位,著族位矣,必述功德。夫以文字著族位,述功德,此亦史之别子也。(《说碑》)

商器文,但象形指事而已。周器文,乃备六书,乃有属辞。周公讫孔氏之间,佚与籀之间,其有通六书,属文辞,载钟鼎者,皆雅材也。又皆贵而有禄者也。制器能铭,居九能之一。其人皆中大夫之材也。凡古文,可以补许慎书之阙;其韵,可以补《雅》、《颂》之隙;其事,可以补《春秋》之隙;其礼可以补逸《礼》;其官位氏族,可以补世本之隙;其言,可以补七十子大义之隙。三代以上,无文章之士,而有群史之官。群史之官之职,以文字刻之宗彝,大氏为有土之孝孙,使祝嘏告孝慈之言,文章亦莫大乎是,是又宜为文章家祖。(《商周彝器文录叙》)

三代宗彝之外,汉器定盦藏者亦甚多,酷爱之,尝自侈其富云:

余尝考汉氏,虽用徒隶书,书一切奏记,而官府崇尚篆学,非兼通仓颉以来众体,不得为史,君后通史书者,班谢皆濡笔以纪。夫亦可以知其贵重矣。金石刻辞,以视刻碑,尤所特加意也。(《汉器文录序》)

其于镜则可窥诗体之变迁:

镜别为专门何也?其四言在易縠与诗之间,三言至七言,在谣谚之间,体裁尤芳异,文章家喜之。录之以觊夫言诗者也。其用韵则不可以周之谐声求之矣。(《镜录序》)

其于瓦则可观朝局之兴替：

汉氏宫殿之名,不可得而簿录也。其瓦黝以温,其文字多哀丽伤心者。观其体,皆深习八体六技者之所为,非尽陶师之为也,夫后汉祠墓之刻碑,皆石工书,而前汉瓦文,乃兼大小篆。嘻！可以识炎运之西隆,窥刘祚之东替也矣。(《瓦录序》)

印虽小物,而亦有用：

……若夫第其钮,别其金三品,则亦考制度之一隅也。官名不见于史,是亦补古史也。人名大暴白乎史,是则思古人之深情也。(《说印》)

定盦之金石学,非专门也。特其古学湛深,目验亦富,故每发一议,自有其不可磨没之处耳。且其笃志考史,殊可嘉也。尝撰《金石通考》五十四卷分存、佚、未见三门,书未成,成《羽琌山金石墨本记》五卷。《羽琌之山典宝记》二卷。为《镜苑》一卷,《瓦韵》一卷,官印九十方为《汉官拾遗》一卷,《泉文记》一卷,皆不行于世,此其大略也。定盦集中,尚有论列金石之文字三篇：(1)《说宗彝》,(2)《说爵》,(3)《说卫公虎大敦》,为前所未及者。

（四） 龚定盦之地理学

我国地理学向附丽于历史,为历史学中之一部,此我国昔日学者科学头脑尚未充分发展,故有此笼统之分类,甚无谓也。通常历史,均记载人类社会、政治生活、意志行为,但人类虽有战胜自然之处,然仍受地球上自然环境之影响甚深,若地球之形势与今日异,则吾人之历史必完全不相同,此理至显,无待证明。地理之势力且超乎历史上。昔法国总统迪千奴氏(Paulh Dschanel))谓历史为地理所产生。斯图亚特朝初期,英国地理学家亥林(Peter Heglyn)亦谓："地理无历史,仍有其生命及动作,信矣；但其为杂乱无章,而不稳固。历史若无地理,则不啻一巨兽之尸,既无生命,又无活动可言；倾其量,亦不过能依了解之能力,而使之迟迟行动耳。"则是地理学之重要可知,而其不可附庸于历史学之理由,又更无须述矣。

地理之学,清儒倡之尤力,间虽与历史并修,不甚区分,然亦各有偏倚,故专以地理学名家者,实繁有徒。西北地理学,百余年来,中国学者极注重之。其最著者有徐

星伯、张石州、龚定盦、魏默深、何愿船、沉子惇、施北研、李芍农、洪文卿、丁益甫、沈子培、屠敬山、柯凤荪、王静安等。而龚定盦尤有精到之处,定盦幼有志,欲编览皇朝舆地,(《黄山铭序》)尤留意于四裔之学。其于西北塞外部落世系风俗形势源流分合之迹,烂熟胸中,不同凡俗,程大理同文修会典,其理藩院一门及青海、西藏各图定公辅之校理,是为天地东西南北之学之始。大理没,而定公精心结构之《蒙古图志》竟不成,殊为可惜。尝有诗云:"手校斜方百叶图,官书似此古今无,只今绝学真成绝,册府苍凉六幕孤!"(《己亥杂诗》)盖自悼也。《蒙古图志》一书,虽未告成,然其计划大概,固可于《拟进上蒙古图志序》中知之。(文集卷中)文云:

　　……窃见国朝自西域荡平后,有《钦定西域图志》五十卷,事纪准部回部山川种系,声音文字,及于国朝所施设政事,著录文渊阁。副墨在杭州、镇江、扬州,既富既钜。永永不朽。臣考前史,动称四海,西北两海,并曰盖阙。我朝之有天下,声教号令,由回部以达于葱岭。岭外属国之爱乌罕那木干以迄于西海,由蒙古喀尔喀四部,以远于北方属国之俄罗斯,以迄于北海。回部为西海内卫,喀尔喀为北海内卫。今葱岭以内,古城郭之国,既有成书,而蒙古独灵丹呼图图灭为牧场,其余五十一旗,及喀尔喀四大部,纵横万余里,臣妾二百年,其间所施设,英文钜武,与其高山异川,细大之事,未有志。遂致伸管削简,觯理其迹,闿�其文,作为《蒙古图志》,为图二十有八,为表十有八,为志十有二,凡三十篇……

　　其表十八为《字类表》、《声类表》、《临莅表》、《沿革表》、《氏族表》、《在旗氏族表》、《世系表》、《封爵表》、《厘降表》、《旗职表》、《寄爵表》、《喀尔喀总表》、《赛音诺颜总表》、《新迁之杜尔伯特表》、《四卫拉特总表》、《乌梁海表》、《也尔虎表》、《青海蒙古表》是也。附《哈萨克》、《布鲁特》二表,则徐星伯所述也。至十二志为《天章志》、《礼志》、《乐志》、《晷度志》、《旗分志》、《会盟志》、《象教志》、《译经志》、《水地志》、《台卡志》、《职贡志》、《马政志》是也。其造端之宏,规模之广,于此见之。苟能成书,必能为西北舆地学界辟一新景象矣。此外定盦关于西北地理之文字,有《西域置行省议》,《上国史馆总裁提调总纂》等书,《与人论青海军事》、《北路安插议》等论。其《西域置行省议》,条陈疆理之道,富教之方,屯田制度之改良,财政调度之注重。历举天山南北路各府州县地理形势,如指诸掌,诚为不刊志议,乃于光绪初一一实行,可谓能先觉者矣。尝有诗云:"文章合有老波兰,莫作鄱阳看夹漈,五十年中言定谳,苍茫六合此微官。"(《己亥杂诗》)其自待已不浅。其《上国史馆日上书总裁》论西北塞外

部落原流山川形势，订《一统志》之误，初五千言，或曰非所职也，乃上二千言。《一统志》虽成于清初徐健庵、顾景范、胡朏明、齐次风诸人之手。载事者皆一时硕彦，其后复经数度缀修，然于西北塞外事，疏误至不可胜数，定盦时为校对官，有见及此，乃列举其疵，若者宜补苴，若者宜删除，若者宜更易，凡一十八条，皆举其炳炳显显者，余小事，头绪尚多，犹未罄宣也。其见之大，而学之博如此，乃不克身修国史，为斯学光，殊为可惜。梁任公曾谓清代地理学，偏于考学，故活学变成死学，今观于定盦之西北地理学，天人一贯，经纬万端，可以一雪此言矣。

结论

尚有一事，欲为诸君告者，则定盦掌故之学，尤有特色。定盦精求本朝掌故。其先祖官礼部，其父又官礼部，及其身三世矣。髫丱以来，即闻掌故，故常以自豪。其关于掌故之文字，有撰《四等十仪》、《祀典杂议》五首、《上大学士书》、《在礼曹日与堂上官论事书》等篇。以其琐碎，故不论焉。

抑余闻之，定盦治学甚勤，公余手不释卷，又不屑意家人生产事，故虽走入政途，依然不废学问。奈潦倒卑官，未克尽表其长，即如史地之学所传于世者，亦太山一毫耳。绻念前修，可为浩叹。杨象济诗云：

舆图学可媲洪九，默深申耆以逮君。新疆置省言谔谔，《说居庸》者《秋水》文。斯才不令修青史，乾隆以还无与伦。衣香禅榻等闲死，应为皇清惜此人。（见《汲庵诗存》）

六　　龚定盦之金石学

龚定盦之文学及其经学，为世所推重者久矣，而罕称其金石学者，盖今日金石一门，好之者日鲜，非为专家，鲜有注意，定盦本不需以金石名家，其不朽别有在，而关于金石之著述，又散佚甚多，殊难窥见其造诣之程度也。近年来，学者虽好讨论昔贤之学术，然对于定盦则未有人负介绍之责，而对于其家学渊源之金石学，尤置若罔闻，虽曰专门科学，甚难其人，然未必非囿于见闻，而避难就易也。余不敏，关于定

盦之考古学,亦尝择述于龚定盦之史地学一文,(见《现代史学》第二卷第四期)惟择焉不精,语焉不详,未足表扬定盦此学于什一,兹特重论之。自愧非考古学家,所论或未能鞭辟入里,绳愆纠谬,敬俟高明。

(一) 定盦金石学之渊源及其著述

清代金石学之盛,实自顾亭林倡之,亭林谓金石之学,可以阐幽表微,补阙正误。自此后说经家遂以金石学为经学之辅助科,一时名家,先后辈出:如朱彝尊、钱大昕、阮元、孙星衍、武亿、汪中、段玉裁、包世臣等,皆足以名家者也。而定盦即玉裁之外孙。玉裁为清代第一小学家,定盦年十二,即从受许氏部目,为其平生以字说经,以经说字之始,研究考古学者必先道小学,则定盦童时,段先生已为奠考古学之基础也。尝恨许叔重见古文少,据商周彝器秘文,说其形义,补《说文》一百四十字,则能利用金石学以治小学也。龚氏家世清华,凭借丰厚,其古物储藏之富,既颇可观,而所与游者常州学人如孙星衍,扬州大儒阮元,并深契之。阮元居杭州日,尝诈聋避俗,而龚氏走访则流连竟日,倾筐倒箧;时人为之语曰:"阮公耳聋,逢龚则聪"。可见二人交情之契,而"文选楼"所藏,要必多定公所鉴定者矣。他如周中孚、徐松、包世臣、江藩、何元锡之长于金石学者,定盦亦皆得师友之。天性好游,足迹半天下,殊方古物,恣其搜罗,羽陵山馆,翠墨淋漓。其杂诗云:"我有秦时镜,窈窕龙鸾痕,我有汉宫玉,触手犹生温,我有墨九行,惊鸿若可扪,玉皇忽公道,奇福三至门,欲供三炷香,先消万古魂,古春伴忧思,诘屈生酸麐,且揭三千本,赠与人间存。"可证。又尝求日本佚书于番舶,愿与家藏三代钟彝吉金之打本易,亦约七十事,其收藏之丰富可知。尝有句云"自古词人多性癖"。好古,盖其癖矣。而自称则借此琐屑之谋,以泄耗其奇气云,其然岂其然欤?所著金石学书,已成或未成,都不传于世。兹录其目于下:

《金石通考》五十四卷(分存佚未见三门书未成)

《羽陵山金石墨本记》五卷

《羽陵之山典宝记》二卷

《典客道古录》、《奉常道古录》各一卷

《镜苑》一卷

《瓦韵》一卷

《汉官拾遗》一卷(辑官印九十方)

《泉文记》一卷

《吉金款识》十二卷

《汉器文录》。

以上所录之书，今虽已不可复见，所存者第有数篇金石文字，然亦可窥见其所学之深邃，有异乎世之骨董家所为也。兹请言其金石之学。

（二）吉金之部

吉金文字之学，肇于两汉。武帝时，李少君识柏寝之器；宣帝时，张敞释美阳之鼎，著于史篇，班班可考。厥后和帝永元元年九月，窦宪征匈奴，单于得漠北古鼎以遗窦宪，案其铭文，知为仲山甫作。许慎叙《说文解字》，谓郡国往往于山川得鼎彝，其铭即前代之古文，此均吉金文字之学肇于两汉之征，至宋而始有专书，赵明诚撰《金石录》，而金石学之名始定，其所涵者乃古器物及碑版而已。时甲骨及木简犹未发现，故金石二项，已可包括古物而有余。至清代而金石之学始大盛，一时朴学如顾亭林、朱竹垞、钱竹汀、阮元、武虚谷、孙渊如之流，无不致力于此，遂造成一种风气。一时士夫，乃"家有其器，人识其文"。盖清代雍乾之间，家给人足，士大夫得雍容以玩物为务，且经学盛行，小学尤精也。但考释尚沿宋贤之旧，订正无多，且多断断于一器之释文，碎义逃难，辗转钞袭，而于器之用途、背景，及其定义，反鲜注意及之。有之其惟为定盦乎？定盦于金石学，分类甚清，时有新意，出人想象之外，其于古器物，则总名之口宗彝，而注其定义曰：彝者，常也；宗者，宗庙也；彝者，百器之总名，宗彝也者，宗庙之器，然而暨于百器，皆以宗名何也？事莫始于宗庙，地莫严于宗庙。

定盦之说，礼家言也。宗彝尊矣，其用若何？定盦分为十九目：

1.古之祭器也——君公有国，大夫有家，造祭器为先。祭器具，则为孝，祭器不具，则为不孝，（谨案，记曰"君子将营官室，宗庙为先"，又曰"凡家造祭器为先"，古人之厚于追远也如此。记又曰"祭器敝则埋之"，盖不欲人亵之也，则祭器之重可知矣）。

2.古之养器也——所以羞耆老，受禄祉，养器具则为敬，养器不具则为不敬。

3.古之享器也——古者宾师亚祭祀，君公大夫享器具则为富，享器不具则为不富。

4.古之藏器也——国而既世矣，家而既世矣，富贵而既久长矣，于是乎有府库以寶重器，所以鸣世守，妼祖祢，矜阀阅也。

5.古之陈器也——出之府库，登之房序，无事则藏之，有事则陈之，其义一也。

6.古之好器也——享之日，于是有宾，于是有好货。

7.古之征器也——亦谓之从器，从器也者，以别于居器。（谨按：有旅事之器，铭

曰"以征以行"是也)。

8.古之旌器也——君公大夫有功烈,则刻之吉金以矜子孙。(按古器以此种属为最多)。

9.古之约剂器也——有大讼则书其词与其曲直而刻之,以传信子孙。(案剂为券书,所常见者,如冒鼎,鬲攸从鼎,散氏盘诸器,所叙述皆分田正界之事,真所谓约剂也)。

10.古之分器也——三王之盛,分支庶以土田,必以大器从。(如《左传》昭十五年,籍谈云:"诸侯之封皆受明器于王室。"定四年,祝佗云:"分鲁公以彝器"是也。而楚灵王亦云:"四国皆有,我独无有,今吾使人于周求鼎以为分,王其许我乎?"则以分鼎为名分之争矣。《书序》"武王封诸侯,班宗彝作分器。"之类是也)。

11.古之赂器也——三王之衰,割土田以予敌国,必以大器从。(如鲁公赂荀偃以吴寿梦之鼎;齐侯赂晋以地而先之以纪甗;郑赂晋以襄钟;齐人赂晋以宗器;陈侯赂郑以宗器;燕人赂齐以斝耳;徐人赂齐以甲父鼎,郑伯纳晋以钟镈是也)。

12.古之献器也——小事大,卑事尊,则有之。

13.古之媵器也——君公以嫁子以镇抚异性。(其器铭曰"为某姬作""为某姜作"者是也)。

14.古之服器也——大者以御,次者以服,小者以佩。

15.古之抱器也——国亡则抱之以奔人之国;身丧则抱之以奔人之国。

16.古之殉器也——禭之外,棺之中,棺之外,椁之中,椁之外,冢之中,于是乎有之。起于中古。

17.古之乐器也——八音金为尊,故铭之衍神人也。

18.古之儆器也——或取之象,或刻之铭,以自教戒,以教戒子孙。(如《大戴礼·武王践阼篇》:"武王受丹书退而为戒书于席于机诸物。皆铭以自警。"是也)

19.古之瑞器也——有天下者得古之重器以为有天下之祥,有土者得古之重器以为有土之祥,有爵邑者得古之重器以为有爵邑之祥。

以上十九说,皆定盦稽诸史籍而有征者,核诸目验而不爽者,其分类之精当,制断之谨严,颇为前人所不易到,允为金石学之入门法规。古器本有自作与非自作之分,定公曰"一曰自造器,一曰以古人之器。盖于祭、于养、于享、于约剂、于旌,古者必自造器;于分、于藏、于陈、于好、于献、于赂,则以其古人之器。"古器之种类虽多,然以十九说,二大岢包之无遗。古器之可贵者,则以其为家国之守器,其吉凶常变,兴衰存亡之际,未有不关者。盖子孙之不能守其业,即不能守其器也,器为古人所

尊如此,而为之铭者又皆出于一时贤人君子,非才艺优美,不敢与于其选,所谓器物所铭,九能之大夫也。

夏器不可得而见矣,至商器则颇多流传,以象形指事为多。有执干,执戈,执弓诸形者,所以旌武功也。有驰弓形者,著偃武之义也。有双矢形者,取合族之义也。有皋形者,所以祝寿考也。有受册者,膺宠命也。有荷贝者,荣赉予也。有为饕餮形蠆形者,示垂戒之意也。凡此之类,不胜枚举,而铭词甚简,如父乙、父丁、父壬、父癸、祖辛、伯己之类。而入周之后,辞渐繁缛,自数十字至数百字不等,命意深厚,有典有则,允为文事之宗,商人尚质,周人尚文,于此概见。龚定盦亦云:"商器文但象形指事而已,周器文乃备六书,乃有属辞。周公讫孔氏之间,佚与籀之间,其有通六书,属文辞,载钟鼎者,皆雅材也,又皆贵而有禄者也,制器能铭,居九能之一,其人皆中大夫之材者。凡古文,可以补今许慎书之阙,其韵可以补《雅》、《颂》之隙,其事可以补《春秋》之隙,其礼可以补逸《礼》,其官位氏族可以补世本之隙,其言可以补七十子大义之隙。三代以上,无文章之士,而有群史之官,群史之职,以文字刻之宗彝,大氐皆为有土之孝孙,使祝嘏告孝慈之言,文章亦莫大乎是,是又宜为文章家祖。"

由是观之,治经史学者不能遗金石文字,甚至治文学者亦不能遗金石文字。定公经学大师,文学巨子,尤不得不笃好之,定公所著金石考证文字,与经史小学相通,其《说爵》一篇,尤多精确之论,大有功于小学。盖先生于古籀之学,深有心得,以此而言吉金文字,自觉豁然贯通矣。录之如左:

天下先有雀,后有爵。先有爵之器,后有爵之字。雀也者,兆爵者也;爵也者,兆古文爵者也。古文也者,兆小篆者也。谓爵象雀可乎?谓古文篆文象爵可乎?可。谓古文篆文象雀可乎?不可。曷为不可?中隔一层矣。先言爵之象雀也何如?曰:前有流味也;甚修,颈也;后有尾,尾也;甚锐,尾之末也;腹,腹也,甚圆,腹之骞也;腹傍有柄,可容手,翼也;甚竦,翼之举也。古者既取诸雀以为爵矣,而加之以制度,是故虑匕之洩其秘也,为之盖;虑饮之饕也,为之三柱;植然薛然,虑二足之不安也,为之减一翼,增一足,踆踆然虑太素之不可为礼也,刻画云雷胡苏然,制若此,圣智之所加于爵者也,于雀何预?何以言无预。雀二角,一翼,三足,未之闻!未之闻!夫古文篆文之象爵也何如?曰:亦象爵形而已,遑问雀哉!上篆上有盖,承之以二柱,其中为腹,其右象前,其左引而下垂也,象后;于是乎从匕,从又,匕以实之,又以持之者,若乎古文则无匕也,无又也。上有覆如屋,非盖而何?有二柱,有腹,腹中有文相背如刻画炎彰,下垂三足,非爵之全形而何?曰:爵之有盖者,无二柱;有二柱者无

盖。而制文字必兼象之何也？曰：制文字与制器固不同也，古文篆文皆象爵形而已矣，遑问雀哉！夫古文篆文易知也，遇古器难。余获古爵七，有柱无盖者六，有盖无柱者一。既手搨以谓学徒，学徒见搨本识古器矣。夙昔古文又难，不识字而获其器，将疑器为康瓶；未见器而读其字，将疑字为字妖。且夫徒获其器而不识其字，则曰古彝器赜矣，此有盖者非爵。徒识其字而未见其器，则曰先民所言象形乃象味腹尾躩趾。两不可也。余两遭天幸，窃望达者说器徵诸字、说字徵诸器，又两俟之。

附：定盦藏器及释文辑

定盦先生尝为吾粤吴荣光校订金文，吴荣光以其筠清馆金文一部分付之，而定盦为之聚拓本，穿穴群经，极谈古籀形义，为题跋若干篇，闲有及于定盦所藏者，并入吴氏《筠清馆金石》一书，东鳞西爪，无复次序，今加诠次，藉窥龚氏金石学之一斑。龚氏金石文字，遗佚既多，搜罗不易，此尤可视同吉光片羽矣。

一、商代

仲夷尊

右仲夷尊，高九寸三分，深八寸二分，口径八寸三分，胫围一尺六寸二分，腹围一尺九寸七分，足径五寸八分，重五十六两四钱五分，腹周雷文，闻以饕餮鼻饰，牺首纯缘及足，朴素无文。铭作"中夷作旅车尊彝"七字。龚自珍曰：旅是祭名，车形则取车服之锡而告其祖。旅与出师载主卿行旅从皆无涉。古器凡言旅者，皆祭器；凡言从者，皆出行之器，如从斩，从钟，从彝是也。祭器不踰境，踰境者用器耳。于此发其凡焉。

内言卣

龚自珍曰：《史记集解》注引《郑康成书序》曰"伊尹作肆命。"肆，陈也，陈其政教之命。可见商有内言之官，《大诰序》注曰："洪大诰治者，洪代言也"。可见国有内言之官，此铭云内言，不能断为商，为周，以其近古文，存于商代似可也。

父丙爵

器作鱼形，有父丙二字，仁和龚定盦礼部自珍藏器。

父丁爵

《定盦文集》有《说爵》一篇指此。

七月爵

器文为"七月为□太子䶀彝"龚定盦云:"七假㭉为之,月象哉生明之形。此以纪月包纪日矣。为象母猴形而省篆文为之,半尊从司,司者治也。古文合数文而会意者,其文随时随地更易,假令此器作于七月望,则月字必为圆形,作于上弦,则月字必为𝄞形,作于下弦,则为𝄞形。此商及西周古文之例,亦铭器之例。"

举羹举:龚定盦搨本

方鼎:龚定盦藏器

女娈彝:龚定盦搨本

二、周代

卫公虎大敦

道光辛巳,龚子在京师,过初彭龄尚书之故居,始得读大敦之打本。道光丁亥,初尚书之孙,抱初氏之重器,入于城北阎氏。龚子过阎氏,始见大敦,魂魄震思,既九拜。言三月恭,步三月缩缩,息三月不能属。乃退而治其文。阮尚书著录此器云:召虎。今谛眂文,从韦,是卫虎,非召虎也。云王在祊,今谛眂文,从𡴁,是王在丰,非王在祊也。云卫有臣名爱,今谛眂文,从鹿,是卫有臣名庆,非名爱也。龚子之藏器无及百名者,卫公虎大敦百有三名云云。说见《文集》,不录尽。

齐侯罍

此二壶文,第一行𤔲,阮释作罍,龚定盦作罍,云齐侯名。第十二行𡉺𡊁阮作子黄,龚作邑董。第十七行𨨯,阮作钏,龚作斩。第十八行𡘯茶烾。阮作气饮食,龚作乞嘉命。

齐侯仲罍

第十四行𨚔邑,阮作郜邑,龚作都邑。

矍卣

其文曰"隹十又九年王在室王姜令作册矍安从䣑宾矍贝布扬王姜休用作文考癸宝尊器"龚定盦曰:此成王祭文王庙器也。室即清庙中央之室。《书·洛诰》"王入太室祼",祼献尸也。礼醻尸,尸献而祭毕,王祭毕入太室,行献尸之礼,故曰王在室。因而王姜得行祭礼。作册命自王姜,故曰王姜令作册令,命也。矍安史氏名,从或释作人重文。今按从人从二,二人为从,定为从字。矍安从者,从王姜在庙也。䣑或释作伯重文,今按从百从二,二百为䣑,定为䣑字,即奭之省文。《说文》"奭",此燕召公名,史篇名醜,䣑宾者,时召公助祭,王以宾礼礼之。书"王宾杀禋咸假"。王宾即诸

侯助祭者,《易》曰"利用宾于王"。《礼·郊特牲》"诸侯为宾,灌用郁鬯"。谓诸侯来朝,王以宾礼待之,是诸侯有为宾于天子之谊,故曰宾也。畏贝布扬王姜休者,畏受王命,以贝布扬王姜休也。文考即文王。癸,古纪鼎彝器次弟常语。

盨卣

龚定盦云:"盨者用为歃血之器。"

伯稽爵

龚定盦搨本

癸丰觚

龚定盦藏器。此觚修颈弇口而哆其外,中央为觚棱,铭在脽间。铭曰癸丰。丰行礼之器,象形,修而有脽,其象之矣。

父癸角

铭云"丙申王锡南亚丧幼贝十鬲用作父癸彝"龚定盦云:"《说文》鬲部:鬲实五㲉。五㲉者六斗也。许书于器名则不言其所容受,于量名则言之,可见鬲是古量名,其重文从瓦,盖以陶为之。贝或以朋计,或以器计,或以量计,此十鬲则六十斗,大略侈其多也。幼之异文从大者,古之字义,以相反而相成也。幼本以么,么贝最小,幼贝次之。王莽时常行之。"

伯箕父簠

铭云"惟白箕父麕作旅瑚用丏眉寿万年子孙永宝之"龚定盦云:"读惟白箕父作旅瑚为句,鹿龟二文别读,是蕲年之吉语,非白箕父名鹿龟也。"

师�цел敦

文曰:"王若曰师� 灭淮人□我□晦臣今敢乃众段反乃工事弗速我东域今余肇令汝率齐师其赘□□左右虎臣正淮人即□乃邦暑曰冉曰萃曰铃曰达师�虔不坠夙夜卹乃□事休既又工折首𫝆□无諆徒驭敺孚士女羊牛孚吉金今余弗段组余用作朕后男鼠尊敦其万年子子孙孙永宝用享"龚定盦释云:"籀文子字与鼠同。字详《说文》子部及囟部。叔重之意,盖曰鼠本非子字,而籀文以为子字也,亦形近而假借之例。此男子即囟部说解之佐证。"

叔皮父敦

龚定盦搨本

司土敦

龚定盦搨本

兵史鼎

右兵史鼎,高四寸一分,深二寸三分,口径七寸八分,体纵六寸四分,横七寸,足纵六寸,横八寸八分,重六十两,口微侈,因著雷回饕餮之状,两耳四足俱兽面,铭作"齐兵(必左右两手形)史喜作宝鼎其眉寿万年子子孙孙永宝用"龚定盦曰:"齐下非莽史,莽从囚中,细读搨本,不见四中形,莽史亦不见故书雅记,此兵史耳。《说文》两手奉戈为戒,两手奉斤为兵,奉干亦为兵,奉盾亦为兵,奉干者古文,奉盾者籀文,奉斤者小篆也。此为两手奉必,必者戈柲也。《周礼》夏官司兵史二人,司戈盾史四人,皆即兵史之谓与?"

韩侯白晨鼎

铭作"惟王八月辰在丙午王命韩侯白晨曰嗣乃祖考侯于韩锡女秬鬯一卣元衮夜彝夫赤旅邑鞶画旟韅攵虎□冕□里彝□骥旅五旅弓三矢二旅弓旅矢必戈绥克用夙夜事勿渫朕命晨拜稽首敢对扬王休用作朕文考德公宫尊鼎子孙其万年永宝用"龚定盦释云:"夫赤旅也者,大赤旂也,大假夫,旂假旅者,古文以为大,古文以为旂也。驯隶作驾。《说文》巾部有帱,韦部无帱,禅帐也。从马从壬者,铁之省文,(非壬癸之壬,音他鼎切)骥者,黑马也,邲之为必,省文也。《考工记》绅借必为之,圭之饰;此邲借,必为之,刀之饰;虎下一字疑帐之省文,交帐虎帐见《诗》。攵也者,交之假也。旅五旅者,徒卫二千五百人也。黑彝义未闻,弓三矢二为合文,弓何以三,矢何以二,义未闻。旅弓旅矢,则玈弓玈之假也。勿渫朕命也者,泄媟也。"

冏鼎

冏作鸾。龚定盦曰:"鸾不见《说文》,齐威非鼎实,此盦之通假,《说文》不收是也。"

晋姬鬲

晋姬作䰚齐鬲。龚定盦曰:"《说文》已部有䰚,训长踞,于义无取。齐归父盤已作忌,此作䰚,实皆为己字。古文施身自谓。曰己者何也? 谦词也。己在天干为第六,自居卑幼,故曰己。后世自称某甲某乙,亦其例也。籀文繁而喜新,假从己之文为之,或作忌,或作䰚也。"

伯鼻父盉

龚定盦搨本

宵旅彝

铭作"宵作旅彝",龚定盦认第一字作岁,且论岁非人名,此殉器瓬壶之属。

兮中钟

龚云:"兮乃羲之省,羲中所作器非一,旧释皆作乎中,误。"

虢叔编钟

龚云：“此铭后半阙大意与前钟同，第二十三字右从卒，极似醉，但未谛其左所从，姑阙。”

从钟鉤

龚定盦藏器

刺兵

龚定盦搨本

三、秦代

镜

龚定盦藏器

四、汉代

龚定盦藏器

松豆一，古文。王刚卯一，籀文。鸿嘉鼎一，一升十四龠熏鈩一，小篆兼隶书。大小洗十有五，中有他人者，皆小篆兼隶书。镜五。

龚定盦搨本（有跋者）

阮氏藏史宾钘一，古文也；林华馆镫一，定陶鼎一，小篆兼隶书也；汪氏藏陵阳瓹一，小篆；文氏藏五斗銷一，锭一，小篆；秦氏藏鲁共王熏鈩一，小篆兼隶书；李氏藏郯公鼎一，籀文；颜氏藏虑俿尺一，小篆；王氏藏雁足镫一，隶书兼小篆；及诸家镜三十有九。定盦自序云：“起高文之世，讫乎孝安之朝，以二十九物发其凡，而泉印镜之簿不偻指焉，龈龈丽硕，又往往谬然振其铭辞，可续周天府矣”。可以见其藏弆之富矣。

五、唐代

鱼符一：

龚定盦搨本。

（三）乐石之部

刻石之发明当在铜器时代之后，即三代是矣。碑碣末与之前，只有刻石。《史记·秦始皇本纪》凡言颂德诸刻，多曰刻石，或曰刻所立石。摩崖与立石，皆刻石也。立石又谓之碣，《说文》石部碣特立之石是也。三代石刻无可考者，陈仓十碣，（石鼓）聚讼纷如，近人考核，定为秦物。（马衡《石鼓为秦刻石考》）则三代石刻，既无传世。秦始皇东巡，刻石凡六，始于邹峄，次泰山、次琅琊、次之罘，由碣石而会稽，遂有沙邱之变。其存于今者，有泰山无字石，琅琊台刻石，禅国山刻石是也。而琅琊一石，至近亦世亡。刻石之例，定盦谓有九端：

> 古者刻石之事有九：帝王有巡狩则纪，因颂功德，一也；有畋猎游幸则纪，因颂功德，二也；有大讨伐则纪，主于言劳，三也；有大宪令则纪，主于言禁，四也；有大约剂，大诅，则纪，主于言信，五也；所战、所守、所输粮、所瞭敌，则纪，主于要害，六也；决大川，浚大泽，筑大防，则纪，主于形方，七也；大治城郭官室则纪，主于考工，八也；遭经籍亵渎，学术歧出，则刻石，主于考文，九也。（《说刻石》）

此九者国之大政也，史之大政也，古人所以舍金刻石者，则以其材巨形丰，难于选徙也，而亦有地方观念在焉。举此九例，若纲在纲，持以治碑版之学，无不利矣。

秦代只言刻石，不言立碑，有碑亦仅用以识日景，引阴阳、麃牲、引棺，初无文字，其后臣子追述君父之功美，以书其上，后人因焉，故建于道陌之头，显见之处，名其文谓之碑。《宋景文笔记》曰："碑者施于墓则下棺，施于庙则系牲，古人因刻文其上是也。"凡刻石之文皆谓之碑，自汉以后始，欧阳公《集古录》曰："至后汉以后始有碑文，欲求前汉时碑碣，卒不可得。"斯其证也。

龚定盦富于碑版，尝论之云：

> 庙有碑，系牲牷也，刻文字非古也。墓有碑，穿厥中而以为窆也，刻文字非古也。刻文字矣，必著族位，著族位矣，必述功德，夫以文字著族位，述功德，此亦史之别子也。仁人孝子于幽官则刻石而藴之，是又碑之别也。（《说碑》）

其言碑之名义及其缘起可谓简明矣，其搜罗碑版，亦不遗余力，自秦汉始，至南宋止，皆有著录。又尝据司马迁以下诸史及史注金石学，宋洪适、陈思，清王昶、毕沅等诸家著述，及孤墨本如《华山延熹刻石》等，著录秦汉石刻文三十有三篇，其选择之

标准甚严,凡无当于其石刻九例者摈之,书体不足以俟考文之圣者摈之,碑文无事实摈之,事实与四史无出入者摈之,彼自谓犹有阙陷,足引为恨;不生晋以前,不见熹平石经,恨者一;不与苏望并生,不见邯郸氏三体石经,恨者二;东汉繁多,西汉绩蓁如也,恨者三。又曰:若夫搜罗著录之功尚矣,策功谁为首?曰:王君兆兰获秦二世皇帝刻碣石之词,与史迁多不合,重刻之石,立于焦山,王兆兰为功首云,定盦又辑自晋至隋之石刻文字凡十四篇而序之曰:

自晋迄隋之亡,垂五百岁。龚自珍所录十有四篇,录又褊矣。何所据?据史。又何所据?总集、别集。又何所据?据地理志。又何所据?据金石家。又何所据?据孤墨本,如《上清真人馆坛碑》是也。有所阙陷引为恨者乎?有之。北魏、北齐、北周,存者十倍于宋、齐、梁间,江左土薄,近水石易烂,恨者一。南北书体同时大坏,无一事足备以俟考文之圣,恨者二。作佛事功德,造象繁兴,十居八九,无关故实,非有当于吾九者之例也,恨者三;又不如祠墓之碑之近于史也,恨者四。若夫搜罗著录之功,孰为首?曰曲阜桂馥游滇中,获爨氏碑,出荆榛而登诸册府,盖刘宋之世以环秘也,桂馥为功首。(《龚定盦集》外文,此乃转录《梦碧簃石言》者)

定盦集中尚有《上清真人碑书后》、《秦泰山刻石残字跋尾》、《跋北齐兰陵王碑》数篇,皆可考见其碑版之学。彼于石刻所最爱者则为《瘗鹤铭》。凡著录六朝石刻,以《瘗鹤铭》为殿,《瘗鹤铭》出焦山足水中,奇古幽奥,为世所珍,书者之名,千古聚讼,苏子、美黄山谷以为王右军书,欧阳公以为颜鲁国书,沈存中以为顾况书,黄长睿以为陶宏景书,董逌以为别有隐君子书。顾亭林据旧馆坛碑定为陶隐居书,后署"丹阳外仙","江阴具宰","华阳真逸","上皇山樵",自是隐其姓名。董逌言是也,书为大字极则,黄山谷亦谓大字无过《瘗鹤铭》也。包慎伯尝以该铭搨本赠定公,定公宝之,有诗赞云:

从今誓学六朝书,不肆山阴肆隐居,万古焦山一痕石,飞昇有术此权奥。二王只合为奴仆,何况唐碑八百通,欲与此铭分浩逸,北朝差许郑文公。

由此吾人知定盦乃学六朝书矣,因其学六朝书,而不工馆阁体,故成进士不得入翰林,考军机不能入值也。定盦之字不可得而见之矣,定公好古,其字必佳。惟北平杨翰尝见龚定盦为徐星伯书诗册有记云:

呜呼！龚先生死矣！此一册也，诗为先生之诗，而非千古诗人之诗。书为先生书，而非千古书家之书，一线灵光，涌现世界，先生固为未尝死也！（《息柯杂著》）

其为人倾倒如此。

（四）印玺

印本石类，其纽多以金属为之，则又介乎金石二者之间矣。故亦别为专门。关于印学之书籍，自宋迄今，不下百种，我非颛家，无待讨论，又不欲以钞胥自任，拾人唾余也。故均不言，犹言龚定盦之印学。彼尝作《汉宫拾遗》一卷，辑官印九十方，盖以专门攻之也。其求印之原因则有说焉。

瘁哉！自著录家储吉金文家，以古印为专门。攻之者有二，或曰是小物也，不胜录，或曰：即录，录附钟彝之末简。昔者刘向班固皆曰缪篆所以摹印章也。汉书有八，而摹印特居一。古官私印之零落人手也，小学之士，以古自华之徒，别为一门固有说乎？夫苔泖之士，爱古甓。关陇之士爱古瓦，善者十四，至于鱼形兽面之制，吉阳富贵之文，或出于古陶师，不致多之，不足乐也，且别为一门储印，岂不愈于是，若夫第其纽，别其金三品，则亦考制度之一隅也。官名不见于史，是亦补古史也。人名大暴白于史，则是思古人之深情也。夫官印欲其不史，私印欲其史，此羽琌之山求古印之大旨也，体或缪篆，或省不为缪篆。（《说印》）

定盦官京曹时，得汉赵飞燕印，侈为奇福，赋诗张之。至拟征诗海内，并构宝燕子阁居之，几欲以印为身后之殉，印文为缪篆四：曰"婕妤妾赵"，婕妤并从系，赵字内含雀头三，以曲阜孔氏所藏汉虑傂尺度之，高七分，径一寸弱，玉质晶莹，罕有伦匹，一时考古家皆定为汉物，当日赋诗者甚多，大概从同，其有立异者，朱椒堂（为弼）谓赵氏姊娣皆赏为婕妤，此印难定为谁。程春海（恩泽）谓赵氏婕妤凡三，以钩弋夫人，一宜主，一合德，故其不主一人。张穆（石州）言《汉书》赵氏婕妤凡三，钩弋夫人也，飞燕姊弟也，飞燕后立为后，弟亦进昭仪，皆不终于婕妤，此印应属钩弋，因赋诗专隶钩弋事。后又思篆文四，独赵字内含雀头，得非飞燕狡狯，隐寓其名耶。又作一诗正之。吾以此印实属飞燕为当，今录石洲后诗，为定盦张目：

涎涎双飞入汉家,前班后许无容华,舞赠新系承恩印,慧意斟酌授鸾斜,秋高长信霜风起,艳血飞翻豆蔻水,娇啼怆绝樊通德,里谣记取张公子。

至姚衡《宾退杂识》谓某人伪刻以绐定盦,窃恐近世无此篆高手,而定盦又湛深印学,非易欺者也。吴石华集中有题此印诗,所纪甚详,其序云:玉印径寸,厚五分。洁白如脂,钮作飞燕形,文曰"婕妤妾赵"四字,篆似秦玺,似独以鸟迹寓名,嘉靖间藏严分宜家,后归项墨林,又归锡山华氏,及朱竹垞家,最后为嘉兴文后山所得,仁和龚定盦舍人以朱竹垞所藏宋拓本《娄寿碑》相易,并以朱提五百,遂归龚氏,此册乃何梦华所拓也。诗云:

碧海雕镂出汉宫,回环小篆字尤工,承恩可似绸缪印,亲蘸香泥押臂红。不将名字刻苕华,体制依然是内家,一自宫门哀燕后,可怜孤负玉无瑕。黄门诏记未全诬,小印斜封记得无? 回首故宫应懊悔,再传重门赫(足十虎)书。锦裹檀熏又几时,摩挲尤物不胜思,烟云过眼都成录,转忆龚家《娄寿碑》。

定盦此印不久即转货与人,得款以偿博负,则流入番禺潘德舆家矣。赵惠甫尝一度见之,其《能静居笔记》云:

偕戣甫访潮人萧君桐村,识广人潘德舆都转仕成,出汉赵飞燕玉印见示,面作'婕妤赵妾',倢伃婕妤古通,飞燕官婕妤时刻也。赵字作鸟篆,意合飞燕名义,玉质纯净无暇,方今尺一寸,厚三分,上刻鸳钮,精美无对,向售龚祠部定盦先生家,价五百,后与他物俱质潘处,价甚廉,龚竟无力赎之,孝拱尚藏此印拓本数番,余曾获其一。

印入潘家后,踪迹莫考,不知何年落估客手,为潍县陈氏以朱提三百购得,藏诸簠斋,其棲印檀匣,四面刻字几满,尚留岭南。光绪戊子江建霞(标)至粤尚见此匣,而印竟亡矣;虽连城之璧,沦落天涯,而表章有人,允为佳话。定盦与印诚可谓相得益彰矣。定盦当日有诗四章咏此印者,今特录之,以见其梗概。

乙酉十二月十九日得汉凤纽白玉印一枚,文曰"倢伃妾赵",既为之说,载《文集》中矣。喜极赋诗,为寰中倡,时丙戌上春也。

寥落文人命，中年万恨并。天教弥缺陷，喜欲冠平生。掌上飞仙堕，怀中夜月明。自夸奇福至，端不换公卿。

入手销魂极，源流且莫宜。姓疑钩弋是，人在丽华先。暗寓拼飞势，休寻《德象篇》。定谁通小学，或者史游镌。（孝武钩弋夫人亦姓赵氏，而此印末一字为鸟篆之喙三，鸟之趾二，故知隐寓其号矣。《德象篇》，倢伃所作。史游作急就章，中有缲字。碑本正作继。史游与飞燕同时，故云尔。）

夏后菩华刻，周王重璧台。似书无拓本，姬室有荒苔，小说冤谁雪，灵踪閟忽闻。（尝论《西京杂记》出六朝手，所称汉人语多六朝，未可信。客曰：得印所以报也）。更经千万寿，永不受尘埃（玉纯白，不受土性）。

引我飘（瑶的右半部＋凤）思，他年能不能。狂胪诗万首，（拟编征裒中作者为诗）高供阁三层。拓以甘泉瓦，然之内史灯。（内史第五行燈亦予所藏）东南谁望气，照耀玉山棱。（予得地十芴于玉山之侧，拟构宝燕阁他日居之）。

定盦此诗，自鸣得意，讵料不及二年，而印已易主，其所企图，空成画饼，有始无终，难辞其咎。然羊脂鸟篆，得定盦而名益张，则印之厚幸也。

定盦尚藏有汉印泥五枚，刚牁右尉，雒左尉印，严道橘丞，严道橘丞，牛鞞长印是也。皆以泥亲胶为之。盖得之于蜀人者。（道光二年蜀人掘山药得一窖，凡百余枚。估人赍至京师，大半坏裂。诸城刘燕庭，仁和龚定盦各就估人得数枚。山西阎悟轩藏数枚。余不知落何处，以泥质历二千年而不坏，良可宝诧）。

（五）瓦当

瓦当文字不见于欧阳文《集古录》、王辟之《渑水燕谈录》载元祐六年宝鸡县民权濬池得古瓦，铭曰"羽阳千岁"，乃秦武公羽阳宫瓦。瓦当文见于记录始此。自尔李好文《长安图志》有长乐未央七瓦。黄伯思《东观余论》著录益延寿瓦。瓦当文字遂见重于世。至近代而著录者益众矣。定盦著有《瓦录》，其序云：

汉氏宫殿之名不可得而簿录也。其瓦黝以温，其文字多哀丽伤心者，观其体皆深习八体六技者之所为，非尽陶师之为也。夫后汉祠墓之刻碑皆石工书，而前汉瓦文，乃兼大小篆。嘻！可以识炎运之西隆，窥刘祚之东替也矣。予所录五十有五：曰长生未央，曰长乐未央，曰长生无极，曰与天无极，曰千秋万岁，与地无极，曰亿年无疆，曰永奉无疆，曰高安万世，曰宗光万世，曰千秋万岁，曰金，曰千金，曰卫，曰觲，曰

便，曰兰地宫当，曰椒风嘉祥，曰婴桃转舍，曰都司空瓦，曰上林农官，曰甘林，曰甘泉上林，曰宗正宫当，曰八风寿存当，曰右将，曰有万喜心，曰大厩，曰金厩，曰宜富贵当，曰平乐宫阿，曰汉并天下，曰很千万延，曰永望芒芴，曰鼍氏冢舍，曰万岁冢当，曰宣灵，曰万石君仓，曰六畜蕃息，曰方春繁萌，曰驰荡万年，曰仁义自成，曰延年益寿，曰延寿万岁，曰万物咸成，曰长毋相忘，曰维天降灵，延元万年，天下康宁。文之可以曰治者九：曰凤形，曰飞廉形，曰飞鸿形，文曰延年。曰三雀形，曰朱鸟形，曰龟蛇交形，曰饕餮形，曰二马形，文曰甲天下。曰鱼形。其诸家著录者有之，而余未见者三。曰卫屯，曰㧍依中庭，曰黄山。

嘉兴李遇孙辑《金石学录》，其中有介绍定盦者，仅云："龚自珍，仁和闇斋观察之子，著述甚富，旁及金石文字，藏弆八百余种，皆世所不经见，惜毁于火。"寥寥数十字。简略已甚，是不足为定盦做介绍人也。定盦藏珍虽已归散佚，但其金石文字在考古学界饶有贡献，则不容抹杀。余深惜世人之知定盦者鲜，第鹘其才而不知其学之深邃也，故表而出之，以为世告。余于金石之学，造诣甚浅，自愧无渊文奥义足以发明定盦，所愿因此引起人之注意而予以阐发光大云尔。

上海：商务印书馆，1947 年再版。

微雨集

目　次

凡例

　　吾年逾二十，始学为诗，并不常作，至今所得不过百首而已，录而布之，亦以文会友之意。人具七情，有感斯应。文艺作品由内心需要而创造者也，集中有一时乘兴之作。虽自知未尽合乎温柔敦厚之旨，然为求真计，不欲删除矣。

　　拙诗常用新名词，如"汽车"及"肾脏炎"之类，实因现代确有此种名物，播之于口者自能入之于诗。因诗乃语言之有音律文采者，并无"旧瓶装新酒"或"自我作古"之意。土语入诗，前人恒有，作者亦有引用时下流行语之习惯，明知难免见讥，然恰到好处，未尝不沾沾自喜，不顾旁人之齿冷，且以为合乎杜甫"清新"之旨也。

　　作者治学以会通古今中外为宗旨，其于诗亦然，总求合于"诗家一标准"（杜甫句）。诗之标准须包括真美善三项条件。"修辞立其诚"，"不诚无物"，欲其言之有物故须真。"言之无文，行而不远"，欲其流传久远故须美，其内容及形式均臻完满而不悖于理者则可谓善矣。

　　诗道幽远，比兴无端，辞有不明，意终为晦，故拙诗偶有自注，以发微旨。昔谢灵运作山居赋，颜之推作观我生赋，皆自为注，亦由斯理。

　　众诗编罢，抱膝长吟，觉作者之生活思想及环境与乎当世治乱之迹，粲然现于纸上，聊用自慰。其不逮之处，尚望读者指正为幸。（函件可由出版者转交）

　　诗余数首，乃少年率尔之作，辞气鄙倍，以亡姊朱素非女士极爱赏之，兹附卷末，以为纪念。

一九四九年一月九日

朱杰勤识于云南大学

一九三九年

读《续西行漫记》七首

满腔热血不平鸣，破釜沉舟事远征。千里霜蹄尘万斛，人于行动见真诚。

搜罗史料出幽燕，制服穿来气凛然。"赚得他们一微笑，呼侬同志也心甜。"

半载辛勤一卷成，高文卓识二难并（平声）。关心群众尊民主，协力宣传发义声。

万里长征苦乐均，平型关捷岂无因。能以斯民为己任，知方有勇是仁人。

陇亩耕余又曰春，秧歌互答兴尤浓。劳心未可卑劳力，请读渊明咏劝农。

"中国可称是巨人，一朝醒觉便翻身。"拿翁（Napoleon）此语非无见，预见多年积懑伸。

"红星灼灼耀中华"，史诗名编信足夸。惟有夫人堪媲美，争看彩笔吐奇葩。

案：《续西行漫记》原名 *Inside Red China*，乃史诺 Edgar Snow 夫人 Nym Wales 所作。有华文译本，吾得而读之，漫题绝句十首于其上（今仅记得七首）。偶为中山大学某生取而披露于壁报（史学与文化）上，一时传诵，而谤亦随之。事为当局所闻，吾乃不安于职位矣。

又：史诺《西行漫记》一书原名作 *Red Star Over China*，直译为"红星灼灼耀中华"。此书英国左翼读书会曾选为会员读物，行销甚广，吾亦有其一。

一九四〇年

自题《诸葛亮及其时代》一书代序

当时名士首推公，经济文章迥不同。纸上谈兵归实践，军中借箸失群雄。

抱膝长吟昭磊落，出师遗表耿精忠。溯洄每恨吾生晚，手把芸编纂一通。

一九四一年

辞空军教职入蜀留别同人

梗泛蓬飘又一年，谈兵犹未废残编。乍聆号角神为旺，惯着戎衣体自便。

士有英才宜淬砺，身堆国恨莫流连。男儿入世应名世，别语临岐愿勉旃。

赠诸生

劲翮垂空壮志骞，纵横东海阵云连。指挥如意轻三岛，黾勉同心共一天。

欲守四方求猛士，敢虚前席待英贤。人谋自古关兴废，筹策沉吟大纛边。

一九四三年

跋张礼千著《中南半岛》五首[①]

倭寇侵略中之南洋——代跋(七绝)

矻矻穷年岂为身,吾侪宿志在斯文;新书不敢私囊蠹,收拾遗亡理放纷。

中南半岛吾藩属,贡使频繁载简编,考献征文寻对策,先生先觉十年前。

汉学方家戴文达(J. J. L. Duyvendak),郑和知己伯希和(Paul Pelliot),战时朴学殊荒落,珍籍流传海外多。

异军特起有苍头,半载书成笔力遒,扫尽浮言誇创获,十洲典籍一时收。

南洋研究最精纯,共说专家有几人,寿世润身原一拨,超超元著不为贫。

一九四四年

朱师希祖(逖先)哀词五首

门墙许立十年前,每日循规读史迁。灯火渐清人屹坐,未曾终卷不成眠。

躐等贻讥我自知,差强人意是文辞。点头顿起怜才念,犹记沉吟阅卷时。

半生考索南明史,民族精神赖发挥。谢山逸轨公能继,不讳临文别是非。

与师重晤向家湾,畅谈往事一怡颜。劝我留心边政学,将来希望济时艰。

老年人瘦乱书堆,病体何堪岁月催。遗稿满床尘满案,仰天为恸大师颓。

一九四五年

读屠格涅夫著《处女地》咏涅兹达诺夫

处女地须竭力耕,农夫此语意殊深。先动能强涵至理,浅尝辄止负初心。

香吻未亲人别抱,遗书自杀体横陈。年少毕竟难通变,为君发愤一沉吟。

酬何曼叔

嗟余碌碌久离群,每欲裁书辄忆君。悯我疏狂无忿懑,照人肝胆自殷勤。

未知今岁回家否,遥卜新诗寿世勤。午夜孤灯入寥廓,数声铜笛客心梦。

怀冯裕芳先生

"不谙政治易盲从",初见循循诱我衷。夹袋搜罗情恳挚,国音传授语玲珑。

① 《微雨集》所录有误,此处所用诗五首来自张礼千《中南半岛》,商务印书馆,1947 年出版,第 150 页。

读书自信能经世,明道由来岂计功。香江别后无消息,惟望东归一谒公。

杰以 1938 年因友人之介绍得谒见冯先生于香港九龙寓所。深谈之后,以杰对于政治之隔膜为憾,且谓不谙政治,易于盲从,乃给以马列主义之书数种,令余研读。又以杰所操国语尚欠流利,自愿拨冗在家为余教授,每周二次。从拼音起,其不惮其烦如此。后余悯其劳,且恐误其事,乃托故辍学,但仍为其座上客。不久余入内地参加抗战工作,而先生留滞港澳之间。大节凛然,多所建树,烽火极天,道路梗塞,不通音讯,已逾十年。比闻先生因应毛泽东先生之召,北上会商,病殁京馆,回忆前游,深惭后死,每依北斗(杜甫句:每依北斗望京华)。痛失南针。难忘在耳之言,徒切知音之感。先生在时,余无一语致谢其爱护之忱,而今晚矣。

拜年

未能免俗聊随俗,我亦因循去拜年。遨嬉已乏儿时趣,揖让端从长者先。

红笺贴处华而晥,爆竹喧声断复连。晚近应酬君莫笑,瞷亡往拜有前贤。

一九四六年

悼冯承钧先生

昔者有道守四夷,舟车所至及蛮貊。礼称外语设官司,西北东南言莫隔。

汉世永元通大秦,文化交流赖重译。音形虽别义则同,法云谓译犹如易。

玄奘义净天竺回,新翻经本殊充斥。译场八备五不翻,体例谨严见梵册。

从此翻译奇才多,宋元继唐专馆辟。明清二代盛通商,番舶联翩来叩驿。

海客丛中杂教徒,来华布道兼游历。耶稣会士艺不凡,西法流传借其力。

汉学欧洲法国纯,沙畹诸儒足矜式。二三豪俊识时宜,艺术吸收由外域。

不耻相师或出洋,旧学新知随所择。清末复设同文馆,训练专才延外客。

彼习华文我西书,借鉴沟通无畛阈。译界严林早擅名,至今人尚称贤硕。

一时创始难为精,居上后来如薪积。异军特起有冯君,汉口世家名奕奕。

从师比国在晚清,习律巴黎匪朝夕。欲明法制考源流,惟从历史求痕迹。

回国遂成史地家,不倦披寻人笑癖。法人汉学各名编,系统翻成几半百。

直译精翔意尽披,补注校雠词竟核。研究西域与南洋,佛学方言多创获。

解惑析疑奠万哗,察往知来显幽赜。暮年痼疾厄斯人,举动艰难需扶掖。

药炉侍者总随身,铅椠图书时狼藉。矻矻穷年志不移,正学昌明资改革。

稍尝宦况便抽身,远志难酬常踯躅。抗战军兴滞北平,八年陷虏愁交迫。

万方多难贱儒冠,五车莫补非长策。典衣换米入穷途,失业还遭丧明戚。

重操旧业摊皋比,扶病垂垂形稿瘠。去秋光复我神州,方期从此辞劳剧。

今年忽患肾脏炎,撒手仲春在床簀。入世艰虞六十年,一逝竟如驹过隙。

巨星遽陨译林摧,遗稿篋中仍数尺。家徒四壁与遗孤,隙光斜照麻衣白。

我与君无一面缘,一在岭南一朔北。造诣悬殊所学同,每读君书心莫逆。

也曾著论表微忱,但恨学荒难为役。会看户户诵雄文,价重蓬山求络绎。

残膏剩馥沾靡穷,岂徒当世受其益。来岁扁舟吊旧京,郁郁芸香贤者宅。

侧身天地苦蹉跎,禀性愚顽祈感格。君虽淡泊身后名,我愿滂沱君子泽。

一九四七年

过黔观关山月国画展览会即赠

今来读画忆前因,相逢同是岭南人。高氏奥堂君竟入,清游风味我尝亲。

十年努力原应显,大笔淋漓自有真。拭目静观心莫逆,既欲出新便推陈。(高氏
指吾友高剑父先生,有清游会之设。)

回家杂咏十三首

三径多年我未经,今回骤步入门庭。惟留一事差堪慰,犹带乡音鬓亦青。

久别重逢各自欣,当时慰问语纷纭。此身落落原如昨,小辈围观已一群。

须臾列坐悄无哗,大家同吃雨前茶。为怜道上多饥渴,甜粥才供又木瓜。

故衣十载敝犹存,慈母亲裁未认捐。教子义方闻里闬,谁知耿介有遗传。

迭经兵燹里为墟,犹幸吾庐四壁余。屈指基塘仍可数,归来休叹食无鱼。

出死入生原惯事,先忧后乐是吾心。持家惟赖严君力,处世时循远道箴。

母亲早殁父犹强,适我回时不在乡。香岛迢迢空陟屺,只凭缄札祝安康。

满目缥缃付蠹鱼,珍同美玦意成虚。握腕攒眉还一哂,自知难毁腹中书。

高烧银烛代燃藜,往事凄凉未即提。赖有健谈吾庶母,数载艰难为说齐。

二妹温良掌上珍,有时断断亦怡人。爱居婉娈承色笑,不枉人称骨肉亲。

秀珩风格颇清华,秀莹驯时亦可嘉。秀珩唱歌不识怯,秀莹写字类涂鸦。

回家暂享清闲福,典册高文不敢攀。此番初读红楼梦,试将才士例红颜。

闲向门前习水嬉,逆游十丈不为疲。家家日落沿溪浣,是我淋漓上岸时。

乡村七夕

风清月淡觉微和,村里祠堂艳绮罗。处子叩头循旧习,盲翁负鼓唱新歌。

素娥倚桂观乞巧,织女投梭欲渡河。聚散人天非怪事,寸心犹自怯风波。

戏赠

玉树坚牢不病身,少年哀乐过于人。此外若容添一语,艺是针神貌洛神。(集龚定盦句)

诗人节

"五月五日天中节,玉树森森兰桂列"。不知二语出谁手,惟见丹书伴桃荔。

建旗竞渡沸群嚣,与众临河争一瞥。舟来如练跃水飞,两岸狂呼声相送。

灵均沮志自沉渊,千载犹哀此永别。流传胜事振颓心,崇德纪功思往哲。

立身日月可争光,著作辞微而志洁。烨烨灵气射词坛,青史堂堂谁与埒。

才高兴谤世所悲,众醉独醒肠空热。直道难行古已然,况值匹夫如夏桀。

闻风嗣响罕其徒,至今湘水长呜咽。离骚朗诵招英魂,彩帜迎飏声猎猎。

重过广州旧书坊

黄卷青灯忆髫龄,素怀独与诗书契。荒陬新学未流行,私塾相传但经艺。

冬烘先生执教鞭,时时叱骂示严厉。群童学习不自由,反使聪明受掩蔽。

我生桀骜颇清狂,每年考试膺高第。躐等而升学自疏,下笔难休由小慧。

惯于周末作文章,幸有群书供獭祭。始知文史自潜修,尚友古人即可济。

闭门独学弱冠前,既乏名师常恐泥。傍通外语利研求,坐拥百城堪睥睨。

断简零编向市搜,新旧不捐兼巨细。披沙拣金岂徒劳,往往精英出芜翳。

版本之学亦留心,目录编成分统系。流连不厌百回看,双门城脚欢游诣。

豪情难掩阮囊羞,偶与贾人生较计。文字五厄未能逃,一炬荡平兵革际。

中有手稿百万言,闻耗牵怀形梦呓。物之聚散本寻常,人称盛极难为继。

今年重过旧书坊,识者招邀偶留憩。但见插架多于昔,图籍装潢亦壮丽。

观摩不禁喜溢襟,重价难酬囊乏币。忽忽而起别归家,未知何日升平世。

示潘莳

少年窗下共披寻,结习难忘忽至今。各据新知谈四裔,竟从故侣应同音。

嗟余逐食行踪判,输子端居学历深。精舍名茶情款款,惟期一岁一来临。

候渡

老树成荫处,关东古渡头。野航还泛泛,身世共悠悠。

汽艇行将至,人声沸未休。济时应有份,乘桴愿待酬。

赴澳船上观海有作

幼年生活在华南,海国风涛我尚谙。水花激溅迎船白,皱浪相推入目蓝。

一缕微烟天际远,布帆几点峡中涵。汪汪积厚能胜重,此意凭谁与细参。(此诗乃作者倚于船栏而作,海水本蓝,但因船头向前直冲而激起之水花则白,海水后浪推前浪,因相推而成皱纹,其色推入目中则为蓝矣。推字有承上启下之两层意义,不可不知,此景有航海经验之人自能领会。又庄子逍遥游云"水之积也不厚,则负大舟也无力"。此可喻人之才能气度须广,方能任重致远)

题赵崇汉纪念册

赵君手执纪念册,命我下笔一涂画。墨花玲珑宣纸光,书兼各体多名迹。

猥蒙拭目便垂青,自难藏拙聊补白。士先器识后文华,摘句寻章老何益。

偶发长歌以骋怀,持向腐儒当受斥。人称气盛自言宜,敢与杜陵矜风格。

众生聚散类浮萍,两载光阴同过客。我性疏狂惯独行,君态从容常不迫。

笃实同钦进道坚,温厚半缘阅世赜。信则使物泯机心,宽则与人无衅隙。

合群之道亦如斯,中外古今难以易。能知我者尚茫茫,但与君处无不适。

鸿案相庄有孟光,共乐琴书数辰夕。齐家治国本修身,取善辅仁方有藉。(李白春夜宴桃园序云:"光阴者百代之过客。"光阴本身是过客,我与君二载寄居昆明亦为过客,总而言之,我人与光阴都是过客,故曰:两载光阴同过客。)

书丐妇

文林街上一茶店,小楼纸窗开两扇。有时俯首阅行人,势若建瓴多利便。

室宽几净发幽情,日日独临吾未厌。才非王粲赋登楼,癖似卢仝夸槚片。

久坐抛书纵目游,街头动态殊丰衍。对宇横陈一汽车,形式簇新华而炫。

丐妇东端踯躅来,鹑衣百结犹泥玷。经过车傍复回头,略睨车厢如有见。

忽然移近厚玻璃,手掠粗头照其面。发虽斑白态和祥,动作徐徐色不变。

我疑此妇善处贫,华物当前不妒羡。昔日红颜今已衰,妇似怡然无眷恋。

入世多艰未怨尤,如非有道即性善。我爱车中驾驶员,不因贫贱加严谴。

傍观琐事弗关身,倏有感触如受电。世患不均古有言,贫富悬殊由聚敛。

四方异势人异情,难如此妇能知餍。揭竿斩木有强梁,纵使戡平灾已臶。

须解无私造物情,天爵应尊人爵贱。厉行法治抑豪门,注重民生求时彦。

万众和谐国自崇,五强并列名无忝。安得一言悟众心,戢武安民光赤县。

丁亥二月三十日昆明大雪二首

春季常年暖渐添,今年二月冻犹严。中宵风疾声愈厉,竟榻衾寒梦未甜。

曙色才临眸炯炯,长空遥望雪纤纤。若从状物征新巧,咏絮焉能及道盐。

雪花凝结净无瑕，着地舰楼又似沙。变色呵寒非独我，围炉煮酒定谁家。
四方糊口销精锐，极目登楼感岁华。广厦大裘难想象，徘徊无语手频叉。

代简寄答何曼叔

终年常闭关，罕与人事接。为求通世变，经史资涉猎。
中外理无殊，百艺咸宜摄。欲成一家言，下笔意未惬。
强聒岂无人，躁人辞喋喋。吾宁读我书，沉思偶蹀躞。
理论亦空疏，如不躬实习。国事尚蜩螗，危机迫眉睫。
匹夫责有在，中夜抚长铗。我友何曼叔，当今一刘勰。
掌故复胸罗，爱才兼尚侠。纳交数年前，议论无不浃。
昨日在金陵，贻我一手牒。拟我以阳明，大才多晚捷。
修养自初年，登高由卑躐。谓我处滇中，何异龙场驿。
阳明安可企，惟有俟来叶。鄙吝犹屡萌，自顾难调燮。
焉能善天下，巨细信手协。多谢君厚期，迈往而不慑。
岁暮怀远人，欲济无舟楫。检点故人书，迄今已成叠。

附　酬朱杰勤教授

何曼叔

万里梅花香，昆池月中水。寒光映窗下，三复一张纸。
金陵大江上，滇云亦相迤。朱杰勤教授，有新诗见致。
别来惊人句，情味大沉挚。忆昔在巴渝，鹣鹣见一士。
咿唔柳荫下，流漾心里字。饮茶钱家店，文史吐恣肆。
于人鲜交语，于我多论议。西山烟岚上，万松订交始。
栾华战秋风，共步新开寺。自从赴云南，不见三年矣。
国魂归白下，屡屡念客子。不独一学人，用世实有志。
西南天地窄，若贬龙场驿。甚企王文成，寂寞树新义。
何时重握手，各道近来事。五言以酬答，应自航空寄。

一九四八年

许季茀(寿裳)先生哀挽三首

噩耗传台北，虚室生夕愁。吉人原霭霭，天意竟悠悠。
为国收残局，携家入海陬。暮年遭惨祸，东望涕空流。

文坛称老辈,遗爱在人间。真书能绝俗,正论岂容删。

几回蒙奖厚,再见叹缘悭。忆陪朱希祖,同说范文澜。

万物为刍狗,乾坤满战氛。生涯凭薄俸,态度似闲云。

凶手难驯化,伤心不忍闻。百身犹莫赎,一代失贤人。

赴宴五首

色相无边众舌鸣,瞳人剪水一泓清。乍逢意外添惊喜,恰值春风烂漫晴。

华筵夕展客成群,玄发垂肩度麝薰。侧听俊语忘酬酢,对众频称脸已醺。

胜侣联翩竞进觞,解围有术赖萧娘。杯盘狼藉相将起,酒痕飞上粉红裳。

忆昔门停间字车,辛勤文史尽三余。西南独客劳君眼,浓笑书空意竟虚。

年来情绪厌闻歌,弹指光阴等逝波。我与定公同一慨,"不知庸福究如何"。(龚定盦句)

在校多年而识者盖寡赋此自嘲

沉吟挟册众怀疑,先生踽踽竟何之。虽设常关门拒客,既狂且狷性如斯。

洞明义利贫非病,隐歇声名暗见疵。独奇好事张时俊,犹在人前索我诗。(韩非子"道在不可见,用在不可知,虚静无事,以暗见疵")

与某君论史

平生论史重通才,叶向君前亦快哉。神足知微凭过去,智能藏往定将来。

当思殊道归同趣,不薄专门爱博该。我已廿年游学圃,随时随地卷常开。

昆明大雪即纪

丁亥腊月廿八日,午后忽然风漂霰。初疑骤雨落阶除,着地纷如珠玑溅。

中夜醒闻风怒号,明朝雪拥映秋院。今年二月已一遭,谁料一年凡再见。

我御绨袍尚怯寒,譬如谈虎犹色变。虽云瑞雪兆丰年,其奈灾黎难自遣。

无衣无褐彼劳人,何堪卒岁嗟贫贱。街头冻死已多名,翘首雪花仍片片。

云南大学二十六周年纪念歌

　　本校廿六周年将届，杨君忽有感，请我搁管为诗文，我固虚静自持甘晦迹，况乃善颂善祷岂无人，而且某项研究工作方开始，精神专注未宜分。膏焚五夜，旨探三坟，欲成绝学，暂愿离群。丝丝入扣，刺刺难休，期其合辙，速于置邮，但无论以何种理由为口实，卒亦难拒杨君恳切之要求。

　　溯余居此地，忽忽已三秋，未尝无诲，不计束修，全身有待，知命弗尤，今值纪念日，聊献言为酬，伊滇中之学府，实伟丽而寡俦，惟东陆之后身，更有耀于前修，规模宏远，描写难周，科学设备之利，自然环境之幽，莘莘学子，济济名流，发愤忘食，乐以忘忧，同声相应而合体刚柔。(晋王弼语)培养独立之人格，争取言论之自由，刊物风行于四裔，校友星罗乎五洲。对将来之国运，宜协力以共谋，淘汰庸劣，收拾从头，提倡学术，崛起荒陬，使天下学者相率而滇游，勿作诗囚，不赋登楼。闲情绮思即时收，天空海阔一凝眸。匹夫有责，含笑看吴钩，转移风气，在乎当局之良猷。日月不淹留，毋为当世羞，未能免俗，并祝我校无疆之庥。

饭堂偶感

　　白菜黄瓜利齿牙，劝君餐饭要频加。鄙夫据席谈柴米，狂士轩眉议国家。

　　决定穷通由品性，会看牢落负才华。沉机我类甘逃世，莫怪傍人喻散沙。(黑格尔说"品性就是命运")

阅报

　　战伐频年震迤逶，惨看万众化虫沙。豺狼早怯闻当道，衣食堪虞遑论家。

　　不戢自焚兵若火，侵吞谁谓鼠无牙。未知孰效秦庭哭，"戡乱期间"说援华。

莲丝

　　莲丝难绝意难忘，况值时危各一方。傲气自知贻后悔，深情强制变疏狂。

　　绛帐华堂前事渺，青灯孤馆夜更(平声)长。登峰寻壑曾相慰，好景无多已夕阳。

赠李六弟兆基二十二韵

　　乍见真高兴，长谈溯旧情。喜君能早达，愧我未成名。

论交凭意气,通家唤弟兄。十年同漂荡,到处有逢迎。

世态虽浇薄,头角自峥嵘。远游资博览,强记轶群英。

从公身手敏,知人识力精。去岁回桑梓,抠衣谒大庭。

君母如春日,步履尚轻盈。爱怜询冷暖,拂拭慰伶仃。

有妹多清秀,读书见性灵。一心邀母宠,双眼为渠青。

学校催余返,秋色伴客行。回滇重聚首,促膝竟忘形。

雅宴初无倦,清言未肯停。香风披四座,仙侣出云屏。

丰神惊俊逸,举止露聪明。弗忘三顾惠,惟叹二难并(平声)。

国步益纷乱,舆情辨浊清。大厦行将压,一柱岂能擎。

且宜思后乐,不必问前程。悬知通世变,明哲著嘉声。

奉父书

晨起披衣行,及门逢驿使。给我一封书,省识吾亲赐。万里越重洋,浃辰然后至。矧乃多阻塞,得来原不易。老眼喜无花,犹作蝇头字。常恐动乡愁,绝少提家事。谕我守清贫,勖余勤讲肄。著述必专精,高名非幸致。所言中我病,一时生内愧。年来务淹通,仓促反自累。难求隔宿粮,但有四方志。饥寒苦相迫,父子各异地。浮沉人海中,同感迟暮意。温语蕴哀情,开缄辄酸鼻。

秋日杂诗十三首

四角炮楼如古垒,一湾溪水绕通村。自从劫后人烟减,僻径闲行见废垣。

数口无饥赖种鱼,足食丰年例有余。我欲先求三亩宅,再来勤读五车书。

苗苗桑枝满陌阡,隔溪荷叶正田田。小堤寂寂鱼偷眼,一逝悠然柳岸边。

夜色迷濛入画图,一钩淡月水平铺。迎人静气群嚣息,冉冉孤灯导黑途。

拂拂逸气闲中泄,字体倾斜未认输。诗清岂在勤茶事,一片灵机出奥区。

水仙簇簇向东流,出处随潮不自由。闲看物情参易理,未伤身世类浮沤。(乡居杂作六首)

树人原要百年勤,善诱循循意最殷。父老提携观上学,紫阳一派衍斯文。(乡中紫阳小学成立志喜)

群流四座议纵横,捻髭闻誉老书生。殉名近亦知无谓,呕心吾惮作牺牲。(莅同学会)

易经奥义巫师集,孔老同时肆讨研。道法自然明进化,兰台别派执其偏。(读易)

万物新陈蜕变中,用完精力便为终。阅世须明刍狗意,消息盈虚属化工。(读老)

牙牙学语已相偎,瞥见遥呼伯伯来。葆养天真全仗汝,一日亲临有数回。(忆马家女孩)

狭路相逢一笑中,爱美怜才意略同。任侠半由知己感,能存本色是英雄。(阅红茶花说部)

下笔春蚕食叶声,手挥目送影随形。非关才气能为役,纯钢千锤百炼成。(灯下译《资本论》,某君羡吾才捷,适其手执苏联小说《钢铁是怎样炼成的》,即戏答之。)

小胖子

青云街头小胖子,携同弱妹卖报纸。无邪有趣可人怜,一日二回多利市。求沽徙倚校门前,数语刚完笑声起。有时憨态对生人,令我粲然常露齿。雨淋日炙不顾身,兜售黄昏犹未已。衣囊满塞纸币回,饔飧所耗无余矣。生活亦多艰,家庭不足恃。失学非本心,况汝小年纪。交游尽顽童,行动渐粗鄙。纵有妙天资,郁郁至于死。中材入世不逢辰,四方糊口无长技。尝闻仁政重慈幼,民失教养谁之耻。如非实惠寄同情,西江活水原难俟。汝乃小市民,我亦一寒士,忽有所思默默而相视。

感事

白袷戎衣漫自夸,十年踪迹滞荒遐。慈颜矍铄亲犹健,傲骨嶙峋岁有加。

长铗未歌归故里,僻书今悔读南华。已知世网相羁絷,何用公私问井蛙。

集豹园赏花呈主人谢宴

曲径连温室,名园作胜游。奇葩抱黝紫,独树挺龙虬。

醴酒增狂态,银刀入庶馐。管窥聊自笑,高谊愧难酬。(苏东坡诗"恣看修网出银刀",银刀鱼也)

同诸公登大观楼

风物兹楼异,登临极目新。清谈澄俗虑,长啸见天真。

倾盖惊深眷,吟诗仰后尘。片言怀顾绛,经世又何人。(顾炎武本名绛,曾云:"有体国经世之志然后可以登山临水……")

前题步秦缜略先生韵

徐步郊原散旅愁,晴空突兀耸高楼。披襟徒倚聊随适,觅句沉吟未肯休。

尚有诗书容宕荡,更缘风物得淹留。劝君共惜须臾景,浊酒何妨尽一瓯。

一九四九年

夜坐

霜竹描空月影阴,寒灯敛焰夜钟深。奇书懒译眸将倦,苦茗微温手自斟。

脱屣功名惭大隐,藏山事业感知音。凋年异地怀多劣,且伴虫声作短吟。

豹园主人风雅好客以诗嘲之

已成春服作春嬉,名苑频探不自持。暖入花丛迷舞蝶,客当诗境捻吟髭。

幽香明艳低昂态,浅绿殷红缭绕枝。尽日周旋贤主倦,眈眈犹欲佐一卮。

寒夜

薄醉摊书坐,微飔袭短襟。幽蛩泣永夜,缺月犯栖禽。

素壁依虚影,孤怀殿苦吟。阳春虽有脚,先励岁寒心。

六月二十七日奉父书内有共军我甚表同情等语读毕而作

"共军我甚表同情",手谕如传面命声。早岁出洋心自广,闲居拊髀气难平。

毁家卜式输财竭,责子陶潜属望轻。世道崎岖无进步,犹烦老父戒骄盈。(家父朱少学先生早岁漫游南洋群岛,年近古稀,豪情如昔,抗战军兴,捐输极其绵力。余尚忆二十年前,吾父语母曰:"此子刚愎自用,志大才疏,如不经十次以上之大挫折,使其反省,痛改积习,前途殆无希望。"吾母亦怃然视余点首,今果应其言矣。又吾父每次来谕,辄以骄盈为戒,陶渊明有责子诗,引以为喻。)

读陈垣致胡适书

七十老翁具热忱,词严义正发雷音。哲人觉世缘需要,忠告贻书费酌斟。

未远迷途知改辙,如流从善见虚心。前年拙作蒙温奖,遥想清操一往深。

九一三昆明事变志感

若再盘桓便见收,少恩惨核诩权谋。刊章成叠出东厂,缇骑分行入远陬。

欲挽狂澜无善状,犹传朋党误清流。傍人示意求缄口,谁料书生气更遒。(《晋书》载曹操语:"若再盘桓,便收之下狱。"[指司马懿]司马迁《史记·老子韩非合传》:"韩子引绳墨,切事情,其极惨核少恩,皆原于道德之意。"按《韩非子》乃权谋之书也。《后汉书》:"灵帝诏刊章捕[张]俭等。"刊章即今所谓黑名单也。

东厂乃明内监掌权者办事公署专司缉案。《后汉书》:"缇骑二百人",谓赤衣马队也,为执金吾侍从。擒奸执猾,故后世逮治犯人之官役均称缇骑,如明锦衣卫校尉,清步军衙门番役皆是。骑字读去声,行即行列。)

云南大学整理期间杂咏十三首

日月善流徙,生涯困草莱。只缘文字力,犹得见微才。

秋风振纸牖,顾影了无俦。惊窥明镜里,渐白少年头。

匡国负所怀,明年又何适。推门独起旋,霜月照心迹。

讲舍何寥寂,军曹守卫劳。施政如身正,画地可为牢。

焚稿十万言,悔余太鲁莽。行事先三思,当时应再想。

思潮宜善导,慎勿激横流。传之一齐士,难敌众楚咻。

平等与自由,世人均首肯。二者不可兼,吾宁爱平等。

一往自深情,三黜由直道。人固未易知,十步有芳草。

出处非常度,纤儿目论苛。嚣嚣原自若,受谤古贤多。

求富事良难,爱才心未死。茫茫人海中,岂待一知己。

酸风射眸来,霤雨泥滑滑。绣户恋重衾,蓬门冷彻骨。

骤雨汽车驰,泥涂污水溅。小孩方欲避,无情射其面。

杜陵受雨淋,发愿成广厦。推己及于人,言征千载下。

自题历史哲学

天下同归路各殊,三材交涉动非居。研几成务吾何敢,白书提灯照大衢。(《周易·系辞》:"子曰:天下何思何虑,天下同归而殊途,一致而百虑。""易之为书也,广大悉备,有天道焉,有人道焉,有地道焉。"谓之三材,又曰:"变动不居,周游六虚"。宋人诗云:"春虽与病无交涉,雨莫将花便扫除。"交涉即关系也,亦称为相互作用。《周易·系辞》:"夫易,圣人之所以极深而研几也,惟深也,故能通天下之志。惟几也,故能成天下之务。"马克思说:"从来的哲学家只是各式各样的说明宇宙,但是重要的乃在改造宇宙。"说明宇宙就是研机,改造宇宙就是成务。白书提灯一语用西洋古代某哲学家故事,喻求贤也。)

本年云南大学校士试题士不可以不弘毅任重而道远

阅卷之余戏仿试帖诗赋之得弘字

国宝儒为贵,居仁任匪轻。秉彝原朴厚,闻道益恢弘。

木讷愚难及,飞鸣众始惊。艰危资惕厉,惨淡费经营。

补过宜三省,求知务至诚。易云龙在野,书曰志成城。

天爵期无忝,人间有正声。量才操玉尺,刮目待时英。

和韩愈《石鼓歌》(原韵)

唐代盛称石鼓文,韩愈亦作石鼓歌。世人贵远每贱近,我今继作看如何。

欧阳文忠集古录,言其散播随干戈。猎碣凡十字数百,泰半输廓遭砻磨。

初集凤翔孔子庙,四方观众何骈罗。比之于鼎功同伟,穴而为臼形犹峨。

左史记言右史事,载笔刻画无私阿。语严义密譬雅颂,儒生维护频挥呵。

诸家考释虽未备,定为周物信非讹。浑圆首尾异籀字,整齐体势殊斗蝌。

虞人护囿致禽兽,汧水淖渊诔蛟鼍。除道表木布数罟,洪池方舟出丛柯。

兽来速速多麋豕,锋矢争集如飞梭。论功格祖告太祝,四马六辔行委蛇。

振旅嗔嗔挟彤矢,其间逐鹿奔姝娥。十鼓纪猎非一事,东来常遇雨滂沱。

执而勿射见仁术,任其余逸心平和。春秋前已有此鼓,埃及砖版应同科。

翼经翼史良足贵,乃金乃玉奚为多。永愿收藏归太学,不因丧乱伴铜驼。

刚健中正密以栗,君子大德畴能过。黝黝奇光曜堂宇,类族辨物宜切磋。

近闻汉学昌异域,会看重译逾沧波。小戎之诗差可拟,编者不采殊偏颇。

烟霾日剥历秦汉,运有显晦原无他。村老腐儒自滋惑,虽欲扬表终嫭嫇。

贞珉晚出几湮没,而今幸可三摩挲。江州刺史韦应物,形诸歌咏供吟哦。

骨气淳厚开斯(李斯)法,精修何止博笼鹅。出土忽忽千余载,深知其意说不那。

考献征文观制作,独行履素甘辙轲。盘空硬语挟奇气,沙泥俱下如黄河。

人寿有涯知靡极,半生惊逝毋蹉跎。

石鼓亦称猎碣,共有十鼓,欧阳公集古所录,其文可见者四百六十有五,磨灭不可识者过半。胡世将资古绍志录所录,其文可见者四百七十有四,而杨慎得唐人拓本于李文正先生凡七百二字。旧存岐山石鼓村,今移置凤翔府夫子庙,(周越法书苑)凤翔天兴县南二十余里(乐史太平寰宇记)。张师正倦游录云:"本露处于野,司马池待制知凤翔日,辇置于府学之门庑下。外以木楬护之。"郑樵石鼓音序:"石鼓不见称于前代,至唐始出于岐阳,先时散弃于野,郑余庆取置于凤翔之夫子庙,而亡其

一，皇祐四年，向传师求于民间而获之，十鼓于是乎足。……大观中置之辟雍，后复取入保和殿，经靖康之变，未知其迁徙否。"其后历史，邵庵虞石鼓序略言之颇详："大都国子监文庙石鼓十枚，其一已无字，其一但存数字，今渐漫灭，其一不知何代人凿为臼，而字郤稍完，此鼓据传闻，徽宗时自京兆移置汴梁，贵重之，以黄金实其字。金人得汴梁奇玩，悉辇至燕京，移者初不知此鼓为何物，但见其以金涂字，必贵物也，亦在北徙之列，置之王宣抚家，王宣抚宅后为大兴府学。大德之末，集为大都教授，得此鼓于泥土草莱之中。洗刷扶植，足十枚之数，后助教成均，言于时宰，得兵部差大车十乘载之，置于今国子学大成门内。左右壁下各五枚，为砖坛以承之，又为疏棂而扃镭之，使可观而不可近，然三十年来，摹拓者多，字画比当时已漫灭者。然移来时已不能如薛尚功钟鼎款文所载为多矣。大抵石方刓而高，略似鼓耳，不尽如鼓也。"石鼓至清代犹在国学云。

郑樵谓："世言石鼓者周宣王所作，盖本韩退之之歌也，韦应物又谓文王之鼓至宣王而刻诗。不知二公之言何所据见。"而以为石鼓固秦文，惠王之后，始王之前所作也。嘉鱼刘心源亦以为秦文公之物。"十二诸侯年表秦文公元年当周平王六年，鲁惠公四年，秦文公四十四年为鲁隐公元年始入春秋。此鼓作于春秋之前。"(奇觚室乐石文述卷二)而赵绍编之金石文存又云："周石鼓文十章，前人论之详矣，大抵谓为秦惠文以后及宇文周时物者固是瞽说，而必指为何王之世，何人之书，引证虽繁，亦无确据，又不必也，特以文辞字画求之，信非先秦以上人不能为此。文辞虽不可尽通，其存者正与雅颂相类，不仅车攻数语偶同今诗也。"

"至谓史籀所书益无据，史籀著大篆十五篇，秦八体首大篆，汉人以试学僮(见说文序)。然则证籀迹者宜莫如汉，而汉碑篆字无一似石鼓者。唐人多习说文，其中籀文笔法两头尖锐，亦非石鼓一派，以外更无籀书篆本可证，不知唐人何以知石鼓之必为史籀书也。阁帖所载籀书不知是否传自唐人，然笔法亦异石鼓。"(刘心源奇觚室乐石文述卷二)

石鼓十篇大抵为渔狩而作，甲言渔，乙丙丁戊己庚辛壬癸言狩。乙癸言除道，皆言为畋狩而除道。戊言策命诸臣。己言享社，而皆有事于畋狩也。辛言渔狩而归也。本诗中有十二句乃述碣中事迹，间亦有引用其中之文字，兹更详释之，虞人掌山泽守苑囿之吏。敬护苑囿以致禽也。水经注(渭水)："汧水有二源，一水出西山东北流，历涧注以成渊。"淖者汋润也，字林，淖濡甚也，数罟。数读如束，密也，见《孟子》。"兽来速速多麋豕"一句，即用石鼓原文"麋豕孔庶"及"其来速速"二语。"其间逐鹿奔姝娥"一句，即指出猎有妇人参加。盖古代女子亦孔武好动，体力并不远逊于男

子,故常随众游猎。"东来常遇雨滂沱"一句,即指石鼓文"我来自东,灵雨奔流"也,"执而勿射见仁术"二语,即石鼓文"执而勿射,君子乃乐"也。

婩婹,音庵阿,不决之貌。

那,多也,诗云"受福不那"。

本诗末段之最后六句乃作者自述,"盘空硬语挟奇气,沙泥俱下如黄河",是根据某君评拙著《龚定盦研究》一书(商务版),"大气磅礴,沙泥俱下,较之屑碎扯挦之考据,有香象草虫之别矣"等语。

保卫昆明纪事八首

排队如长蛇,拾砖填城阙。趼手不言劳,中宵犹未歇。(顽寇扑城,与众拾砖填补城阙。)

终军弃繻志,陶侃运甓心。临危思共济,昔岂异于今。(抗日初期,吾曾弃大学之讲席而从军,至英美同盟,胜算已操,始回学术界服务,今又仓促参军矣。)

提枪夜守陴,不愿为奴隶。唇亡即齿寒,卫人还自卫。

黑夜炮连发,殷雷薄远天。杂以机枪雨,万家失酣眠。

铁鸟轧轧鸣,俯冲弹随下。劫火映灾黎,惟余立锥地。

九攻九拒后,敌呈覆败征。狼狈解围遁,始信志成城。

示威大游行,人数逾三万。浩瀚此洪流,和平之左券。(十二月二十二日)

赤帜星流转,雄师入市区。人民齐抚掌,歌颂澈通衢。(欢迎滇桂黔纵队)

人民解放军颂

遥远的途程,
艰苦的年代。
英勇向前行,

从不怕阻碍。

为着保障自由与和平，

为着解放我们和协助全人类。

你们在毛泽东领导下，

自动组织起来，

成为人民的军队。

以加紧团结的行为，

来把敌人离间的阴谋粉碎。

以自我牺牲的精神，

来把蒋介石的匪徒击退。

红旗所指，

常见敌人望风而溃。

自西到东，

自南到北，

由内地，至边塞，

翻山越岭齐比赛。

抱定信心，

忘却劳瘁。

扫荡狂寇，

追歼大憝。

在腔子里，

你们蕴藏着爱国爱民的热忱，

在战阵中，

你们表现出可歌可泣的勇概。

在历史上，

你们更是光辉而无抗对。

你们被顽强的仇敌惧佩，

你们被亲善的人民敬爱。

誓在大地上，

插遍了五星旗旆。

"革命的进行是要强力,

胜利的获得是靠武装。"

这是斯大林建军之方。

他又说:

"让我们创造农工的军队,

否则我们就会灭亡。"

我们的解放军也是农工组成的,

为着正义而战,

表现出精神因素的优越和科学训练的特长。

你们的战星像红宝石的光一样,

永远灿烂而生芒。

三大纪律,

约法八章。

到一市镇,

入一村乡。

既不拉夫,

又不征粮。

出入无阻,

买卖如常,

老百姓的事务,

有时还可请大军帮忙。

开他们玩笑也不妨。

穿起制服,

意气扬扬。

对人态度极和祥。

其实他们的利益跟老百姓的一样。

解放的斗争,

充分地表现人民的力量。

人民的力量,

像花岗石一样刚强。

"赢得胜利,更要赢得和平。"

才是解放军久远的光荣。

努力建设,

维护和平。

脱离黑暗,

走向光明。

这是新民主主义的过程,

而为达到社会主义阶段所必经。

社会应该安定,

工业应该发展,

文化应该开拓。

父母应该敬养,

妻儿应该顾育,

这是人民共同要求的呼声。

反应舆论,

制定计划,

斟酌情形。

齐步迈进,

不骄不馁,

众志成城。

我们的亲密弟兄,

建设期间的艰苦,

不下于二万五千里的长征。

附录

纪念先姊朱素非女士之词

Full many a gem of purest ray serene

The dark unfathomed caves of ocean bear;

Full many a flower is born to blush unseen,

And waste its sweetness on the desert air.

Thomas Gray—*The Elegy*

常多耀目珍,深藏海穴际。不少幽生花,憔悴荒凉地。

格雷:《挽歌》之一阕

金镂曲(寄素非姊)

姊素非青眄,前专书托人带返,料当收见。外敌侵凌殊可忿,发动全民抗战,我粤省知难避免,一介书生无寸铁,况万方多难儒冠贱,中夜起,思投砚。

如君不忝金闺彦,并不是逢人苦誉,当场称善,孝悌仁慈兼慷慨,中贮冰心一片,观浩浩才思如练,骨肉调停非易事,把半生幸福偿家变,北宫女,何必羡。(其一)

此别原非久,但闲居沉沉忧袭。未之前有,奔进流离虽苦事,我亦甘心抵受,幸身体依然如旧,一片白云萦绕处,想慈容卧病多消瘦,和泪祷,祝亲寿。

平生耻落他人后,数年来专心著述。安冀不朽,志大才疏兼性直。认识人情未透,只获得频年株守。国耻亲恩犹待报,问何时一试澄清手。君定笑,吾荒谬。(其二)

我本顽童首,忆髫龄与姊游戏。争先恐后,父母虽然娇纵惯,独肯循循善诱,庭训上丝毫不苟。今已成人无建树,扪衷心默默常思咎,多做事,少开口。

冯兄艳史君知久,观其人全神整顿,好述佳偶,情海风云多变态,往往令他眉皱,惟有乞爱神庇佑。局外傍观真有趣,笑此公手段终陈旧。不若去,饮醇酒。(其三)

何日重携手,溯当年变更战略,名城撤守。欲挫先骄非示怯,此例前人常有,又何用蹙眉摇首,满目光明应奋发,但不矜不馁斯无咎。齐努力,扫群丑。

请将近况为君剖,尚如前饮茶看戏,读书访友。生活虽然无纪律,但亦未忘研究,更拒绝不良引诱。耿耿此心如皎日,愿家人一体同识透。姊佳作,完成否。(其四)

附跋

吾姊初名卓儿,号筱珊,后与余同入西塾,取名曰素非(Sophie),而余则曰伊力(Eric)。一日,傲吾姊曰:"姊知我命名之巧乎,伊力为男性之嘉名,涵智仁勇三义。译音正确,字体简易,而实大声宏,无疵可索。今姊名素非,行见终身无一是处耳。"姊曰:"不然,蘧伯玉行年五十而知四十九年之非。昨者既非,今何必是。后之视今,

亦由今之视昔。区区此意,可向智者道,而难与俗人言也。"余仓促无以答,惟摇首以示抗议而已,此种争胜之举,几乎无日无之,然吾与吾姊,十数年来,固相依为命者也。

1938年10月,广州沦陷,家业尽毁。吾姊伴母回乡,而余则流寓香港,海角天涯,形单影只,惟通缄札,以慰相思而已。一日,文酒会中,有友诵顾华峰寄吴汉槎词,击节叹绝,余酒酣耳热,忍俊不禁,即席倚声,遂成数阕。四座传观,引为快事。当炉女侍,吃吃笑人。讵知此词到家之日,即吾母病亟之时。一月之后,遂告弃养,词之第二首殆如谶语矣,哀哉。数月后,故乡复遭匪劫。吾家由乡迁港,而吾又由港来滇。道阻且长,相见未知何日,思之黯然,近接吾姊来函,附以一词,于掉书囊之中,有掷手套之意。(西俗以对人掷手套为挑战之表示)盖犹是昔日咬文嚼字,钩心斗角之积习也。不知余自赴滇以来,颇尝世味,闲情逸致,云散烟消,马门(Mammon男财神)之来是空言,妙司(Muse女才神)亦未垂青盼。青山道上(余昔寓香港青山道),久无此昂头掉臂之人。白石阶前,乃有一爱月迟眠之客。四郊多垒,泽畔有人,(鲁迅诗"泽畔有人吟亦险")驰骋文坛,敬谢不敏矣。

谨案,此跋作于1939年,时余在澄江中山大学任教。此词与跋曾载于壁报中,观者如堵。传诵殆遍,且有好事之徒,加浓圈评语其上,越二年而吾姊素非长逝,手足之痛,匪言可喻,乃追忆前词,录之一通,附于卷末,以为纪念。昨接家书,知先姊遗骸已于四月二十九日由港迁葬于顺德马宁山,傍吾母之冢,清明时节,子弟骈罗,(李义山诗"迤逦出拜何骈罗")泉下有灵,亦当稍慰。伏念吾姊早年因侍母疾而甘心废学,继又因母逝而独力持家,积劳成疾,毫不自恤,殁前数载,矢志不嫁,将欲以学术贡世,而天竟靳之矣!吾姊德行,荡荡难名,谨译英诗人格雷所作挽歌之末数段,遥献先姊之灵。其词云:

长眠于土中之青年兮,曾不知富贵为何物。彼出身之微贱兮,亦未绝缘乎知识。忧神复眷眷兮,愿以彼为其亲昵。

气度广大而灵魂纯挚兮,天报之者殊不薄。彼徒有泪以送愁兮,而(独欲)获乎天之爱博。

彼之功不求表襮兮,亦不必扬其过于幽域,功过惟帝能鉴察兮,兢兢希望愿托乎天父上帝之胸臆。

<div align="right">1948年5月6日朱杰勤最录</div>

合力印书馆,1950年5月初版。

汉赋研究
——汉代文学史之一篇

一　原赋

今欲论赋,应先确定赋之界说,否则理论无所附丽,而探讨之功为虚费矣。赋之成立绝早;古今学者诠释之亦复不少。虽时有先后,义别精粗,然皆有意立言,岂无中肯之说? 今姑引古人之成语,为我辈之南针,时加疏证,以相发明,吾人平情而讨论之,将必有见也。又前人下笔之时,各有其特别着眼之点,亦即其精神独到之处,而持论究有所偏,故读者参稽,尤贵会通也。兹先就赋之一词言之。

《诗·周南·关雎》序曰:"诗有六义,二曰赋。"郑玄释之曰:"赋之言铺,直铺陈今之政教善恶。"

则知赋之古义,实含有政治气味,而臣氏所以谏君之工具,言之有物,初非苟作。

召公曰:"故天子听政,使公卿至于列士献诗……师箴,瞍赋。"(《国语》)

三代置讽谏之官,而瞍者乃能执赋艺以求售,则当时君主之平民化概可想见。然古之赋非犹今之赋也,古代文字未兴之际,以口耳传事,久即遗忘,乃作韵语以便朗吟,记忆。故谓古人以简策传事者少,以口舌传事者多;以目治事者少,以口耳治事者多。古代事迹,日久无不消灭,而文艺之事,尤易沦亡;盖十口相承,有时中斩。他勿具论,即瞍者所赋为何物,现已无从考知。然就其嬗化之迹而推之,犹可悬忖一二。盖不过以齐东野人之语,编为人耳铿锵之文,乃古谣之一种而偈诗之雏形,通俗言之,又与今之弹词相类,而其义主讽喻,则亦不同,然究为俚歌,与诗之地位不可同日而语。惜其制作,已不可见,否则与盲诗人荷马(Homer)之作把臂入林;亦未可

知。六艺之中，惟诗教最宽；瞍者所赋者其名虽别于诗，但诗为主流而赋为余波，则未尝不可也。善乎章学诚之言曰："学者惟拘声韵之为诗，而不知言情违志，敷陈讽喻，抑扬涵泳之文，皆本于诗教，是以后世文集繁，而纷纭承用之文相与沿其体而莫知其统要也。"赋之草创，实包含于诗体之中，及其蜕化程中，其流渐大其用日广，为缙绅先生所乐道，其形式由简而繁，由质而文矣。关于其源流体质前人言之者多矣，兹择录之。

《汉书·艺文志》曰："传曰'不歌而诵谓之赋'，'登高能赋，可以为大夫'言感物造端材知深美，可与图事，故可列为大夫也。"

春秋之世，列国大夫，聘问邻国，出使专对，首在修辞，当揖让之时，以微言相感。所谓微言者，乃隐语，有类今之谜，委曲入微，发人深省，谈笑微中，可以解纷；盖已推讽谏之修能，衍为外交之工具。《毛诗》传著大夫九能，有赋无诗，明其同类，故不别举。《汉志》区赋为四种而诗不过一家，此又以小为大；刘勰所谓"六艺附庸蔚为大国"者也。赋为古诗之流，古今人皆无间言，今再陈其界说于下，以便参考。

挚虞曰："赋者，敷陈之称，古诗之流也。古之作诗者，发乎情止礼义。情之发，因辞以形之，礼义之指，须事以明之，故有赋焉。所以假象尽辞，敷陈其志"。(《文章流别论》)

颜之推曰："歌咏赋颂，生于诗者也"。(《颜氏家训》)

钟嵘曰："文已尽而意有余，兴也。因物喻志，比也。直书其事，寓言写物，赋也。"(《诗品》)

陆机《文赋》云："赋体物而浏亮。"

魏文帝答卞兰教授曰："赋者言事类之因附也。"

刘熙云："赋敷也，敷布其义谓之赋也。"(《释名》)

刘勰亦曰："赋者铺也，铺采摛文体物写志也。"(《文心雕龙·诠赋篇》)

李白曰："臣以为赋者古诗之流，辞欲壮丽，义归传远，不然，何以光赞盛美，感动天神。"(《大猎赋序》)

综上以观，则知赋为诗之变体，雅颂之亚也。盖长言咏叹之不足表其委曲之情，乃有赋体之并立。其能与诗划界者，则无取于比兴，而徒可讽诵者也。大抵诗重抒情，而赋主写景，诗变为赋，界在诗文之间，《楚辞》以赋之体，用比兴之法，又界诗与赋之间，故刘彦和曰："赋者受命于诗人，拓宇于《楚辞》也。""文之敷张扬厉者，皆赋之变体，不特附庸之为大国，抑亦陈完之后，离去宛丘故都，大而启疆宇于东海之滨也。"(语本章学诚)故赋能为日后文章之大宗，凡称赋手者，大可虎视文林也。观人

文才,莫善于赋。《三国典略》曰:"齐魏收以温子昇,邢邵不作赋,乃云:'公须作赋,始成大才,惟以章表自许,此同儿戏。'"观此,可知赋流之广矣。

吾人既略知赋之源流及体制,则不可不进求其与骚之关系,盖二者皆同为研究汉赋之两大问题。昔人论赋,每拘泥题目,昧于沿革,尝以骚赋析为二种文体,别生枝节,贻误后生,是不可不辨也。盖骚为《楚辞》之一部分,骚即赋,赋即骚,实一而二,二而一者。汉代文人之论《楚辞》者,皆目为赋,未有统名为骚者,试观

《汉书·扬雄传》曰:"赋莫深于《离骚》。"

《汉书·地理志》曰:"始楚贤臣屈原,被谗放流,作《离骚》诸赋以自伤悼。"

《汉书·艺文志》曰:"楚臣屈原离谗忧国,作赋以讽。"

扬雄《法言·吾子》篇云:"景差唐勒宋玉之赋。"

是则屈原及其徒之作,统名为赋。汉代亦有混而称之者曰辞赋。班氏《离骚》序曰:"……然其文弘博丽雅,为辞赋宗……"盖辞与赋体,初无异致,例如渔父辞之类是矣。汉人之称屈原作品或直称《屈原赋》,或称《楚辞》。《汉书·朱买臣传》云:"邑子严助贵幸,荐买臣召见,说《春秋》,言《楚辞》,帝甚悦之。"又"宣帝征能《楚辞》者,九江被公召见,诵读尔时。"(《汉书·王襃传》)又王逸序《九思》曰:"读楚辞而悲愍屈原,故为之作解。"

自刘勰《文心雕龙》辨析文体,于《诠赋》篇外特立《辨骚》一篇,总论楚辞。任昉《文章缘起》析赋与《离骚》,反骚为三体。萧统复于《文选》赋目特立骚目,以统《楚辞》。其后文学批评家之操选政者如姚铉、吕祖谦、庄仲方、张金吾、苏天爵、薛熙等伦,不加深察,皈依前规,踵谬沿讹,有加靡己,遂致赋本一体而二三其名,编辑者固贪多务得,而诵读者亦无所适从。是皆未明体制,妄加品藻者也。又《离骚》本为《楚辞》之一篇,岂能以骚之一目尽括《楚辞》。且《离骚》本为赋之一名,截去离字,但称为骚,全失作者之初意,揆诸文理,大大不通;不待细考其义,已知其不可行也。

刘勰论文,目光如炬,《文心》一书,江河万古,岂犹见不及此,原刘氏之意,盖以《楚辞》为辞赋之宗,合而论之,无以表示注重之意,故特辟一篇,大畅厥词。偶尔任情,遂成口实!后人尤而效之,赘而过矣。黄季刚先生曰:"彦和论文,别骚于赋,盖欲以尊屈子,使《离骚》上继《诗经》,非谓骚赋有二。"(《文心雕龙·辨骚札记》)可谓先得我心之所同然矣。

二　汉赋之繁兴及其存佚

赋盛于汉,犹诗盛于唐,词盛于宋,曲盛于元,焦里堂曾推为一代之胜,良不谬也。汉代之诗及乐府,亦云周备,皆为当代文学之主流,然持较汉赋,在质量上终不免稍逊一筹。吾人不能不承认汉赋为承先启后,推到众流之惟一威权者。故研究汉代文学应以辞赋为代表。

学术发生之因必含前因与当时之因。马文氏(Marvin)谓"任何时代之哲学,皆为全部之文明,与其时流动之文明之结果"(《欧洲哲学史》自序)其言虽小,而可喻大,即文学一门,亦当作如是观。夫学术发生,非从天降,除其最重要之远因及近因之外,而时代环境之影响亦为不少之条件。吾人细心考察,自能知之。今本此说以求汉赋发达之原因,必大胜于扣槃扪烛之见也。赋萌芽于先秦而至汉为极轨,前已论及,兹不赘述。惟归纳其近因,分别论列之而已。

(一)时代之需求

文学之性质有三件:一曰民族,二曰时代,三曰环境。民族性乃一种超越时间之抽象物,能永久存在,而不可以断代论,与本题无甚关系,则亦置之,而独论时代。文学者,时代之结晶品,我国因年久远之故,凡体制之或沿或革,思想之忽断忽续,其间潮流盛衰,悉因时代以升降,读刘勰《文心雕龙》之《时序》篇可以见矣。我国自屈原宋玉披荆斩棘为辞赋界开一新境,辞赋一体,确然大定。然嗣响者不过唐勒景差二三子,而又遍于楚人,且其作品皆为士式文学,其势力犹未普及全国。自秦灭学,逞志干戈,生灵涂炭,辞赋黜焉;且处专制政府淫威之下,一逆言意,刑戮逮身,其离谗放逐之臣,涂穷后门之士,道坎坷而未遇,志抑郁而不申,欲发愤著书,则身将不保,欲厚颜贡谀,则意有未安。纵横之流,嗫口结舌,雕龙之技,无所获施,辞赋一途,式微极矣。盛极必衰,剥极必复,自然之理也;饥者易为食,渴者易为饮,情势之语也。迫及汉世,文纲大开,而辞赋之事,如寒虫启蛰,风起云涌,初无待于积极奖励也。盖制胜强敌之余,四海承平之候,歌功颂德,点缀升平,抹月批风,怡乐天性,信乎文人之长技,故群雄角逐,干戈扰攘,谓之无文学可也,其时纵有绝大之文学天才,亦不能容之。救死惟恐不瞻,而表章无人也。故文齐斯德(Winchester)曰:"使莎士比亚后百二十五年降生,是否仍不失为英国伟大文豪,不能令人无疑。莎士比亚固有戏剧天才,倘当时剧场情状,如安娜后(Queen Anna)时代,恐莎士比亚未必成名;彼不从事于戏剧,又何从发挥其天才耶?"(《文学评论之原理》)可见一代时会仅适于一种天

才，何容有所假借。倘于楚汉相争之顷，有司马相如、邹枚等数百辈，联臂比肩，投于汉高祖之麾下，亦必一一为巨捧逐出耳。似此初非过甚之辞，请引一历史事实以佐证。《汉书·叔孙通传》曰：

> 通降汉王，通儒服，汉王憎之。乃变其服，服短衣楚制。汉王喜。通之降汉，从弟子百余人，然无所进，剸言诸故群盗壮士进之。弟子皆曰："事先生数年，幸得从降汉，今不进臣等，剸言大猾，何也。通乃谓曰：汉王方蒙矢石，争天下，诸生宁能斗乎？故先言斩将搴旗之士。诸生且待我，我不忘矣。

则知高祖雄猜，不喜儒生，并不喜文人，以其不可资为利用也。故侮狎儒者之事，数见不鲜。如《史记·郦生传》："……骑士曰沛公不好儒，客冠儒冠来者，沛公辄解其冠溲溺其中，与人言，常大骂。未可以儒生说也。"又《陆贾传》："陆生时时前说称诗书，高帝骂之曰：'乃公居马上而得之，安事诗书？'"

故虽即位之后，于文化方面少所建设，乃其性所不喜，非尽由于不暇。然汉代辞赋之盛，高祖亦有微劳，盖其一手统一天下，政治渐上轨道，俾人民得安居乐业，容心于文艺，虽暂无表章之机会，然含精蓄锐，静以待时，故一至武宣之世，遂奔腾澎湃而不可止矣。是则高祖虽无明令表扬文士而辞赋界已受益匪浅。又赋家本纵横之流，西京词人，自陆贾以降，大都袭战国之余习，学百家之杂言。然统一之朝，大抵以纵横之士为患，恐其乱国政也，乃裁抑之不遗余力。而纵横家不得不弃其宗尚，从事辞章，纵横复流入赋家，乃风会使之然也。

（二）环境之促进

环境足以支配文学，人皆知之。国强则词壮，世衰则文靡。一国之思想潮流，政治情势，与夫民间风尚，作者无形中恒受其熏染。虽或超奇之辞人，发其神秘之玄思，遏抑时代思潮，亦未始与环境无关，盖或为其所受刺激之反动耳。汉代辞赋之盛，直可以经济为背景。汉自武宣以来，海内安谧，民生充裕。如《汉书·食货志》云：

> 至武帝之初，七十年间，国家亡事，非遇水旱，则民人给家足，都鄙廪庾尽满，而府库余财，京师之钱，累百巨万，贯朽而不可校；太仓之粟，陈陈相因，充溢露积外，腐败不可食。众庶街巷有马仟佰之间成群，乘牸牝者，摈而不得会聚。守闾阎者，食粱

肉;为吏者长子孙,居官者以为姓号。

于是休养生息之余,人民复留意于身体及精神上之愉乐,以求满足其欲望。下流之人,则惟犬马声色是务,而上流之人,乃独求较高尚之愉乐,音乐图画,固良好之消遣品也,而彼等不喜之,盖以其和平娴雅,宜于被动而不适于主动,不足发舒其堂皇夸大之感情。不得不反求诸文艺,而文艺之中惟辞赋一道,可应其用。赋为贵族文学之一,以之表示矜夸淫逸之思想及物质如宫殿、苑囿、畋猎、声色……形形色色,胜任愉快。为之者既可以自娱,又可以干禄,一举两得,名利双收,故文咏之士,攘臂执管,竞言辞赋,而此体之昌,极一时之盛。

(三) 君主之提倡

文章之衰盛,一视乎上之所以教,下之所由学,非吾人之好尚相符,乃利禄之途然也。故唐代以诗取士而诗光芒万丈,亘古常新。宋代重策论,而苏氏父子,叶水心,陈同甫之流,驰骋雄辩,各自名家。侔色揣称之徒,侈言经世之学,握管呫毫,作为万言书,以结主知,盖策论之主流而进身而阶梯也。此类作品岂必遽少于唐诗,不过制艺之文,从古不重,而作者又多汶汶无闻之辈,未克以人传文,故今世流传之寡耳。汉赋所以发达者,则君主推崇之功,为不可没也。专制时代,最高权力,厥为君主,凡百建设,皆不能逃出独裁君主手腕之中,文学一事,尤为显而易见之一例。怀王不信谗,则《离骚》不作;汉武不求仙,则大人赋不献。其他与政治相关之事,虽累数万言,犹不能尽也。一姓定鼎之初,例有掩武修文之举,其实此种举动,乃出自独裁君子自私自利之心,盖天下既定于一,更不容其他强有力者修兵养士,为他日之患,于是裁抑不遗余力,如诛功臣,灭军备等类,是其手段。如有甘冒不韪者,则销兵器,铸金人,亦优为之。然凡此数种,只能救济于一时,而不克预防于日后,乃欲以阴柔之法术,化群众之野心。于是文致太平之美号纷腾于其爪牙之口。专制君主以天下为万世一家之业,良不得不具此苦心也。唐太宗开科取士,而竞昌言曰:"天下英雄入吾彀中矣。"枭雄心迹,昭然若揭矣。间或有未尽然者,则以为娱乐之举,粉饰之具,其无十分诚意,可断言也。高祖鞭笞群雄,削平天下,礼律草创,诗书未遑。文景崇尚虚无,不喜辞赋,贾谊贾山之徒,惟以经术致身通显。一时辞赋之士无用文之地,乃散而之四方,而侯国中如吴(吴王濞)梁(梁孝王武)淮南(淮南王安)皆雅好辞章,争相延致,一时游士,从之如归,当时之高级文丐,不患无醍饭处。吾之所谓文丐,并非唐突诗人,文学家未达之时,往往经此阶级,初非丑事。英国文豪约翰生博

士(Samual Johnson)尝以伦敦街边之灰堆作寄宿舍,当时美其名曰寒士褥者也。又如古斯德(Olive Goldsmith)亦尝用资斧困乏,吹箫市上。外国之沿途奏乐鬻画者居然号为街头艺术家矣,人之穷困,与人格初无关系者也。又此班游士,于陪酒侍宴,献赋陈辞,得资挥霍外,无所事事,不过日绞脑汁,以博得其恩主之牙齿余惠,美其名曰文学侍从之臣。此又何足怪!在古典主义时代之文学家,大都为一个君主或贵族的食客,势必为其主人做代言人,所以一件作品必须博得主人之赞许及欢心,然后在社会乃有地位,即在封建阶级以复古为最后之努力的过程中一种必然之现象也。汉初词人如邹阳、司马相如、伍被、枚乘等,皆尝载笔千人,声华藉甚,当时文酒流连之盛况,盖犹承战国养士之余风。兹举一例,足为代表,如《西京杂记》载:

> 孝王游于忘忧之馆,集诸游士,各使为赋:枚乘为《柳赋》;路乔如为《鹤赋》;公孙诡为《文鹿赋》;邹阳为《酒赋》;公孙乘为《月赋》;羊胜屏《风赋》;韩安国为《几赋》,不成,邹阳代作,各罚酒三升,赐枚乘,路乔如绢人五疋。

此虽小说家言,然其言之凿凿,大约可信,而华国文章之事业,未坠于地者,赖诸侯王之招揽人才,而用之得其术也。

逮孝武之世,海内承平,欲藉文风,润色鸿业,文章礼乐,踵事增华。武帝天宣聪明,雅好文学。其御制篇什;如《瓠子之歌》,《西极天马之歌》,《宝鼎天马之歌》,《固文藻深永》,焕然可述也。兹引一小小轶事以征其爱尚之笃。如《汉武帝故事》云:

> 汉武好辞赋,每所行幸及鸟兽异物,辄命相如等赋之,上亦自作诗赋数百篇,成,初不留思。相如造文迟,弥时而后成。每叹其工,谓相如曰:"以吾之速易子之迟可乎?"相如曰:"于臣则可,未知陛下何如耳。"上大笑而不责。

又《汉书·艺文志》载上所造赋两篇,世虽不存,然于此可见武帝乃帝王家之一大赋手也。故风化所及,朝野景从,草野逸才,连肩以进。严助以对策得位,相如以献赋见亲。于是史迁寿王(吾邱氏)之徒;严(安)终(军)枚皋之属,应对固无方,篇章亦不匮。遗风余采,莫与比隆。著作之才,不可殚数,而作品之富,自必为一代之冠矣。此种风会,久而不衰,降及成世,乃云极盛,关于辞赋之盛况,作一简括之叙述者则有班固《两都赋》序:

大汉初作,日不暇给。至于武宣之世,乃崇礼官,考文章。内设金马石渠之署,外兴乐府协律之事,以兴废继绝,润色鸿业。是以众庶悦豫,福应尤盛:白麟赤雁芝房宝鼎之歌,荐于郊庙。神雀五凤甘露之瑞,以为年纪。故言语侍从之臣,若司马相如、虞丘寿王、东方朔、枚皋、王褒、刘向之属,朝夕论思,日月献纳。而公卿大臣,御史大夫倪宽、太常孔藏、太中大夫董仲舒、宗正刘德、太子太傅萧望之等,时时间作。或以舒下情而通讽喻,或以宣上德而尽忠孝,雍容揄扬,著于后世,抑亦雅颂之亚也。故孝成之世,论而录之。盖奏御者,千有余篇,而后大汉之文章,炳焉与三代同风。

吾人须知上述千有余篇之赋,乃由政府征集,盖其时犹有輶轩之使,采诗夜诵,赵代秦楚之讴,皆列乐府,赋亦当在采中。故刘彦和云"繁积于宣时,校阅于成世"也。东汉时代曾一度以赋取士,或因人才缺乏故成绩不著耳。按后汉蔡邕上疏书曰:

书画辞赋,才之少者,(中略)非以教化取士之本,而诸生竞利,作者鼎沸。其高者颇能引经训讽喻之言,下则连偶俗语,有类俳优,或窃成文,虚冒名氏。臣每受诏于盛化门,差次录第,其未及者亦复随辈皆见拜擢。(《后汉书·蔡邕传》)

据此则汉代提倡辞赋,甚为尽力,不问其作用之正当与否,总有一论之价值者也。

(四)经学之影响

尚有一事,则汉赋之独擅胜场者,亦由当代小学一科,极形发达有以致之也。小学一道,非专以通经而已。欲求文学,尤不可不通小学也。古今文学家未有不精通小学者,汉人尤重之:如司马相如有《凡将》篇;扬子云有《训纂》篇八十九章,班固复续十三章。赋之妙用,重在铺陈,故赋家必胸多奇字,每一摇笔,则沓至纷来,曲折尽变,然后乃能丽,乃能奇。故刘勰《文心雕龙·练字》篇云:"至孝武之世,则相如撰篇。及宣成二帝,征集小学,张敞以正读传业,扬雄以奇字训纂,并贯练雅颂,校阅音义,鸿笔之徒,莫不洞晓,且多赋京苑,假借形声;是以前汉小学,率多玮字,非独异制,乃共难晓也,"刘师培《论文杂记》曰:"昔相如子云之流,皆以博极字书之故,致为文日益工……相如子云作赋汉庭,指陈事物,殚见洽闻,非惟风雅之遗,抑亦史篇之变体。"小学为辞之本,故小学亡而赋不作。

基此四因,而汉赋之制,蔚为国光,其故可想矣。

今将吾人所见之汉赋作一详细之统计,或存,或残,或亡,俾可一览而知。存者篇帙未亏,亡者原文已湮,残者流传有自,多寡不齐。再取《汉书·艺文志》证之。俾知一代之菁华,犹能供吾人之探讨,至于作家,亦附见焉:

贾谊　惜誓(存)　吊屈原赋(存)　鹏鸟赋(存)　旱云赋(存)虚赋(残)

严忌　哀时命(存)

羊胜　屏风赋(残)

公孙诡　文鹿赋(残)

公孙乘　月赋(残)

邹阳　酒赋(残)　几赋(残)

枚乘　七发(存)　柳赋(残)　梁王菟园赋(残)　临灞池远诀赋(亡)

淮南小山　招隐赋(存)

路乔如　鹤赋(残)

淮南王安　屏风赋(存)　熏笼赋(亡)

司马相如　子虚赋(存)　哀秦二世赋　大人赋　长门赋　美人赋　(以上并存)　梨赋　鱼赋(并残)　梓桐山赋(亡)

班婕伃　自悼赋　捣素赋(并存)

孔臧　谏格虎赋　杨柳赋　鸮赋　蓼虫赋(并亡)

司马迁　悲士不遇赋(残)

董仲舒　士不遇赋(存)

东方朔　七谏　初放　沈仕　怨世　怨思　自悲　哀命　谬谏(俱存)

刘向　九叹(逢纷　离世　怨思　远逝　惜贤　忧苦　悯命　思古　远游)　请雨华山赋　高祖颂(并存)　雅琴赋　围棋赋(并残)　麟角杖赋　芳松枕赋(并亡)

刘歆　遂加赋(存)　甘泉宫赋(残)　灯赋(残)

王褒　九怀(匡机　通路　危后　照世　尊嘉　蓄英　恩忠　陶壅　株昭)　圣主得贤臣颂　洞箫赋(并存)　甘泉宫颂　碧鸡颂(并残)

扬雄　甘泉赋　河东赋　羽猎赋　长杨赋　太玄赋　蜀都赋　反离骚　逐贫赋(并存)　覈灵赋(残)　都酒赋　广骚　畔牢愁(并亡)

篆崔　慰志赋(存)

后汉赋目

桓谭　仙赋(残)

马融　长笛赋(存)　围棋赋(残)　琴赋　樗蒲赋　龙虎赋(并亡)

班彪　览海赋　北征赋　冀州赋　悼离赋(并存)

班固　幽通赋　西都赋　东都赋(俱存)　终南山赋　竹扇赋(并残)　白绮扇赋(亡)

冯衍　显志赋(存)　杨节赋(亡)

梁竦　悼骚赋(存)

桓麟　七说(亡)

桓牲　七启(亡)

杜笃　被楔赋　首归赋　书摭赋(俱残)　论都赋(存)　象瑞赋(亡)

宋穆　郁金赋(残)

应场　愁霖赋　灵河赋　正情赋　撰征赋　西狩赋　驰射赋　车渠椀赋　杨柳赋　鹦鹉赋　愍骥赋(以上俱残)　西征赋　校猎赋　神女赋(俱亡)　竦迷迭赋(残)

袁安　夜酣赋(亡)

黄香　九宫赋(存)

傅毅　洛都赋(残)　友都赋　舞赋(存)　雅琴赋(残)　扇赋(残)　七激(残)

崔骃　大将军西征赋(残)　大将军临洛观赋(残)　武赋(亡)

崔琦　白鹄赋(亡)

崔实　大赦赋(残)

邓耽　郊祀赋(残)

杨修　出征赋(残)　节游赋(残)　许昌宫赋(残)　神女赋(残)　孔雀(残)

张衡　思玄赋(存)　西京赋(存)　东京赋(存)　温泉赋(残)　定情赋(残)归田赋(残)　舞赋(残)　羽猎赋(残)　扇赋(残)　骷髅赋(残)　冢赋(残)　鸿赋(残)　七辨(残)　南都赋(存)

李尤　谷关赋(残)　德阳殿赋(残)　辟雍赋(残)　平乐观赋(残)　东观赋(残)　七款(残)

葛龚　遂初赋(存)

王逸　九思　逢龙　怨上　疾世　栏上　遭厄　悼乱　伤时　哀岁　守志(以上俱存)　机妇赋　荔支赋(残)

王延寿　梦赋(存)　鲁殿灵光赋(存)　王孙赋(残)

赵岐　蓝赋(残)

边韶　塞赋(残)

赵壹　刺世疾邪赋(存)　迅风赋(残)　穷鸟赋(残)　解摈赋(亡)

张升　白鸠赋(残)

张超　诮青衣赋(残)

边让　章华台赋(存)

祢衡　鹦鹉赋(存)

潘勖　玄达赋(残)

刘桢　大暑赋　黎阳山赋　鲁都赋　遂志赋　清虑赋　瓜赋(以上俱残)

蔡邕　述成赋(存)　霖雨赋(残)　汉津赋(残)　协和婚赋　检逸赋　青衣赋
短人赋　瞽师赋　琴赋　笔赋　团扇赋　伤故栗赋　蝉赋(皆残)

王粲　登楼赋(存)　大暑赋　游海赋　浮淮赋　出妇赋　伤夭赋　思友赋
寡妇赋　初征赋　羽猎赋　神女赋　投壶赋　围棋赋　弹棋赋　迷迭赋　玛瑙勒
赋　车渠椀赋　槐树赋　白鹤赋　鹔赋　鹦鹉赋　莺赋　闲邪赋(以上俱残)

廉品　大傩赋(残)

张纮　環材枕赋(残)

陈琳　大暑赋(亡)　止欲赋(残)　武军赋(残)　神武赋(残)　神女赋(残)
大荒赋(残)　迷迭赋(残)·玛瑙勒赋(残)　鹦鹉赋(亡)

阮瑀　纪征赋　止欲赋　筝赋　鹦鹉赋(以上皆残)

徐干　齐都赋　西征赋　序征赋　哀别赋　冠赋　团扇赋　车渠椀赋(皆残)

繁钦　暑赋　抑检赋　愁思赋　弭愁赋　述行赋　述征赋　避地赋　征天山
赋　建章凤阙赋　三胡赋　桑赋　柳赋(俱残)

丁廙　蔡伯偕女赋　弹棋赋(俱残)

崔琰　述初赋(残)

班昭　东征赋(存)　铖缕赋　大雀赋　蝉赋(俱残)

以上之表,乃依《文选》、《全上古三代文》、《古文苑》、《太平御览》等书而成,其中
不免遗漏。《汉志赋》共七十八家,一千零四篇。去屈原、唐勒、宋玉、孙卿、秦时杂赋
五家六十四篇。而汉赋共七十三家,九百四十篇。知志所遗者尚多。如东方朔、董
仲舒之作,志皆不载,是也。

　　自来文学之厄,无代蔑有,即汉赋当亦不能逃此例。往者千有余首者,今独存百
数十首耳。致其亡佚之原因,则《文献通考·经籍考》叙目及《隋书·经籍志》,述详

无遗："刘歆总群书而奏《七略》，大凡三千九十卷。王莽之乱，焚烧无遗。"（《通考》）则《七略》中诗赋略所包含之赋当亦在劫中矣。"董卓之乱，献帝西迁，图书缣帛，军人皆取为帷囊，所收而西犹七十余载。两京大乱，扫地皆尽。惠怀之乱，京华荡覆，渠阁文籍，靡有孑遗。元帝景公私经籍归于江陵，周师入郢，咸自焚之。"（《隋书·经籍志》）然则汉赋之消沉，其咎实归于战祸，至再至三，而今日所存者多为零碎不堪之剩物。后人虽极力搜罗，拾残补缺，而东鳞西爪，遗漏殊多。凡今片羽吉光之保留，皆为先贤呕心铄肾之成绩；昔者野心家一炬毁之而有余，吾人数世补缀而不足。是则神圣清高之艺术品，直为政治之余唾也。

三　汉赋之流别

吾人欲知汉赋之大体，不可不析其派别。言文章之派别者莫先于《汉书·艺文志》。《艺文志》之《诗赋》略区分赋为四类：一曰屈赋，二曰陆赋，三曰荀赋，四曰杂赋。每立一目，必穷其源。论汉之流别者此其大略者也。兹因其分类而引申之如左：

（一）屈赋

《艺文志》曰："楚臣屈原离谗忧国，作赋以风，咸有恻隐古诗之义。"班固《离骚赞序》曰："屈原以忠信见疑，忧愁幽思而作《离骚》，离犹遭也，骚忧也，明己遭忧作辞也。"王逸《离骚序》曰："屈原履忠被谗，幽悲愁思，独依诗人之意而作《离骚》。"皆朱子所谓出于幽忧穷蹙，怨慕凄凉之意者。大抵汉人多以此为正宗。故《汉书·扬雄传》言："赋莫深于离骚。"班氏《离骚序》亦曰："……然其文弘博丽雅，为辞赋宗。后世莫不斟酌其英华，则象其从容。自宋玉、唐勒、景差之徒，汉兴，枚乘、司马相如、刘向、扬雄，骋极文辞，好而悲之，自谓不能及也。"汉代赋家惟贾谊直出屈平。张惠言《七十家赋钞》序云："谲而不觚，尽而不縠，肆而不衍，比物而不丑。其志洁，其物芳，其道杳冥而有常，则屈平之为也。与风雅为节，涣乎若翔风之运轻赧，洒乎若元泉之出乎蓬莱而注渤澥。"又曰："其趣不两，其与物无勠，若枝叶之附其根本，则贾谊之为也，其原出于屈平。"盖屈子之赋，卓铄千古，出神入圣，且成立既久，托体复高，虽有善者，亦无如之何矣。

（二）陆赋

陆贾之赋，亡佚殆尽，吾人不能窥见其底蕴矣。《文心雕龙》云："汉室陆贾首发奇采，赋孟春而选典诰，其辩之富矣。"又曰："汉初诗人，循流而下，陆贾扣其端。"凡关于陆贾文学作品之批评，无过此数行事迹。由此可见彼实为汉初辞人之前辈，其作风大抵与纵横之术为近，其属有朱建、严助、朱买臣诸家，可想而知。总之，原文既佚，后学何稽？世人悬忖之词，或有类于盲人摸象。

（三）荀赋

赋名成立，实始兰陵（荀子为楚国兰陵令）。荀子有《赋》篇，《成相》篇，《成相》亦赋之流也。赋篇有《礼》、《知》、《云蚕》、《箴五赋》，又有《佹诗》一篇，凡六篇，《成相》之篇，韵词古朴。曰："请成相，世之殃。愚暗愚暗堕贤良。人主无贤，如瞽无相何伥伥。"通篇长短句有韵，即后世弹词之祖，盖为当时文体之一，托之瞽矇讽诵之词，亦古诗之流。佹诗之作，体杂诗骚。如云："天下不治，请陈佹诗。……璇玉摇珠，不知佩也；杂布与葛，不知异也；闾娵子奢，莫之媒也；嫫母力父，是之喜也。以盲为明；以聋为聪；以危为安；以吉为凶。呜呼上天，曷维其同！"（《荀子》）其怨乱处极与骚近。其作品多主效物而重哲理。故侔色揣称，曲尽形相，然甚难引起读者之美感，乃其开汉赋之先河，其流颇大。张惠言论汉赋之流别，谓出于荀卿者二家曰孔臧，曰司马迁。其略曰："刚志决理，挽断以为纪，内而不汗，表而不著则荀卿之为也，其原出于《礼经》。及孔臧，司马迁为之，章约句制，晷不可理，其辞深，而指文，确乎其不颇者也。"（《七十家赋钞》序）尝考荀卿所以不能积极发展之故，则荀卿乃儒家者流，凡所造作，吞吐礼义，其于纯文学之旨不无，稍悖，且亦不适合汉人半浪漫式的古典派之风，其不能与屈宋比隆，良有以也。

（四）杂赋

杂赋尽亡，不可考证，试度其大旨，殆不属于任何一家，无关宏旨，大雅羞称，聊托于不贤识小之列，统以杂赋一名。细按其目：有关于社会生活者如中贤失意赋、思慕悲哀死赋等；有关于自然界者如山陵水泡云气雨旱赋、禽兽六畜昆虫赋等；有属于幽默性质者如成相杂辞、隐书等。盖借端事物，语杂俳优，如庄生寓言者。汉以后人多喜效之。

汉志所分之四派，已详述如上。班氏以同时之人，史才卓卓，为之条别派流，大体不致有误。惟在吾人今日眼光观之，容或有未尽精详之憾，盖时代既已不同，观点

不无差异,引而申之,触类而长之,是在读者。

四　汉赋之批评

吾人既知赋之略历及其派别,不可不进窥其品质及其在文学史之价值。汉赋流传至今垂二千年,而操觚品藻者恒乐道之;然每多玄谈,自矜心得。其批评之语,非神韵气势之浮文,即忠君忧民之腐语:或又求之过深,附会穿凿,横生知见,揆之文学批评之原理,既多疑窦,而陈义又高,殊不足为初学者说法也。吾人应自具手眼以诠衡之,果肯悉心钩稽,不难见古人之真面目也。

请先论汉赋体制之特点。

(一)对问体

才智博雅之士,理充藻逸,气盛言宜,宣之于口则沛然,笔于之书则殊致。我国自屈原之《卜居》,《渔父》肇对问之端,宋玉引而为对问之体,(《文选·宋玉对楚王问》)假借问答,以伸其志。而枚乘继之,创为七发,以事讽谏。司马相如因之,屡有应用,而主客首引之制,遂为汉赋之定式,他勿具论,但就子虚赋言之。"子虚虚言也,为楚称;乌有先生者,乌有此事也,为齐难;亡是公者,无是人也,明天子之义。空借此三人为辞,以推天子诸侯之苑囿。其卒章归之于节俭,因以讽谏。"(《汉书·司马相如传》)间尝论之,此类文体,设主客以造端,托风怀于篇什。故《史记·司马相如传》赞曰:"相如虽多虚辞滥说,然其要归,引之节俭,此与诗之风谏何异。"自是而后,载笔之士,踵而效之,班固《两都赋》则西都宾东都主人之语也;张衡《西京赋》则凭虚公子安处先生之辞也。其后作者蜂起,掘泥扬波皆虚构二三主人翁以引文致。其中人物,尽可以符号视之。故一言蔽之,亦纵横家之变形辩论文耳。

凡斯之类,蕃衍浸多,遂成赋之定式。

(二)夸饰

赋重铺陈,夸饰尚矣。侈陈形势,出于国策,实纵横之余风,辞人之长技。汉代赋家,循而未改,文辞所被,非理能诠。是以言势则挥戈犹能返日,论众则投鞭可以断流。"至如气貌山海,体势宫殿,嵯峨揭业,熠燿焜煌之状,光采炜炜而欲然,声貌岌岌其将动矣。莫不因夸以成状,沿饰而得奇也。"(《文心雕龙·夸饰篇》)盖夸饰之词,圣人不禁,洪水有滔天之目,倒戈著漂杵之文,并意在称扬,于义成矫饰,孟子所

谓"说诗者不以文害辞,不以辞害意"者也。时至相如,此风甚盛,《上林》一赋,其适例也。扬雄甘泉,被其影响,孟坚《两京》,子云《羽猎》,盛饰虚词,可谓至矣。以吾观之,汉赋以古典派文学作品而微带浪漫派气息者,其故在此。浪漫文学之主要元素在于夸大,夸大云者乃将具体而微之物,或深妙难测之情,扩而充之,俾世人了然于其真相。盖人生本而微而难知之一物,而文艺作品端为表现而设。故此种夸大,乃如显微镜将人生真相扩大,俾其无所遁形于吾人之眼底,使吾人脑海中常留一深刻之印象,此其所长也。

(三)辞采

辞采欲丽,故《三都》、《两京》、《甘泉》、《藉田》,金声欲润,绣错绮交,以妃青媲白之词,助博辩纵横之用,赋体之正宗也。若乃叠韵双声,连字连义,用为形容者,尤宜于赋。"是以诗人感物,联类不穷,流连万象之际,沉吟视听之区。写气图貌,既随物以宛转,属采附声,亦与心而徘徊。故灼灼状桃花之鲜,依依尽杨柳之貌,杲杲为日出之容,瀌瀌拟雨雪之状,喈喈逐黄鸟之声,喓喓学草虫之韵。皎日彗星,一言穷理;参差沃若,两字穷形,并以少总多,情貌无遗矣。虽复思经千载,将何易夺?及《离骚》代兴,触类而长,物貌难尽,故重沓舒状;于是嵯峨之类聚,葳蕤之群积矣。及长卿之徒,诡势环声,模山范水,字必鱼贯,所谓诗人丽则而约言,词人丽淫而繁句也。"(《文心雕龙·物色篇》)盖诗人写物,喜用叠字:《卫诗》"河水洋洋,北流活活。施罛涉涉,鳣鲔发发。葭菼揭揭,庶姜孽孽"可谓复而不厌,喷而不乱,至可取法也。其后屈原宋玉之徒,亦善用叠字,极光怪陆离之象。汉人接武,踵事增华,一篇繁出,有类图谱。故每状一物之情,争一字之巧,如举一花木则凡关于花木之名词及形容词尽量搜罗,实之篇中,其他体物,莫不皆然。若斯之流司马相如其首者也。兹节录其《上林》,为例如左;

汹涌滂湃,潗㴋㴸汨,逼㲿濈测,横流逆折,转腾潎洌,澎濞沆瀣,穿隆云挠……于是乎蛟龙赤螭,䱛䲛鲭䲚,鰅鳙鳍魠,禺禺魼鳎,捷鳍掉尾,振鳞奋翼,潜处于深岩;……其中鸿鹄鹔鸨,驾鹅鸀鳿,鵁鶄鸊鷉,烦鹜鸀鸽,箴疵鵁鸬,群浮乎其上。……于是乎龙嵸崇山,崔巍嵯峨,深林巨水,崭岩嵾嵯,九嵕巀嶭,南山峨峨,岩陁甗锜,摧崣崛崎……于是乎卢橘夏熟,黄柑橙榛,枇杷橪柿,樗枣杨梅,樱桃蒲陶,隐夫郁棣,楼杭荔枝,罗乎后宫,列乎北园。

此等文章,殊鲜生气,诚如刘勰所谓"青黄屡出则繁而不珍。"挚虞《文章流别》曰:"古代之赋以情义为主,以事类为佐;今之赋以事形为本,以义正为助。情义为主,则言省而文有例矣;事形为本,则言富而辞无常矣。"祝尧《古赋辨体》曰:"汉兴专取诗中赋之一义以为赋,又取骚中兴丽之辞以为辞,若情若理,有不暇及。故丽也,异乎风骚之其丽,而则兴淫遂判矣。"昔人不满,盖已久矣。虽然,此种排比铺张之法,作者亦费煞苦心,并非獭祭可比,且文章之优劣,未可一概而论也。刘熙载《艺概》云:"赋与谱录不同,谱录惟取志物而无情可言,无采可发,则如数他家之宝,无关己事,以赋体视之孰为亲切且尊异邪?"亦平情之论也。下乘之赋最易讨人厌者,则作者不能役文,转为文所役,联类之辞,一望弥是,如七宝楼台,拆片段,则又何堪读也!

(四)想象

想象力在文学家为不可少之条件,诗人能造幻境,端赖其想象力,质言之,即设身处地、无中生有之天才也。想象力愈强者,其所造之幻境亦愈真,想象力为记忆力之一种,具此力者,其观察往往较恒人者为深刻。文学家有得于心则借文字介绍于众,使读者立刻领悟,而别有会心或金具同感。文学作品中而能直诉民众之情绪,激起深切之共鸣,直造瓌奇新特之境则想象力之丰富也。《楚辞》一书,不少牛鬼蛇神之故事,吾人明知其羌无事实,而不厌百回读者,以其别有新境作吾人精神上之补逃薮也。《楚辞》足为千古之楷式,赖有此也,汉人效之,固其宜矣。

皇甫谧序左思《三都赋》曰:"若夫工有常产,物以群分,而长卿之俦,过以非方之物,寄以域中,虚张异类,托有于无,祖構之士,雷同影附,流荡忘返,非一时也。"左思自序亦云:"相如赋《上林》而引卢橘夏熟,扬雄赋《甘泉》而陈玉树青葱,班固赋《西都》而叹目出比目,张衡赋《西京》而难目游海若。假称珍怪,目为润色,若斯之类,非啻于兹,考之果木,则生非其壤,校之神物,则出非其所。于辞则易为藻饰,于义则灵而无征。"此不特未知想象之妙用,且亦失文学之真价值矣。不知文学与科学不同,科学贵实验,尤贵真理,而文学重乎抽象,贵乎玄想。文学作品之职务在引人入胜,设辞蕴藉,启发读者美感,使读者可味其弦外之音,如柳宗元诗"一身去国六千里",观者自能领悟其逐臣孤愤之意,跋涉维艰之状矣。六千里不必其以里计程而适为六千之整数,不过表示修途异地耳。然在文学家则为好句,在科学家则为□说矣。又如李白诗所谓"白发三千丈"不问而知其出语之无稽,后世不闻有讥之者,则以美术之文,不求征实也。

汉赋所以能令人读之忘倦者,则于雕琢曼辞之外,犹幸有想象力支柱其间。

盖想象力无异作者之灵魂,若并此不存,则索然无生气。故想象力在名家诗文实不可少。兹节录司马相如之《大人赋》为例如左:

世有大人兮在乎中州。宅弥万里兮,曾不足以少留。悲世俗之迫隘兮,揭轻举而远游。乘绛幡之素蜺兮,载云气而上浮。建格泽之修竿兮,总光耀之采旄。垂旬始以为幓兮,曳彗星而为髾。掉指桥以偃蹇兮,又猗扔以招摇。揽欃枪以为旌兮,靡屈虹而为绸。红杳眇以玄缗兮,猋风涌而云浮。驾应龙象舆之蠖略委丽兮,骖赤螭青虬之蚴蟉宛蜒。低卬夭蟜裾以骄骜兮,诎折隆穷躨以连卷。沛艾赳螑仡以伿偬兮,放散畔岸骧以孱颜。蛭踱輵螛容以骪丽兮,蜩蟉偃蹇怵虢以梁倚。纠蓼叫奡踏以艑路兮,蔑蒙踊跃腾而狂趡。莅飒卉歙飙至电过兮,焕然雾除,霍然云消。邪绝少阳而登太阴兮,与真人乎相求……

峥嵘伟岸,突兀争奇,虽一举一动无不曲行尽肖,可谓千奇百怪之描写矣。想象之力在不善用者固不能免大而无当,流而忘返之诮。而善用之者则仪态百端,光芒万丈,文情相生,挹注不竭,举万虫百怪,纳之毫端,化腐臭为神奇,则不得不有赖于作者之手腕也。昔人谓运用之妙,存乎一心,征文诸事,何独不然!

凡物无绝对之美,亦无绝对之恶。故老子曰:"天下皆知美之为美,斯恶矣;皆知善之为善,斯不善矣。"盖知美与美必有不美不善者相形而见。返观各种文学派别如古典派,浪漫派,自然派,新浪漫派等类皆自有其利弊,则亦各不相掩。他勿具论,汉赋之特点已如上述,而其缺点亦有提及之必要。总而论之,则有二事:

一是重形式。文艺通例,实质与形势息息相关。盖形式非他,表现内容之导体耳。美术巨制,大都因情生文。故欲形式之美丽,当求确称其情思。凡人于称赏文章之时,必推求作者之用意,缘文字之要实在于此。故知文字之完备,视其表现情思之确切与否而定,必使作者之心怀与性情活现纸上,排去浮泛,以求精致之效焉。真正文学家之作品,一方面留意于文彩,一方面注重于形式,使人悲,使人欢,难能而可贵也。汉人之赋,除数首抒情的如贾谊之《鹏鸟赋》,班固之《幽通赋》等外,其他多不免忽略精神,而偏重形式。故虽排比铺张,刺刺不能自休,使人读过之后,如浮云过眼,去而不复念也。又如木偶蜡人,五肢四体,无一不具,而独少精神血气,又何贵乎?嘎特式建筑物,望之俨然,乃无自然之情绪,何以异此?夫光焰万丈之作品,必其形式与精神互为一致,然后价值方能永久,侧重一途,未尽善也。且缺乏性灵而以

丽辞塞责,亦属呆拙行为。在汉赋中有一事最为修辞学之病者,则为联边是矣。《文心雕龙·练字篇》曰:"联边者半字同文者也。状貌山川,古今咸用,施于常文,则龃龉为瑕,如不获免,可至三接,三接之外,其字林乎。"前人已有讥之者。

二是无变化。自模仿之风盛,而文章之途隘。模拟初非劣事,模拟为创造之先声,扬雄所谓"能读千载,始能为之。"董其昌亦谓"其先必与古人合,其后须与古人离。"即此义也。然全恃模拟,则为人之意多,为己之意少,得人之得,而不自得其得,落笔时必不甚愉快,其所作亦断难望出人头地矣。汉代文章家,富有保守性,偶得一文格,辗转相模效,如持鸡肋,嚼之津津,几不知尚有全体之美味醰醰者。夫徒肖其形式,犹未足怪,乃有并其命意口吻而结肖之,则非常可怪也,汉代经学大昌,各守师法,不敢越步而为怪特之言,不图此风竟影响于文学界中。凡百科学,后起者胜,而文章一道往往有每况愈下之势,盖时代较后,而文章花样,皆鲜能出古人之范围,欲兼取众长,则失之杂驳,欲独守一家,则失之专愚,时至今日,又不能砭砭自守,不读秦汉以下之书,则于同时各家之文,不免浏览,浏览既多不能不有所模仿,此亦无可如何之事。

然以吾观之,尚因袭而不尚创作,未有汉代之甚者也。汉代模拟之风,实自扬雄启之。"扬雄好辞赋,先是相如作赋甚丽,雄每作赋,拟以为式。"(《汉书·扬雄传》)《羽猎赋》是模仿司马相如之《上林赋》;《长扬赋》是模仿《难蜀父老》;《反离骚》及《广骚》是模仿《离骚赋》。班固之《两都赋》乃模仿扬雄之《蜀都》,而司马相如之赋亦由屈宋巧取豪夺得来。张衡又拟《两都赋》而作《两京赋》。由是辗转因袭,无有穷时。左思《三都赋》序曰:"余即思慕二京而赋三都,其山川城邑则稽之地图,其鸟兽草木则验之方志,风谣歌舞,各附其俗,魁梧长者,莫非其旧。何则?发言为诗者,咏其所志也;升高能赋者,诵其所见也。美物者贵宜其本,赞事者宜本其实,匪本匪实,览者奚信?"骤视之,则一篇冠冕唐皇之论,然其于文学本旨,实未有得。不知任土作贡,辨物居方,乃地方官或地理学家之事,施诸文苑,非所重也。

汉代赋家之文学眼光,大抵若此。故搜虫鱼于《尔雅》,极草木于《离骚》,虽阅千篇,不殊途辙。其咏都邑之作,则无异一本方志谱,其咏草木,则可作一本植物词典读也。搜罗材料为当时赋家之惟一惯技,即费无数心血光阴于此,在所不恤。张衡研京以十年,左思炼都以一纪,亦非过甚之辞也。汉赋所以不能发明光大者其故在此。东汉以来,赋体日就衰微,虽云时代限之,人才不出,而赋体之未尽善,盖可知也,犹有进者,则时人对于辞赋不能有正确之观念,徒视为一种玩具或干禄的利器,致生歧视之心。其中不少卓卓之赋家同室操戈或中途改业者扬雄其一人也。扬雄

《法言·吾子篇》曰："或问：'吾子少而好赋？'曰：'然，童子雕虫篆刻。'俄而曰：'壮夫不为也。'……或问：'景差、唐勒、宋玉、枚乘之赋也益乎？'曰：'必也淫。淫则奈何？'曰：'诗人之赋丽以则，辞人之赋丽以淫。如孔氏之门用赋也，则贾谊升堂，相如入室矣。如其不用何！'"曹植与杨修书："辞赋小道，未足揄扬大义，章示来世也。昔扬子云先朝执戟之臣，犹称壮夫不为……"则效尤之语也。修答书驳之曰："今之赋颂，古诗之流，不更孔公，风雅无别耳。修家子云，老不晓事，强著一书，悔其少作。若比仲山周旦之畴，为皆有□耶？君侯忘圣贤之显迹，述鄙宗之过言，窃以为未之思也。"其贤于子建远矣。梁简文帝萧纲则曰："不为壮夫，扬雄实小言破道；非谓君子，曹家亦小辨破言。"则斥之不遗余力。汉代赋家中途变节者，则妄自菲薄，而文学修养之功容有未至也。汉赋之不能浩气长存者，非徒形式上之未满人意，而立意固已差矣。

上文所述，不过对于汉赋作一总检讨，初无新特迥异，深入显出之见解，供读者之参考。吾人既知汉代文学界以赋家为中坚，则其中之单骑，皆有特别研究之必要，而又绝不能此篇中相提并述，势不能不特辟见专篇以位置之，文本范围，尽于此矣。

原文载于《国立中山大学文史学研究所月刊》第 3 卷第 1 期，1934 年出版。

莎士比亚名剧提要

《威城商人》《*The Merchant of Venice*》

《威城商人》乃一带有浪漫色彩之喜剧，其所论列者多为才子佳人悲欢离合之事，以浮世万事之遭逢，为人类一生而写照，巨笔如椽，发挥尽致，初不类写实派的喜剧务庸言庸行也。莎士比亚固浪漫剧之大师，读其书者，类能言之，然《威城商人》大异于初期喜剧，盖初期喜剧之性质多属香艳，绮丽风光，沁人心脾，而《威城商人》初无是也。安东尼奥(Antonio)之嫉恶过严，居心太忍，时欲摧残犹太种族，以快其私；西洛(Shylock)之阴贼险狠，与人异趋，一朝之愤，白刃相仇，其中含有不少悲剧元素焉。种种情形，甚为复杂，几若配合七情，成此一剧，故《威城商人》实开后期浪漫派之风。

《威城商人》一剧所最得体者则集中剧趣于人物法方面。布置人物，谈何容易，夫创造人物非难，而各肖面目为难，陈说善恶非难，而描写深刻实难，故精于此道者务于社会各流之人品，刻画无复遗漏，笔舌所及，情罪皆真，爰书既成，声影莫遁，此施耐庵《水浒传》所以为我国雅俗共赏之作，而孔尚任《桃花扇》传奇二百年来家弦户诵之书也。莎士比亚于此道殆三折肱而于此剧尤具匠心，观其极力为西洛写照，毛发俱动，问以前喜剧之人物有能及其十一者乎？波斯亚(Porsia)亦为莎氏所创之惟一女角，冰雪聪明，芝兰品格，并为不可多得之主人翁。

《威城商人》一剧实组合二种故事而成，第一故事为肉券，第二故事为宝箱。第一故事，情节绝简，中述一商人，因向仇家举债，立一券为据，订明该款如到期不偿，则由债主任意割取其债户体上一磅肉为偿，计至毒也。随后商人到期不克清偿，遂由债主履约行事，方拟操刀以割，幸判官英明，当机立断，判债主割肉一磅，无多无

少,毋许滴血,而债主遂告失败云。第二故事乃女子择偶运动之法,乃设三箱,外状良窳不一,其中或藏尸骨,或纳奖金,择选者不得而知,惟睹其目光与幸运耳,胜者得美妻厚奁云。此二故事,流传已久,面目各殊,加以方言之异,头绪益见纷纭,试溯其源,则知所从来远矣。肉券故事初出自印度最著名之史诗名 Mahabhartata 者。至于莎士比亚之宝箱故事,乃出于《罗马人之行为》(Gesta Romanoram)一书。此书乃短篇小说集之一种,教会中人所辑而以拉丁文写成借以传教者。全书凡一百八十一章,每章述一故事,中多道德微言,自译为英文本约始于 1510—1515 年,实为中古之文艺集成,当时小说家及戏曲家尽视为枕中鸿宝,争相掎扯,后世神话传说,亦多以之为蓝本,当日之风行全欧,又无待言。其实三宝箱之故事,本初见于中古希腊稗史名《Bar Iaam and Josaphat》,作者为 Joames Domascems(约 A. D800)。此书后经英国诗家 Gower 及意大利小说家 Borccaccio 各演为诗文,其出世较早于《罗马人之行为》一书也。又肉券故事,《罗马人之行为》一书亦有载之,然实发现于 13 世纪之末 Morthumbrian 地方之一宗教诗曰《Bars or Mundi》者,全诗以方言写成,乃叙事体,中述犹太人之残酷,传诵一时,盛行各地,迻译该故事者则有埃及、波斯之文,疑或来自东土。至于莎士比亚之剧材,莎亦不必舍近图远。盖 1378 年意大利小说家 Ser Giovanni 已有一书名《I L Pecorone》已尽载之,的为莎氏所依据,此书莎氏之世已风行英土,惟未有译本,莎氏又非能读外国语者,不知何以竟能引用之也,意者其假诸助手乎。《威城商人》一剧之第五幕宗旨之构成,全仗此书,即世传约指趣闻是也。

上之所述,不过欲粗考其源流,俾知一种故事尚有如斯蜕变,若谓莎士比亚必由此书抄袭而来,则九泉有知,定当蹙额。夫选择剧材,不嫌就近,如适于用,他又何求。莎士比亚身为梨园主人,自作曲而自演之,岂不识此?当日盛行之剧本,多无半行之字以证明其主权,则采用、更改、蹈袭之事,在所难免。1579 年 Stephen Gosson 作一书名《滥派》(Schools of Abuse),作者身为戏剧作家及演员,惟书中述当时舞台之种种疵点,抨击不遗余力,惟中有志其赏识之剧如云:"犹太人……演于 Bull 戏台,乃代表世界上的选择者(Chooser)的贪婪及放债者之狼心。"其语过于简单,可考者乃犹太人一字之剧名。世界上选择者之贪婪似乎指宝箱之故事,而放债者之狼心则指肉券故事矣。故吾人推知莎士比亚以前所演之戏剧,必已将此二故事合为一处者也。翻制旧剧,推陈出新,在莎氏初非一次,前者如《李亚王》、《驯悍记》等,已开先例。故吾人断定 Gosson 所述之犹太人一剧,即为《威城商人》蓝本,而莎氏或参以所闻而济之,而非不可能之事,吾人当承认之。近人考据所得谓此作与出世较早

之 *Jew of Melta* 一剧,有密切之关系,亦非无根之谈也,总之渊源有自,无可讳言。然此种伎俩固不容獭祭鱼所借口,有莎氏之才即可,无莎氏之才则窃矣。

此剧虽以安东尼奥一商人得名,但非重要之人物,然实为一中心人物所以吸收其他之人物,如巴山利奴(Ba sanoi)其友也,西洛其仇,波斯亚其救星也。安东尼奥之地位,谓其为主动者,毋宁谓为被动者。彼之为状,如目标焉,有穷凶极恶以害之,亦有千辛万苦以救之,而彼反若碌碌因人者。故其人物虽卓著人目,但其角色则和缓而卑降,否则恐其妨碍剧中二大主力——即西洛之凶恶的男性力——操该商人生死之权,毫无哀矜恻隐之心,及波斯亚之女性力,如冬日,如甘霖,具起死回生之力。抑无安东尼奥则此剧无从发端,无西洛及波斯亚二人则莫或抽绪,是三者废一不可也。

《威城商人》非特为莎翁一生得意之作,即并时之喜剧,亦未能与之抗颜行者。其布置局面则若纲在,纲在其科浑对白则语妙天下。加以乐诗之美善,而二种故事纷错其间,尤见匠心。尚有一事,堪称独步者则其运用人物,殊属精警,即每一人物皆赋以刚柔及善恶组合之性,易辞言之,即古人所谓"人之性善恶混"耳。兹举数例而申言之:西洛胁肩忍辱,唾面自干,其复仇虽不轨于正,然其坚忍之性,卫种之诚,盖亦有足多者焉。素称慷慨善施之安东尼奥,只因手滑心慈,几至累人累己,"过犹不及",孔子惜之。巴山里奴则一投机之幸运儿,轻举妄动,陷友于危,幸遇良妻,始弥缺憾。凡此种种皆莎氏苦心孤诣处也。此剧情节,似甚复杂,不知命意之奥衍,且实过之,今略为阐发,以供参玩,初非能独标新意也。

当安东尼奥登场之时业已满腔愁绪,而对其肠肥满脑之旧侣,不便说出,盖其视友如命,故极力赞助巴山里奴之行,资以遣之。当其一室独处,踌躇四顾,系念殊深,因爱友之竺,而于此贵女身上作种种推测。巴山里奴,因慕波斯亚千里长征遥想故交,不觉惆怅,反不甚容心于爱情。波斯亚初若以一身而间二友之爱,及闻夫友陷罪,正义遣夫,"一声河满子,双泪落君前",其苦正不下安东尼奥之别友也。当波斯亚闻其夫谓将牺牲其命、其妻及全世界以救其友,及因安东尼奥一言即舍其婚约指与法官(波斯亚)结发之情,不敌刎颈之谊。其后申申之哲,并无丝毫妒念其间,且深喜其夫之得一石交,忠其友如己之爱其夫也。凡叙儿女之私情,述英雄之旧事,惟莎氏独擅胜场,前于 *The Two Gentlemen of Verona* 一剧已著成效,今视此作,其温柔敦厚又非前者所几及也。

波斯亚究不同于其他之女性人物者,则其上乘之智慧,意志之刚决,满腔热血,一片柔肠,观其绮罗遍体,花鸟怡情,高贵清华,不可一世,正与异族之西洛一生艰苦

烦忧相反,而二人又俨如敌国也。西洛竺重钱篚,而终以大败,含血喷人,先污其口,"多行不义,必自毙"。西洛复仇举动,残暴如狼,吾人仍悯其孤苦生活,当其法庭对质,侃侃而言,亦不失为血性男子,然究伤人道,所以败也。挑箱择夫之举,可云慧眼识人,实预为波斯亚将来假装法官,处理大案之伏线,盖足征其智慧也。巴小里奴亦有可取,因其目不为金光所眩,足征为贞固之男子。此剧团圆结局,不免稍落窠臼,然既名喜剧,则不得不然。

此剧最初表演之时日,不可确定,惟 Philip Henslowe 日记谓在 1594 年 8 月 25 日制成《威城人之喜剧》(*Veresyon comedy*)此或为莎士比亚戏曲,然不可考矣。又 1598 年 Francis meres 有言及《威城商人》一剧而在本年登记于出版业公会,至 1600 年始印行。或者 1596 年为可信之日期。倘吾人紧记此剧为莎氏中期喜剧则其确期又末而无足数者也。

《大将该撒》(*Julius Caesar*)

《大将该撒》一剧,为莎士比亚平生得意之作,与《亨利第五遗事》异曲同工者也。莎翁殁后七年,其徒侣合力梓其遗剧二十种,前未行于世者,《大将该撒》即其一种,世号 1623 年之折纸式本也。大抵此次出版之书,未必与作者原稿相吻合。盖莎翁生时,无意传世,每有述作,漫不加检,昙花一现,消落湮沉,今所传者,或由原文剽窃而来之本,或乃场前速记之文,故脱文误句,所在多有。大抵原稿误少,传写误多,致误原因,不一而足,或有意妄更,或无意讹脱,故每一次开雕,例下一番考证工夫,以蕲补苴复原。惟《大将该撒》一剧,颇无聱牙棘舌之文,甚利口语,其或就舞台上用之本而传抄欤?

今吾人所欲知者,厥为此剧产生之时期。推定之行,大约有三:(1)考察其剧中之语与时人之诗文有无雷同相袭之点;(2)注意其句语之指定某特殊时代者;(3)凡押韵、构造、运思皆自有其特色,深入作者发展之特殊方面。

(1)1603 年 Drayton 在其杰作 Mortimerixdos 之改订本所载 Baronswars 中有一段云"In whomes in peace, the elements all lay to mixts",是乃显然类于莎士比亚的"His life was gentle. and the elements so mixed in him"。

倘二人之文相袭,则 Oraytoo 可信为效颦学步之人;惟二者偶尔雷同,尚未有确证,犹未显若何效力。惟 1601 年 *Weever's mirror of martyrs* 一书中有数行云:

The many—headed multitude were drawne.

By Brutus's speech that Caesar was ambitious

When eloquent Mark Antmie had shewne

His virtues. who but Brutus then was vicious ?

Weever 之语,昭然醉心于个中人的演说词,至形于言表,惟断非因 Plutarch 之英雄传而发,盖此书并无此幕事实,则谓其根据莎士比亚之该撒一剧,殆非过言;否则二人并博览其他载籍,溢出吾人所知者。循此以推,则此剧之成,必不后于 1601 年矣。

(2)在本剧第二幕一百六十行中有字曰 the eteranl devil,后世注释家往往以为 eternal 乃 infernal 之替代字;盖英王 James 1 见剧台上滥用俗字,寖及于祈祷之文,乃有厘正文体之命,莎翁非不知用 infernal 一字为合,奈限于教令,印行者因而改窜之,此例初非一见,乃 1600 年始彰。故虽用字之微,亦可征此剧之日期约在 1600 年也。

(3)自其用韵之法而观,则此剧纯属于莎士比亚一生著作之中叶时期,即较早于 Hamlet(剧名,1602 年登记于出版业公会)而大约与 *Much Ado* 、*As you Like it* 、*Twelfth* 三剧同时,即在 1598 年及 1602 年之间。就令此剧本身之人物亦隐示同一之结论。此剧自树一新计划与他剧迥不相同。早期悲剧初乃表演上的悲剧而此纯为人物上之悲剧。其用意较深而复杂愈甚,即如上述喜剧所称特色之思调,此剧亦独擅胜场,惟哲学的兴味并不超于 Hamlet 一剧,亦不如后期之悲剧也。综合而言,则敢昌言谓此剧早则成于 1600 年迟则在 1601 年。三证具存,若合符节,则此剧之成在 1600—1601 年,人又何疑焉。

此剧之材料来源,吾人不可不一述之。尝考该撒之惟一材料,乃尽出自该撒、布鲁多(Brutus)及安东尼(Antony)各人之纪传,皆载于 Sir Thomas North 所译之《毕打士的英雄传》(*Plutarch 's Lives'*),出版于 1579 年者莎士比亚非曾读原本,因其刺谬之处,不止一见;而 North 之本,亦非自希腊文或甚至拉丁文译出,第重译 Amyot 之法文本耳(1559)。莎氏本剧排演之布鲁多及安东尼之演说词似乎由《Appian 之内战(Civil Wars)》一书蜕化而来,此书自 1578 年始有英译本。此剧排演之故事乃由纪元则四十四年之春至二十四年之秋,所括人之时间实二年有半云。故凡研究莎士比亚之《该撒》一剧,不可不具上述二书,既尽知其本事,则研读剧本之时自易领悟。《大将该撒》一剧,英人林穆氏之《莎氏乐府本事》所不载,盖此书本备儿童之浏览,故专尚奇谲俶傥之事而于史传纪传之作,反不能取,即慷慨悲歌之《该撒传》亦所未具,此读者不能不从憾于林穆先生也。今吾先将《大将该撒》之原文演为明白简括

之本事,以飨读者,亦正符其体例云。

初该撒与滂拜(Pompey)有隙,该撒转战各地,凯旋东归,引兵以厄滂拜,一战而捷,遂并滂拜之军,由是军政两权,皆归其手,大王雄风,黎民草靡。嬖幸如安东尼复率吏民上表劝进,该撒虽阳为谦退而心实未能忘九五之尊也。然国民久安于共和,专制独裁,未必遽令能满意,且滂拜之党已沸腾于国中,待时而动。个中人有开修士(Cassoius)者,意尤不平,一夕以巧言说布鲁多(Brutus)要其倾倒该撒,布鲁多意尚踌躇。开修士复召党人密议,以为欲举大事,也推长者,决意拥戴布鲁多以为号召,又恐其未必即能许可,则定计激励之。既而布鲁多果于园中得国民公函,拆而视之,其中略云"布鲁多,汝其沈沈熟睡耶。其起而内顾,力谋改革,毋令罗马坠入金人之手,倘使奸人得志,吾祖先九泉不瞑目矣。速起而图之,吾国人托命于公矣。"布鲁多读竟为之血沸。既而三数党人联翩入谒,厚相结纳,定计中□,握手分袂之时,布鲁多慨然叹曰:"诸君子乎,苟利于国,死生以之,我布鲁多愿附骥尾矣。"至是而诛该撒之意遂决。

先是该撒过市,有日者迎语之,谓三月十五之日,当有大厄,该撒不顾。前一夕,其妻梦中见该撒卧血泊中,且有罗马人微笑而来,以血浴手,乃大号。至日会当赴元老院,其妻阻之,该撒亦惘惘不欲行,徒为左右所动,以为该撒伟人,奈何以妖梦自惑,且元老方欲于此日共进王冠,倘不莅院,众心变矣,以该撒之神智而谋及妇人,闻者必尽捧腹耳语曰"该撒惧矣! 该撒惧矣!"殆不成笑柄不止也。该撒以为然,乃愈自负,遂索衣登车而出,过日者,笑谓之曰:"今已十五日矣,奈何?"日者报曰:"十五日犹未尽也。"一市民得布鲁多等阴谋,修书以告该撒,该撒见其情急,反以为狂,却而勿阅,既而该撒与元老蒲比拉(Porilius)相语,院内如布鲁多,开修士及其党如马德禄士等皆惧谋泄,不容缓手,马德禄士乃跪而前曰:"该撒,吾弟以罪被谪,愿公卒宥之。"该撒曰:"汝弟被谪,律所应尔,汝之匍匐跪求,只可以煽恒人之血而不足动该撒之心,多言无益,吾特举足蹴出如一犬耳。"马德禄士复晓晓有言。布鲁多、开修士等皆跪为亡人乞命,该撒不为动,葛司加(Casct)先发制人,即拔刃刺该撒腹中,诸党人相继丛刃其身,布鲁多最后起,该撒中创慨然曰:"汝布鲁多乎!"遂死。党人即持血刃奔号于市曰:"暴主已死! 宣布自由"。国人皆惊走。布鲁多止之曰:"国民元老,其无惶恐,暴主之罪,仅及其身,已相赎矣。"国人复安堵如故。值党中有必欲致死于嬖幸安东尼者以为斩草除根之计。布鲁多力持以为未可,安东尼亦自介以求死。布鲁多谓之曰:"汝见吾等喋血行为,将谓吾等悉为残忍之辈,顾区区苦衷,非汝所悉,非所以哀国人之无告,实迫处此,故无可奈何者也。"安东尼遂谢,因一一与诸

人握手示释憾之意,且请于众中为该撒举葬礼。布鲁多许之。开修士私谓之曰:"布鲁多汝乃愦愦,果安东尼临葬语众者,人心且大乱,不可收拾矣。"布鲁多勿听,以为安东尼感救死之恩,必不我负。

众议定,布鲁多与开修士分途演说。布鲁多登台后,众皆欢呼,布鲁多乃曰:"罗马爱国之士咸无哗,静听予言,未言之前,当信予为正直之人,知予为正直之人,斯吾言乃愈可信;然后动其智虑,加以判决,则是非□然矣。须知公等之中,果有笃爱该撒者,布鲁多笃爱该撒之心不让彼,其所以起而去之者,非布鲁多不爱该撒,以布鲁多之爱罗马乃远过于其爱该撒也。且公等之中,宁愿该撒生而为奴虏乎?抑愿该撒死而各为自由之人乎。昔者该撒爱吾,吾为之感泣;该撒战胜,吾为之忻慰;该撒忠勇,吾为之引慕,及该撒蓄有异志,吾乃以死报之。感激者所以报爱吾之恩;忻慰者所以贺战胜之荣;引慕者所以钦忠勇之义,至其异志勃发,即有一死而已。"且公等之中,有鄙夫而愿为奴隶者乎?有之,则吾此举为获罪于彼矣;有鄙陋而不愿为罗马人者乎;有之,则吾此举为获罪于彼矣。有庸劣而不愿为爱国之人者乎?有之,则吾此举为获罪于彼矣,公等其有以语我来—"。

众皆应曰:"否,否,无之。"布鲁多复言曰:"如斯则吾无所获罪矣。须知该撒既获享以死,布鲁多亦不敢自恕。布鲁多所以处该撒者,异日公等即可以处布鲁多。此次之举事,于元老前皆张榜晓示,不掩该撒之加,其致死之功,亦不伪饰也……今安东尼奉该撒之尸且来,吾亦当去。须至吾之此刃,杀吾至友以救罗马,果国中须以死刑加布鲁多之身,则此刃仍在也。"

时安东尼方舆尸而入,布鲁多语竟,国人皆欢呼,并欲举之以代该撒,为之立石以志丰功。而布鲁多逊谢不迭,且介绍安东尼于市人,俾聆听其演说,心中固以为安东尼一心为国,必无他变。安东尼既登场,语众人曰:

"罗马爱国之友人听之。吾之此来,所以葬该撒,非所以誉死人也。大抵人死以后,誉常留于窀穸之中,而恶声则播于世界之上。今该撒将葬,特以一语为其送葬之资可矣。布鲁多名人也,其言该撒谓其蓄有异志,有异志者恶名也,而该撒之所身受,亦复已甚。今者幸蒙布鲁多与诸名人许可,得于该撒葬礼之前发其衷怀。该撒者吾友也,其遇吾至厚,然而布鲁多谓其蓄有异志,而布鲁多又名人也;该撒战胜四国,大脁国币,赎虏之金,充于罗马之库中,此得为蓄有异志乎!该撒路行,见贫者相对涕泣,辄为之垂泪。彼蓄有异志者,慈祥悱恻必不如此,然而布鲁多可谓其蓄有异志,而布鲁多又名人也。告尝奉王冕于该撒,至再至三,该撒毅然却之,然在布鲁多乃谓其蓄有异志,而布鲁多又名人也。吾之此来,但白己意,初不敢悉反布鲁多之

言。且公等前此固尝爱该撒矣,今见其死而不一动何也?岂公道之心已丧而人失其故乎,虽然,公等当恕吾,吾心已随该撒同处棺中矣。时人心已动,后有谓该撒初非蓄有异志者。安东尼复为阳拒阴合之计:一面则谓布鲁多开修士皆为名士,吾人宁可自贬,决不能贬彼辈;一面复探囊出该撒遗嘱以眩之于众,谓公等见此,常于血泊之中,与该撒亲吻,后世子孙亦必勿忘其功。众皆命其见示。安东尼复佯拒曰:“公等初非木石,果见此者,则西震悼失次,前途愈不可知。”众曰:“示我! 示我!”安东尼曰:“公等乃不能复耐乎,吾乃滋悔,深惧反非布鲁多等之福,以此辈皆名人也。”众益怒曰:“此辈乃名人耶? 贼耳! 刺客耳! 卖国奴耳!”安东尼见众心已变,遂一一指该撒之伤痕示之,众亦嗟叹良久,必欲为之复仇。安东尼复曰:

“吾至亲爱之友人听之,勿以吾言遽启大衅。当知刺该撒者皆为名人,其所以出此之故,虽不尽知,然而既为名人,必有其所以然者。吾之此来,非所以动公等,而言词钝拙,又远不及布鲁多,但爱吾死友者深耳。彼辈知此,遂许吾来,无拳无勇,无智无虑,所能言者公等已先知之。该撒伤口犹在,一一口中发一一音,果吾之才如布鲁多者,则辩词所及,即罗马城中云石柱亦起而为该撒复仇矣。

众曰:“吾等即为该撒复仇,举火以焚布鲁多之室”。安东尼复招之曰:“公等来,为听该撒之遗嘱来也。该撒遗命,凡罗马人,人予以银币七十五,凡其园林宫室沿泰波河(Tibers)而上下者,悉以予汝,彼世世守之,永永无极。该撒诚足为该撒矣! 后世何能及之者?”众皆曰;“无此人,无此人。其以国葬礼葬该撒,而以火焚诸贼之宫。”遂分途而去。(以上布鲁多及安东尼之演说词,皆转载东润君之译文,见于《太平洋杂志》第一卷第六期者)。

该撒被杀之后,其嗣子屋大维拥兵入罗马,与安东尼共谋复仇之举,布鲁多自知失计。乃与党人闭户相怨,既与开修士失和,而妻子又复积忧而死,人心无主,军气不扬。屋大维、安东尼与雷比达(Lepidus)协约为该撒复仇。党人势孤不敌,开修士寻为其仆所杀。布鲁多自知罕有生望,乃洒泪别其群从,部署一切,奔剑而死。敌人闻之,胥为叹息,谓不愧为光明磊落之大丈夫也。屋大维命以厚礼葬之,以为军人矜式云。

夫本事之作,第能以原剧之大事,钩玄提要,而出以简括之笔,致其合于历史上之实际与否,可勿问也。且又不能以是责之原剧,盖文学作品,弗戒荒唐,就令以史事为背景者,亦宜除少数事实之外,参以怪诞诙谐不可究诘之文字,方作引人入胜,价值长存。不然,正史而外,何尚容稗史传奇之一席耶? 当莎士比亚执笔作史剧之时,初非欲将原原本本之史事表而出之,以饫观众,特见史中有趣味之故事可供剧

材者,始采而用之耳。史事之虚实,全非所计,其所兢兢者特剧趣而已。比例以观,诡遇以投时好,诚愈于效良史之谨严。人无有不嗜故事者,孩而聆之,童而习之,根深蒂固,磨而不灭,苟有在外触发,则历历在目,拂之不去,如温旧书,引为乐事。故戏曲家所以多取史事以为张本也。即如大将该撒之兴衰成败事迹,实乃传小奇说之绝佳资料,莎士比亚遂取 Plutarch 书中所载者加以渲点,作为诗歌,至于 Plutarch 所述确否,戏曲家亦不容问之,而考虑协党谋杀之是非,托梦现形之有无,又非其任也。莎氏对于其蓝本获益殊多,而为伟人写照,Plutarch 未及其圣手也,其中辩论演说诸文,亦由同一材料引申而出。总之,剧中材料,假诸他人,而别具镕锤,依然本色。世有妄人,如谓莎士比亚之剧成于 Plutarch,又何异谓班固《汉书》乃自司马迁《史记》剽窃而来哉!

《大将该撒》一剧,与其谓为单纯之悲剧,毋宁谓为悲剧的历史,盖剧情之明白浅显,雅俗共赏。"语必惊人总近情",差堪为此剧咏也。又其排比铺张,完善缜密,为莎士比亚剧本所罕见。致其语妙天下,笔如游龙,则又其次也。抑余尚有言者,个中人物皆虎虎有生气,人物之集合得宜,戏剧之美效斯见。吾人欲求伟大人物之模型,则一翻莎翁全集,不难立见。惟其创造人物,必不赋以全才,令人无所指摘。"予之齿者去其角,传以翼者两其足",天赋人权,何独不然,此莎士比亚之人生观所以超然自异于众也。即就此剧而论,布鲁多乃一谦谦君子,履仁蹈义,高贵无暇,不可方物,夫遍于理想者则懵于人情,故一着手公务,往往铸成大错。吾人非可以成败论人者,则其错处,谅之者多。彼之失计,在不能不能洞悉安东尼为利禄之徒与其势力之大。当罗马人气汹涌,举国无主之时,而布鲁多谦撝为心,当其登台演说之时,殷殷以国为念,惟有引咎。淡泊明志,轩冕泥涂。倘初有利人家国之心,居之不疑,又何至暴尸朝市。最失计者莫如赦安东尼之命,使其当众演说而不图其叛已。手段老辣,巨眼识人,布鲁多诚远不及开修士,而布鲁多之忠肝义胆,疾恶如仇,功成不居,又非开修士所能万一。二人言行,为道背驰。安东尼才胜于德,能利用时势以成其功名,故亦不足取,该撒之人物可于党人之企图,市民之喜怒见之。其为人也,刚愎自用,迷信好谀,其平生行事,虽少概见,而精神实弥漫于全剧也。剧中精彩,美不胜收,其实获我心者,则文解之优美为不可及也。剧中加插演说最易愤事。惟此剧竟能用之愉快而又最多,如柳敬亭之平话,慷当以慨,令人激赏不已,读此剧者,不可不留意也。

统观全剧之英雄人物,无愈于布鲁多矣,何莎氏不名其剧为布鲁多而称为该撒耶?则亦有故。莎士比亚之选择非贸贸然也,虽全剧皆侧重布鲁多,而该撒之个性何尝不屹立剧中,无该撒之人物则布鲁多可以不出。且莎士比亚从未有以领袖人

物自名其剧之例。倘该撒渺乎其少,则不值人党之谋杀,又何与吾人之追求,但该撒之名总较布鲁多为著。曾谓斲轮老手之莎翁犹不知选悦耳动目之,名以为号召乎?吾人设身此地,亦必不能以彼易此也。

附录 大将该撒的历史考证

莎士比亚常用史事入剧,渊源有自,世尽知之。其于英史则挦撦 Holinshel 氏,亦犹搬演罗马故事则挹注于 Plutarch 氏也。然彼于援引之本,仅取其表表之人物及其荦荦之行事,而不深入以求其是非,务以取悦舞台之观象,未遑顾及纸上之虚文。故其配景分出,皆简其有趣者而弃其复离而繁重者。一言蔽之,彼自居于戏曲家之地位,而非若政治家或大教授之惟真是求。历史上故虽万古不移之铁案,一入其手,便无足轻重。所可诧者,乃莎氏此剧,大反常径,其善用蓝本,惟妙惟肖——只仗化工之手,易散文为诗歌——实质上无增损之可稽也。倘吾人能遍读其他关于此段时代之正史,或可稍变吾人之成见。盖此剧所述,于当时真相,稍有差池,要亦无碍于大体。

罗马世界后百年间,内争迭起。传统的多头政治之旧观念,一扫无余,而政权纷更落于元老派或民主党之手。无论何派,其元首之人类多光明磊落之大丈夫,而攀龙附凤之徒,其目的多归自利。然政治为物,常以武力为后盾。故无论何党,倘无霸力之人为其首魁,则将无立足之地。该撒有见及此,乃希望组织一首府,重建强健巩固之政体,在武力专制主义之上。此地位多头政治永不采用也。

该撒与滂拜之争,独裁主义成立后即告结束,以迅雷疾风之手腕,遽收再造之功。惟多头政党失势之后,未能一日忘恢复之心。该撒对待滂拜党人,量大度宏,而彼等不以为德也;又不知再造一共和式的政体之事,直不可能。在此新秩序中失其重要地位,抚今追昔,时鸣不平,故益集矢于该撒等辈。乃彼等无一恢复之首领,亦未有恢复之政策,此中尽有才能之士,而绝无指挥之人。在该撒大功告成之际,卒协力倒之。罗马遂陷于无政府之境况者若干年,至屋大维兴,则踵其父之业而重造罗马之基焉。

夫协谋倒该撒者非尽滂拜之党或借倒该撒政策而快其政治上野心者,其中有数人乃该撒之下属,位居要职,飞黄腾达,指顾可期;其中或有虽受该撒之恩而未能占有势力;或有虽身居民上而国家大政,不容其置喙者;其亦有发自爱国之诚心,为自由而喋血如布鲁多其人者——须知在独裁主义之下,固无自由可言。楷司奴(Cicero)等辈,固身未预反谋,惟后对于党人极力扶助,并皆忠厚爱国之共和党也,

但具有政才者,必不致爆发于此时,而布鲁多独为流言所举,热血以奔国难,事虽不成,抑亦壮矣。

倘吾人取莎士比亚之记载与 Plutarch 之《英雄传》观之,则顿以布鲁多为该撒之密友且心腹也,几若以谋杀之事,尽在布鲁多之参加,而全体党人,亦视之为首领,服其指挥,简言之,则该撒以外,推彼为最高资望矣。吾人由 Cicero 之信或演说词必不能得若是之观念。事实上 Decimus Brutus (Shakespeare's Decius) 及 Marcus 二人在通俗传说中混乱已久。前者固与元首甚亲而后者则否。谋杀事件发生以后 Decimus 似真握大权甚久,其军事才干,固自不凡也。罗马帝国初年的共和制度之幻想光荣深入一般理想家及文士之心;马加士布鲁多人皆知为斯多派中人(Stoic)特一书呆子,此其人凡读书人皆同情之;而稗史传奇之流,不知二布鲁多之不同,竟以马嘉士之文事与 Decimus 之武功打为一片。

该撒倒后,时局并不分为该撒党与共和党对峙如莎士比亚所云云者。安东尼欲居该撒之地位,而多头政党任元老院早占上风,不欲移动,乃党人又无一定之政策或行动之计划,屋大维未有表示,惟以何党为最好者则与之。布鲁多及开修士自归其东方之领域。高劳省之 Decimus Brutos 及意大利之安东尼其力皆不足行独断者。屋大维初善元老党,而不欲受制,彼等既不能令,又不受命。屋大维见元老派之无用,则惟有与安东尼联合,则意大利及东方之多头政治派庶几肃清。由是二人相会 Bologna,复得 Lepidus 加入(此人大可入剧),手握大权,目空一切,流放诛戮,令出惟行。凡此种种之载于剧中者,大都真确,吾之所以不惮其烦而详说者,盖恐铸成错误之印象,非徒好饶舌也。

原文载于《国立中山大学文史学研究所月刊》第 3 卷第 1 期,1934 年出版。

莎士比亚研究

自序

　　自莎士比亚殁后,其著作次第刊行。而学士大夫自矜真识者,靡不殷勤顶礼,激流扬芬,视为千载一人,力夺希腊、拉丁戏曲大师之席而无愧。每有文会,齿及此翁,则美语护辞,一时坌集。十八九世纪文学家之著作,往往撷莎翁剧中一二语冠之编首,以为名高,时至今日,此风未衰,莎士比亚研究一课程复巍然高居学校文科之首席,欧西诸国莫不皆然,初不限于区区英伦三岛也。莎士比亚研究在世界文坛之地位仅次于《圣经》,盖《圣经》为世界文学之源泉,侔于我国之六艺,世界一日有基督教之名,自无物足桃其一席。然亦有人拟莎士比亚之著作为第二部之《圣经》者。奥大利19世纪诗人巴土菲(Petofi)曰:"莎士比亚之为人可称与上帝平分创造之力,彼未出世之初,世界乃未完全的。上帝创造他时说:'汝等既有此子,可以休矣! 从前有所怀疑于我者,今可涣然冰释,而相信我之伟大!'"此种贡词,稍涉夸大,但非无知妄说者。须知世中自命为莎翁之功臣者,殆如恒河沙数,倘一一品题,加以疏证,则累数万言,犹惧不殚,且莎翁既为出类拔萃之人,亦无需于赞助。上天笃生此公,亦非私厚于英,学术本无国界,立言所以为公。今年为莎士比亚诞生三百七十周年纪念,举行庆祝典礼于英伦,莅临者有七十九国代表,可谓极一时之盛,而西人崇拜学术之热心,未可等闲视之也。

　　居今日而言莎士比亚,似乎大背潮流,骛新好奇之徒,或竟以为不适于现代需要,且以莎翁剧中犹存君臣之号,而牛鬼蛇神,往往而见,对于人生问题,未能发挥尽致,违反科学,莫此为尤。持此说者,未尝不言之成理:然彼特着眼于某时代、某地域、某阶级、某种社会之人生问题,而对于无时间空间限制之人生问题,竟置之度外。不知写实现代之人生,自有今日流行之"问题剧"以应付之,固无劳莎翁过问。莎翁为千秋万世之人(Ben Johnson之言),绝不能为一时代所限制,其永久性又非任何有限的时代所能及。他之著作富有普遍性:从人类之根本性上着想,从多方事实上着笔,则随时随地都可由其作品获相当之暗示。不比"问题剧"之褊狭,当其适应潮流,则气象万千,不可一世,然不久事过情迁,则风流云散矣。是知甄赏文艺作品,必求其本身之文学价值,断不可因一时之光景而致盲从。"今之后生,喜谤前辈",可谓"蚍蜉撼大树,可笑不自量"已。

我国新文学之建立，乃用白话文为基础，而其所受外国文之影响至大且深。数十年来之努力大都应用于文字及技巧方面。难有新生命之作家，不必由西洋技巧入手，而间接亦不免受西洋文学之熏陶，盖既无技巧，则难有绝妙之意境及思想，亦不能完满表现。天真活泼之儿童，其意境何尝不接近自然，然使其执笔写意，即往往令人厌读，以其不学无术，未能引人入胜也。现代某种青年稍有知识，粗能握管，便攘臂而著丛书，虽平生专集，高可隐身，读之只令人头痛。舒写性灵，本为佳事，第无相当之修养，不免呶呶取憎耳。此种空疏之病，最宜多读名著以药之。西洋作家最可法者首推莎翁。古来多少文人得其余绪，便足名家，史传具存，斑斑可考。我国现在未大受其影响，则以研究之人过少，致莎翁之真价值掩而不著。亡羊补牢，犹未为晚，邦人君子，起而图之，为之执鞭，所忻幸焉。

或谓莎翁之剧，去今已远，施于舞台，难于排演。此则过虑之言，而非经验之说。莎翁之剧，布景简单，费用自少；其剧多曲，以唱为主，虽间有不合于吾人之耳，然讵不能演不用韵的对白体乎？若疑变易名曲，易失其真，则译为外国语，其失相等，且亦视订者译者之才如何耳！倘从事者自身长才，必能遗貌取神，不失故步也。

今日提倡大众文学之呼声甚嚣尘上，皆属有心人所为，吾人自当额手相庆也。即就此一事而论，则莎士比亚戏曲之研究尤为当务之急。改良社会之重要工作无过于改良戏剧。改良戏剧，谈何容易！盖数千年传统之思想风俗所蕴结，断未可以一手一足之烈而巨变之。我国南北戏曲几于陈陈相因，其蜕化之迟滞而难显，实由于此。固改良戏曲，尤须斟酌民情。任意施行，必难实现。我国旧有之剧与莎翁者本大相似，不过陈义之高，非其比耳。倘有人焉，援莎翁之剧以入中国之舞台，吾料其受大众之欢迎必远过我固有之陈腐戏剧及一般不合国情的新剧。谓余不信，请以萧伯纳之剧与莎士比亚之剧同时排演于普通观众之前而默察之则自见矣。

初余自成童入西塾习英文，以兴趣饶，颇自勤奋。甫半年，即能自阅英文小说，乃请于师，欲读英人林穆氏姐弟合著之《莎氏乐府本事》一书（*Tales from Shake-speare by Charles and Mary Lamb*）。师以躐等为疑。余曰："姑试之，即不任，要无大碍。"遂许之。余之识莎士比亚自此始矣。人无不喜故事者，况林氏以如椽之笔陈述莎翁之鸿文，相得益彰，可以想见。故当时我之脑中藏不少可惊可愕之事，爱玩既久，相知恨晚。以为林氏姐弟不过英国文士之第二流人，已足令人颠倒至此，则莎翁原剧，必足一新吾人耳目者。乃进求莎翁诸剧，借慰其好奇之心。阅书日多，亲切有味。惜乎我国文士研究莎士比亚者，类多抱道自重，从不本其心得著为文章，示后学以津梁，树文坛之赤帜；间有从事翻译者，海内只见数人。坐令承学之士，依违于彼

是之间，局踏于一曲之内，为计之疏，一至于此。援不自揆，检点莎学，明其源流，述其旨意，勒成一篇，聊备喤引。惟以少不如人，身为境役，所学非一，多岐亡羊。今之所为，不免燥进。博学君子，幸垂教焉。

民国二十三年四月十五日朱杰勤撰于文史研究所研究室

目　次

第一章　依利沙伯时代之戏剧

第一节　其时其地

吾人生古人后,论古人事,置身千尺,放眼千秋,必当深察其所生之时,所处之地,及其周旋之环境,然后其人其事之优劣高下可得而议也。史学纪传家尤谨守此律不敢失坠,而文学批评家亦有共同遵守之必要;盖文学实为时代之结晶品,文学之潮流盛衰,悉随时代以升降,读刘勰《文心雕龙》之《时序》篇可以见矣。文学与地理尤有密切之关系,缀学之士,类能言之。故不世出之文学家其出自天才者半,其为环境及时代所造成者亦半,苟不熟悉作家之时代及环境,决无从甄赏其作品,纵矜赏其辞华,已无关于大体,舍本逐末,买椟还珠,甚非文学批评家之态度也。时代为文学之背景,而文学亦为时代之标帜,如影随形,相得益彰。故编文学史者叙人之外,于作家之时代及环境常津津乐道之,非獭祭之体裁,实虹贯之义例也。孟子曰:"诵其诗读其书不知其人可乎? 是以论其世也"。吾谨将此观念以诠衡世人所尸祝崇拜之英国大诗人大戏剧家之莎士比亚。

莎士比亚之世乃英国历史最光荣的一页,而女皇依利沙伯(Elizabeth)御极之时也。依利沙伯即位后年而莎士比亚乃诞生于世。依利沙伯为亨利八世及其妃安娜(Anne Boleyn)之女,美风姿,富谋略,其一生行事,皆有文艺复兴运动之精神,凡所设施,务持大体,不出利国福民之事。人有谓其一生心迹,惟信教与爱国,此外复酷嗜戏剧云。依利沙伯勤政爱民,奖励繁殖,故人口能成其广大,当时统计全国人口有四五百万之谱,每岁举行巡狩,鸾辇所至,夹道欢声,伊复不惜降尊,勤求民膜,虽一介平民与之接见,倾谈无迕,如家父子,其笼络人心,巩固帝位之手段,诚可谓加人一等。于时人民惟有安居乐业,无铤而走险之思,其臣下复守法奉公,尽羽翼股肱之劳。国家经济充裕异常,国库所入各项,如天主教徒的罚款,特准自由贸易之入息税,及其所售出各项之专利品。贵族中人进贡之礼物,亦为数不资。依利沙伯欲免战争之苦而保全其经济力,则惟有利用外交政策,以达其目的,虽或不得已而用兵,然志在自保,决无谋夺人国之野心,故人皆用命,愿为国殇。西班牙尝一度犯英,为英国舰队所蹴,一败之后,不能有为,人民复得享长久和平之福。以欧洲中心点著称的尼德兰(Netherlands 即今之荷兰)革命之后,法兰德斯(Flanders)通都大邑之商业

尽移于英。商务运河,次第启放,而英印之贸易始通。自哥伦布远征成功之后,有乘风破浪之志者,起而效之,肩项相望,往往获有新地,立功于异域者实繁有徒。遂为国民开一觅食之途,至于今日英人常自夸谓日所出之处,皆有英之殖民地,言虽夸侈,吾人究不得不承认之,其强有由来矣。故依利沙伯朝可称为左右逢源之时代也。

当此灿烂而蓬勃的时代,而有一可喜可诧之事发生,乃死灰复燃的文艺复兴运动与宗教改革并出,极一时之盛也。文艺复兴运动在 14 世纪发生于意大利,流行于英国,英国大文豪哥撒(Chaucer)之作品深受其影响,宗教改革之成功威克里夫(Wycliffe)之力居多。英国以一时而当二大运动之冲,一时人心胥受此二大思潮所灌溉,巨浸滔天,所过者化,结果卒产生一并时无对之莎士比亚,蔚为国光,自有千古。

文艺复兴运动大开智识之门,奖励依利沙伯时代之人向学,发泄自然之秘,从前以学问为难若登天者,今已历阶而上,不复视为畏途矣。宗教改革之功,端在令人各得新自由,一空以前之腐败积习,使其知一己责任之重,不致自暴自弃,为国家增一赘民,且本其自由意志以见之行事,另换一种新生命,以前种种,譬如昨日死,以后种种,譬如今日生。西洋文化之得有今日,实赖其赐。故宗教改革难发生于一时,而其影响远及于百代。

依利沙伯时代生活之特色,则在人人皆有远志,凡属血气方刚之少年,鲜有甘为自了汉,各寻生路,不拘一格,故人才之路甚杂。兹举数例,以概其余。如剌里爵士(Sir Waller Raleigh),英之名人也,其一身曾为佞臣、作家、矿场之监督、羽林军队长、殖民者及海盗;又如锡德尼爵士(Sir Philip Sidney),以中寿之人,而所历职务至可惊诧,如出使大臣、小说家、军中大员、诗家及佞臣,其履历也。莎士比亚以三家村之小子,而跃入伦敦之复杂生活中。以前传统的顽固思想,如农之子恒为农,工之子恒为工,已扫除一空,不复为进步之障碍物。

个人自由之解放,及立案权,对外贸易之顺利,凡此种种,皆中等阶级兴盛之原因也。贵族中人不复为英国文化促进之惟一领袖矣。当时将相,多自民间来。各种阶级,不复如前者闭关自守,至老死不相往来,谁为为之? 则亦有故:尝试事业,不谋而同,一也;救国运动,上下一心,二也。幸哉莎士比亚应运而生于依利沙伯之时代,利用此非常之机会,迎合社会各种人之心理,化为广长舌,说十方法,使上至王公,下至仆厮,皆屏息静气其前。

依利沙伯时代之人,类多好动,而好动之性,非与生俱来也,乃亦环境造成之耳。民智日开,智识丰富者,常思一逞,有触于意,立见实行,全恃朝气,以求学问,因文艺

复兴之精神,大有朝闻夕死之慨。依利沙伯时代的人,以为真生命即在寻求一精神上及肉体上新而有趣的世界。国中人士,始趋重于人生,则渴求人生之真相与幻象,而彼等所喜者在表现人生环境之愉悦方面,故娱乐事业,旁求备举,非独走马斗鸡而已。然求一高雅而不耗材,新奇而通俗者,则戛戛其难。雕刻术者希腊人所爱尚,而彼等殊不满意,盖以其简单枯寂,求乐反苦。音乐亦不足取,以其纯为感情之表现,无所谓动作也。二者若留与少数美术家享用,未尝不可,与众乐乐,则不见其佳。至若应时而兴,又投合其理想中之脾性者,其为戏剧乎! 夫戏剧感人,不可思议,男女名角,结束登场,态度风情,变换诸备,且语杂庄谐,意归诱掖,集名流于日下,奏雅乐于人间,群众观场,耳倾目注,演者不自以为演也,而以为事实躬亲,观者亦自忘其为观也,而以为现身说法,哀感顽艳,一样难能,离合悲欢,同情应具,消磨岁月,非此安归? 陶冶性情,无其比也。

第二节　莎士比亚以前之戏剧

英国戏剧之起源及其演进——戏剧一事,可谓为依利沙伯时代之文学上惟一特色,戏剧家亦以此时代为最盛,前乎此者,戏剧界暗淡异常,无能挂人眼角,但一入该时代,其发展之速,殊足惊人也。戏剧发展,如此其速,大概受三大影响,为利便起见,大可归纳为三个酝酿时期,但依利沙伯时代戏剧之发展,固不能以此限也。

A 教会(如 12 世纪盛行之神迹戏)。

B 中古哲学(寓言剧及道德剧,15 世纪之流行品)。

C 复兴的古代学术(16 世纪之戏剧家模仿拉丁戏剧家之作品,其时戏剧已脱离教会之裁制矣)。

今为利便读者起见,再以简语述之:(1)最初粗制的戏剧的构造,乃以天神与魔鬼以表示善恶之冲突;(2)到 15 世纪直以"善恶"二字以代之;(3)"善恶"二字再由抽象而变为定式;(4)后此种定式戏剧又令有个性的描写而具体化,各有活泼性;(5)根据优胜劣败之定理,通俗的史剧及拉丁古剧卒战胜教会及寓言道德剧,取其位而代之,正规戏剧于此始基。

宗教剧——在中古文化幼稚的时代,基督教士自维以口舌宣布福音于民众,收效益微,故利用宗教材料努力编纂一种粗陋之戏剧,以灌输宗教智识与一般未尝学问之教友,故其所取材无出于《圣经》外者。然正襟危坐,如封严师,与行乐目的大相矛盾,且结构则陈陈相因,用意则千篇一律,令观者一览无余,不耐寻味,为补救计,

则惟有设法加演一种滑稽以调剂此种枯燥兴味,维稍涉猥事,微背经旨,亦有所不恤。

此种含有教训之戏剧,初由教士亲演于教堂内,后又择教堂两旁之旷地演之,或在乡间之草场上举行,有志加入亦尽通融。其后教士退出,由普通民众扮演矣。初以 1110 年出见于英伦,演者非尽僧侣,俗家亦往往有之。约在 1268 年此种戏剧为各行会所把持,演于通都大镇,舞台居然有轮可移动者,一次举行,数日始已。

滑稽戏剧界限日宽,而宗教之旨渐汶。民众遂视之为娱乐品,有志戏剧者遂从事于斯,以为职业,而伶人阶级,以次发生。

道德剧——15 世纪乃诡辩哲学的时期,道德剧代神迹而兴。所谓道德剧者,乃以道德设教也。一班道德作家,承 14 世纪寓言剧之遗风,以种种美德与恶行拟人,其本事多仍出于《圣经》。抽象的人物如“谦”与“傲”、“贪”与“廉”相对照,而最后胜利必归于美德。此种剧之通俗及效力固远逊于神秘剧。道德剧作家有见及此,力图补救,于剧中情节结构及布景百法改良,故其于戏剧界之发展,不无少补。此种戏剧力去陈言,自矜心得,其有俾于世道人心,实非鲜浅。日后英国剧中沉澄庄重之精神,端赖道德剧之推进。

插剧——一种与正剧分立的对白剧曰插剧。13 世纪有行之者,往往正剧幕数过长,观众神倦,则有短少而诙谐的戏剧,中途表演,以驱睡魔,后遂成为独立文学之一种方式云。

莎士比亚同时之戏剧家——莎士比亚之前辈及剧友固不乏卓著声誉者,各以其长贡献于戏剧极力推挽,以俟来者,其功匪鲜。但无一人能取悲、谐、历史诸剧,推陈出新,去其稚气排其窳恶,而成为高贵之艺术式者,故不得不让莎士比亚独步当时。然学术一途,后起者胜,而先觉者亦自保其地位,备受后人之尊崇,未足为病也。兹举数人,在英国文坛上高居一席者。

一曰力力(John Lyly, 1554—1606),其文学地位之高有三因:(1)他为利用古罗马及希腊的故事材料以叙述罗曼派的散文之第一人;(2)他为描写生活的小说作家之第一位;(3)他对英国散文体别创新格。其对于当时之编戏家影响甚大,即莎士比亚亦尝受其赐:(a)表示戏剧可以加插精歌及音乐以增加美感;(b)发明漂亮诙谐的散文构造;(c)介绍奇幻的假面戏和短小的剧,此其大略也。

一曰佩尔(George Peele 1560—1592),其功则在首创音调和谐之剧诗,使唱者冲口而出,而闻者声入心通,巍然为一巨家矣。

一曰坚尼(Robert Geene 1558—1597),则介绍浪漫的精神以入剧,其诗纯属英

风,传诵一时,其文体别具光华,凌纸怪发,突过前人。

至于马罗(Christopher Marlowe 1564—1593),则出神入化矣。其行辈稍前于莎士比亚。少有天才,长于悲剧,其剧中人物,秩序井然,深情若揭,自首至尾,精力贯彻,其剧的文字及人物的描写,多有影响于莎士比亚,读莎翁之《威匿司商人》一剧盖可见矣。马罗之剧含有高尚之音调,及上乘之标准。或谓倘无马罗作莎士比亚之前型,则莎士比亚未必能达到此最高地位。马罗之最大功绩,在发明无韵诗,文字之堂皇壮丽,首屈一指。自马罗发明应用无韵诗于剧中之秘密,后竟成为江河万古之诗体焉。

史文彭(Swinburne)尝称之为英国悲剧之父,英国无韵诗之创造者,诚非虚语。故以弱冠享盛名,成书六种,三岛之人,靡不倾倒,其魔力亦伟矣。不料高才天妒,福慧难全。一日在逆旅中为仇人所刺杀,卒时年犹未及壮也。倘天假之年,行其所志,则其成就当不止此,然以之亚于莎士比亚可无愧矣。

第三节　莎士比亚时代戏院之一瞥

英国未有戏院建立之初,优伶演剧,本无一定之场所,大有类于吾国沿途鬻技之法,然设立戏班,初非易事,必先由优伶之团体,成立一种组织,求保护于女皇及大臣,故戏院之名,常取其恩主之名以名之,而名号至不伦。如"女皇之仆"、"张伯伦之仆"等,诸如此类,不胜枚举。故常有入宫表演之举,则以内阶作舞台。上下左右,尽观众也。当局所以稍有顾忌不敢严厉取缔,亦因剧团常受雇主在御前表演耳。1576年柏贝治(James Burbage)于勿耳狄克区(Shoreditch)辟一地筑舞台号"大戏院"(The Theater),同时有继之而起者名曰"卡天"(The Curtain)则因其地以名之。此种戏院,实为点缀承平之应有品,朝野多有爱好而维持之者,而仍为清教徒及市长所疾视,盖群众会集,争吵时闻,伦敦学徒,每多游手,遇事生风,横行呼啸,公众道德,有难言矣。偶值时症流行,偶有患病者与未尽痊愈者,逢场作庆,一咳嗽间,其病苗传染于剧场中,而疫症因以传播矣。在 1593 年及 1603 年,伦敦常有大疫症发生,未必不由于此。故于市民卫生上亦有裁制戏院之必要。优伶登场,对于当时一般大人物,敢于讪笑,故每为权贵所侧目。每逢礼拜日人多避教会而群驱于剧场,市政府与清教徒之不满意,表示如此。识是之故,优伶中人既不克立足于城内,则惟有建筑戏院于郊外,出乎市政范围者,实迫处此。郊外戏院,交通利便,一般坠鞭公子,走马王孙,虽群从如龙,而从容无碍,徒手观众,亦无拥挤相失之虞。厥后不久,复有设戏

院于海滨者,面皆南向,彼都人士,赁舟往观,泰晤士河之舟子,生意顿增,利市百倍,而俭啬者为省费计,则取道伦敦桥而往,委屈烦缓,在所不计。

初期此种剧院形式简陋,乃以大木棚其上盖以灯心草,树旗杆于屋顶,四周围以沟渠。戏院之内观者云集。表演时间,大都自三小时起,历二三小时而止。戏院有公私之别,二者之不同,非一为延请而一须纳费之谓,惟别于构造耳。公立戏院则中央露天而不设座位。只舞台及边厢始有瓦盖,凡占一空位者,须纳费一便士至六便士(Penny)。如有富客能纳费至数司令(Shilling)者,则可高居院中最优之地位矣。

私立戏院则较为奢靡。全座盖瓦,表演之时,内部盛张火炬,照耀如同白日。院中最华丽之地方,实为舞台。座上客尽为王家顾客。无位则卧于铺满灯草之板,初不措意于其华服,饮酒吸烟,谑浪笑傲,以待剧目之宣布。亦有免费之戏剧作家,厕身其间。倘在今日之社会人物,在厢房而高谈雄辩,骚扰演员,呼酒喝烟,同时并作,则人皆侧目矣,而在当时观众及演员仍不以为忤,彼等安之若素,并不以为扰乱剧场之法,诚可诧也。台下则商贾工兵及下流妇女,扰攘挤拥其下,剥花生也,争苹果也,打情骂俏,往往有之。此种琐事,殚述为艰。厢房之贵妇,皆下面幕,然人数甚少,尽地方粗俗,殊不适宜也。时间一到,号角齐鸣,宣布开演,同时挂旗于屋顶,以为招徕,号筒鸣至第三次,而剧目交褫,银幕一分,向后而捲,而演员出而奏技矣。

优伶之服装,价值不菲,惟微与古悖,然大都如此,故人不措意也。活动配景决无购置者。舞台上配以毛毡,而以蓝色华盖张其上,用以代天。有时开演悲剧,则舞台饰物,尽作黑色,为愁惨之象。舞台之后,有一看楼,其用途甚广,——如作雉堞、武场、山侧,种种之用,所以别于大景,而补其不足。如遇战争之景,则只有一门供两军出入。有时布景以器具烘托之,有床则表示卧室,笔在案上,则谓之书房,或只以粉牌所书之字以表示之。即戏剧作家于剧中布景,任意铺张扬厉,赁之者亦不因配景所费过巨而有怨言,为招徕计,不得不尔。当表演中,丑角大可以其滑稽之才以娱观众,不必限于剧本中所有也。往往一幕已毕,则继以歌舞,剧将结束,丑角尽情逗客欢笑,然后唱小调而入,有时且加插尾音,此种尾音,凡名家剧本类多有之,不独莎士比亚者为然也。最后全体优伶,跪而为女皇祝福,礼也。犹有一事,不可不知,凡饰女角者非小童即后生耳。若辈须训练驯熟,成绩优良,使言语态度,尽忘本色,方可出台,扑朔迷离,雌雄莫辨,方为上选。

当时优伶多以戏剧作家充之,盖现身舞台之上,所以研究社会之嗜好,庶将来握管,自有把握,投其所好,无不利矣。剧中最动目之处,未必即为最重要之点,凡戏

剧之佳者,未必尽能合演,而表演愉快者亦未必合乎文艺之旨,凡留心文艺批评者,类能言之。作者势不能不顾一切,一意孤行,金钱与艺术二者不可得兼,则惟有斟酌二者以求其当而已。人或不察舞台之实情,而肆为讥评,犹未谅作者之苦心也。

戏剧家之著作,恒售于戏院以谋利者。亦有一种经纪人,介乎优伶与作家之间,授受之际,因以为利者。兹举一人,足为代表。亨斯鲁(Philip Henslowe)者,当莎士比亚之世,以投机家而兼赁剧家也。一时名士,多为所用。其日记尚存于世,大足为吾人参考之资。于 1600 年彼所给一剧最高之价乃八磅金,其最低者则值四磅金云,自后则一名剧之价胜贵至二十磅金矣。当时戏剧往往有成于众手,则亦有故:一由于戏院之意外需求,悬重赏以征之,而又为时间所限,则不得不多雇作家,俾得早日完成;二由于才力各有所长,择善而从,乃成绝作;三由于时代之趋势,后起的作家,往往取前人之作润饰增减之,以迎合潮流,所在多有。凡剧院购入一剧稿,自然欲供舞台之用,而不欲其落于书贾之手,付诸梨枣,盖恐尽泄其内容,则观众初无余味,惟利是视,理应如此。但戏迷中人,对于一名著大有写万本诵万遍之宏愿,虽出重资,在所不惜,利之所在,机诈业生。一般狡狯书贾,既不能以利购入原稿,惟有出其剽窃之手段,则往往遣散速记生入场观剧,佯作批评之态度,凡出自优伶口中之语,详录无遗,其笔记中有遗缺不完者,则命钞胥以意补之,一经此辈之手,必大伤元气,文理荒谬之处,所在多有。盖既无越俎代庖之才,又安能免点金成铁之诮,是非特作者之不幸,亦吾人之不幸也,后人又多费一番考订工作耳。日久戏院中人发觉其弊,乃于每剧演完之后,即将此剧本订正出版,不让书贾独占其利,有时或向印刷业公会取得版权,则他人自不能偷印,此亦亡羊补牢之计也。

第二章　莎士比亚传

怀克县(Warwickshire)之南,有村曰司德拉福(Stratford),位于亚冯(Avon)河畔,风物幽绝,居民大都竹篱种扉,大建筑物甚少。人口凡千余,村风尤朴,无杀人越货之事,惟秋河暴涨,时有泛溢之虞,火灾与疫症,往往而有,即当时各处,亦难逃此例。以言优秀之区,此村殆可首屈一指。从来山川清淑之区,往往笃生俊彦,所谓人杰地灵者是也。1564 年 4 月 23 日威廉(名)・莎士比亚(姓)(William Shakespeare)呱呱坠地,按本区教堂之记载,彼实受洗礼于 1564 年 4 月 26 日也。譬诸荆山之麓,孕育一和璞,作历代之传玺,吾书之主人翁莎士比亚蔚为国光。何多让焉。

吾人欲知此大诗人之来历，不可不先溯其世系，莎士比亚为故家子，其先代皆以武烈致通显。此未来诗家之父曰约翰（名）·莎士比亚（姓）（John Shakespeare），初出为佃户于司利道菲（Snitterfield），距司德拉福四里，乃罗拔阿登（Robert Arden）之产业，亦即莎翁之外祖父产业也。罗拔死于1556年，遗产甚巨，其女马利尽得之，后挟其资归约翰·莎士比亚。1557年二人遂成婚。约翰·莎士比亚结婚之后，家道顺适，妇为大家女，内助称贤，育子女凡八，其长次二儿皆女性，未及长成而没，其第三子则为盖世诗人之莎士比亚，吾人所深知者。溯彼出生之年，正疫疠披猖之候，死者如麻，丧车塞道，而莎士比亚居然无恙，未必非天佑善人，使其有亢宗子也。其后又生一女，竟享大年，犹能睹莎士比亚之没。复诞一女，又早夭。寻生三子，一曰高路拔（Gilbert），人谓其至光复时代犹存，曰李察（Richard），曰爱德曼（Edmund），爱德曼后为伶人，以1607年死于伦敦云。

约翰·莎士比亚固一饱尝世故、多才多艺之商人也。其职业甚繁，举凡佃夫、织造家、皮货商、农品商，萃诸一身，虽云能者多劳，而责任亦纂重矣。久之名声鹊起，冠盖交推，一市尊为长者，彼亦俯仰无怍，居之不疑，盖其历任市内重大各职，皆胜任愉快，资格甚深，而好义急公，尤孚众望。最后于1565年受任为市参事员，亦有能名。又于1568年，居然荣任市长。惟其所受教育则极有限，纵字如斗大，所识亦不满一担，而后之知人论世者，竟谓其书诺于公文之上，往往作一记号，于此可证其目不识丁矣。似此不无过甚之辞，然其未尝学问，无可讳言者也。马利尤与翰墨无缘，乃其相夫育子，井井有条，庸言庸行，大有可取，莎士比亚儿时得力于其母不少。莎士比亚既居长子之职，则仰事双亲，俯畜弱弟，责任萃于一身，惟其孝友成性，处世多才，家庭之内，怡怡如也。

学问一事，非可语于莎士比亚父母，家学濡染之说，有难言矣。莎士比亚龀龄之时，能辨四方，即以造化为师，旭日初升，暴雨骤至，鸟语花香，风清月白，田家景色，无在不足以增长其诗才，其时虽不能挥毫写意，而胸中自具诗情也。行年七岁，始入司德拉福之初等小学肄业。此校为市中惟一优良者。但昔者学校，大异于今日，英国文字，初无注重之者。细考当日小学课程，大都以拉丁文及希腊文为主，且趋重文哲二科，其他实用科学，殆未有闻，学童初受拉丁文文法，则沉迷于会话式之练习，后则读罗马名家著作，凡西塞绿（Cicero）、华其尔（Virgil）、屋卢氏（Ovid）之著作，皆入课程之内。就今日而论，此种课程，在小学直无有是处，而在当时则视为玉律金科，以此相尚者也。上课时间甚长，夏冬不息。以乳牙未脱之小童，当此繁重难胜之功课，其不望风而逃者几希，而又为夏楚所迫，不得不勉强从事，作机械之行为，灵机日

汩而不自觉矣。莎士比亚既为经验的自然界中人,与此尤格格不相入,故一生与拉丁文无缘,大为当时学者所讪笑,日后莎士比亚于所制曲中表同情于学子,谓学童之赴校,如蜗牛之上壁,深以为苦云。彼虽非拉丁学者,然耳濡目染,凡七年之久,未为无所得,日后于剧中屡加援引,是其证也。彼攻读古典之法,颇不犹人,人习其法式而彼窃其意而已。时人争习论理学及修辞学,碎义逃难,迷昧心性,莎翁扫而空之,诚知本矣,窃比吾国古人陶渊明之不求甚解,诸葛亮之但观大略,可以解嘲。

莎士比亚入校之第一年,其父荣膺市参事员矣。斯时所谓巡回剧团者,方盛行于英伦,其人皆以周游各地,献技为业。每到司德拉福镇则由市参事员批准,然后立案表演。其父每于暇日,常携之往趁热闹,流连忘返,不让周郎,耳濡目染,触类旁通,莎士比亚之灵魂恍惚随歌扇舞衫以俱去。或谓莎士比亚毕生事业之问题,已决定于此时,而其剧才之修养,已随之隐植于童年矣。

莎士比亚退学之时,年方十四耳。盖家况困难,不能继续求学,自 1578 年以还,其父财政日陷于困境,每于异常拮据之时,往往举债于人,而以其田产抵押,不足则谋及其妻之私财。自是以后,境况愈劣,点金乏术,避债无台。1586 年为其家厄运开始之际,债主临门,急于星火,不顺其意,则咆哮百端,其不驯者立控之于地方法院,又无财货以相抵偿,乃褫其市参事长之职,资望遂大减,虽有一二老相知不以是骤加白眼,然抚今追昔,何以为怀。且经此大变之后,资产日损,穷乡之滋味,不足为外人道也。其后莎士比亚所制曲中有句咏其事云:"贷借两无取,贷失钱与友。悖借丧人志,家计复何有。"寥寥数语,洞达世情,堪为聚敛之徒与举债为生者作当头棒喝。慷慨而言,盖重有所伤也。有一事差强人意者,即莎士比亚之父,犹能见其子成名立业,晚景堪娱,老怀大慰。"天意怜幽草,人间重晚晴。"差堪持赠此老也。但莎士比亚退学家居之后,其将何以自聊乎?作何生计以助其父乎?此诚一费解之问题也。此一悬案,聚讼多年。古今尚论者其说不一,且无明征,姑摘存一二,以备参考。一说谓其尝从屠沽游,操刀以割。他说又谓其执教鞭于乡内,东抹西涂,此皆捕风捉影之谈,未足以为典要。又有一说谓其尝一度学律,则较可信,盖其父系讼久,事关一己,则对于法律知识,未为无所得也。

莎士比亚行年十九,始缔婚于安娜女士(Anne Hathaway),女长于男凡八龄。妇亦大家女,世居雪道尼村(Shottery),距司德拉福镇约一里之谱。二人交游日久,耦俱无猜,遂联姻娅。女早失怙,订婚之举,皆其亲友赞助之,以 1582 年 11 月嘉礼告成。婚后四五年仍居乡里,1583 年二人得一女名苏珊(Susannah),复于 1585 年诞二孪子,一名汉腊(Hemnel)男也;一名狄司(Judith),女也。而家庭食指繁矣。日

后莎士比亚居伦敦时,则留其妻子于乡,每年回家园一次,一则勤定省之职,二则享妻孥之奉。其妻亦温良恭俭,奉姑养子,绰有余才。使莎士比亚远别乡井而无内顾忧者,未始非贤妇之力也。闺阃琐事,罕入人耳,是以后世无传焉。

其家中落之后,生计日艰,二老在堂,妻子待哺,生计程度日高,罗掘岂云易事。莎士比亚又不名一艺,于是大困,室中钱籝,日见其空,而家人食性,不因是退化,无源之水,涸可立待。司德拉福坏地偏少,不足以容其骥足。饥来驱我,命不犹人,游手好闲,终非长策。乃孑身至伦敦以谋食。向外发展,本属寻常,竟乃妄人谓其少年无行,甘居下流,曾偷屠其邻柳氏爵士(Sir Ihomas Lucy)产地之鹿,惧人追控,乃至出奔。此事久已证为妄谈,盖柳氏爵士食邑冢利谷(Charcote)中固无鹿也。就令有之,而柳氏爵士乃其父密友,朋情尚在,断不出此。游谈无根,大抵出自当时忌者之口,仰天而唾,适足自点耳。复有谓其习于下流,常盗柳氏爵士之兔鹿饱尝鞭挞之辱,时降为囚。莎士比亚之尝为囚与否,又无征也。凡事必有水落石出之时,毁誉在人,盖棺定论,迄今事已大白于天下,"蚍蜉撼大树,可笑不自量"。徒见作伪者之心劳日拙耳。莎士比亚既至伦敦,时人有忌之者,谓其佣身为厮童,常从贵人往戏场,为之掌马,大得主人之欢心,此种事大类梦呓,其后操觚品藻者,或龃或否,反复持论,不相下。无论此事末而无足数,倘其有之,亦无影响于后来事业,醴水无源,芝草无根,奚足为病。自古英雄,每多寒素,不惩礼义,何恤人言。假令实有其事,益增吾人景仰之忱,谓其出处寒微,而力能致通显,必有大过人者,当不复用此以为讥议也。夫择业问题,各从其志,苟能致富,执鞭诚甘,而伶界中人,又非不足齿列,莎士比亚甘心从事于伶业,或因其平生志向所在,未可知也。尝考莎士比亚为伶人之始,实以一五八七年皇家剧团来司德拉福镇表演,莎士比亚见而羡之,遂与之联络,决意离乡而漂泊于伦敦人海中矣。

莎士比亚初入京之第一次经验,本无正确之记载,然推测所及,或投身于当时新闻之戏院,屈于下位,无自由达,人亦以下驷视之。乃师事马罗。供笔墨之役,翻制旧剧,以供舞台之用,虽簪笔佣书,争食难鹜,然浸淫剧海,亲炙名师,不辞艰苦,所得自多,他日能成就过人,未必非当日磨炼之结果。久之莎士比亚遂挥斥其天才,创作剧本,身自扮演,声容并茂,一时观者,额手赞叹,以为得未曾有。诗翁之名,不胫而走,英伦之岛,凡有井水饮处,匪不知莎士比亚之名。其为优伶之声誉,不敌其为曲师之令名,盖才力有独至,而造诣有不同耳。彼到伦敦凡六年而其独立之作品曰《情役记》(Leve's Labour Lost)演于舞台,始有扬眉吐气之日。

当莎士比亚逞头弄角,雅擅时名,而忌之者如麻而起。其时有一班戏剧家号为

大学才子(University Wits)者,皆饱受教育,自居于先进地位,个中人类多出身华胄,脑满肠肥,意气如云,趾驰自喜,反视莎士比亚以演员而兼编剧家,出身小学,地实寒微,不可同日而语;又见莎士比亚以草茅之士,一入伦敦,而一帆风顺,富贵逼人,有如积薪,后来居上,相形见绌,不免怀惭。于是含沙射影,菲语横加,齐向此新进剧家莎士比亚攻击,为之首者,厥为罗拔格里(Robert Greene)。格里有一书名《不学无术记》(A Greenes Groatsworth of Wit bought white Million of Repentance)乃草成病榻之间,及其死后,其所托之办事人为之印行。其书中有数警语云:"今有初试啼声之乌鸦,窃吾等之毛羽,以自文饰,虎暴狼食,隐于戏幕。"此中有人,呼之欲出,明眼人自能见之。盖谓莎士比亚暗袭旧剧,大言欺人,然文人相轻,自古已然,殊不足怪。

莎士比亚奋斗经年,已矫然自别于众,而踏足于龙门之梯,乃有休芬顿伯爵(Earl of Southampton)少于莎士比亚九岁,为崇拜者之一,曾力为莎翁辩诬,时有津贴。莎翁感之,于1593年作一诗以谢之,名曰《维纳与阿多尼斯》(Venus and Adonis),此诗之成功,实为其一生幸运之导线。戏剧初无恩主,惟观众与舞台经理耳。诗歌则不然,一时传诵,则作者自能容于上流社会,而人不以为僭。厥后不久,闻其奉诏在格兰域宫(Greenwich Palace)表演于女皇之前,赏赉之多,令人咋舌,而群臣奉承意旨,不免慷慨布施,以示阔绰,自后尝有入宫演技之举,莎士比亚之曲借以流传,白头宫女,耳熟能详矣。1601年休芬顿伯爵以协谋犯上,朝廷定以终身监锢之罪,莎士比亚竟失一崇拜之人,幸莎士比亚已富,固无须此慷慨善施之恩主为也。彼已一跃为戏剧之泰斗,后生小子,经其提拔者皆能自致高位,其剧本及其他文学作品之酬劳,年可致三百磅,重以演员之薪水,已每年一千磅,犹未计及其在地球戏院(Globe Theater)及白里法拉牙(Blackfriars)戏院名下股份应得之利也。加以盛名所至,轶事俱传,朝野之人,所共贵仰。依利沙伯女皇逢人为之延誉,莎士比亚遂以布衣长揖公卿间,极稽古之荣,尽东南之美。后复倾囊置产,尽复旧业,家道日隆,身名俱泰,翘然为国中巨神,非复吴下阿蒙矣。

1597年大起园亭于故乡,谓之新宅(New Place),以为三径之资。复斥资购田一百有七亩于钓游之地,称大地主矣。每于暇日,言旋故里,联桑梓之情,叙天伦之乐,含哺鼓腹,以游以嬉,一丘一壑,述风人痉瘵之怀,某水某山,指童时钓游之所。人从俗尘中来者,得此犹胜服一剂清凉散也。

自1589年至1603年间,莎士比亚之著作尽成于其时,行世者凡三十六种,剧本及诗歌数册,诚空前绝后之盛业也。彼一剧之成,平均约需六个月,苟非天才,曷克

臻此。著剧以外,兼涉舞台之事业,偶有文会,匪不躬临。夫以身营他务而每年竟有二剧本以酬世,其魄力之雄厚,概可想见,宜其剧皆有不朽之价值。其作品虽花样无多,有时且不免于剿袭,而描写人生之笔力,则无与抗颜行者。嬉笑怒骂,深入显出,又能参与奥邃之哲理,乃成大观。

莎士比亚当时之幸运儿也,其遭遇之隆,非特为此一时代之第一人,求诸后世,亦罕其匹。自依利沙伯女皇死后(1603),占士一世(King James)即位,亦有梨园癖,身入伦敦,立将莎士比亚之剧团升为御伶。1604 年 3 月 15 日皇帝驾幸于韦斯敏斯得寺(Westminster),随驾之御伶班有九人,而莎士比亚果然居首,恩宠之隆,一时无两。据此则彼已脱离戏院事业,惟仍留居伦敦,逢场作庆,粉墨登场者复数年。

祸福相依,古有名训。当莎士比亚指挥如意,志气申尽之时,不如意事已接踵而来,乘虚而入矣。1603 年依利沙伯女皇乘龙下世,莎翁身受国恩,顿失所护翼,必不能已于怀。乃当时莎士比亚竟无一诗以悼之,滋可怪也。岂至痛无文耶?抑别有作用而迟迟不敢下笔也?非吾人所得知矣。莎士比亚之父于 1601 年,目睹其子成立,光大门闾,得享天年,含笑瞑目而逝。1607 年其爱女苏珊出阁芳年二十四,其婿约翰·荷路(John Hall)著名之医士也。向平愿了,得意可知。乃于是岁末一日其弱弟亚谋(Edmund)逝世,享年二十有七。其弟亦伦敦优界中人,得其兄之援引,地位颇优,能名素著,前途未可限量,今已矣。1608 年 9 月其母马利撒手西归,偕其夫游于地下,此数年间,苦多乐少,上帝以万物为刍狗,大千世界,作如是观可耳。1613 年莎士比亚返居司德拉福镇,其归隐之理由,亦有数端。盖 1613 年地球舞台被毁于火,抑莎士比亚之余稿之同烬,亦未可知。受此打击,遂无心于商业。其弟李察复没于 1612 年,感手足之分离,抚韶光之易迈,彼以连年外出,腰缠万贯,大可休游卒岁,款段如马少游作乡里善人,以终余年,无谓呕心沥血,与世争竞为也。职是之故,遂撒手于舞台矣。

1616 年莎士比亚之幼女朱迭夫(Judith)出嫁于建尼(Thomas Quiney),乃酒商也。其父为镇中执行委员,纳交涉莎士比亚。翌月 25 日,草其遗嘱,越月乃辞世矣。彼没于 1616 年 4 月 23 日,得年五十有二,无子。后人谓其常与文士酿饮,沉湎过度,遂染狂热之疾,致陨其生,大抵臆断之说,初无明征,姑妄言之,姑妄听之可也。遗命大部资财归于其女苏珊,及其婿,其女朱迭夫,其妹棕安(Joan),其亲戚及其同村朋友,皆有沾溉。莎士比亚可谓能善用其财者矣。莎士比亚死后,其妻安娜者,既伤别鹄,又惨离鸾,频下孤栖之泪,犹增老病之侵,后七年亦卒。家人举其柩葬,与莎士比亚同穴,从其志也。

1616 年 4 月 25 日莎士比亚下葬于本区教堂,其所以反对下葬于西相寺(West-minister Abbey)者,盖关情乡土,亦狐死首丘之想也。迄今该教堂已为名迹,虽古之士,常纤道而往,表向往之忱。其遗像流行于世者,乃摹作于死后,因出自名家之手,故逼肖声容云。墓前有石碑相传为莎士比亚手笔,词既古穆,字亦奥衍,不可猝解。今演为近代英文,并附以华文焉。

邦人诸友,为上帝故,勿毁我遗体,保吾墓者,锡之遐福。移吾骨者,降之灾殃。

Good friend, for Jesus sake forbeare

To dig the dust enclosed here;

Blessed be the man that spares these stones,

And curst be he that moves my bones.

莎士比亚此举,未为达观也。人乘化而归尽,固宜万事俱休,又何所挂意于形骸,至形诸笔墨。昔人有云:"使我有身后名,不如生前一杯酒。"斯言未免过激,其实何人不好名,传不传又另一件事耳。保存易化之枯骨,曷如获有不朽之令名,孰优孰劣,必有能辨之者。莎士比亚贤者,犹未能免俗,其他又可知矣。

哲人云逝,有心人能不同声一哭。然福慧难全,古今同慨。屈子斋志于汩罗,而贾生损年于坠马。后之读史者未尝不废书长叹也。而莎士比亚壮岁则富贵尊荣,晚年复休游林下,正命以死,持较二子,直不可同日而语。达观者尝谓与其老病憔悴以死,曷若享尽清福,含笑九泉,犹博得后人之追忆也。莎士比亚之为人,风流文采,和易可亲,非如一般名士之高自位置,乖僻怪诞也。贞不绝俗,和而不同,乐天知命,乃其信条;博施济众。乃其职务。故其杖履所至,人且以为景星庆云焉。盖皆由于少处困境,其于人情世态,甘痛备尝,少年之圭角锋棱,矿磨殆尽。及至中年,渐多哀乐,固大异于脑满肠肥之少年时代,且复置身通显,脱尽寒酸,郁郁不平之气,早已烟消云散矣。富而不骄,自是载福之器,使其恃才傲物,多所白眼,将见其满肚皮不合时宜,又安能显达于时,名传于后。可见学养兼到,非偶然也。

莎士比亚平生行事,不尽可考。虽其思想与个性恒存乎其作品之中,而黯芴如影,考据为难,且当时传记家又复寥寥,故吾人所得者无过数行事迹,试以数言括之,曰"莎士比亚生于司德拉福镇,娶妻,育子,只身往伦敦为伶,著剧无数,年近五十,始回里,优游数年乃卒"。信而有征者,只此而已。或问莎士比亚之著作,除现存戏剧外,奈何无其他翰墨,流传人间。则亦有故:(1)莎士比亚归隐之年,伦敦城地球戏院大火,夷为平地,其中重要文书簿籍关于其平生及著述可考证者,尽成灰烬,使吾人得之,则平日疑团,风流云散矣;(2)无何司德拉福市复遭大火,延烧数百家,莎士比

亚之故人多被波及,则莎士比亚往来之函札,付之一炬;(3)莎士比亚有密友曰彭琼生(Ben Johnson)者,二人生前,雅相爱悦,文酒流连,曾无虚日,莎士比亚没后不久,彭生之屋,又遭回录,二人既为文字交,必有文字以相印证者,由是硕果仅存之实录,荡然无存,诚憾事也。前后三遭火灾,文字之厄,可云烈矣。莎士比亚没后有年,英国内争甚烈,干戈扰攘,文献淹没。莎士比亚之职业,在当时固不卑不亢,谁复肯为之搜残补佚,以俟来者乎?后世虽不乏长篇巨著以传其人,然一衡其内容,大都游谈无根,来源不正。为病滋多,文献不足,孔圣犹病,虽马班良史复生,设身此地,恐或不能有加于彼辈也。今所为莎士比亚传,乃荟萃旧闻,加以整理,聊以考信于万一云尔。

莎士比亚大事年表

1564 年 4 月 26 日　莎士比亚受洗礼于司德拉福镇(Straford)教堂

1564 年 7 月　司德拉福镇大疫。

1565 年　其父任市参事员。

1566 年 10 月　其弟高尔拔(Gilbert)受洗礼。

1568 年　其父任执行委员,称"大先生"。

1569 年 4 月　其妹祖安(Joan)受洗礼。后嫁维廉克(William Hart)1646 年死。

1571 年左右　莎士比亚入学。

1574 年 3 月　其弟李察(Richard)受洗礼。1603 年 2 月死。

1575 年　依利沙伯女皇驾幸温里华士邑(Kenilwerth)。

1576 年左右　退学助其父。

1579 年　其妹安(Ann)死年八岁。

1580 年 5 月　其弟阿密(Edmund)受洗礼。后为剧员 1607 年 12 月死于修士滑(Southwark)。

1582 年 12 月　礼娶雪迭尼村(Shottery)之安娜女士(Anne Hathaway)。

1583 年 5 月　其女苏珊(Susannah)受洗礼。

1585 年 2 月　其孪子汉腊及祖迭夫(Hamnet and Judith)受洗礼。离别司德福拉镇。

1591 年　第一本剧《情役记》(*Leve's Labour Lost*)成功。

1592 年　格里(Greene)在《不学无术记》(*A Groatsworth of Wit bought with a million of Repentance*)开始向莎士比亚攻击,12 月此书出版人瑟道(Henry Chettle)在

Kind－Harte Dream 一书中之序文向之道歉。

1593 年　《维纳与阿多尼斯》(Venus and Adonis)一诗出版。发行者为同邑人李察菲尔(Richard Field)，乃莎士比亚志谢休芬顿伯爵(Earl of Southampton)而作。

莎士比亚挂名为津贴演员，在圣夏兰僧正之教区(parish of St Helen's Bishopohed)。

1594 年 5 月　《柳格里司》(Lucrece)一诗出版。

第一次大旱。

司德拉福镇大火延烧一百二十家。

1596 年 8 月　其子汉腊死于镇上。

移居于修夫滑(Southwark)。

1597 年 5 月　购新宅于司德拉福镇。

李察建里(Richard Quiney)往镇上求助于莎士比亚欲乞免镇中之税。

1598 年　莎士比亚名声鹊起。法郎土美亚(Francis meres)在《智囊》(Wits Treasury)一书中有云："女神而能说英语则莎士比亚之名章美句，必朗朗上口。彼在舞台之上，洵可谓标能擅美者矣。"且举出莎士比亚名剧十二种，且呼之为密口锦心，咳吐珠玉云。

1599 年 5 月　地球戏院开幕，莎士比亚为股东一分子。

夏劳大学(Herald College)特赐奖章。

什吉氏(Jaggard)出版之《多情进香客》(Passionate Pilgrim)一书内有二首掠自莎士比亚之《短歌》，有三诗掠自《情役记》。

1601 年 9 月　其父死于镇中。

《鸾与雒》(The phoenix and Turtle)一书出版，内含有莎士比亚之作品。

1602 年 5 月　莎士比亚在司德拉福镇附近购地一百有七亩。

伦敦大疫，戏院停演者六阅月。

莎士比亚之剧团方在威尔顿(Wilton)。

1604 年　与一新教徒名莫祖(Montjoy)同居于银巷(Silver St Cheapside)。

1605 年　购镇中教士地(Great Tithes)约四分之一。

1607 年 6 月　其女苏珊与医士荷路(Dr. John Hall)在本镇联婚。死于 1649 年。

1608 年 9 月　其母死于镇中

莎士比亚在百里福里亚戏院(Blackfriars Theater)占有股份。

1609 年　科皮氏(Thorpee)偷印莎士比亚之，《短歌》。

1611 年　莎士比亚返司德拉福镇。惟以后常来伦敦。

1612 年 2 月　司德拉福镇禁止公众演剧。

1613 年　地球戏院全间被焚,下年复建。

1614 年 7 月　司德拉福镇再遭大火。

1616 年 2 月　其女朱迭夫与谈麦士建里(Thomas Quiney)结婚。死于 1662 年。

1616 年 3 月 25 日　莎士比亚立遗嘱。

4 月 23 日　莎士比亚死于新宅。

4 月 25 日　葬于司德拉福镇教堂圣坛之处。

1620 年左右　立纪念碑于司德拉福镇。

1623 年 8 月　莎士比亚之妻葬于司德拉福镇。

1759 年　新宅为业主拆平。

1862 年　其宅之地位及花园为公众筹款购得。

第三章　莎士比亚论

　　上下数千年,纵横九万里,文学界中有如莎士比亚之鼎鼎大名者乎?曰无有也。莎士比亚之没距今已数百载,其骨已朽,而矻矻丰碑,亦渐为自然力所蚀,将成为没字之碑。而莎士比亚之文字,一日存于天壤之间,则其令名长挂于吾人齿颊,放诸四海而准,公诸四达之衢而人争悦之。数百年中为研究讨论笺注刊布之工作,自待为莎士比亚之功臣者,无虑数千百家,继继绳绳,以至今日,如淬磨利器,久而弥光。其作品已成为英语界中诗歌之巨擘,哲学家、文学家、军人、政客,凡口诵其诗者,靡不心仪其人。其书魔力之伟大,除《圣经》外,无与伦比。古今来诗家如恒河沙数,其中岂乏专精之士,即就此道而论,其为莎士比亚所不及者,亦往往而有。然终不能执金鼓而与之抗者,此无他,彼等所优为者乃囿于一体,故步自封,而莎士比亚乃集大成,而且有宇宙性,彼等所谓诗人之诗,而莎士比亚则几于圣矣。在诗歌区域内,其才力固无坚不摧,其气象更包含万有,虽人心不同,各如其面,而莎士比亚仗其犀利之笔锋,直照人心之隐情,而以宏辞美句代宣布之,使无余蕴,且较其他作者之言为深刻美化,此其所以一脉流传,万流争仰者耶。

　　古今盱衡莎士比亚者,大抵有二派。浪漫派之学者,则以其为未受高深教育之人,一旦握管为文,压倒老宿,其作品非从人间来,实以天才作指南针耳。盖其才力

超人,则其作品必有独诣,否则并时文士,岂少饱受教育,著作等身之人,何独让莎士比亚自有千古也。而务实际者则大非之,谓莎士比亚初由外铄,与其考察其天才,毋宁研究其环境,欲明了其真相者,舍此无从。彼生当生平之会,征歌选色,举国若狂,莎士比亚目光如炬,出其所学,以应社会之需求,投其所好,故易为力。人同此心,心同此理,其得众也宜。彼非得天独厚,有异于人,不过为群情所启导耳,使其生不逢时,虽怀抱天才,亦将无用武之地。故古来成功之戏剧家,皆应运而生,乘时得位。全恃天才,未为笃论也。二说相衡,各怀偏至。一则独重天才,一则主张环境。事物各有走极端,如冰炭不相容者,然细视之则彼此大有调和之必要。吾人试以客观的态度批评之,则二说各有一面之理由,囿于一隅而未观其全体。今就其说而为之折中,则可祛胶执之见矣。

天才一事,为出类拔萃之文学家必备之条件,天才乃上帝所吝之物,故亦不数数睹。且天才之赋予,无贵贱一也。但丁(Dante)为意大利之贵族,米尔顿(Milton)为剑桥大学学者,此二人者,乃贵介中人也。毛里利(Moliere)乃皂隶之子,而彭斯(Burns)乃一田舍郎,此二子者,又贫贱中人也。惟彼等皆具有天才,发为文章,自垂不朽,固无论其出身之贵贱也。莎士比亚自具天才,无容深辩。第使徒具天才而无环境及学问以济之,则其成就亦必平平无奇,譬如和氏之璞,含光隐耀,岂非环宝,惟无玉人雕琢之,则不过荆山一顽石耳。此点尤须加以考虑。盖天才为物,本非万能,其施于人,自有封域,其发展亦需因所生之时代的风气及个人生活行事的影响。米尔顿生活在十字军之世,彼必不作《失去天堂记》(Paradise Lost)矣,司马相如生汉高帝之时,则《上林赋》不献矣。故中外诗人,皆为时代精神所影响,深浅异量,或有之,莎士比亚何以异此。莎士比亚之时代,真可谓英国最骄傲之时代,制胜强敌,国运方兴,政治精明,人民安乐。莎士比亚与同时之人,得享人生之乐,而觉有极灿烂庄严之将来横于目前。故运其石破天惊之思想,施其鬼斧神工之妙笔,著为戏曲,以宣泄人生之秘密,与群众心理相印证,故其作品,靡不犁然有当于人心。徒恃天才,何可得耶?

抑莎士比亚尝从事于学问矣。艰苦磨炼,无异于人。终为优伶,继为旧剧之校对者,及编辑助手,终则独立而成戏剧家,彼与鼎鼎大名之戏剧家共事久,个中秘诀,心领神会,且粉墨登场,经验日富,闭门造车,竟能出而合辙,其揣摩之术,高出寻常万万。故其作品以趋时著称,没有新剧上市,则观众如堵,百看不厌,是知莎士比亚之成功,亦乃辛苦经营通达世情之结果,非徒以其出类拔萃之才见称也。

莎士比亚为戏剧界继往开来之大师,同时为独一无二之艺术巨子。依利沙伯

朝称为文艺的黄金时代者,莎士比亚之力也。中古时代,神权特盛,一切文学作品,尽染宗教之色彩,何有于戏剧。不知艺术之为物,清高绝俗,只能为人类所鉴赏,殊不受人利用,并不能用作任何方面之宣传品。苟违此律,则断不能成伟大之作品,如我国之应制诗及外国之圣歌等类,盖性情薄而艺术之意微矣。当文艺复兴之潮流冲进之时,莎士比亚崛起其间,出其成熟之作品问世,而戏剧方有新生命,彼之改革方法,非破坏旧剧之形式,而以新者代之也,惟变更其宗旨,扩充其内容,力求新特,脱尽成规。然具此手腕,谈何容易! 非有活泼地心,准确的判断力,敏捷的会心,强健之记忆力,闻一已知十之才,不足以副其任也。故苍头之异军突起,而古典派的戏剧家纷纷退步,几不成列。莎士比亚应用古典派之方式,表现浪漫派之精神,而浪漫剧代古典剧而兴。虽曰新陈代谢,然非遇其人如莎士比亚者不为功也。

吾人既知莎士比亚为浪漫派之初祖,且知其作品尽为浪漫的艺术点染而成,则不可不深察浪漫剧之性质。浪漫剧实为人生之境,非如古典剧之庞然大物,麻木不仁;又非悲惨至极,单纯无比。其为物也,变化无穷,拟之人事,有时悲喜交集,有时离合无端,拟于自然,忽然丽日悬空,忽然暴雨下降。有悲剧,有喜剧,而人生之姿态,描写至精,人类之隐情,揭发殆尽。舞台为世界之缩影,人生之历程,皆在舞台上活动,而造成战争恋爱,舍生取义,种种可惊可愕之事。浪漫剧之天地,莎士比亚之王国也。艺术固与社会进化为表里,而亦随民众之趋向以转移。古希腊所谓古典派剧乃为形而上的超人说法者也。近古之浪漫派剧,以人世作背景者也。夫以人类为中心以启发个性自任,且包涵人类一切之感情,是曰浪漫剧,是曰莎士比亚剧。

戏剧本为直接表演人生之特殊文学作品,则作者必须彻底明了群众心理,然后自生见解,有见解然后生信仰,有信仰然后生力量。凡名剧必有独到之处,亦即为作者之个性及思想之表现也。倘其无之,则何异泥牛木马,全缺性灵。作者虽下笔不能自休,乃先昧其宗旨,而听者亦必不识其所语为何物矣。明乎此乃可言莎士比亚之思想。以仪态万端之莎士比亚,其思想必不止一端,然归纳言之,其亦崇拜性善主义而已。莎士比亚认定世界为一舞台,人人皆角色,人能造时势,即人为主动力,环境与时势,固能轩轾人生,然人岂不能与之奋斗,凡为外物所克者特庸人耳,若夫豪杰之士,更能利用之以成其功名,就彼一人而论,已足为先鉴之资。英国素倡人文主义,而莎士比亚更尊重人格,以人为万能。一腔热血,无地可表,则辄于其剧中人物赋以神出鬼没之本领,演为惊天动地之事业。其意若曰,人为天之骄子,天无绝人之路,人自绝之,人之堕落,皆由自暴自弃,以致结果不良,而人间乃有悲剧之产生。人为万物之灵,实因性善。孟子曰"人之性善"莎士比亚亦曰"恶物中有良善之灵魂,苟

经心而提炼之,则自见矣。"故其剧中人物,虽恶劣至不堪名状,必配以一二善迹以掩饰之。如凶鬼之爱其主,妒女之殉其夫。诸如此例,不胜枚举。读其书者不难立见。莎士比亚为纯厚长者,故本道德感情以立论,所谓道德之感情云者,非狭义的是非之心,凡人之品性行为所引起之情,而表同情于人生者皆是也。善乎安诺德之言曰:"道德一语之意义,自较常用者为广,凡涉及如何生活之问题,皆属其范围者也。"故最高之文学作品,当有道德之性质,但所谓道德性的性质,乃为暗示的,而非教训的,此事亦至易明,世安有空言杀人放火之作品,残忍之气溢于字里行间,而能引起一般人之美感者,吾不信也。

莎士比亚艺术之伟大,如长江大河,挹之不尽,殊非浅学如我者所敢言,虽偶有所得,亦未必能越前人之范围也。兹略述一二,随感所至,故不诠次也。

莎士比亚本为即物穷理之大诗人,自富于人生经验,然使其无丰富之感情,未必能动人至此。惟其多才多艺,而又富于感情,故其描写人物,无微不显,且用笔又能深入显出,袭人不觉,其妙处在幽;又擅长发表之力量,故无论若何复杂之剧,其结构无不一气呵成,与观众以强烈之感动,使其时而战栗,时而恐怖,时而倥偬,时而欢喜,使其顷刻中七情迸发,不由自主,事过之后,犹长存印象于脑海中。小泉八云云:"他人之喜剧,徒令人笑,惟莎士比亚之喜剧,则令人非常可怕。"盖喜剧中含有若干悲剧成分也。此亦大诗翁狡猾手段之一斑,然具此神通,谈何容易!

余谓莎士比亚戏剧家之时者也。其一生喜剧宗旨,全随流俗而移。戏剧之道,端在通俗。苟背潮流,鲜不退败,为前途计,不得不尔。故其乐于接受其同时同地观众之愿望,正借此将其所见之民族性及地方色彩表而出之,使群众观场,无异设身处地。观众若欲看流血惨剧,则授之以汉腊(Hamlet)观众若欲看蠢事,则授之以李亚王(King Lear)此其所以成功也。凡身为戏剧家而不知接受观众之愿望者,下驷才耳。莎士比亚之剧,其命意结构往往出人意表,忽出山穷水尽,忽而柳暗花明,无时间空间之一致,事实及人物往往拟于不伦,然皆一气呵成,适可而止。盖知当时观众已厌倦中古时代的情节单纯,结构粗疏之宗教剧及道德剧。于是明目张胆,摒弃阿里斯多德所立之三一律,三一律者,空间,时间,人物,之谓也。凡是天才,皆应有独往独来之概,谁复耐碌碌因人,沾沾自喜者哉。

莎士比亚常用古史野乘或荒诞无稽之传说作其戏剧之材料,无论事多不经,而牛鬼蛇神,已足骇人听闻矣。在其赫赫名剧中所在多有。盖欲暗示神秘幽玄之境,不得不用此象征之手段,以莎士比亚思想之高超,未必遂陷于迷信之境。但彼忖之当时人士并无厌弃荒诞神话及传说之心,故其戏剧中盛饰神巫,以助其浪漫之情

趣,观众毫不以为怪事,莎士比亚所以专事改作旧剧,而少创作新曲,盖为此也。然在当日其法自可通行,使近代戏剧家效其所为,则败矣。

古今尚论莎士比亚者无虑数十百家,异口同声,皆以自然界(Nature)相比。顿理端(Dryden)曰"其人诚不愧为古今来大诗家之惟一善知识者,自然界之形象无所逃于其前,而其描写事物则较汝所目睹者为尤切,有谓其未尝学问者,非愚即妄,盖其所学纯作自然,焉有埋头案下以阅历自然界者耶?"蒲伯(Pope)曰"莎士比亚之诗出神入化矣,彼非自然界之模仿者,乃自然界之工具耳,非自然界能役之也,乃彼役自然界耳。"又曰"莎士比亚之无规则,正如峨特式建筑物之古式巨工之不规则,与近世整洁之建筑物相较。"约翰生(Johnson)曰"彼之著作,比视一般正确作家者如林之于园也"。诸家所说,实无异以人世为莎士比亚之替身,未免誉之过甚,然其一生得力于自然界,无待昌言。后人之诋諆莎士比亚者只有于其艺术方面吹毛求疵,一语及此,则噤若寒蝉矣。

莎士比亚之崇拜者如微尘众,不可得而覼计之,且不欲再将其言复述,为买菜求益之计,作重床叠架之言,乞他人之醨醨,装自己之门面,致取厌于读者。大凡文人相轻,已成为中外名士之流习。人非天神,岂能尽如人意。求全责备,何患无辞。美才如莎士比亚可谓文学界之完人矣,而向之诋諆者,亦大有其人,已往者亦不必论,今举近人而为吾人所熟知者:一曰英国萧伯纳(Bernard Shaw),一曰俄国托尔斯泰(Leo Tolstoy),二人皆反对莎士比亚至烈者,而尤以托尔斯泰之言论最为激烈。尝著莎士比亚论痛诋之不遗余力。总而言之,不外谓其思想之落伍。盖其思想及宗旨与莎士比亚的背道而驰。托尔斯泰为纯粹之宗教家及社会主义者,提倡人类平等,消灭阶级制度,而莎士比亚乃国家主义者,主张阶级制度,对于教会,无可无不可,则无怪托尔斯泰有此议论。萧伯纳亦为英国之社会党巨子,为宣传其思想起见,更何爱于莎士比亚。道不同不相为谋,即就艺术而言,双方尤觉枘凿。托尔斯泰为自主义派一流人,侧重人生,专写平凡,文学而具有科学态度,最重条理,且擅长描写人类之丑恶形态,其宗旨与浪漫派绝对相反。浪漫派之特色,厥为夸张,夸张云者,乃就普通人物扩而张之,如显微镜焉。人生本微而难显之物,倘不将之放大,断不能显其真相,则观众无从寓目矣。且夸张与象征绝有关系,使阅者往往因扩大之原因,而获深刻之印象,发生强烈之感情,人生真相,从可见矣,此其所长也。世人不察,往往以其不合科学原则,来相讥议,其于艺术方面,未免忽略耳。平心而论,莎士比亚未尝无缺点可议,然究小疵不能掩其大醇也,即吾国之四书五经之语,吾人指为不合理智者所在多有,大背时势无论矣,而亦不屑寓目,拉杂摧烧之,可乎不可乎?因

噎废食,贤者不取。

吾人所引为莎士比亚憾者,博不足也。其一生读书之时间甚少,又何暇读古文,故其引用人名地名,常有颠倒谬误之笑话,有时援用外国文字,犹不脱小学生之口吻,令人哑然失笑,倘有种种谬误,为学者所不道者,然何害其为不学而知的良能之人,须知莎士比亚一生全不以艺术家自命,期有贡献于当世,彼之不辞劳苦,发挥其天才者,为糊口计耳,故其剧通俗而速成,人有索其剧者,往往应时而就,其神速至不可思议。其同侪谓其每有造述,下笔不能自休,几若欲与壁上之时针争速。故其剧中错字误句,亦层出不穷。不独此也,其著剧常惯感情用事,故其态度不甚谨严,而言语常有过火之处。凡此种种,其为白璧微瑕,而众人鲜能觉之,亦一大异事也。其著作多反影时代,时代之美恶,一如其所表现,乃其表现力之伟大,甚至其缺点亦在适宜之地位而人亦优容之。莎士比亚难有丰富之理想及创作心,而其剧中本事,殊少手创,于今溯之,皆有所本。如杜诗韩文,无一字无来历;即每篇作意,亦翻制古剧古诗而成,彼用之而不以为嫌,他人观之亦不以为病。盖此种陈腐材料,一经其手,则思想浚遂,而感情真挚,吐万丈之光芒,树人道之极轨,千秋万世,人见其新,称奇不已,问其何能至此,则世界学者犹在探讨中,求之不得,则金推为天才而已。述而不作,信而好古,吾于莎士比亚见之。盖古人之文,所以为公,偶有蹈袭,何嫌何疑?神而明之,存乎其人耳。

莎士比亚于英国文字为最有功,当依利沙伯时代,拉丁希腊文字,盛极一时,朝野之人,从风而靡,大学者如倍根之流,其平生杰作,则以拉丁文书之。惟莎士比亚深以为非,竭力提倡国语之风,又复身体力行,苟非万不得已,绝不用其一字。当时英国文学尽供其挦撦者,约有一万五千异形之字,往往出自胸臆,以文法结成之,非尽当时之流行语也,其说确否,无从证实。然当时国语赖其保存者为数不少,至今英国文字之势力蔓延世界者,莎士比亚其前茅也。

吾书至此,搁管欲休。有一事谨告读者,则此篇短文,可观者少,盖评论莎士比亚之题目,或新或旧,不知凡几,其佳处已为前人说尽。“眼前有景道不得,崔颢题诗在上头”,以古况今,颇有同感!小子才纯笔拙,无能为役,惟望读者就其原书,细心玩索,则庶乎其不差矣。

第四章 莎士比亚事业之分期

第一节 戏剧分类及时代

四个时期——莎士比亚著作事业,二十余年矣。其发轫之初,始于1588年,其脱离关系,则在1612年。是二十余年分占16世纪及17世纪。两个世纪过渡,而莎士比亚之事业以判。1601年莎士比亚特标天才,大辟新境,历史剧及喜剧皆绝意制作,而悲剧乃大帮上市。今将每十年分为二小期,合为四期,莎士比亚著书任内之年数,尽于此矣。第一期约由1590——1595、1996年,为其戏剧见习之期。第二期约由1595——1600、1601年,为英国历史剧及喜剧创制之期。第三期约由1601——1608年为紧张或可怕的喜剧及大悲剧迭出之期。第四期约由1608——1611或1613年为浪漫剧之期,皆属可泣可歌瑰奇庄丽之诗:如《狂风》(Tempest)及《冬日故事》(The Winter Tale)是也。此四个时期之选定,初无成法,但须顾及下列各条件耳:(1)每期著作之汇目;(2)此类著作宗旨;(3)其中歌词之类而关于每期之特质者;(4)每件作品含有莎士比亚之寓意者。余不忖愚陋,别立四期之名目,以便读者,虽不轨于正,而详名赅实,自谓有一得之长。余定第一期为"在工场的"(In the work-shop),第二期为"在世界的"(In the world),第三期为"在上达的"(Out of the depth),第四期为"绝顶的"(On the heights)。此种名称,容后论之。

戏剧类——莎士比亚以前之汇。欲将莎士比亚之戏剧以纪年次第而分门别类,则必穷原竟委,左右求之乃可。莎士比亚为戏剧见习生之时,大都重翻旧调,多非出自胸臆,此种著作,不乏其例,如《探多安古多尼》(Titus Andronicus)及《亨利六世》之第一部,二者俱为流血放火恐怖之剧,言大而夸,处处皆有莎士比亚以前之精神,可见莎士比亚虽在见习之年,已如斫轮老手。此种戏剧,无以名之,名之曰莎士比亚以前之汇而已。

初期喜剧——此少年戏剧家一空依傍之工作,且借手喜剧以资揣摩。《情役记》(Leve's Labour Lost)一篇,其中充满少年人之思想仪态,惟妙惟肖,殊谲诡自喜,剧中对白,复加意修饰,一一求合少年人之身份及教育。《错中错》(The Comedy of Errors)则一出人意表之喜剧,其中笑料颇丰,令人捧腹不已。《华伦那二绅士》(The Two Gentlemen of Verona)则为莎士比亚初涉情剧的樊篱之作,以后陆续为之,差强

人意。《中夏之梦》(*A Midsummer Night's Dream*)一剧,则纯为少年人嗜好之诗剧,其人物中如提秀斯(Theseus)可以代表英雄之品格,而在布心(Bottom)与其伴侣则全见莎士比亚此时之诙谐色彩也。《华伦那二绅士》与《中夏之梦》二剧脱稿,孰先孰后,则不能决。此四种曲,吾人可名之曰初期喜剧。

初期历史剧及诗集——当莎士比亚从事此期作品之初,其文章声价,藉甚当时。咸认其为曲师后起之秀,不待其诗集 *Venus and adonis* 之完成也。至 1592 年斥涂氏(Chettle)著书道歉,一时王公贵人,折节下交,盖已跻身青云之上,有谓莎士比亚初从事于谐剧时,即着手修改旧剧,如 *The Contention* 及 *The True Tragedy* 其适例也。助之者为马罗(Marlowe),为著名古剧作家之一,于是有《亨利六世》第一及第二部之作,剧中人物李察(Richard),莎士比亚认为惬心贵当,最适用于戏剧者,继而复创新剧,成一家言,剧中以李察为主体,即谓之为剧中惟一主角亦无不可。《李察第三》之性质,纯为马罗式作风。莎士比亚与此大诗人共事既久,不觉在《亨利第六》运马罗之精神以入己剧。此三种剧,可名为初期历史剧,亦须加以别号曰马罗与莎士比亚之汇。盖亨利六世之第二第三部则马罗躬预其列,而《李察三世》则受马罗之影响也。莎士比亚之诗篇曰《琉克里斯》(*Lucrece*)者亦属此期云。

初期悲剧——莎士比亚有悲剧之作,蓄念绝早,非效莎士比亚以前之流血派,亦非若《西班牙悲剧》或《马尔打之犹太人》之类。乃其所造者,盖合忧愁美壮而为一,非古人所能梦见《罗美亚与朱丽叶》(*Romeo and Juliet*)一剧之作,谅与初期喜剧同一时期。我非谓其最后完成于 1596 年,但此剧出世甚早,因在其本身犹可获有片段的证据也。除 *Titus Andronicus* 一剧外,此实为第一部悲剧,观其中之美之情之缺点,与其描写少年人之胜利,则显断其为青春爱情死亡之抒情诗的悲剧。因其自具身份,吾人因名之曰初期悲剧。

中期历史剧——自马罗式的《李察第三》一剧出后,一连四套,凡关于约克族(York)之盛衰,已叙述无遗矣。莎士比亚别寻紧接之题目,从而述兰加斯德族(House of Lancaster)之盛衰,始有《李察二世》之作,为历史剧重新壁垒。其时决定大施其剧法及手段于历史剧,故《李察二世》一剧,中多韵文。为此剧之构造,实较李察三世为复杂,而人物之法机巧变化多矣。《约翰王》(*King John*)亦属于此期范围,其中诙谐元素,可于 Fauleonbridge 身上见之。使吾人先尝历史趣剧之滋味,此为嚆矢。后乃大备于《亨利四世》一剧矣。吾人名此一剧之汇曰中期历史剧。

中期喜剧——《威城商人》(*The Merchant of Venice*)一剧,其勒成年月当与《约翰王》一剧不甚相远。彼适居于前期与后期喜剧之中路,而分沾二大汇之特色,名之

曰中期喜剧。

后期历史剧——既分论历史剧与喜剧，则第二步须联络之方见作者之手段。例如《亨利四世》之第一部及第二部皆为科士打夫（Falstaff）之谐剧，亦即为该王之失意史也。《温则之趣妻》（The Merry Wives of Windsor）一剧，或草成之日甚早，但就今本而断，其成于后期，亦有可能，然证据确在，不容不放在此也。初莎士比亚受女皇之诏，作此一剧，费时十四日。盖女皇甚赞科士打夫之人物，故命之续多一剧，令有情人得成眷属云。《驯悍记》一剧之时代亦不能决，一般批评家有以为在 1602 年至 1603 年或稍后告成（此语似不足信），有以为早完成 1594 年。此剧之谑浪笑傲，轰耳欲聋，与趣妻一剧如出一气，以纪年次第论之，二者必相近也。幸而此点殊非重要，置之不论可矣。因《驯悍记》之一部分，乃出自莎士比亚之手，虽神采横轶，而勇猛过人，然几乎流为趣剧。《亨利五世》一剧紧接《亨利四世》一剧同为历史剧，莎士比亚极力描写其理想的王者，而不断断于历史者也。今为利便起见，可将《趣妻》及《驯悍记》二喜剧与后来喜剧联络，而将《亨利四世》之第二部、第三部及《亨利五世》合为一处，其于纪年秩序，不相背戾也。此汇吾人可名之曰后期历史剧。

后期喜剧——历史剧出尽以后，而喜剧代之而兴，而后者之剧，又引起继起之悲剧。今置后期喜剧自为一类，居于《该撒传》（Julius Caesar）及《汉烈传》（Hamlet）二悲剧之前，则一目了然，实为得计。学者须知此汇既在悲剧之首，则由逻辑的观点而论，尽并喜剧为一类，而今《该撒传》及《汉烈传》傍后期大悲剧而立，乃可对照而比较之也。

（1）喜剧之最早出世者咸推《驯悍记》及《趣妻》二剧。二者并为谑浪笑傲之剧，精神饱满，而无一句愁苦之言，但此类粗心浮气之诙谐，殊非当时莎士比亚之本意。《趣妻》一剧，彼虽担任工作，极力经营，究非其所自择；《驯悍记》亦属半自由主，盖后欲保存所任趣剧之元音，反不快其意。继起各种莎士比亚喜剧，则登封绝顶，白璧无瑕矣。

（2）《小题大做》（Much Ado about Nothing）一剧中，举凡施用于《趣妻》及《驯悍记》二剧中之豪气，弥漫篇幅，而出之安详。读者试观剧中人物 Beauice 与 Benedick 之英雄气概，亦佳构也。尚有一描写田野之喜谐曰惟子所欲（As You Like It），视前者为精致和谐，惟表面的人生批评微嫌不足。其中阿登（Arden）茂林之气息，积忌（Jaques）之烦忧，如秋风初至，黄叶将颓，吾人之觉官或可接受一种愉快之激刺，仍预示以愁苦而枯燥之日子方临也。在《主显节夜》（The Twelfth Night）一剧则此意无复留存，论其大体，即使此种美丽快乐之剧而有愁思之表现，则亦不过音乐的悲

操,而溶化于欢乐之和谐声中。《主显节夜》一剧出而十七世纪开幕矣。莎士比亚复有大邦悲剧上市,《该撒传》即其一例。虽然,吾人未尽述喜剧之先,必述三种与上文所列者微有不同。

（3）《好头好尾》(*All's Well that Ends Well*)一剧,其结局甚好,一如其题。惟并非乐观之剧,剧情恳切,而各部亦绝紧张,其中意志,自强之女主人翁,深觉人生与爱情之热诚,伊虽高贵而绝无 Viola 或 Rosalind 之浪漫的魔力。在《报应不爽》(*Measure for measure*)一剧,则全部描写黑暗恶劣之世界,而竟有强毅纯洁之 Isabella,亭亭玉立,出于其中,斯诚莎士比亚最高理想的女性人物之一。若 Helena 其人,则魔力远出其下矣。莎士比亚此时应早着手于悲剧,而仍作喜剧,且在喜剧所不能容之主人翁的模型以创造人物。《报应不爽》一剧之生死观念,令吾人顿忆《汉烈传》(*Hamlet*)。致若 Angelo 之罪恶,之皈真,之忏悔,吾人考察中自具沉痛之兴趣。余安置《错易拉斯与克勒锡达》(*Troilus and Cressida*)一剧于此亦可。惟求其喜剧之精神,仍觉离题万丈,盖其为摆脱幻象之喜剧也。错易拉斯之少年热情,惨受魔术所惑,奥狄司(Ulyses)为接受世界所有生命的卑污而来,忒赛提(Thersites)吐弃吾人所视为高尚神圣之物,乃其所为,仍非尽蒙不可救药之羞耻也。克斯打(Cressida)为一气量褊狭之荡子。莎士比亚已达到此点,惟有一时停笔著作喜剧耳。

剧目凡八,合为一汇,名之曰后期喜剧。但八种之中,又分为三小汇:第一,狂欢的,凡二;第二,纯净之愉快浪漫而有文之喜剧,凡三;第三;共三喜剧,一紧张,一庄严,一冷峭。

中期悲剧——莎士比亚之第一悲剧,乃述青春恋爱死亡之抒情诗的悲剧,当莎士比亚既完成一帮历史剧及喜剧后,则用其全力于悲剧的题材,故其所作不愧老成,而思想之超出于物外。其历史剧中所说之世界,人间世也。在莎士比亚著名二大悲剧中该撒及汉烈(Julius Caesar and Hamlet),彼对于布打士(Brutus)与汉烈二人行事之失败,加以精密之研究,二人者皆尝演惊天动地之大事,而卒归于败者,一恃智而一恃力也。汉烈及布打士虽失败,而吾人仍尊敬之者,盖彼等身任重寄,殉职而死,一若有天命存焉。任重道远,力不能胜,至疲折以死,不亦大可哀耶。此二大悲剧乃反影之悲剧也。莎士比亚仍未能穷其幻想所至也。此二剧中所有物,皆覃思精炼而出之,吾人名是汇为中期悲剧。

后期悲剧——感情用事的悲剧,先后继起。错误,不幸,及各种致败之点,已是毁灭布打士及汉烈二人之生命无余矣。彼等之灵魂,曾未受罪累也。乃情欲及罪恶形成悲剧之主旨以代替错误或命运之酷,人生之券,往往破坏,例如在《奥忒罗》

(Othello)则有维系夫妇之券,与臣之券。在《李亚王》(Lear)则有维系父子之券,而在《麦白夫》(Macbeth)则有亲族之券,与臣民忠荩之券,安多尼(Antony)甘居下流,放纵自弃,则其对于国家之维系的券已断,而不复为罗马人矣。科立奥雷那(Coriolanus)目空一切,予智自雄,亦自屏于罗马之外,甚至欲举人所恃而立于大地之挚情及忠荩而摧毁之,且欲自处于孤立无援之地。最后天门(Timon)不独实行脱离国家,且脱离人类矣。彼为厌世嫉俗之人,因而厌恶人类,但彼究非为厌世而生斯世,故卒为其逆性反本之悲愤所戕贼。此类之剧,可名之曰后期悲剧。

浪漫剧——莎士比亚一到斯期,最为伟大。自《雅典之天门》(Timon of Athens)一剧出而悲情已达于极点矣。今吾人忽到庄严而美丽之境,复自关于破坏人生契约之剧进而为关于联络人类契约之剧。凡同气相亲,以德报怨,改过自新——非以死法,惟以悔心;父子兄弟,夫妇朋友,同归于好,皆大欢喜。《贝理克》(Pericles)不过代表此类剧本宗旨之一部分耳,读者类能言之。其中若干面目,有类于早期之《狂风》(Tempest)一剧,其中之雪礼蒙爵士(Lord Cerimon)犹之乎布鲁波奴(Prospero)也。且其常有伏线在《冬日故事》(The Winter's Tale)中可以见之。泰雅(Tyre)之王子及其已失的地意莎(Thaisa)一旦重逢,亦即利温提兹(Leontes)与其妻破镜重圆之先河。忽生忽死,疑假疑真,二事并观,前后一辙。波斯灰麻士(Posthumus)之嫉妒,之烦忧,之恕心,与《冬日故事》中种种可惊可诧之事,遥遥相对。而温雅慷慨之易摩真(Imogen)与庄严如石像之赫迈奥泥(Hermione)含辛茹苦,身受高贵之牺牲而甘心,不复相类。布鲁波奴亦背于理矣。其仇敌皆在其法力之下,但其役其超人之仆,乃使其悔过迁善,而非苛责之也。恩仇分明,此四字者非有德者之言。布鲁波奴深契此言矣。此类戏剧有二组人,第一组为年高而深于世故者——Pericles、Prospero、Hermione,后有 Queen Katherine 等属之;第二组为少年美好之小子,于时为春,生气蓬勃,Miranda,、Perdila、Arviragus、Guiderius 等属之。于斯二者莎士比亚等量齐观其于任大艰难者则仰之以其德,悯其遇,而于青年男女则羡其美好而快乐。此类戏剧包含不少浪漫的意外事,如骨肉重逢之类,例如 Pericles 及 Leonles 之女与 Cymbeline 及 Alonso 之子。其中复有山水之浪漫背景,光怪陆离。此类戏剧诚具有壮美而恬静之魔力。倘直名之曰喜剧,则微有未安,吾人读之者莞尔而笑则有之,捧腹绝倒则为也。总此四剧,合为一汇,统名之曰浪漫剧。

断简零篇——莎士比亚之剧略备于是,惟尚有二篇残缺不完者,厥为《亨利八世》(Henry VIII)及《两个贵戚》(The Nobel Kinsmen)。二者之精神无能出浪漫剧范围之外,每种剧乃莎士比亚之作及夫勒拆(Fleicher)之作合而成者。片羽吉光,弥

足珍贵也。

简述——下表乃以纪年法表示汇系,剧名见上。每汇之剧,细心排列,以期无背相因之秩序,剧之年月日亦附见焉。

(1)莎士比亚以前之汇(莎士比亚所参修者)

《提都安多尼古》(*Tilus Andronicus* 1588—1590)

《亨利六世第一部》(*I. Henry VI* 1590—1591)

(2)初期喜剧

《情役记》(*Leve's Labour Lost* 1590)

《错中错》(*Comedy of Errors* 1591)

《华伦那二绅士》(*Two Gentlemen of Verona* 1593—1594)

《中夏之梦》(*Midsummer Night's Dream* 1593—1594)

(3)马罗及莎士比亚之汇(初期历史剧)

《亨利六世》第二部及第三部(2&3 *Henry VI* 1591—1592)

《李察三世》(*Richard III* 1593)

(4)初期悲剧

《罗美奥与朱丽叶》(*Romeo and Juliet two dates*,1591 或 1596—1597)

(5)中期历史剧

《李察二世》(*Richard II* 1594)

《约翰王》(*King John* 1595)

(6)中期喜剧

《威城商人》(*Merchant of Venice* 1596)

(7)后期历史剧(历史剧及喜剧之组合作品)

《亨利四世》第一第二部(1&2 *Henry IV* 1597—1598)

《亨利五世》(*Henry V* 1599)

(8)后期喜剧

(*a*)粗豪喧闹的喜剧

《驯悍记》(*Taming of the Throw* 1597?)

《趣妻》(*Merry Wives* 1598?)

(*b*)恬快而有文和浪漫的喜剧

《小题大做》(*Much Ado about Nothing* 1598)

《惟子所欲》(*As you like It* 1599)

《主显节夜》(*Twelfth Night* 1600—1601)

(c)严肃阴沉而冷峭的喜剧

《好头好尾》(*Alls Well that Ends·Well* 1601—1602?)

《报应不爽》(*Measure for Measure* 1603)

《才拉斯与加食打》(*Troilus and Cressida* 1603, *revised* 1607?)

(9) 中期悲剧

《该撒传》(*Julius Caesar* 1601)

《汉烈传》(*Hamlet* 1602)

(10) 后期悲剧

《奥忒罗》(*Otello* 1604)

《李亚王》(*Lear* 1605)

《麦白夫》(*Macbeth* 1606)

《安多尼与姑娄也》(*Antony and Cleopatra* 1607)

《科立奥雷那》(*Coriolanus* 1608)

《天门》(*Timon* 1607—1608)

(11) 浪漫剧

《贝理克》(*Pericles* 1608)

《心俾林》(*Cymbeline* 1609)

《狂风》(*Tempest* 1609)

《冬日故事》(*Winters Tale* 1610—1611)

(12) 断简零篇

《两个贵戚》(*Two Nobel Kinsmen* 1612)

《亨利八世》(*Henry VIII* 1612—1613)

(13) 诗集

《维那与阿多尼斯》(*Venus and Adonis* 1592?)

《柳格斯》(*Lucrece* 1593—1594)

《短歌行》(1595—1605?)

喜剧之情节——此种排列法大可省读者之目力,非独莎士比亚全体戏曲以年统的次序表示之者可一览无遗,又可借纪年法的次序以寻喜剧、历史剧、悲剧之三大分线。浪漫剧之汇,自当与喜剧相连,惟其中有一严酷之元素,则与出世较早之悲剧相关。浪漫剧中大都不经见之事,如团圆、和合及子女之失而复得等事,莎士比亚

难以创造人物之伟力见称，而创制不经之事，则无以异于人也。事既如此，计将安出？莎士比亚惟有求出一合于其幻想之局势，而认为在舞台上有成功之希望者，则援引入剧，改头换面，至再至三。故在初期喜剧，凡误认假扮混乱颠倒各事，皆循环引用，以为笑料。改于后期喜剧则大见莎士比亚之心裁矣。虽率由旧章，而别开生面。盖其中大部分皆其自发明者也。狡计诈事，实施于自爱之徒，而所得结局或悲或喜，故科士打夫(Falstaff)信英国二寡妇为钟情于其身而死也，卒甘为人所骗；岸然道貌之马否利奥(Marvollo)身中马利亚(Maria)之狡计，徒受吊子之讥；白雌理丝与彭利达(Beatrice and Benedick)二人浮华自赏，陷于情网，然物腐虫生，自取之也；高掌远蹠之百路利(Parolles)竟为其部下所蒙蔽，损其威重。(莎士比亚之情绪渐张而其思想以次主于人物问题之深处)安几奴(Angeol)自欺欺人之徒也，公爵以计发其谋，十目所视，十手所指，其良心上受之痛苦亦已甚矣。

第一期——详细分析之法，粲然大备于此。今复对于莎士比亚著作事业之四个时期加以更深之考察，庶几义无余蕴也。第一期吾人称之为在工厂的，盖指莎士比亚执业之初，为戏剧见习生之时代耳。闻尝考之，彼之发轫实在二十四岁或二十六岁之间，进步绝速，无与抗手。莎士比亚之著作——各方面之经验——实为活泼明慧，富于审美观念，及快乐主义之表现者也。执一以概其余，则其若为有毅力之苦工，亦必为活泼有勇之士。

第二期——初期诸剧，未免浅薄而虚浮，殊鲜厚朴之风，则归咎其人生经验之不足。惟一到第二期莎士比亚之幻想竟能卓然树立于实际人生之上，然后洞悉世界及人类。其剧初以根本而有力的方法以运用历史事实。夫以浩大无涯之史事，收缩入于戏剧之形式，必须幻想之实力的剧烈运动方可。故其凭借以论列世界绝对之事及实际的环境，一一裸呈以供莎士比亚之用，成为诗歌之材料，此种材料，无论在艺术，在人生，皆为珍贵，以视其初期作品徒恃空想藻丽及感情而沾沾自喜者，真云泥之判。莎士比亚此期之著作，佥推为强有力之品，彼之成名立业，正在于此。故我名第二期曰在世界的。

第三期——此期开幕之初，莎士比亚始知世上有所谓悲愁者，盖受其家运影响，其子病死，其父继没，不久而有《主显节》一剧之作，姑勿论其确否，第以事实而论，此大诗人固无意于享乐恋爱之事矣。历史上之运动及相矸事实，不欲绕其笔端矣。彼必欲逞其幻想以发人心之内幕，以探讨人生最黑暗最悲苦之部分，以研究恶事之大秘密，非不惮其烦也，不得已也。人类道德之信仰，彼亦绝口不言，其例散见其作品中，如李亚(Lear)则有一高地那(Gordelia)，在麦伯夫(Macbeth)则有一巴古

(Banquo)，惟多利亚斯（Troilus）亦自佳，盖其不惑加士达（Cressida）也。天门（Timon）惟深于情，故激而为无情耳。斯时莎士比亚之天才已离乎世界之平面，而深入乎人心及物情之内。故余名之曰上达的。

第四期——愁云惨淡，一时俱散，青天白日，祥光充盈。莎士比亚最后戏剧确有此现象。前者剧中之幽忧本色，今已化为智慧大方沉静之灵魂，读者自可观感而得也。彼似乎深悉人生之秘密，乃身预其中而仍引之使远，不欲揭发人类之黑幕以自喜。其视人生，以仁为本，人生之悲喜错误，一若与之痛痒相关者。后期诸剧之精神，无过于恬爽，乃得之于养气之功，及人类缺点之认识，凡此种种，胥以表示忏悔之必须，及宽仁之责任的深意者也。此种剧有稗于人心世道，实非鲜浅。其浪漫剧及断简零篇的剧中，处处可见超凡之元素，其意即谓人非与环境及暗昧中之情欲相抗，人生命运，上帝为之主宰，——由自然之原力以幻象及默示输运于吾人，莎士比亚之信仰似乎以为人类生命之外尚有物以维持之者，吾人殊少知此物，但知其为利甚薄而神圣无匹耳。于此可见此汇后期之剧命名之意矣。莎士比亚已出于劳苦及行为的烦扰之外，出乎黑暗悲惨之神秘恐怖万恶之境，摆脱一切，飘飘然上升于纯洁恬静之高处。——则可见绝顶的一名词，未足云失当而从凭臆见也。

（第四章乃撮译 Prof. Dowden 之说，附白于此。原书本有五、六、七三章，因年代较远，已佚）

原文载于《国立中山大学文学院专刊》第 2 期，1935 年出版。

朱九江先生论书

一、引言

先生讳次琦，字效虔，又字子襄，号稚圭，南海九江乡人，学者称为九江先生也。先生以名进士令山西襄陵，饮水外不名一钱，有召杜之遗惠，在任仅百九十日，宜民之效，遗爱之深，大概见于陈士枚所撰之平河均修水利之碑铭，读者可考而知也，先生既告归，则讲学礼山下，四方学者从之如归市，有古大夫归教州里之风，于是讲学终二十余年，大才之出其门者踵相接也，其卓荦者有侯康、梁耀枢、康有为、简竹居诸先正，先生以理学名，然其于文学历史、天文地理、政治、经济，靡不贯通，而尤长于史，其平生著述亦以关于史学者为多。先生尝自谓其著述有七：曰《国朝名臣言行录》，法朱子也；曰《国朝逸民传》，尝仕者亦书，据逸民柳下惠也；曰《性学源流》，瀹本谊而决其支也；曰《五史实征录》，(宋辽金元明)采以资今也；曰《晋乘》，如程大昌《雍录》也。其书名未有定论：《国朝儒宗者》，仿黄梨洲《明儒学案》，而不分汉学宋学以辩江郑堂师承记之非；有纪蒙古者，勤北边也。其实皆史籍也。尚有《南海九江朱氏家谱序》、《南海九江朱氏家谱序例》、《朱氏传芳集凡例》，及邱菽园所斠之《朱九江先生论史口说》，洋洋数万言，尤可证先生史学之深邃。先生著述，病亟自焚。故传世者惟诗文而已。其遗文片楮。闲有佚出诗文集者，则先生拥皋比讲学时弟子从旁之载笔。而非先生所手撰也。余叔祖朱法庐公尝从先生游。称高足弟子，尝述先生佚事云：先生每日登坛讲学，例先置论语一册于案上，非讲论语也，盖视之为木铎耳，其他方面仍以次敷述经史辞章之学，及立身行道诸大端，旁及百艺，书学一道，尤为先生所特长，但不为人书，且鲜有论列，门弟子之劬学者乞其法，先生亦不吝教导也，先生少时肄业羊城书院，山长谢里甫先生能书，为黎山人二樵之传，独厚爱之，以为能

传其道,乃授笔法辟呀诏之曰:"实指虚掌,平腕竖锋,小心布真,大胆落笔,意在笔先,神周字后,此外丹也。手软笔头重,此内丹也。"又曰:"晋辨神姿,唐讲间架,宋元以来尚通峭之趣矣。然神物无迹,易于羊质虎皮。以趣胜者,即有所成,只证声闻辟支果耳;不成,终身遂流魔道,不可振救,初学执笔,折中祛弊,其诸平原、欧阳、渤海间乎!"康有为《广艺舟双楫》云:"先师朱九江先生于书道用工至深,其书导源于平原,蹀躞于欧虞,而别出新意。相斯所谓鹰隼攫搏,握拳透爪,超越陷阱,有虎变而百兽跧之象。鲁公以后,无其伦比,非独刘姚也,元常曰:'多力丰筋者圣。'识者见之,当知非阿好焉。但九江先生不为人书,世罕见之。吾观海内能书者惟翁尚书叔平似之,惟笔力气魄去之远矣。"吾亦尝以先生之墨宝证之,(先生之墨宝传世者有论写加利事原稿,及家书数通而已。)果然。

"我虽不善书,知书莫如我。"惟苏东坡始能发此言。若仆者则识非老马,字类涂鸦,为长老所诟病者屡矣,藏拙之不遑,安敢以言书学。犹忆二年前,吾伯父朱次枬先生以钞本一册诏余曰:"此朱九江先生之论书口说,吾借钞于汝叔祖法庐公者,今移授汝,简练而揣摩之,不患无所成也。"余谨受之,以为圭臬,暇时披卷,如对先贤,一字千金,津梁有赖矣。惟以九江先生之墨宝,世既罕存,而其八法又微而难睹。徒深后学向往之心,无补石室传薪之想,且学术公器,不容自秘,特为辑录,俾广其传,其亦我国人所乐许乎?

二、论书

书学盛于东晋,王右军以永字八法开后世艺林众妙之门。永字八法,古今异名:今法分一点,一画,一企,一钩,上排,下拨,左撇,右捺;古法则是侧,勒,纽,翟,策,掠,啄,磔。唐柳子厚笔赋云:"侧不贵卧,勒常患平。纽过直而力败,翟若蹲而势生,策仰修而反诘,掠左出而锋轻。啄仓皇而疾偃,磔力敌以开撑。"盖谓此也。

黄山谷云:"结字古今不同,用笔千古不易。"故王右军以来,相传为执笔图。故约取右军执笔图:实指虚掌,平腕竖锋。故执笔要死,运腕要活,相包相抵,隙不容风,四指下垂,大指直竖,则掌中浑脱可容卵。故古人云:指欲死,腕欲活,管欲碎,惟平腕而后能竖锋。

拨镫法如人之骑马,其臀不粘马肚,方可射而得中。执笔亦然。其腕不粘案,方可运掉自如也。

书家以分行布白谓之九宫。元人作书经云:"黄庭有六分九宫,曹娥有四分九

宫"是也。临帖用九宫之法：画一井字以度帖字之长短活窄，用一幅在帖面，用一幅作格。

学书者字韵在复古，临古须有我。"其始须与古人合，其后须与古人离。"(按此为董其昌之语。)诗文如是，学书何尝不如是。而手软笔头重五字为最要，观孙莘老之谓米南宫。谓书贵得势，若徒模仿古人，无论模仿不到，即模仿极到，亦古人奴耳之语可知。

结字之法：小心布置，大胆落笔，意在笔先，神周墨后。数语尽之矣。

大字束令小，密而无间；小字展令大，宽绰有余。大字亦有法：无论三四五个字，横的俱要中间的略细，竖的须由大而细。更有秘诀。古人之字常有几尺至一丈者，若徘徊顾望，便为字所困，无气无力。须鼓起全气，大胆落笔，所谓见笔不见字，方能一气贯注。

用笔结字之外，又讲用墨。古人用墨，不肯苟且。研墨之法：清晨早起，汲井泉，用文武手，不徐不疾，足供一日之用，小停养腕如初。然后临案落书。所用之墨，取其上弃其下。苏东坡云："湛湛如小儿目睛。"故古人之墨迹，虽经数百年而光亮如漆。及至有明董其昌则用写书一之法写之，每用淡墨，当时亦觉新秀，而阅时既久，黯淡无光，故尤以浓墨为贵。

唐人写字无不中锋者，故无中锋偏锋之说，及至宋时，全讲姿态。故中锋与偏锋无物，而中锋偏锋之说出焉。中锋者其笔头与鼻准相对，直如引绳。宋人中锋者少，以中锋难于得态，偏锋易于得态也。

书法晋人讲笔韵，唐人讲法度，宋人讲姿态。苏、黄、朱，三家无不用偏锋者，而中锋每于蝇头小楷得之。苏、黄、朱、蔡四家，惟蔡用中锋耳。

晋人之书高古无不有法，而不见法，至难入手。宋人全讲姿态，废法用意，故折中定意，以唐人为宗，而唐人又以欧阳询、颜真卿两家为最易入手。《千字文》、《小虞公宫》、《大虞公宫》、《皇甫碑》皆可学，而尤以《醴泉铭》为第一，颜字欲近时者莫如《多宝塔》，高古有法度者则《家庙碑》，颜公晚年之笔也。然欲求其明家者，则以中兴颂为极。《多宝塔》尾数行多烂者为旧，而以字之三点有丝连者为更旧，然亦不多见矣。

楷书以王右军《乐毅论》为第一，《黄庭经》为第二，王子敬《十三行》又次之。行书以《兰亭序》为第一，《圣教序》、《争坐位帖》佐之。草书则以宋人所刻《王右军十七帖》为第一，孙过庭《书谱》佐之。学书欲造其极，当以晋人为轨也。

学篆书须求旧本说文，学其形体。后学碑板，如石鼓歌类。古人学篆用长毫浓墨。

用篆书之二分，真书之八分，谓之八分书。八分书以《华山碑》为第一云。

原文载于《文史汇刊》第 1 卷第 2 期，1935 年出版。

朱九江先生经说

序

　　吾粤近百年来,言学术者咸推朱陈为二大宗,盖番禺陈兰甫(澧)京卿,南海朱子襄(次琦号稚圭)明府也。陈先生讲考据辞章,上接阮云台(元)之传,朱先生讲义理而不废考据,学经济而亦善辞章,远绍顾亭林(绛)之绪,而明道救世,小行大效,吾惟推朱子襄先生矣。先生令襄陵,称循吏,民至于今受其赐,在任时,献策防乱,当道暗于机,不能用,乃引疾归,讲学于九江故里,四方学者,从之如归,海内咸称九江先生。先生之学,平实敦大,不涉丛碎,不尚玄谈,当其拥皋皮,授弟子,则援古证今,合情切理,听者心目为开,油然向往,先生信偶乎远矣!先生无学不窥,等身著述,临殁时自燔其稿,其意殆不可知,其或无取于身后之名欤?先生有集若干卷行世,则其门人所搜集也。

　　日者邱炜菱(菽园)尝斠录先生讲学之言,为《朱九江先生论史口说》,加惠后学,良足多焉。其实先生遗著,零落殆尽,天壤间未尝无世人欲见之书,惟待后学之弘布耳。

　　吾乡朱桥舫孝廉者,尝从先生游,称高足弟子,晚年息影家园,育才为乐,尝述先生遗事云:先生每登讲坛,例先置论语一册于案上,非讲论语也,盖视之为木铎耳,仍以次述经史辞章之学,及立身诸大端,旁及百艺,而门弟子则耳听手钞,视为秘籍,故门弟子靡不有一二笔记册子云。

　　孝廉即世后,其笔记三册归余。其一册专言易象,其他则泛论群经及文艺,皆朱九江先生口授精言,而外间鲜有传者也。余珍藏日久,不敢自私,爰将其关于经学之一部,录而布之,题曰《朱九江先生经说》,俾有志经学得省览焉。

<div align="right">民国二十五年五月十五日朱杰勤谨序</div>

《易经》

古无所谓《易》也,至周时乃谓之《周易》。《易》者文王时之创名。所谓"《易》之兴也其于中古乎! 作易者其有忧患乎!"又所谓其当殷之末世,周之盛德耶! 当文王与纣之时耶!《周礼》所谓《三易》:《连山》、《归藏》、《周易》。《连山》,《归藏》不以易名。后人谓之《三易》,取其便称也。

自伏羲画八卦,重之为六十四。郑康成、刘向、班固谓人经三世,世历三古。盖谓伏羲、文王、孔子,不数周公。后如马融等又数周公在内。马融等何以得之? 读《易》而得之;如"王用享于岐山。"文王为西伯,何以称王? 则其为当周受命追称之词,周公之词也。又如箕子之明夷。箕子之事,在周王克商以后,何文王之时已如此,则谓周公之辞也。马融之说,后世从之。然亦有所本。如韩宣子如鲁观易象春秋,谓吾乃知周公之德。然则六爻之词,作于周公,此其证也。然则夫子何以谓《易》之兴其于中古乎? 亦以父作之,子述之之故,不言周公可也。周公作爻词,孔子作《十翼》。夫子之作《十翼》,各自为卷,凡十二卷,上经下经为两卷。夫子之赞《易》,分为《上彖》、《下彖》、《上象》、《下象》、《上系》、《下系》、《文言》、《说卦》、《序卦》、《杂卦》。皆本之颜师古之注。然则合经传而为一卷者始于何时? 以夫子赞《易》之词说《易》,自费直始渐将夫子之言杂人于古经里。马郑从之。至王弼注《易》上下经六卷,作《易略例》一卷,将《上彖》、《下彖》、《上象》、《下象》、《文言》,俱参入古经,皆费氏易也。自王注盛行,孔颖达作《易经正义》遂疏王弼之注。伊川程子《易传》亦从之。至朱子作《易经本义》,而后正之,经传各分。清圣祖仁皇帝作《周易折中》从之。然则今日何以又合经传为一? 则自元人天台董楷正叔,纂集《周易传义》附录,将程子之传、朱子之义合为一书。至有明作《永乐大典》,潦草塞责,亦以朱子继程子之后,一同乎董氏。至清朝钦定,然后复其本来。

汉儒之说《易》也,传流自杜田生,夫子之正传也。汉人以之立学。以上之说《易》,原本于圣人象数之学。所谓出于一,不出于二者。后孟喜别得阴阳灾异之书,本《易》之别传。然阴阳灾异亦讲天象。虽异而不甚相远,以其以天象而明人事也。入于东汉,皆受费氏《易》,俱以夫子《十翼》为说。《易》之教以卜筮为主。趋吉避凶,人之情也,而圣人之《易》教于是而起。若无象数,何以动斯民之信从,改邪归正。设卦观象,正为此也。汉儒各家说《易》,虽各名一义,而所以观天象而明人事者则一也。至魏时王弼自我作古,以先儒象,扫而空之。其为说也。谓《易经》自有本义,立

言以明象，得象可以忘言，立象以明言，得言可以忘象，谓圣人之象，随手掇拾，盖象皆假象也。一以象数为虚无，故其说《易》也，一以老庄说《易》，而汉儒象数之说一扫而空。后世因其简易，一一从之。至宋人程子等说《易》皆从义理立言，从王弼之说者也。及朱子出，以程子之专言义理为非，从吕祖谦之说，作本义，启蒙诸书，一扫积习，而谓其恢复本来之面目，则又非也。朱子之前，北宋之邵尧夫等以河洛说《易》者渐起，而朱子之言数，上承夫尧夫，下授其门人蔡元定，并非汉儒相传之数，即非圣人设卦观象之说也。《河图》《洛书》三代以下不传。汉人以八卦为《河图》，九畴为《洛书》，其说见孔安国注。《论语》河不出图，及马融注，书九畴。又《汉·五行志》引刘歆说亦同以初一日五行已下六十五字为《洛书》本文。宋人乃妄以《洪范》五行为《河图》，又以太乙下行九宫式为《洛书》，出于《易纬》，而不足信奉。邵尧夫又撰出先天卦位，后天卦位。试看震东方也，巽东南也一段，卦位已定，何以又撰出先天后天之说。然其亦自陈抟(希夷)得来。陈希夷在华山曾以《无极图》刊诸石，周茂叔取而转易之，更名为《太极图》，而仍不没无极之旨。不知陈抟乃一道家，何足以言圣人之经乎？邵尧夫作《元会运世》，而后世百家杂伎俱以《易》为借口，大失圣人之经义矣。《易》吉一而凶，悔，各三，皆教人改过之意。观君子以厚德载物，君子以自强不息，何不引入人事上。何以全说天话乎？

自宋儒之书传至今日，理学大昌之后，至七百余年，崇拜者多，无敢妄议。然有不敢尽信者如先天后天，与《河图》《洛书》之说。说《易》之书，自北宋以来，无不展卷而立见图形，如邵康节之《先天后天卦位图》，又如朱子与蔡文定《易学启蒙》之各图。窃以为非。古人读书，左图右史，《诗》、《书》、《礼》、《乐》、《春秋》，非图不明。而《易》则不必。《易》之上下二体，错而为六十四卦，皆其图也。以三书言，三才之道备矣。

《宋史·儒林传》朱震有《汉上易解》云："种放以《河图》《洛书》授李溉，溉传许坚，坚传范谔昌，谔昌传刘牧，牧陈天地五十有五之数。"刘牧所作《易解》及《钩隐图》谓白阳黑阴，未有奇偶，先分黑白，两图一九数，一十数。范刘等谓九数戴九履一，左三右七，二四为肩，六八为足，五居中央。其图亦觉玄妙，纵横贯串，得十五之数，中画为井字之形，得九分，无论自东至西，自南至北，横穿直数，皆得十五。《洛书》之数，亦为黑白点之形，偶数用黑点，奇数用白点，与《河图》同，亦分东西南北金木水火，以土居中央，一六为水，居北；二七为火，居南；三八为木，居东；四九为金，居西，五为土，居中央。以五奇数统四偶数，阳居正，阴居偶，二附七，四附九，八附十六，附一以相生，二数相附也，共四十五点，奇数二十五，偶数二十。相传以来，至朱子与蔡元定作《易本义》，(《易本义》无图，其图皆《易学启蒙》之图，后人所移者。)尚无大碍，

至《易学启蒙》，一准范刘之说，邵尧夫之文，以为先民之正传，圣人之心法，《河图洛书》、《先天后天》、《太极图》之说，皆集中于此，但所谓河洛皆前人术数之学，非圣人之河洛也，圣人之河洛，失传已久矣。

《大戴礼记·明堂篇》曰："明堂者，古有之也，凡九室，二九四七五三六一八。"后世九宫之数，实始于此。然九宫非《河图》也，自《乾凿度》刘瑜所说。（按《后汉书·刘瑜传》：桓帝延熹八年上书言《河图》授嗣，正在九房。九房即九室也。盖其时已有据《乾凿度》《河图》八文一章而直指九宫为《河图》矣，此即伪龙图之变之粉本，龙图第三变，刘牧谓之《太皞授龙马负图》云。）世而遂以九宫为《河图》矣，又有指此为《洛书》者，盖以九畴之故，然九畴有次第，而无方位也。附会之言，卑无高论。

天一地二，天三地四一段，正以明奇偶耳，何得谓为《洛书》乎？书言五行水火金木土，而《易》不言五行，郑康成以五行生成说《易》，以解天一地二之章，不过以此解之，其经本不言五行也。然则五行生成之图，皆北宋依附之文也。安得传之千秋万世哉！

至如邵尧夫作《皇极经世》，推衍无穷，谓本之魏时范伯锡。范伯阳作一部《参同契》。其书有言先天后天之说。先天生成者如此，后天修炼者如彼。皆言导引之方，道家之言，依附入《易》，言之亦娓娓动人，而不知非圣人之说也。邵尧夫云：文王之卦位，后天之《易》也；更有先天卦位，伏羲所画也。天地定位一章，乃先天之卦位云云。而不知观帝出乎一章，所无地位者坤与兑而已。谓文王之卦非伏羲之卦，而不知夫子明明谓帝出乎震者，帝非伏羲而谁，以后人之文字，变先民之简策，谁其信之？

又如周茂叔之《太极图说》，亦甚微妙。太极生两仪一章，本《易经》者，而不知圣人此章专言卜筮，上言有蓍之德圆而神，则是言卜筮之事。圣人之言卜筮也，皆自有而无，自奇而偶，一部《易经》，大类乎此。蓍草一生而百茎，是神物也，圣人用之，百茎之中，用其五十，而用四十九，去其一而不用，所谓浑然在中也。《易》有太极也，一条握在手中，所谓太极也。极中也，（见说文）分而为二，分阴阳之所谓也，以象两太极，生两仪也。象两仪也，由两而得四，即由二仪生四象，四象又生八卦，由四生出八，盖太极本无极，无极生太极，本老庄之旨。周子谓从《易》书，无乃不类。《太极图》说理则可，而谓从《易书》则非也。后陆子与朱子纷纷争论《太极图》之说，亦可以休矣。

《易经》虽未经秦火，而字里行间，亦间有脱误者。如即"鹿无虞以从禽也"一句，黄氏之《易》如此，而原本即鹿读作即麓。古人鹿麓二字通用，以从禽也，以字上多一何字，既即鹿矣，何以又说从禽。惟读作麓字，又加何字，则原文较顺。又系词子曰

"书不尽言"以下，又有子曰字，则子曰字，宜为衍文。又"公用射隼于高墉之上，获之，无不利"。子曰隼者禽也，弓矢者宜也。上无弓矢字，下何以忽插此句，则上疑有阙文。

郑氏之书，南宋以后失之，王应麟先生积得郑注一本，卫定远补其未备者至八条之多。唐李鼎祚作《周易集解》，自谓刊辅嗣之野文，辅康成之逸象，盖宗郑学者也。隋唐以前，《易》学诸书，逸不传者赖此书犹见其一二，而所取于荀虞者尤多云。

清儒治《易》之最著者，金推元和惠氏栋、武进张氏惠言。惠氏治汉《易》精发古义，张氏治《虞氏易》，确有专门。此二家书皆卓著于时，足为治《易》者之津逮也。

《书经》

《书经》经秦火之后，汉初时有残缺，而无虚伪。自夫子删书，始自唐虞，迄于秦穆之时，为八篇。大抵夫子删书，断自唐虞，当唐虞之后，文字具备，取其质实可信者，自古以来相传之成说。秦焚书失其本经，至汉文帝之世，求能治《尚书》之人，天下无有，济南伏生能治《尚书》，下诏征之，乃使太史掌故晁错往受。此《艺文志》之说也。而《儒林传》谓伏生已为秦博士，后秦焚书，伏生壁藏之，汉兴既定，伏生归求其书，则简策散乱，仅得二十九篇，其实二十八篇，《秦誓》非伏生之传，乃河间女子所得，不在内，遂以二十九篇教于齐鲁之间，于是齐鲁之间，大儒言《尚书》者，皆嗣伏生，遂有欧阳、大小夏侯三家之学。此汉人之说也。后世讹传，至唐人修五朝史志，酌《隋唐经籍志》谓汉文帝之时，下诏征伏生，老不能行，于是使太史往受，伏生使其女口授，而颍川人语与齐人语又有别，错不晓者十常二三，始以文义足之而已云云，此沿范蔚宗之说而大谬者也。不知伏生之于《尚书》也，已为博士于秦，后授于齐鲁之间，则非独伏生能治《尚书》也，齐鲁之间大儒言尚书者皆嗣伏生，岂待传言哉！致后人谓《尚书》之文字虽难晓者皆口授之错误，则耳食之言耳。

孔安国古文《尚书》三十六篇，于伏生二十九篇之外，多十六篇，乃鲁恭王坏孔子宅得之于坏壁中者。当时无人说之，即有说之者，亦谓之逸经，以其不立于学官，非官书也。三国以后，其书日微，至永嘉之世遂亡，后及东晋，元帝立国于江左，有梅赜上古文《尚书》于朝，并上《尚书·孔氏传》，谓古文《尚书》盖孔壁所传也。朝野群然习之，其书大行。至唐有天下，贞观五年，命修群经正义。孔颖达作《书经正义》，全从梅赜所上本，用《孔氏传》。北宋一代习之如故，至南宋之初，吴棫朱子先后疑之。吴棫云：梅氏之书号称古文，实不合刘向之别，其书恐非真书。朱子谓梅赜所上之

书,《孔氏传》文义平弱,是魏晋人所伪作,而犹在文义上论,若其中之罅漏更有不可掩者。至明儒多议论,至清儒更多议论,于是古文今文成一聚讼之场矣。由今观之,梅赜所上《慎》《徽》五典以下是《舜典》,皆伪言也。谁人不读《孟子》,《孟子》曰:二十又八载放勋乃徂落,谓之《尧典》。孟子之时未经秦火,何以不言《舜典》也。

《秦誓》梅赜所上之三篇与太史公及董子对策不符,人人知其为伪,然尚是古书。《孟子》犹谓吾于武城取其二三策而已。谓不必尽信,亦不必一字不信也。《四库全书提要》谓古文《尚书》传世已久,明知其赝,亦难从就删之列,朱竹垞所谓大义无乖,微有足录,似乎可以无攻,真持平之论也。

刘向父子校书天禄阁以中古文校欧阳大小夏侯三家经文,知《酒诰》脱简一,《召诰》脱简二。后人纷纷改造,改造《武城》,改造《洪范》,皆非也,惟亦有味其文字,以古人之制度校之,知其脱简无疑者,《顾命》也是。《顾命》一篇,各有所主,当成王大丧之后,曰七日癸酉伯相命士须材,是成王大殓甫毕。下即接狄设黼扆缀衣一句。骨肉未寒,遽行即位之举,君臣之间,吉服从事,故开后人疑窦。前人未有疑之者,疑之者始自苏东坡,谓吾意周公而在,必不至此。然则圣人何以存之,谓君臣交儆,足垂后世,然非礼也。

顾亭林谓狄设黼衣缀衣以下,乃逾年即位之事,应入《康王之诰》。伯相命士须材以上,乃成王顾命之词。其中疑有脱简,何以言之?观王麻冕黼裳称王矣,不然之时称子,既然之后称王,今公然称王,其事可知。又占人即位于朝,示为承也。庙谁庙也,必有附庙,乃行即位之礼。今行即位之礼,皆在庙中,太保率西方诸侯入应门左,毕公率东方诸侯入应门右。若成王大殓,不过七八日间,诸侯何从而至,盖天子七月而葬,同轨毕至。诸侯七月而来会葬,因之朝见新君耳,是论可谓读书得间。

又《金縢》纪周公东征之事,一节中有句"我之弗辟"。孔氏谓辟法也,《说文》谓辟治也。谓定究其罪也。其说本甚易晓。后郑康成误读为避字,其误由于《史记》,而史公读避字,亦不过言避位居摄,非谓避位居东也。

自元代定科举,考试以沈蔡书传为主,明代囚之,清朝《书经传说》亦因之,不过求其简当而已,其精粹尚未也。

《尚书古注疏》之外,须读《尚书大传》,其书乃伏生之遗传,而张生欧阳生等录之也,所载不必依附《尚书》,要皆三代以前语,所谓六艺之支流也。

《诗经》

朱子谓注疏以《诗》与《周礼》为第一,《易》与《书》次之。洵确论也。王荆公当公余之时,犹日手一卷,客至则匿之床上,有昵友取而视之,则《毛诗》注疏也。客曰"公非应举,何为事此?"公曰:"其书广大无方,馈贫粮,益智粽也。"以荆公之执拗,尚佩服如此,则其书可知矣。遭秦火后而书尚存者,以人人口诵,不徒恃竹帛也。汉之时,诗出最先,所谓诗始萌芽也。今之《诗经》,乃毛氏诗,以大小毛公而得名也。《经典序录》引徐坚之言,谓夫子定《诗》为三百十一篇,授子夏,子夏授高行子,高行子授薛仓子,薛仓子授帛妙子,帛妙子授河间人大毛公,大毛公序《毛诗》,以授赵人小毛公。一云子夏授鲁曾申,申授赵人李克,克传鲁人孟仲子,孟仲子传牟根子,牟根子传赵人孙卿子,孙卿子传鲁人火毛公亨,火毛公亨传小毛公苌。二说不知孰是孰非。汉时则有齐、鲁、韩三家,并作诗说,皆立于学。班固谓三家之诗,鲁为近。刘歆欲立《毛诗》,诸儒不肯。及王莽之世乃得立,及王莽败,遂废。至东汉平帝时始乃得立。毛公谓其诗受之于子夏,乃圣门之正传。以《毛诗》比于齐鲁韩三家之诗,一一皆有证据。胜于诸家,如硕人一篇谓卫庄姜美而无子,卫人赋《硕人》,见诸《左传》。《载驰》之诗,许穆夫人归唁卫侯,亦见于《左传》。《清人在彭》一篇,《左传》谓高克御敌于河上,师散而归,高克奔陈。《黄鸟》之诗,亦见于《左传》。《鸱鸮》之诗,又见于《金滕》。毛公谓宁亡我子,不可毁周室。又《北山》之诗,《征民》之诗出《左传》。《皇矣》之诗见《左传》,《昊天有成命》之诗见《国语》。《笙诗》见礼记。然则群书未出之前,与各书暗合,及群书既出,遂人人信服,谓其有所本,所谓长者出,短者废,其定理也。即如《关雎》一篇,鲁韩二家皆以为刺诗,谓康王后晏起,故陈占而刺今也。汉人俱用之,不用《毛诗》,惟太史公兼用之,关雎之乱,以为风始,夫子所谓洋洋盈耳,美诗也。或以为毕公所作,盖东汉之季,蔡邕作《青衣赋》志荡词淫,不可为训,其友人张昭子并为文规诫之云:"周渐将衰,康王晏起,毕公谏言,弥思古道,感彼《关雎》,德不相偶,愿得周公,配以窈窕,孔氏大之,列冠篇首。"则以为刺失德之诗也。但仪礼以《关雎》为房中之乐又为乡乐。《仪礼》之节序,周公所作无疑,既为周公所作,何以及于康王之世,传之毕公之手乎?然则韩鲁之说,为谬可知。《鲁诗》至魏而亡,《齐诗》至西晋而亡,《韩诗》亦至唐而亡,今所存者不过《韩诗外传》。则《毛诗》如日月经天,江河行地矣。若谓《毛诗》全无脱误,则又不然。如《周颂中赉》一篇,齐鲁韩三家有末三字,《毛诗》缺之。而《彼邦人士》章,齐鲁韩皆无首章,惟《毛诗》有之,汉人引其首

章者,谓之《逸诗》。篇章亦有伪,何则?先后之序阙如也。《硕人》之诗,庄姜不见礼于庄公而慨叹其美,初到时也,而《绿衣燕燕于飞诸》章,系之在前,又《黄鸟》之诗,穆公既死,而后又有《我送舅氏》之诗。又如《采繁采苹》中何以《夹草虫》一篇也。诸如此类,次序错乱者极多。

又如《左传·邲之战》,楚子引诗,赋武一章,其卒章曰"耆定尔功……"其三曰"敷时绎思,我徂惟求定……"其六曰"绥万邦,屡丰年。"今惟"耆定尔功"为武之诗,而不过一章,与卒章语不符,而其三则为赉之诗,其六为桓之诗。其错乱如此。

又如邶、墉、卫诸诗。武王当日封康叔于卫,分为三国,朝歌之南为邶,朝歌之北为墉,朝歌之东为卫,后皆并入于卫。圣人编诗,各分为邶、墉、卫,此兴灭继绝之义,然则各因其地为诗乃合,乃今观之,则又不然。如《系鼓其镗》一篇,土国城漕,乃朝歌之北,则入墉风为是,何以又入邶风?若谓各国语音不同,随其语音之近为风,则《柏舟》之诗,乃咏共姜守义,其音出自宫中,当与《燕燕于飞》等诗相同,何以又先后不同也?循此以推,邶、墉、卫之诗,皆后人随手掇拾,随其诗之多寡略分而已,非夫子雅颂得所之旧也。朱子之《诗经集传》,南宋以来皆读之,而字句已多与注疏不同者:如羊牛下括一句,今改为牛羊下括。乱离暮矣,爰其适归二句,爰字今又改为奚字。此类甚多,况经秦火后,其淆讹不更多乎?

古来说诗之家,开后人聚讼之门者,有两大端:其一删诗之说;其一诗序之说。《史记·孔子世家》谓古诗三千余篇,孔子删存三百。后人有信之者,有疑之者。唐孔颖达曰:案书传所引之诗,见在者多,亡逸者少,则孔子所录,不容十分去九,迁之言未可信也。而欧阳修之说,载在吕祖谦《家塾读书记》者,谓今书传所载逸诗,何可数也。以诗谱推之,有更十君而取一篇者,有二十余君而取一篇者,由是言之,何啻三千。删诗云者,非必全篇删去,或篇删其章,章删其句,句删其字而已。宋人周子《醇乐府拾遗》曰:孔子删诗,有全篇删者,骊驹是也;有删两句者,"月离于毕,俾滂沱矣,月离于箕,风沙扬矣"是也。有删一句者,"素以为绚兮"是也。且"素以为绚兮"一句,夫子以为尚烦子夏之问,故可删,而《硕人》诗四章,章皆七句,不应此章独多一句也。今人王渔洋《池北偶谈》,朱竹垞《曝书亭集》,赵瓯北所著之书,皆历诋删诗之说。然孔子删诗之说,确不可诬。孔子述而不作,信而好古,既能定《礼乐》,修《春秋》,赞《周易》,何不敢删《诗》之有?行人征诗,求其协于律吕者然后献之,不是篇篇皆可献者也。孔子皆弦歌之,取其协于声律,用为千秋万世之龟鉴。至于逸诗之散见于各书,而夫子不尽收拾之者,大约皆残篇断简而已,载在人口,言谈所及,往往引之,而欲传之千秋万世,使人讽诵之,则不能也。其所以亡佚诸多者,则三代以前,竹

为简册，又用漆而写，不能太细，而又无纸印之本，何以存得许多，且易于磨灭，易于朽蠹，尤不可不知。或问至文武成康而后有诗，中间何以无诗？所谓诗三百篇乃圣人发愤之所为作也。太平之世，人乐其生，无抑郁难言之隐也。诗三百篇，如是而已，史公之言，不尽诬也。

《诗》序之说，唐以前无异说，虽无异说，亦有参差，盖《诗》有齐、鲁、韩三家，相承出自子夏。自从大毛公作《诗传》传于家，以授河间人小毛公，小毛公得之以自名其家。时河间献王好之，献于朝，而未得立，毛公为河间献王博士，《毛诗》未得立，行于民间。自云其诗出于子夏。《毛公诗传》里配合诗序，郑康成谓毛公作《诗传》已将诗序贯于各诗之首，则谓诗于子夏无疑。陆德明《经典释文》据郑康成及《隋唐经籍志》之说，以《关雎》序为小序，自风风也讫末为大序，并引诗谱谓大序子夏作，小序是子夏毛公合作，子夏意有未尽，毛公更足成之。其说诚然。然亦不止毛公润色，后人亦有参及。王肃《家语》注亦谓序文之首子夏作，下则子夏毛公合作。又《后汉书·儒林传》又谓诗序为卫宏所作。《隋唐经籍志》魏征等谓大序子夏作，小序之首子夏作，序首之下毛公卫宏作。后人议论更多。有谓大序孔子作，子夏毛公从而引申，小序是也。又至王介甫谓诗人所自作。然尚无诋之者。至南宋之初，异论纷起。初郑樵作一部《毛诗辨妄》，历改序说，谓是村野妄人所为。至朱子晚，亦分别斥之。大抵朱子早年及中年之说，载在吕伯恭《家塾读诗记》者，俱依序说。后孝宗淳熙四年作《集传》，无半句诋序说，大约晚年因吕公主持序文过当，因尽废序说。自南宋以来，说诗家分两派，从序、弃序，要之天下自有公是公非，序说出于子夏以来，最为真切，何可弃者，经之初出，《诗》为先，当其出也，三传先立，而毛氏尚若存若亡者，则群书未出，无考证耳。及群书既出，铁证如山，则长者存而短者废，是者存，而非者废矣。

诗序之富从，似无疑义。然亦须分别观之。郑樵诸人之攻击，大抵皆因诗序里有驳而不纯之处，而其不纯者，皆异闻臆说，因时势既远，非出一人之手也。故不可举一而废百，分别观之而已。因噎废食，贤者不取。

即如《荡诗》不过篇名，其序谓召穆公刺厉王也，谓荡荡无纲纪也。文章以一字为名，不过篇什篇名，若如序所云，何与荡荡上帝乎？

又如小旻谓《旻闵》也。所谓闵世乱之无道。旻原有闵字之意，但旻天乃惊叹之词，何能参人闵世乎？

又《抑抑威仪》篇谓卫武刺厉王也。谓因刺厉王因以自儆。内中有语不可以对君者，厉王无道，下人作诗讽喻，岂敢直言极谏乎？况卫武不与厉王同时，事隔数十年，其附会可知。又雍诗谓禘太祖也。考之古不然，雍之诗是祭宗庙之诗，荀子里谓

雍,馈之诗,则不是禘太祖矣,况诗内无太祖之义,周公太祖为后稷,诗内不见,是雍乃祭祀彻馈之诗也。以上俱诗序之不妥处,但不可举一废百也。废序亦朱子平生偶然未定之一事。然朱子亦不尽废序;如子衿诗,古序伤学校废也,朱子改为淫奔期会之所。朱子晚年守南康,在白鹿洞书院主教,尝对门人曰:"仔细思之,诗序总去他不得。"又朱子平生作四书注,至死日,于庆元六年三月初九日捐馆,门人蔡仲默作《梦葬录》谓当初七晚作《诚意》章,改过《洛溪曰》一章,忧心悄悄照旧作仁人不过,见愠群小,又不同集传之说。可知朱子平生废诗序者未定之论,宗朱子者,不可不知此也。又袁简斋(枚)诗话谓古诗多无意味,如《采采苤苢》篇,若套其调云:点点蜡烛,薄言点之,点点蜡烛,薄言剪之。有何意味。不知诗序云:妇人乐有子也。何以乐有子? 室家和平也。何以室家和平? 文王化行也。设衰乱之世,有子且弃之,如文选王粲之《七哀诗》云云者,何得乐有子乎? 则知其源流甚远,固大有关系也。

《鲁诗》亦有与《毛传》同者,其大段处亦不能离其宗。即如《柏舟》之诗,谓妇人不得其夫《鲁诗.之说,朱子用之,后至解孟子忧心悄悄,亦用仁人不遇,刘向亦两说并用。班固谓与不得已,鲁为近之。故齐鲁韩三家虽纷繁,而亦皆有古义可观。自汉立于学官,亦古书余也,修学好古之儒亦所不废。

宋王应麟之《三家诗考》,于齐、鲁、韩三家之遗说,皆采掇诸书所引,以存梗概焉。清代范家相撰三家诗拾遗,乃补前书所不及也。《韩诗外传》,中多古训,亦为学诗者必读之书。

《礼》

《礼》学缺于汉初,自汉以后,得郑君为之作注,故《三礼》之书具存,存其至精处,至今守郑学之遗。《周礼》《五官》兼《考工记》,《仪礼》十七篇,《小戴》十九篇。自宋王荆公取士用《礼记》,不用《周礼仪礼》。朱子谓《仪礼》其本经,所谓"经礼三百,威仪三千"《仪礼》是也。《小戴》其传耳,取末而忘本,舍经而传用。谓须《三礼》并用,而时习既久,不能用,于今不改,要之著录之家,必先《周礼》,《仪礼》而后及《礼记》,《四库全书》是也。

《汉书·艺文志》谓礼自孔子时已不具。至秦灭绝之,盖所深恶者也。注疏谓周人尚文,礼为最备,及周之衰,诸侯将踰法度,恶其害己,皆灭去其籍,至秦焚之,无或存者。此贾公彦之说也。而《汉书·艺文志》谓汉兴高堂生传士礼十七篇,则《仪礼》是也。迄孝宣世,后仓最明,戴德、戴圣、庆普皆其弟子,三家立于学官。礼占经者出

于鲁淹中,及孔氏学七十篇,文相似,多三十九篇,及明堂阴阳,王史氏记所见,多天子诸侯卿大夫之制,虽不能备,犹瘉仓等推士礼而至于天子之说。至成帝时,命刘向校于天禄阁。武帝时传一百三十,小其一篇,更以当时散见于各书者一百五十五篇加之,通计二百十一篇,载在《七略》,后至戴德于一百三十一至二百十一篇再加选择,取八十五篇,谓之《大戴记》,四十九篇谓之《小戴记》,合之《礼记》是也。其时有李氏得古经,谓之周官周官,盖周公所制官政之法。上于河间献王,独阙《冬官》一篇,献王购以千金,不得,遂取《考工记》合成六篇奏之。武帝不信,谓为渎乱不经之书。命儒臣林孝存作十论七难以排之。虽不传,亦留在秘府。至元成之世,刘歆独尊之。哀帝时请立于朝,不得,至王莽之世,乃得立,尊之为经,谓之《周礼经》。

后世先《周礼》,至《仪礼》,至《礼记》。而汉时《周礼》最后出,今尊之为经,而学者读之,皆疑信参半。大小戴庆氏学,皆《仪礼》,皆一家之学,非官书也。刘韵郑康成俱谓《周礼》为周公致太平之绩。然何邱疑之,谓为战国阴谋之书,今人疑之,大都谓是书确圣人所作,而为后人参杂者不少,以为驳而不纯也,全书俱好言利,大抵刘歆所参入以沿饰经术者。郑樵《通志》谓《周礼》曾出周公之手,而未行之书。七年周公还政成王,断不能行得许快。书中宫建都之制不与《洛诰》《召诰》同合;封国之制,不与《武成》《孟子》合;言贡赋不与《禹贡》合;(按此说不是,《禹贡》言夏时也)封建不与《王制》合。(《王制》亦汉时所作也。)致谓其为未定之书,又经后人纂集者,实为确论。

张子程子之说,谓其依于理者通之,不依于理者勿强为之说,诚读《周礼》者所当知也。《周礼》之令人疑者,则以其为圣人之书,何以《左传》《国语》无一引之者,既为一代大典,即后人有颠倒典型者,亦不当扫地而尽,名卿中当有肄业及之,何以数典忘祖乎?夫子谓吾学《周礼》,《孟子》亦谓间其略,而亦无一援引论列者,大开后人之疑窦。即其毛病亦可指数,而知其不入信者,例如:设官之多,《周礼·地官司徒》所载设官至万人;礼官言鬼神者居其大半;夏官司马整军武经,其职细及虫鱼鸟兽之事,至不足信者也。

又如周人所谓王畿东西都,东西长,南北短,合言之东西都千里,西六百里,东四百里。《周礼》言王都国门外,远近郊得百里,东南西北俱千里,有是理乎?

又列爵为五,分土为三,公侯伯子男五等,分土不过百里,七十五里,《孟子》言之。今《周礼》有五百,四百,三百,二百,一百,之文,则非周初之制明矣。尚有碍理者,如周人三公之职皆主论道经邦,而其中尽计较财贿者多,虽《周礼》为理财之书,而三三公岂理财之任乎?况天子以天下为家,以天子治天下,以天下奉一人,何以太傅

掌式贡之余财，岂天子亦设私财之任乎？

又如天官设官代王眚灾，君臣为手足腹心，岂有设官受灾者乎？又如宫中之设官府以去其奇邪之民，宫中而有莠民，是内外交乱也，是何言欤？又内宰之职，王后之职也，而曰令内宰建国左右立市，岂后之职乎？又内小臣掌主后之命，后有好事于四方，则使经，有好令于卿大夫则亦如之。妇人无外事，何以有事于四方，何有得与卿大夫交乎？又内祝掌宫中祷祠禳祓之事。天子诸侯之祭祀分足以相及者祭之，岂有内祝祭祀之事乎？又管天子衣服虽不可无人，又何至设九职之多。冗官太多，自奉太厚矣。又有夏采之官，专掌王崩复土者，安得此不祥之人。

至如国服之饰，王莽当日以之厚敛，王安石以之行新法，乱天下之大道也。其他缺点，不胜偻指。故《周礼》一书，汉唐以来，疑之者半，信之者半。其中大经大法确出圣人之手，然未必出周公之手，即周公之手，亦作而未行者。盖自周以来，无一传绪，焉得不启后人之疑乎？大约其书亦非汉以后诸儒所作。汉以前之古书如《吕氏春秋》之类，亦有引及之者，盖古人有其遗书，后人从而增纂之，故其中纯驳互见也。

《考工记》一篇，或亦谓周公所作，盖《考工记》国之大典。周公多才多艺，详于国之大典考究而成者。不知其书中许多非周公时所有者，即如书中坐而论道，谓之三公，论字古经里未有。只梅赜伪《尚书》中有论道经邦之句耳。然《考工记》亦晚周先秦之书，读其文字，便知非后人所能为也。

《仪礼》

《仪礼》虽残缺，而实出于周公之手。当汉初高堂生传士礼十七篇，即今之《仪礼》也。至武帝末，鲁恭王坏孔子宅得亡《仪礼》五十六篇，十七篇与高堂生所篇同，而文字多异，盖高堂生用今文写之也。孔安国上之于朝，后遇巫蛊之祸，不得至于学官，十七篇遂渐散亡。然虽亡，郑康成之注礼经亦有引及之者，后竟至散亡。故《朱子语类》，谓真为可惜，然则四十九篇盖古经也。自魏晋以降，讲求《周礼》《礼记》之儒多，而讲求《仪礼》者少，因文碎义繁，学者难之。后贾公彦为《仪礼》作疏，至朱子成《通解》，黄干续《丧祭》而书始明。

《仪礼》十七篇，其实得十五篇，以《既夕》乃《士丧》下篇，《有司》乃《少牢馈食》下篇也。十七篇皆为侯国作，惟《觐礼》一篇，则言诸侯朝天子礼，然主诸侯言也，《丧服篇》中，言诸侯及公子大夫士庶之服甚详，其间虽有诸侯与诸侯之大夫为天子之服，然皆主诸侯与大夫言也，故谓为侯国而作也。

朱子《仪礼经篇通解》，盖记礼之全书也。考求古经自王朝大夫士庶考订齐备；以《仪礼》为名。其实非因文依义也。即群书所引者，亦一概收入。此亦朱子未完之书，其书本二十三卷，以属其婿黄勉斋植乡续成之，成《续通解》二十九卷。杨信斋著《仪礼图》以佐之，隐微曲折，一目了然矣。

清代任启运作《宫室考》十三卷，可补李如圭《释宫》之篇，而弥杨信斋《礼图》之缺。张尔岐《仪礼郑注句读》十七卷，吴廷华《仪礼章句》十七卷，李光地《仪礼述注》十七卷，皆便于学。方望溪《仪礼析疑》十七卷，分析礼服至精，汪钝翁集中《仪礼》或问数十条，读之亦增长见识。

《礼记》

《礼记》四十九篇。汉初河间献王修学好古，得仲尼弟子及后学者所记一百三十一篇。至刘向考校经籍因第而叙之，又得《明堂阴阳记》三十三篇，《孔子三朝记》七篇，《王氏史氏记》二十一篇，《乐记》二十三篇，凡五种，合二百十四篇。戴德删其烦重，合而记之为八十五篇，谓之《大戴记》，戴圣又删大戴之书为四十六篇名《小戴记》，其后马融又加《月令明堂位乐记》三篇凡四十九篇，即今之《礼记》是也。自《周礼》相篇以来，学者疑信参半，仪礼又阙亡已甚，所篇不过十七篇（实十五篇）而文又难读。故二者虽为官书，而并不盛行。惟《小戴礼》平易近人，读者寖多。若《周礼》虽经王荆公行新法一度重之，后亦难行，《仪礼》则从弃之后，经朱子奏上，亦不能复行。故非如《礼记》之通俗。小戴再删存大戴之书，《大戴记》已残缺矣。北宋以后，只得四十篇，中有二十四篇有注者耳，故不能比盛。

程子谓《大学》《中庸》《学记》精粹无可议。至于郑康成谓《月令》取于《吕氏春秋》无疑。《乐记》公孙弥子作。《王制》刘直谓汉文帝时命博士所作。沈约谓《中庸》、《表记》、《缁衣坊记》皆子思所作。孔颖达谓《中庸》公孙弥子作。所云子云，子曰，子言之曰皆子思也。曾子有十篇在《大戴礼》，明人排出，为之作章句，其精粹者固足并重千古，即略有伪驳，亦分别观之可矣。礼文当孔孟之曰，已多失坠，况数传之后，乌得不淆乱乎？内中驳文，往往有足招人议者：《明堂位》夸大鲁国，为此自欺欺人之言，不足为典要者也。鲁之郊禘，非礼也，周公其衰矣。鲁之郊禘，闵僖之世为之，以前固未有也。其中言天子之礼者，俱谓成王所赐，伯禽所受，至朱子注《八佾外注》引程伊川之说，谓成王所赐，伯禽所受者非礼也。归罪成王，真是天冤地枉。《左传》初献六羽时，隐公尚未知，而问羽数于仲子。于以见鲁之僭尚未久，又安得出

于成王之赐也。其中谬说更有狂妄不经者：如云"封周公于曲阜，地方七百里。"一则焉有如此之地乎。《孟子》谓周公封于鲁，太公封于齐，地非不足，而俭于百里，若七百里，是一小朝廷乎天下矣。又谓"鲁王礼也，天下传之久矣，君臣未尝相弒也。"极其夸美，而夷考鲁事，一句不符。桓公公子翚弒隐公，弒子哲，弒闵公，弒子班，无罪杀大夫者史不绝书，即大夫强而君杀之之谓，由三桓始也。穆公之时，公仪子为政，子柳子思为臣。三家风消烬灭，孟子为孟孙之后，播越于外。故孟子自齐葬于鲁。说者谓孟子为孟孙之后，自有族葬，然寄葬他方者，则可知三桓之子孙微矣。然则何以夸大鲁国，则鲁之鄙儒为之也。何以故？自古圣人无不得位，独孔子一变古来之局，故当时无不欲尊大夫者。故子疾病，子路使门人为臣，又兼用三朝之礼乐，不知圣人素位而行，不容何病。而鄙儒不知也，故务为夸大，谓夫子为素王，作《春秋》，以鲁继周，托始于隐公之元年，书成而麟至，此天之所以知夫子也，故夫子曰："不怨天，不尤人，知我者其天乎！"故广鲁于天下，其见笑之处，皆鄙儒为之也。

又如文王世子梦帝与龄之说，亦鄙儒言之。圣人心通造化，亦乐天知命，故不忧，岂在命数之长短。造化岂圣人所能为乎？考之实事亦不然。《竹书纪年》及《史记》谓武王克商，至于周，自夜不寐。周公旦即王所曰："曷为不寐？"王曰："告汝，维天不飨殷，自发未生于今六十年……"然则其时尚未六十，何以谓武王九十三而崩。是何言欤？然则八十一岁乃生周王乎？

《儒行》一则亦有过当之言，谓儒者之过失可微辨而不可面数，此句实为刚愎自用。子路闻人告其过则喜，孔子之过如日月之蚀，成汤改过不吝。何谓可微辨而不可面数也？《特立》一则至言勇力。夫子谓君子义以为上，何言勇力乎？

又如太公封营邱（见檀弓）。君子谓狐死正邱首，仁也。以正帝思之，非也。圣人之制葬也：陵者葬陵，泽者葬泽。族葬昭穆，各以其班。太公既封于齐，不葬于其国，而反重违顾命五世子孙皆葬于周乎。况齐之去周二三千里。百里山川，几遭寒暑，枯骨何安？古人葬自虞，不忍一日离也。而数月遥遥，寄其尸于道路，人子岂能忍心乎？太公当日朝歌缉县人也。周原非其故家，何得谓狐死正首邱乎？《水经注》谓淄水旁有人发得齐胡公墓，得桐棺隶书，胡公何人，太公四世孙也。则是已葬齐国，何得谓葬周乎？可知其事不实矣。

其中有微而难显之义，亦不可不知：如《曲礼》一则谓献田宅者操书致。孔氏谓田宅皆官府赋予民，非平民所能献于人，或是有大勋，其君赐之田宅，遂为己有，因献于人云云。此说非也。既受之君赐，则首重焉，何可献人？燕王哙让国于子之。郑伯以玺假许田。君子讥之。有大勋受田宅岂可献人者。然则何解？当云士未有禄

时，君有馈焉曰献。如是则可也。

禘祫大抵守先儒之训，而自汉以来，言人人殊，其是非刺谬之处，皆由诸儒之传说，殊非圣人之本书。且以金帛购求古书，必有伪撰者。即如《王制》一篇，乃汉文帝命博士作，不全是周制，内中甚多夏殷之礼，因文帝本欲定以为汉制，后人遂以周制比合而观之，其刺谬有不可胜言者。考礼之实，难乎其难！

即如禘大祭也。《尔雅》周公所作，孔子子夏所润饰，谓禘大祭也。可知非时祭之名。何以王制春曰礿，夏曰禘，则为四时之祭名矣。春禘与秋尝，阴阳之义也。故禘有乐，尝无乐。此《郊特牲》之文也。祭统亦然。而祭义又如《王制》之说。皆异于周人者。《周礼》十云：春祀，夏禘，秋尝，冬蒸。禘大祭也。固不尽同矣。郑释之云："此不知是夏是殷，无成书可本。夏殷之礼，至周人改之，则读者当会其意。"故在殷时祭之名有禘，大祭亦曰禘，故《长发》之诗，谓《长发》大禘也。所以异于时祭。至周公制礼，改乎其名，则时祭无禘，故大祭谓之禘。故曰大祭曰禘。因无错出，其名不必分别矣。

追远之说，一见于子夏丧服传，再见于《礼记大传》《丧服小记》，皆谓祭其祖之所自出。祭法亦然。盖抄撮柳下惠杞爰居之说，并求其人以实之：谓有虞氏禘黄帝而郊喾，祖颛顼而宗尧。诚有可疑。有虞氏之始祖，经书中无明文，《书经》所云神宗等词皆谓尧之祖庙。然果为尧之祖庙，则舜时尚居摄，何得许快立庙。而乃谓五代皆出于帝喾，以颛顼为始祖，则始祖所自出为黄帝。《史记》云姜源生稷，又其众妃生挚，生尧，则元妃姜源生稷，何以不立嫡而立庶乎？不论尧也十八岁即位，在位七十载而后举舜，命稷教稼，契为司徒。岂有生有圣德之兄弟而终身且不知，何以谓之知人则哲，敷序九族乎？且尧七十载倦勤，则稷契其兄也，年几百岁，岂尚可用？且舜为帝喾之四世孙，则与尧为有服之亲，何以四岳之举尧，尚谓余闻如何，且登庸之后，又以二女妻之，则是上婚于其曾祖姒也，何至渎伦如是。《姜源》之诗，只颂姜源，不颂其夫，前人谓因微故，若帝喾何以谓之微。且以后妃之贵，而独行于田野之间，已不入信，而感天地之精气生稷，又置之隘巷，置之平林，置之寒水，岂帝王之家世乎？且同是群从兄弟之中。何以穷檐独多也？五代世次，亦嫌不伦。又据《左传》郯子来朝之言，则黄帝中有少昊一代，一代自已数传，岂得谓黄帝就至颛顼乎？盖太史公之说亦出自《大戴记》，而《大戴记》亦汉儒之所集也。岂足据乎？

郊禘之说，追其祖所自出，以祖配之。如许大典，而《诗》《书》《周礼》《仪礼》及孔孟之遗言及《中庸》《孝经》《左传》《公羊》《穀梁》俱不一及之。故知其必无之事，有虞夏后不知其始祖何人，何得以其人实之，《商颂·长发》之传，止追到契，未尝及帝喾。

"长发其祥,有娀方张。"止言发祥其母,不言其父。可知祭法之言谬极,盖汉儒驳杂不经之说也。当时除挟书之律,又以黄金购求古书,故多伪撰以求利也。

郑氏因读祭法不得其解。何以禘先于郊?故引纬书之说,谓禘大于郊,强分圜丘与郊为二,以禘为冬至祭昊天下帝于圜丘,血以喾配之。以郊为祭感生帝于南郊,而以稷配之。既谓郊禘为配天矣,遂并以祖宗为祀五帝于明堂而以祖宗配之,轻肆臆说,不足据也。

天子祭其祖之所自出,原于《仪礼·丧服传》之文,因子夏之言而生出许多诬妄穿凿。不知子夏特谓祭其所自出耳!未尝谓祭于何所,祭于何时。当善会其意,读书得间,始不为古人所误。以余观之,盖先儒未之思耳。追远又追远,报本又报本,非仁孝诚敬者不能为,亦非仁孝诚敬者不能知,故夫子谓禘:"知其说者之于天下也,其如视诸斯乎。"子思亦谓:"明乎郊社之礼,禘尝之义,治国其如视诸掌乎!"言报本及祭其祖所自出也。故《生民》之诗,颂后稷,追颂姜源,便是祭其祖所自出。然则姜源有庙乎?曰有,《周礼》大司乐舞夷则以享先妣,以享先祖。郑笺云:何以先妣先于先祖。先祖后稷也,先妣姜源也。然则祭其祖之所出,为此故也。此外亦有征者。宣王中兴作考室之诗,先妣先于先考。由此知之耳。子夏之说无错,周人之大典,一代之大制,无错也,错在汉儒之《礼记》添出以祖配之之说,又指出其人,并鲁亦谓追至文王,以周公配之,真妄上加妄矣。

鲁之僭妄,固不待言,前已言之。《八佾》章程子外注,谓成王赐,伯禽受,皆非礼云云。程子亦有本,盖为《小戴记》杂说所误耳。若如明堂位之言,则奚斯颂鲁,意在夸大,何以未尝有说郊禘之礼?后之郊禘之礼,亦僖公所自作,非成王之赐。夫子谓鲁之郊禘为非礼,则其僭于何时。《竹书纪年》及《吕氏春秋》则责难于惠公,但惠公请郊禘之礼,而未尝行之。《史记》载秦襄僭用礼乐,位在藩王,僭端见矣。秦襄公在平王东迁以后,始有车马之时,若鲁惠公时已僭用,则习为故常,何用如是之诧异乎?而《春秋》书郊,初见于僖公三十一年,卜郊不从。禘见于闵公二年夏五月乙酉吉,禘于庄公。然其郊禘亦微别于周者。其始郊也,不过社谷之郊,非元日之郊也。

天子之郊,礼文繁重,其说纷纭。《王制》谓天子祭天地。郑云:迎气冬至祭天于圜邱,四时祭感生帝,又迎五方之帝,又大雩禘用盛乐,又郊祀后稷以配天,宗祀文王以配上帝,则郊有九次。王侃则谓八次,有大雩一次,谓有所祈,其实冬至大祭也。祭天之正礼,乃春社谷,夏大雩,秋大享明堂,郊祀后稷以配大,宗祀文王以配上帝,如是而已。感生帝者纬书之说,不足信,迎五帝者不过迎气,非郊天也。王肃驳郑谓天一而已,何得有六,帝一而已,何得有五。其说亦然。但谓郊止两次,则又不然。

鲁之郊天用二月，后渐僭窃。宣公三年成公七年卜郊俱用正月，周之正月，夏之十一月也，此正冬至之时。禘礼无一定之月，大约在四时之一日，而鲁则以四月六月以禘礼见周公于太庙，周之六月，夏之四月也。五月吉禘于庄公，又七月禘于太庙，大约前无定月，后乃定也。前之用禘皆因有事，如吉禘之类，及其后各朝俱用礼，益为僭滥无极。杜元凯谓鲁有文王庙之说甚无稽。明堂位至夸大，不过谓以禘礼祀周公于太庙，鲁公之庙文世室，武公之庙武世室。何尝有文王庙？若有文王庙，何不言之？且若有文王庙，则祭其祖所自出，以祖配之。当以周公配文王之庙而后可。何以祀文王于周公之庙，屈父而就子庙乎？且若有文王庙，到《公羊》《穀梁》何以全无书祭文王之事？岂设其庙而不祭之乎，且列国中亦有僭禘者，岂皆成王赐乎？若晋若卫岂皆有大勋劳乎？

汉人韦元《成议礼》云周人谓太祖之庙居中，四亲庙(考庙，王考庙，皇考庙，显考庙)亲尽则祧，设其主于夹室，亦以昭穆，所谓礼。亲庙以次而南，外为都宫，翼以四隅，此定制也。有二祧谓文武庙也，而开国之至不可祧。故缘情定制，立为文世室，武世室，与太祖俱为百世不迁之祖。古人慎其名位，父子嫌其相逼，故昭与昭齿，穆与穆齿，太祖居中昭穆以次左右，所谓二昭二穆与太祖之庙而五，连文武世室乃谓之七庙，周公制礼之时，尚未有此，盖夷穆王所议也。

清朝太庙本乎唐宋之后，同堂而异室。周汉昭穆，俱各为庙，今世从简，故同堂而异室。清制自开国以来，定制分外殿，后殿，自开国之君至大行之王，皆南向。开国定制者自太宗起。太祖高皇帝居中，太宗居左，世祖居右，以次而下，开国之时，追王者，四代以上无所考，于是追尊皇帝者：绍祖元皇帝，兴祖直皇帝，景祖奕皇帝，显祖宣皇帝，奉安于后殿，清朝家庙之祭，有大祫，无大禘，于一岁行之，时享以春夏秋冬。前殿皇帝亲行礼，后殿遣官行礼。至岁暮祫祭于除夕前一日，行大祭礼，先一日遣亲王告祭于后殿，前殿届期皇帝亲行礼，以后殿四神主供设于前殿焉。小小源流，动成掌故，亦考礼者所不废也。

祭天地之礼，自来苟简。自周后，秦人无郊天之祭。汉人则祭天于高邱之下，祭地于方泽之上，与周因天事天者相反。韦元成议礼正之。至王莽欲媚元后谓王者父天母地，父母应同牢而食，不可分祭，合祀天地于南郊，无北郊之祭，所以媚元后。惟北朝魏孝文帝太和年间分南北郊，文帝好文也。至隋唐元明亦有分祀，明太祖开国，分祀九年，至嘉靖年间之十余年分祀，合祀者九年。至穆宗张居正当国旋弃之，谓冬至严寒，骏奔于星雾之下，夏至酷暑，灌将于烈日之中，于人事不宜，尤非所以敬天地也。清朝修明典礼，乃分祭之。

合祀天地之说,即宋儒苏东坡亦附会经义,谓昊天有成命篇是也。不知汉儒以为祭成王之诗,东坡谓无颂地功德语,以天统乎地,若天地分祀,则当另有祭地之诗,何以无之?不知地有何功德之能颂,且此篇亦何尝有颂天语?况既知为天统乎地,则祭天之时用此诗,祭地之时亦用此诗,诗序之说,安知非谓祭天地俱用此诗乎?或又引《召诰》用牲于郊牛二为证,不知告祭非常祭比。常祭分冬夏,告祭则同日并举,则南郊祭天,北郊祭地,同日而用牛二耳。岂合祭而用牛二乎?

追祖所自出之说,历来皆然于赵伯纯之说,必强为从之。开国之君,多起于草莽,每有不知其始祖者,况所自出?故有勉强造作者,即如汉祀唐尧,唐祀老子,宋祀赵盾。至明太祖四世之上,已不知其名,何况始祖,更始祖所自出。于是议立太初皇帝神位祀之,空空洞洞,不知何人,更为可笑,则何如虚其位而不祭乎?

《春秋》

古今注释者惟《易》与《春秋》其书至多,其说至杂。故文中子谓九书兴而《易》亡,三传作而《春秋》散。后儒谓夫子之删《春秋》,笔则笔,削则削,游夏不能赞一词,遂以为一部《春秋》字字皆有意思,将《春秋》成为一部咬文嚼字之书,穿凿附会,无所不有,势必至愈言愈远,不由至于悖理伤道不止,至谓夫子作《春秋》以天道自处,故一两字之间,天子当称天王,或单称一王字,便是夫子有意贬之者也。又谓夫子志在行夏之时,故首辨元年春王正月,以夏时冠周日也。夫子为下不倍,岂是如此。持其说者自南宋胡安国始。《胡传》谓元年春王正月,以夏时冠周月,夫子平日欲行夏时。周人时月未改,改其岁首,所谓正朔,夫子以为非顺四时之序,既谓以此为正,应顺四时之序,故加春正月之名,三王改正朔,不过改其开朔之日,以为岁首,示一王之改革而已,故谓自殷至周,未改夏正,且左邱明是与夫子为师弟,其作传也,明谓土周正月,见非夏商所正。宋人之说俱本啖助赵匡。谓三传不足信,以经为主,不可屈经从传。独不思不读传何以知其事迹,无案何以有断,传即案也。经即断也,不读传何以知其事之案而断之乎?故朱竹垞先生谓"春王周正月,群疑积至今,邱明一周字,足可抵千金。"是也。而注疏谓月改时移,周既以建子月为正月,则以丑月为二月,以寅月为三月。首疑此说者自程伊川先生始,盖谓周之正月,非春也,虚加之以见四时之义耳。据程子说谓未修之春秋则冬十一月也。刘质夫又本程子谓未修之《春秋》,无春夏秋冬字,则元年十一月也。不知朱子谓《春秋鲁史记》之名也。焉得谓原书无春夏秋冬等字。至胡传谓三王俱行夏时,然后耕作收成顺天然之次序。所谓改正,改

其岁首而已。如胡文定所言，亦非事实，如然，则不行夏时，自夫子始矣，岂不大相悖乎？据其说谓见之《诗》者，"四月惟夏""六月组暑""春日迟迟""秋日凄凄""冬日烈烈。"见于《论语》者有"暮春者，春服既成。"《孟子》则有："冬日饮汤，""夏日饮水"等语可证。独不思夫子谓行夏之时，则有殷时周时之不同矣。若周已行夏时，则夫子告颜子何必谓是哉？又观"正月无水""二月无冰"之句，若行夏时，则正月无水，乃其常事，何以书之以见灾异乎？又如"冬十月陨霜杀菽。"若夏时十月陨霜，正其时矣，然其时安得有菽？惟其八月陨霜，故为灾异。又更可验者，僖公五年春至正月申亥朔日南至，正月初一日冬至，岂非十一月为岁乎？又《左传》昭公十七年冬有孛于大辰。梓慎曰：火出，于夏为三月，于商为四月，于周为五月，若不改夏正，何有是乎？又冬日饮汤，夏日饮水，如用周正，亦不甚切。孟子明言因正秋七八月之间雨集，七八月之间旱，十二月舆梁成等语。须知民间日用饮食，按夏时为自然，于是行夏时之日惯，朝廷虽有改之，而民间习惯，故不觉冲口而出。而王者所以不禁者，则以三正并用，故有怠弃三正之说，历来如此，朝廷发施号令，及史官记事则不改。而民间日用之便则有不禁者。《左传》申经云：冬，宋人取长葛。传云：秋取长葛，盖《春秋》则全用周正，若作传则合列国之史并采，故全录其旧也。是宋不用同时而用其先人者。晋国未有行周正，全用夏正。晋颛顼氏故墟，颛顼用夏正也。唐虞夏商周俱是。虽有王者起，不强之也。其中尚有许多证据，而莫切明于灭虢一段，在晋人谓九月十月之间，左氏乃指十二月耳。《四库全书提要》谓贬天王，改正朔，何其悖且乱也。

以言三传。公谷则在日月上分别；《左传》则在称人、称名、称字，称爵上讲求，皆穿凿之故也。日月之有无，圣人因乎鲁史，书阙有间，有者仍之，无者亦仍之，无从而考核。所谓吾犹及史之阙文也。至郭公夏五一句，圣人亦因之，岂不知下有月字乎？若在日月上讲求，则多所窒碍矣。称人称爵等亦是本文，圣人亦无意义。若一一附会之，亦多有不可解者。后人谓一字之间皆有圣人微意，不知其矛盾者多矣。

后人之论，谓左氏长于事，而言理多乖；公谷优于理，而述事多谬，不过指其大略。即谓左氏长于事，就事上言，亦有不中肯者。如齐桓公之霸，齐非楚敌，其伐楚也，借蔡姬荡公之事伐蔡，若于楚无与者焉，蔡溃伐楚，此军谋也，而左氏不知。晋文之伯亦然。

公谷之优于理，亦不尽然，其悖谬者甚多也。如《公羊》谓子以母贵，母以子贵。开后人无限祸端。《穀梁》言卫世子蒯聩之事，明为卫君。父子争国之祸，由是而起，岂不酿成人伦之变乎？据邑以叛，亦为为国，岂非大谬？圣人作《春秋》，不在一二字上校量，而迂儒又谓据事直书，善恶自见。则鲁史可矣，何必作。孟子谓其事则齐桓

晋文,其文则史。孔子曰其义则丘窃取之矣。若抄录旧文,成何说话。《春秋》者正名分之书也。圣人忧世而作,所谓孔子惧,作《春秋》。庄子谓《春秋》以道名分者是也。故孔子作《春秋》而乱臣贼子惧。而讲学家反读孔子而不知其义。即如朱子解"知我者其为春秋,罪我者其为春秋,"二句,乃引胡氏之说,谓夫子以布衣而持四十年南面之权。不知春秋天下之事,若持南面之权,是以暴易暴也。然则何途之从?盖自周开国至夫子之世,礼乐征伐应自天子出,自王政不纲,天子之事所应为者不能为,所谓王者之迹熄。后得诗人所美刺,犹得几希之遗,及诗亡而并无之矣。《春秋》安得不作。所谓以天子之事,还之于天子也,例如其在西戎南蛮北狄虽大,曰子,不得称公伯,周制也。《春秋》吴楚僭王,而《春秋》俱称子,则以周制还之夫子也。震其声威,端在于此。又晋侯召王。春秋书天王狩于河阳,以臣召君,不可以训。故曰天王狩守于河阳。天子适诸侯曰巡狩。所谓以天子之事,还之于天子也。

孔子之作《春秋》,皆有定例,至定例中圣人斟酌于精意之所在,乃有特笔焉。盖鲁史所无者,圣人不能不特笔而存之。如其中之无事者,或夏五月,秋七月等。春秋之时谁复有人知周室之尊者,故圣人加王正月,所以大一统也。各国之史,俱是正月,即鲁史亦不过如是,王者是圣人所加,非鲁史之本来也。如云"以乘宋乱""郑弃其师""子同生""胥命于蒲",等是圣人之特笔。

仲子惠公之妾,而云"惠公仲子",成风云僖公成风,卫侯之兄执陈侯之弟,王子纠不称齐,小白称齐;属公不称郑。昭公称郑忽。吴楚僭王,吴越僭王,《春秋》则称;阳虎执国政,圣人不但不以为大夫,并不以为陪臣,而谓之盗。此皆圣人之特笔也。

有鲁史所有者,夫子去之。如昭公娶同姓一事,鲁史有之,亦见于王记,而夫子削之也。

一部《春秋》,贯彻读之,然后知孔子惧,作春秋。一治一乱,往复循环,所谓托之空言,不如见之行事之深切著明者也。

《春秋》合礼则不书,常事则不书,即刑杀之得当亦不书。此通例也。

读书得间,乃可论事。公孙于齐,连三年皆书:正月公在乾侯,后公薨于乾侯,公之丧至自齐乾侯。鲁史当日无董狐南史之直,谁敢直书,设无《春秋》,其事缺矣。何以扶天纲,立人纪乎?至各书谓,伐,美之词,侵,恶之词,不合《春秋》之例。非然也。侵伐有连用之词,其实非美刺所在。孟子谓《春秋》无义战,何以谓伐为美词也?《易经》利用侵伐,文王侵阮,组共侵于之疆,何以谓侵为恶词也?《春秋》谓齐侯以诸侯之师侵蔡,蔡溃,遂伐楚。盖侵乃不能入,又不能守,谓之侵也。《礼记》谓诸侯失地名,灭同姓名,盖指卫侯讳灭邢故也。亦不然。朱谓子卫侯讳灭邢,讳字为衍文,盖

囚灭同姓者不尽名也。即诸侯失地亦未尽名。《穀梁》谓为尊者讳，为亲者讳。亦不然。国恶莫大于国母宣淫，圣人书之；国辱莫大于事夷狄，而圣人亦书；如楚等雕楹刻桷僭郊僭禘等皆书。何尝讳之。娶同姓之事，虽讳之，而后亦书，亦未尝讳也。盖微显阐幽者，《春秋》之旨也。

《左传》

《严氏春秋》谓孔子将修《春秋》，与左邱明乘如周，观书于周史，归而修《春秋》之经，邱明为之作传，明夫子不以空言说经也。及末世口说流行，故有公羊穀梁邹氏夹氏之传，邹氏无书，夹氏有书无录，故不显于世。左氏亲炙孔门，故所得独多。

《左传》于《春秋》为第一功臣，若无《左传》，则《春秋》何以明其事迹。但其中断事，穀梁传序谓其以鬻拳兵谏为爱君，文公纳币为知礼，以为左氏之无识。亦不过言其大略，其中尚有甚多不合于理者。如以宋伯姬之纯节为女而不妇，以赵盾之弑君为贤大夫，越境乃免等皆是。

韩昌黎谓左氏浮夸，此语自有分寸，分别观之可也。左氏身为鲁史，又搜求百二十国之宝书，所有者便存之，谓其断事无识则可，谓其纪事之浮，则当日不过各国之史据事直书，以为实录，即如吕相绝秦等，当时实有是言，若不存之，何以为信史。至于是非曲直，自有定论，公道自在人心，彼不过据其事以书耳！然则谓其存言天道鬼神梦兆卜筮乎？则亦不然。左氏之言天道鬼神梦兆卜筮等无不引入人事也。然则昌黎何以言此，则当观其上下文理言，盖自言已之学古，无所不有，其意谓有时学《春秋》之谨严，有时学左氏之浮夸，皆美左传之文词，谓其奇奇怪怪，不可方物也。

大抵左氏得享长年，于其将老也，故亦观望形势，以取偕于当道，此其见识之卑处，渐远圣门之讲帏。世途渐熟，成败论人，于齐也，见其后来赫奕，将有化家为国之势，故谓陈完有妫之后，将育于姜。于三晋亦然，于鲁亦然，谓季氏亡鲁不昌。凡此皆观望形势，忘却其师之本旨，诚不能为彼讳也。至于好言后事，亦不能尽验。即如君以是知秦之不复东征也等。秦穆公以后，至孝公及始皇而六王毕，四海一，未闻有易世再姓之事。

《春秋》之例，有弑君者，故君不得书葬，新君不得书即位，不尽然也。隐公之被弑，皆架罪小人，依然有贼不讨，何以桓公书即位？东门襄仲连杀储嗣，而宣公居然即位，而闵公弑僖公，不书即位，已杀公子庆父酖叔牙，已付贼矣，又何以不书即位？何知不系夫讨贼与否。桓公与闻乎弑，宣亦与襄仲之谋，即位其本志也，志得满

意,何以不即位。至僖公国家多难,不幸有二君,有心人必不以即位为乐也,时虽有其礼,亦草率了事,故不书。可比较而得之矣。又须知圣人之书法,绝无首尾相背,善恶同文之处。后传者不知,为权奸所混,善恶遂蒙,虽左氏亦不能辞。公仲之贼子班。《春秋》书子班卒;襄仲杀子赤。《春秋》书子卒,不称名。《榖梁》谓君在弑君,亦臣子所不忍言,故书卒而不书葬,便知其中有嫌疑处。后子冶卒,《左传》谓讳也。善恶不同文,圣人不若是之谬。子冶不书葬,其义同耳;方望溪谓子冶之卒,被弑无疑。其言盖信,数考前事,则可知之。盖奸人行事,必伺闲而动。隐公之弑,次于翚氏,子班之弑,次于党氏,子冶亦次于季氏可知矣。而以讳名之者,当时奸人掩蔽其事,谓讳也。故左氏亦原其语以作传,恐非圣人之本旨矣。若不然,夫子何不分别于其间,而为此善恶同文之语乎?想子冶当日聪明过人,欲去季氏。故贼欲除之而立其愚者,观子冶卒后,立昭公,而昭公十九年犹有童心,可知矣。

公子鲍之弑宋昭公,谓君无道也,郑子家之弑亦然。公谷亦附和同辞,谓称国以弑者,众弑君之辞,称恶弑其君,君恶甚矣。习俗移人,贤者不免,圣门之一再传尚不能伸正义于天下,与夫子之意全背,可知夫子之作《春秋》,盖有不得不然者矣。《孟子》云,臣弑君,子弑父,邪说暴行又作。何以谓之邪说?权奸之举事,每加罪于其君,谓身于民上,罪恶贯盈,于是众怒难犯,祸起萧墙,遂合一国而弑之,则乱臣贼子可以脱然无累,此所谓邪说也。

《春秋》书弑君而称人称国。因越国过都,传闻失实,乱贼之篡弑,或归过于小人。圣人谓其微末不足数,恐非事实,必有元凶巨慝,架其名于微末之人,故称人而已。称国者,乱贼谓众怒难犯。夫子谓君无道可以弑之,父无道可以弑之乎?乱臣贼子,人人得而诛之,君可人人得而诛之乎?故称国者,其通国皆罪人也。传者不察,不能伸圣人之意,使乱臣贼子,得以藏奸。此六朝至五代篡弑之贼,行为心传者也。所谓君子一言以为智,一言以为不智也。而最为罪魁者,杜元恺是也。其著书非为明道起见,不过附会时局,以示其奸,其书不为《春秋》起见,盖意颛为《左传》,借《左传》以文其奸,遇有篡弑者皆畅其说,辗转相传,篡弑家读其书,奉为至宝。杜预之《左传集解》,于左氏之误处,不力加是正,反曲为之说,或直谓经误,其蔽如此。要之《左传》不特事迹昭著,并为六经鼓吹,其论《易》可知六十四卦俱伏羲所画;魏缝之引有穷后羿,可以补书之缺,季札论乐,可以《知乐》;楚庄论文武有六七德可以征《诗》。皆是也。左氏作传,明夫子不以空言说经,故左氏说理或不似公谷,而事迹昭著,莫如左氏也。公谷经夫子再传,且过都越国,传闻异辞,何如左氏及身,其时又为鲁史之谛审乎?即如桓公妾子,非左氏序其事,何以知之?郑庄克段。《公羊》谓克,

弑也。左氏谓如二君,故曰克。二说相衡,以左为正。观郑庄谓寡人有弟而使糊其口于四方之语,若弑之,何以糊口四方乎? 至左氏以孔门弟子而竟有总总悖谬之言者,盖始基之易,而末路之难也。左氏身享长年,当其末路,已渐江河日下,不耻不仁,不畏不义之人出,耳濡目染,遂为习俗所移,翼奸长篡之言,大抵皆观望形势以成败论人也。

《公羊》《穀梁》

公羊高齐人,子夏弟子。夫子作《春秋》,传之子夏,子夏传公羊高,高为之作传,传其子平,平传其子地,地传其子敢,敢传其子寿,当时俱出口授,后乃与其弟子胡母子都著之竹帛以授董仲舒。当时董仲舒为五经博士,习公羊,瑕邱江公习《穀梁》。武帝命二人辨于庭,江公口讷,董氏有议论,且丞相公孙宏亦习《公羊》,故当时立《公羊》。至宣帝好《穀梁》,乃立《穀梁》。左氏至刘歆请立三学,当时诸儒不肯,至谓其变乱旧章,直至王莽之世,乃得立,而汉亦中微矣。《公羊传》与《穀梁传》恰相反,《公羊》先有义理,复说经,《穀梁》先求经文,后乃推原义理。《公羊》解言,如引律断事,每每引错。即如立嫡,长不以贤,立嗣以贵不以长,其理极正,而以之断桓公则不可。以蔡仲遂君为行权程子谓权即经也。其说亦欠圆通,谓权不倍乎经之理则可,若权即经,则何以分别言之? 而蔡仲之逐君,当引以行权断之乎? 以妾母为夫人为合正一说亦犹是耳! 不以父命辞王父命,以王父命辞父命,不以家事辞王事,以王事辞家事,此家庭之常则,然非谓立国之大事,辄可以之拒父也。引律常不得当者以此。故不以当时之事按合,但观其议论,则纯粹而光明;若一按合《春秋》之书法,则参差而齮龁矣。吾辈亦不可因此抹然其义理也。

读《公羊传》者,分之则两美,合之则两伤,于义理则千真万真,而亦不能为其释经悖谬者讳,则两得之。

汉时初习《公羊》,立于学官,故引经断事者,亦大义光明,富机立断。如隽不疑断卫太子事,萧望子断不伐匈奴事等是也。

何劭公之解《公羊传》,谓之何休学,功不过,其以集谶纬也。所谓黜周王鲁,变周文从殷质,及三科九旨等说,《公羊》初无明文,皆休意为之作。

公穀之至理,而穀之背理者尚少,亦以公羊有议论而后说经,《穀梁》因经起义,故悖谬尚少。然其中亦有不能为之讳者。范宁作序,已明指之。谓不纳子纠为内恶,则仇之可得而容也;以不纳蒯瞆为尊祖,是父子可得而争也。其议论之不当者,

尚不止此。

《穀梁》虽引证寥寥，不及《左氏》《公羊》之富，而其中亦有足以存古礼者，不得不谓之传世之书也。

杨士勖作范宁疏，征引亦寥寥，盖一手独成，不如孔颖达之作《左传正义》之众手修书。

三传公穀先立，左氏后出，后左氏行而公穀微。至宋而啖助赵匡又倡为屈经从传之说，谓春秋二百四十二年之书为刑书，有贬无褒，大抵皆主公穀之说为多。至胡氏作传，更为深文，谓春秋二百四十二年内无一完人，盖亦过矣。

公穀亲受业于子夏，观其书"孔丘生"便知。不然，何以知之确也？又左氏书"孔丘卒"以见尊师，则公穀之书其生也亦然。故《史记》之言夫子生谓在襄公二十二年，因考《左传》而不考《公穀》也。而以又《穀梁》定十月为真，《公羊》之十一月为讹，因《公羊》五传而后著竹帛，易以淆讹，十月容易错为十一月，且有支干在，一考便知，十一月无此支干，十月乃有此支干也。

<div style="text-align:right">民国廿四年八月十日校完</div>

此编原稿多作问答体，余见其不便于读也，辄奋笔易之。致原稿字迹模糊，时有脱句，则并为之参订补充，务求完善，其不烛之处，海内宏达见教为幸。

<div style="text-align:right">朱杰勤再录于中山大学文科研究所</div>

原文载于《语言文学专刊》第1卷第2期，1936年出版。

朱九江先生谈诗

古今诗人,车载斗量;诗集之多,汗牛充栋,而千古不朽者只有数端:首言性情,次言伦理,终言学问。诗可以兴观群怨,性情之事也;迩事父,远事君,伦理之事也;多识于鸟兽草木之名,学问之事也。外此而可传者未之有也。

古人为诗,先有诗而后有题,何以知之,观《金胜篇》名之曰鸱鸮句知之矣。诗为心声,古人感情丰富,郁积中怀,不能自已,故发为诗。后人先有题而后有诗,则性情已薄。三百篇之标题:一字如《氓》之诗、《丰》之诗等,两字如《关雎》等,三字如《殷其雷》,四字如《野有死麕》,五字如《昊天有性命》,皆篇中之一字一句,并无深意存乎其间,以为篇什目录,此皆为诗人信口吟成,后人随意加题,实可为先有诗而后有题之证。今人先命题而后有诗。有序,有跋,皆失其本意者也。

后人之诗,体无不备,而其源皆自三百篇来。后人有一字之诗,以为奇矣,而不知三百篇早已有之。如《缁衣》之诗,"敝,余又改为兮。"敝字是也。又二言之诗,《吴越春秋》中"断竹,续竹,飞士,逐肉"。而三百篇又有之,如"祈父"、"相鼠"等是。汉魏乐府三字为句者极多,而不知三百篇中之"绥万邦"、"麟之趾"等,已有之。四言之诗,《击壤》之歌,已开其端,而三百篇其尤盛者也。五言之诗,后世极盛。而三百篇亦不少,如"谁谓鼠无牙"之类已多。六言之诗,汉人渐有之,至唐人遂有六言绝句,而亦自三百篇来。如"谓尔迁于皇都"、"曰予未有室家"等句是也。七言之诗,后世盛行,与五言等。《大风之歌》、《易水之歌》,推为七言之造端,至汉武帝之《秋风辞》,始大奠定,而不知七言句早已肇自三百篇矣。如"自今以始岁其有"、"知我者谓我心忧"等句,何尝非七言句之先导者乎?若八言诗则三百篇亦有之,如"我不敢效我友自逸"是也。若九字十字十一字句,则非常有,三百篇所无,而后人亦卒不能成诗体。

后人之诗,由奇而生偶,遂有律诗。后人穷工极巧,代有名家,而不知三百篇偶

句之工,可谓美不胜收。如"诲尔谆谆,听我藐藐"等句常多也。后世因尚工对,故有即起即对者,五言之律、七言之律固多,至如古诗亦有之。如"志士惜日短,愁人知夜长",而不知三百篇亦有之。如"喓喓草虫,趯趯阜螽"是。结句相对,如杜少陵句"即从巴峡穿巫峡,便下襄阳向洛阳",后世以为对结;而三百篇又有之,如"允矣君子,展也大成",岂非世所谓对结乎?间有更奇者,有句中对。如"风急天高猿啸哀"、"露下天高秋气清"是。句中自为对者,如庾信《哀江南赋》:"陆士衡闻而抚掌,是所甘心;张平子见而陋之,固其宜矣。"皆自为对也。三百篇亦往往有之,如"倡余和汝,匪莪伊蒿",亦句中对也。后人穷工极巧,又生出线对法。如左太冲《咏史》"吾希段干木,掩息藩魏君;吾慕鲁仲连,谈笑却秦军"等是也。而三百篇中如"昔我往矣,杨柳依依;今我来斯,雨雪霏霏",无字不对,何等工丽。诗体有复字法,即如"东涧水流西涧水"等;三百篇亦有,如"言告师氏,言告言归;以望楚矣,望楚与唐"等句。杜诗常有复句以见意者,后人有之,三百篇亦有之。如《江氾》之诗"不我以,不我以"等是也。后人更有一连七字俱用实字,无一虚字间其中者,草木鸟兽等字皆是,而三百篇,如"树之榛栗,椅桐梓漆"句已开其端矣。其先双句,忽用单句收者,如杜诗"王郎酒酣拔剑斫地歌莫哀"等;而三百篇《小星》之诗,"实命不同"等亦单句落,《甘棠诗》亦用单句。

至若篇法之中,亦有可言者。后人有连珠格,每章以上章落句,引下章首句是也。如古乐府中之蔡邕《饮马长城窟行》,句句相连,音节最为动听。而三百篇大雅之《文王在上篇》,何独不然。后人有新生之笔,谓作诗不可太直,要有倒插之笔,而三百篇句法,用倒装成句,如"匪言不能"、"载好其音"是。倒插之笔如"不远伊迩,薄送我畿"等是也。后世之诗,有由本事作结,并有推开至于无尽者,而三百篇早已有之。如《有頍者弁》篇,是由事作结,乃圜笔作收。《斯干》之诗,则更于本事之外,推演生新者。

骚人之旨,言者无罪,闻者足戒。如李太白《梁父吟》及杜少陵诸诗,皆骚之遗也。又如卢仝《月蚀诗》,更诞漫解颐,但皆不能出三百篇之范围也。试看《大东》之诗,始亦直言不讳,后则皆以谲诞出之,所谓文主谲谏,细味自知,而不可以字句表面上求之也。后世好诗不出伦理。杜少陵《新婚别》:"罗襦不复施,对君洗红妆。"亦是从三百篇之"岂无膏沐,谁适为容"篇出。至于多识于鸟兽草木之名,不过诗家之末事,然亦不可废,即如三百篇《东山》之什,"自我不见,于今三年"等句,性情伦理,已可概见,而其中草木虫鱼,推演无穷之处,千门万户,何等华丽。

王渔洋谓诗主性情,何贵用事。此大不然。三百篇何尝不用事,如"燎之方扬,

宁或灭之",乃用《盘庚》《箕子之歌》。墉风用之,郑风亦用之,《彼黍离离》篇亦用之。诸如此类,不胜枚举。或谓性情足以感人,用事曷足感人,则又不然。用事即性情也,性情不能正言者,以旁敲侧击见之。则用事何尝不足以感人乎?桓伊鼓瑟于晋武帝之前,歌曹子建《怨歌行》,武帝面有忸怩。谢太傅越席持其须曰:"使君于此不凡。"遂泣下数行。然则安谓用事不足以感人乎?

韩昌黎之诗至奇崛。《北征》《南山》两诗为最。一连比拟之词,用五十一或字,后又连接以叠字为句者又十四句。然皆本于三百篇,如《北山》《南山》之诗,叠用或字,昌黎所祖也。至用叠字则《河水洋洋》篇已有之。

七言之句,多以上四字为一截,自然流利铿锵,《诗经》如"自今以始岁其有"、"君子有为贻孙子"、"如彼筑室与道谋"等句,后世如《易水之歌》、《垓下之歌》等祖之。至昌黎诗创为上三字为一截,下四字为一截者甚多。后人以为创获,而不知三百篇已开其先。如"余其惩而毖后患"、"知我者谓我心忧"等句,何尝不是。

三百篇中以为风则婉约多风,雅则铺陈直叙,其大略则然。但其中亦有相通者。如《蝃蝀》之诗,《相鼠》之诗,风也。而直截说出,何尝不近于雅。如《鹤鸣》之诗,雅也。而通篇皆比讽,又何尝不近于风。故后人能会其通,自能高出千古。

后人之诗,其道日杂。至北宋有击壤之体,南宋有江湖之派,皆趋重白话,则自唐白居易《长庆集》开之,至宋而更甚,至明更有以诗说理学者,虽三百篇亦有以诗说理学者,然自有其体。如"穆穆文王"之类,何等庄雅。故击壤之体、江湖之派,皆非正诗派也。

文章之运,积久必变者,乃世道推迁,必尽态极妍而后止。故由三百篇之后,变为《离骚》《楚辞》,又旁溢而为赋者,一变也。四言之句,三百篇已极其妙。至五言句则三百篇已萌芽而未盛,至汉之世,五言亦少,至苏李赠答,见之《文选》,而后有五言诗之行世。大抵五言之兴,始于昭武之世。五言既兴,四言又少,载在《文选》者,虽亦有沉郁顿挫,上拟于三百篇者;而要之五言既多,四言遂不能与之比较。后至建安七子,五言极盛,渐至晋人之作,颇能继武。然如张华之辈,风骨不振,薄有才名。魏晋之间,惟阮嗣宗、左太冲、郭景淳,足以兴起一代,皆高作也。陶渊明一家,妙造自然,开千古未有之奇。其后靡靡之音间作,至宋而鲍谢可以名家。鲍之七言;开太白之宗。至齐梁陈则风骨卑靡,去古已远,古诗遂变为律诗,为唐人律诗之祖。

物穷则变,入唐而古诗遂变而为律。即古诗亦如齐梁之体,遂有唐诗称极盛焉。声谐韵协者,谓之五言律、七言律。其有声韵不谐者,谓之五言古、七言古。至陈伯玉力追魏晋,真如朝阳之鸣凤。李白继之,遂开一代之正声。他如王右丞、孟襄阳、

韦苏州、柳柳州,皆学陶诗而得其一体。至如独开生面,摆落一切,则自杜少陵始。不止仰祖国风,并于二雅之变者,一一效之。少陵之诗如前后《出塞》等什,是变一体,《南山》之诗,仿汉赋之体,又开少陵未有之境,五言之体,遂辟之无可辟矣。

七言之体,自唐虞以前,击壤之歌"帝力何有于我哉"一句,已开七言之宗。至汉武帝有《秋风词》,全首俱用七言。魏晋之时,亦渐流行,至宋时而更盛,及齐梁之世,气不足以举词,唐初遂有新体,如四杰之作,七古甚多。然全尚音节,篇幅虽长,偶对虽密,独病于风骨不高,后元白之作,亦因之,此体遂流传千古,然必宗李杜。五七言之诗,至杜公而集大成矣。继李杜之后惟昌黎,昌黎之后惟义山。

五七言至三唐而极大观焉。自后不过祖述前人,不能别开生面也。自此以后,能追踪李杜者惟宋代苏东坡矣。

诗之以天才胜者太白,而东坡足以继之;诗之以学力胜者少陵,而昌黎足以嗣之。则继李杜之踪者,舍子瞻、昌黎,岂有他人?故至今称李杜韩苏。

自后北宋黄山谷,南宋陆放翁,金人元好问,至明则高青邱、陈卧子、屈翁山;清初则王渔洋、朱竹垞,两家为大。中叶则查初白、黄仲则、黎二樵;晚叶则龚定盫,皆有专长,沿流习之可也。

学诗之道,又有一法焉。学诗先学古诗,从古而入律;先学五言,次学七言。五言从汉魏入手,七言从唐人入手,五言诗以神理为先。至古诗十九首以下,俱要揣摩其神理。至浏览景物之作,则以陶公为主,王孟韦柳为继。凡此种诗,皆旷逸出尘,如魏晋间人,学之者必胸襟潇洒,登临议论,则学杜韩。自此之后,沿流而降,皆可学矣。若学韩杜之诗,要从学问来。

七言之诗,初唐之体,亦一体也。可偶一为之,至正途上王孟韦柳,未尝不音节和谐,风骨高尚;至体大思精,尤以杜公为贵。太白之诗,七古胜于五古,五古不过模仿前人,至七古则从《风》《雅》《楚辞》中来。至杜公更博大精深,辟太白所未辟之境。故七言诗至李杜而极盛,韩苏亦能继轨。

五古、七古之后,以其余力及于五律、七律,则易如反掌矣。

由律而入古者,易伤于平弱;由古而入律者,常得其高古。至五言绝句,太白自佳,然小道耳。若七绝则唐人皆以神韵为主。七绝之中,另开一格者,则以颓唐疏野见长。杜诗中多有,后人效之,亦七绝之一体,然非正音也,究以神韵为之。

古人作诗,每争起语,争落句;古体如是,近体亦如是。

杜少陵之七律,亦分二派。沉雄老健之作,尚可以人力为之。至并血并泪之作,真有得于三百篇之遗,如"兵戈不见老莱衣"等诗,读之真令人不知涕泪之何从矣。

乐府一道,亦可学,然最忌假。明人所倡乐府,真意已漓,无头无绪,不如不作。所谓面目虽是,神明则非。全学古人之题目,甚无谓也。

入手须学《文选》,学《文选》须去其板重。读《文选》须合《玉台新咏》而读。王渔洋五言诗选,志在复古,入手自然以此为正途,后则遍览诸家,择善而从可矣。

自古以来,李杜并称;韩昌黎之诗,"李杜文章在,光焰万丈长",李杜并重矣。至元微之作杜公墓志铭,然后稍尊杜抑李。及至宋后,专重杜诗,而益卑太白,不知非也。杜甫之诗,后人易学,得尺则尺,得寸则寸,如偃鼠饮河,各满其量。若太白则天才独至,非后人所易学。故读太白诗须想见其为人。寝馈多年,稍得其超脱之处,便已足名家。

少陵之诗,大含细入,吐属之雄,篇幅之广,尤觉包涵万丈,而诗律之细,又复丝毫不苟。少陵之诗,盖从伦理中来也。

昌黎之诗,奇而不诡于理,极其雄健,极其凝炼,犹不至堕入险怪里。盖昌黎之雄杰研炼处,无非出自少陵,故无不可以理解。昌黎亦以才思学问为主,不能缚束于声律,故集中七律仅十二首,比太白仅多两首,含华配实,比太白无多让也。

《北征》《南山》两诗,不能两大;有谓《北征》胜于《南山》,有谓《南山》胜于《北征》。黄山谷以为工巧以《南山》为胜;《北征》诗忧时感事,体国经野,不可无者;若《南山》则可作可不作云云。而不知皆不知诗者也。诗各有题,《南山》之诗,不可以言《北征》;《北征》之诗,不可以言《南山》;各极其至,岂能轩轾?《南山》之诗,从汉赋出;《北征》之诗,从变雅入手,故读书不可为古人瞒过。

昌黎之诗,以奇胜,而有不甚奇者,亦诗人之正声,盖大家之诗,无往不可。《元和圣德诗》,上追三百篇,类于秦碑,为李杜所未有。《南山》诗仿汉赋,亦为李杜所未有。

东坡之诗,虽亦假于人,而一出自他口,则纯乎天籁,与李白如出一辙。故学苏诗者,须善学其清辩滔滔,其出口随意之处,则不可学。

诗家无论五律、七律,俱分两派,有雄杰一派,有沉挚一派:雄杰一派,如《登岳阳楼》之类便是;至于沉挚一派,有读之令人涕泪交下者,此种亦与雄杰一派并垂千古,如"用尽闺中力,君闻岂外音"等诗,何等沉挚。

元微之《悼亡诗》"惟将终夜常开眼,报答平生未展眉",淡而弥永。学汉魏诸诗,须学其渊古处,学唐人则更学其风格与会,学问真无一不当留心。

作诗之时,固贵匠心;读诗之时,亦须具法眼。观纪晓岚批义山《筹笔驿诗》便知。故纪批李义山诗、批苏诗等,不可不看。

跋

　　朱九江(次琦)为吾粤大儒,文章道德,彪炳当世;治学泯汉宋之见,一以体用为归,远绍遁翁(朱熹)之心传,近接宁人(顾亭林)之逸轨;谈义理而不废考据,讲经济而亦尚辞章;立身行道,至死不渝,此德此风,所过者化,影响之巨;陈沣(兰甫)实当逊之。先生学究天人,文成数万,病亟自焚,竟成绝学。先生卒后,门人搜其遗文,都为十卷,名曰《朱九江先生集》,亦先生鳞爪之遗欤!

　　此篇乃先生居乡讲学时口授其门弟子者,亦即余乡先正朱桥舫孝廉从先生游时之笔记也。笔记凡三册:其一谈艺,其二说经,其三乃周易图说,胥世所罕存之秘本,余尽得而有之。秘之枕中,视同拱璧,暇时展卷,聊以自娱,每欲将之印行,贡献于世;惟以当世之士,耳食者多;而余年少好事,人微言轻,苟出此作,必嚣然以为赝品,非徒无益,而又害之。遂亦自馁,因循至今。昨岁有友人某君,欲以三百金易稿去,其意叵测,余婉谢之。世变日亟,人事牵挽,即此海内孤本,未知命在何时也。余为此惧,乃毅然一一为之校录,公之于世,使世之君子,得省览焉。此篇乃其谈艺之一章,经验之言,亲切有味,吉光片羽,幸毋忽诸!

<div style="text-align:right">

再传弟子朱杰勤再录

民国廿五年十二月一日

</div>

原文载于《广州学报》第 1 卷第 1 期,1937 年出版。

朱九江先生学述

一

19世纪初,吾粤学风盛极一时,人才辈出,各有专长,亦各有成就,甚至可以在全国学术之林独树一帜而无愧色。例如侯康之经史学,李垣恢、李文田之西北史地,梁廷枏、何藻翔之中外关系史,张维屏之诗,谢里甫之书法,黎二樵之绘画,邹特夫之数学,都是赫赫有名的。

广东偏处一隅,山川阻隔,交通不便,开发较迟,中原人士视作化外瘴疠之区,公元前2世纪,南越王赵佗归汉,上书汉朝,还自称为"蛮夷大长",文化远远落后于中原。唐代往往把贬谪的官吏充军到岭南,号为"流人",也视广东为边远艰苦的地区。这些"流人"多数是知识分子,可以作为传播文化的媒介,但在地方当局管制下,他们不能发生这种作用了。终唐之世,广东的历史人物,只有唐开元年间韶关地区的张九龄(曲江)。可见,岭南文化还是不振。宋元二代,广东学术界的突出人物亦寥寥无几。明代学者可数的有理学家陈献章(白沙先生)、湛若水(甘泉),文学家邝露、黎遂球、陈恭尹(独漉山人)、梁佩兰,艺术家张穆、冯敏昌等,成名的学者虽不及江浙之多,但比前代增加不少。

古语说:"十室之邑,必有忠信。"广东人口繁殖,岂无人才,足为世用? 必须指出,番禺自秦汉以来,是商业的大都会,从事商业的人比较多,读书之人比较少。当局者对于提倡学术、培养人才缺乏诚意,不能造成良好的学风。发现人才和提拔人才都不得其法,有真才实学者,往往默默无闻,未能发挥应有的作用。莘莘学子,多志在科名而不志在经世,科场失意之后,有些人就改弦易辙,弃儒从商,亦为人才式微、学风不竞的原因。

至 19 世纪初期,广东的学风有很大的提高,人才辈出,盛况空前。这点固然与国内形势的发展大有关系。广东濒海,海外交通较他省为早,出洋的人亦多,对于外国的文物制度及情况亦颇为了解。因而更触发了粤人不屈不挠的独立自强的思想,风气一开,学术界就更加强调经世致用之学。

正在这个时期,清廷派来广东的总督和学使都是学术界的大师。例如阮元(芸台)于嘉庆二十二年任粤督,至道光六年调职。居粤九年,大力提倡文教事业,道光六年,建学海堂于越秀山上。学海堂课士经解诗赋诸作,作品择优刊出,名为《学海堂集》,共四集行世,所有举贡生员奖结膏火一月者折给银一两(即今之奖学金)。[①]此外,阮元还辑刊《皇清经解》,以严厚民(杰)为编辑、吴石华为监刻、学海堂诸生为校对。影响所及,于是《岭南遗书》、《海山仙馆丛书》、《粤雅堂丛书》等相继问世,大大推动了广东学术风气和印刷术的发展(广州在那时已有四色彩印及雕刻印刷术)。

学政一职,主要是主持风雅,提拔真才,与地方学术风气的升降大有关系。18世纪末,大金石学家翁方纲(潭溪)为广东学政,凡三任共八年,著录粤东金石 562种,有《粤东金石略》一书行世,对广东考古学的影响既深且广,特别是金石证史方面。南海吴荣光(荷屋)的金石学和书法亦承其坠绪。吴荣光是阮元门生,有《筠清馆金文》行世。

阮元的门人程恩泽(春海),曾担任广东正主考,他典试广东,所取多实学之士。程恩泽精于地理、天文、数学。道光十二年乡试,他出算学试题,无能对者。番禺侯君模叹曰:"读书虽多,而不学算,今为程春海考倒矣。"乃邀其友数人共延梁南溟学之。[②] 广东人士学习数学的风气,是由程春海推动的。程春海的遗作《程侍郎遗集》收入《粤雅堂丛书》中,由学海堂学长谭莹校刻。

19 世纪是广东学术改革时期,程春海也说:"士气文风,较前日进。"可谓持平之论。广东学术的丕变,是历史发展的必然。其内因和外因已如上述。在这百年期间,广东教育的发达,学风的丕变,真才的崛起,一时难以尽述。根据广东学术界传统的看法,首推两位同时的大学者为代表,即番禺陈兰甫(澧,1810—1883)和南海朱次琦(1807—1881)。朱次琦字稚圭,一字子襄,学者称为九江先生,因他晚年在故乡九江讲学二十多年。

陈兰甫(后学称为东塾先生)治学博而能精,无门户之见,凡地理、算术、乐律、诗

① 张鉴:《雷塘庵主弟子记》,卷五,第 9 页,卷六,第 3 页。
② 陈澧:《东塾集》卷五《梁南溟传》。

古文词都有很高的造诣,著述亦富。曾为学海堂学长数十年,至老为菊坡精舍山长。桃李满门,成就甚众。读者参看其《东塾读书记》和《东塾集》便知梗概,今不具论,独论朱九江先生的学行。

<center>二</center>

朱九江先生,广东南海县九江乡人,先世居南雄州保昌县,南宋末年有朱元龙及其子迁入南海九江,因而入籍。明世以来称望族,有盛名,朱成发(奋之)为十五传,业商,疏财仗义,济困扶危,一掷千金无吝色,推己及人,以仁恕见称,娶同里张国沧女,产四子:一士琦(字赞虔,号畹亭)、二炳琦(隐石)、三次琦(即九江先生)、四宗琦(字宜城)。① 朱氏一家,读书知礼,互相切磋,怡怡如也。九江先生幼时,其母张氏口授以唐人绝句,已能琅琅成诵。五岁入塾学习,七岁能诗,十三岁,曾钊(勉士)携他往见总督阮元,阮元命作黄木湾观海诗,挥笔成五律一首:"八月试新寒,苍茫海岸间。天风吹积水,落日满群山。潮汐防冲突,艨艟计往还。劳劳千里事,行路反成闲。"阮元大惊诧说:"老夫当让此子出一头地,过余彩旗门观海作矣,苟不懈为之,匪止一代才也。"先生年十八肄业羊城书院,山长为谢里甫(兰生),书法为广东第一,其门人陈兰甫称其画在黎二樵之上。我家"旷远楼"三字即其手笔,超逸刚劲,令人意远。谢里甫认为朱九江学书最有条件,遂授以笔法。关于朱九江之书法,将详论于下文。

朱九江年二十六肄业于越华书院,山长陈莲史一见异之,称为"天下士。"尝以天中节宴诸生,命赋新松。朱九江席上应教,诗云:"分得苍株烟雨浓,滋培造化与同功。著书岁月忘年对,起蛰云雷有日通。御李渐吹寒謖謖,补萝休待盖童童。栋材未必千人见,但听风声便不同。"此诗才气横溢,意旨深远,说明人才的培养必须及时,还要独具慧眼识别人才和提拔人才。作为被培养的人也应积极创造条件,学好本领,以便随时出为世用,有益于民。这正是不患人之不己知,求为可知的道理。陈莲史读此诗后,赞叹不止。

当时朱九江先生还是一个生员(秀才),他洁身自好,闭户潜修,不干于有司,但他的品行才名亦赫赫受人注意和称道。两广总督卢坤(厚山)遣吏征写先生之诗,后相见时,还说:"天下虽大,人才有数。"先生深感其言。卢坤又告诉嘉兴钱仪吉说:

① 《朱氏传芳集》外集,潘铎《清故赠君奋之朱公墓志铭》及陈志澄撰《朱士琦行状》。

"南海茂才朱次琦稚圭庄士也,顾才气无双。"钱仪吉因介李绣子太史、曾勉士学博求与交,后为先生作诗序说:"其为人伟,瞻视巍巍然,气纯以方。其论说纵恣滂葩,有晁贾之核。其诗无弗学,亦无弗工,往往于转掞顿挫处得古大家神解。梁简文有言:斯文不坠,必有英绝领袖之者,其不在斯人欤?"所言恳切而无溢美。

先生年三十三,与兄同举于乡,北行会试,不利,旅居京都,访友读书,不戚戚于贫贱,不汲汲于富贵,车马造门者,一刺报之而已。越一年南归教学,更为勤奋,至四十一岁,又北行会试,遂成进士,即用知县,签分山西。

先生自少至壮的经历就是读书、应考和做官,《千字文》中"学优则仕,摄职从政"这八个字可以概括先生的前半生。先生之入仕途,其故亦不难解释。封建王朝以儒家思想为统治思想,先生出身"书香之家",又饱受传统的封建教育,自具有"修身齐家治国平天下"的思想,既欲治国,则不得不从政了。由于时代环境种种条件的局限,我们不能要求朱先生有反封建的行动,而只能从他做官的动机和行政的效果来评价他。先生尝说:"人人以一官样做官,民生何赖焉。"他往山西的旅费是由乡人借贷得来的,他先把一部分旅费存起来,作为他日回乡之用。辞官后,路费不足,还要典当衣服,才能回家,前所贷款,至逝世前一年才偿清。生前不取百姓一文,死后家徒四壁,可谓廉吏。他在山西,特别襄阳令期内,德政甚多,具见于陈士枚撰《平河均修水利之碑铭》一文,王璈撰《稚圭先生画像记》及晋人所辑的《爱棠录》及《清史稿·循吏传》中。今不具论,独论朱先生之学。

至于朱先生为政不久,而急流勇退的原因,说法不一。先生答王菉友书说:"仆少无宦情,又不习吏事,州县之任,非所克堪。此出盖为亲知逼迫,勉强一行,待罪来襄,奉职无状,瓜及便当弃去,进维周任陈力之义,退奉柱史止足之诚,不如是固不可也。"①可见先生出任,始终无恋栈之意。康有为说:"先生令山西襄阳百九十日,政化大行,以巡抚某为亲王嬖人,拂衣归,讲学于其九江乡礼山草堂,垂三十年。"②此又一说。亦有说先生上防乱之策给抚军哈芬而不用,就引疾辞职。我们认为满清末年,政治腐败,国事日非,官场黑暗,夺利争权,排斥异己,假公济私,几乎没有以国家人民为重。而先生以躬行为宗,以无欲为尚,以经世救民为归,守身如玉,大公无私,自然不能大有作为了。正如他对家人说:"君子立身行事,当昭昭如日月之明,离离若星辰之行,微特较然不欺其志而已,安能随波靡,犯笑侮,招逆亿,以察察之躬,为

① 《朱九江先生集》卷七《答王菉友书》。
② 康有为:《朱九江先生佚文序》,《不忍》杂志 1915 年号。

当世所指目耶?"①可见先生辞官归里不是偶然的。

<div align="center">三</div>

先生回里后,居邑学尊经阁,乡里旧游的子弟皆从学,翌年至家中授课,后远方从学者众,乃讲学于礼山下的礼山草堂,十八年后,康有为受业于先生,还未到二十岁,而先生已年垂七十了。康有为对先生有亲切的描述:"有为未冠,以回参之列,辟哌受学,则先生年垂七十矣。望之凝凝如山岳,即之温,如醇酒。硕德高风,不言而化,兴起发奋于不自知焉。乃知以德化人远也。"②又关于其师的治学宗旨又说:"先生壁立万仞,而其学平实敦大,皆出躬行之余,以末世污俗,特重气节,而主济人经世,不为无用之空谈高论。"③康有为从学三年,自认为深受影响,说先生"日一登堂讲学,诸生敬侍,威仪严肃。先生博闻强记,不挟一卷,而征引群书,贯穿讽诵,不遗只字,学者录之,即可成书一卷,今所传礼山讲义是也。然十不传其六七。至乎大节所关,名节所系,气盛颊赤,大声震堂壁,聆者悚然。为才质无似,粗闻大道之传,决以圣人为可学,而尽弃伪学,自此始也"④。据此,康有为不仅从九江先生受经世之学,而且先生对康氏日后解放思想,创立新的思想体系,也有启发作用。1891年康有为开万木草堂于长兴里讲学,仍遵师训,大发求仁之义。其《长兴学记》有说:"先师朱先生曰:伯夷之清易,伊尹之任难。故学者学为仁而已,若不行仁,则不为人,且不得为知爱同类之鸟兽,可不耸哉!"康有为还主张在义理、考据、词家之外,增加经世之学。

朱九江先生以四行五学教授学者。四行:一曰敦行孝弟,二曰崇尚名节,三曰变化气质,四曰检摄威仪。这四项属于修身之类。培育英才必须要求德才兼备,而以德行为先。孔子曰:"德之不修,学之不讲,是吾忧也。""尊德性而道学问",自是儒家的传统精神教育,但一切以实践为归。暂不详论。

五学:一曰经,二曰史,三曰掌故,四曰义理,五曰辞章。

四行和五学有辩证的关系,可以互相补充,互相渗透,达到明体达用的目的。现分别说明于下。

① 《朱九江先生集·抵山西寄兄弟书》。
② 康有为:《朱九江先生佚文序》,《不忍》杂志1915年号。
③ 《康南海自编年谱》。
④ 康有为:《朱九江先生佚文序》,《不忍》杂志1915年号。

经学——《诗》、《书》、《易》、《礼》、《春秋》都是三代遗留下来的典籍,大概因经孔子修订,后世学者尊之为经,似在唐代才普遍有这种称谓。陶渊明说:"得知千载上,正赖古人书",所谓古人书,主要是上述几种经典。我们要了解三代的文学、哲学、历史、典章制度等,就不能不加以研究。研究的人一多,意见自然分歧,学者各执己见,自立门户。汉代学者主要从事经典之整理和考订。这固然有裨于古籍。可是有些人对经文极穿凿附会的能事,进行繁琐无用的考证,往往用过万字来考释经文中无关宏旨的一句话。而对于其中义理漠然置之。这不能不说是偏蔽。汉之学以郑康成集大成。至宋而研究经学者又注重义理,发扬孔子之道,以朱熹集其大成,尊汉学者诋其空疏。其实朱子还是推许郑康成的。直至清代乾隆年间,尊崇汉学,以考据为宗。有江藩者,著有《国朝汉学师承记》一书,另写《国朝经师经义目录》(即《宋学师承记》)作为前书的附录,硬把汉宋二学分开,大扬门户之见,甚至把治学不分汉宋的顾亭林列为汉学家。清代学者龚自珍劝其把书名改为《国朝经学师承记》,提出批评意见,略说:若以汉与宋为对峙,尤非大方之言,汉人何尝不谈性道?宋人何尝不谈名物训诂?不足概服宋儒之心。本朝别有绝特之士,涵咏白文,创获于经,非汉非宋,方且为门户之见者所摈。[①] 可见龚自珍是汉宋并采的,可谓卓识。

朱九江先生认为纪昀是汉学之前茅,阮元是汉学之后劲,十分中肯。阮元曾建立学海堂于广东,对广东学风影响很大,他虽然没有攻击朱子和宋学,他主编的《皇清经解》,虽然有采用顾亭林之说,但又将尊宋的言论删去,亦可见阮元的倾向了。

广东理学大师如陈白沙、湛甘泉对清代岭南学界还是有影响的,兼采汉宋,大有人在。例如学海堂学长林伯桐(月亭)及其子弟金锡龄都是好的榜样。金氏说:"宋儒之学与汉儒之学,相为表里,乃今之学者或有为汉学则诋宋学,为宋学则诋汉学,攻击不遗余力。其实讲考究,如郑君,何尝不明于义理;讲道学,如朱子,何尝不深于考证。持平而论,自知宋学汉学不容偏废。此非龄之臆说,殆师法于月亭先生者。"[②]金锡龄晚年所著书曰《理学庸言》,发明朱学而无汉宋门户之见。

朱九江先生力排汉宋门户之见,认为"孔子之学无汉学无宋学也,修身读书而已"。他既肯定以郑康成为首的汉儒整理经典之功,又尊重以朱子为首的宋儒释经之力。他甚至说:"朱子即汉学而稽之者也。"经典如果没有汉儒一番整理和考证,则残缺不全,文字难懂,不便于学,如果没有宋儒探求经典的道理,也就不能发挥其大义和作用,而不便于实践,其实汉宋二派对经学都有裨益,不可偏废。学者应该汉宋

① 《龚自珍全集》下,《与江子屏笺》。
② 金锡龄:《劬书室遗集》卷一六,《八十自述》。

兼治,全面研究。朱九江先生认为古代之学在于五经。他说:"于《易》验消长之机,于《书》察治乱之迹,于《诗》辨邪正之介,于《礼》见圣人行事之大经,于《春秋》见圣人断事之大权。"所谓圣人是指文王、周公和孔子。五经之外,本来还有《乐经》,共称六艺,可是《乐经》早已亡佚。朱先生认为:乐章存乎《诗》,乐节存乎《礼》,《乐经》亡而不亡。他还鼓励学者要通习五经,每天诵三百字,多读几遍,不到三年,五经都读完了。这是中材所能做到的。学必期其有用,功必归于实践,不明经谊,不能实践,就不算通经。通经所以致用,致用就是躬行实践,修身治国。①

朱九江先生殁后,国史馆曾为他立传,因为他没有经学的书著,就把他列入《循吏传》(见《清史稿》)。其实朱先生讲学二十多年,他关于经学的论述是很多的。但不见于文字而已。吾乡朱法卢(桥舫)孝廉曾从朱九江先生游,称高足弟子,尝述先生遗事说,先生登坛讲学,不挟书本,按已定的课程,作精辟的论述。而门弟子手目并用,认真笔记,视为鸿宝,故门弟子无不保全有一二部笔记。孝廉逝世后,其课堂笔记三本由我保存,其一册专言易象,其他泛论群经和文艺,皆先生口授精华,而外间鲜有传者。1934年,我曾把关于经学的一部整理,题为《朱九江先生经说》,发表于中山大学《语言文学专刊》第1卷第2期,1936年出版。这些笔记本于抗日战争时期,毁于一炬,至今引为大憾。此书篇幅较多,分别全面论述各经的授受源流,后人训诂和考证的得失,以及纠正伪经的谬论等等。此文篇幅有限,不拟评论了。

史学——《书》与《春秋》后人尊之为经,其实都是古史,后世史家不能不法于此。司马迁《史记》自称继《春秋》而作。历代王朝的正史的史意和史法都不同程度受二书的影响。朱九江先生讲学经史并重。他说:"《书》与《春秋》,经之史,史之经也。百王史法其流也。正史纪传,《书》也;通鉴编年,《春秋》也。以此见治经治史不可以或偏也。"先生要求学者研究历史,大概因为历史是记载人类的社会活动,国家治乱之迹,以古为鉴,吸取前人的经验,作为处世治国的参考。他教诫学者要遍读二十四史,特别是《史记》、《汉书》、《后汉书》和《三国志》,因为这四史写得最好。《明史》也应该读,因为时代较近,清因袭明代的东西很多,我们不能知古而不知今。而且《明史》的主要执笔人是熟悉明代掌故的万季野,参加编写的还是当时硕学之士,洞悉历代编史的得失,费时六十年才告完成,所以在史法和史谊上超过前史。朱先生还极力推崇司马光《资治通鉴》,因为明体达用,有益于治国。毕秋帆主编的《续资治通鉴》远不及它,但在同类的著作中还算第一。至于纪事本末等书,扼要简明,便于查

① 简朝亮撰《朱九江讲学记》的有关部分。

考,亦应备用。

朱先生的史学未有成书,学者深以为憾。至光绪二十六年,福建海澄邱炜萲(菽园)辑校《朱九江先生论史口说》在粤东出版,序中说:"此篇论前后《汉书》、《三国志》。炜萲顾得之南海佛山人谭炳轩太守(彪)。据言其获此书即于九江弟子书中,悉笔记体,又当日师弟子之问之应,亦乙乙质书,似皋比讲学时,弟子从旁之载笔,而非九江之手撰。原书不名,既为校刻以传当世,遂名曰《朱九江先生论史口说》云。"

朱九江认为四史为史之冠,不能不讲,今此书只谈《汉书》、《后汉书》、《三国志》而不谈《史记》,可能是门弟子不及记录,或已记录成册,而又遗失的缘故。但论《汉书》中,也常涉及对《史记》的意见。例如说:"后世史家虽多,而《史记》之通史,《汉书》之断代,因是自开其体例,而文章之妙,亦超绝千古。故杜牧有云:高摘屈宋艳,浓薰马班香。"

朱先生对于班彪父子批评司马迁的错误意见,亦实事求是地加以纠正,例如说:"班彪父子谓史公是非颇谬于圣人,论大道先黄老而后六经……太史公自序:谓自文王以至孔子,又五百余岁至于今,历数文王、孔子、周公之学。至老子则屈与申、韩同传,何得谓之先黄老乎?况史公之尊孔子,谓夫子可谓至圣矣。千古定评,至今依之"。

先生对于司马迁之史笔文笔极为推重:"史公之著书也,志在传事,务宜将三千年之事迹,纬之以文理,绘之以笔墨,善于序事,易于动听,使千秋万世,永垂不朽。""又史记之为传,错综其事,彼此互见,如陈平世家附入王陵事,张苍附入赵尧任敖事,旁见例出,以见文章之妙。"

朱先生在著史方法上,对《史记》和《汉书》的体例也提出一些意见。如对《史记》,对个别有条件入传的人物如吴芮而史公不为其立传,是疏忽;又《汉书》是一部断代史,而《货殖传》载白圭已不合,并载入子贡等事,失于限断,况断代为史,何以载及上古"。但先生有个别的提法,还是可以商榷。例如说:"《史记》序事,经术不如《汉书》之多。于名臣之传,汉朝一代风气都见。凡大疑难,皆引经据典,断大事,释大疑,亦孟坚之特识。""以《春秋》决狱,以《禹贡》行水道治河,以《洪范》明灾异,以三百五篇作谏书,以《礼记》定郊祀大典。"

以后还援引《汉书》所纪以经断事的一些例子。

我们认为,以经断事虽然是尊经的行为,但历史事件的发生是有时间、地点和条件的,事物不断变化,时代不断推移,能行于古之法,未必能行于今,何况三代至汉相距近二千年,人类的进步,社会的发展,自然界的变化,都是非常巨大的。我们必

须因时制宜,因地制宜,来解决新的具体问题,处理当前的国家大事。如果步古人的陈迹,引经据典,不知通变,不仅不符合实际,而且会把国事搞坏。今朱先生认为提倡以经断大事是班固的特色,我们不敢苟同。这可能是朱先生的时代局限性和好古尊经的片面观吧。

朱先生对范晔蔚宗的《后汉书》有相当高的评价。他说:"范蔚宗南朝刘宋人,维时纪东汉一朝之事,不传之书不知其数。自范史一出,而诸书遂亡,即著名之籍,至唐时犹未亡者不下数十余,而范史卒驾其上,可知其精也"。

先生认为《后汉书》体例精密,列传亦斟酌归于至当,有创造性。说:"大凡著书之体,视其时之风会,前人所有而后人所无者不妨删,前人所无而后人所有者不妨增。"东汉末年,宦官用事,败坏朝廷,动摇国政,至十常侍而极,这是前所未有,所以立《宦者传》。当时亦有特立之士,力与之抗,富贵不能淫,威武不能屈,所以又立《独行传》。乱世之时,政治腐败,有些士人洁贞自好,独善其身,视功名如粪土,所以立《逸民传》。还有一批知名人士,力持清议,反对奸党,同赴国难,桓灵之际,皆入党锢,所以立《党锢传》。此外范氏又立《列女传》,专载才高一世的妇女如蔡文姬等人,不限于节妇。所谓列女,非如节烈之烈,如列士列侯而已。范书亦有不足之处。例如每篇文章之后,作者有论,论之后,又以四言韵语继之,谓之赞,未免过赞。作者如有更多意见,何不并入论中?《方术传》有裨于医术,但不应杂有神异之事。总之,全书力矫班固之失,表彰忠良正直之士,不遗余力,有功于世。朱先生赞曰:"范氏当六代昏无天日之时,而能为此直笔,亦可谓特识矣。"

朱先生对于陈寿《三国志》极为推崇,认为体例严谨,文字简洁,立论有识,书中无神异之说,稗官野史之言,胜于《后汉书》。后人批评《三国志》以魏为正统,不帝蜀而帝魏,失史裁之正。其实正统是指帝王在宗亲中求适当的人作为嗣位之选。这种传子不传贤的王家世袭之法,就所谓正统。我们知道,天下者非一人之天下,惟有德者才可居其位。正统之争发生于统治阶级之间,老百姓从不注意。《三国志》以魏为正统,是不得已之举。朱九江先生极力为之辩护,认为论人者当知其世,立说者当观其微。《三国志》以魏为正统,实有难言之隐,不得已也。他的理由是:"寿自国亡入晋,当时相重,荐以为官于晋,终身未之有改,乃晋臣也,既为晋臣,不得不尊晋,晋之天下受之于魏,然则魏者晋之祖宗,陈寿所事之君,所北面事之者也。若以魏为伪,伪魏是伪晋也。如何行得?"陈寿虽以正统予魏,但深怀故国之情,字里行间,还是以蜀为尊。

且观其书，称先主后主不称名，正所以见其尊蜀。蜀之妃匹，谓之甘王后、张王后、敬哀王后、穆王后。吴（《吴志》）称吴主权，吴王亮，又吴主权夫人，吴主亮夫人。先主即位武担山南，告天之文，图谶之书，尽皆载入，如光武即位告天一样相同。又曹丕之篡，观裴松之注，群臣上表称贺不知凡几，寿皆不载，至武帝载一篇九锡、文帝载一篇禅位诏书而已。又魏书所有册立王后、册立王子、王侯，皆不载。至蜀，则甘王后、张王后、敬哀王后，载其册；王子永、刘理有册，王子璇亦然。车骑将军张益德、骠骑将军马超，皆载其册，又册诸葛亮为丞相，后因败自贬为左将军，复丞相册。而陈寿于其册封之词，一一载之，而吴人无，魏亦然。

朱九江先生认为陈寿是蜀人，又是晋臣，逼于时势，对于魏篡汉、晋夺魏之事，不能行其直笔，有所忌讳，是情有可原的。陈寿之书，一片恻怛低徊故国旧君之情，正符合《春秋》微而显，志而晦，婉而成章的笔法。

以上九江先生关于四史的意见，主要根据《朱九江先生论史口说》一书，引文亦同。

谱牒之学（包括家谱、族谱）是史学的一支，与宗法相维系，为国史所取材，起于周代，源流深远。朱先生精于此学，曾撰《南海九江朱氏家谱序》及《南海九江朱氏家谱序例》，①共长达万言。他这两篇文章，贯串了有关的经传、正史和杂史以及金石文字，来考证牒学的发生和发展，厘定了谱牒的体例及其撰写的方法和其他应该变通改革的地方。自古至今没有一部系统的全面研究谱学之书，朱先生之文可补其缺，实为创举。近来史学界研究国史，纷纷搜罗家谱和族谱，以供参考，可谓知所先务。希望能把朱先生之文作为参考之助。

掌故之学——掌故之学属于史学范围，但又是以经世之学为重点，涉及国计民生的政治、经济、军事、教育、水利、文物制度等等包括自然界和人类社会的特殊学问。朱先生说："掌故之学至赜也，由今观之，地利军谋，斯其亟矣。"先生一贯留心掌故之学，他到山西任职时，更讲究此事，"故于武备、仓储、河渠、地利诸书，不得不重加搜索，有可借者无不往借，至无可借处，犹出候补勉强之钱购之也"②。清代锐意经营西北，有志经世的爱国知识分子，多留意西北史地的研究，朱先生由于时势的需要，亦曾从事于此。人都知道先生熟悉蒙古的情况，因为他曾经奉命调解晋边和蒙古边界居民的械斗而获得成功。不料先生对新疆还有更多的研究。一日，其兄朱

① 《朱九江先生文集》卷八。
② 《朱九江先生文集》卷七，《寄伯兄书》。

士琦和他谈及新疆,他就把新疆的地理形势、交通路线、都会民族、各地土产以及管理制度和历史沿革,口述出来,瞭如指掌,如亲履其地,使人叹服不置。

先生说:"九通掌故之都市也,士不读九通,(朱士琦:《读袁简斋齐侍郎墓志铭书后》,见《宋氏传芳集》)是谓不通"。(九通指杜佑《通典》、郑樵《通志》、马端临《文献通考》、续三通、皇朝三通)九通属于类书,可供参考。

义理之学——理学其实是五经四书的道理研究,以仁为本,推己及人,以修身淑世为目的,以明辨慎思,依仁由义为手段,以省身克己,躬行实践为途径,是理论和实践合一的人生哲学。

辞章之学——辞章之学即文学,孔子之门已有文学一科,子游、子夏归之。孔子说:"修辞立其诚"。又说:"言之无文,行之不远。"可见孔子用文学来教育学生。魏曹丕《典论》说:"文章者经学之盛事,不朽之大业"。把文学的地位抬得很高。《后汉书》立《文苑传》,后世史家多从之。故朱先生列为五学之一。

朱先生重视辞章之学,应有所论述。可是遗著中仅《朱氏传芳集凡例》[1]一文有关于文学。此文虽是文集的体例,但也有关于文集的起源和分类,诗与文,散文与骈文的关系及其源流正变的考证,都是很精彩的。摘要录下:

古人文字不以集名,《汉志》载赋颂歌诗一百家,皆不曰集。晋分四部(荀勖撰),四曰丁部,宋作七志(王俭撰),三曰文翰志,亦未以集名也。文集题称始见梁阮孝绪七录。《隋书·经籍志》以谓别集之名,汉东京所创,属文之士日众,后之君子欲观其体势而见其心灵,故别聚焉,名之为集。然则古所谓集,乃后人聚集前人所作,非作者自称为集也。

书目集部有别集,有总集。其总集总当世之集,有总一家之集。总录当世者始于《文章流别》(晋挚虞撰),后来《集苑》(谢混撰)、《集林》(刘义庆撰)其流也。李善所谓寨中叶之辞林,酌前修之笔海是也。总录一家者,著于《廖氏家集》(唐廖光图撰),后来《王氏文献》、《陈氏义溪世稿》其类也。陆机所谓咏世德之骏烈,诵先人之清芬是也。

古人文集只以名氏名篇,南朝张融创加美号(融有玉海集十卷,金波集六十卷),

① 《朱氏传芳集》卷首及《朱九江先生文集》卷八。

而总集之玉台珠英仿之（徐陵有玉台新咏，崔融有珠英学士集），其在家集，则李氏花萼集、窦氏联珠集、谢氏兰玉集，咸缘义锡名者也。

刘勰文心，《明诗》先列，昭明文选，备录诗歌，盖诗即文也。尔后文粹文鉴诸书（《唐文粹》姚铉撰、《圣宋文鉴》吕祖谦撰），裒承靡异。但姚氏惟取古风，吕氏兼遴近体，同源各委，稍别衡裁。窃谓五言七言，造端三百，排比声韵，具体梁陈，谓唐律不与汉魏同风，则汉魏亦未与风骚合派，径途日辟，运会攸开，观其会通，理无偏废。

昌黎古文，尊曰起衰，王杨时体，亦云不废。曰骈曰散，两艺分驰。全椒吴氏谓一奇一偶，数相生而相成，尚质尚文，道日衍而日盛，旸谷幽都之名，古史工于属对，觊闵受侮之句，葩经已有丽言。道其缘起，略见源流，沿流似分，叩源即合。所谓古文若肤，不如骈体，骈体有气，即是古文。信也，萧选浑合不分，于义为古。

朱先生认为诗即文，《昭明文选》收入大量的诗歌，不仅诗文不分，而骈散体文亦兼收并蓄，韩愈古文，人称起八代之衰，而王、杨、卢、骆的骈文，杜甫亦谓"不废江河万古流"。文体是随着时代的变迁而改革和发展，流派作风虽与前代有所不同，但其源则一。

朱先生于诗还有许多精辟之论。乃先生讲学时口授其弟子者，我叔祖朱桥舫曾录一本，现将其关于《诗经》者摘要录出。①

诗为心声，古人感情丰富，郁积中怀，不能自止，故发为诗。古人为诗，先有诗而后有题，何以知之？现《金滕篇》'名之曰鸱鸮'一句可知。后人先有题而后有诗，则性情已薄。三百篇之标题：一字如《氓》之诗、《丰》之诗等，两字如《关雎》等，三字如《殷其雷》，四字如《野有死麕》，五字如《昊天有性命》，皆篇之一字一句，并无深意存在于其间，以为篇什目录。此皆为诗人信口吟成，后人随意加题，实可为先有诗而后有题之证。令人先命题而后有诗，有序，有跋，有失其本意者也。

后人之诗，体无不备，而其源皆自三百篇来。后人有一字之诗以为奇矣，而不知三百篇早已有之，如缁衣之诗"敝，余又改为兮"，敝字是也。又二言之诗：如《吴越春

① 朱杰勤整理：《朱九江先生谈诗》，《广州日报》1937 年 1 月第 1 卷第 1 期。

秋》中"断竹,续竹,飞土,逐肉",而三百篇又有之,如"祈父","相殷"等是。汉魏乐府三字为句者极多,而三百篇早已有之,如"绥万邦","麟之趾"等句。四言之诗,三百篇最多。五言之诗后世极盛,而三百篇亦不少,如"谁谓鼠无牙"之类。六言之诗,汉人渐有之,至唐人有六言绝句,亦自三百篇来。如"谓尔迁于皇都"、"曰予未有室家"等句是也。七言诗,三百篇已开其端,如"自今以始岁其有。君子有穀贻孙子"等句便是。八言诗,三百篇亦有,如"我不敢效我友自逸"。至于九字以上之句,三百篇所无,后人亦卒不能成为诗体。

朱先生关于三百篇对历代作家的影响,对历代作家及其作品的比较研究以及学诗之法,还有许多精辟意见和经验之谈。先生论诗之语累累数千言,拙作限于篇幅,未能一一介绍了。

先生受谢里甫的真传,尤工书法。康有为说:"先师朱九江先生于书道用工至深。其书导源于平原;蹀躞于欧、虞,而别出新意。相斯所谓鹰隼攫搏,超越陷阱,有虎变而百兽跧之象……但九江先生不为人书,世罕见之。吾观海内能书者惟翁叔乎似之,惟笔力气魄去之远矣"[①]。五十多年前,我曾将朱先生论书法的口说,从其门人朱桥舫笔记中整理出来发表,约千余言。[②] 可参看。

朱先生晚年勤于著述,属稿中有《国朝名臣言行录》、《国朝逸民传》、《性学源流》、《五史(宋、辽、金、元、明)实征录》、《国朝大儒学案》、《晋乘》、《蒙古记》(后三种书名未定)七种。先生逝世前,尽将文稿焚毁。其意殆不可知,有说先生无取于身后之名的,有说先生律己甚严,谦虚谨慎,不欲以未定之稿传于后人的。十年之后,门弟子简朝亮(竹居)等搜集先生的遗文编成《朱九江先生集》付印行世,收入之诗百余首,文四十多篇(其中书札为多)而已,都是早已外传,而先生未能焚去的。康有为谓"先生之诗,精警雄奇,晚而淡雅,由杜韩陶谢而上汉魏,以溯风骚。先生之文,雄浑雅健,深入秦汉之奥"。我亦颇有同感。先生的道德文章博大崇高,而现代学者论之寥寥,且偏重其政绩,不无微憾。古语说:"高山仰止,景行行止,虽不能至,而心向往之"。作者窃不自揆,学习之余,鸠集遗闻,谨将先生的学术大端,胪述如上,以表敬仰之忱,尚祈海内贤达有以教之。

① 康有为:《广艺舟双楫》,光绪年间,上海广智书局出版。
② 朱杰勤整理:《朱九江先生论书》,中山大学《文史汇刊》1935 年 5 月第 1 卷第 2 期。

简朝亮编《朱九江先生集》正误

《朱九江先生集》由朱九江先生门人顺德简朝亮编纂,刻成于光绪二十三年(1897),凡十卷,其中一至五卷为诗,六至七卷为文。此书还附有《朱九江先生年谱》及《朱九江先生讲学记》,都出自简朝亮之手。此书出版后,海内传诵,人无异词。我家藏有一部《朱九江先生集》,最初拟据此文为论述朱九江先生之学行,乃反复阅读此书,发现了集中卷七有《北行抵清远县寄季弟宜城书》一首,本为朱九江之兄士琦所作,而编者不察,误以为朱九江先生之作而收入集中。兹特考证如下。

《朱九江先生集》中《北行抵清远县寄季弟宜城书》最先收入朱九江先生主编的《朱氏传芳集》卷一。《朱氏传芳集》由九江先生拟定序例及凡例,由其季弟宗琦(宜城)协助编成,定稿后,九江先生命其门人同郡梁耀枢撰序。咸丰十一年(1861)付刊。简朝亮是九江先生的大弟子,我相信他会看过这本书。

《朱氏传芳集》所载的《北行抵清远县寄季弟宜城书》与《朱九江先生集》所载的完全相同,惟作者名字为朱士琦,即朱九江先生的长兄(名士琦,字赞虔,号畹亭),士琦之母张氏产四子,士琦排第一,炳琦排第二,次琦(字稚圭,一字子襄,即朱九江先生)排第三,宗琦排第四。士琦(1785—1856)六十二岁病逝,九江先生嘱门人陈志澄为他撰行状,行状中又有《北行至清远县寄季弟宜城书》,陈志澄自然认为朱士琦之作。

《朱氏传芳集》中梁耀枢的序说:"吾师子襄先生哀先生之宏文,附名公之赠著,手疏凡例,属其弟宜城明经鸠屏编次之者也。"可见《朱氏传芳集》是宜城(宗琦)编辑,而九江先生审定的。今宜城认为上述家书是伯兄士琦所写,自然不会错的,因为他是受书人,最有发言权书。其证一。

其次,《朱氏传芳集》外集,载有陈志澄所作朱士琦的行状,有云:"吾师(指朱九

江先生)则谓澄曰:'某欲状伯氏崖略,顾衰瞀不能属笔。子之立行也信,庶几文直事核,使逝者不诬而当世有述焉。'澄不敢辞,乃条次其所及知者为之状。"一方面,可见陈志澄为人端正,行文谨严,所以朱次琦委他为长兄作行状。另一方面,志澄对于朱氏一门最为接近。文中的材料一部分也是朱氏提供的,士琦致季弟宜城书,志澄亦可能看过。志澄所写的行状,亦经朱九江先生审定入集。这就可以确定这封家书是出于士琦之手了。其证二。

朱九江先生主编的《朱氏传芳录》不登现在生存的人的作品,他在《凡例》提出:"窃以不登现在为正。"他自己没有一篇诗文入此集,士琦已死,所以被录取几篇诗文,包括致季弟宜城书。这又说明此家书不是朱次琦手笔。

其实《北行抵清远县寄季弟宜城书》,本身已说明是朱宗琦所作。书中作者自述说:"自惟寡薄,岂办任官,此行邀福,或叩一第,思遂南归,寄迹丙舍,将吾叔仲,长奉板舆。"这段文字的大意是:我自知德才薄弱,不是做官的材料,此次北上投考,如果有福,或者可以及第,我就南归故乡定居,与二弟、三弟一起,共同长期服侍老亲了。按旧习惯,往往以伯、仲、叔、季为兄弟排列的名次。士琦为伯.炳琦为仲,次琦为叔,宗琦为季。书中叔仲是士琦称炳琦、次琦二弟的。毫无疑问,此家书是出自士琦之手。其证四。

简朝亮编的《朱九江先生集》比朱九江先生主编的《朱氏传芳集》晚出三十六年,我们应以后一书为据。简氏未必看过这封家书的原件,又未将《朱氏传芳集》有关的参考材料加以考证核实,就误以为此家书的作者为次琦,而误收入《朱九江先生集》中。这是智者千虑之一失。

我们研究朱九江先生的品学,主要根据《朱九江先生集》和《朱氏传芳集》二书,其中稍有不妥之处,我们后学就应该提出商榷和订正。以期名实相符,毫无遗憾,既不负于前贤,又有裨于后学。深望海内贤达,有以教之。

原文载于《广州史志》第 2 期,1987 年出版

老子与《道德经》

一、引言

读者一见此文之题,类多耸肩而笑之。以为若此题目,尚论者无虑数百家,今举而重论之,打死虎而虑其咆哮,甚无谓也。然老子之谜,在近十年间,甚能引起各学者之讨论。直至今日,犹未有确定之解答,今之所为,似不容已,兹引笑点一则,聊博诸君之趣。

北齐高祖尝宴近臣为乐,高祖曰:"我与汝等作谜,可共射之。卒律葛答。"诸人皆射不得。或云是髇子箭。高祖曰:"非也。"石动筒曰:"臣已射得。"高祖曰:"是何物?"动筒对曰:"是煎饼。"高祖答曰:"动筒射着是也。"高祖又曰:"汝等诸人,为我作一谜,我为汝射之。"诸人未作。动筒为谜,复云:"卒律葛答。"高祖射不得,问曰:"此是何物。"答曰:"是煎饼。"高祖曰:"我始作之,因何更作。"动筒曰:"承大家热铛之头,更作一个。"高祖大笑。(《太平广记》二百四十七引启颜录)我今亦趁热闹,更作一篇,谅诸君亦不以为忤也。

二、老子之为人

欲知老子之学案,当以了解老子之生平为先务矣。《史记》有老子列传一篇。吾人姑引之以为卷首,然后加以辩证。

老子者,楚苦县厉乡曲仁里人也,姓李氏,名耳,字伯阳,谥曰聃,周守藏室之史

也。孔子适周，将问礼于老子。老子曰："子所言者，其人与骨，皆已朽矣，独其言在耳。且君子得其时则驾，不得其时则蓬累而行。吾闻之，良贾深藏若虚，君子盛德，容貌若愚。去子之骄气与多欲，态色与淫志，是皆无益于子之身。吾所以告子，若是而已。"孔子去，谓弟子曰："鸟，吾知其能飞；鱼，吾知其能游；兽，吾知其能走。走者可以为罔，游者可以为纶，飞者可以为矰。至于龙吾不能知，其乘风云而上天。吾今日见老子，其犹龙邪！"老子修道德，其学以自隐无名为务。居周久之，见周之衰，乃遂去。至关，关令尹喜曰："子将隐矣，强为我著书。"于是老子乃著书上下篇，言道德之意五千余言而去，莫知其所终。或曰：老莱子亦楚人也，著书十五篇，言道家之用，与孔子同时云。盖老子百有六十余岁，或言二百余岁，以其修道而养寿也。自孔子死之后百二十九年，而史记周太史儋见秦献公曰："始秦与周合而离，五百岁而复合，合七十岁而霸王出焉。"或曰儋即老子，或曰非也，世莫知其然否。老子，隐君子也。老子之子名宗，宗为魏将，封于段干。宗子注，注子宫，宫玄孙假，假仕于汉孝文帝。而假之子解为胶西王卬太傅，因家于齐焉。世之学老子者，则绌儒学，儒学亦绌老子。"道不同不相为谋"，实谓是邪？

司马迁以纪事之能手见称，故其序老子也，冠冕堂皇，伊人宛在。然此篇之材料，则真伪参半，杂乱无章，倘细心考察之，则见其多所牴牾矣，兹就管见，略为辩证之。此篇所用材料，大可怀疑，盖司马迁去老子已数百年，文献不足，传闻异词，加以文字之漫灭，后人之改纂，其文更不足问矣。即如老子名号而言，已不能划一，既云李耳，字聃，又说老莱子，又说太史儋，异说纷纭，莫衷一是，且李耳之名，自太史公外，竟不见于其他古籍。不知太史公何所本而云然。先秦古籍中，称老子为老聃者，盖比比皆然也。如《庄子·天下篇》云：

以本为精，以物为粗，以有积为不足，澹然独与神明居。古之道术有在于是者，关尹、老聃闻其风而说之。建之以常无有，主之以太一。以濡弱谦下为表，以空虚不毁万物为实。……老聃曰："知其雄，守其雌，为天下溪；知其白，守其辱，为天下谷。"人皆取先，己独取后，曰："受天下之垢"。人皆取实，己独取虚，无藏也故有余，岿然而有余。其行身也，徐而不费，无为也而笑巧；人皆求福，己独曲全，曰："苟免于咎。"以深为根，以约为纪，曰："坚则毁矣，锐则挫矣。"常宽容于物，不削于人。虽未至于极，关尹、老聃乎，古之博大真人哉！

《韩子·六反篇》云：

老聃有言曰："知足不辱，知止不殆。"夫以殆辱之故而不求于足之外者，今以为足民而可以治，是以民为皆老聃也。

《吕氏春秋·当染篇》云"孔子学于老聃、孟苏夔靖叔"；《吕览·审分不二篇》云"老聃贵柔"。

由上观之，则老子诚为老聃，无所谓李耳。所谓太史儋者，亦为后人加入，当时本无其人，老莱子则另为一人，与孔子同时，按班志可考也。又如老子平生之出处，太史公亦未能明了。太史公记老子生平，是楚国人，先官于周，后隐于秦，而中间生活之变动，竟无一字之明文，则其记事之遗脱有不可甚言者。而庄子则记孔子为阳子居，二人皆尝先后南之沛，见老子，则老子固久住沛者，（按《史记索隐》云：苦县本属陈，春秋时楚灭陈，而苦又属楚，古云楚苦县。苦县与沛县相近。）非免官归居，即由周适秦。孔子适周问礼之时，老子已不在周，《庄子·天道》篇云"孔子西藏书于周室。子路谋曰：'由闻周之徵藏史，有老聃者，免而归居，夫子欲藏书，则试往因焉。'孔子曰：'善。'往见老聃，而老聃不许"。知是孔子适周见老子，固已在老子免官之后也。又传中谓孔子适周，将问礼于老子，而庄子则记孔子见老子凡两次，其一在周，则为藏书，其一在沛，则为求道。（参见《庄子·天运说》）皆非同礼。问礼之说，见于礼记曾子问中，乃儒家之饰词，而史公谬认为是事实，大不可也。传中老子谓孔子有去子之多欲，态色与淫志之语，而庄子则以为老莱之语，是则史公竟不能分别老莱子与孔子也。

史公又谓老子至关，关令尹强其著书，不知关尹与老子为同志，而庄子并以古之博大与人称之。则关尹之道术，实与老子相埒。关尹何必强求老子著书，子以无名且隐为务，何必著书，且关尹既与老子为同志，根据道同为谋之说，则二人似不应至关而始见也。故此事殆不足信。又史公记老子去周将隐，著书而去，似老子入秦不返。但《庄子·寓言》篇则谓阳子居南之沛，老聃西避于秦，邀于郊，至于梁而遇老子，则老子之入秦，不过一时之西避，而老子固家在沛也。故阳子居、孔子皆见之于此。史公谓老子入秦后，不知所终，神龙无尾，语焉不详。而《庄子·养生主》篇则谓老聃死，秦佚吊之。则老子死于中国而非不知所终也。尤有进者，太史公称老子字伯阳，以附会西周时代之预言家伯阳父也。又以为太史儋，则竟联想及于战国时代之先知者也。又曰著书而去，不知所终。似欲掩其材料之缺乏。又云盖老子者，

一百六十余岁,或言二百余岁,以其修道而养寿也。一片神话,几令人置身于五里雾中,欲求一关于老子之正确的概念而不可得。

太史公以真史之材,何至作一列传而失言如此也,则亦有故。秦汉二代,俱好神仙,方术之士,邪说朋兴,而皆托之黄老。太史公时,耳濡目染,且距老子之时代已数百年。其事迹独存于道书中,故史公不得不用其说,而删除未尽,至引起后人之怀疑。诚憾事也。且道学正炽之时,亦难保此传无道家插入之处。故欲求老子之事迹,最好证以周秦诸子,如庄子,韩非子之流,盖所距之时代较近,传闻亦较真也。尤有进者,史公于老子生平事迹知之不多,又何能知其后裔之枝叶。史公为老子之子名宗,宗为魏将,封于段干,宗子注,注子宫,宫玄孙假,假仕于汉孝文帝等语。以余观之,此殆史公据注假二人之家谱而为之者。不思昔人谱牒大都拔引同宗之名人为其先世,铺张扬万,以为名高,老子在汉初之名甚盛,李氏曾不识附会之之耶,故余毅然断之曰:"司马迁所立之传,大半子虚,然其谓老子孔子同时,固无人否认也。"老子之生平,据胡适之考证,老子生平当在公元前570年左右。而据人塔尔海玛(A. Thalhimer)则以为纪元前604年。此时恰值中国青铜时代与铁器时代之分界点。

老子之生平事迹除《史记》、《庄子》、《韩非子》、《吕氏春秋》诸书外,几无可考。道家之书,传老子者甚多,然不足以为信史也。然老子一书,固不少老子自述之语,亦可为其行状之鳞爪也欤!兹录如下:

众人熙熙,如享太牢,如春登台。我独泊兮其未兆,若婴儿之未孩。乘乘兮若无所归。众人皆有余,我独若遗。我愚人之心也哉!沌沌兮俗人昭昭,我独昏昏;俗人察察,我独闷闷。儋兮其若海,飂兮似无所止。众人皆有以,我独顽且鄙。我独异于人而贵求食于母。(《道德经》第二十章)

吾言甚易知,甚易行。天下莫能知,莫能行。言有宗,事有君。夫为无知,是以不我知。知我者希,则我者贵矣。是以圣人被褐怀玉。(《道德经》第七十章)

似此之类,不一而足。作者亦未暇细举,读者试玩赏本文,自得之矣。

三、《道德经》之研究

《道德经》乃老子之语录,先秦时代,诸子援引老子之说,从不称为《道德经》,但

云"老子曰"或"老聃曰",至司马迁之时,老子一书亦不称为经也。故司马迁但云老子著书上下篇,言道德之意五千余言而已,是其证也。《道德经》之名,至晋王弼而始定。致泛称为经,则《汉书·艺文志》已有之矣。今姑置之,言《道德经》构成之时代。

以余观之,《道德经》一书,固非老子亲撰,而又非辑成于当时也。老子为春秋末年之人,而其书则决非春秋末年所有。试由其文字上证明之。老子一书常有"千里""万乘"之句,又常以"仁义"二字连用。尤非春秋末年著书者之语气。《论语》一书,有千乘之国,而仁义不并提。惟墨子则有之。《非攻》云:"今万乘之国,虚数以千,不胜而入,广衍数于万,不胜而辟。今欲为仁义,求为上士"孟子一书亦然。梁惠王曰:"不远千里而来,万乘之国,弑其君者,必千乘之家,亦曰仁义而已矣。"循是以推老子一书之撰成,应与孟子、墨子同时也。

《道德经》之文体,流利畅美,类于孟子尤多。毗于诗教者也。且其书与韩非子之简峭,迥然不同,则其撰成决不在战国中叶后。又老子一书,"也"字"兮"字,往往而是,"也"字在战国初年,已盛行于齐鲁之间,而在南方则楚辞与荀赋,已有沿用。"兮"字则先盛用于楚地,故论语有"凤兮"之歌。则可知在楚辞以前已有"兮"字之文体。可知老子一书之撰成,实在《论语》之后,而楚辞之前也。

《道德经》一书亦如《论语》一般,同为其信徒所辑集,亦同为杂记体也,故有引用前人之言者。如:

古之所谓"曲则全"者,岂虚言哉。(二十二章)

故圣人云:"我无为而民自化;我好静而民自正;我无事而民自富;我无欲而民自朴。"(五十七章)

是以圣人云:"受国之垢,是许社稷主;受国不祥,是为天下主。"(七十八章)

用兵有言:"我不敢为主而为客;不敢进寸而退尺。"(六十九章)

此则指明援引旧说也。其他尚有引用诗书,乃《逸周书》等书之意,而但易其辞者,亦所在多有。读者在细心自见,作者未暇一一著录也。其中结构组织亦甚凌乱,如二十五首句"绝学无忧"当属十九章之末,与"见素抱朴,少私寡欲"两句为同等之排句是也。又如第三章之与第六十四章,十二章之与第七十二章,第四章之与第五十六章皆有重复之处。其实此四种教诫,初无重复之必要也,故余疑后人之故窜入之也。且余疑《道德经》之章数,原本又无之,如《论语》一般者也。

关于《老子》之书,《汉书·艺文志》载:《老子邻氏经传》四篇、《老子传氏经说》三

十七篇、《老子徐氏经说》六十篇、《刘向说老子》六十篇";《隋书·经籍志》则有:《汉文帝是河上公注》;《梁七略》有:《战国时河上大人注》二卷、《汉长陵三老毋丘望之注》二卷、《征士严遵注》二卷。

上列诸书,除《河上公注》一本以外,余皆亡佚,无可考矣。

今惟王弼注者为佳,晁说之跋王弼本云:"弼知佳兵者不祥之器,至于战胜以丧礼处之。非老子之言。乃不知'常善救人,故无弃人。常善救物,故无弃物。'独得诸河上公而古本无有也。赖傅奕能辨之耳。然弼题是书曰《道德经》,不析乎道德而上下之,犹近于古欤!"

王弼之本固有不满人意者,而河上公注亦有疑为伪托。徐大椿云:"王弼之注为最著,词亦肤近无发明,至所云河上公之注,有所谓文理不通者也,其为伪托无疑,而犹流传至今,真不可解"。

故读者惟有熟读经文,深参至道,不袭群言,直求经义而已。

作者署名何知,原文载于《周行》第 1 期,1936 年出版。

英国维多利亚时代文学之一瞥

一 导论

当英后维多利亚在位之时，正政体立宪及议院制度告成之初也。际此承平之会，凡百实用科学之进展，一日千里，实施于交通事业，奏效尤伟，山陬海滋，电辙飚轮，有险皆通，无远弗届，于斯时代，必有优超之文学副之。理势然也。维多利亚时代之文学，虽不足与前朝比烈，亦自有其特点。此期开幕，有一帮文学家已归结束。故维多利亚时代之文学，已完全脱离司葛德、拜轮及威至威士(Wordsworth)诸称公称雄之时代矣。英后维多利亚未登位之时，司葛德、拜轮、歌尔利治(Coleridge)及济慈(Keats)已殁，威至威士迟数年乃死。骚狄(Sonthey)及穆尔(Moore)亦然，而兰得(Savage Landor)为最后死，第数子者约维多利亚登位之前，咸成名而去，即未死亦无补于名，不久而英国文学界又现一番新景象矣。维多利亚时代之文学所以优越者，尤在其完全脱离前代文学之羁绊，而自具一种崭新的开国气象。犹有一事，颇属奇巧，维多利亚之文学可以划分为二时期。即此代之初，一般小说家、诗家及史家，著作等身，成名而去，即有一新异之学派，挹百家之精华，与之分庭抗礼者。初期之文学天才，实胜于后期则不可不知也。

二 几个历史家

旷观前代，独富史才，吾人试察前期，则格罗脱(George Grote)、马可梨(Macaulay)及喀莱尔(Carlyle)诸大名，在人耳目。格罗脱之希腊史诚空前杰作也。是书全

具法国史家独步之勤慎,而其诚恳非可求之于喀莱尔所称之德赖阿斯达斯特(Dry-asdust)学派之代表作者中。其娴熟典故,竟如置身于雅典之生活及政治场中。宦途经历,大有所裨,格罗脱以十年来议院之资格所得之实用政治知识为不少,颇足为其修史之助,故其叙述雅典人之辩词,雄键而有力,令人读之,知非皮相,借文章之力为枯骨吐气,格罗脱氏有焉,氏之早年生活可视为哲学的急进派(Philosophical Radical),与米尔(Mill)为密友,然彼此亦十分相投也。在议院时尝致力提倡投票选举制,每遇大事,建白尤多,彼之去下议院,盖欲致全力于历史,其急进意见,不克持之终身,如米尔焉。亦因人事万端,如意者少,见政治之变迁,知急进意见之传播,眇补于人类幸福及道德,由是灰心耳。格罗脱晚年,脱离政治关系于甚嚣尘上之殖民问题,亦淡然置之,即此故耳。

马可梨乃雄辩家而兼政治家也。称之为史家,不足为彼增重,盖其文章经济,彪炳一时,史才特其余事耳。但马可梨之英国史(History of England)无论有何缺点,要为大作无疑。英国史家无足与之抗手。马可梨英史一书,实绝伟和利说部(Waverley Novels)之后,享名最盛,有史以来,未有如是之大手笔,脍炙人口,侔于我国之太史公。总观全史,美不胜收,论理则曲而能伸,叙事则纡而必达,清词丽句,缀玉偏珠,文笔健如天马行空,清如瑞士夏季之湖,无可瑕疵,可叹观止。其文体之光彩,援引之繁博,记载人物,大事及地方之活泼,皆其崇拜者所额手赞叹也。文人相轻,自古已然,有一派遂诋其浅学,但马可梨殊非浅学者,谓其无良史态度则可也。盖其一生行文,过于感情用事,疏于考证,容或有之。彼实有左右一时舆论之力,乃其不善于吸收或描写一复杂之人物,故其为伟人作传,可往往似是而非,如雅典之天门(Timon)云:"补缀诸不可能之事而令之接吻。"其力虽足迷惑冷静读者之判断力,然亦近于作伪,惟马可梨认真于某人某事,则其陈词恳切,娓娓动人,为近代作家之所不能。对于昔日史家自尊自大褒贬自予之谬见,加以推翻,以身作则,未为无补。彼非吉本(Gibbon)也,而描写事物,尽具吉本之精神,启迪读者亦未遑多让,马可梨之史过于为伟人写照,其不安处,毋庸指摘,展卷以观,在在而有,但小疵不能掩其大醇,读者不必苛求可也,马可梨之行文,绝无深邃之哲理以待解释,每述历史,如故事焉,调度人物,指挥若定,有如水银泻地,无孔不入,顺笔写来,殊觉妩媚,惟短于议论,未免稍损其价。然彼非为说理而来,但负责以世界各事物陈于人类之前耳。

马可梨并非漫无主脑之人也,迹其所为,并不存首鼠两端之见,有所企图,得心应手,成功之速,不啻其文,亦有天才,足以为辅,读其书可知其人矣。马可梨久有心作小说矣,而未果,苟其为之,吾料慧业读者,初次读之,必觉其与司葛德(Scott)并

驾,俟第一次之思想渐汶,又再阅之,则自见马可梨竟非小说界之司葛德,而为雄辩家之拜克(Burke)或史家之吉本矣。彼执英国文坛之牛耳,为时甚久,而其文体又足左右一时之文风,然其影响未能深入大众之感想如当时一二士所为者,亦未能与英人以深刻印象如喀莱尔(Thomas Carlyle)者焉。

自始至终,铺张一代者莫如喀莱尔。英人之思想深受其影响。彼介绍英国民族于德国文豪,亦如拉星(Lessing)之介绍莎士比亚及英国史歌于德人也。喀莱尔之英文,颇出常蹊,而拟之德文则又不类,以深具骚人之雅致,虽为散文已久,而人犹以其致力于诗。彼苏格兰产也,强毅不屈是其特点。尊重真理,崇拜英雄,是喀莱尔一生的怀抱,而态度之诚恳,辞理之高超,足以影响一时,卓然为文艺派及历史派之先导,亦一时之作手,所用文体,虽素恶其人者亦不禁佩服,盖其任意采用新奇之俗语之外,且刱一新格调,以寓劝惩,风度虽殊,个性自见,既非情深于文,又非才余于学。李特(Richtor)曰:"言语除本国语之外,鲜能善达者,而一出其口,则成喀莱尔之方言,雄厚悲怆,兼而有之,非独娓娓动人已也。"喀莱尔善于描写海景,及一般自然物。读者字里行间,时闻悲怆之音,发人深省,如剧风之啸号。彼之法国革命史一书,久为史界之光,惟其材料皆美尔所供给者也。美尔尝欲自作革命史,后改初意,尽捐其材料与喀莱尔,喀莱尔用其材料,运用新法,故其书之成,谓并未受人之悉,亦无不可,其书得失,世论之详。其书传入德国,风行一时,惟其描写人物,声闻过情,非正法也。然其雅具天才,感情丰富,为人写照,颊上添毫,令人击缺唾壶,异口同声,称之为妙人。

喀莱尔势力最张之时,而美尔与之分庭抗礼,工人之影响于本国思想界亦至深。美尔笃信人性及自由之可能者。彼深信人类社会受教育享自由,男女之性,皆有规矩,庶不远于完美。美尔固为政治经济家,但亦感情丰富之人。有谓其合亚丹司密及佩脱拉克(Petrarch)为一人,诚非溢美,少时家居自修,不同流俗,一生葆其古朴纯粹之风,所以为特立独行之士也。所作有政治经济及论理学系统二书。足以寿世,置诸英国思想家前列而无惭,但此非尽能代表其思想者也。人类自由之旨,使其有解放妇女运动之动机,久之亦邀舆论之同情。自由论一书,论建设人权,明自由之旨、至足嘉尚。彼充分为自由作战,好整以暇,百折不回,旗鼓鲜明,有声有色。批评家谓其文字有时轻清华贵,有时笔挟风雷。其晚年作品,返璞归真,无论其赞助者及反对者,皆许其寻求真理之决心及进取之努力。彼言行一致,修己教人,同为一法、不骛高远,切实可行。于其自传一书,自谓尝以为有益于思想界之事,莫若作思想家之通译及思想家与大众间之调和者。其为创作的思想家,要无可疑,但未见其

有新系统耳。至于分析考验任何系统，有条不紊，且与其意相违，而持论不失公道者，莫彼若也。

三　一位女作家

马铁奴(Harriet Martineans)发轫于维多利亚朝之前期，以女作家及教师为业，生当明时，而潦倒几四十年，凡经济政治家、小说家、历史家、传记家及记者，伊以一身兼之，备尝其苦矣。在不景气之下，妇女家改业为政治作家之职比比矣，而在此生活线上，虽有智慧之男子，亦谈何容易！伊间作小说，虽寥寥数篇，而精美无匹，且尝执笔而为长篇之小说矣。小说一事，伊非尽宜，惟英国文学界中，不能不让其一席。盖英国女界作社论投于日报，成功超著者，以女士为第一人云。所作有三十年之和平史(History Of The Thirty Years Peace)，思想雄健，而叙事清晰、好句如珠，所者在多有，第作所者师心自用，声闻过情，坐是减其声价。伊虽力为男性之口吻，然评论人物大事，则如妇人，即伊亦自诧。性好臧否人物，而识不足以济之，故往往未能中肯，大体言之，其书亦值得研究也。一生作文学及政治之苦工，而卒有以未见，女士亦非凡人哉！（未完）

作者署名伊力，原文载于《周行》第 1 期，1936 年出版。

中外诗征

古恋歌

古恋歌六首,乃英国 16 世纪大诗人马罗(Christopher Marlowe)所作,以自然之喉舌,吐清婉之歌声,余熟读之后,捉笔译之。其原名云 *The Passionate Shepherd to His Love*

一

惠然来就予,结庐赋同居。山峰浮缥缈,溪水碧洄纡。草树丛蓊郁,群鸾历乱如。倾尽成莫逆,使君实起余。

二

及暇居石上,视牧饲其羊。河漾如银练,佳鸟鸣昌昌。

三

贻汝玫瑰榻,花球且一千。花冠与花袴,榴叶饰其边。

四

美羔毳如云,而为汝之服。精履以御寒,其钮纯金麟。

五

带以草藤制,明珠琥珀绕。使君如可悦,来盍赋归欤。

六

五月花朝日,牧竖舞而歌。君心如可动,富贵奈余何。

作者署名伊力。原文载于《周行》第 1 期,1936 年出版。

龚定盦年谱（一）

世系

先生系龚氏，名自珍，字尔玉，又字瑟人，更名易简，字伯定，又更名巩祚，号定盦，又号羽琌山民。学者称为"定盦先生"，仁和人。

曾祖某某，晚号砚北老人。（谨按：曾祖斌(1715—1788)，初名镇，字典瑞，号砚北，晚号半翁，砚北老人。邑增生。初为塾师，后弃儒从商，暮年曾主赵州书院讲席。）

祖敬身，字匏伯，乾隆乙丑进士，以庚子端由吏部改官礼部，掌精膳司印，后官至云南迤南兵备道，平生治学好孟坚，批校《汉书》凡六七通，又有手抄本。（根据《定盦集己亥杂诗注》）

祖母陈运风先生文钊女；

父丽正，字赐泉，又字赐谷，号暗斋。段玉裁先生婿也，中浙省第五名举人。（段玉裁先生致马寿龄先生书云："惟小婿龚丽正，中浙省第五名，冀其早成进士，壹志学问，春初公车过润，令叩谒有道，是固浙中之学者也。"）嘉庆丙辰进士，除礼部，补仪制司，改祠祭司兼仪制司，又兼精膳司，尝为徽州知府。（《定盦集体部题名记叙》）官至江南苏松太兵备道。

母：金坛段玉裁(若膺)先生之女，精文翰，尝口授定盦以吴梅村之诗(《定盦集三别外诗序》)道光三年(1823)殁。（《定盦集兀日养怀》）

年谱

清乾隆五十七年壬子(1792)七月戊戌朔越五日壬寅生于郡之东城马坡巷，其祖

中宪公归田时所买宅,乃郑康成生汉永建之二年七月戊寅其日同也。

五十八年癸丑二岁。

五十九年甲寅三岁。

六十年乙卯四岁。

嘉庆元年丙辰五岁。

二年丁巳六岁。

三年戊午七岁。

四年己未八岁,是岁得旧《登科录》读之,是收辑二百年科名掌故之始。(《己亥杂诗注》)

梦到夔相国。

五年庚申九岁。

六年辛酉十岁。

七年壬戌十一岁,别杭州入都。

(考证)定盦怀人馆同湘月题:"壬申夏泛舟西湖述怀有赋,时予别杭州盖十年矣。"故知之。

建德宋鲁珍先生璠主其家训之。

(考证)宋先生述:君姓宋氏,讳璠,字鲁珍,浙江严州府建德县人。曾祖载,祖纪勋,父圻安选拔贡生。自祖以上仕否,及姒氏族,俱未详,弗可述。君幼以孝闻,力于学,其治经也,总群书并进。天旦而起,漏四下而寝,不接宾客,瘁志纂述,大书如棋子,小书如蚊脚,墨书或浓或淡。朱书如桃华,日罄五七十纸,如是者不计年,常可得百余万言,扃一敞箱中,不知果成书与否,由不知欲成何等书,身后无可问者,嘉庆七年,以选拔贡生来京师主刑部员外郎戴公家,以戴公荐来主吾家。训自珍,以敬顺父母,举嘉庆九年顺天乡试。十五年岁庚午卒,年三十三,无子。

八年癸亥十二岁。

年有十二,外主父金坛段玉裁先生授以许氏部目,是平生以经说字,以字解经之始,有诗云:张杜西京说外家,斯文吾述段金沙。导河积石归东海,一字源流奠万哗。(《己亥杂诗》)

是年与袁大琴南订交。有百字令词云:"深情似海,问相逢初度,是何年纪?依约而今还记取,不是前生凤世。放学花前,题诗石上,春水园亭里。逢君一笑,人间无此欢喜。(乃十二岁时情事)无奈苍狗看云,红羊数劫,惘惘休提起。客气渐多真气少,汩没心灵何已。千古声名,百年担负,事事违初意。心头阁住,儿时那种情

味。"《怀人馆词》

九年甲子十三岁。

对宋鲁珍先生问知与觉之辩,宋先生命其做水仙花赋。

十年乙丑十四岁。

始考古之官制。(《己亥杂诗注》)

十一年丙寅十五岁。

诗编年由此始。(《己亥杂诗注》)

一十年丁卯十六岁。

始识夏进士璜。集中有夏进士诗其三云:"我欲补谥法,日冲暨曰淳,持此当谥谁,夏璜钱塘人。"

"我生有朋友,十六识君始.我壮之四年,君五十一死。"

读四库提要,是平生为目录之学始。(《己亥杂诗》)

十三年戊辰十七岁。

见石鼓,是收石刻之始。

常读书于流源寺,有诗述云:"髫年抱秋心,秋高屡逃塾。宿往不可收,聊就寺门读。春声满秋空,不受秋缚束。一叟寻声来,避之入修竹。叟乃叹古笑,烂漫晋宋谑。寺僧两侮之,谓一猿一鹤,归来慈母怜,摩我百怪腹,言我衣裳凉,饲我芋栗熟,万恨未萌芽。千诗正珠玉。醰醰心肝淳。莽莽忧患伏。浩浩支干名。浸浸人鬼录。依依灯火光。去去门巷曲。魂魄一惝恍。径欲叩门宿。千秋万岁名。何如小年乐。"(丙午秋日独游法源寺寻丁卯戊辰间旧游,遂经过寺南故宅惘然赋。)

十四年乙巳十八岁。

王仲瞿昙与订忘年交,王昙,名良士,字仲瞿,浙之秀水人。矮道人者,居京师之李铁拐斜街。或曰年三百有余岁矣。色如孩,臂能掉千钧。王君走访之,道人无言,君不敢坐,跽站良久,再请,道人乃言曰:"京师有奇士,非汝所谓奇也。夜有光如六等星,青霞绕之,青霞之下,当为奇士庐,盍求之。王君知非真,笑曰:如师言哉。己巳春,见龚自珍于门楼胡同西首寓斋,是日也。大风漠漠多尘沙,时自珍年十有八岁。君忽叹息起。自语曰:"师乎师乎,殆以我托若人乎,遂与自珍订忘年交矣。(王仲瞿墓表铭)

十五年庚午十九岁。

原文载于《周行》第 1 期,1936 年出版。

中国文学主流

第一章　引言

欲明文学之真谛,必先明辨其界说,否则理论无所附丽,而探讨之功为虚费矣。文学之名,发源甚早,见于典籍,偻指难胜。惟是说分广狭,义有精粗,古今不相袭,彼此不相帅,故学者须贯穿群言,推见至隐,然后文学观念,可得而明也。自义之广者言之:如《论语》言"文学子游子夏";《先进》篇又曰:"夫子之文章可得而闻也。"《公冶》篇又曰:"焕乎其有文章"。《泰伯》篇则凡言语威仪事业举赅其中。其余《论语》所举,凡称文者,多兼学义,是为文学观念初期之见解。

时至两汉,文学之名,犹不离乎学术。《史记》称:"夫齐鲁之间,于文学,自古以来其天性也。"(《儒林传》)又曰:"汉兴,萧何次律令,韩信申军法,张苍为章程,叔孙通定礼仪,则文学彬彬稍进。"(《太史公自序》)亦有析文学为一事,分别而言者,文为文章,学为学术。如《汉书》所立《文苑传》所列多辞章之士,以诗赋为学生毕业者,文之所以为文,特辞章耳。《汉书·儒林传》以六学称六艺,则指学术而言也,文是文,学是学,二者之义,区别厘然,惟文学一词,犹含博学之义。

六朝又有文笔之分,文为韵语,笔则反是,笔重理而文任情,文贵美感,有类纯文学;笔主应用,有类杂文学,唐人因之,宋人复倡文以载道之说,文学一词,益淆其义。六朝人所谓文笔,即文学之义,然号之为文章,文学之名,犹未能脱然独立。即如近人章炳麟所说著于竹帛谓之文,论其注式,谓之文学。则就一切著作品而言,纯圆绝广,如《汉书·艺文志》之《七略》:曰辑略,曰六艺,曰诸子,曰诗赋,曰兵书,曰术数,曰方技,何一不在文学之中。准是以观,则此种广泛散漫之文学界说,乃古人对于学术文化缺清晰之区别,循名失实,积习难回矣。

自义之狭者而言，则文学者抒写人类之想象、感情、思想，而饰之以汇韵，且能引起美感之作品是也。

吾国古今著作，不外经史子集四部。严格而言，惟集部克副文学体裁而已。凡载道之文，穷理之作，是曰哲学，非文学也，理化之书，杂技之录，是曰科学，非文学也。务于名物，详于训诂，乃考据之事。名臣之奏议，循吏之公牍，乃政治之属。明白浅显，尽人可喻，若斯之流，颇称繁博，皆与文学判若两途。故若就现代正确文学观念为准则，惟推下列诸类为纯文学耳：

一诗歌，二辞赋，三词曲，四小说，五散体美术文。

文学范围，略具于此，然有似是而非者，不可不察，如《汤头歌》《药性赋》，二者，皆科学之属，不能谓之美术文，陆宣公之奏议，苏东坡之策论，皆应用文也，然事出沉思，义归翰藻，岂必摈之文学之外乎？以致带水拖泥，顾此失彼，吾国文学不能光大，其故在是。

生此国，为此民，欲研究中国文学者自不能不于文字之源流正变，及其所蕴藏于此部之真生命、真精神，有极深之探讨及领悟。家有宝库，不自珍惜，其内容及价值，曾不接于目而铭于心，人非至愚，谅不出此。抑终身由之而不知其道，毋亦大负祖国邪？

文学者，时代之结晶品也，我国因年代久远之故，凡体制之或沿或革，思想之忽断忽续，其间潮流盛衰，悉因时代以升降，读刘勰《文心雕龙》之《时序》篇可以见矣。吾人置身千尺，放眼千秋而考察之，诠衡之，其滋有赖于史，苟不读史，于各时代之治乱兴衰，以及朝章、国故、风俗、民情，蔽于本体，偏见自私，则其对于该时代之文学，必形隔膜，决不能了解作者之思想，抑又何能窥见文学之真面目哉！故文学史之编著，为文字国应有之务。

皇古迄今，文学之变迁众矣，以时考之则久矣。门类不同，体裁各异，复有年代宗派之分，欲加以详细之整理，明其体要，溯其革沿，诚戛戛其难哉！

断代则失会通之旨，而繁冗难胜。合期则昧特立之长，而变迁莫喻。为之计者，莫若折中。兹无所述。务其大体，间借政治为背景，以明其变迁，其文学思潮有不易割分，则注重其发展及其变流。是编虽无特色可言，颇以遗要为戒。以祁无背文学史之本旨，龙子曰：不知足而为履，我知其不为蒉也。小子不敏，请事斯语矣。

第二章 《诗经》

世界各国文学进化之迹,皆以韵文发达为最早,而诗歌在韵文中为发达最先,故诗歌为一切文学之源,可断言也。

诗歌之兴,其在文字之先乎?《尚书·帝典》曰:"诗言志,歌永言。"刘彦和曰:"人禀七情,应物斯感,感物吟志,莫非自然"(《文心雕龙·诗籍》)。沈约曰:"歌咏所兴,自生民始"。黄氏口曰:"有天地万物而诗之理也已具,雷动风偃,万物之鼓舞,皆有诗之理而未著也;童子之嬉笑,童子之讴吟,皆有诗之情而未动也。"是知诗歌为物,声发天籁,性情所至,自然流露。昔杨子云《法言·问神》篇云:"言心声也,书心画也。"盖声音根于知觉,言语发于声音,文字基于言语也。

最初之诗歌虽为史前之文学,然开辟之初,萌芽之始,漫漫长夜,舟车不通,书契难削,畴能稽哉?周代以前诗史无征也,先秦之际,乃得详记,《吕氏春秋·古乐》篇载葛天氏之乐,三人操牛尾而歌八阕,以为诗之嚆矢,然其书不足信据,歌辞既缺无可征者,其后神农有丰年之咏(夏侯玄《辨乐论》),黄帝有《云门之歌》(《周礼·春官大司乐》)惟事迹既远,书契未兴,十口相传,真赝莫定,韩非子所谓尧舜不可复生,谁复定尧舜之真也。尧时有《康衢歌》,《击壤歌》,虞舜时有《卿声》,《南风》,《明良》,《喜善》等歌。然后诗歌始得而称,韵语简而情啬,用于庙廊而远于草野,未足当纯文学之称也。至若情文备至,律吕并调,既无伪书之嫌,尤为韵文之祖,可以高居世界古代文学之一席,堪与希腊荷马所作史诗把臂入林者,厥为诗丛一书。

《汉书·艺文志》曰:"古有采诗之官,王者所以观风俗,知得失,自考正也。孔子删诗,上采殷,下取鲁,凡三百十一篇,至秦灭学,亡六篇,今存三百零五篇。"司马迁谓古诗三千余篇,孔子删存三百五篇。是说学者尝疑之。孔颖达曰:"案书传所引之诗,见在者多,亡佚者少,不容孔子十去其九,况诗至三千之多,则所采不止十三国矣。乃季札显荣于鲁,所歌国风,无出十三国外者。"朱子谓史官采诗时已有编次,孔子只整理遗佚,未见其删。叶水心谓群人不应自称其所删者曰诗三百也。崔述、赵翼之徒,亦不以迁说为然,持论旧辨。诗之散佚,未始无因,盖口说相传,忘于记诵,一也,竹帛易朽,缺于教遗,加以秦火肆虐,而存者盖寡矣。今之所存,疑或非尽夫子之旧也。

诗有六义,兹略陈之:曰风,曰雅,曰颂,三者声乐部分之名也。风则十五国风,一十五国者:周南、召南、邶、鄘、卫王、郑、齐、魏、唐、秦、陈、桧、曹、豳,雅则大小雅,颂则三颂、(周鲁商,王国维《说商颂》为宋)诗三者之性质,前人有言之者。

郑氏樵曰："风者出于风土,大概小夫贱隶妇人女之言,其意虽远,而言浅近重复,故谓之风。雅出朝廷士大夫,其言纯厚典则,其体抑扬顿挫,非复小夫贱隶妇人女子能道者,故曰雅。颂者初无讽诵,惟以铺张勋德而已,其辞严,其声有节,以示有所尊也,故曰颂。"简言之,风乃民间之歌谣,雅为朝廷之乐,歌颂为宗庙之乐歌,因其体以自名焉。曰赋,曰比,曰兴,赋者敷陈其事而直言之者也。比者假物而言也。兴者托物兴辞,赋比两夹也,群经之中,《诗》教为大,百家诸子,多出其途,孔子鼓吹之宜也。兹略举孔子重《诗》之语如左:

《论语》曰:"不学《诗》,无以言。"又曰:"小子何莫学乎《诗》?《诗》可以兴,可以观,可以群,可以怨,迩之事父,远之事君,多识于鸟兽草木之名。"又曰:"汝其为《周南》《召南》乎。"又曰:"兴于《诗》","《诗》三百,一言以蔽之曰:思无邪。""诵《诗》三百,授之以政,不达,使于四方,不能专对,虽多亦奚以为?"

孔门惟赐与商,可与言《诗》,而文学素著之子游子夏不与焉。则《诗》之重,概可想见。孔子之重《诗》如此,后儒遂推之为轻,视为政治伦理之教典,不敢拟之为文学专书,更不识其中大部分为民间文学也。其中稍涉情感之什,如郑卫风等则目之为晦淫,几欲尽废之,矫枉过正,而《诗》之真价值及意义扫地尽矣!

汉儒说《诗》,视三百篇为谏书,而欲扬之使高,凿之使深,附会曲说,令读者如入五里雾中,徘徊却顾,不知所从。三百篇之真面目,退藏于训诂丛中,诗道至此,暗昧无光,文中子曰:"诗者,民之性情",孔门所以重《诗》者,将以熟察人情,即物而穷其理也,非谓其神秘不可思议,如《易经》之玄奥,且吾人生数千载后,读之亦明白易晓。因文见义,固无须赖乎重床叠架之考据也。且仁者见之谓之仁,智者见之谓之智,人心不同,如其面焉,三百篇包含万象,肆应多端,溥博渊泉,而时出之,有志学诗者,欣欣然而来,予取予求,各餍所欲而后返,此三百篇之面目,所以千古如生也!

《诗》三百篇纯为周代产品,就中以《国风》一部分为最优,欲考见当时民间文学之大凡及风俗传说者不可不熟读而深思之,盖皆当时生活之反映,亦即当时思想之实录。《国风》之诗,以抒情为最佳,而叙事次之,惟绝少流连光景之作,盖上古之人,日与真趣相接近,虽居天堂,亦将等闲视之,非若骤离俗世之流,北窗高卧,自谓羲皇上人者所可比拟也。

抒情诗之真价值在乎自然。其中描写两性间之情感,言由衷发,一往情深,极写实之能事。后世腐儒,深恶痛绝,摘疵索瘢,不遗余力,违反自然,莫此为甚,是诚何心,我所不解,吾辈袖手旁观,斯亦已矣,安忍以不朽之诗,而置之必毁之地,为秦火之续,又将何以昭示世界耶?

国风之什,多男女相赠答之词,如静女之类,兹摘其代表作如左:

<div align="center">

木瓜
</div>

投我以木瓜,报之以琼琚,匪报也,永以为好也。投我以木桃,报之以琼瑶,匪报也,永以为好也。投我以木瓜,报之以琼玖,匪报也,永以为好也。

<div align="center">

褰裳
</div>

子惠思我,褰裳涉溱。子不我思,岂无他人。狂童之狂也且。

子惠思我,褰裳涉洧。子不我思,岂无他士。狂童之狂也且。

<div align="center">

狡童
</div>

彼狡童兮,不与我言兮,维子之故,使我不能餐兮。彼狡童兮,不与我食兮,维子之故,使我不能息兮。

<div align="center">

静女
</div>

静女其姝,俟我于城隅,爱而不见,搔首踟蹰。静女其娈,贻我彤管,彤管有炜,说怿女美。自牧归荑,洵美且异。匪女之为美,美人之贻。

<div align="center">

野有蔓草
</div>

野有蔓草,零露溥兮,有美一人,清扬婉兮,邂逅相遇,适我愿兮。

野有蔓草,零露瀼瀼,有美一人,婉如清扬,邂逅相遇,与子偕臧。

<div align="center">

东门之墠
</div>

东门之墠,茹藘在阪。其室则迩,其人甚远。

东门之栗,有践家室。岂不尔思? 子不我即。

<div align="center">

溱洧
</div>

溱与洧,方涣涣兮。

士与女,方秉蕑兮。

女曰观乎? 士曰既且,且往观乎?

洧之外,洵訏且乐。

维士与女,伊其相谑,赠之以勺药。

溱与洧,浏其清矣。

士与女,殷其盈兮。

女曰观乎? 士曰既且,且往观乎?

洧之外,洵訏且乐。

维士与女,伊其相谑,赠之以勺药。

女日鸡鸣

女曰鸡鸣,士曰昧旦。子兴视夜,明星有烂。

将翱将翔,弋凫与雁。

弋言加之,与子宜之。宜言饮酒,与子偕老。

琴瑟在御,莫不静好。

知子之来之,杂佩以赠之。知子之顺之,杂佩以问之。

知子之好之,杂佩以报之。

鸡既鸣矣,朝既盈矣。匪鸡则鸣,苍蝇之声。

东方明矣,朝既昌矣。匪东方则明,月出之光。虫飞薨薨,甘与子同梦。会且归矣,无庶予子憎。

　　以上所选皆男女两性间酬答之恋歌,言情则曲而能伸,叙事则纾而必达,极抒写性灵之能事,不自矜式,纯朴自然,又雅颂之所逊也。后世艳诗,尚不能诣此境。其在艺术上趣味之浓厚,匪言可喻。学者抱思无邪,及乐而不淫二语为宗旨以鉴赏之,则庶乎其不差矣。

　　诗有大小雅,述大政为《大雅》之体,述小政为《小雅》之体,《大雅》言政事之得失,《小雅》言政事之存亡,大小雅共约一百零数篇,始于成王之世,终于东周初年,论时代《大雅》较早,考技术则《小雅》为优,盖《大雅》纯为西周之诗,而《小雅》则兼有东迁之作,《大雅》之诗,多趋于雕琢浮泛之途,而伦理之气味太深,如朝衣朝冠,正襟危坐,忽略真挚之情,其讽刺之作,则一部谏书而已,鲜能引起读者之文学美感者。

　　《大雅》之诗篇段较长,兹节录之,以见梗概:

　　国步蔑资,天不我将。靡所止疑,云徂何往?君子实维,秉心无竞。谁生厉阶,至今为梗?(《桑柔》)

　　民亦劳止,汔可小康。惠此中国,以绥四方。无纵诡随,以谨无良。式遏寇虐,憯不畏明。柔远能迩,以定我王。(《民劳》)

　　天之方虐,无然谑谑。老夫灌灌,小子蹻蹻。匪我言耄,尔用忧谑。多将熇熇,不可救药。(《板板》)

　　文王曰咨,咨女殷商。人亦有言,颠沛之揭。枝叶未有害,本实先拨。殷鉴不远,在夏后之世。(《荡》)

质尔人民，谨尔侯度，用戒不虞。慎尔出话，敬尔威仪，无不柔嘉。白圭之玷，尚可磨也；斯言之玷，不可磨也！（《抑》）

上列各例，与其称之为美术文，毋宁称之为实用文之为当耳。

《小雅》之诗，则侧重民间，于平民生活及隐情，颇能描写尽致。例如：

无羊

谁谓尔无羊，三百维群，谁谓尔无牛，九十其犉，尔羊来思，其角濈濈，尔牛来思，其耳湿湿，或降于阿，或饮于池，或寝或讹，尔牧来思，何蓑何笠，或负其餱，三十维物，尔牲则具，尔牧来思，以薪以蒸，以雌以雄，尔羊来思，矜矜兢兢，不骞不崩，麾之以肱，毕来既升。

不知诗人具何种写牛妙手，仅寥寥数十语，而农家牧畜图活现于吾人目前，何其善状物情一至于此！

《小雅》诗中有涉及政治问题及平民状况之一斑，乃情而述于文法中之第一位身者。

驾彼四牡，四牡骙骙，君子所依，小人所腓，四牡翼翼，象弭鱼服，岂不日戒，玁狁孔棘，昔我往矣，杨柳依依，今我来思，雨雪霏霏，行道迟迟，载渴载饥，我心伤悲，莫知我哀。（《采薇》）

此诗极道征途之苦况，亦和平之呼吁也。杜甫之前后《出塞》诗，亦缘此引申，而风情魄力又远逊之也。

又

何草不黄？何日不行？何人不将？经营四方？何草不玄？何人不矜？哀我征夫，独为匪民。（《何草不黄》）

读此诗者，可见当时百姓之死亡丧乱流离失所之情形，悠悠我思，历历如绘。

抒情诗而偏重于伦理者数见不鲜，《蓼莪》一篇，其适例也。

蓼蓼者莪，匪莪伊蒿，哀哀父母，生我劬劳。瓶之罄矣，维罍之耻，鲜民之生，不如死之久矣！无父何怙？无母何恃？出则衔恤，入则靡至。父兮生我，母兮鞠我，拊我、畜我、长我、育我、顾我、复我、出入腹我，欲报之德，昊天罔极！

诗人以匹痛之笔，发挚爱之情，凡有血气，莫不尊亲，读之而无动于衷者非血性中人也。史载司马昭既斩王仪，子哀痛父非命，隐居教授，读诗至此，三复流涕，门人为废《蓼莪》一篇。兴、观、群、怨，独重乎诗，圣人之言，岂欺我哉！

三颂中全为叙事诗，朴而不华，质而不激，所以啄先世之功德，而垂训于后世子孙，其文学地位之超优，远不及国风之大小雅，吾人以文艺价值评之。则三颂特为《国风》、大小雅之附庸而已。

《诗经》一书，为吾国文学之杰作，且为古代诗歌之总集，斯无可疑，然其在艺术上之价值及特点不可不略说之：

（1）诗以情为本，感物吟志，莫非自然，诗人多情浓于文，故其行文技术，简朴异常，而至情流露，自不可掩。

（2）诗句多重复而意自翻新，循环雒诵，其味无穷，泰西歌辞，最多此例。

（3）常用比较级之形容词，深浅高卑，恰如其分，体贴入微，令人易喻。

（4）《诗经》笔法之妙，为后世文学家开无限法门。如云："三事大夫，莫肯夙夜，邦君诸侯，肯莫朝夕。"此歇后体也，若论文字之常，当云夙夜在公，朝夕从事矣。载大人在公从事之语而竟以夙夜朝夕作活字用。语虽似半，而意则已全。文章之妙用如此。（采叶敬君说）

（5）《诗经》一书，习骈体文者不可不读，因其中偶句最多，大可供挦撦之用也。如"觏闵既多，受侮不少"、"发彼小豝，殪此大兕"、"升彼大阜，从其群丑"、"念子懆懆，视我迈迈"等句，皆绝妙好词也。

（6）韵之变化最多，有句首韵，有句中韵，而最习见者为句末韵，句之长短不一，由一言以至九言，纯任天籁，不可以成法拘之。

（7）诗以入乐之故，以声为用，故音调铿锵，动人美感，吾述是章将竟，吾感谢我先民以最珍贵之遗产饷我辈，藉标赤帜于世界文学之林，吾人所宜世守，发扬而光大之，所以报也。

作者署名青年学究。原文载于《周行》第 1 期，1936 年出版。

中国美术丛论上

恽南田评传

一　楔子

　　清代立国二百余年,文化之盛,颇有可称,即美术界中亦多杰出之人才,为一代生色,但以一艺人而擅诗书画三绝,卓然其不朽者,吾惟推恽南田矣。清代画中巨子,王恽并称,然王(石谷)非恽敌。前人已有定评(详下),即意气自豪之康有为,亦称南田妙丽有古人意。(《万木草堂书目》)邹小山《画谱》曰:"国初恽寿平全用没骨法,而运以生机,曲尽造物之妙,所题诗句,极清艳,书法得河南三昧,洵空前绝后矣。"邹小山之书,四库已有著录,久为艺林圭臬,所言颇为标准。《江南通志》亦曰:"恽寿平生而敏慧,八岁咏莲花惊其长老,尤工绘画,花卉禽鱼,意态飞动,而题语书法兼工,故世称南田三绝。"《国朝别裁集》曰:"南田工画山水,花卉兼擅,比之天仙化人,诗亦超逸,毗陵六逸,以南田为工。"其为名流推重如此,则其艺术上之价值可知矣。从来艺术家多于身后得名,而南田生时,已声闻四海,三绝之称,洵不为忝负。且其为人,孝友敦笃,不干名利,卖画养亲,无愧白华孝子,其人格之伟大,与其艺术相埒,绝非如世间东抹西涂手之徒以画笔见长者。惟其品格高超,故其出手古雅,昔人所谓人品不高,则用墨无法,故历代传名之辈,高士为多,苏东坡郑竹南辈所以为一代胜手也。今南田以迈往不屑之概,极解衣盘礴之工,名士风流,自有千古,而其一生落拓,憔悴易工。顾亭林谓:"恽正叔落笔如子山词赋,萧瑟自阅。昔人所谓文章外别有一物主之,非大地欢乐场中,仿效俳倡,郎当舞袖。"可知其不独以艺事传世,其志亦不下于古人矣。

　　余耽于治史,崇拜英雄,所谓英雄者,非徒上马杀贼之侠士,始可称为英雄也。其有对于世界文化或民族有特殊贡献者,皆可视为英雄。故英国史家喀莱尔

(Thomas Carlyle)著有一书,名《英雄与英雄崇拜》(On Heroes, Hero-worship),亦位大诗家莎士比亚于英雄之列。吾亦欲仿其例,以恽南田为画界之英雄也。无奈治中国美术史者究不多,二百年来,曾无一人能为南田作详细之专传者,且其画格及人格,人亦甚少认识,虽其遗画,价值不菲,而诗文声价,究为其书画所掩也。余不自揆,窃慕斯人,为之立传,以谂世人,但仍侧重其画学云。

二 忠孝传家之恽南田

恽格,字正叔,一名寿平,别号南田,毗陵世家也。南田生而敏慧,眉目秀朗,见者辄爱怜之。其父逊庵,亲授之书,上口即能解义,八岁咏莲花,惊其长老,盖有宿根焉。逊庵以理学名儒,为物望所归,崇祯末,吏部特荐,将以诸生起用,而遭国变。南田年方十三,与二仲兄随父东走,崎岖入闽岭,依王祈于建宁,未几而陈锦破建宁,逊庵适外请救兵,得免于难,而二仲兄死之,而南田遂降为囚。南田初被虏,下狱甚苦,时作画自遣。会陈锦妻欲置首饰,令人先画形模,多不当意,左右有言南田能画者,特释之出,作上称意,陈锦妻见其丰神秀朗,进退从容,喜甚,以无子,遂畜为子。南田于流离琐尾之余,亦暂安之,但以二兄稿葬,老父远离,音信疏阔,存亡未卜,每一念至,未尝不泣下沾襟也。其后陈锦为郑成功党刺死,南田万里奔丧,从母道出杭之灵隐寺,时灵隐方丈谛晖和尚,圣僧也。锦妻酷信佛,布施百万,诇南田于众僧中认得其父,已变服为浮屠矣。但劫于母威,不敢认,方丈廉得其情,绐言此子慧根极深,惜福薄寿促,宜令出家,求释迦祐也。陈媪恋而不舍,谓此次北上,当袭遗荫,得美官。南田乃跪泣告母:"不欲求富贵,愿逐水云游。"方丈亦屡为之护言,陈媪感悟,洒泪别去。而南田始与其父归故里。逊庵既归,讲学以终,南田终身随侍,趋庭学礼,而其父亦督教綦严。南田遂不食清禄,终身不应试,从父兄之志也。父子二人,无意于世。昔阮孝绪作《高隐传》,以姓名不欲人知为第一伦,南田身世,可无忝矣。逊庵为复社遗志,学问节概,彪炳东南,四方名士,闻风而集者,殆无虚席。南田家徒四壁,恃笔墨以供宾客往来之乏,且以致甘旨于其亲也,而南田获以画显。识者争欲得之,一帧可易数十缣,其画根于天性,虽有家学(逊庵以枯墨作山水,殊古简,然非作家),而其天才与学力有独至也。南田一生负奇,不事生产,家有薄田,干仆管之,彼则长年远游,所获辄随手尽,或济人,或为人绐尽,南田夷然不以为意,若与阿堵物无缘,而忘怀得失者。故其名满天下,而家常屡空,估客细人或因之致富,而南田为穷老布衣如故也。一代艺人,类多落拓,南田亦一例耳。南田自号抱瓮客,少居城东,

号东园草衣生,迁白云渡,号白云外史,其貌恂恂,善与人交,高朋满座时,恒简静不发一语,皮相者几不信其为绝代艺人也。南田生于崇祯癸酉,卒于康熙庚午,卒年五十有八,子念祖,不能治丧,其友王翚葬之。著有《瓯香馆集》,其友顾祖禹序之,尽其诗与书跋也。

三 恽南田之画学修养

清初画家,深得画法三昧者,余推南田为第一人。从来艺术家之成名,其得自天才者往往视纯恃学力者为胜,功力虽由日积,气韵必属生知。洵乎艺事之微妙,有不可胜言者也。南田画品,出自生知,少工山水,咫尺千里,烟云万态,清简绝俗,又擅工笔,出手超人,初生之虎,已具爪牙,童年弄笔,已奠定其一生在艺苑之地位。既与虞山王石谷交,见石谷山水画法,多仿黄鹤山樵(王蒙)与己笔意亦极相似,乃喟然而叹曰:"两贤岂相阨哉,君将以此名天下,吾何事此为。"乃作花卉写生,含苞怒放,残英半坠,重跗叠瓣,渲染破裂,多出意匠,尤善徐崇嗣没骨法,天机物趣,毕集毫端,邵长衡《青门簏稿》曰:"吾乡恽正叔,工没骨写生,不用笔墨勾勒,而渲染生动,浓淡浅深间,妙造自然。"但南田之画,立意用笔独造为多。方兰士《山静居画论》云:"恽氏点花,粉笔带脂,点后复以染笔足之。点染同用,前人未传此法,是其独造,如菊花凤仙山茶诸花,脂丹皆从瓣头染入,亦与世人画法异,其枝叶虽写意,亦多以浅色作地,深色让主筋分染之。"可见其写生亦独具一法,前无古人矣。彼尝仿忘庵王子墨花卷作设色画,五日而后成,自谓"非古非今,洗脱畦径,略研思于造化,有天间万马之意。"其写生多以澹墨为之,略施丹粉,而意态自足。盖其灵气在笔墨之外,乃祖述宋人规矩,神而明之,动中自然。王石谷称北宋徐崇嗣,创制没骨花,远宗僧繇传染之妙,一变黄筌勾勒之工,盖不用墨笔,全以彩色染成,阴阳向背,曲尽其态,超于法外,合于自然,推为写生之极致,而南田拟议神明,其能得造化之意者,盖其写生之技,不徒与古为侪,兼而师抚造化,故能变化无方,得其象外之意。故其言曰:"写生之技即以古人为师,犹未能臻至妙,必进而师抚造化,庶几尽态极妍,而为大雅之宗。"又云:"作画当师造化,故称天间万马。"画家必接近自然,殆为不易之理。米芾谓"烟云是我师"。范宽亦云:"与其师古人,不若师造化。"夫写生云者,乃写物之生意也。赵昌画花,每晨朝露下时,远栏槛谛玩,手中调彩色写之,自谓写生,而南田亦灌花南田,玩乐苔草,抽豪研色,以吟春风,故其化境在手,元气淋漓,不为先匠所拘,游于法度之外,南田之没骨花,主张幽秀雅淡,然必求极似,盖谓极似乃能为花传神,其画跋有

云："沃丹虞美人二种，昔人为之，多不能似，似亦不能佳，余略仿赵松雪，然赵亦以不似为似，予则以极似师其不似耳。"可知其期向之所在。但其所谓极似者，非徒形似，必求神似，形神活现，乃为佳画，画能传神，形必自肖，正如张彦远所谓以气韵求其画，则形似在其中，即此之谓。故形神兼到，乃称极似，气韵生动，于是乎在。南田谓："凡画花卉，须极生动之致，向背欹正，烘日迎风抱露，各尽其变，但觉清芬拂拂，从纸间写出乃佳耳。"又须先敛浮气，待意思静专，然后落笔，方能洗脱尘俗，发展新趣。昔东坡于月下画竹，文湖州（与可）见之大惊，盖得其意，全乎天矣。笔笔有天际真人想，若纤毫尘垢之点，便无下笔处。恽南田告人，随笔点花叶，须令意致极幽，明窗净几，风日和润，不对俗客，惟有时花秀草，毫墨绢素悦人，意兴到抽毫含丹吮粉，罗青积黛，分条布叶之间，必有潇然可观者。南田写生，提倡土气，随笔点染，生动有韵，盖能通笔外之意，明造化之功，而为文人画之大师。

　　南田非独以花卉著，其山水画亦不弱。其画颇法宋元，其谓宋法刻画，而元法变化，林琴南叹其语之精，盖山水画至倪吴黄王，而变化极矣。然变化本由于刻画，妙在相参而无碍，习之者视为歧而二之，此世人迷境，如程李用兵，宽严异路，然李将军何难于刁斗，程不识不妨于野战，运用之妙，存乎一心而已。南田对于唐人之精严，宋人之妙丽，自然不敢漠视，而其于元人之萧逸，尤有特契。故其博取宋元人之精华，而幻化无穷，未始相袭，所谓文人画之宗旨，乃随意破颖，天趣飞翔，洗尽纵横习气。墨戏之作，盖士大夫词翰之余，适一时之兴趣，与夫绘画之流，大有寥廓。此种墨戏，自苏东坡米南宫提倡，至元而大盛矣。南田醉心于此，一称之为士气，再称之为逸格。"不落畦径，谓之士气，不入时趋，谓之逸格，其创制风流，昉于二米，盛于元季，泛滥明初，称其笔墨，则以逸宕为上，咀其风味，则以幽澹为工，虽离方遁圆，而极妍尽态，故荡以孤弦，和以太羹，憩于阆风之上，泳于狻寥之野，斯可想其神趣也。"又谓高逸一种，盖欲脱尽纵横习气，澹然天真，所谓无意为文乃佳，故以逸品置神品之上。逸品之画，以简贵为上，简之入微，则洗尽尘滓，独存芳躅，其意殆如卢敖之游太清，列子之御冷风，其景则三闾大夫之江潭也。其笔墨如子龙之梨花枪，公孙大娘之剑器，人见其梨花龙翔，而不见其人与枪剑也。总而言之，则凡为逸品，须有清高绝俗，独往独来之慨。故不能以笔墨之繁简论。如越之六千君子，田横之五百人，东汉之厨顾俊及，岂厌出多，如披裘公，人不知其姓名，夷叔独行西山，维摩诘卧毗邪，惟设一榻，岂厌其少，双凫乘雁之集海滨，不可以笔墨繁简论也。然其命意大谛，如应曜隐淮上，与四皓同征而不出，挚峻在沂山，司马迁以书报之不从，魏邵入牛牢，立志不与光武交，正所谓没纵迹处潜身，于此想见其高逸，庶几得之。仲长统昌言云，清

如水碧,洁如霜露,轻贱世俗,独立高步,高逸一派,当作如是观可也。

逸品之画,不以笔墨繁简论矣,然意贵深远,境贵荒寒,殆为不易之理。故曰,高简非浅也,郁密非深也。以简为浅,则迂老必见笑于王蒙,以密为深,则仲圭遂阙清疏一格,意贵乎远,不静不远也,境贵乎深,不曲不深也,一勺水亦有曲处,一片石亦有深处,绝俗故远,天游故静。惟元人最得此意。南田山水画最服元人,其学元人小景,萧散旷澹,竹石乱泉,不作丛莽冗杂,清韵自足。自云:"画家尘俗蹊径,尽为扫除,独有荒寒一境,真元人神髓,所谓士气逸品,不入俗目,惟识真者方能赏之。"又谓元人园亭小景,只用树石坡池,随意点置,以亭台篱径,映带曲折,天趣萧间,使人游赏无尽。又云,元人幽亭秀木,自在化工之外,一种灵气,惟其品若天际冥鸿,故出笔便知哀弦急管,声情并集,非大地欢乐场中,可得而拟议者也。元人幽秀之笔,如燕舞飞花,揣摸不得,又如美人横波微盼,光彩四射,观者神惊意丧,不知其所以然也。南田翁自谓尝欲执鞭米老,俎豆倪黄,横琴坐思,或得之精神寂寞之表,徂春之馆,画梦徘徊,风雨一交,墨华再乱,将与古人同室而溯游,不必上有千载也。于元人风致,大有会心焉。

四　南田对于前代诸家之评判

南田之主张士夫画,已如上述,今籀其对于前人之评语于下,以志心赏,世欲知文人画史者,观此足矣。

南田写生家也,精妍草卉,日求其趣,祖述宋人规矩,兼师造化,逸趣飞翔,洗脱时俗,然亦以北宋徐熙为宗。其谓写生家以没骨花为最胜。自僧繇创制山水,灼如天孙云锦,非复人间机杼所能仿佛,北宋徐氏斟酌古法,定宗僧繇,全用五彩传染而成,一时黄筌父子,皆为俯首。又言徐熙写生,多以澹墨为之,略施丹粉,而意态自足,盖其灵气在笔墨之外。南田称之者,以其独有士气,未尝近俗,此外尚推石田,六如。谓墨花至唐六如、沈石田,其洗脱尘畦,游于象外,觉造化在指腕间,非抹绿涂红者所可概论,南田谓蔬果最不易作,甚似则近俗,不似则离,惟能通笔外之意,随笔点染,生动有韵,斯免二障。

南田写柳,惟学惠崇大年。柳本不易作,画柳得势,昔人独戛戛难之,宋元诸家,尤多变体,各不相师,愈变愈奇,惠崇大年时出新意,千古一人矣。

画菊亦最易近俗,元人王若水,便有作家气味,至明代文氏父子,白米能洗脱畦径,其难可知。而南田写菊,一以自然为法,如韩干画马,乃以厩马万匹为师也。其

郡澄江,盛产菊,每于深秋游赏,载丹粉以视造化之奇丽,意甚乐之。自谓:"为丛菊写照,传神难,传韵尤难,横琴坐思,庶几得之。风姿澹忘之表,深秋池馆,画梦徘徊,风月一交,心魂再荡,抚桐盘桓,悠然把菊,抽毫点色,将与寒暑卧游一室,如南华真人化蝶时也。"南田写生,师抚造化,久而物我两忘,出手便得生动之趣,此其所以自豪者也。南田以一代写生胜手,善诗者不说,善易者不占,故其对于花卉一门,亦不屑道,而对于山水画家,则乐意论之。

北宋首出,惟推北苑,北苑嫡派,独推巨然,北苑骨法,至巨公而该备。故董巨并称焉,巨公又小变师法,行笔取势,渐入阔远,以阔远通其沉厚,故巨公不为师法所掩,而定后世之宗。

宋代山水画家,李成、董源、范宽三大家之后,厥为二米(米元章、米元晖),米氏云山,绝妙千古,以迈往不屑之情,发诸绘事。南田亟推之,谓米襄阳墨戏,一正千古画家谬习,观其高自标置,谓无一点吴生习气,盖唐人画法,至宋乃畅,米家父子又一变耳。

南田一生,最拜伏元代四家——黄公望、王蒙、吴镇、倪瓒是也。盖山水画至元,已至登峰造极时代,其趣味之浓厚,愈玩愈出,可不忽视也。

(1)黄公望。黄公望,字子久,号一峰,又号大痴道人,常熟人,山水师董巨,晚年自成一家,清代山水画家多学之。南田谓其为胜国诸贤之冠,后惟沈启南得其苍浑,董云间得其秀润,时俗摇笔,辄引痴翁,大谛刻鹄之类,痴翁墨精,汩于尘滓久矣。南田画迹云:"临一峰老人小景,笔致萧散,浮岚之一变也。"又云:"学痴翁须从董巨用思,以萧丽之笔,发苍浑之气,游趣天真,复追茂古,斯为得意。"可知其善学矣,大痴居富春山,领略烟岚之概,能明造化之功。其画山水,浅绛设色者多,青绿水墨者少,南田评之云:"子久以意为权衡,皴染相兼,用意入微,不可诧,不可学。太白云,'落叶聚还散,寒鸦栖复惊',差可拟其象。"又曰:"子久神情,于散落处作生活,其笔意于不经意处作腠理。其用古也,全以己意而化之,麒麟觅叔之猛厉也,而猎人能驯之以角抵之戏;王孙之诡秘也,而弋人能导之以桑林之舞,此其故有非言说之所能尽者。"又谓:"子久《天池》、《浮峦》、《春山聚秀》诸图,其皴点多而墨不费,设色重而笔不没,点缀曲折而神不碎,片纸尺幅而气不促,游移变化,随管出没,而力不伤,董文敏所谓烟云供养以至于寿而仙者,吾以为黄一峰外无他人也。"(谨按黄一峰享年八十六)

黄一峰遗世之名作,有《富春山》卷,作之数年矣。此图全宗董源,间以高米、凡云林、叔明、仲圭诸法略备,凡十数峰,一峰一状,数百树,一树一态,雄秀苍莽,变化极矣。与《秋山图》同为宇宙奇观,无怪南田步趋之如恐不及也。

（2）王蒙。王蒙，字叔明，吴兴人，元末避乱隐黄鹤山，因号黄鹤山樵，擅山水画，出入唐宋，自成一家，好以赭石和藤黄着色，山头草树，气韵蓬松，或竟不着色，只以赭石着人面及松皮，亦殊古雅有别致，画后点苔，苍茫满纸，不易及也。黄鹤山樵，远宗摩诘，近师文敏（赵子昂），参以董源，故足与倪黄方驾。其笔墨沉古，直北苑之后劲，南田谓："黄鹤山樵得董源之郁密，皴法类张颠草书，沉着之至，仍归缥缈。"斯言得之。黄鹤山樵一派，有赵元孟端，亦犹洪谷之后，有关仝，北苑之后有巨然，痴翁之后有马文璧也。

（3）吴镇。吴镇，字仲圭，号梅花道人，工词翰，尤擅画山水竹木，气魄雄厚，人品孤高，作品绝俗。南田评之云："梅花庵主与一峰老人同学董然巨，吴尚沉郁，黄贵萧散，两家神趣不同，而各尽其妙。"所语亦颇有见地。又谓"梅花庵主，笔力有巨灵斧劈华岳之势，非今人所能梦见。"

（4）倪瓒。倪瓒，字元镇，号云林，画山水不着色，亦无人物，平远枯木竹石，以天真幽淡为宗，称逸品，生平不喜作人物，亦罕用图章，故有倪迂之称。其人绝类米南宫。其画天真澹简，一木一石，自有千岩万壑之趣，令人遂以一木一石求云林，几失云林矣。南田称其画不从人间来，其以神马飚轮，与造化游鸿濛之外者乎。得云林一树一山，游盘其中，可以逍遥，乐而忘世，正不必上同巢由，买山而隐。又云："倪迂作画，如天骏腾空，白云出岫，无半点尘俗气。学云林须知快马斫阵乃得势，无此兴会者，不可与言云林也。"

南田于元代四大家外，最服高克恭，谓其居四家之右。克恭号房山，其先西域人，后占籍大同，官至刑部尚书。其山水法初学二米，继而直溯董巨，写林峦烟雨，造诣精绝，然深自秘重，偶尔乘兴为之，有若神助。昔人谓"有谁能作房山画，坐使烟云笑世人。"盖米家画法，至房山始备，现其墨笔游戏，脱尽畦径，非时人所能万见者也。赵子昂同时亦极推之。董其昌谓赵吴兴每遇房山画，辄品题作胜语，若让服不置者，顾近代鉴赏家或不谓然，此由未见高尚书真迹耳。高尚书作《夜山图》，绝无笔墨畦径，得二米之精微。其《大姚村图》，笔为惊绝，果非子久、山樵所能梦见，而烟云明灭，气韵生动，即赵孟頫亦常推之不置也。南田谓米氏父子与高尚书分路扬镳，亦犹王氏羲献，与钟元常齐驱并驾，然其门径有异而同，有同而异。而董其昌更推为逸品，谓其虽学米氏父子，乃远宗吾家北苑，而降格为墨戏者。又谓诗至少陵，书至鲁公，画至二米，古今之变，天下之能事毕矣。独高彦敬，兼有众长，出新意于法度之中，寄妙理于豪放之外，所谓游刃有余地，运行成风，古今一人而已。南田亦谓房山神气，鸥波一峰，犹以为不易及，后来学者，岂能涉其颠涯。二贤推挹，若合一契，吾

于高尚书见之。

高房山多瓦屋，米家多草堂，此董其昌鉴别二家真迹之法也。

尚有方从义，亦为南田所服膺。方从义字无隅，号方壶，贵溪人，性好画，人以礼求之，始为出其一二，皆萧散非世人所能及。尝言太行居庸，天下之岩险，其雄丽奇杰，皆古人之名画，余所愿见者，今皆见之而有以慊吾志，充吾操，吾非若世俗者区区而至也。画山水逸致苍莽，有天骥腾空之势，其画树全不似树，略得其景象耳。故其为逸品之正宗，与高房山同学于米南宫，而各有面目。南田谓其用米海岳墨戏，随意破颖，天趣飞翔，洗尽纵横习气，故昔人以逸品置神品之上也。又曰，方壶泼墨，全不求似，自谓独参造化之权，使真宰欲泣也，宇宙之外，岂可无此种境界。又去，方壶蝉蜕世外，故其笔多诡岸而洁清，殊有科头箕踞之态，因念皇皇鹿鹿，终日骎骎马足中，而欲证乎静域者，所谓下士闻道，如苍蝇耳。南田翁一生推崇逸品，于此见之。

明代画苑，无特出之人才，多以摹抚宋元诸名家为事。惟有沈周(石田)一家，承流董巨，出入元代四家，晚年之作，优入神品，迢乎其足尚也！南田谓其随笔点染，得生动之趣。又谓墨花至石田六如，真洗脱尘畦，游于象外，觉造化在指腕间，非抹绿涂红者所可概论也。

尚有唐寅，自称江南第一风流才子，工诗文，精书画。其山水画自李成范宽，李唐夏珪马远，元赵孟頫王蒙黄公望诸大家无不精研，虽师于周臣，而雅俗迥别，有出蓝之誉，说者谓其远攻李唐，足任偏师，近交沈周，可当半席，亦的评也。此外人物仕女楼阁花鸟无不工。南田谓诗诏写生，虽极工整，犹有士气，与世俗所尚，大有径庭。又谓唐解元墨花游戏，如虢国夫人马上淡妆，以天趣胜。六如之画，南田时时临之。形于笔墨者比比也。又从而称之曰："六如居士，以超逸之笔，作南宋人画法，李唐刻画之迹，为之一变，全用渲染洗其勾斫，故焕然神明，当使南宋诸公，皆拜床下。"其推挹之至，气味之投，可以想见。

总之，南田论画，以文人画为极轨，不屑与时追趋，一方面复古，一方面生新。彼谓自右丞洪谷以来，北苑南宫，相承入元，而倪黄辈出风流豪荡，倾动一时，而画法亦大明于天下，后世士大夫追风效慕，纵意点笔，辄相矜高，或放于甜邪，或流为狂肆，神明既尽，古趣亦忘，南田厌此波靡，丞欲洗之，因斟酌于云林云西房山海岳之间，别开径路，沉深墨采，润以烟云，根于宋以通其郁，导于元以致其幽，猎于明以资其媚，虽神诣未至，而笔思转新，倘从之而仰钻先匠，洞贯秘涂，庶几洗刷积靡，一变还雅，恐云间复起，不易吾言，愿就赏心，共游斯趣。南田于画道，三折肱矣，其自道心得之语，极堪为时史所效法也。

五 恽南田之画论

　　吾人于南田崇拜之对象中,已窥见其为文人画之拥护者矣。文人画者,即画中带有文人之气味,即所谓书气盎然之画,能陶写性灵,发挥个性者为合格。宋邓椿论画曰:"画者文之极也,故古今文人颇多着意,张彦远所次历代画人,冠裳大半,必其人胸中有书,故画来有书卷气,无论写意工致,总不落俗。"故文人画之要素,以不落俗套,气韵生动为第一义。南田论画,主张逸品,发挥个性,故切戒刻意模仿,盖谓高逸一种,欲脱尽纵横习气,澹然天真,所谓无意为文乃佳,故以逸品置神品之上,若用意抚仿,去之愈远,倪高士云,作画不过写胸中之逸气,此语最微,然可与知者道也。历来画人之通弊,只知抄袭前人之作,临摹传写,不求甚解,其临摹也,惟致力于笔墨上皮毛工夫,亦步亦趋,谨毛失貌,而不知古人用心之苦,神韵之超,正在笔墨畦径之外也。戕贼性灵,囿于古法,必无成功之日矣。南田翁有云:"作画须有解衣盘礴,旁若无人意,然后化机在手,元气狼藉,不为先匠所物,而游法度之外矣,出入风雨,卷舒苍翠,模崖范壑,曲折中机,惟有成风之技,乃至冥通之奇,可以悦泽神风,陶铸性器。"南田教人作画,须有独往独来之概,盖纯任天真,生意自出,但非教人不师古也,不过于保存作者生命外,无妨稍参古法,然不可泥,泥则死气满纸矣。近世浅人,力言革命,自言师于造化,不作古人奴隶,其言甚壮,但使古人法度合理者,师之又何妨哉。且法犹路也,数千年古人所行而便利者,吾人何不可从之有,吾人特不必蹈其迹耳。南田翁又云:"作画须优入古人法度中,纵横恣肆,方能脱落时径,洗发新趣也。"斯言得之。

　　凡学古人者,非得其象外之趣者,未足与议也。故摹古亦不易,能于笔墨畦径之外,观古人惨淡经营之处,庶几得之。南田翁云:"今人用心,在有笔墨处,古人用心,在无笔墨处,倘能于笔墨不到处,观古人用心,庶几拟议神明,进乎技矣。"又谓构想渊奇,触境有无穷之诣,彼徒索于毫素者离矣。且画中神化之境,尤在生知,不可勉强从事也。南田之言曰:"笔墨可知,而天机不可知,规矩可得,而气韵不可得,以可知可得者,求夫不可知与不可得者,岂易为力哉,昔人去我远矣,谋吾可知而得者则已矣。"欲求天机灵活,气韵生动,除天才之外,非学力不为功也。正如南田翁谓无墨池研臼之功,使欲追纵上古,其不为郢匠所笑,而贻贱工血指之讥者鲜矣。

　　评文人画,自以高简深远为极致,然非细心玩索,不可得也。南田翁谓川濑氤氲之气,林岚苍翠之色,正须澄怀观道,静以求之,若徒索于豪末闻者离矣。南田翁又

尝谓天下为人,不可使人疑,惟画理当使人疑,又当使人疑而得之。盖意贵深远,非粗心人一见便了,文心贵曲,画心亦贵曲,曲则攸美,直则无味,故画之命意,亦以耐人寻思为贵,否则一览无余,味同嚼蜡矣。故古人看画称为读画,即寻味画理,观古人之用心也。南田翁画跋云:"易林云,幽思约带。古诗云,衣带日以缓,易林云,解我胸春,古诗云,忧心如捣。用句用字,俱相当而成妙,用笔变化,亦宜师之,不可不思也,笔墨本无情,不可使运笔墨者无情,作画在摄情,不可使鉴画者不生情"。自非好学深思,焉能知古人之妙处,又从而变化之也。画理之深远者,览之必令人疑,稍加玩索,渐入佳境,方为佳品,但既疑之,更进犹不能探其道理者,此画亦无理法,所谓有意为奇,则不奇矣。

南田翁云:"寂寞无可奈何之境,最宜入想,亟宜着笔,所谓天际真人,非鹿鹿尘埃泥滓中人所可与言也。自非游心玄默,上接古人,得笔先之机,研象外之趣者,未足与言写意。画家能达难显之情,能解释造化之幻,能将咫尺绘万里,能令堂上生云烟。'春山如笑,夏山如怒,秋山如妆,冬山如睡,四山之意,山不能言,人能言之,秋令人悲,又令人思,写秋者必得可悲可思之意,而后能为之。不然,不若听寒蝉与蟋蟀鸣也。'故写意画最微,写生者第写物之生意,而写意则舒写本人对物之感情,非独绘形,而且绘声,意象兼顾,始为得之。"恽南田曰:"大木百围可图也,万窍怒号,激謞叱吸,叫譹宎咬,调调刁刁,则不可图也。于不可图而图之,惟隐几而闻天籁。"绘画一道,象物不难,传神为贵,信手写来,能尽物之性,能移人之情,斯为贵矣。譬如画雪,须得寒凝凌兢之意,长林深峭,涧道人烟,摄入浑茫,游于冯穆,其象凛冽其光黯惨,披拂层曲,循境涉趣,岩气浮于几席,劲飚发于毫末,得其神迹,以式造化,斯可喻于雪矣。今人画雪,必以墨积其外,粉刷其内,惟见缣素间着粉墨耳,岂复有雪哉。南田此法,即徐文长画竹之法,南田发之于前,板桥继之于后者也。

学画者,虽不必肖乎古人,古人之须眉不能生于我们之面上,但善学古人者,只可师古人之意,而不必循古人之迹也。南田翁云:"魏云如鼠,越云如龙,荆云如犬,素云如美人,宋云如车,鲁云如马,画云者虽不必似之,然当师其意。"南田此语,所谓得意忘形者非欤。

作文须虚实相生,然后气机无滞,作画亦然。南田云:"用笔须笔笔实,却笔笔虚,虚则意灵,灵则无滞,迹不滞则神气浑然,神气浑然,则天工在是矣。夫笔画而意无穷,虚之谓也。写真今称廖谢,谢法不用一实笔,正相合,诗文之理亦然,句句实,意则易尽矣。"昔人谓天下坚实者空灵之祖,故木坚则焰透,铁实则声鋐,可以想见。

画乃无声之诗,其感人则一也,南田翁云:"诗意,须极缥缈,有一唱三叹之音,方

能感人,然则不能感人之音,非诗也。书法画理皆然。笔先之意,即唱叹之音,感人之深者,舍此亦并无书画可言。"

画虽文人之余事,然非专精以赴之,必不能有成。庄子谓画史解衣盘礴,旁若无人,即专心致志,思无他岐,乘兴落笔,名下无虚,故古来名家,皆以画事为性命,集中其精力以赴之,凝神苦思以通之。精诚所至,金石为开,含毫独运,迥发天倪,象外风流,灵襟未隔。"吴道子写嘉陵山水于殿壁,一日而尽者,论者谓丘壑成于胸中,既寤则发之于画,故物无留迹。李广射石,初则没羽饮金,既则不胜,石坡有石,见者以为碍,神定者一发得之,妙解至此,可以语吴生之意。"神感之笔,往往有之。然非平日修养深厚,亦无从触发也。

古之所谓画士,皆一时名士,涵泳经史,识见超明,襟怀洒落,余事为画,绝世风流,或游心于玄默之间,寄意于毫素之事,有托而逃,斐然有作,与夫以画糊口者大有径庭。南田翁目睹时史之庸流,既无定识,骛于利名,而深叹之。"自古以笔墨称者,类有所寄寓,而以毫素骋发其激岩郁积不平之气,故胜国诸贤,往往以墨林为桃花源,沉湎其中,乃不知世界,安问治乱,盖所谓有托而逃焉者也。今之号为画者亦夥矣,营营焉,攘攘焉,屑屑焉,如蚩氓贸丝,视以前古法物,目眩五色,舌挢而不能下矣。矧可与知古人深心所在也耶。"

赵孟頫教人,作画贵有古意,若无古意,虽工无益。今人但知用笔纤细,传色浓艳,便自为能手,殊不知古意既亏,百病横生,岂可观也。故精研笔墨,取法乎上,乃为得之。"黄涪翁云,书家字中有笔,如禅家句中有眼,陶隐居论书云,要当以点画论,极诸家之致,故书无点画,不可以言书,画无笔画,不可以言画。自文沈创兴遗落笔墨,而笔墨之法亡。云间崛起,研精笔墨,而笔墨之法亦亡。何则,衍其流者忘其故,渐靡滥觞,不可使知之矣。墨工椠人,研丹调青,且不识绢素为何物,涂垩狼藉,辄侈口曰,仿某家,曰学某法,其所矜,剩唾也,其所宝,涤溺也,其所尚,垢滓也。举世贸贸,莫镜其非,耳食之徒,又建鼓而趋之,送使龌龊贱工,亦往往参入室之誉,盖郑声作而大雅之音亡,骏首不来,而鼠璞宝矣。嗟乎又岂独绘事然哉。"古人谓有笔有墨,笔墨二字,颇难索解,画岂有无笔墨者,董其昌从而释之云,但有轮廓而无皴法,即谓之无笔,有皴法而不分轻重向背晦明,即谓之无墨。遗落笔墨,高自位置,敝屣古法,随手涂抹,使初学者无所依归,汗漫而无以应敌。有从而矫之,精研笔墨,过于刻画,其蔽也泥。王原祁曰:"笔墨一道,用意为尚,而意之所至,一点精神在微茫些子间隐跃欲出,大痴一生得力处全在于此,画家不解其故,必曰某处是其用意,某处是其着力,而于濡毫吹墨,随机应变,行乎所不得行,止乎所不得止,火候到而吸

灵,全幅片段,自然活现,有不知其然而然者,则茫乎其未之讲也。"盖讥世人之偏重笔墨,而疏于用意,偶有指摘,都无是处,不知逸品出自天真,非拟议可到,当其弄翰飞素,生趣百去,千古不能加,即群山万壑,亦有所不屑,安能以笔墨畦径限也。南田翁谓迂翁之妙会,在不似处,其不似正是潜移造化,而与天游,此神骏灭没处也。近人只在求似,愈似所以愈离,可与言此者鲜矣。且笔墨之法,亦正难言,古人笔法渊源,其最不同处,最多相合,李北海云:似我者病,正以不同处求同,不似处求似,同与似皆病也。又曰笔墨精致,造化所秘,本未易知,操觚之士,终身从事于此而不知其要妙者皆是也。学者不知直溯真源,随波而靡,侈谈笔墨,名存实亡,此南田所以痛恨于庸史也。

文章千古事,得失寸心知。"符朗识半露之栖鸡,荀勖知劳薪之炊饭,故有易牙之口以校锱铢,而乃不可得而遁也。绘事亦然,愿以投之知味也。"世之其赏者,慎无使高山流水之不遇知音也。更愿对其画论有以发明光大之也。

六　恽南田与王石谷

恽南田称王石谷为虞山好友,结契二十年,备至倾倒。石谷(王翚)山人笔墨,价重一时,海内宗之,如水就下。同辈王时敏称之曰:"近世考画者如林,莫不人推白眉,自夸高手,然多追逐时好,鲜知古学,即有知而慕者,有志仿效,无奈习气深锢,笔不从心者多矣。间有杰出之美,灵心妙解,力追古法,亦不过专学几家,岂能于历代诸名迹尽得其阃奥,且形似者神或不全,神具者形多未肖,求其笔墨逼真,形神俱似,罗古人于尺幅,萃众美于笔下者,五百年来,从未之见,惟吾石谷一人而已。石谷天资灵秀,固自胎性带来,其于画学,取精去粗,研深入微,见解与时流迥别。又馆毗陵者累年,于唐孔明先生所,遍观名迹,磨砻浸灌,刻精竭思,窠臼尽脱,而复意动天机,神合自然,犹如禅者彻悟到家,一了百了,所谓一超直入如来地,非一知半解者所能望其尘影也。"临古之功,石谷实为当代第一,盖其学力深邃,左右逢源,下笔自然入古。南田谓痴翁画林壑,位置云烟渲晕,皆可学而至,笔墨之外,别有一种荒率苍莽之气,则非学而至也。故学痴翁辄不得佳,臻斯境界,入此三昧者,惟娄东王奉常先生与虞山石谷子耳,观其运思缠绵无间,缥缈无痕,寂焉浩焉,寥焉渺焉,尘滓尽矣,灵变极矣,一峰耶,石谷耶,对之将移我情。可见石谷之抚古,可与原本相乱,其功力可想。

南田又云:"雪图自摩诘以后,惟称营邱,华原河阳道宁,然后劲有余,而荒寒不

逮,王山人画雪,直上追唐人,谓宋法登堂,未为入室,元代诸贤,犹在门庭边游衍耳。""王山人拟《松阴论古图》,斟酌于六如晞古之间,又变而为精纯,为劲峭,唐解元之法,至此而大备矣。""青绿山水,近代擅长,惟十洲仇氏,今称石谷王子,今观其青绿设色亦数变,真从静悟得之,当在十洲之上。""学晞古(李营邱,似晞古,而晞古不必传,学晞古不必似晞古,而真晞古乃传也),虎头三毫,益其所无,神传之谓乎,惟石谷能神明于法度。""石谷学李晞古法,晞古辟境灵险,发笔得峭爽劲逸之气,时俗学仿,大都画肉遗骨,使骅骝气尽。""石谷画柳,能画宋元诸家变体。""石谷子画古松,乃金陵六朝遗影,枝如虬龙,翠微间拂拂疑有声,如风涛奔激,瑟瑟盈耳可听,冷然静深,又若古桐鸣而万壑寂也。""米襄阳墨戏,一正千古画家谬习,观其高自标置,谓无一点吴生习气,盖唐人画法,至宋乃畅,米家父子,又一变耳。石谷子,深得墨戏三昧,故于米家云山,焕若神明,洗尽时人畦径。"综上以观,吾人知南田对于石谷趋向之忱,交谊之笃,致改变本人之研究方针以避之,可谓厚道。其《瓯香馆集》中有诗赠石谷云:"竹雨桐风画入元,阿谁参得巨公禅,看君画石如云手,落纸精华已百年。""寥落南宗与北宗,天荒今见画中龙,高云都入王郎卷,乱覆清谿八九峰。"

南田于同时艺人中,最推石谷,亦以石谷为第一知己,石谷亦称其写生之法,为当代第一。其言云:"北宋徐崇嗣,创制没骨花,远宗僧繇传染之妙。一变黄筌勾勒之工,盖不用笔墨,全以彩色染成,阴阳向背,曲尽其态,超乎法外,合于自然,写生之极致也。南田拟议神明,真能得造化之意,近世无与能者。"引曰《南田致石谷札》云:"弟素狂不怯人,今乃不能著一笔,间持笔辄念石谷,念石谷百遍,稍稍得一两笔,得一两笔后,辄又虑吾石谷他时或见之也。复为踌躇久之,弟与兄庶几称肺腑矣。"又札:"不佞弟与石谷以缟纻之雅,兼之翰墨相慕悦,知人所不及知,而赏所不能赏,向称相知,较他相知不啻十倍,宜乎形迹密尔无间隔之恨,而间隔形迹落落较他相知亦且十倍,若此,则相知之心,盖已疏矣,而此心则愈密。每闲行游看,一山一水一树一草,一片云一拳石,无一不思吾石谷也。即若与石谷相对,又观石谷之墨痕,笔精奇理百变也,故虽与石谷行迹阔绝,无时无日不与石谷同室而聚居也。又岂在区区行迹之间哉"。(《清晖阁贻赠尺牍》)斯可见彼此二人之投契。石谷声气甚广,长揖公侯,润笔之资,视南田翁不啻十倍,时为南田吹嘘,且周济之,千金撒手,不以为意也。南田诗云:"墨笔飞处起灵烟,逸兴纵横醉玳筵,自有雄谈倾四座,诸侯席上说南田。"亦纪实也。王恽二人,尝论笔墨数十昼夜不倦,醉舞歌呼,有解衣盘礴,旁若无人意。南田送王郎还琴川诗序云:"犹记余从南村走东郭,时已就暝,不得复见,宵分徙倚庭隅,索句既成,明日书扇,再次诵诗唱别,同人见余与石谷交谊如此,近世所

无,莫不叹息。"后南田之死,石谷为理其丧,可谓无负死友矣。

夫学力深邃,集古人之大成,肆应无方,千门万户,石谷实不可及,致若天才独出,逸兴遄飞,鼓舞天倪,资其霞举,擅三绝之美称,成一家之绝诣,为则南田逸品之上上者也。王虚舟评画,每右南田而左石谷,谓恽本天工,王由人力,有仙凡之别。又云,南田胸有卷轴,石谷愕然无有,在南田萧萧数笔,石谷极力为之,所不能及。朱竹垞谓王非恽敌,已有定评。南田山水之功,不让石谷,而花卉一科,独步天下,非时人所可企及也。尝爱诵黄仲弢(绍基)题南田像诗云:"流离生是拔心草,穷老犹摹没骨花,京洛贵人争购画,谁是忠孝旧传家。""绝艺同时石谷翁,曾看侔色尺绡中,两家神逸谁高下,多恐吴生是画工。"寥寥数语,可作一篇南田评论读也。

原文载于《史学专刊》第 2 卷第 1 期,1937 年出版。

书画家之郑板桥

板桥在清代艺人中,颇能独立一帜,盖性情才调,皆有独至,而诗词书画,亦迥不同人,身后价值,继长增高,今人之学其字与画者,视模仿王石谷为多,小小兰竹,价抵兼金,实至名归,盖棺定论,若此一代之艺人,实应有万人之崇拜,著为专传,不亦宜乎?陈东原君尝有《郑板桥评传》之作,然只泛论其平生,对于其绝世之书画,犹未能尽情言之也。吾不忖愚陋,著为此篇,聊引申于万一,自知不值方家之一哂也。

一 郑板桥传略

郑燮,字克柔,号板桥(1691—1764),兴化人,乾隆丙辰进士,官山东潍县,有惠政,以岁饥为民请赈,忤大吏,罢归,于是恣情山水,与骚人野衲作醉乡游,时写《丛兰瘦石》于酒廊僧壁,随手题句,观者叹绝,豪贵家虽踵门请乞寸笺尺幅,未易得也,家酷贫,不废声色,所入润笔钱,随手辄尽,晚年贫立无锥,寄居同乡李三鳝家,而豪气如作,书法以隶楷行三体相参,有别致,古秀独绝。诗近香山放翁,有郑虔三绝之目。词胜于诗,吊古摅怀,激昂慷慨,集中家书数篇,皆不可磨灭,工画兰竹,以草书之中坚长撇法运之,多不乱,少不疏,脱尽时习云。

二 他的书

吾粤张维屏(南山)谓板桥之书画有三真,曰真气,曰真意,曰真趣,其能一语中肯,板桥之书,骤见之为矫扭造作,炫奇立异之徒,而不知彼实一字一笔,皆从性情透

出来,且其对于碑学功力最深,故能自成一体。彼因国初诸老,崇拜帖学,陈陈相因,板桥固富于革命性的人,不欲随人裾后,乃极力变之,其参用隶笔,实为碑学开一生路,但其纵情所至,往往有失之怪者,故袁枚虽为其好友,亦谓之为野狐禅,然其笔情豪迈,苍劲绝伦,实足令其独辟门户。

板桥之字,赝作者多,鱼目混珠,其真迹亦甚难睹,坊间有《板桥集》,最初本为其手写付雕者,本来不甚失真,然坊间书贾,见其销路甚广,则竞相翻刻,原本日久,已渐模糊,而翻刻之本,出自俗工,去真尤甚,但犹可窥见其字之格局矣。其书无论真草,皆带有篆隶意味。查礼《铜鼓书堂遗稿》,谓"郑燮书行楷中笔多隶法,意之所之,随笔挥洒,遒劲古拙,别具高致。"彼亦自谓"字学汉魏,崔蔡钟繇,古碑断碣,刻意搜求。"(《署中示舍弟诗钞》页七十二)其自成一家的书体,自名自六分半,极硬瘦之致。《清稗类钞》谓板桥初学晋帖,雍正辛亥书杜少陵丹青引横幅,体仿黄庭。后方自为一体,可以概见。蒋心余云:"未识顽仙郑板桥,其人非佛亦非妖,晚摹瘞鹤兼山谷,别辟临池路一条。"颇能道其得力之处。

板桥行书胜于真书,盖其奇气发越,笔墨淋漓,实以行书为利于挥洒耳。板桥之书,实无愧古雅二字。

三　他的画

板桥六法之工,为世所称者,不一而足,而兰竹之妙,最为时人叹服,下笔即能破俗,惟其胸无点尘,自然笔有逸致,盖由内心之经验超于物象之外,而成一抽象的描写。如宗炳所云:"应目会心,神超理得"者是也。

从来艺术家,尚理想者贬写实,贵写实则黜理想,虽各走极端,但在修养时代,无不以自然为师,王维云:"画道之中,水墨为上,肇自然之性,成造化之功,或咫尺之图,写百千之景,东南西北,宛尔目前,春夏秋冬,生于笔底。是知美术家之于自然,若合一契矣。"米芾亦云:"云烟是我师。"是皆因自然之印证,而启发其心灵者也。板桥学画,最初亦以自然为师者,其自述云:

余家有茅屋二间,南面种竹,夏日新篁初放,绿荫照人,置一小榻其中,甚凉适也。秋冬之际,取围屏骨子,断去两头,横安以为窗棂,用匀薄洁白之纸糊之。风和日暖,冻蝇触窗纸上蓊蓊作小鼓声。于是一片竹影零乱,岂非天然图画乎?凡吾之画竹,无所师承,多得于纸窗粉壁日光月影中耳。(《题画》页一)

盖境皆天就，无取人为，信笔挥洒，自能逼真，坐对美景，令人情思清密，纷虑暂忘，落笔自有生意。正如恽南田所云，"兴到随意点墨，天趣飞翔，脱尽刻画畦径，所谓以无累之神，合有道之器，一树一石，生气自足，正不必索古人于千载上也。"大块文章，随时待人之鉴赏与宣扬，美术家而不知亲近自然，不免辜负天开之图书，而其作品必归于近凡，殆无可疑。画当师造化，故称天间万马。板桥画机，为自然触发者多也。

江馆清秋，晨起看竹，烟光、日影、露气，皆浮动于疏枝密叶之间，胸中勃勃，遂有画意，其实胸中之竹，并不是眼中之竹也。总之，在意笔先者，定则也，趣在法外者，化机也，独画云乎哉！（《题画》页二）

眼中之竹，幻觉也，胸中之竹，想象也，手中之竹，二者之变相也，其所谓意在笔先者，则历代名画家之秘诀，可通于画也，趣在法外者，则聪明旁逸，奇气纵横耳。杜琼云："绘画之事，胸中造化吐露于毫端，恍惚变幻象其物，宜足以启人之高志，发人之浩气。"正可为板桥之说作一注脚也。

板桥之画，如李广行军，专好野战，自谓画竹，胸无成竹。其言云：

文与可画竹，胸有成竹，郑板桥画竹，胸无成竹，浓淡疏密，短长肥瘦，随手写去，自尔成局，其神理具足也。藐兹后学，何敢妄拟前贤，然有成竹无成竹，其实只是一个道理。（《题画》页三）

文与可为宋代一大画家，善画墨竹，琅玕千尺，不笋而成，最为苏东坡佩服，但其矜慎下笔，造次于法，而板桥则不拘绳墨，点染从心，及其画告成，又不违于法，盖其纯熟自然，自然笔法出现，一先一后，原为一理，然非板桥工夫之纯熟，品格之高超，固不得引为借口也。"未画以前，不立一格，既画之后，不留一格。"法本无定，既不徇人，又不立极，实能自辟门户者，故世俗之人，嗤之为不师古，又岂能识板桥之真功夫哉！板桥自云："掀天揭地之文，震电惊雷之字，呵神骂鬼之语，无古无今之画，原不在寻常眼中也。"法者死工夫也，天下之美术家，岂甘依样画葫芦哉！板桥之画，气韵生动。惟其有气韵，是以生动。方薰云："气韵生动，须将生动二字省悟，能会生动，气韵自在，气韵以生动为第一义，然必以气为主，气盛则纵横挥洒，机滑无碍，其间韵

自生动。"杜老云:"元气淋漓幛犹湿",是即气韵生动。板桥作画,狂扫长笺,岂复寻常蹊径所能限者,因其大笔淋漓,而世遂议其简率,要非平情的论也。最无谓者莫若秦逸芬(祖永),彼尝著《桐阴论画》三编六卷评骘董香光以下清朝画家数百人,别有"神"、"逸"、"能"三品以位置之,尝列板桥于能品而评之云:

郑进士板桥燮,笔情踪逸,随意挥洒,苍劲绝伦。此老天姿豪迈,横涂竖抹,未免发越太尽,无含蓄之致。尽由其易于落笔,未能以酝酿出之。故画格虽超,而画律犹粗也。

秦氏以著述自命,而其美术评批之肤浅如此,殊可怪诧。观其谓板桥作画,毫无含蓄,发越太尽,已涉抽象,既赏其天真,而又欲其矫性,不自知其矛盾也,板桥之易于落笔,未能以酝酿出之,正板桥自豪之胸无成竹耳,秦氏之津津乐道者,正板桥不屑者也,画格高超,已为上乘,而犹以律绳之,而置之于能品之列何哉,秦氏本不工画,而画学之庸俗如此,(试观其《桐阴画诀》可知)信口雌黄,多见其不自量也。

板桥于前代书画家最服徐青藤,徐青藤即徐文长(渭),明之山阴人,天才超逸,诗文书画,皆脱时径,一世之奇士也;郑板桥綦慕之,常刻一印,"徐青藤门下走狗郑燮"。清诗人童二树(钰)所谓"尚有一灯传郑燮,甘心走狗列门墙",即指此事,郑燮尝有贺新郎词题徐青藤草书云:

墨沉余香剩,扫长笺狂花扑水,破云堆岭,云尽花空无一物,荡荡银河泻影,又略点箕张鬼井,未敢披图容易玩,拨烟霞直上嵩华顶,与帝座,呼相近。半生未挂朝衫领,狠秋风青衫剥去,秃头光颈。只有文章书画笔,无古无今独逞,更无复自家门径,拨取金刀,眉目割破,头颅血迸。苔花冷。亦不是,人间病。"(《词钞》页五)

其推服青滕,可谓至矣,青藤常自言其书最佳,诗次之,文最次,画最次。其实青藤书画,造诣略同。张岱跋《青藤小品·画》云:

唐太宗曰:"人言魏征崛强,朕视之更觉妩媚耳。"崛强之与妩媚,天壤不同,太宗合而言之,余蓄疑颇久,今见青藤诸画,离奇超脱,苍劲中姿媚跃出,与其书法奇崛略同,太宗之言,为不妄矣,故昔人谓摩诘之诗,诗中有画,摩诘之画,画中有诗,余亦谓青藤之书,书中有画,青藤之画,画中有书。(《琅环文集》)

则可窥见其书画之优越矣,书画同源,其趣一也,吾谓板桥画法之奇迈与其书

法略同,故其与文长相得也,文长画虽自称最次,而板桥极佩服之。板桥云:

徐文长先生画雪竹,纯以瘦笔、破笔、燥笔、断笔为之,绝不类竹然后以淡墨水钩染而出,枝间叶上罔非雪积,竹之全体在隐跃间矣。今人画浓枝大叶,略无破阙处,再加渲染,则雪与竹两不相入,成何画法?此亦小小匠心,尚不肯刻苦,安望其穷微索渺乎?(《题画》页四)

昔倪瓒自谓逸笔草草,不求形似,又谓余之竹聊以写胸中之逸气,岂复较其似与非,叶之繁与疏,枝之斜与直哉?青藤之画,掉臂独行,亦类于此,盖不求工而工自不可及,然此法赖板桥揭出,开六法之妙门,但岂能为俗子道哉!板桥又云:

郑所南陈古白两先生善画兰竹,燮未尝学之,徐文长高且园两先生不甚画兰竹,而燮时时学之弗辍,盖师其意,不在迹象间也。文长且园才横而笔豪,而燮亦有倔强不驯之气,所以不谋而合。彼陈郑二公,仙肌仙骨,藐姑冰雪,燮何足以学之。

板桥所以崇拜青藤者,以气味相投耳。彼自谓师其意,吾独以为板桥作画以草隶奇字之法为之,未必不由青藤启发之。板桥爱书入画之理,言之颇详,录其言于下:

"与可画竹,鲁直不画竹,然观其书法,罔非竹也;瘦而腴,秀而拔,欹斜而有准绳,折转而多断续;吾师乎!吾师乎!其吾竹之清癯雅脱乎!书法有行款,竹更要行款,书法有浓淡,竹更要浓淡,书法有疏密,竹更要疏密。"

由此观之,则板桥又受与可及鲁直之影响矣。此外如石涛和尚,亦为板桥所称,亦稍稍学之。

石涛和尚客吾扬州十年,见其兰幅极妙,学一半撇一半,未尝全学。非不欲全,实不能全,亦不必全也。(《题画》页十)

石涛画竹好野战,略无纪律,而纪律自在其中,燮为江君颖长作此大幅,极力仿之,横竖涂抹,要自笔笔在法中,未能一笔逾于法外,甚矣石公之不可及也!功夫气候僭差一点不得。(《题书》页五)

板桥崇仰石涛,适如其分,盖石涛之笔意纵恣,脱尽画家窠臼,与板桥相类也。

板桥又谓石涛胜于八大山人,山人江西人,或曰姓朱氏名耷,字雪个云。

石涛善画,盖有万种,兰竹其余事也,板桥专画兰竹,五十余年不画他物,

彼务博,我务专,安见专之不如博乎,石涛画法,千变万化,离奇苍古而又能细秀妥帖,比之八大山人殆有过之而无不及处,然八大山人名满天下,石涛名不出吾扬州何哉,八大纯用减笔,而石涛微茸耳,且八大无二名,人易记识,石涛,弘济,又曰,"清湘道人",又曰,"苦瓜和尚",又曰"大涤子",又曰"瞎尊者",别号太多,翻成搅乱,八大只是八大,板桥只是板桥,吾不能从石公矣。

平心而论,板桥操业之专,实胜石涛,而自谓亦不让石涛也。今古美术家之成功要素,不外天才与学力,天才姑不论。以学力而言则板桥之写兰竹石已有三十年之历史矣。自称"余为兰竹,家数小小,亦有苦心,卅年探讨。"(《署中示舍弟墨》)可见其学力之邃深也。

板桥对于一般肤学之士,信手涂墨,自谓写意者,尤深恶绝之,而直斥之为不长进,彼不言曰,殊不知写意二字,误多少事,欺人,瞒自己,再不求进,皆坐此病。必极工而后能写意,非不工而遂能写意也。凡学画而至极工,其功力可想,则写意又非可漫谈矣,板桥写意可也,初学后生奈何动言写意,且板桥亦动劝人奋苦专精,乃收其效,观其云:

昔人学草书入神,或观蛇斗,或观夏云,得深入处;或观公主与担夫争道,或观公孙大娘舞西河剑器;夫岂取草书成格而规效法者! 精神尊一,奋苦数十年,神将相之,鬼将告之,人将启之,物将发之,不奋苦而求速效,只落得少日浮夸,老来窘隘而已。

板桥作画,实能抱至尚主义者,专不与有钱人而作计,自谓凡画兰画竹,画石,用以慰天下之劳人,非以供天下之安享人也。则板桥不愿媚世,不愿为物质之牺牲者也。

板桥之生涯,一佯狂之生涯也。艺人有反抗性,不愿服从混乱黑暗之势力,不愿与平凡的社会调和,如米勒(Millet)之乐于朴野,见贵人华厦而不安,与田夫野老周旋而自得;又如哥更(Gauguin)之埋身泰西提荒岛,与初民处。板桥遇非其人,从不为画一幅,而又不愿为画工生活,他自云:

终日作字作画不得休息,便要骂人,三日不动笔,又想一幅纸来以舒其沉闷之

气,此亦吾曹之贱相也。……索我画偏不画,不索我画偏要画,极是不可解处,然解人于此但笑而听之。

此不过择人而画,率性而行耳。及其晚年,声名鹊起,拙公和尚劝之谢客,于是自画润例云:

大幅六两,中幅四两,书条对联一两,扇子斗方五钱,凡送礼物食物总不如白银为妙,盖公之所送,未必弟之所好也,若送现银,则中心喜乐,书画皆佳。礼物既属纠缠,赊欠犹恐赖债,年老神倦,不能陪诸君子作无益语言也。一画竹多于买竹钱,纸高六尺价三千,任渠话旧论交接,只当秋风过耳边。

即此一端,即可见此老愤世嫉俗之情,一破社会上虚伪之假面具,可谓快人快事矣。然板桥岂断断计较润笔者哉?不过借此以讽世,豪商巨官往往求其一枝半叶而不可得也。

板桥所画者,以兰竹石三种为多,兰竹最为擅场,石亦不弱,其画石之法,有皴法以见层次,有空白以见平整,空白之外又皴,然后大包小,小包大,构成全局,尤在用笔、用墨、用水之妙,所谓一块元气结而石成矣,他又能作一笔石,速而且工,板桥题画之作,与其书画悉称,堪称三绝,恽南田外,罕逢敌手也。

四 板桥之画侣

高凤翰。高凤翰,字西园,胶州秀才,晚年自号南阜老人,荐举为海陵督灞长,去官后,病痹,右臂不仁,书画遂以左手,更奇,其画山水以气胜,与板桥甚相得也。板桥诗云:"西园左笔寿门书,海内朋交索向余,短札长笺都去尽,老夫赝作亦无余。"

李鱓。李鱓,字复堂,家扬州,兴化人,康熙五十年举人,授知县,供奉内廷,画法古朴,花卉翎羽虫鱼皆绝妙,尤工兰竹,板桥常至其家,以艺事相切磋,复堂亦称板桥之兰竹,能自立门户,板桥集中有关于二人之交谊数首文字,其赠复堂绝句云:"两革科名一贬官,萧萧华发镜中寒,回头痛哭仁皇帝,晨把灵和柳色看。"

图清格。图清格,字牧山,满洲人,以草书法写菊花,盖不屑随人步趋而自辟一径者,画学石涛云,板桥赠诗云:"懒向人间作画师,朋游山下牧羊儿,崖前古朝新泥壁,墨竹临风写一枝。"

傅雯。傅雯,字紫来,号凯亭,一号香嶙,奉天广宁人,工指头画,法高且园(其佩)。板桥赠诗云:"长作诸王座上宾,依然委巷一穷民,年年卖画春风冷,冻手胭脂染不匀。"

黄慎。黄慎,字恭寿,号瘿瓢子,闽之宁化人,少学画于同群上官周,曲尽其妙,一日熟视其师之所作而叹曰:"吾师绝技,难以争名矣,志士当自立以成名,岂肯居人后哉。"凝思至废寝食者累月,偶见怀素草书真迹,揣摩久之,行于市,忽憬然有悟,急借市肆纸笔作画竟,拍案笑曰吾得之矣,一市皆惊。其画初视如草稿,寥寥数笔,形模难辨,及离纸丈余视之则精神骨力出焉。由是卖画四方,名重一时,与板桥为莫逆交,板桥赠诗云:"爱看古庙破苔痕,惯写荒崖乱树根,画到形神飘没处,更无真相有真魂。"其画以人物为最,山水花卉亦奇逸可喜,诗效金元,书法纵横,酷似其画,自评其画凡三等,最得意者题一诗于上,次则识以日月,再次只属瘿瓢二字,画不择纸,惟丹碧则手自调之。

边维祺。边维祺,字颐公,一字寿民,淮安人,善泼墨写芦雁,江淮间颇有声誉,其论画云,画不可拾前人,而要得前人意,名言也,板桥赠之诗:"画雁分明见雁声,镰湘飒飒荻芦声,笔头何限秋风冷,尽是关山离别情。"

青布。青布,字闻远,长白山人,善书亦能画,板桥绝句云:"柳板棺材盖破祛,纸钱萧淡挂辆车,森罗未是无情地,或恐人知就索书。"

沈凤。沈凤,字凡民,江阴人,山水多干笔,潇洒超逸类元人,板桥诗云:"政绩优游便出奇,不须峭削合时宜,良苗也怕惊雷电,扇得和风好好秋。"

金农。金农,字寿门,仁和人,博物工诗,五十余始学为画,涉笔即古趣,初写竹,师石室老人,号稽留山民,继画梅,师白玉蟾,号昔耶居士,又画马,自谓曹韩法,赵王孙不足道也,最后写佛像,号心出家盦粥僧,其布置花木,奇柯异叶,非复人间世所有,皆以意为之也。他尤精鉴别如西胡贾。板桥诗云:"九尺珊瑚照彩珠,紫髯碧眼聚商胡,银河若问支机石,还让中原老匹夫。"又赠诗云:"乱发团成字,深山凿出诗,不须论骨髓,谁学得其皮。"颇能道其为人。

原文载于《史学专刊》第 2 卷第 1 期,1937 年出版。

清代金石学述要

一、引论

金石之学，为我国考古学一大宗，亦美术之支流也。吉金乐石，几为金石家之口头禅，其实吉金者尽铜器，而乐石亦顽石耳。吉金二字，由来已久。按《博古图晋姜鼎铭》："取乃吉金"；《嘉仲盉铭》："用其吉金"；《齐侯铸钟铭》："穀择吉金"，又云："锡乃吉金"；《周蛟篆钟铭》："择乃吉金"。他如《薛氏钟鼎款识》，如晋姜鼎、图宝鼎、外商钟、嘉仲盉之类，俱有吉金之文。吉犹善也，语贵吉祥，来能免俗，即碑碣亦称为乐石，或曰贞石，尊称之者，爱重之也。

金石之见重于世者，定仅以其阅历兴亡，发人古趣已哉，考经订史，功尤巨焉。盖竹帛之文，久而易坏，手抄板刻，辗转失真。独金石刻勒，出于千百载以前，独见古人之真面目，实为至贵重之史料，殆可无疑。善乎洪颐煊之言曰："圣贤经传，微言奥义，典籍散亡，往往得自学士摘词，家状之缵述。至国家易代修史，或采自传闻，或成于众手，残舛讹阙，势不能免，尤不若金石之出于当时为可据。他如六书之通转，文体之宗尚，皆可于是窥其讹阙，势不能免，尤不若金石之出于当时为可据。他如六书之通转，文礼之宗尚，皆可于是窥其厓略，此其学所以日积而日昌也。"（《平津读碑记自序》）。是知华显巨儒，征文考献，舍传注笺疏而不治，矻矻然周旋于金石板本之际，盖有由也。至于启发国人之聪明，促进国人之美育，动怀旧之蓄念，发思古之幽情，保全国粹，识者趣之。

吉金文字之学，肇于两汉。李少君识柏寝之器，张敞释美阳之鼎，载于马班二书，厥后南单于得漠北古鼎以遗窦宪，案其铭文，知为仲山甫作。许慎叙《说文解字》，谓郡国往往于山川得鼎彝，其铭即前代之古文。此均吉金文字之学，肇于两汉

之征也。乐石载录，又后于吉金，至宋代始有专书，欧阳修《集古录》其尤者也。

元人贡献于文化者，颇不谓少，词曲绘事，皆为特征，至于我国文化影响于外国最早者，亦推元代。（如造纸、印刷术、火药及指南针等类之输入欧洲）惟考古之学，未能继武前人，斯其憾也。明人甚耽掌故，尚爱收藏，而经学不振，至金石考证，亦无特出之处也。从来金石一门，与经史学最为关切，而经史考据之学，则又为承平时代有闲阶级之事也。清以八旗鼎定中原，开国后，又降服诸酋部，武功陵轹一时，而远基宏度，俨然植长治久安之本也。开国诸君，知以马上得天下，而不能于马上治之，而种族之痛，又非武力所能泯夷，于是欲借文风，以消霸气，提倡汉学，收买人心。用徐健庵之议，开博学宏词科，以收拾明季遗佚之士，但心系故国者，亦不屑之，如顾亭林之硁硁自守，黄宗羲之以死为辞，朝廷卒无可如何。龚定盦所谓："人主之术，或售或不售，人主有苦心奇术，足以牢笼千百中材，而不尽售于一二豪杰，此亦霸者之恨也。"然清廷用以箝塞汉人者，科举之外，对于美术特别提倡，阳为偃武修文，阴则牢笼志士。佩文名斋，是其微旨，康熙御制《佩文斋书画谱序》云："用以摅适性情，泳陶清暇，附于古圣人游艺之意。"夫使耗其日力于牙签万卷之中，耗其壮年之雄才伟略，则思乱之志息，而议论图度，上指天下画地之态益息矣。使之批风抹月，调朱操觚，以耗其才华，则议论国政之文章可以无作矣，是清廷保存帝位之苦心也。尤有进者，厉行文字狱，以统制言论，士有妄论国事者，辄严谴之。轻则贬流，大则诛戮。一时聪明才士，其口尽噤，则相窜身于学术丛中，安心顺命，上焉者薄八股而不为，惟肆志于汉宋之学，而朝廷又有意提倡，故清代经学，称极盛焉。学者研经究典，实事求是，探讨既深，学而不厌，往往傍求于金石，钩稽弗遗，以补书册之缺。故号为通经博古者，其于金石之学，多尝下苦工者也。一则政府有相当之维持；二因学术空气之浓厚；三则国家经济基础已定，人民之衣食无忧。正如龚定盦诗云："国家治定功成日，文士关门养气时"者也。金石之物，遂成为时人之慰藉品或参考品，皇室大臣，豪商巨贾，固可以大恣搜罗，供其鉴赏，而寒畯之士，不名一文者，亦可作豪门之食客，为之鉴定古物，以饱眼福。金石珍品，除为学术界利用外，兼可为庸附风雅者摩挲赏玩。扬州鹾商，富甲天下，好蓄食客，刻书谈文，挥霍金钱，力求古物，如汪剑潭之流，又居然为扬风挖雅之巨子也，此风一开，而金石之出土无已时。一则大人先生之功，二则估客金钱之力。金石之学，传统以来，拓疆之大，著录之盛，前代所未有也。言清代金石学之发达者，迄今尚无专文，盖金石之学，非深研礼经，娴习说文，而又具有历史科学知识富于目验者，不能道也。余本浅陋，乃非其伦。然余凤治美术史者，而金石二项，又为考求古代美术所不可废，以言书法，亦不能不广搜金石诸刻。余曩年

曾在国立中山大学研究院攻读,其中有古物陈列室,三代器物,藏庋颇多,间一摩挲,自夸奇福,并著有《殷周礼器详释》一文,以纾心得。脱稿之后,余意尚多,复为此文,以相申发,亦以清代金石学之情况,似犹未有人负责演述,整理之功,殊不可已也。虽费精神,未为无补,博雅君子,进而教之!

二、清代金石之重镇

清代朴学之盛,虽自明末大儒王应麟稍引其端,然非顾亭林支撑其间,犹恐未能遂成风气也。顾亭林(炎武)为一代学人,东南领袖,凡天文地理、政治经济、文哲诸科,无不兼擅,而对于金石之学,尤笃焉。常谓金石文字可与史书相发明,可以阐幽表微,补阙正误,不但词翰之工而已。盖其以考古家之态度视金石,不以玩品待之也。所为《金石文字记》六卷及《石经考》,共录金石文字三百余种,乃数十年来周游名山大川,古庙荒刹所发见之碑碣钟鼎文字,并友朋所赠者之总成绩也。加以考据功深,颇有出乎前人范围者。其自序云:"夫祈招之诗,诵于右尹,孔悝之鼎,传之载记,皆尼父所未收,六经之阙事,莫不增高五岳,助广百川,今此区区,亦同斯指。"盖顾氏确能继欧阳修之遗轨,无愧好古博物者矣。亭林为清初三大儒之一,为众圭臬,其所提倡,必能孚众。自顾氏一出,而清代金石学始奠其基,而巨儒黄宗羲亦著《金石要例》一卷,据三十六例,以补苍崖之缺,与亭林遥为呼应焉。

其与顾亭林同志而研究尤精者,则允推朱竹垞(彝尊)矣。竹垞研经考古,雅擅辞章,以博丽之才,负江关之望。金石之学,虽其绪余,然鉴赏之精,考证之确,为当时文士所未及也。竹垞于金石之品,目验尤多,曾著有《吉金贞石志》一书,逮编定全集,并入诸题跋于其中,不复别为成书。流芳所及,风气斯开,一时达官贵人,亦争慕风雅,招延食客,从事考古,耗倘来之金钱,博好古之虚誉,仍有乐此不疲者。继竹垞而起者,则有钱大昕(晓征)。大昕始以辞章鸣当时,既乃精研经史,凡文字音韵训诂之精微,地理之沿革,历代官制之异同,氏族之流派,靡不瞭如指掌,推见至隐,余力所及,于金石之学亦三致力焉。盖犹乎顾氏、朱氏之志,其所取证乎经史者益精进也。《潜研堂文集》中之《金石序跋》,皆能剖析源流,引人入胜,盖学问之事,日日维新,其成绩之远出前人之上也固宜。自言集录金石二十余年,而所搜集兼收宋元之品,以谓欧阳集古尤取唐五代,则今人著录,何可竟弃宋元明乎?后之视今,亦犹今之视昔,此种心理,大破吾人贵远贱近之谬见也。王鸣盛称其尽掩永叔、德父、元敬、子函、亭林、竹垞、虚舟七家而出其上,遂为古今金石学之冠,殆非谬赞。乾嘉之间,

金石之学，富有创见，得享盛名者，实以钱先生为第一人。其弟钱大昭，学问淹博，著书亦多，其于金石文字，亦有考订，多精确之论云。

时有毕秋帆（沅）者，历任两湖总督，虽性迂缓无远略，然能爱重文士，东南巨学，多出其门，如洪亮吉、孙渊如、董仲则、汪中、章学诚诸君，其著者也。秋帆于金石之学，颇有研究，从公之暇，留心述作。其关于金石著述，有《关中金石记》一种。钱大昕序之云："关中为三代秦汉隋唐都会之地，碑刻之富，甲于海内。巡抚毕公秋帆，以文学侍从之臣，膺分陕之任，三辅、汉中、上郡，皆按部所及，又尝再领总督印，逾河陇，度伊凉，跋涉万里，周爱咨询，所得金石文字，起秦汉迄于金元，凡七百九十七通，雍凉之奇秀萃于是矣。公又以政事之暇，钩稽经史，扶摘异同，条举而件系之，正六书偏旁，以纠冰英之谬，按《禹贡》古义，以探汉潜之源，表河伯之故祠，袖道经之善本，以及三藏五灯之秘，七音九弄之根，偶举一隅，都超凡谛。"（《潜研堂文集》）虽未免声闻过情，但非秋帆不能当此语也。据时人王朝梧云，此书亦由孙星衍订定，秋帆幕下多才，于此益信。秋帆既成《关中金石记》之后二年，奉命调抚河南，又三年复有《中州金石》之著，自是而秦凉之墨宝，荆豫之贞珉，搜采无遗，殆称观止。此书于清代考古学界中，虽带有地方性，亦甚为有价值之作。秋帆日忙吏务，夜接词人，其金石诸书，必多由其门客参订者。初秋帆镇楚方，檄各路金石拓本，一上内庭三通馆，一以副本为之考证，如欧赵所撰书，任其事者严子进、马通守、何绍基也。而钱坫则专任访求刻本，所托之人既专，而成绩自然不弱。汪中、孙星衍亦迭有献议。秋帆得享盛名，一则官高位尊，二则爱才善任，而一般名士，亦乐为之效力。孙星衍于学无不窥，同乎钱大昕，于金石之学，尤有本原，因其经史学深，故能启发真相，其《平津馆文稿》、《五松园文稿》、《嘉谷堂文集》、《间字堂文集》、《岱南阁文集》中，不少精深不朽之金石文字，为时贤所折服。乾隆五十五年，以法曹扈从西巡，往还京甸，渡易水，循恒山，出龙兑之麓，经行二千里，沿途考古，颇有所获，乃考宋人金石诸书，及家藏直隶石刻，撰成《京畿金石考》二卷，访求石刻者，尤称其便焉。汪中（容甫）雅善文辞，亦工考据，卓然以著述自见，癖于金石，精于鉴别，自言十四五岁即喜蓄金石文字，晚年以是致富，毕秋帆尝以搜求鉴别之任委之。相得益彰。同时有武亿（虚谷）者，性憨善哭，亦与金石结不解缘，闻有异石，常徒步千里自负之归，疲甚，则哭继之。所得金石数十通，皆古人所未见者，其著作除经史词章外，则有《金石集目》、《钱谱》、《授堂金石跋》诸书，多精确不磨之论。尚有严子进其人，则以金石名家者也。子进为道甫侍读之长子，濡染家学，深造有得，其于金石刻，尤废寝忘食以求之。其所作有《金陵石刻记》一种，其著录《金陵石刻》，始汉讫元，以时代为次，录其全文，附以考

证,含一府七县,凡若干种,可备一方之掌故。又尝搜考湖北金石,自隋至元,凡若干种,为之一一题咏,为《湖北金石诗序》,非特见词翰之工,兼可备文献之考。他若《江宁金石记》,又其得意之作也。孙渊如之《寰宇访碑录》,子进与有力焉者也。洪颐煊(筠轩)为孙渊如弟子,佐渊如幕时,在德州平津馆尽窥其师所藏碑,自周秦至唐末五代凡廿余匣,著《平津读碑记》八卷,虽限于一家之藏,然海内流传碑刻略备于此,而考经证史,瞻博简核,拾遗补缺,精密异常。翁方纲叹其既勤且博,王昶之《金石萃编》,犹不逮其精密也。渊如之学,有传人矣。

以达官为金石学之领袖,独出冠侪,尚有朱筠(笥河)、纪晓岚(昀)、王昶(兰泉)、阮元(芸台)、翁方纲诸先生。朱筠精小学,督学安徽时,搜所部金石遗文得三百通,成《安徽金石志》三卷,所至提倡艺术,成就甚多。纪昀以朴学大师,主编《四库全书》,为清代学术界开一新纪元,金石学特其末技。而王兰泉司寇亦以好古爱士著称,延揽名士,考订金石,尤为一时之坛坫,所编之《金石萃编》百六十卷,搜罗宏富,在清代金石学中乃一有数之著作,潜移默化之功,二公皆不让也。仪征阮元毓性儒风,励精朴学,为万人之姿,宣六艺之奥,其于金石,尤笃好焉。储彝器至百种,蓄墨本至万种,椎拓遍山川,纸墨照眉发,孤本必重钩,伟论在著录。其抚浙则有《两浙金石志》之作。其《山左金石志》之作,则其视学山左,公务之暇,咨访耆旧,广搜金石,值毕秋帆来抚齐鲁,遂二人同意,商榷条例,萃十一府两州之碑碣,又各出所藏彝器钱币官私印章,汇而编之,事未竟而秋帆移任,而阮元遂独力成之。此编录石刻千七百种,皆录全文,附以辨证,记其广修尺寸,字径大小,行数多少,俾读之者瞭然,博而且精,可称为金石之要籍。阮元《研经室集》中,不少金石考订之文字,片言居要,精论不磨,阮元又辑《积古斋钟鼎彝器款识》,与薛尚功之书同其体例,而所收器有五百六十器之多,则又非薛氏之书所能企及也。其来抚吾粤也,勤搜文献,提倡教育,斠士之堂,名为学海,一时俊髦,从之如归。陈兰甫(澧)乃阮元之得意弟子,尝谓阮元宴客,则盛陈三代古物于堂前,席间往往提出某器,共同考订。故凡与其宴者,最少亦必获有考古之基本智识及兴趣。粤东人士,能利用金石以治学者,则阮元提倡之实效也。翁方纲之督学吾粤,有《两粤金石志》之称,大雪"金石南天贫"之耻。又其所著《两汉金石记》,二十二卷,前列年月表十八卷,魏吴石附刻八种十九卷,隶《续补急就章解》二十卷,《八分考》二十一卷补遗,末附《班马字类记》,议论谨严,断制有识,晚年订定,尤见用心,此其所以脍炙人口也。

史地学家徐星伯、李文田二先生颛精金石之学,二先生治元史及西北地理,故对于塞外碑碣,考证尤多。文史学家而兼金石家,余惟服龚定盦矣。定盦以不世出

之奇才,治学甚博。性既好古,且因治小学,则不得不及古籀,又治西北地理,亦不能不研究金石文字,有此二因,其金石学乃有可观矣。彼谓研究金石,乃借琐耗奇之法,乃才子欺人之语,非真因也。其集中文字,如《说宗彝》、《说爵》、《说刻石》、《说碑》诸篇,均大本大源,言皆有证。以余观之,其金石学之深造,实不逊于阮元也。至其详情,余别有《龚定盦之金石学》一文,为之开发,兹不具论也。定盦之友江藩,亦喜金石,东明尊铭十九字,陈逆簠铭七十七字皆有释文,所藏款识拓本皆编入积古斋书中,亦金石界之名人也。周信之(中孚)亦当时著名之金石学者,有《金石小品录》之作,精致语颇多。何梦华(元锡)亦笃志古学,尤嗜金石刻,收庋亦富,定盦之畏友也。

张燕昌(文鱼)笃好金石,著《金石契》、《三英古甄录》,又重摹北宋石鼓文,著《石鼓文释存》,筑石鼓亭于家中,钱竹汀为之作记,卢抱经学士略举清代为金石之学者十三家,起于昆山秀水,而终于文鱼,其推挹可谓至矣。其子开福,亦能继美。

吴东发(侃叔)品学俱优,尤精考古。吴骞(字槎客,著有《国山碑考》)称其好学如杨南仲,博雅如刘原父,其于秦汉碑版钟鼎篆籀,靡不究心,著有《石鼓文辨读》,《释文》等七种,为世所重云。

清代金石学家之后劲,则端忠敏(方)首屈一指,忠敏初仅好石,继而收鼎彝,其天资过人,学有根柢,故为后来大家,值庚子之后,兼为显官,不惜赀财,故收藏雄富,甲于天下,所居曰陶斋,收庋汉器至夥,彼亦常以自豪,以收藏丰富而论,忠敏实为当代一人而已。

与忠敏同时者,如潘文勤(伯寅、祖荫),吴清卿亦不弱也。祖荫以毕生之力专注吉金一门,其钟鼎彝器之属,在五百件上下,为古今收藏吉金家第一。其主文衡,考古学,士以金石语入文者,无不售。吴大澂专嗜吉金,有《愙斋集古录》、《恒轩所见录》诸书,所藏秦权,海内罕有。

三、清人金石之搜藏与鉴别

金石鉴赏家之卓卓者,除清初宋荦外,则推张廷济矣。廷济精于鉴别,古金石入手,即能定其真伪,别其源流,所藏有古彝器铭文千种,颇多时人所未见,而石刻自石鼓文以下至宋金亦千种,孤本亦不少。家有尊彝之属凡六十余种,全无赝品,其周诸女方爵、秦始皇时度,则海内绝无仅有者。藏石有唐天宝七载修子产庙残碑、颜鲁公元静先生残石、苏文忠马券碑诸类,皆独出冠时者也。至于古代专瓦印币尤指不胜

屈，信乎其为近代一收藏大家也。所著书有《清仪阁集古类识考》、《金石刻题跋》、《金石奇缘》、《墨林清话》，皆名于世云。

嘉道以后，以大收藏家称者，尚有潍县陈寿卿（介祺）。介祺为伟堂相国之子，饶于资，以词林优游田野，收藏之品，四海所归，以毛公鼎为最特色，其器体极大，字最多，当为一大宝。《簠斋吉金录》即其藏器之一部，而鉴别古器方法甚精密，凡读簠斋尺牍者无不知之者矣。考古学之初步，最应讲辨伪方法，北方人善伪造金石，初学好古，最易受欺，故鉴别古物，可列为颛科，然后金石乃增其价。俟有暇日，余将访问者旧，钩稽群籍，著为《古器物之鉴别方法》一文，为初学考古者参考之助，今则未能。

上述诸家，皆为普通收藏家，至于分科搜采，各擅颛门，则亦有可述焉。如鲍康则专嗜古泉，有古泉续汇之刻。金锡鬯（蓉谷）则一生积泉，几及千品，且撰为《晴韵馆收藏古钱述记》十卷纪其所藏之种种，今尽归于上海市博物馆矣。

古砖又乐石之一端也。阮元尝得汉五凤砖，极为得意。龚定盦诗所谓："人间汉砖有五凤，广陵尚书色为动，十笏黄金网致回，欧阳欲语瘠犹梦。"盖已蔚为金石佳话矣。阮元又谓以年纪石器勒工名，其字可观隶分之变，其铭可补志乘之遗，是自好古者竞相搜访。浙江吕尧仙中丞古砖六拓本著录者至二百五十三砖，嘉兴冯柳东著《浙江砖录》四卷。周中孚手拓吴兴收藏家吴晋宋梁四朝砖文八十七种以贻龚定盦。而太仓陆星农观察有《丽砖砚斋录》，归安陆存斋观察有《千甓亭》，砖录收藏之富，远过前人，施砺卿观察所得古砖亦夥。质细者可以作砚，粗者亦因材制器，或空其中，以作瓶，折插枝是能发芽生根，较旧铜瓷尤胜。是不徒能佐人考正文字，涵育美化，且可为实用品也。

其专言碑刻及造像者，则叶昌炽之《语石》，顾鼎梅之《石言》可读也。以言古镜，则钱坫《浣花拜石轩竟铭集释》、陈介祺《簠斋藏竟》、吴隐手《遁盦古竟存》、梁廷枬《藤花亭镜谱》诸书可考也。清代古印著录之书甚多，但究以陈介祺《十钟山房印举》为一巨擘。瓦之收藏及著录，定盦亦颇称富有，余子未足数也。

学问之道，后起者胜，金石之学，何独不然。清代考古之学，固视前人为胜矣。且清人治学，精严可敬，实事求是，锲而不舍，观清人金石款识之学，往往因一二字，而引起数千言之考证，即如翁方纲之《兰亭序考》，即序一字撇之微，一角之细，亦必提出比较研究之，用功之勤，眼光之巨，实难几及，谁谓清人无科学方法耶？

四、剩言

综上以观，清代金石之学，可谓超轶前古，信今传后者也。盖由通儒辈出，人才特盛，家重诗书之教，士怀寿世之念，而政府又有心提倡，所好自上，三通馆每年例征各地碑刻，以供存考。乾隆十四年又钦定《西清古鉴》四十卷行世，隐寓好古右文之意。利禄之途，风雅之附，足令才智之士，摩挲研究不已。地不爱宝，来者无穷，前古之珍彝宝器，断碣残碑，日出于土田榛莽间矣。故清代三百余年，以金石名家几三百人，而著录之盛，又十倍于宋，其盛实难乎为继。今者科学精明，社会进步，考古一科，范围日广，学者将利用古金石以考求社会进化之情形，而金石学遂日进于邃密，清代未完成之功作，或可待今日成之矣。虽然，世界风云，瞬息万变，生活维艰，人心思乱，起衰之任，未识何人。比者岛夷肆虐，虺蜴为心，封豕长蛇，荐食上国，凡有血气，谁能俯首案下，挟毛锥目卫耶，今余此文，似不合时宜之物，然究欲诸君推其爱古之念以爱国，则我国必无亡法，所谓古器，无非由此数千年之古国所产生也。国之不存，物将何有。且先民之精神，尽寄托于制器，欲知前民之行事，可于吉金乐石窥其微焉。善乎康有为之言曰："夫保存英雄贤哲之宫室器物，则必于英雄贤哲之行事请求之，其雄伟超迈之概，其特达英多之象，如戏剧然，感现于人目，而往来于人心。夫人之性，不感不发，不触不动，故读书之所得，不如戏剧之所感，盖其兴会淋漓，气象真切，有以鼓励激发，优游浸渍，感动转移人于不自知者也。而后之人，感慕往迹，流连摩挲，车马之徘徊，诗歌之咏叹，其趣味倍深，而兴起倍易。岂不曰：彼大夫也，我丈夫也，稍有志者辄作是思。故人才辈兴，风厉踔发，则所得多矣。"（《保全中国名迹古器说》）是知研究古物，实足以明瞭民族本性，最少亦澄清本人之爱国观念。知先民披荆斩棘，拓宇开疆之非易而发奋守成。时至今日，特患人不真爱古耳。真爱古者，必不忍以数千年之文物，沦于他人，数千年之民族，屈为奴隶也。人既有问鼎之心，我何惮为背城之借，时日曷丧，与众偕亡，苟明乎此，必不效吴清卿从军之日，犹不忍舍其宝鼎珍彝，致丧师失地也。余深愿好古之家，同心抗敌，赠绕朝之策，各尽所长，雪三败之羞，岂无他士。余以二十之年，又加其四，国耻未雪，何由成名，民众急于倒悬，文章未能报国，高天厚地，自作书囚，每一念至，忽然忘生，欲掷头颅，苦无代价耳。

原文载于《史学专刊》第 2 卷第 1 期，1937 年出版。

中国美术史之研究

一、明旨

　　谈美术于今日，闻者鲜不以为不合时宜，盖认谈美术只为粉饰承平之具，绝不容于抗战时期者也。不知纯洁与高贵之艺术，类多产自战争。承平日久，则人习苟安，度其萎靡之生活，维有从事艺术之人才，实难得愁苦易工之作品。惟有战争，则最足以激发人之志气，振荡人之精神，促进人之自觉，而流离播迁，又增益其耳目所未睹，戎马之际，美术之资料尤多。杜甫名世之诗，大都以战争为题材，而郑侠《流民图》亦成于兵戈扰攘之局。天才之艺术家，于伤时抚事之余，必多苦心孤诣之作也。埃及艺术为西洋艺术所自出。然埃及之管治阶级，除祭师外，皆军人也，而其雕刻之杰作，尽为出入战场上之伟人造像也。希腊承其余风，故其艺术，多为描写及赞美战争。亚波罗(Apollo)乃艺术之神，亦荷弓负矢，虽属神话，亦寓微意。战争虽有摧残旧有艺术作品之嫌，但亦限于冥顽不灵之古物，金石虽寿，终有灭亡之期，而战争给与吾人创作之机会，使其有空前艺术作品出现，则人事代谢，有废有兴，亦何所憾。罗司金(Ruskin)云："战争为所有美术之基础。"虽骇听闻，实寓至理。当今抗战时期，固重铁血，但艺术一事，乃民族精神所托，亦不宜加以歧视，盖以抗战精神，可以借艺术作品发挥也。吾人既有此伟大抗战场面作艺术背景，允宜有伟大作品出现，名山事业，正在不远，艺术救国，意在斯乎！

　　研究中国美术，不可不知其渊源及实质，则美术史尚矣。中国美术，即文化之表现，亦即国人之意象及精神所寄托。古人至重礼，而商周铜器所以藏礼，而当时之社会生活及环境亦寓其中。古代历史，残阙者多，欲考求古代之文明，惟有向古代之遗迹探讨，此定理也。"摅怀旧之蓄念，发思古之幽情"，非独征考文献，保存文化，且足

以陶冶性情,发人美感。研究美术,实为了解古代文化,发扬民族精神之一助,非徒供耳目之娱。中国美术有数千年一贯之优美传统,在世界美术中自树一帜,根深蒂固,托体至高,故不易受外来之同化,而我国美术,博大高明,随兵力国威而远届。唐代日本,元代波斯,确受我国美术之影响。十八世纪,中国美术,由印度,日本传入欧洲,西洋美术,深被华化。(中分陶瓷、漆器、建筑、绘画、园囿等项)蔚为罗柯柯(Rococo)时代。近日我国美术展览,世界人士狂热欢迎,可知我国美术,在世界美术上之胜利有目共睹,不容否认者也。近日西人研究中国美术史者大增,颇有成绩,则整理中国美术史之工作,吾人亦不容辞其责。

中国美术,自有其系统及特色,研究之际,不必强附西洋者,如中国绘画之理论与实践,自与西洋者截然不同,而中国书法,绝不能求之于西洋美术丛中也。近有以西洋学说,引入于中国美术史研究范围内,中多非常可怪之论——有观念论的方法,社会学的方法,泛性欲论方法,惟物史观方法等等,无不持之有故,言之成理,但大都见主一偏,遗落大体,未能尽善尽美也。观念论者,以艺术为理念之表现,本一种抽象而不可捉摸之美的见解,超脱人生关系,说近玄虚。泛性欲论者,则以为凡美术皆起于性的本能,亦未免倾重个人而忽略社会。社会学方法论者,则以种族,环境,及机会为美术三因素,种族遗传与艺术天才绝无关系,而艺术家之养成,仍受社会环境限制,机会之说,又不可常恃,则亦不能无憾也。惟物史观,为现代学说之最进步者,但究其极,则只能解释产生美术之背景,而不能解释美术家心灵吐露的作品之真价值,且美术家之心性及天才与艺术品息息相关,非可从经济上解释之也。故惟物史观应用于美术领域内,亦不能深服人心。以上诸家学说,各有独到之处,亦有相通三点,离之则偏颇,合之则完备。譬如用之于中国美术研究中,则六法之气韵生动,可以观念论方法解释之。研究古代文化之俗,又可以泛性欲论观点阐明之。研究美术家之品性才能,则可以社会方法求之。研究产生美术作品之社会经济条件,则可用惟物史观释之。总之,折中群言,止于至善而已。

中国美术源流甚远,作品亦多,云冈石崛,山东碑林,早已闻名于世,近日名作品,出土尤多,研究美术者不患无物参证。四部书中,美术之资料殊多,不过东鳞西爪,大费披寻而已。吾人有此丰富之文化遗产,乃任其废置,殊可惜也。中国美术寿命虽长,范围虽广,然以科举方法,作史的研究者,乃自近十数年来,始有热心从事者,但时间无多,规模未大,故关于中国美术史之新著述,总嫌不多,而性质仍属幼稚,推原其故,则实践美术之人,如绘画家、建筑家、金石鉴赏家,类多勤于做事,懒于读书,谁肯向旧籍而披寻史料,伏案上而演绎文章,惟有将整理美术史之责任推之

于史家。而执笔能文章者,往往欠缺实习经验,或习而不精,徒恃书本上之提示,或利用一二西洋学说以驾驭美术史料,故皇皇巨著,其中不少波澜壮阔之文,而甚少甘苦有得之语,是亦一弊。全才难得,无可如何! 美术家与史家合而为一身,理论与实践双方并重,对于整理美术史之工作,庶可胜任而愉快也。

中国美术史之研究,谈何容易。史料多而搜集难,耳目不固,即成寡陋一也。美术作品,流亡日多,愈罕愈珍,参观不易,或因关山迢远,有愿难偿,目验之难二也。且美术为人类生活之一部,与各种科学息息相关,博通之难三也。我以为今日中国美术史研究尚未到发达时候,宜侧重史料之搜集与整理,盖史在征实,无所空谈,史料充足之后,则待学者分别论列,幸勿好高慕远,以一人有限之精力,一二载之功,而整理全史,反贻简陋之诮也。行远自迩,登高自卑,吾人由细处做起可也。

中国美术之分类,颇与西洋者有别。中国美术可分:金石(雕刻)、陶瓷、书法、绘术、建筑、园囿、诗歌、音乐、舞蹈诸项。西人之论列中国美术者,多加漆器及刺绣二项。余以为诗歌可入文学史,而音乐、舞蹈二科,则古代音乐,早已失传,古代诗词皆能歌者,至宋代已不能歌矣。古音散失,虽考得其乐器制度亦无补也,舞蹈在古书虽有制度可考,然亦不实不尽,且不适于今日,故古代舞蹈,研究者少。园囿一科,颇费匠心,西人在十八世纪究心者多,即吾国李笠翁对于此学,亦有论述。(《李笠翁一家言》)但园囿布置,乃山水画家所优为,且次求助于建筑家,则又旁出于绘画及建筑之内。漆器及刺绣,皆为工业美术,但都乞灵于绘画,其流未大,只足为美术补科,即我国素来无专书讨论之也。我以为研究中国美术史于今日,宜侧重建筑、陶瓷、绘画、书法、雕刻五项。

二、研究方针

研究初步,以搜集资料为先。资料有二,有文献资料(Literary documents)有实物之资料。例如研究古代美术史,则须对于古代建筑,坟墓,石器,陶器,甲骨,及一切古器物有充分之参考与认识。又须对于古籍之含有美术史料者,与之互证。文献足征,乃可考古。又如研究陶瓷,平日无实物参证,则虽读尽陶瓷理论之书,但一旦予以实物,必致大费踌躇,几无从辨别其真赝及其时代,顿觉平日之著述,尽属空谈,所谓闭门造车,必不能出而合辙。又如研究绘画史,苟不睹名家之墨迹,何以判别其高下,又恐以耳为目矣。故搜集美术资料,自以文献及实物并重。文献上之资料,自可于四库书中求之。自以史部集部为主——分类札记,以备整理、鉴别及应用。至

于实物之搜集:(1)学者须自行探险,发掘、摄影、钞拓,此为第一步;(2)就博物馆、名山古寺,及私人收藏参考,此其次也;(3)或原物已灭,而书有其名,则就像片及拓本研究,亦聊胜于无也。既得实物,又须鉴别真赝,及其轻重年代。盖凡伪造之物,必有破绽,细心人自有辨别之方。譬如研究铜器,或从器之文字推定,或从器之制法及形态考求,或与真物比较而研究。又如研究书画,先从其纸质墨色及气韵上考究。书画必有题词,试看合其平日口吻否。又诸家多有师承,试看其笔有来历否。又诸家皆有特长,亦有偏嗜。如方兰坻谓王叔明树石之作为飞白书。柯九思写竹用古篆,写兰用八分。倪云林从不画人物(平生只有一幅)。董兆苑画一小树不先作树枝及根,但以笔点成形,画山即用画树之皴。以上诸点,为鉴画家不可不知,又如辨别瓷器,年代愈古者器量愈重,瓷器上之绘画,虽起凸纹,如时代较久,则扪之平滑如其他空白地位。此为鉴别古瓷之常识也。

美术资料经过一番搜集鉴别之后,可以应用矣。学者于此,以近代眼光,科学方法,作有系统之研究,著为专门书籍,以伸其心得。于是有通史、专史、分期史,及传记、参考书之别。今将关于中国美术史之重要书籍,略加批评,列举于后,明其缓急,以供研究美术史者参考之用。

三、中国美术书目举要

(一) 通史

通史体裁之美术史,古籍不可得而见矣,惟有二三新著,足供披寻。李朴园之《中国艺术史概论》,以社会科学方法来解释艺术史,正如其所云:"既不想违背惟物辩证法,也相当承认所谓文化传播说,而不完全为惟物史观所拘束。"其书将中国历史分为十段,横生知见,别创新词。如:"(1)原始社会,从黄帝到帝尧;(2)初期宗法社会,从帝尧至禹即位;(3)后期宗法社会,帝禹至周武王十三年;(4)初期封建社会,武王至平王即位;(5)后期封建社会,平王至秦始皇即位;(6)第一过渡期社会,秦始皇至汉高帝即位;(7)初期混合社会;(8)后期混合社会,从元世祖至清道光十九年;(9)第二过渡期社会,从道光十九年至中华民国八年;(10)社会主义社会,民八至现在。"以上此种分期法,颇不合于中国文化史之发展情形,而划分年限,尤为画蛇添足。世界学者皆认周代以前为原始社会,而李氏独断自黄帝到帝尧,未免提之过早。周朝本为宗法社会,秦汉则为奴隶社会,三国至明代为封建社会。近三百年来则为半封建半资本社会。李氏则创混合社会,殊无理由,以民国八年至现在为社会主义

社会,亦未免言之过早,中国尚未达到利用机器之资本主义之顶点,何来社会主义之社会乎？分期而曰由某年至某年为某期,某社会,已涉武断。况艺术不能随时代而盛衰也。唐诗之分盛、中、晚三期,通儒已讥其不顺,倘有作三朝元老之艺术家,其一贯精神之作品,又何从而划分其时代哉。故我以为李氏以社会学方法来解释艺术,虽有创作精神,但太过勉强,成滞碍也。闻李氏此书凡十余万言,而需时二月,即便告成,虽钞胥移文,犹恐未给,其中美术材料,简陋可知。但李氏本艺术家,挥毫调色之余,一鼓作气,成此大书,其识可及,其勇不可及也。滕固之《中国美术小史》虽简略,然其分析时代,甚可观也。如以三代至汉为生长时代,后汉至六朝为混变时代,唐宋为昌盛时代,元以后为沉滞时代,可谓片言居要。他如关于艺术批评,亦能简括有味,洵为初学必读之书也。

西人关于中国美术通史之研究者,其成绩不下于国人,亦各有短长,不可偏废,其中卓著者,如英人巴士奴(S. W. Bushell)之《中国美术》(共二卷,1904—1909)美人福开森(Ferguson,J. C.);匈牙利人斯坦因之《早期中国美术史》(共四卷,1929)是也。巴士奴本久在各大博物院服务,所见中国美术作品亦夥。故其书插图丰富,然其撰述体裁,殊少系统,且于中国史绩,知之不多,未能畅所欲言,不足供美术专家之参考,惟其于中外美术之交流,及西人对于中国美术研究之状况,皆有表示,其书又出世较早,先声夺人,中国人至译之以为秘本,迄今其地位尚不坠也。福开森亦一大收藏家而兼学者,此书篇幅不多。而所语可信,但亦未能有所创获。斯坦因屡往中亚探险,于我国西北边疆,采集文物尤多,故其书关于古代之美术资料,一一经其发掘或目睹,为他书所不易得也。其书于古代陶瓷器及铜器,论列尤详,侧重史料,不涉理论,插图之盛,为他书所不及。但有微憾者,则其中文字,只为其实物而发,文献上之材料,往往不介意也。此书不愧为近十年来之中国美术史巨著,得闲译之,传播艺林亦一佳事。他如:Grousswet 所著之《东方文化》中国之部,Fenollosa《中日美术之时代》中国之部,Ashton 与 Gray 合著之《中国美术》,Burlingtong Magazine 等论《中国美术》,皆可备考。

日本美术,源出中华,故彼邦学者,对于我国美术史之研究,颇有成书也。大村西崖有《中国美术史》之作,吾国亦有译本。其人能读中国古籍,故能自我国类书中搜罗材料,排比铺张,颇便初学,但考证未精,是其缺点。综观全书,亦无甚特立之见,但笃志而好学,舍己从人,则其努力有足多者。

余久有志,欲著《中国美术通史》,就教当世,但沉吟数年,犹未放下笔。盖稔其难也。通史之编纂,视分期史及专史为难,材料少则嫌简陋,材料多则费剪裁,详略

失宜,轻重失当,难乎其为佳作也。美术之分科又多,作者不能件件俱精,欲全书首尾一贯,有伦有脊,诚非易事。故无专史及分期史之佳作为基础,则通史之佳作,率用力多而见功少矣。

(二) 分期史

中国美术分期史,治者未多。吾友岑家梧君研究史前艺术史,盖亦有年,有《图腾艺术史》一书行世。内分(1)释图腾主义;(2)图腾主义之地理分布;(3)图腾的文学;(4)图腾的装饰;(5)图腾的雕刻;(6)图腾的图画;(7)图腾的跳舞;(8)图腾的音乐;(9)结论。中国图腾制度,注意者少,岑君能见其大,苦心持论,迹其造诣,尚未大纯,然大辂椎轮,为后世所不废,世有解人,不易斯语矣。

余五年前在中山大学研究院有《秦汉美术史》之作,后列为商务印书馆史地小丛书之一种。全书凡十万言,仓促告成,为时三月,未能湛心探讨,矜慎下笔,今日作者重读此书,自觉殊有补充之必要,故于秦汉以下各时代之美术史,迟迟不敢下笔,少作之书,难逃后悔,后有继作,则置拙作以前鱼之列又可以知矣。又此书成于弱冠之际,心无杂念,一意读书,每一提笔,则刺刺不能自休,一气呵成,文不加点,今求原稿读之,辄自诧当时精力之贯彻者。今则行文之乐,大逊于前,且无复当年豪气矣。若有同志,匡其不逮,不佞当降心以相从。

(三) 专史

1.陶瓷史。陶瓷书籍,至明代始有专书。屠隆之《考盘余事》、黄一正之《事物绀珠》、谷应泰之《博物要览》、张应文之《清秘藏》、曹昭之《格古要论》、王家沐《陶书论》,皆为论瓷之小品。至项子京之《瓷器图说》,则传诵一时,海外纸贵矣。有清以来,朱琰之《陶说》、程哲之《窑说》、唐英之《窑器肆考》,皆为有用之书。至于地方陶瓷志,则蓝浦之《景德镇陶录》,有陶有说,颇为著名,然详古略今,文字荒疏,即于景德镇陶瓷之沿革,亦不能作具体充分之说明,且对于形状色彩图案,在美术上之价值,又反不注意。近日江西建设厅所编之《江西陶瓷沿革》一书,可为之辅。寂园陶雅,赡博极美,且多出于目验,然未尝厘正体例,区别部分,可为专家之参考,而非初学之法门也。许守白之《饮流斋说瓷》,内分概说、说窑、胎釉、彩色、花绘、款识、瓶罐、杯盘、杂具及疵伪十章,分章立论,眉目较清,但书内之议论及史实,仍有不实不尽之处,美犹有憾也。近日吴仁敬、辛安潮合著之《中国陶瓷史》,不过编纂旧言,略为排比,而于古代陶器之沿革,不能应用近日发掘之成绩,惟信古书之神话,又未能

引用外人研究之材料,故其书虽为近年出版,其价值实未能超过旧籍也。鄙人对于陶瓷,亦好研究,偶尔弄笔,成《陶瓷小史》一本,在中山大学研究院《史学专刊》第一卷第三期出版。材料虽少,然皆经苦心抉择,于各陶瓷史中,颇能自树一帜。比来读书渐多,目验屡进,行将别成一书,以辅前者。

西人近日论瓷之作,颇有可观。如洛夫氏之《中国瓷器之原始》(Lanfer: *The Beginning of Chinese Paruelaiu*);霍浦孙之《后期的中国瓷器》(Hobson: *The Later Ceramic Wares of China*)及《明代陶器》(*Wares of The Ming Dynasty*);克思灵顿之《早期的中国瓷器》(*Hetherington: The Early Ceramic Wares of China*);及霍浦孙及克思灵顿之《中国陶瓷之美》(*Art of Chiveso Potter*)等书之能根据中国材料而以科学方法述之,不涉模糊影响之谈,而具提纲挈领之妙,且其国收藏之富,鉴别之精,实有出乎吾人意外者。尚有 H. D. Buerlein 及 R. W. Rainselell 合著之《陶瓷范典》一书,其首章关于中国陶瓷者,涉及其制法及鉴别法亦有可观。西人之研究中国陶瓷史者,自以 R. L. Hobson 为大师矣。

2.金石史。研究金石之书,汗牛充栋,不可得而偏举之矣。商务印书馆容媛所辑之金石书,可参考也。至西人之著作,其关于金者:

Koop Early Chinese Bronzes

Yetts Chinese Bronzes.

Rtoeholw Ostasiatishe Samlingarna

White Termbo of Old Lo－yang,

Yetts Ritual Bronzes of Ancient China

其关于石者,则有下列诸书:

Chavannes:*Mission Aucheologique dans la China Sepleutrionale*

Segalen,De Voisins et Lartigue:*Mission Ancheologique en Chine*

Ashton:*Introduction to the Study of Chinese Sculpture*

Siren:*Chinese Sculpture*(以上论石刻)

Laufer:*Jade*

Pope－Hennessp:*Early Chinese Jades*

Pelliot Les Jodes archai ques de Chine(以上论玉)

吾国美术自以金石为大宗。金石文字,可资考古,而碑碣印玺,可通于书法,而塑像雕形,又可通于绘画。甚至区区古钱,最少亦有益于年代学者也。我以为古器物学,研究者由来已盛,而雕刻塑像之研究,后起者尚未有出群之才也。大同云冈石

窟,雕塑之技,冠绝世界,乃经外人之品题,而国人始加注意,亦当世之士所羞也。故雕塑之史,待理孔殷,有志者何不整顿全神,为此学独开生面乎。

3.绘画史.绘画史资料亦有专书。兹列举其重要者,俾学者知所问津焉。其关于画史者,有张彦远之《历代名画记》、裴孝源之《贞观公私画史》、朱景元之《唐朝名画录》、刘道醇之《五代名画补遗》、郭若虚《图画见闻志》、朱节之《画史》、某氏之《宣和术谱》、邓椿之《画继》、夏文彦之《图绘宝鉴》、朱谋垔之《画史会要》、厉鹗之《南宋院画录》、王祥登之《吴都青丹志》、姜绍书之《无声诗史》、张庚之《国朝画征录》等书是。其关于画论者,则有谢赫之《古画品录》、姚最之《续画品》、荆浩之《画山水赋》、刘道醇之《宋朝名画评》、李荐之《德隅斋画品》、韩扬之《山水纯》、董逌之《广川画跋》、李衎之《竹谱》、唐志契之《绘事微言》、郁逢庆之《书画题跋》、王毓贤之《绘事备考》、邹一桂之《小山画谱》、蒋骥之《传神秘要》、李开先之《中麓画品》、莫是龙之《画说》诸书可参考也。近人所著者,惟郑午昌之《中国画学全史》,乃堪一读。他如苏东坡、黄山谷、王虚丹、李日华诸家之题跋,其中尽有绘画史料足供参考。西人所著此类之书,未有佳本,不必滥用。

4.书法史。书画同源,理无异致。故工画者往往能书。王羲之善书而亦工画,恽南田善画而亦能书。吾人研究之者,惟有取其较长之艺称之耳。但专论书学之书,为数亦多。举其要籍,以备研求。庾坚吾之《书品》、孙过庭之《书谱》、张怀瓘之《书断》、窦泉之《述书赋》、张彦远之《法书要缘》、韦续之《墨薮》、宋高宗之《翰墨志》、米芾之《书史》及《海岳名言》、无名氏之《宣和书谱》、董逌之《广川书跋》、岳珂之《宝其斋法书赞》、陈思之《书小史》及《书苑精华》、董史之《书缘》、陶宗仪之《书史会要》、杨慎之《墨池琐线》、潘之淙之《书法离钩》、冯武之《书法正传》及清代之《佩文斋书画谱》等是也。他如区慎伯之《艺舟双楫》、康有为之《广艺舟双楫》及刘熙载之《艺概》,皆有可观。研究书法史者,必多备碑帖以相互证,庶不致盲从古人,或自逞臆见焉。

5.建筑史。中国建筑书籍,素鲜传世,宋时喻皓有《木经》三卷,讲求构架之术。李明仲有《营造法式》一书,亦甚著名,为研究中国建筑者必读之书。其他史料,则数见于各古籍中。如研究三代建筑,则可阅《礼记》及《皇清经解》之说礼之书;研究历代者,则惟有参考正史杂史及集部方志等类;研究陵墓者,可参看朱孔阳之《历代陵寝备考》、张璜之《梁代陵墓考》、朱希祖《六朝陵墓调查报告书》等。中国营造学社所刊之各种专门论文及书籍,皆珍贵可信。居室建筑而兼园囿学者,请勿忘李笠翁,此公对于建筑构架,独出心裁,其《李笠翁一家言·偶集》三部,大谈兴造,插图说明。自谓平生有两绝技,一则辨审音乐,一则置造园亭。其书图可备一格也。德人布尔

希曼氏(Boerschmann)为德国政府建筑顾问。1902年至1904年间来游中国,即有志研究中国建筑。1906年至1909年重来中国,开始著书。1911年,有《普陀山》之作,为研究中国建筑之第一声。1923年至1926年,更搜集其猎获之图谱,著《中国建筑艺术与风景》一书行世。1925年,又发表其《中国建筑》二大册。其研究之总题为"中国建筑艺术与宗教文化",其第一卷,即前述之《普陀山》,第二卷研究祠堂,第三卷研究各省宝塔。彼以建筑家而研究建筑史,又能引用中国书上史料,胜任愉快,可想而知。他如日本工艺社之《支那工艺图鉴》一书中第五辑,关于建筑者亦可备考。日人足立喜六之《长安史迹考》,亦聊备一格。

其他,中国漆器素为西人所重,视为中国美术之一科,E. F. Strange 有《中国漆器》一书行世。中国虽为漆器名产地,而专书阙如,甚可惜也。刺绣亦向无专书,惟西人乃有数种,若列其名于下。

Ardrews:*Auoient Chinese Figure Silk*

Priest and Simwous:*Chinese Textiles*

Kendrick and Tattersall:*Hand Woven Carpets*,*Oriental and European*

关于漆器及绣品之资料,则历代史上之《舆暇志》可供披寻。各种类书,如《图书集成》、《册府元龟》、《太平御览》、《玉海》、《初学记》之类中,当有第二手之材料也。

(四) 传记

孟子曰:"颂其诗,读其书,不知其人可乎?"吾人鉴赏艺术家之作品,不能不考求其平生。则传记尚矣。传记补通史、专史所不及,亦属史学之小宗。传中不仅胪举事实,且分析人物之性格,解释其人之言行,更注重其人之社会背景,目的在由其背景研究其人之事业,其为用大矣。旧书如《国朝画征录》(张庚)、《读画录》(周亮工)、《印人传》(周亮工)之类,皆艺术家之小传,但简略已甚,不足以言佳传也。近日陈垣先生对于墨井道人(吴渔山)研究甚深,有《墨井道人传校释》、《吴渔山晋铎二百五十年纪念》及《吴渔山年谱》行世。横扫一世,独开生面,后生难乎为继矣。余亦有《王羲之评传》、《恽南田评传》、《郑板桥评论》、《吴渔山别传》之作,虽不见佳,但亦可补前人所未备。近在坊间,见日人某有《王摩诘》一书,手披数过,了无异人处,惟插图多耳。

余话

　　余研究中国美术史盖有年矣。成绩卑卑,辄用自愧。余前者颇欲断代研究,但上古材料难于搜集,且非于甲骨金石文字,有充分之研究者。未能发挥尽致,举重若轻,故于先秦时代,姑置之以为后图。先成《秦汉美术史》一卷。方欲继进,顿觉分期研究,犹嫌范围太大,不若遴选若干专题,彻底研究。确定一问题后,然后及于他题,俟艺术史上各种重要问题一一解决,则断代或会通研究,自大易为力,贪多务得,甚无谓也。美术史之范围广漠,一切研究,又随资料为转移,故不能预定题目,又非买菜求益,亦不能刻日交卷。人能生活尚定,优游艺林,数年之后,必有斐然可观者矣。

　　八一三纪念日写于中山大学文学院

原文载于《现代中国》第 1 卷第 7 期,1938 年出版。

中国美术史研究方法

一 言旨

　　研究中国美术,不可不知其渊源及实质,则美术史尚矣。中国美术即文化表现,亦即国人之意象及精神所寄托。古人至重礼,而商周铜器所以藏礼,而当时之社会生活及环境亦寓于其中。古代历史残缺者多,欲考求古代社会之文明,惟有向文化遗迹探讨。"摅怀旧之蓄念,发思古之幽情。"非独征考文献,保存文化,且足以陶冶性情,发人美感。研究艺术,实为了解古代文化,发扬民族精神之一助。中国美术有数千年之优美传统,在世界美术中自树一帜,根深蒂固,托体至高,博大高明,随兵力而远届。唐代日本,元代波斯,确受我国美术之影响。18 世纪,中国美术由印度日本传入欧洲。西洋美术深被华化(中分陶瓷、漆器、建筑、绘画、园圃等项),蔚为罗柯柯时代(Rococo)。我国迭次举行美术展览,世界人士狂热莅观,开会讨论,著文提倡。无形中增进彼等对我国无限之同情。近日西人研究中国美术者大增,颇有成绩,然整理美术史之工作,吾人亦不容辞其责。

　　中国美术自有其系统及特色,研究之际,不必强附西洋者,如中国绘画之理论及实践,自与西洋者截然不同,而中国书法绝不能求之于西洋美术业中也。近有以西洋学说引入于中国美术史研究范围内,中多非常可怪之论——有观念论方法、社会学方法、泛性欲论方法、唯物史观方法,等等,无不持之有故,言之成理,但大都见主一偏,遗落大体,未能尽善尽美也。观念论者,以艺术为理念之表现,本一种抽象而不可捉摸之美的见解,超脱人生关系,说近玄虚。泛性欲论者,则以为凡美术皆起于性的本能,未免倾重个人而忽略社会。社会学方法论者,则以种族环境及机会为美术之因素,种族遗传与艺术遗传绝无关系,而艺术家之养成,仍受社会环境限制,

机会之说又不可常恃，则亦不能无憾也。唯物史观方法论则只能解释产生美术之背景，而不能解释美术家心灵吐露之作品之真价，且美术家之心性及天才与艺术品息息相关，非可纯由经济观点解释之也。以上各家学说，各有独到之处，亦有相通之点，离之则偏颇，合之则完备。譬如用之于中国美术研究中，则六法之"气韵生动"，可以观念论方法解释之。研究古代文化风俗，又可以泛性欲论观点阐明之。研究美术家之品性才能，则可以社会方法求之。研究产生美术作品之社会经济条件，则可以唯物史观释之。总之，折中群言，止于至善而已。

中国美术源流甚远，作品亦多，云冈石窟、陕西碑林、早已闻名于世。近年名作品出土尤多，研究美术者不患无物参证，四部书中，美术之资料殊多，不过东鳞西爪，大费披寻耳。吾人有此丰富之文化遗产，乃任其废置或由外人收买与掠取以去(如敦煌之古物)，日削日割，殊为可惜。中国美术寿命虽长，范围虽广，然以科学方法作史的研究者乃近数十年间事耳。故中国美术史之研究，时间不长，规模未大，而性质仍属幼稚，推原其故，则实践美术之人，如绘画家、建筑家、金石鉴赏家，颇多勤于做事，惰于读书，敢向旧籍而搜寻史料，伏案上而演绎文章。惟有将整理美术史之责任推之于史家，而执笔能文章者，往往欠缺实习经验，或习而不精，惟徒恃书本上之提示，或利用一二西洋学说以驾驭美术史料，故连编巨著，不少波澜壮阔之文，而究少甘苦自得之语。美术家与史家合而为一身，理论与实践双方并重，对于整理美术史之工作，庶可胜任而愉快也。

中国美术史之研究谈何容易。史料多则搜集难，耳目不周，即成寡陋，一也；美术作品流亡日多，愈罕愈珍，参观不易，或因关山迢递有愿难偿者，目验之难，二也；且美术为人类生活之一部，与各种科学息息相关，博通之难，三也。我以为今日中国美术史研究尚未发达，宜侧重史料之搜集与整理，盖史在征实，不尚空谈。史料充足之后，则待学者分别论列；幸勿好高骛远，以一二人有限之精力，一二载短促之时间，而整理全史，反贻简陋之诮也。行远自迩，登高自卑，吾人由近处小处着手，分工合作，庶可望有成。

中国美术之分类，颇与西洋者有别。中国美术可分金石(雕刻)、陶瓷、书法、绘术、建筑、园囿、诗歌、音乐、舞蹈诸项。西人论中国美术者多加漆器及刺绣二项。余以为诗歌可入文学史，自当别论。古乐古舞，今虽失传，但史迹具存，仍有可考。园囿一科，颇费匠心，西人在18世纪究心者多，即吾国清代李笠翁对于此学亦有论述(李笠翁《一家言》)。但园林布置，乃山水画家所优焉，且须求助于建筑家，则又可归入绘画及建筑之内。漆器及刺绣皆为工业美术，亦均乞灵于绘画，其流未大，只足为

美术辅科。我以为研究中国美术史于今日,宜侧重建筑、陶瓷、绘画、书法、雕刻、音乐及舞蹈等。

二 研究方针

研究初步,以搜集资料为先。资料有二类,有文献资料,有实物资料。例如研究古代美术史,则须对于古代建筑、坟墓、石器、陶器、甲骨及一切古器物有充分之参考与认识,又须对于古籍之含有美术史料者,与之互证。又如研究陶瓷,假使平日无实物参证,则虽尽读陶瓷理论之书,一旦予以实物,必致无从辨别其真实及其时代,顿觉平日之著述尽属空谈。所谓闭门造车,必不能出而合辙。故搜集美术资料,文献及实物自宜并重。文献上之资料,自可于四库书中求之——以史部集部为主,分类劄记,以备整理、鉴别及应用。至于实物之搜集:(1)学者须自行探险,发掘,摄影,钞揖,此为第一步;(2)就博物馆、名山、古寺及私人收藏参考;(3)或原物已灭,而书有其名,则就像片及揖本研究,亦聊胜于无也。既得实物,又须鉴别真实及其年代。盖凡伪造之物必有破绽,细心人自有辨别之法。譬如研究铜器,或从器之文字推定,或从器之制法及形态考求,或与真物比较而研究。又如研究书画,先从其纸质、墨迹及气韵上考究。书画多有题词,试看合作者平日之口吻否?又诸家多有师承,试看其用笔有来历否?又诸家皆有特长,亦有偏嗜。如方阑坻谓王叔明树石之作为飞白画。柯九思写竹用古篆,写兰用八分。倪云林不喜画人物(据说他平生只有一幅)。董北苑画一小树不先作树枝及根,但以笔点成形,画山即用画树之皴。以上诸点,为鉴赏家不可不知。又如辨别瓷器,年代愈古者,器量愈重,瓷器上之绘画,虽起凸纹,如时代较久,则扪之平滑如其他空白地位。此为鉴别古瓷之常识也。

美术资料经过一番搜集鉴别之后,再以近代眼光、科学方法,作有系统之研究,著为专书。于是有通史、专史、分期史、传记及参考书之别。今将关于中国美术史之重要书籍,略加批评,列举于后,明其缓急,以供研究中国美术史者参考之用。

三 中国美术书目举要

(一)通史

通史体裁之美术史,古籍中不可得而见。惟有二三新著足供披寻。李朴园之《中国艺术史概论》,以社会科学来解释艺术史,正如其所云:"既不想违背辩证法,也

相对承认所谓文化传播说,而不完全为唯物史观所拘束。"其书以分期法之不合于中国历史之发展,颇为读者所议。而行文支蔓,材料简陋,亦未足满人意也。

滕固之《中国美术小史》虽简略,然其分析时代颇有可观。如以三代至汉为生长时代,后汉至六朝为混变时代,唐宋为昌盛时代,元以后为沉滞时代,可谓扼要。他如关于艺术批评,亦能简括有味,洵为初学必读之书。

西人关于中国美术通史之研究者,其成绩不下于我国人。亦各有短长,不可偏废。其中卓著者,如英人巴士奴(S. W. Bushall)之《中国美术》(共二卷,1904—1906)。美人福开森(J. C. Ferguson)之《中国艺术大纲》及匈牙利人赛楞(Siren)之《中国古代美术史》(共四卷,1929年版)是。巴士奴久在各大博院服务,所见中国美术品亦至多;然其撰述体裁,殊少系统,且于中国史迹知之不多,未能畅所欲言,不足供美术专家之参考。惟其对于中外美术之交流及西人对于中国美术研究之状况,皆有表示,其书又出世较早,先声夺人,我国人至译之以为秘本(商务版,献岳译),迄今其地位尚未坠也。福开森亦一大收藏家而兼学者,目验至富,其书篇幅不多,而所语可信,惜未能有所创获耳。赛楞因屡往中亚发掘,于我国西北边疆,采集文物尤多,故其书关于古代之美术资料,一一经其发掘或目睹,为他书所不易得者也。其书于古代陶瓷及铜器,论列尤详,侧重史料,罕涉理论,插图之盛,为他书所不及。但微有憾者,则其中文字只为实物而发,文献上之材料,往往不介意也。此书不愧为近十年来之中国美术史巨著,余曾译其一卷,以火灾毁,暇当寻全书译之,以当精读。法人 Grousset 所著《东方文化》(中国之部)。日人 Fenollosa 所著之《中日美术各时代》(英文本),英人 A. Silock 所著之《中国艺术导论》(1935年),Ashton 及 Gray 合著之《中国美术》,此外如法人 George Soulie De Morant 所著之《中国美术》(Histoire De L'Art chinoise ,1928)Tizac ,H. D. Ardenne 之《中国古代艺术》(L'Art Chinois Classique)及德人 O. Munsterberg 之《中国美术》(Chinesische Kunstgeschichte ,1920)均可观。

日本美术受中华影响极深。故彼邦学者对于我国美术史之研究颇有成书也。大村西崖教授,有中国美术史之作,为东洋美术史之一部分,吾国亦有译本。其人颇识中国古籍,故能在中国类书中搜罗材料,排比铺张,大便初学;但考证未精,是其缺点。综观全书,亦无甚特立之见,顾其笃志好学,舍己从人,其努力有足多者。

余久有志欲著中国美术通史以就教当世,但沉吟数年,犹未敢下笔,盖念其难也。通史之编纂,视分期史及专史为难,材料少则嫌简陋,材料多则费剪裁。美术之分科又多,作者不能事事俱精,欲全书首尾一贯,有伦有脊,难乎其难!故无专史及

分期史之佳作为基础,则通史之创作殊非易事也。

(二)分期史

中国美术分期史治者未多,岑家梧之《图腾艺术史》尤为杰作之一。中国研究图腾制度者甚少,而岑君独能为人所不为,可谓苦心孤诣者。

亡友滕固旧著之《唐宋绘画史》,亦为此类断代史佳作,盖能以科学方法驾驭材料,故能有条不紊。但滕君终自谦其简略,谓有重作之必要,足见虚心。

余于民国二十二年在国立中山大学研究院有《秦汉美术史》之作,后列为商务印书馆史地小丛书之一,全书约十万言,仓促告成,费时三月,未能湛心探讨,矜慎下笔,其结果遂致材料简陋,理论空疏,今日作者重读此书,自觉殊有补充之必要,亦聊备一格而已。

(三)专史

1.陶瓷史。陶瓷书籍,至明代始有专书。屠隆之《考盘余事》、黄一正之《事物绀珠》、谷应泰之《博物要览》、张应文之《清秘藏》、曹昭之《格古要论》、王家沐《陶书论》,皆为论瓷之小品。至项子京之《瓷器图说》,则传诵一时,海外纸贵矣。有清以来,朱琰之《陶说》、程哲之《窑说》、唐英之《窑器肆考》,皆为有用之书。至于地方陶瓷志,则蓝浦之《景德镇陶录》,有陶有说,颇为著名,然详古略今,文字荒疏,即于景德镇陶瓷之沿革,亦不能作具体充分之说明,且对于形状色彩图案,在美术上之价值,又反不注意。近日江西建设厅所编之《江西陶瓷沿革》一书,可为之辅。寂园陶雅,赡博极美,且多出于目验,然未尝厘正体例,区别部分,可为专家之参考,而非初学之法门也。许守白之《饮流斋说瓷》,内分概说、说窑、胎釉、彩色、花绘、款识、瓶罐、杯盘、杂具及疵伪十章,分章立论,眉目较清,但书内之议论及史实,仍有不实不尽之处,美犹有憾也。近日吴仁敬、辛安潮合著之《中国陶瓷史》,不过编纂旧言,略为排比,而于古代陶器之沿革,不能应用近日发掘之成绩,惟信古书之神话,又未能引用外人研究之材料,故其书虽为近年出版,其价值实未能超过旧籍也。鄙人对于陶瓷,亦好研究,偶尔弄笔,成《陶瓷小史》一本,在中山大学研究院《史学专刊》第一卷第三期出版。材料虽少,然皆经苦心抉择,于各陶瓷史中,颇能自树一帜。比来读书渐多,目验屡进,行将别成一书,以辅前者。

西人近日论瓷之作,颇有可观。如洛夫氏之《中国瓷器之原始》(Lanfer: *The Beginning of Chinese Paruelaiu*);霍浦孙之《后期的中国瓷器》(Hobson: *The Later*

Ceramic Wares of China）及《明代陶器》(*Wares of The Ming Dynasty*）；克思灵顿之
《早期的中国瓷器》(*Hetherington：The Early Ceramic Wares of China*)；及霍浦孙
及克思灵顿之《中国陶瓷之美》(*Art of Chiveso Potter*)等书之能根据中国材料而以
科学方法述之,不涉模糊影响之谈,而具提纲挈领之妙,且其国收藏之富,鉴别之精,
实有出乎吾人意外者。尚有 H. D. Buerlein 及 R. W. Rainselell 合著之《陶瓷范典》
一书,其首章关于中国陶瓷者,涉及其制法及鉴别法亦有可观。西人之研究中国陶
瓷史者,自以 R. L. Hobson 为大师矣。

2. 金石史。研究金石之书,汗牛充栋,不可得而偏举之矣。商务印书馆容媛所
辑之金石书,可参考也。至西人之著作,其关于金者：

Koop Early Chinese Bronzes

Yetts Chinese Bronzes.

Rtoeholw Ostasiatishe Samlingarna

White Termbo of Old Lo－yang,

Yetts Ritual Bronzes of Ancient China

其关于石者,则有下列诸书：

Chavannes：*Mission Aucheologique dans la China Sepleutrionale*

Segalen,De Voisins et Lartigue：*Mission Ancheologique en Chine*

Ashton：*Introduction to the Study of Chinese Sculpture*

Siren：*Chinese Sculpture*(以上论石刻)

Laufer：*Jade*

Pope－Hennessp：*Early Chinese Jades*

Pelliot Les Jodes archai ques de Chine(以上论玉)

吾国美术自以金石为大宗。金石文字,可资考古,而碑碣印玺,可通于书法,而
塑像雕形,又可通于绘画。甚至区区古钱,最少亦有益于年代学者也。我以为古器
物学,研究者由来已盛,而雕刻塑像之研究,后起者尚未有出群之才也。大同云冈石
窟,雕塑之技,冠绝世界,乃经外人之品题,而国人始加注意,亦当世之士所羞也。故
雕塑之史,待理孔殷,有志者何不整顿全神,为此学独开生面乎。

3. 绘画史.绘画史资料亦有专书。兹列举其重要者,俾学者知所问津焉。其关
于画史者,有张彦远之《历代名画记》、裴孝源之《贞观公私画史》、朱景元之《唐朝名
画录》、刘道醇之《五代名画补遗》、郭若虚《图画见闻志》、朱节之《画史》、某氏之《宣
和术谱》、邓椿之《画继》、夏文彦之《图绘宝鉴》、朱谋垔之《画史会要》、厉鹗之《南宋

院画录》、王徉登之《吴都青丹志》、姜绍书之《无声诗史》、张庚之《国朝画征录》等书是。其关于画论者,则有谢赫之《古画品录》、姚最之《续画品》、荆浩之《画山水赋》、刘道醇之《宋朝名画评》、李荐之《德隅斋画品》、韩扬之《山水纯》、董逌之《广川画跋》、李衎之《竹谱》、唐志契之《绘事微言》、郁逢庆之《书画题跋》、王毓贤之《绘事备考》、邹一桂之《小山画谱》、蒋骥之《传神秘要》、李开先之《中麓画品》、莫是龙之《画说》诸书可参考也。近人所著者,惟郑午昌之《中国画学全史》,乃堪一读。他如苏东坡、黄山谷、王虚丹、李日华诸家之题跋,其中尽有绘画史料足供参考。西人所著此类之书,未有佳本,不必滥用。

4.书法史。书画同源,理无异致。故工画者往往能书。王羲之善书而亦工画,恽南田善画而亦能书。吾人研究之者,惟有取其较长之艺称之耳。但专论书学之书,为数亦多。举其要籍,以备研求。庚坚吾之《书品》、孙过庭之《书谱》、张怀瓘之《书断》、窦泉之《述书赋》、张彦远之《法书要缘》、韦续之《墨薮》、宋高宗之《翰墨志》、米芾之《书史》及《海岳名言》、无名氏之《宣和书谱》、董逌之《广川书跋》、岳珂之《宝其斋法书赞》、陈思之《书小史》及《书苑精华》、董史之《书缘》、陶宗仪之《书史会要》、杨慎之《墨池琐线》、潘之淙之《书法离钩》、冯武之《书法正传》及清代之《佩文斋书画谱》等是也。他如区慎伯之《艺舟双楫》、康有为之《广艺舟双楫》及刘熙载之《艺概》,皆有可观。研究书法史者,必多备碑帖以相互证,庶不致盲从古人,或自逞臆见焉。

5.建筑史。中国建筑书籍,素鲜传世,宋时喻皓有《木经》三卷,讲求构架之术。李明仲有《营造法式》一书,亦甚著名,为研究中国建筑者必读之书。其他史料,则数见于各古籍中。如研究三代建筑,则可阅《礼记》及《皇清经解》之说礼之书;研究历代者,则惟有参考正史杂史及集部方志等类;研究陵墓者,可参看朱孔阳之《历代陵寝备考》、张璜之《梁代陵墓考》、朱希祖《六朝陵墓调查报告书》等。中国营造学社所刊之各种专门论文及书籍,皆珍贵可信。居室建筑而兼园囿学者,请勿忘李笠翁,此公对于建筑构架,独出心裁,其《李笠翁一家言·偶集》三部,大谈兴造,插图说明。自谓平生有两绝技,一则辨审音乐,一则置造园亭。其书图可备一格也。德人布尔希曼氏(Boerschmann)为德国政府建筑顾问。1902年至1904年间来游中国,即有志研究中国建筑。1906年至1909年重来中国,开始著书。1911年,有《普陀山》之作,为研究中国建筑之第一声。1923年至1926年,更搜集其猎获之图谱,著《中国建筑艺术与风景》一书行世。1925年,又发表其《中国建筑》二大册。其研究之总题为"中国建筑艺术与宗教文化",其第一卷,即前述之《普陀山》,第二卷研究祠堂,第三卷研究各省宝塔。彼以建筑家而研究建筑史,又能引用中国书上史料,胜任愉快,

可想而知。他如日本工艺社之《支那工艺图鉴》一书中第五辑，关于建筑者亦可备考。日人足立喜六之《长安史迹考》，亦聊备一格。

其他，中国漆器素为西人所重，视为中国美术之一科，E. F. Strange 有《中国漆器》一书行世。中国虽为漆器名产地，而专书阙如，甚可惜也。刺绣亦向无专书，惟西人乃有数种，若列其名于下。

Ardrews：*Auoient Chinese Figure Silk*

Priest and Simwous：*Chinese Textiles*

Kendrick and Tattersall：*Hand Woven Carpets，Oriental and European*

关于漆器及绣品之资料，则历代史上之《舆暇志》可供披寻。各种类书，如《图书集成》、《册府元龟》、《太平御览》、《玉海》、《初学记》之类中，当有第二手之材料也。

（四）传记

孟子曰："颂其诗，读其书，不知其人可乎？"吾人鉴赏艺术家之作品，不能不考求其平生。则传记尚矣。传记补通史、专史所不及，亦属史学之小宗。传中不仅胪举事实，且分析人物之性格，解释其人之言行，更注重其人之社会背景，目的在由其背景研究其人之事业，其为用大矣。旧书如《国朝画征录》（张庚）、《读画录》（周亮工）、《印人传》（周亮工）之类，皆艺术家之小传，但简略已甚，不足以言佳传也。近日陈垣先生对于墨井道人（吴渔山）研究甚深，有《墨井道人传校释》、《吴渔山晋铎二百五十年纪念》及《吴渔山年谱》行世。横扫一世，独开生面，后生难乎为继矣。余亦有《王羲之评传》、《恽南田评传》、《郑板桥评论》、《吴渔山别传》之作，虽不见佳，但亦可补前人所未备。近在坊间，见日人某有《王摩诘》一书，手披数过，了无异人处，惟插图多耳。

四、余话

余研究中国美术史有年，鲜有成绩，辄用自愧。抗战以来，奔走国事，益无暇晷。广州沦陷时，十年来搜罗之美术史料及实物凡数百种及未刊之文稿凡八十余万言，均与敝尘化为灰烬，每念及此，至为痛心。此数年间，似无恢复美术史研究之可能，但余以之为终身之研究，殆可决定，凤愿得偿，其在抗战成功之后乎！

原文载于《新中华》第 1 卷第 10 期，1943 年出版。

诗学考源

诗歌是因内心的需要而自由创造,并且是人于物质需要略为满足后,以余力产生出来。诗歌的特点,就是人的情绪的表现。当我们悲哀或喜乐的时候,或在中和的时候(不偏之谓中,发而皆中节谓之和),我们往往唱起悲哀或欢乐的歌调,所谓"长歌当哭",又谓"歌以咏怀"。有时唱得起劲,甚至"不知手之舞之,足之蹈之",而成为歌舞。但我们表示情感时,必是很有组织的,很和谐而动人的美感的,方能称为美术之一种。

所以诗歌必须是人之创造性的余力,很有组织地而又很自由地将自己之感情表现出来,发之于声音谓之诗(上古诗歌本为一体),托之于文字谓之赋(赋者古诗之流)。古人说:"在心为志,发言为诗。"故诗有赋比兴三义。宋人李仲蒙释之曰:"叙物以言情谓之赋,情尽物也。索物以讬情谓之比,情附物也。触物以起情谓之兴,物动情也。"然三者往往相通。

诗人利用诗歌来表达自己的感情,因为它具有美的形式易于感动读者。兴观群怨就是诗的功用。孔子说"不学诗无以言",并不是要人出口成章,而是说我们立言要用诗的美态,这样比较容易表现高尚的情感,既使人乐于听,又使人乐于记(秦人焚书,而诗独因寄托于口耳而传),"既委折而入情,亦微婉而善讽",方能合于比兴之旨,讽谏之义。所以一个政治家,尤其是一个外交家,如要洞达人情的话,就必须要多读诗。孔子曰:"诵诗三百,授之以政,不达,使于四方,不能专对,虽多亦奚以为。"可见诗界之广,而诗教之高。

温柔敦厚虽为诗教,但人有喜怒哀乐之不齐,故温柔敦厚不足以尽诗之性质。(诗经"投畀有北"一章,愤激极了)然古人头脑简单,性情醇厚,故常不致流于苛刻。

诗歌都和劳动及生产有密切的关系。人类因求温饱而后劳动,亦因劳动而后

获得温饱。劳动的时候,人们往往不约而同地发出声音,以整齐大家工作,组织劳动过程,在此劳动过程中,一种声音的重复,嗓子的一高一低而成韵,以齐一大家的工作,使工作和谐,因而使大家忘了辛苦。如春来的时候,个人亦会发出送杵之声,即古所谓"相杵"。"劳者自歌,非求倾听。"故诗歌起源的秘密,在生产活动中间。

因此,诗歌为实际生活之反映。人类生活方法及其所处之自然界以及社会环境足以规定诗歌之性质形式及内容。如渔猎时代,则人们之诗歌都不出于渔猎情形。又如诗人之自鸣得意与愤怒牢骚,均因其生活之充实与否而表现。

上古没有以诗为职业的人,也没有以诗为消闲之品,所以也没有预定的诗题。故人先有诗而后有题。观《金縢》篇"名之曰鸱鸮"一句可见。又如三百篇之标题,一字如《氓》之诗、《丰》之诗等,两字如《关雎》等,三字如《殷其雷》,四字如《野有死麕》,五字如《昊天有成命》,皆篇中一字一句,并无深意存乎其间,以为篇什目录。

我们既知诗为有韵之语言,我们就知道诗的体裁,自有文字的时代即已奠定了。所以诗三百篇就包含了各种诗体。一字之诗,如三百篇云:"敞,余又改为兮",敞字是也。二字之诗,如"祈父","相鼠"等是。三字之诗,如"石我以","麟之趾"等是。四字之诗,击壤歌已启其端。三百篇更盛五字之诗,如"谁谓鼠无牙"之类便是。六字之诗,如"谁谓尔迁于皇都","曰余未有室家"等句均是。七字之诗,如"自今以始岁其有"、"知我者谓我深忧"等句均是。若八字之诗,则如"我不敢效我友自逸"是。致若九字、十字、十一字句则非常有。因为九字以上的句子,一口气说出来亦很难。三百篇所无,而后人亦卒不能成诗体。

其他各种新奇句法,均不能出于诗体,即我国第一本全国性的诗选的范围。诗歌形式因时代而变迁,又经过一般以文字为职业的人们,自然地或勉强地加以改进,而诗歌渐渐变质,于是读书人或士大夫先标题目,钩心斗角而写出的谓之诗赋。有时恐怕人看不懂,而加以序或跋。其他平民信口而出,莫名其妙的有韵之文,则大人先生特别区为歌谣。有时,比较开明的文学家慷慨为怀,深入民间,将这种歌谣搜集起来,并替它加上题目,定为民间文学之一种。

考诗歌之沿革,由三百篇之后,变为楚辞,又旁溢为赋(不歌而诵谓之赋),此为一变。诗经集四言诗之大成。五言之诗行于汉武帝(公元前 157 年—公元前 87 年)及昭帝(公元前 86 年—公元前 80 年)之间。五言之诗既兴,四言之诗遂少。至晋而五言之诗更盛。至刘宋(420 年—479 年)鲍照,而七言诗遂为定制。入唐而有声谐韵协的律诗。后世诗境可以别开生面,而诗体不过祖述前人而已。

原文载于《东方杂志》第 39 卷第 2 号,1943 年出版。

吴渔山评传

一 绪言

　　吴渔山,讳历,教名西满,世居常熟桃溪,家有言子游墨井,因自号墨井道人,一号桃溪居士。生于崇祯五年(1632),后以归依西教,入耶稣会,屡航海外游,少与文士相接,故世人遂不知其所终。清季徐文台(渭仁)在上海大南门外发见墓石,始知以康熙五十七年(1718)卒于上海,享年八十有七。著有《墨井诗集》及《墨井画跋》。

　　渔山为明宣正间名御史吴讷(字敏德,谥文恪)之七世孙,父士杰,母王氏,少孤,其母守节抚育。壮年身遭国变,遂弃举子业,潜心艺术,志行高洁,仿佛南田(恽恪),恸哭西台,有同炎武(顾亭林)。母殁后,遁迹教门(年五十一),习拉丁,治神学,翌六年(年五十七)遂膺司铎,传道上海,以修己育人自任。原有两子,与父异趣,如燕各飞,然父子天性也,故慈爱之情,亦往往可于褚墨间见之。渔山之诗画,徒以本人不屑随流俗俯仰,又无门弟子广为宣传,白雪阳春,和者自寡,甚至有因其入教,横生诬辞,遂使一代艺人,难得信今传后! 余以明清两朝,惟南田擅三绝之美名,而渔山实足与抗手而无愧。关于渔山之研究,吾粤陈援庵先生(垣),已有著述甚多,但其所作,重考证,详身世,故今特就渔山之艺术,折中众说,述之于后。

二 渔山之画

　　渔山习画,始于稚年,其初未有师承,只取古人粉本摹临,日久而得其神趣。少年时代,已超越辈流。壮年受业于王鉴(元照,太仓人,曾为廉州太守,人称王廉州)

及王时敏(字逊之,号烟客,太仓人,官至奉常,世多称其官衔)。烟客当时为画苑领袖,且富于收藏。宋元名迹,插架殆满,渔山从之游,烟客殷勤款接,尽出所藏,令渔山临摹揣摩,己惟负诱掖之责,其爱才若命,自视欲然,诚不愧为虚心善诱之大师,渔山择其尤者,缩作小本,渲摛染皴,得其神趣,盖一本烟客之法,然天性超拔,苦心孤诣,其得意之作,往往过其师焉。烟客每观其作,常抚卷太息,以为刻画神枝,斲轮老手,冥心默契,不可思议,其古雅实出其学友王石谷之上。王吴二子并仰大癡(黄子久),山水专门,工力悉敌。但石谷壮岁,泊于名利之场,自少性灵之作,而渔山晚岁,学道独处,日亲自然,遂多生趣;故二人画品,迥不相伴,毕泷评之曰:"石谷画自五十岁前二十年,临摹宋元本超妙入神,五十岁后三十年,纷于应酬,有画史习气,而神韵去矣。独渔山晚年,历尽奇绝之境,笔底易见苍古,能得古人神髓。"(《题农村喜雨图》,见《卢斋名画录》)此二人之优劣所由分也。至于得名之盛,则渔山不及石谷,石谷名满天下,声气甚广,持绵帛而请者盈其门,所交游者则尽富贵,作品既多,姓名自播,而渔山跧伏海上,以布道为本职,以诗画为末务,人求翰墨每不之应,时人真识既少,诽语横生。张庚谓功力未及石谷之半(《国朝画徵录》),并谓其假石谷所抚黄子久陡壑密林图不还而绝交(《图画精意识》)。其实此图早由烟客售与黄山张应申,康熙四十年又由张氏售与高士奇,有各家题跋及宋嶐诗为证,何可厚诬贤者(见姚大荣《辨画徵录记王石谷与吴渔山绝交事之诬》——《东方杂志》第二十三卷二十一号)。关于渔山高品,石谷推之不已。至于其画,则称其宋入元,登峰造极,往往服膺不失。又谓其深入黄鹤山樵之室,兼追巨然遗法,要非浅尝所能梦见,佩服佩服。二人不独同学同庚同里,且同奉一教(石谷曾入教受洗礼),不过渔山晚年,忙于布道,石谷亦奔走四方,不边密处,相见日少,相离日多,金石交情,脱略形迹,不料浅夫用为讥议,而造成借画绝交一说也。渔山堂堂男子,信仰真理,岂有负友行为,而石谷笃于友情,心念旧交,亦焉肯因利忘义,此不待辩而明。

渔山天资超明,深藏若虚,淡淡穆穆,如一木鸡,不知其性灵澄澈,触类旁通。诗画琴书数事,讬体至高,所谓得自天机,出于灵府,所能有成。渔山晚年学究天人,游心玄默,非其有宿根,能直探神学之奥府乎?

渔山非特天资迥异常人,其学力亦有足多者。其初学画时,苦心临摹,固不待言,其临痴翁陡壑密林图至十数次,并将名家粉本缩为袖珍本,随身携带,可谓好学。彼亦自谦其画,积学少进,盖知绘事之难,虚心求益也。老年作画,往往不辞呵冻,忘暑忘餐,其专心致志可想,自言"学画二三年来如溯急流,用尽力气,不离故处,不知二三十年后为何如",可见其一生未曾怠工,惟忧退步矣。其诗有云:"老年习气未全

删,坐爱幽牕墨沼间,援笔不离黄子久,澹浓游戏画虞山。"又云:"自笑未能除习气,一廉疏雨写秋容。"结习难忘,死而后已,画乃性情所托,苟非毫无生趣,安能悉然断之,故渔山自誓废诗并画,收心学道,亦未实践其言也。

渔山画事,服膺大痴,痴翁山水为元代四家之冠,渔山于其合作之陆塈密林图及浮岚暖翠诸卷,曲画临摹,得其神意。梁章钜诗云:"浑厚锋滋气独存,密林陆塈有真传。"盖推之也。观渔山之题跋,于癡翁崇拜之忱,曾云:"癡翁有画,隔岸作数笔,遂分晴雨,如此手笔,高出于前人也。"又云:"大痴峰峦雄厚,石台层耸,山面有碣砢小石林麓小港,有细水回绕屋宇水阁,草树郁盘,无不曲臻妙境,而小山下邨落,田塍远致,余刿心主意,未能窥造其微。"观其于大痴详鬶深刻,知其必深造有得也。其挽王烟客诗云:"负笈悠悠岁月长,墨渖影在绿微茫,忆初共拟痴黄笔,用色峦容细较量。"可知师弟皆心契一人,但渔山之于大痴,尤有独诣,故其挽烟客有句云:"恨不生前绢讨论",慨然有解人难索之叹也。

对于王蒙,其画跋云:"叔闻以吴兴山水为粉本,烟岚晚峰,霜竹林密,笔笔生动,当在巨然妙悟处参之,所谓直溯其源头也。"及年老,独漫学山樵而成小巷,留以自娱。按王蒙山水,宗仰巨然,而又泛滥诸家,其得意之作,常用数家皴法,山水多至数十重,树木不下数十种,径路迂迴,烟霭微茫,极山林之幽致,见慕渔山,非倖致也。倪云林,亦其同志。渔山称其山水巨幅,磅礴之气,直逼巨然,不特以小景见长也。又云:"云林先生画不从大李将军勾研中来,画树谓之减笔鬶丘,□闲古淡,自成一种逸品,非学力所能到也。"

其于吴镇,亦所倾心,山水师巨然,其画跋中亟称之。"梅道人深得董巨带湿点苔之法,每积稿盈箧,不轻点之,语人曰:今日意思昏钝,俟清明澄澈时为之也。前人绘学工夫,真如炼金火候。""梅道人深得董巨之风骨气度,带湿点苔,苍苍茫茫,有雄迈之致。"又称其溪山无尽万里长江图云:"笔下清雄奇富,变态无穷,出新异于法度之中,寄妙理于豪放之外,浑然天成,五墨齐备,此盖仲圭之擅场,非后学所能措手。"其推绝可谓至矣。总之,元代四家,渔山皆出入其间。渔山谓画不以宋元为基,则如弈棋,无子空枰,何凭下手,元代四家之中,子久,叔明,仲奎,皆宗董巨,而云林专学荆关,黄之苍古,倪之简远,王之秀澜,吴之深邃,虽各有所长,而其经营位置,气韵生动,无不毕具,所谓六法兼备,名下无虚者也。山水一科,舍诸人其难与归?渔山云:"水活石润,树老筠幽,非拟元人笔不相入耳。"由此可见渔山学画之师承矣。

当熟山水,最适宜于艺术天才之养成者。天才与经济之现实有密切之关系。凡生于富庶之家庭,接受良好之教育,脑满肠肥,度其岁月,衣食无忧,可以坐拥百城,

可以遨游万里,蔚为天才,是有莫大之可能性。而生于穷困之家庭,则机会较少。渔山本为海虞世家子,虽少孤,然其母抚之,不虞家庭教育之缺乏也。及长问学于陈确庵,问诗于钱牧斋,学画于王鉴及王烟客,学琴于陈岷,虞山僻在海滨,而画事甲于江左,有元四大家中推黄子久为冠,其后代有名家,观海虞画苑一书,可知其盛。渔山著籍虞山,受其熏染,晚年得江山之助,观其诗钞,十九皆描写风物之作,故其画真趣盎然。年五十一学道于三巴(澳门一教堂),眠食第二层楼上,观海潮,领其奇胜,时而作画,烟水迷蒙,如大痴晚年入富春山者。世人不知真迹,见其画法自然,云烟变幻,多出恒蹊之外,因其入教,竟谓其用西洋法作画。不知北苑一派,皆以墨染云气,以风云晦明者为佳,渔山直接大癡薪传,固其擅长此道,非用西洋画法也。渔山论中西画之区别有云:"我之画不求形似,不落窠臼,谓之神逸;彼全以阴阳向背形似上用功夫。"言下似对西洋画无向往之心。对于本国画法矜夸之态。渔山半世苦工,焉有舍己从人之理。验诸渔山真迹,殊不见有丝毫西风在也。

　　渔山对于画家之修养问题,亦主张为艺术而求艺术。其言曰:"古人能文不求荐举,善画不求知赏。曰文以达吾心,画以适吾意。草衣藿食,不肯向人,盖王公贵戚,无能招使,知其不可荣辱也。笔墨之道,非有道者不能。"求售之卑想,最足破坏艺术。艺术为人格之表现,人格卑者,其艺必不足观。渔山引东坡志林之言,实为自己代表意见。从古大画家如王摩诘,苏东坡,郭忠恕,倪云林,恽南田等大家,无不捐除功利之思想,如天马行空,不受羁勒,故能流传后世,为艺苑光。渔山从不以笔墨赠与他人。至友求其作品,亦矜慎下笔,往往数年始就。宋商邱(犖)开府江苏时,主持风雅,彪炳艺林,一时诗人画客,奔走其门,而渔山淡然,抱道自重。当时知识,无不慕其清操。毕陇云:"渔山洁清自好,于世俗不多屑意,人购其画甚难,非财与势可以致之也。"许之渐云:"渔山以笔墨妙天下,每有所得,如山中白云,自堪怡悦,间亦持赠二三知己,若侯门大家,饘鄉所集,往往去之如遗,不复随群趋走。"陆廷灿又云:"渔山人品高逸,欲其画不可以利动,不可以力得,贵官大贾,求其寸楮尺幅,莫能致也。"众口交称其高品,无怪其绘事之矜贵矣。

　　渔山作品,颇多以华山万壑,流水孤村之类为题材,但又喜写竹,竹可以象征人之劲节,端人君子,逸士高流,无不喜之。渔山有云:"高遁不必买山,有草亭竹木亦可幽栖也。盖竹为四时苍翠,声与静宜,独坐其中,抱素琴,得趣悠悠,乐而至于老。"又云:"兴来画竹,要得其雨风流韵,霜雪滴然不得竹君之品格。"其画跋有云:"竹之所贵,要画其节操,风霜岁寒中卓然苍翠也。山中酒熟,独酌成醉,信笔挥洒,遂成苍翠,甚娱乐也。何可一日不画此君。"吾人试观书跋,说竹者占六条,其余皆关于山水

者也。此无他,以竹能肖其孤节耳。

三　渔山之诗

古人诗画兼长,首推唐代王摩诘(维)。王维以诗人作画,诗中有画,画中有诗,诗为有声之画,画为无声之诗。二者同是表现性的艺术,本可相通。画之目的,乃直接描写物象,一与风月接触,与人以多少印象及观念。诗则为人类表情之一物,出于灵府,用以解释事物及景象,其直诉人之感觉则不如画,吾人将诗寻味,则恍如当前之景物摆在眼前。吾人观画,景物攸异,可喜可愕,触之成吟,盖二者之深思及表情有相通者也。渔山以画名,而其诗实足以相埒,其源本出陶(渊明)谢(康乐)。等此才华,同其雅调。其山水田园之作,思清格老,命笔造微,钱牧斋称之不绝口,余因研究其画学,读其书,诵其诗,不图为乐之至于斯也。因利乘便,故申论之。其七律诗比美放翁,录其二首,以见一斑。

次韵答冯子玉

半年歌吹在扬州,诗酒因循客倦游,台榭几翻惊索莫,莺花三月尽离愁。
自怜秋发尘中早,且善渔竿梦里投,多谢绛幭知己好,春风吟寄渡江头。

和萧寺无聊纪事

霜满千林雁满空,客心孤迥兴不同;池无春草诗难就,屏有秋蝇画未工。
山势峥嵘萢舍外,波光缭绕鹤亭中;由来名酒逾求璧,且醉茗溪作钓翁。

上录二首,皆和作也。和作多难工,以其学他人之口吻,窒息自己之性情,步韵者其病尤甚,叠韵者其病又更甚。性灵中人,每不喜此。但渔山此作,称心而出,不假修饰,得性情之正,温柔敦厚,吾见亦罕,故特表之。其题画诗多佳什,摘录如下。

陌头柳色暗毵毵,欲写离情忍泪缄,春雁可怜齐向北,那堪游子在江南。

雨歇遥天水气腥,树连僧屋雁连汀,松风谡谡行人少,云白山青冷画屏。

吟骨卫寒独浩然,万山飞雪满江天,不知何处诗情好,只在梅花月影边。

流水闲过岳麓西,几重树色隔云溪;客来尽日吟窗下,松静门无一鸟啼。

菱花细点映秋荷,荷叶齐疏菱叶多;风递一声残照里,谁家新调采菱歌。

偶写新筤嫩玉枝,晓牎放笔影离离,且看柳绿如云处,疑是潇湘迈两时。

岁寒身世墨痕中,写出冰霜意未穷;古木自甘巖谷老,不须花信几番风。

　　尚有许多佳作,不克备录。诗之佳恶最易辨识。诗之有活力能震人之神经者;或有摄力吸人之魂魄者,读之迴肠荡气,历久不忘者,则为佳诗。反之,则不名为诗,乃恶物而已。故余对于渔山之诗,不敢分析过细,致攒原诗佳意。且好诗殊不待解释。古今名作之流传万古千秋者,必易读易记,不必以他种势力推行者也。世人多知渔山之画,而不知其诗,故余特为揭出,以告世之编中国文学史者,毋忘清代骚坛中尚有渔山其人,以自然之喉舌,吐清婉之妙音,以飨我辈也。

四　渔山之书及琴

　　渔山并不以书法名,但作书专学东坡,笔意俊逸,尝游吴兴,谒郡守,未及见,闲步入寺,见东坡真笔醉翁亭记,狂喜,从人乞纸笔,布席临摹,竟日不倦。太守遣人索之,不获。事毕洋洋而去。但渔山书法之遗世者,颇屹傲生强,殊与东坡之姿媚丰秀异趣。

　　渔山弱冠时即喜弹琴,康熙十三年作"松壑鸣琴图",题云:"琴声忆学鸟声图,辛苦同学二十年,今日听松与涧泽,高山流水不须絃。"附记云:"与天球学琴于山民陈先生,不觉二十年也。"渔山作此图时,为四十二岁。与渔山同时人,似少有道及渔山之善弹琴,岂以世无钟期,不轻以一曲示人耶?然观其习琴二十年,学有师承,并使琴声能如鸟声之和谐,而合乎天籁,则其于此道之精绝,可以想见。

　　总之,无天才固无以成艺术家,然徒恃天才亦未必即成为艺术家。渔山技妙天下,非生而为天才的艺术家也。余以为一绝世艺人,其成功条件至少有四项,即天才、学力、师承、环境。渔山成功,不外若是。

原文载于《东方杂志》第 39 卷第 3 号,1943 年出版。

南洋文学家科理斯及其作品

　　文艺以东方为体材而卓有成绩的,在西人不过是近年间事情。以前都是尝试的性质。我们可以由士提反孙(Robert Louis Stevenson,1830—1894)说起。他是英国人,初时学法律的,但因对于文艺特别爱好,于是开始写作小说和游记,又好漫游,遍历欧美二洲。1888 年,他到南海去,又于 1890 年卜居于萨摩亚(Samoa),死后又葬在那里。他的小说也有以南海风光作背景,但可惜不是他最著名的作品。继而康拉德(Joseph Conrad,1857—1924)也以写海洋小说著名,他父母是波兰人,但他本人入了英国籍,他的作品大都取材于介乎中国与澳洲的各海,有时及于荷属东印度各港口及岛屿。现在七十多岁的英国老作家毛姆(William Somerset Maugham,1874)可谓功成名遂。他有许多短篇小说,描写马来亚及印度尼西亚中的欧人生活,因为他深于人情世故,所以描写人物性格相当成功。他又是一剧作家,所以书中主角的对白极肖出自本人的口吻。不过他并不以南洋文艺见称,惟有摩里士科斯(Maurice Collis)在几年间别开生面,以中南半岛为题材,写了许多小说、剧本和游记,成为世界著名的南洋文艺作家。

　　科里斯的出身也像彼科克(Thomas Love Pracock 1785—1860),以印度文官而从事文学职业。他在缅甸从政有二十年,二十年的见闻,并不算惊人的收获,不过他确实具有文才,并且是第一人将缅甸人的缅甸表现出来,高居英国近代文学的一席。他在法庭上的实习,养成了观察和果断的能力,发为文字,简练明了。"举重若轻"地来叙述一个复杂的故事,正是他特有的风格,此外加以阿尔兰人的机智和幽默,遂能娓娓动人。因为行政关系,他能够每日跟缅甸各种人物多方面接触,遂有机会来观察他们的日常生活及思想途径。无怪他能够描写真切。但他是阿尔兰的清教徒的后裔,对于本国有敏感的同情,例如他在《日落王》(即《掸邦游记》)一书中说:

"不列颠帝国好像一所陈旧的乡村房屋,既大而散漫,数百年来,关于一族的,每一代都加以改良,一个主人建了一座新傍舍,远游之后,又带了许多绘画回来。另一个主人又将天花板装饰起来,并搜集了许多希腊雕像。他的儿子去东方,带回的是佛像或中国瓷器。□屋舍填满了许多东西,一件比一件可喜而有价值。但并不定放在客厅都是最好的。尚有宝贝是被遗忘或者放在顶楼上吧。掸邦就是帝国的顶楼,而我想放在客厅里。"(第一章第一段)虽然对掸邦没有菲薄的意思,但我们可以看出他的爱国情绪,因为他究竟是属于"帝国建造者"(Empire－builder)的类型。

科里斯与其他上述南洋文艺家略有不同的地方,就是他们描写现实,而科里斯描写过去;他们全凭想象力,而科里斯则取材于历史。他有四种最充实作品,《暹罗的白人》(Siamese White)《她是一个王后》(She was A Queen)《大像之地》(The Land of the Great Imaze)和《慈爱吉脊》(The Motherly and Auspicions),多根据当时的档案及史籍写成,但对于普通的读者并不呆板,因为科里斯不选择一个时代来研究,而是择一个时代中可惊可愕的插曲来描写。每一插曲都是人类的悲剧,统治者竞争者都任从命运来摆布,各人有各人的祸福因果,作者就不愁没有材料,只要他手腕能够表达得出。《暹罗的白人》出版于 1936 年,乃他最初且或最著名的作品,描述一个布利斯托尔(Bristol)商人,做了起暹罗王的大臣且为孟加拉国(Bangal)的酷吏。《她是一个王后》一书,据此书序言,谓取材于缅甸更名琉璃宫实录(Hmannan Yaznmin),乃缅王孟既(Bagyidaw)于 1829 年命学者多人组织一委员会根据碑版文字及档案编成,为缅甸之正史。1923 年仰光大学皮蒙丁(Pe Manus Tin)及卢斯(G. L. luce)教授将它译为英文,科理斯就取材于琉璃宫实录末卷为蒲甘王朝陷落的一段插曲,人物和结构,除了极少的例外,都依原书。他虽未有说明,但据专家看来,也曾受马可·波罗(Marco polo)游记的影响,但书中描写鞑靼大使在葡甘奋斗冲回角中的一段,据说马可·波罗亦在场,但马可波罗的书没有记录,似乎科理斯想象而出,正如科理斯所言,在缅甸有二十年的经验,可以使他洞悉许多缅人的事情,所以他描写 13 世纪的缅甸社会,绰有余才。他描述国王的幼稚狂妄,十分生动。(此书出版于 1937 年)

原文载于《南洋杂志》第 2 卷第 1 期,1948 年出版。

唐代革新派诗人——李贺

李贺(791—817)是我国唐代大诗人之一。他短暂的一生,是在当时推行儒家路线的顽固分子和当权派的冷嘲热讽、嫉视排挤下不断反抗的一生。他遗下二百多首诗歌,是对伟大祖国文化宝库的珍贵贡献。

一

李贺,字长吉,河南福昌(宜阳县)人。后人称他为昌谷,称他的诗集为《昌谷集》。他的家世虽是唐朝宗室,但非嫡系,父名晋肃,做过小官,很早死去。李贺由他母亲抚养成人。他曾任奉礼郎,官阶为从九品上,即唐代官职中最低级的冷官。后又为太常寺协律郎,编修乐曲。由于俸少,病多,家累大,经常处于贫困中。可是他不怕穷,不怕苦,日夕著书,从不气馁,自称是"男儿屈穷心不穷"(《野歌》)。又说"少年心事当拿云"。这表明他是个胸襟广阔,坚强不屈的人。

有人说他负才不遇,非常傲慢,时人合力排挤他。我们不同意这种说法。李贺只有少许薄田,还要受催租吏之扰。以"一贫至此"的李贺,即使是"贫贱骄人",我们还是可以理解的。难道要他对权贵人卑躬屈节,阿谀奉承;对帮凶帮闲的无行文人毕恭毕敬,才不算是傲慢吗?儒家的"春秋大义"是为"尊者讳"。孔老二要求人"畏大人",孟轲也要人"不得罪于巨室"。李贺却不管这一套,说他"傲慢"也罢,"欠理"或"怪"也罢,他还是敢于犯大不韪,直称古帝王的名字,例如把汉武帝称为"茂陵刘郎秋风客",甚至直称汉武帝为刘彻、秦始皇为嬴政。

合力排挤他的是什么人?那是当时尊儒反法的顽固分子。照儒家的规定,儿女对父母的礼法很多,例如父母的名字叫做讳,儿女必须避而不提,书面也不能照写。

不仅子女如此,而且亲朋也要替对方避讳。当时封建地主阶级的顽固派就是互相勾结,以避讳为武器合力来排挤李贺的。他们说,李贺父名晋肃,晋与进同音,应避讳不举进士。真是荒谬绝伦!唐代封建士大夫把进士科考试看成是利禄的途径、进身的阶梯,他们这样做,就是为了排挤李贺。

反动势力的围攻,是李贺怀才不遇的主要原因,也是促成他早死的原因之一。贫病交迫,他还是苦吟,"吟诗一夜东方白","日夕著书罢,惊霜落素丝,镜中聊自笑,讵是南山期"。他日夜创作,用脑过度,头发早白,自知不能长寿,但仍努力以毛锥为武器,与反动派继续斗争。他二十七岁便死了。说他死后天上修文,那是后人哀悼和惋惜他而编造出来的。

二

列宁说:"在分析任何一个社会问题时,马克思主义理论的绝对要求,就是要把问题提到一定的历史范围之内。"(《论民族自决权》)

李贺生在唐朝走下坡路的时期,形势紊乱,政治恶劣,宦官当权,藩镇割据,民生凋敝;农民阶级和地主阶级的矛盾,统治阶级内部的矛盾,越来越尖锐;革新和守旧、统一和分裂的斗争十分激烈。经过唐德宗(李适,780—804)、顺宗(李诵,805)和宪宗(李纯,806—820)的统治,始终未能肃清地方割据势力和解决统治阶级内部的矛盾。儒法两条政治路线的斗争,也表现在朝廷用人和执政者进退方面。在封建制度下,两条路线的斗争,从某种意义上来说,统治者的态度起着一定程度的作用,例如王叔文、王伾以及柳宗元、刘禹锡等的法家路线,在顺宗支持下,推行了许多革新政策。可是顺宗的儿子宪宗即位后,在宦官和藩镇的压力下,把革新派全部赶下台,另换一批守旧派,儒家路线又抬头,国势又不振了。

这个时期的政治特点是宦官专军权,自上而下的横征暴敛,藩镇的割据和混战,提倡宗教迷信,激化了阶级斗争和民族斗争。统治阶级内部矛盾重重,以裴度为首的革新派和以元稹为代表的守旧派之间的斗争日益激烈。李贺虽然是一个卑官,也坚决站在法家路线上和元稹之流作斗争。

元稹是专搞阴谋诡计的两面派,为了谋做宰相,不惜奔走宦官门下,并勾结大阉刘弘简共同破坏裴度讨伐河北叛镇的计划,祸国殃民。唐代有人传说:元稹以明经擢第,一天去拜访李贺,李贺不出见,使仆人对他说,明经擢第,何事来看李贺?元稹惭愧而退。以后元稹官至宰相,就利用职权,借"避讳"这件事来压制和打击李贺。

姑勿论是否确有其事，但李贺在政治上和文学上，都是一贯反对元稹的。

李贺和裴度、李绛等都主张对叛镇用兵，恢复统一局面。李绛向唐宪宗指出："今法令所不能制者河南北五十余州……岂得谓之太平？"并建议用兵。李贺也有诗说："男儿何不带吴钩？收取关山五十州。请君暂上凌烟阁，若个书生万户侯？"（《南园十三首》之五）他要求以武力收复军阀窃据的五十余州，完成统一事业，并鼓励人们从军，他自己也跃跃欲试。

李贺也是反对宗教迷信的。尽管有人称他为"鬼才"，说他"专写阴暗鬼趣"，"牛鬼蛇神太甚"，其实他是个无神论者。他受楚辞的影响很深，同时也钻研汉魏乐府和民歌，熟悉古代民间神话和传说，把它运用入诗，是很自然的事情，正如比较晚出的世界大诗人，如但丁、歌德、米尔顿等，好引用希腊、罗马的神话和传说入诗一样，都不足以证明他们迷信鬼神。

李贺是奉礼郎兼协律郎，担任修撰乐府的。"乐府数十篇，云韶诸工皆合之弦管。"（《新唐书·李贺传》）李贺集中的《神弦曲》、《神弦》和《神弦别曲》，表面上是关于神的乐府，但实质上是讽刺统治阶级的宗教迷信的，字里行间充满了无神论的思想。例如说："终南日色低平湾，神兮长在有无间，神嗔神喜师更颜，送神万骑还青山。"（《神弦》）作者认为不能具体证明神的存在，人们只有通过女巫师的面色和态度的变化来幻想神的来临和高兴与否。而"送神万骑还青山"，巫师不能用姿态表示，而是女巫和其他人的心理创造出来的。这是想入非非的结果。

唐肃宗由于巫师王屿的建议，派遣女巫多人分祷各地名山大川，女巫打扮得非常妖媚，服装夺奇，所到之处，横行无忌，勒索财物，妄言祸福，欺骗人民。李贺这些诗歌就是针对这种迷信行为而发的。

唐宪宗晚年好神仙，下诏四方征求炼丹的方士，有些奸臣迎合他的意旨，推荐一个道家柳泌替皇帝炼长生之药。柳泌是个骗子，他对皇帝说："天台山神仙所聚，多灵草，我虽然知道，但无力采取，如果我真能到那里当官，也许可以得到。"这个昏君竟然相信他，委任他代理台州刺史，有谏官反对，皇帝说："动用一州之力，而能替人主获得长生，臣子还有什么爱惜的呢？"于是没有人敢再反对。宪宗服食丹药，反而促短生命。这个时期封建迷信的盛行，已成为一个严重的政治社会问题，李贺就针对这种坏风气坚持无神论和必死论，以诗歌形式加以抨击。他说："吾不识青天高，黄地厚……神君何在？太一安有？……何为服黄金，吞白玉？谁是任公子，云中骑白驴？……"（《苦昼短》）他大胆指出，没有神仙，也没有代表神的神君和太一，也不能靠炼丹服药求得长生，事实上根本没有骑驴升天的任公子。有人说，神仙不会

死，而李贺偏说："几回天上葬神仙"（《官街鼓》）又说："彭祖巫咸几回死。"（《浩歌》）俗人要做神仙，认为神仙长生不老，逍遥快乐。李贺却说，神仙必死，而且死几回，葬几回，这对于迷信神仙的人真是莫大的讽刺。李贺根据当时的科学水平和历史教训，反对迷信，否定神仙，不愧为一个反潮流的无神论者。

唐宪宗是腐朽势力的总代表，横征暴敛。广大人民除受地主阶级的剥削外，还要负担官府强加的徭役。李贺对此有很沉痛的反映和尖刻的讽刺：

采玉采玉须水碧，琢作步摇徒好色。老夫饥寒龙为愁，蓝溪水气无清白。夜雨冈头食榛子，杜鹃口血老夫泪。蓝溪之水厌生人，身死千年恨溪水。斜山柏风雨如啸，泉脚挂绳青袅袅。村寒白屋念娇婴，古台石磴悬肠草。（《老夫采玉歌》）

玉产蓝田县蓝溪水中，官吏过着荒淫无耻的生活，强迫农民下水采玉。玉以水碧色为贵，用它制成妇人用的首饰（步摇），行起来一步一摇，姿态横生，除以此来取悦于异性，此外没有丝毫用处。采玉是一件冒着生命危险的工作，役夫受饥寒之累，官吏漠不关心，只有龙替他们担忧。采玉把水搅混，也使龙不安而发愁。役夫白天下水很冷，晚上下雨更冷，他们为饥饿所迫，捡榛子来充饥。杜鹃日夜啼叫，口中流血，就像采玉老夫的眼泪。采玉的人有时被溺死，蓝溪之水也感到厌恶了。如果死而有知，千年也恨溪水。不言恨官吏而言恨溪水，可见对官吏痛恨之深。采玉时结绳于身，悬挂下水，看见石级上的悬肠草（思子蔓），联想到家中娇弱孤苦的婴儿，大有生离死别之感。这首诗抓住人生最感痛苦的生死问题，表达了采玉农民对残酷官吏的憎恨，揭露了统治阶级的荒淫和残暴。

自德宗至宪宗都是贪得无厌的暴君。他们除加重赋税进行剥削外，还要地方官（主要是藩镇）进奉额外财物。所谓进奉，就是地方官加紧剥削老百姓，走私漏税，巧取豪夺，甚至克扣官俸，以十分之一进贡朝廷，公开贿赂。李贺对此有所揭露：

……越妇未织作，吴蚕始蠕蠕。县官骑马来，狞色虬紫须。怀中一方板，板上数行书，不因使君怒，焉得诣尔庐。越妇拜县官，桑牙今尚小，会待春日晏，丝车方掷掉。越妇通言语，小姑具黄粱。县官踏餐去，簿吏复登堂。（《感讽五首》之一）

它描写县官勒索老百姓的情景历历如绘。当桑牙不大，吴蚕还小，村妇们还未开始织丝时，县官已亲自登门催租。他板起凶恶的面孔，厉声大嚷，说是奉命前来。

可是这家只有一个妇人和她的小姑。她们申诉困难,要求缓交,可县官还是不走,小姑不得不煮饭款待。县官吃饱后才走,簿吏又跟着入门勒索了。李贺把官吏欺凌弱小之状,绘影绘声,充分表现他对劳动人民的同情和对贪官污吏的痛恨。

对宪宗时权臣李吉甫推行严刑峻法,镇压人民的情况,李贺在《艾如张》中写道:

……齐人织网如素空,张在田野平碧中。网丝漠漠无形影,误尔触之伤首红。艾叶绿花谁剪刻,中藏祸机不可测。

《艾如张》是汉鼓吹铙歌十八曲之一,意即刈除草木,张开网罗,加以伪装,来诱捕雀鸟。李贺借此暗喻当时法网之密,使人误入死地而不自觉,从而表示很大愤慨。

李贺的名作《荣华乐》,借咏汉代梁冀事来揭露和批判当时内戚的恃宠横行和荒淫无耻的生活,为古为今用提供一个大好先例。

李贺具有爱国热情。他不容忍"髯胡频犯塞",主张坚决抵御外族入侵。所以他表扬雄才热血、屡立战功的秦光禄并寄予热烈的期望(参看《送秦光禄北征》)。他谴责克扣军饷、不恤士卒饥寒、削弱抗战力量的守边将吏;对于不怕牺牲的守边士卒则表示钦敬和颂扬。(参看《平城下》)

李贺反对统治者推行反动的民族政策和出兵镇压南方少数民族。《黄家洞》就是他在这方面的代表作。

李贺对当时宦官把持军权,表示极大的愤慨和强烈的讽刺。宪宗时期,征讨叛藩,各路出兵,都有中使(宦官)监阵,进退不由主将,胜则先使献捷邀功,败则推卸责任于将领,所以士无斗志,屡次失利。元和四年,成德军节度使王承宗据郡叛,宪宗遣一毫无军事知识和作战经验的宦官吐突承璀率诸道兵进讨。吐突承璀到行营,军威不振,士无斗志。他所统率的神策军油头粉面,纪律废弛。李贺讽刺他们"春营骑将如红玉","牙帐未开分锦衣"(《贵主征行乐》),又说"楹楹银龟摇白马,傅粉女郎火旗下;恒山铁骑请金枪,遥闻箙中花箭香"(《吕将军歌》)。这是讽刺统兵的宦官在临阵时还挂着累累的印绶,打扮得像弱质女郎,畏敌而不敢接战,真是"银样镴枪头"! 以中官为制将都统,统率诸军行专征之事,自宪宗开始,"疲弊天下,卒无成功","费七百余万缗,为天下笑"。可是吐突承璀在宪宗的包庇下,还是没有受到应得的惩罚,直至元和十二年,由于裴度的建议,才撤销宦官监阵的制度,"诸将始得专军事,战多有功"(参看《通鉴》第二百四十卷),扭转了不利的形势。

可见,李贺始终站在坚持统一,反对分裂,坚持前进,反对倒退的法家路线上,以

他的唯物主义思想和正确的政治主张,同反动腐朽的儒家路线作斗争,发生了积极的影响。

<div style="text-align:center">三</div>

李贺诗歌在古典文学中自成一派,是有他的有利条件的。除了他的才能和主观的努力外,更主要的是由于政治上他倾向进步,继承法家前辈的斗争传统,不论政治思想和文艺思想都有较为深厚的渊源。

屈原对李贺是有影响的。李贺和屈原的生平遭遇有相似之处。屈原"哀民生之多艰",努力革新政治,但被反动集团所排挤,终于以死殉国。李贺厄于儒家路线的顽固派,也以文学作为斗争的工具。屈原创作的《楚辞》,"其言甚长,其思甚幻,其文甚丽,其旨甚明,凭心而言,不遵矩度"(鲁迅:《汉文学史纲要》第四篇)。李贺创造性地继承了这种作风,自成独特的一派。例如《帝子歌》的旨趣是摄取楚辞《九歌》的。李贺有时把自己的诗歌称为楚辞。"斫取青光写楚辞"(《昌谷北园新笋四首》之二);"咽咽学楚吟"(《伤心行》);"分明犹惧公不信,公看呵壁书问天。"(《公无出门》)表示此诗之作与屈原天问同一动机。"峨峨虎冠上切云,竦剑晨趋凌紫氛"(《荣华乐》),说是戴着高耸云霄的虎冠,早晨仗剑上殿冲破了紫气。这是脱胎于楚辞"带长铗之陆离兮,冠切云之崔巍"(《涉江》)。李贺仰慕屈原的生平及其思想和作品,但对屈原的自杀行为却不表同情,说"屈平沉湘不足慕"(《箜篌引》)。可见李贺是一个斗争性较强的法家诗人。

除屈原外,李贺还受到屈原的崇拜者——贾谊的影响。贾谊也是少年有才而被排挤出汉廷,远谪到长沙的。他曾经渡湘水为赋以吊屈原,并以自比。贾谊辞赋的造诣很高,汉代学者扬雄认为当代除司马相如外,就算贾谊了。贾谊拥护统一,反对分裂,反对外来侵略的思想,李贺和他一脉相通。李贺为贾谊的贬谪表示不平,并且认为他的死与汉朝的盛衰大有关系(参看《感讽五首》之二)。

屈原和贾谊都是法家,李贺显然继承了屈原、贾谊等法家路线的优秀传统。

李贺和柳宗元是同时代的人,李贺生得较晚。柳宗元的《封建论》是针对当时藩镇割据而发的。李贺同样也反对分裂,维护唐代中央集权,都有积极的意义。柳宗元的《天说》、《天对》等篇批判儒家唯心主义天命论,认为天是客观存在的自然现象,没有意志,不能"赏功而罚祸",也就是否定儒家韩愈宣扬的天有意志,能赏罚的唯心论。李贺说"天若有情天亦老"(《金铜仙人辞汉歌》),这就意味着天是没有感情和意

志的,也是给予天命论以绝对的否定。

柳宗元和李贺对天的看法,显然和先秦法家荀况、汉代王充的看法是一脉相承的。

李贺在诗学中也是一个反庸俗的革新派。对于那些庸俗浅薄,甚至随口乱道,陈陈相因,完全脱离实际的作品,他坚决反对。主张词必己出,言之有物;反对陈词滥调,无的放矢。李商隐(义山)说他"未尝得题然后为诗,如他人思量牵合以及程限为意。恒从小奚奴,骑距驴,背一古破锦囊,遇有所得,即书投囊中,及暮归,太夫人使婢受囊出之,见所书多,辄曰,是儿当呕出心乃已尔。上灯,与食。长吉从婢取书,研墨叠纸足成之,投他囊中"(《李长吉小传》)。李贺就是这样通过实践来搜集诗料,从事创作的。只有通过实践,才能观察认真,分析深刻,形容尽致,动人情感,具有独创性。《旧唐书·李贺传》说:"其文思体势,如崇岩峭壁,万仞崛起,当时文士从而效之,无能仿佛者。"可见李贺的诗歌在当时诗界中已有深刻的影响。

唐代诗人能学长吉的首推李商隐,其次是温庭筠(飞卿)。李商隐的集中有题为《效长吉》的,此外还有长吉体的古诗多首,但用意遣词还是戞戞独造。不过以政治标准来衡量,李商隐是瞠乎其后了。温飞卿也是善学李贺的。他的乐府风格,颇似李贺,但不及李贺的深刻和刚健。例如温飞卿《过陈琳墓》诗说"英雄无主始怜君",李贺《浩歌》说"天下英雄本无主"。前者要因人成事,后者要发奋自立。可见李贺思想性之高为他同时代的诗人所不易及。

四

李贺有一句名言:"笔补造化天无功。"(《高轩过》)这句豪言壮语有力地揭出人定胜天的颠扑不破的真理。李贺认为思想家和文学家不仅说明和反映宇宙,而且要改造宇宙,或补造化之不足。改造客观世界,主要依靠人的因素,天是无功的,而且还要被征服和利用。李贺这句话是荀况"制天命而用之"的自然观的另一种阐发,都是唯物主义的认识论。这和古今的反动派,由孔老二到林彪所宣扬的"天命论、天才论"等邪说是根本对立的。

由于阶级和时代条件的限制,李贺还未能背叛自己的阶级和反对封建制度,而只能站在中小地主立场以一个社会改革者的面貌出现。他反对恶流,同情人民疾苦,且为他们鸣不平,形于笔墨,是符合人民的要求和利益的;不过他又把对国家治安富强的希望寄托于昏庸淫暴的君主的回心转意和任用贤良上面,在封建制度下,

实际上是行不通的。

　　毛主席教导我们："无产阶级对于过去时代的文学艺术作品,也必须首先检查它们对待人民的态度如何,在历史上有无进步意义,而分别采取不同态度。"(《在延安文艺座谈会上的讲话》)李贺在唐代儒法斗争中曾经起过进步作用,对人民的态度是好的。今天我们以马列主义、毛泽东思想为指导来研究儒法斗争的历史,对于唐代革新派诗人李贺,应该加以肯定,并吸取他在路线斗争中的经验教训,作为当前批林批孔的借鉴。

原文载于《中山大学学报》第 1 期,1975 年出版。

参观郑成功纪念馆敬题（四首）

日光岩上拂雄风，史迹斑斑落眼中。
淡水鸡笼吾旧壤，鲸鲵逐尽建奇功。

青衣焚后①易戎衣，忧国沉吟鬓有丝。
扶疾登台翘首望②，捷书候至夜残时。

汉族高山共一家，檐前把酒话桑麻，
披荆斩棘伊谁力？故老犹将国姓夸。

白官妖气煽台湾，长蛇丰豕③本冥顽。
会看露布④连朝走，扫穴犁庭指顾间。

———————————

①青衣焚后：郑亦邹《郑成功传》记载：公元一六四六年郑成功决定起兵抗清时，曾在南安孔庙前焚烧青
衣，痛下决心说："昔为孺子，今为孤臣，向背去留，各行其是。"
②扶疾登台翘首望：江日升《台湾外纪》记载，公元一六六二年南明（永历十六年）"五月朔日，成功感风寒，
但日强起登将台，持千里镜望澎湖有舟来否。初八日，又登台观望，回书室，……而逝。"
③长蛇丰豕(shǐ)：丰豕，大猪。长蛇丰豕，比喻贪暴者、侵略者。
④露布：也称"露板"，古代称檄文、捷报或其他紧急文件为"露布"。

原文载于张宗洽：《风流千载忆延平：咏怀郑成功诗词选集》，福建人民出版社，1982。

试论袁枚《随园诗话》及其诗

一、试论《随园诗话》

诗话之作,盛于宋元,极其源则出于孔孟。孔门诵诗与读礼并重。孟子曰:"说诗者不以文害辞,不以辞害志,以意逆志,是谓得之。"又曰:"诵其诗,读其书,不知其人可乎?"(《万章篇》)前者诗说所由昉,而后者诗史之出发点也。古人论诗,不尚琐碎,唐以后宗派攸分,党同伐异,有以诗话为标榜或相轻之具者,此诗话之所由日多,而大异于古也。诗话之作用有二:一论作诗之法,引经据典,求是去非,为后学之金针;一述作诗之人,彼短此长,知人论世,作今人之月旦。所谓小小源流,小小异同,动成掌故,亦可喜也。夫苦吟半生,名不出于里闬,其一二佳句为人摘入诗话,相与不朽,则作者不负苦心,而传者亦与人为善,诗话之作,不亦宜乎? 袁枚曰:"余交海内诗人四十年,其诗之已梓者勿论,或未梓其人存,或虽不存,而其子若孙犹存,则梓之传之,吾何容心焉? 惟夫苦吟终身,而且贫、且贱、且死、且无后,则所矜矜自抱者,岂不如轻风飘云之渐灭哉? 当其赏一句之奇,搜一字之巧,何尝不渺弃万有,指千秋以为期;而一旦溘然,付之不可知之数,易地以思,于余心能无恻恻乎。使敝帚自享,原不足以长留天地间,则亦听其湮沈焉宜矣,而往往不得传之诗,有出于世所传之诗之上者,则天地之所以留后死之人者,其意为何也?"(《幽光集序》)《随园诗话》之作,盖以此矣。李穆堂云:"凡拾人遗编断句,而代为存之者,比葬暴露之白骨,哺路弃之婴儿,功德更大。"故《随园诗话》中,不少无名作家英灵之寄托。

袁枚素有广大教主之目,观其诗话之兼收并储,细大不捐,上至学士大夫,下至商工牧竖,其有一言可采者,亦著录之。诗三百篇,皆劳人思归之词,不必限于士大夫也。诗以言志,人各有志,如其面焉。孔子谕人,各言其志。志之不同,不必自讳。

而诗之美恶，亦宜存其真也。袁枚云："诗境最宽，有学士大夫读破万卷，穷志尽气，而不能得其阃奥者；有妇人女子村氓浅学，偶有一二句，虽李杜二家，必为低首者，此诗之所以为大也。"《随园诗话》亦以此为依归。

袁枚自称生平爱诗如爱色，每读人一佳句，有如绝代佳人过目；明知是他人妻女，于我无分，而不觉心中藏之，有忍俊不禁之意。此《随园诗话》之所由作也。凡好诗者，得一佳句，必反复吟诵，心不能忘，不必词必己出也。李白诗云："解道长江静如练，令人长忆谢元晖。"以李白之才气，而虚心服善如此。虽才人惺惺相惜之意，亦文人之结习，爱美之心情也。袁枚闻人佳句，即录入诗话，并不知为谁何之作。自谓所到必有日记，见佳句即记录带归。其录之也，不问其生存或交好与否，但求其可传与否耳。其言云："梁昭明不录何逊之文，为其生存也；唐裴璘反之，则又非交好者不录。是二者皆有所偏焉。夫录之者，传之也。其文之可传与否，非夫人之存亡系之也。孟子曰：'有见而知之，有闻而知之。'道统如是，诗文奚独不然？"（《所知集序》）比《随园诗话》之采撷，所以不论作者之存没，但求其有可取之处。其选诗也，零章断句，并蓄兼收，尤好提拔无名作家。自谓："采诗如散赈也，宁滥无遗，然其诗未刻稿者，宁失之滥，已刻稿者，不妨于遗。"盖已刻稿者众目共睹，表彰或在他人。而未刻稿者，虽有佳篇，而十口相传，易于渐灭，可宽收之，以待后人之抉判。此其提拔人才之微意，亦"君子周急不继富"之义。

袁枚好交游，性宽大，有以诗来受教者，辄择其佳什存之，加意揄扬，令其发奋，太邱道广，多士宽颜。其谓自作诗话，而四方以诗来求入选者，如云而至，学者怀好名之念，不远千里而来，揆诸人情，苟有一毫足取，实不容深闭高拒之也。故其诗话，时人已有嫌其标准之宽。其戚许穆堂（复）诗云："先生天下望，眉宇照人清，老生通姻娅，儿时识姓名，风流苏玉局，书卷郑康成，可惜怜才过，揄扬误后生。"可知当时已有不谅其苦衷，而饥其揄扬过分者矣。袁枚又曰：人有訾余诗话收取太滥者，余告之曰："余受教于方正学先生矣。尝见先生手书赠俞子严《溪喻》一篇云：'学者之病，最忌自高与自狭，自高者如峭壁巍然，时雨过之，须臾溜散，不能分润。自狭者如瓮盎受水，容担容斗，过其量则溢矣。善学者其如海乎！旱九年而不枯，受八洲水而不满，无他，善为下而已矣。'书法《争坐位》，笔力苍坚。余道先生清忠贯日，身骑箕尾，何妨高以自待，狭以拒人哉。然以此二字谆谆示戒，则平日之虚怀乐善可知。余与先生无能为役，然自少至老，恰恶此二字，竟与先生有暗合者，然则诗话之作，集思广益，显微阐幽，宁滥毋遗，不亦可乎？"平心而论，《随园诗话》有时不免于滥收，因交游既多，不免徇情邀誉于乡党友朋。处处以前辈自居，对于后进，多所嘉奖，一则可博

爱才之名，二则见龙门之大。其论诗甚宽，故无论何人，有一二句可诵者，则往往为其锦囊收拾殆尽，《随园诗话》竟有二十六卷之多，非无故也。

《随园诗话》不过笔记之一种，袁枚论诗宗旨，当于文集内求之也。诗话标准既宽，玉石并陈，不可尽法。且其抉择之作，侧重近体，多趋于平易轻清一途，而绝少沈雄排奡之作。但其论诗之语，多有创见，实足以引导后学，不似其他诗话之举例多而理论少。袁枚最不喜宋人诗话，尤深恶宋人诗话之借李杜以自重者，有诗嘲之："文圣虽不作，何王不衮裳，终日嗜菖蒲，未必皆文王，孔子所以圣，岂在不设姜，我读宋诗话，呕吐盈中肠。附会韩与杜，琐屑为夸张，有如倚权门，凌轹众老苍，又如据泰华，不复游潇湘，丈夫贵独立，各以精神强，千古无臧否，于心有主张，肯如辕下驹，低头傍门墙。"则卑视宋代若干文学批评家目光之陋，而提出诗学革新之主张。

袁枚云："选家选近人之诗，有七病焉；其借以射利，通声气者，无论矣。凡人全集，各有精神，必通观之，方可定去取，偶捃摭一二，并无其人应选之诗，管窥蠡测，一病也；三百篇中，贞淫正变，无所不包，今就一人见解之小，而欲赅群才之大，于各家门户源流，并末探讨，以己履为式，而削他人之足以就之，二病也；分唐界宋，挹杜尊韩，附会大家门面，而不能判别真伪，采撷精华，三病也；动称纲常名教，箴刺褒讥，以为非有关系者不录，不知赠芍采兰，有何关系，而圣人不删宋忏责蔡文姬不应登《列女传》，然则十七史列传，尽皆龙逄比干乎？学究条规，令人欲呕，四病也；贪选部头之大，以为每省每郡，必选数人，遂致勉强搜寻，从宽滥录，五病也；或其人才力与作者相隔甚远，而妄为改窜，遂致点金成铁，六病也；徇一己之交情，听他人之求请，七病也；末一条，余作诗话亦不能免。"

《随园诗话》因有为艳诗张目之语，遂迭受道学先生之排挤，尤其受章实斋（学诚）之打击。章实斋为清代有名史学家，所著《文史通义》凌厉无前，盖亦深入学海，而有所表见者。但其人为朱竹君门下客，严气正性，其以道学自任，以世道人心为忧，观其集中有刻《太上感应篇书后》，及《敬惜字纸禁约》二文，以祸福报应之说，灌输人心，其《记侠妾服盗事》，拳拳于弓鞋之纤小，极力形容，且妄为其主翁拒盗，藉以固宠，甘作豪门之鹰犬，其心私，其行秽，何侠之有？章氏思想，固不如袁枚之开明，而学术上之趋向，又不相为谋。章氏史学方法，非袁氏可及，然袁氏之文学，又岂章氏所能几及哉？袁枚集中未有一言评讥及章氏者，而章氏则悻悻然视袁枚如不共戴天之仇。《章氏书坊刻诗话后》云："近有倾邪小人，专以纤佻浮薄诗词倡导末俗，造言饰事，陷误少年，蛊惑闺阃，自知罪不容诛，而曲引古说，文其奸邪，又其不学无识，畏见正言说论，不能附会高深，自畅其说，则窃取前人成言，委曲周纳，以遂其私，

而不知有识者观之,则肺肝如见也。"章氏之言未免深文周纳,袁氏诗文出之太易,流于轻滑,在所难免,但未必专以轻佻浮薄诗词倡导末俗也。至谓其陷误少年,蛊惑闺阃,实无证据。且少年人初学诗文,必本性灵,乃能雅正。凡能读随园之文者,其思路必清,其文笔必爽,从此以入大家,虽不中不远矣。随园诗文,虽非上乘,但未尝不足学也,偶有诗礼之家,金闺之彦,素娴吟咏,无人唱和,不能启发其天才,有托而逃,常被冬烘之冷眼,袁枚为抱不平云:"俗称女子不宜为诗,陋哉言乎!圣人以《关雎》《葛覃》《卷耳》冠三百篇之首,皆女子之诗,第恐针黹之余,不暇弄笔墨,而又无人唱和而表章之,则淹没而不宣者多矣。"(《随园诗话》)诗以道性情,男子可为诗,而女子则宜戒,岂性情独钟于男子乎?我国诗坛健将,女子罕闻,实出于社会反动势力对妇女之压迫。袁枚主张妇女学诗,目的在提高妇女之知识,但不为章氏谅解。章氏又云:"无知小子,妄作雌黄,以为诗话,其僭说学问文章,一切称说不伦,令人绝缨发指之处,不一而足。然其不知学问文章,人所信也,彼于词章诗赋一途,君子不以为重可也,不知彼于此道亦茫如也。"(《坊刻诗话书后》)袁枚之于朴学,固不如钱大昕、惠定宇之流,但其史学思想之锐利,断制之有识,即钱大昕有时亦敛手退让,更非章实斋可及。章氏论事.太涉意气,竟谓其于词章诗赋一途,亦皆茫然,实为苛论。袁枚骈文,才气坌发,直追燕许,是得力于《文选》者,诗则其专长,可以成家,而散文用功亦深,惟嫌失之太率,少沈雄顿挫之致,但岂无可取?又何致如实斋所说,水平如此之低?

二、随园诗之评价

随园一生之诗,见于集中者凡四千四百八十四首。先生享寿八十二岁,自七岁已为诗,积此数千首,殊不嫌多,视陆放翁且有逊色,而世尚嫌其过多,恶其芜杂,实难索解。不知随园为诗,固以贪多求速为戒也。其箴作诗者云:

倚马休夸速藻佳,相如终竟压邹枚,物须见少方为贵,诗到能迟转是才,
清角声高非易奏,优昙花好不轻开,须知极乐神仙境,修炼多从苦处来(诗集卷二十三)

故诗什虽多,实无不以矜慎态度写成,因其多而疑其不精炼者,亦不合理。
随园生时,已享盛名,文人如姚姬传,学者如钱大昕,无不推挹。实继王渔洋朱

竹垞为诗学大师也。当时袁枚与蒋苕生(士铨)及赵翼(瓯北)称为三大家,三家互相推挹。袁枚论诗绝句所谓"云松自负第三人,除却随园服蒋君,绝似延平两龙剑,化为双管斗风云。"即指赵云松(殴北)及蒋苕生也。随园有《相留行》为苕生作,述其二人遇合之缘云:

> ……皇帝甲戌年,我游扬洲惠因祠,壁上诗数行,烟墨蒙灰丝,扫尘读罢踊三百,喜与此人生同时,尾书苕生二字已剥蚀,其他姓氏爵里难考如残碑,袖诗走出广问讯,唇乾舌燥无人知,涤斋太史张饮间,提苕生名喜破颜,道是我乡西江一才子,姓蒋名士铨,意气炯介秋霜鲜,笔如千弩摩青天,……我访苕生急如火,谁料苕生早知我,长安寄书来,锦字重重裹,从此琅函来,木札去,飞递烟云不知数,俄闻宴琼林,俄闻登玉堂,果然我识青云人,逢人指眼自夸张……(诗集卷二十一)

袁枚自得熊涤斋介绍后,与苕生时通音讯,成为文字交。

此际二人犹不相识,其后苕生归家,二人始得相见,苕生之推服随园固不待言,而随园对于其诗亦爱之甚笃。

士铨谈之作风颇类随园,而论诗亦以性情为主,与随园不谋而合,故随园认其为后起之秀,引为同调,并作诗申意云:

> 仰天但见有日月,摇笔便知无古今,宣尼果然用韶乐,未必敷衍笙镛音,俗亻于硁硁界唐宋,未入华胥年作梦,先生有意唤醒之,矫枉张弓力太重,沧溟数子见即嗔,新城一翁头更痛,我道不如掩其朝代名姓只论诗,能合吾意吾取之,优孟果能歌白雪,沧浪童子皆吾师,否则三百篇中嚼蜡者,圣人虽取吾不知……

此诗但言诗有优劣之分,而无古今之限,合吾意者则取之,不论其出何人之口也,苟其无味,则虽圣人所采之诗,亦不足顾。但其于士铨之粗制滥造,亦剀诚戒之。苕生之诗,有些格律不够谨严,字句缺少锻炼,袁枚劝其惜墨如金,去粗取精。苕生对于其忠告,亦拳拳服膺。自谓:"我诗感公加针锥,凡我所短攻弗遗,刚济以柔戒恣睢,裁缩锻炼归炉锤,请事斯语曷敢违。"(《读随园诗题词》)其后苕生为随园校定诗集,袁枚为诗谢之云:

> 自爱诗如百炼金,多君辛苦赐神针,姓名敢作千秋想?得失先安一寸心。

天上月高花照影，海边弦绝水知音。如何六代江山大，梦里空存二鸟吟。（诗集卷二十）

其后苕生之《藏园诗集》亦由随园序之。

随园之于赵翼，亦有合契。赵翼论诗，亦不以唐宋自限，所作横恣不可一世。或谓其虽不能为杜子美，于杨诚斋则有过之无不及。翼毅然答曰："吾诗自为赵诗，何知唐宋。"又云："江山代有才人出，各领风骚数百年。"盖亦欲辟一代诗界之生面者。其诗又云："到老始知非力取，三分人事七分天。"盖亦持论与随园相似者。赵翼又精于史学，著有《廿二史札记》与《随园随笔》比美云。

关于袁蒋赵三大家之诗作一平情之讨论者，厥推时人郭麐。其言云：

国朝之诗，自乾隆三十年来，风会一变，于是推为渠师者凡三家，其间利病，可得而言。随园树骨高华，赋材雄骜，四时在其笔端，百家供其渔猎，而绝足奔放，往往不免，正如钟磬高照，琴瑟迭奏，极其和雅，可以感动天人，协平志气，然鱼龙曼衍，黎轩眩人，亦杂出其间，恐难受于夔旷之侧。忠雅托足甚高，立言必雅，造次忠孝，赞颂风烈。而体骨应图，神彩或乏，譬如丰容盛鬋，副笄六珈，重帘复帐，望若天人，欲其腾光曼睩，一顾倾城，亦不可得。瓯北裹有万夫，目短一世，合铜铁为金银，化神奇为臭腐，力欲度越前人，震骇凡俗，譬如阿修罗，具大神通，举足揽海，引手摘月，能令诸天宫阙，悉时震动，但恐翟昙氏出世，作狮子吼耳。（《灵芬馆诗话》卷八）

观上列之诗评，自推随园为首席，随园以才力取胜，而风格不高。忠雅骨格见长，而词藻或乏。瓯北以豪气超人，而微嫌粗犷。

随园诗文，至性至情，并无斗角钩心之苦，矫扭做作之习。故其诗以抒情者为最佳，写景者次之。所谓"难达之情息息吹，难状之景历历迫。"是也。

袁枚三十二岁赴官秦中，秦中古迹甚多，风土淳厚，而于山川之美，游观之富，天下莫与为比，好游者多乐趋焉。其《秦中杂感》云：

高登秦岭望褒斜，钟鼓楼空噪暮鸦。古井照残宫殿影，书堂吹入战场沙。贺兰风信三边笛，杜曲霜痕九塞花。每欲凭栏怕惆怅，二千年是帝王家。

三层雁塔耸秋霜，一过摩挲一自伤。倭国不求萧颖士，都门谁饯贺知章，空教间阖来天马，是处阿房集凤凰。欲赋西京无底事，玉鱼金碗尽悲凉。

天府长城势壮哉，秋风落叶满章台。一关开闭随王气，绝顶河山感霸才。安石本为江左出，贾生偏过洛阳来。汉朝宣室知何处，金马门前月更哀。

一城秋与华山分，骨卖千金马不群。燕影尚寻田窦宅，虫声如吊帝王坟。凉州乐府清商曲，玉女莲花薄暮云。惆怅无双李都尉，低头还盼大将军。（时制军巡边）

百战风云一望收，龙蛇白骨几堪愁，旌旗影没南山在，歌舞台空渭水流。天近易回三辅雁，地高先得九州秋。扶风豪士能怜我，应是当年马少游。（诗集卷八）

咏古诗以寄托深远，发音豪迈为贵，观随园诗，悲歌慷慨，力追曹瞒，秋筓晓角之音，不让高、岑诸作也。

先生官陕西时，与黄制军廷桂臭味差池，上书万言，不省，寻乞病归，以全力培治随园，无复弹冠之想矣。

随园一地为金陵之名胜，台亭处处，水木清华，关于随园景物，袁枚有诗为证：

答人问随园

想送随园到汝前，商量图画与吟笺。画来不若吟来好，元九曾夸白乐天。

北门桥转水田西，路少行人鸟渐啼。遥望竹云半遮岭，此中楼阁有高低。

卍字长廊接绮寮，绕廊流水影迢迢。游人知是扬州客，湖上双堤又六桥。

四围有树总无邻，孤塔临风独倚门。最是一株银杏古，参天似表此山尊。

廿三间屋最玲珑，恰好梅开坐上风。雾阁云牎随步转，至今人不识西东。

插架琳琅万卷馀，商盘周鼎镇相于，时时缥带琮琤响，风意如夸有异书。

（诗集卷二十）

读先生之诗，可见其闲情逸致，兼体物之浏亮矣。又先生描写景物之诗，往往寓以哲理，非徒批风抹月，模山范水而已。兹举例一二如下：

<div align="center">春日杂吟</div>

寂寂柴门雀可罗，牡丹开后客频过，山花未免从旁笑，到底人贪富贵多。

每悟生机参物理，鸳鸯无语立幽窗，请君数遍闲花草，若个新芽不是双。

<div align="right">（诗集卷十七）</div>

舒铁云《瓶水斋诗话》云：

袁简斋以诗、古文主东南坛坫，海内争颂其集，然耳食者居多，惟王仲瞿游随园门下，谓先生诗惟七律为最可贵，余诗皆非造极。余读《小仓山房集》一过，始叹仲瞿为知言。尝论七律至杜少陵而始盛且备，为一变；李义山瓣香于杜而易其面目，为一变；至陆放翁专工此体而集其大成，为一变；凡三变而他家之为是体者，不能出其范围矣。随园七律又能一变。虽智巧所寓，亦风会攸关也。

按舒氏此评推挹袁氏至矣，但只就其格式而论，所谓一变而至四变，究竟变至若何程度，全无比较，而委为风会造成，殊难索解。余以为随园之诗格，乃颇似陆放翁杨诚斋二家。

当时之人有谓其学白居易者，先生自谓如《乐天集》从来宣究，有诗解嘲云：

人道侬诗半学公，今看《长庆集》才终。宦途少累神先定，天性多情句自工。手把酒杯仍独醒，口谈佛法岂由衷。谁能学道形骸外，颇不相同正是同。（诗集卷三十）

尝考随园死后，世有违言，则亦有故。随园固攻击假道学者也，而宋学家仇之。随园诽薄考据学者也，而汉学家又仇之。随园尝持骚坛者也，而同时与之争名及受其压倒者又仇之。随园诗说，乃不主故常之新论也，而守旧之诗人又仇之。恶其制行，遂及其文章，习气所趋，牢不可破，可胜叹哉！

三、结论

余以为《随园诗话》间有标榜风流，贪多务得之处。而诗集则颇无此弊。袁枚之

诗容有格调未高及可疵之处，而其论诗，亦有真知灼见，不可不察也。其《答曾南村论诗》诗云：

提笔先须问性情，风裁休论宋元明，八音分列宫商韵，一代都存雅颂声。秋月气清千处好，化工才大百花生。怜余官退诗偏进，虽不能军好论兵。（诗集卷四）

梁章钜云："司空表圣《诗品》但以隽词标举兴象，而于诗家之利病，实无所发明，于作者之心思，亦无所触发。近袁简斋作《续诗品》三十二首，乃其学诗之准绳，不可不读。自序谓陆士能言随手之妙，以难以词谕，要所能言者尽于是，盖非深于诗不能为也。"（《退庵随笔》卷二十一）亦平情之论也。

舒铁云与王仲瞿、蒋子渊并称三君子，与袁蒋赵三家先后辉映，皆有才气，而论诗宗旨与袁枚不谋而合。

总之，袁枚之诗说，具有革新之精神，对于诗学亦有开拓之功，一直影响至一百六十年后之文学改革运动。1919年"五四"运动之时，胡适提倡文学改革，为《文学改良刍议》发表于《新青年》杂志第二卷第五号，提出八点：（1）言之有物；（2）不摹仿古人；（3）须讲求文法；（4）不作无病之呻吟；（5）废去滥调套语；（6）不用典；（7）不讲对仗；（8）不避俗字俗语。凡此种种，并为诗与散文而发者也。其实胡氏之第一与第四项，可以并而为一。第二与第五项，又可并为一谈。言之有物，当然不可作无病之呻吟；而不摹仿古人，亦自能废除滥调套语。此皆袁枚论文论诗之一贯宗旨。至于讲求文法，则袁氏为时代所限，不能提出。胡氏分典为广义与狭义二种，广义之典（即用事）则袁胡二氏所不禁，而狭义之典（即生典），则非独胡氏恶之，而袁氏亦引为厉禁也。至于讲对仗一项，殊非重要，写文章讲究对仗之人本来不多。散文与某种古诗皆不讲对仗者，作者有才气，虽骈体文亦能发挥其感情和意见。如陆贽之奏议，简直不受形式之限制。至于不避俗字俗句，司马迁《史记》早已树立圭臬，袁枚亦有此种主张，不待胡氏矣。

不过袁枚处于封建时代，旧势力犹盛，虽有改革文学之心，大声疾呼提倡新诗学；但无力量足以推倒旧诗学之传统势力，时代之限制，亦袁枚诗说不发达之原因。"五四"运动后，新旧文学之论战忽起，袁枚诗说又引起学术界之注意。可见袁枚对我国诗学至今还有一定之影响。

<div style="text-align: right">（1932年成稿，1986年重订）</div>

原文载于宗廷虎编：《名家论学：郑子瑜受聘复旦大学顾问教授纪念文集》，复旦大学出版社，1988年。

后记

2010年是我国著名历史学家朱杰勤先生去世二十周年。

先生幼年曾入霍元甲先生创办的精武体育会习武,十岁时从罗隰甫先生学习旧学,十四岁在私立英文学校读书。1933年入国立中山大学,随朱希祖先生治史,绍续章太炎先生学脉,师承上可谓渊源有自。毕业后,先后在广州美术学校、中山大学、昆明巫家坝空军军官学校、重庆南洋研究所、云南东方语文专科学校、云南大学等机构,或教学,或科研,无不尽心竭力,成果累累。抗战军兴,举国奋斗,先生在学术上亦有所转进,研究领域由史学理论、文艺史、中外关系史延展至世界史、近代史,学术体系逐渐形成。中华人民共和国建立后,先生先后在云南军区司令部参议室、中山大学、暨南大学从事科研和教学。尽管"文革"期间暨大停办八载,但先生与暨大结缘已深,时常念念不忘。1978年暨大复办,先生返校后立即全身心投入学科建设,在担任历史学系系主任期间,创办了中外关系史研究室、东南亚研究室和华侨研究所,至今仍是暨大的学科重镇。1984年,先生成为暨南大学第一个博士学位授权点——专门史专业的首位导师,前后招收博士研究生八名,可谓绵绵相继,薪火相传。先生一生勤奋治学,忘情笔砚,著作等身。这部二百余万字的文集,收集了先生在中外关系史、华侨史、世界史、史学理论、文学艺术史等领域的重要论著,是先生在世事屡变、人生多艰的条件之下,五十余年夙夜劬心、勤不告劳的产物。它展示给学界的不仅是淹贯博通的学术风格,而且是简洁纯粹、不为雕镂锻炼的学术品格。王贵忱先生称誉先生是"当代博雅宏瞻的学术大家",可以说是确评。

本文集从2009年11月筹划起步,至2010年12月编成,历时一年余。朱先生论文的搜集工作因时间跨度大,旧期刊借读又颇多困难,能在较短时间内顺利竣事,有赖于各方人士的慷慨相助,又承蒙暨南大学211工程第三期建设项目"华侨华人与中外关系"的大力支持。担任顾问和编委的各位先生,在筹决体例、掌握进度、调整班子等方面,多所贡献。暨大华侨华人研究院李新华、张小欣二位教师具体负责论文、著作的搜集、整理工作,事务繁重,厥功尤著。暨大华侨华人研究院张应龙副院长、马建春研究员、刘永连副教授,历史学系王元林教授、李志学副教授,以及专门史等专业的许多硕博士研究生,都参与了文字审读与校对工作。此外,广东省博

物馆原馆长王贵忱先生、中山大学历史学系蔡鸿生教授，都是朱先生生前挚交，慨然为《文集》赐序，格调高古，意深情切，为《文集》增辉不少。朱先生家属提供了先生生前照片、手稿，王贵忱先生、泉州海交史馆提供了先生生前信札，暨大图书馆则提供文献传递方面的便利。广西师范大学副校长钟瑞添教授，广西师范大学出版社何林夏社长、汤文辉副编审、赵运仕副编审及文集各卷的责编，都为文集的顺利出版献猷效力，贡献多多。对所有以上各位，作为朱先生的弟子，忝为主编的我，在此谨表示真诚的谢忱。

纪宗安

2010 年 10 月 29 日